中国艺术设计年鉴

2024—2025

主　编　胡　勇　谢　倩　唐铭崧　刘魏欣　吴　肖

副主编　裴　瑶　黄　皓　李　静　李紫婉　尹俊杰　杨　阳　罗翠红

特别顾问　朱万载

专家顾问　郭湘黔　胡永和　张馨月

华中科技大学出版社
http://press.hust.edu.cn
中国·武汉

内容简介

《中国艺术设计年鉴2024—2025》收录了我国美术、平面设计、产品设计、空间设计、新媒体创作及学术理论研究的优秀作品与研究成果。美术作品部分,传统与创新交织,绘画、雕塑佳作尽显文化底蕴与时代新风,多元创作蓬勃发展;平面设计部分,聚焦品牌、装帧、海报等,创意与美学融合,借助独特符号和排版,在商业与文化传播中引领潮流;产品设计部分,从日常到科技产品,设计师以精湛工艺、创新材料平衡实用与艺术,推动产品向人性化、智能化、绿色化迈进,革新生活体验;空间设计部分,涵盖建筑、室内、景观,融合地域文化与现代需求,打造功能与艺术兼具的空间,提升生活品质与空间美学;媒体创作部分,涉足数字媒体、交互等新兴领域,借技术打破传统,营造沉浸式互动体验,开拓艺术设计数字化发展新路径;理论研究部分,集结艺术设计领域研究成果,从史论到哲学,从设计教育到管理,为行业实践提供坚实理论支撑,助力可持续发展与理论完善。本书可作为艺术从业者、研究机构及高等院校参考工具,也可供对艺术设计感兴趣的读者收藏。

图书在版编目(CIP)数据

中国艺术设计年鉴. 2024-2025 / 胡勇等主编. -- 武汉:华中科技大学出版社,2025.4. -- ISBN 978-7-5772-1619-5

Ⅰ. J121

中国国家版本馆CIP数据核字第2025BK8406号

中国艺术设计年鉴 2024—2025

Zhongguo Yishu Sheji Nianjian 2024—2025

胡勇　谢倩　唐铭崧　刘魏欣　吴肖　主编

策划编辑:彭中军	
责任编辑:白　慧	
封面设计:孢　子	
责任监印:朱　玢	
出版发行:华中科技大学出版社(中国·武汉)	电话:(027)81321913
武汉市东湖新技术开发区华工科技园	邮编:430223
录　　排:武汉创易图文工作室	
印　　刷:湖北新华印务有限公司	
开　　本:889 mm×1194 mm　1/16	
印　　张:44.25	
字　　数:820千字	
版　　次:2025年4月第1版第1次印刷	
定　　价:472.00元	

本书若有印装质量问题,请向出版社营销中心调换
全国免费服务热线:400-6679-118　竭诚为您服务
版权所有　侵权必究

年鉴编委会成员名单

主　　编　胡　勇　谢　倩　唐铭崧　刘魏欣　吴　肖
副 主 编　裴　瑶　黄　皓　李　静　杨　阳　罗翠红　李紫婉　尹俊杰
特别顾问　朱万载
专家顾问　郭湘黔（广州美术学院）
　　　　　　胡永和（中央美术学院）
　　　　　　赵　璐（鲁迅美术学院）

年鉴编委会

（排名不分先后）

院校专家

黄强琴（四川西南航空职业学院）	李　静（湖北商贸学院）	范奇云（四川文化艺术学院）
王　斐（北京印刷学院）	杨胜洪（西南财经大学）	徐　健（绵阳城市学院）
邵昱皓（湖北美术学院）	彭　聪（河北传媒学院）	尹晓峰（四川传媒学院）
李　健（吉林艺术学院）	杨晓见（西华大学）	罗兴华（西南财经大学天府学院）
李春郁（长春工业大学）	夏　婧（电子科技大学）	白建强（北海艺术设计学院）
舒余安（南昌大学）	刘　鹏（常熟理工学院）	续　磊（北海艺术设计学院）
孙一男（鲁迅美术学院）	张新盟（首都师范大学科德学院）	王　波（贵州师范大学求是学院）
郭湘黔（广州美术学院）	张　慧（安徽信息工程学院）	肖　琪（南京工业大学浦江学院）
林舜青（实践大学）	李燕梅（福州外语外贸学院）	刘雨虹（福州外语外贸学院）
高清雪（枣庄学院）	汪　丹（武汉商学院）	陈　放（三亚学院）
黄　智（厦门大学）	王子婷（宿州学院）	唐铭崧（河池学院）
于　杰（黑龙江东方学院）	苏鸿昌（树德科技大学）	袁鸿牧（文山学院）
郑芳芳（福州外语外贸学院）	唐硕阳（吉林动画学院）	田大为（鲁迅美术学院）
张馨月（鲁迅美术学院）	高　渤（南开大学滨海学院）	高　峻（山东师范大学）
高清云（枣庄学院）	侯　婷（南开大学滨海学院）	李宇昂（北京开放大学）
刘　仁（鲁迅美术学院）	卢　强（济宁学院）	汪奂谦（四川文化产业职业学院）
范　瑾（上海师范大学天华学院）	姜长军（哈尔滨师范大学）	卢颖洁（南昌理工学院）
宁绍强（广西师范大学）	尚金凯（天津城建大学）	杨腾飞（北海艺术设计学院）
张武志（广东科学技术职业学院）	吴　朦（河南工业大学）	侯秀如（北海艺术设计学院）
宁淑琴（北海艺术设计学院）	戴碧锋（广州航海学院）	孙丽娜（北京邮电大学世纪学院）
金　枝（广西科技大学）	李喻军（广州美术学院）	汤　静（电子科技大学成都学院）
邓　雁（广西民族大学）	夏　艺（桂林航天工业学院）	刘　俊（浙江艺术职业学院）
李　悦（金华职业技术大学）	陈岳松（福建对外经济贸易职业技术学院）	黄春霞（福建师范大学协和学院）
王魏衡（桂林理工大学）	杨　阳（成都文理学院）	张　颖（黑龙江八一农垦大学）
刘光磊（广东技术师范大学）	赵爱丽（黑龙江八一农垦大学）	王灵毅（湖北美术学院）
彭　鑫（江苏农林职业技术学院）	王楠楠（吉林师范大学）	柴英杰（兰州理工大学）
杨　辉（山东圣翰财贸职业学院）	徐江华（上海工程技术大学）	李月竹（辽宁大学）
李彦云（永和县第一高级中学）	张伟杰（江苏城市职业学院）	高月斌（辽宁财贸学院）
刘森水（首都师范大学科德学院）	白新蕾（鲁迅美术学院）	谢　倩（广州美术学院）
胡舒晗（鲁迅美术学院）	张国锋（辽宁科技大学）	郑晓鸿（北京师范大学珠海分校）
刘　杨（辽宁传媒学院）	李雪松（鲁迅美术学院）	胡　勇（成都纺织高等专科学校）
胡逸卿（南京工程学院）	吕崇礼（青岛农业大学）	李仲信（山东艺术学院）
周月麟（深圳大学）	何如利（四川文化艺术学院）	侯　杰（四川文化艺术学院）
张琳珊（绥化学院）	徐海霞（青岛黄海学院）	高月斌（辽宁财贸学院）
周尤美（长春工业大学）	张海林（天津师范大学）	王　刚（武汉理工大学）
康　捷（西安美术学院）	张　乐（西北大学）	何雨清（长江大学）
李舒迪（长江师范学院）	温　泉（郑州轻工业大学）	陈天翼（中国美术学院）
邓　进（广西师范大学）	白　雪（武汉科技大学）	赵　宇（四川美术学院）
刘　颖（常州大学）	戴莉蓁（文藻外语大学）	庄乐强（莆田学院）
宋玉玉（山东大学）	许　奋（湖北美术学院）	马　澜（天津工业大学）
刘志瑾（大连医科大学）	龙圣杰（重庆工商大学）	马诗雨（大连869设计学校）
赵　艳（辽宁科技大学）	胡书灵（鲁迅美术学院）	吴雪霏（广东农工商职业技术学院）
张儒赫（鲁迅美术学院）	林幸民（三明学院）	曲震宇（南京特殊教育师范学院）
殷　睿（安徽财经大学）	张　茹（内蒙古鸿德文理学院）	梁日升（桂林电子科技大学）
高　杨（首都师范大学）	田　元（广东信息工程职业学院）	华　智（澳门科技大学）
徐金玉（北京市工贸技师学院）	裴　瑶（内蒙古鸿德文理学院）	

行业专家

张晋荣（南通知道品牌设计有限公司）	黄妍妍（山西嘉印文化有限公司）	张明艺（Smilecorp.）
张　军（安庆壹知堂营销策划有限公司）	王　瑜（上海奇诺画廊有限公司）	钱文波（吉林日报社）
孟　乔（成都时代文丛文化传播有限公司）	黎玉泽（贵州观复文化传播有限公司）	王小宝（深圳智奥品牌设计有限公司）

赵　岩（长春市博凯文化传播有限公司）	申　毅（云南云锡腾升工艺品有限公司）	熊　斌（杭州市畅达艺术设计有限公司）
黄清穗（南宁山人品牌机构）	冯　涛（苏州意道汇德文化传播有限公司）	王志强（蓝博沐文化传媒有限公司）
刘魏欣（四川聚落人居文化技术研究院）	颜　飞（澳大利亚澳中联合有限公司）	张喜胜（安徽芜湖大胜装饰设计有限公司）
陶　冉（深圳市犀牛广告有限公司）	罗翠红（成都游憩环境技术研究院）	王小威（岳阳市青年美术家协会）
杨大中（北京中天阳光营销策划有限公司）	陈锦平（宜春袁州区谡懿形像策划服务中心）	黄　皓（三千造物工作室）
李国强（成都时代文丛文化传播有限公司）	刘永清（深圳市华思设计有限公司）	施爱华（河北世纪龙象文化传播有限公司）
陈励文（江门万胜皮制品有限公司）	吴　肖（成都众人美术馆）	胡洪范（海南医科大学第一附属医院）
杜文杰（云南云锡腾升工艺品有限公司）	李紫婉（漫威工作室）	尹俊杰（Electronic Arts）
方　亮（港闸区玉龙石动漫产品设计工作室）	张喜胜（安徽芜湖大胜装饰设计有限公司）	丁运保（重庆市黔江区民族职业教育中心）
张灵杰（江苏瑞明能源科技有限公司）	潘俊聪（广州宇中网络科技有限公司）	张　倩（四川聚落人居文化技术研究院）
谭　山（四川中国白酒金三角品牌运营发展股份有限公司）		

特别鸣谢

视觉同盟 / 创意在线 /Arting365/CND 设计网 / 插画中国 / 设计之窗 / 美术设计师 / 环球游憩网
深圳数字作品备案中心 / 鲁迅美术学院中英数字媒体艺术学院 / 中原奖 */ 黄河奖 */ 华中科技大学出版社

年鉴题字

王小宝（深圳智奥品牌设计有限公司）

主办单位

成都众人美术馆学术委员会
华中科技大学出版社

协办单位

四川聚落人居文化技术研究院

收录单位

中国知网全文收录 /《中国知识资源总库》全文收录 /《中国年鉴网络出版总库》全文收录 /《中国学术期刊（光盘版）》全文收录

台湾编审中心
苏鸿昌（中心主任　博士　助理教授　树德科技大学）

专家委员
杨裕隆（系主任　副教授　树德科技大学）　　许家彰（专案总监　禾拓规划设计顾问有限公司）
张岑瑶（博士　副教授　云林科技大学）　　　林舜青（博士　助理教授　实践大学）
陈冠动（博士　助理教授　高雄大学）

目录

TEBIE KANZAI	**第一部分**
特别刊载 / 1	平面设计 / 5
第二部分	**第三部分**
产品设计 / 155	空间设计 / 221
第四部分	**第五部分**
新媒体创作 / 351	美术作品 / 383
第六部分	**第七部分**
理论研究卷 / 515	指导老师 / 667

我们是谁？

奈木是一家专注于幼儿教育领域品牌形象系统化设计的创意机构

服务包括品牌文化塑造、品牌形象设计、影音产品定制等，秉承"让美更美 让爱更爱"的服务理念，量身定制专属的幼儿园品牌视觉记忆系统。

我们的文化？

勿忘初心·牢记使命

初心
美育 从幼儿时期抓起

定位
幼教品牌形象量身塑造者

愿景
让每所幼儿园都拥有专属品牌

使命
助力幼儿园时代品牌变革

理念
让美更美 让爱更爱

文化联盟

Jerry 品牌裁缝™

KCIS系统
×
品牌6M模型

15
从事品牌设计15载
行业经验丰富

1
深耕幼教品牌服务
专注一件事

100
曾服务过100+企业
从0到1品牌形象建设

www.naimu.cc

幼教品牌量身定制就找品牌裁缝
Brand Tailor

懂幼教 懂设计 懂品牌 选择即终生

幼教品牌系统全案

助力有梦想的园长实现梦想

TEBIE KANZAI
特別刊載

朱万载

作者简介：

大学本科，高级工程师，成都市第九届、第十届、第十一届政协委员；大学毕业之后，干过文书和教师工作；曾任郫县（现郫都区）水务局副局长、郫县工商联（商会）会长、郫县政协副主席。

中国摄影家协会会员；

中国摄影艺术家协会会员；

四川省摄影家协会会员；

成都市青年摄影家协会会员；

郫都区摄影家协会（第一、二届）副主席；

郫都区摄影家协会（第三届）顾问。

本职工作方面，曾获"四川省水电系统优秀中青年科技工作者"称号，在国际、全国及省市刊物上发表专业学术论文21篇，获成都市"科技论文奖""科技成果奖"5项。

本人爱好文学、音乐、书法及摄影，均有作品分别在国家级、省级、市级刊物上发表与获奖。这些年来，共有1000多幅摄影作品获国家级、省市县级奖（部分作品发表、展出、编入画册等）。

2007年在上海举办的"快乐家庭摄影大赛"中，作品《港湾》荣获大赛特别奖（颁发证书和奖品），在上海等地巡回展出；

2008年11月参加"今日中国·全国摄影艺术家精品大赛"，在甘孜和阿坝拍摄的作品《老藏胞》（组照4幅）荣获二等奖，同年，荣获"中国摄影艺术成就奖"；

2009年，在"大众摄影网"和"中国摄影网"举办了个人专题摄影"在线影展"；

2010年出版了个人摄影专辑画册《影迹天涯·情系巴蜀》；

2016年，30多幅作品入选了"东盟十国国际摄影网展"；

2017年7月，作品《幸福童年》和《宝山村晨景》入选"实现中国梦，美丽繁荣和谐四川书画摄影联展"；

2017年7月至11月，参加了由四川省民族文化影像艺术协会组织举办的百名摄影家聚焦"情歌故里·圣洁甘孜"摄影作品展、百名摄影家走进"景·秀四川，醉·美阿坝"摄影作品展、百名摄影家发现"五彩凉山"摄影作品展；

2017年12月，为成都市郫都区的社会公共空间"郫县故事"无偿提供了100多幅珍贵的郫县老旧照片，被授予"最美公益之星"荣誉称号和荣誉证书；

2018年作品《夏威夷海滩》和《茶马古道添新景》入选《四川摄影家》画册（其中，《夏威夷海滩》获"尼康杯"季度摄影赛大奖，刊登于国际摄影刊物《摄影世界》；《茶马古道添新景》入选由中国摄影家协会主办的"全国政协摄影展"，并编入这次摄影展专题画册）；

2020年11月，战"疫"摄影作品《村民轮流来值班，抗"疫"封路加宣传》和《汽车用作防控墙，外人入内不要想》参加由四川省文联等主办的（中国摄影家协会等提供媒体支持的）"'庚子年四川战疫'主题摄影展"；

2021年9月，组照《国外风情篇》（8幅作品）入选"第21届平遥国际摄影大展·新时代摄影百名摄影师联展"，其中，摄于斯里兰卡的作品《眼神》获这次国际摄影大展优秀奖，并被新时代摄影机构收藏；

2021年10月，拍摄于南美洲的10幅作品入选在北京举办的"第二届新时代国际摄影大展"，其中作品《海岛云雾》荣获这次摄影大展银奖，颁发银奖证书和银奖奖杯；

2021年11月，拍摄于巴西里约热内卢的作品《里约仙境》入选"第四届国际摄影研讨会暨2021丽水摄影节"，荣获这次摄影节金奖，颁发金奖证书和金奖奖杯；

2024年4月，摄影作品《郫都乡村美如画》荣获2024九州摄影全国手机大赛"乡村振兴"栏目组金奖，颁发金奖证书和金奖奖杯；

2024年5月，摄影作品《郫都美景拍不尽》荣获2024"魅力中国"摄影大赛银奖，颁发银奖证书和银奖奖杯。

新时代摄影百名摄影师联展——第四届国际摄影研讨会暨2021丽水摄影节
Exhibition of New Era Hundreds Photographers—The 4th International Photography Symposium & 2021 Lishui Photography Festival

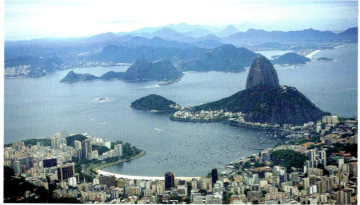

《里约仙境》

朱万载

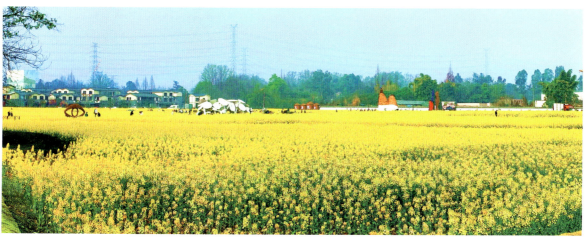

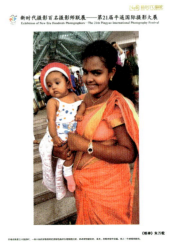

《眼神》朱万载

第二届新时代国际摄影大展
The Second Session New Era International Photography Exhibition

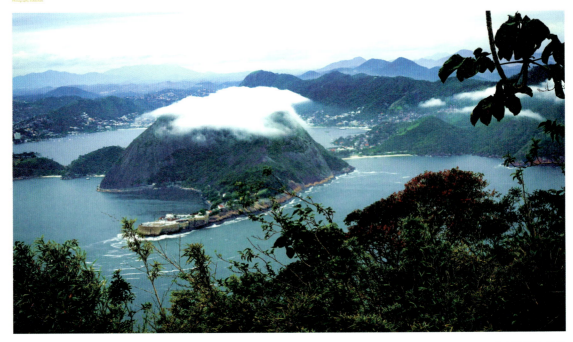

朱万载《海岛云雾》

里约的海湾有着很多大大小小、高高矮矮的岛屿，这些岛屿形状各异，花花草草，有时阳光灿烂，有时云雾缭绕，把里约的景色装点得更加壮丽！打扮得更加美好！

第一部分
平面设计

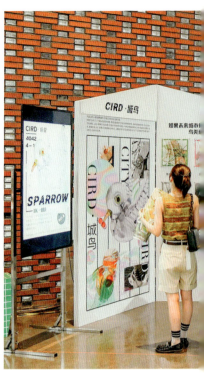
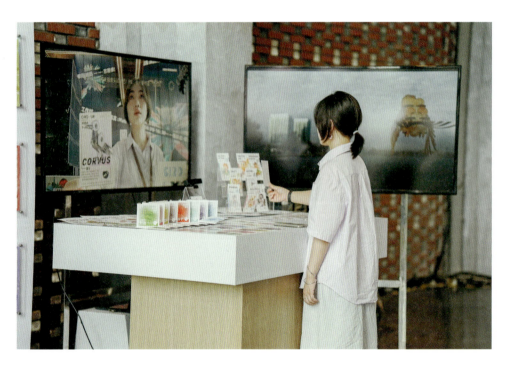
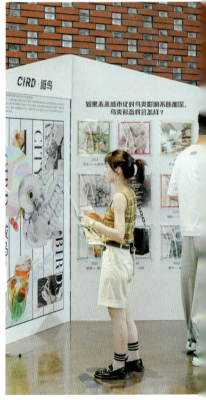

1 作者：杨铭、莫雪敏、王佳鑫
作品：《CIRD》
单位：江南大学

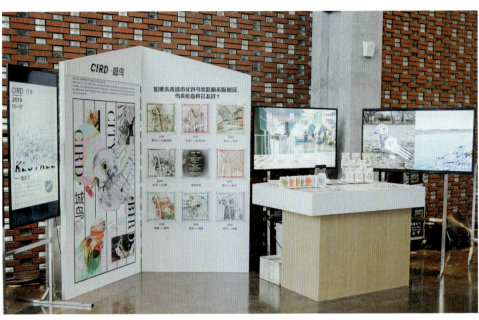

1 作者：杨铭、莫雪敏、王佳鑫
 作品：《CIRD》
 单位：江南大学

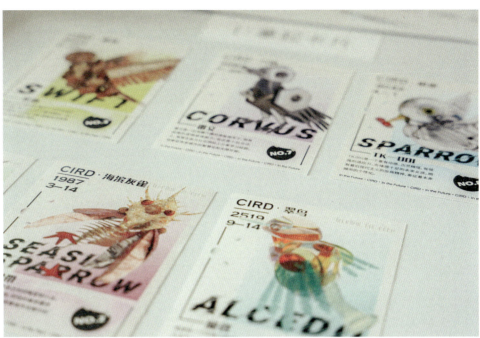

第一部分 平面设计

01 关于丢失的名字
"那分明是我的脸,却不是我的表情。"

"给她起好了名字,叫淑娟。"
"一个丫头片子,还是叫招娣吧。"

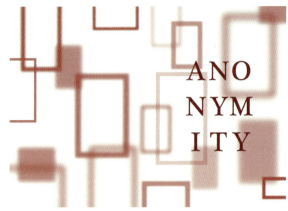

ANO
NYM
ITY

"为什么弟弟的名字叫舒畅,为什么我不能叫舒心?哪怕叫开心或者高兴也行啊。"
"因为生下你,我们确实不高兴。"

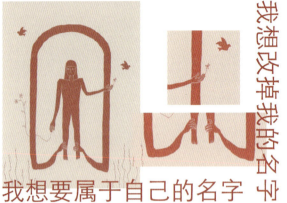

我想改掉我的名字
我想要属于自己的名字

02 关于丢失的名字
"当妈后,我变成了没有名字的女人。"

如果我接到一个电话,对方问"你好,请问是张女士吗?",我可能会直接挂掉。
如果对方问,"请问是思思妈妈吗?",我一定会以最好的态度回答他。

"孩子出生了,核对一下信息,妈妈的名字叫什么?"
"叫王XX。"

"妈妈的名字都不知道,我怎么可能把孩子给你?"
"平时喊小王喊习惯了,全家人都是这么喊的。"

03 女子尚像摄影活动
"经常不用自己的名字,是会忘记的。"

"你好,我是文哲妈妈,你就是娇娇妈妈吧?"
"孩子妈妈要多关注一下孩子的心情。"
"辰辰妈妈,孩子最近成绩退步了,你需要多帮助一下孩子。"
"孩子他妈,帮我倒杯水。"
"都是孩子的妈了,怎么还这么矫情?"

1　作者:王艺霖
　作品:《Anonymity》
　单位:武汉纺织大学伯明翰时尚创意学院

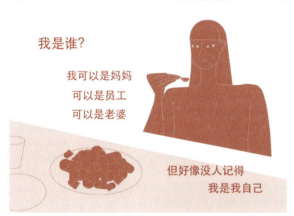

04
她们的故事

"她们失去的不仅仅是名字,是她们被压抑的天赋和被禁锢的自我。"

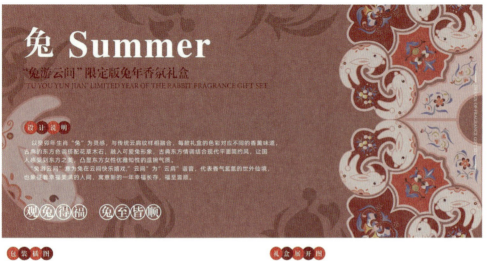

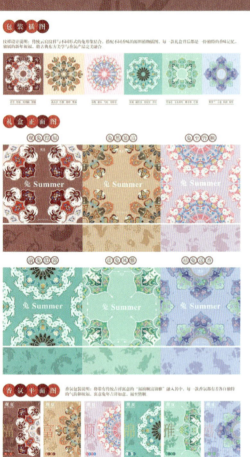
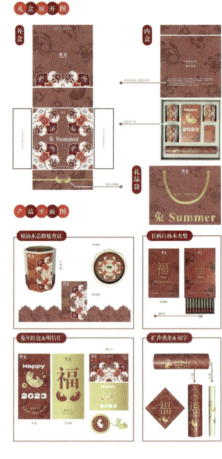

1　作者：贺心悦
　作品：《"兔游云间"限定版兔年香氛礼盒》
　单位：云南大学

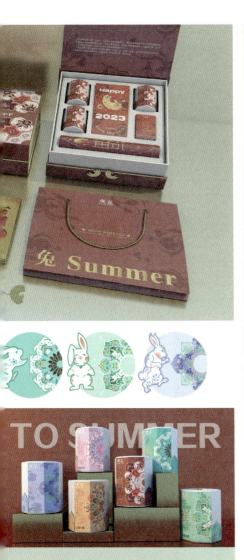

1

作者：蔡叶欣
作品：《几句诗以及一罐燃烧的固体》
单位：上海末梢光晕文化创意有限公司

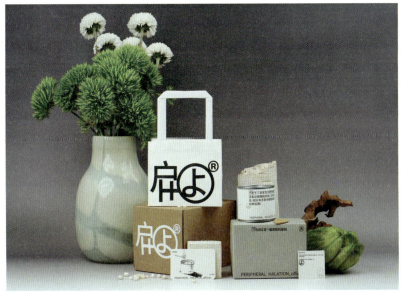

1　作者：陈月
　作品：《温度交流》
　单位：西安石油大学

2　作者：盛瑞
　作品：《下游老人》
　单位：河北美术学院

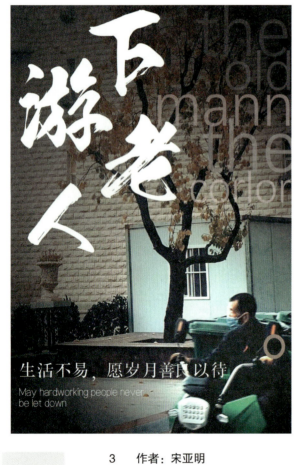

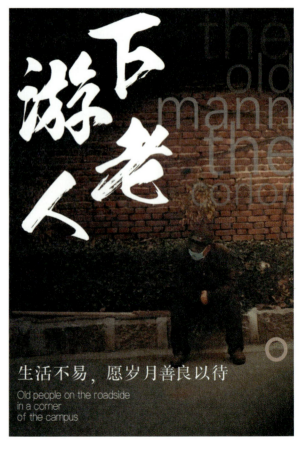

3　作者：宋亚明
　作品：《Break free》
　单位：四川音乐学院成都美术学院

Break free

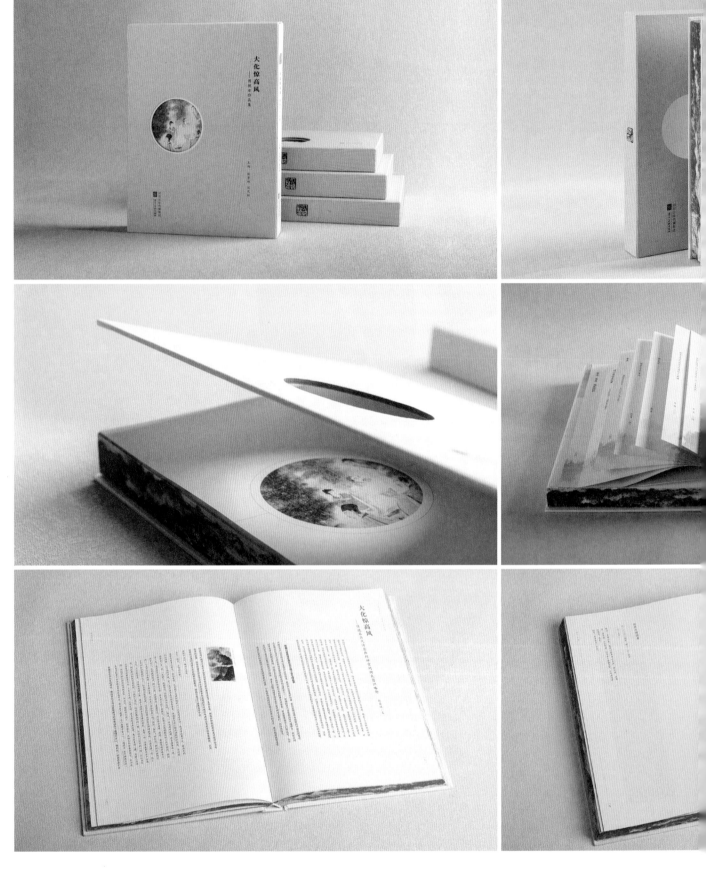

1 　作者：崔明玉、戴楷
　　作品：《大化惊高风——傅抱石作品集》
　　单位：武汉叁一玖文化传播有限公司

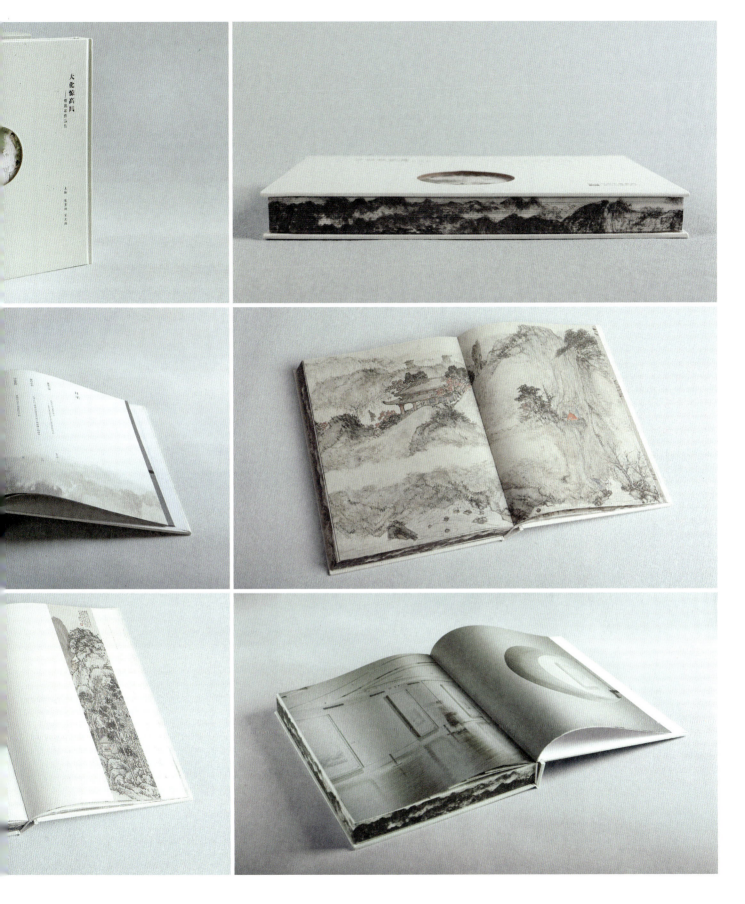

作者：赵忠鹏
作品：《安岸建筑》
单位：峥嵘品牌设计工作室

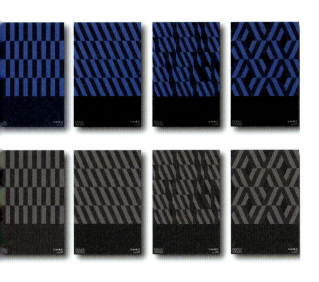
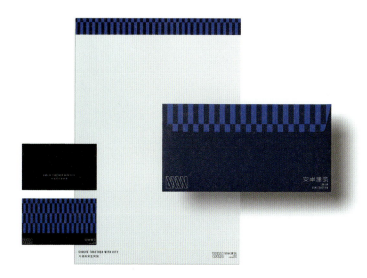
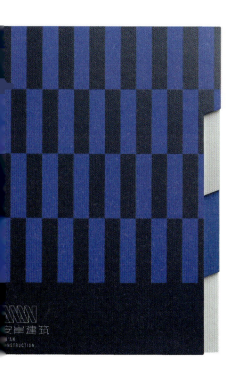
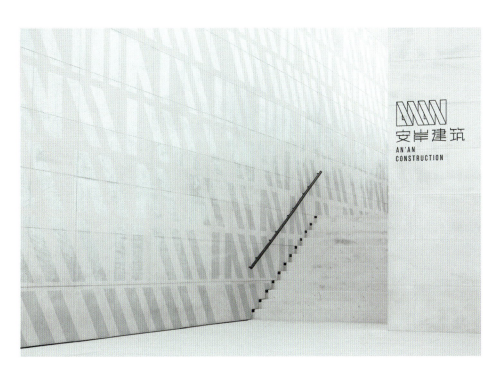

EVOLVE TOGETHER WITH CITY
与城市共生共荣

1

作者：吴志勇
作品：《「禁止犹豫」精酿啤酒包装设计》
单位：FUAN–design 伏案品牌管理有限公司

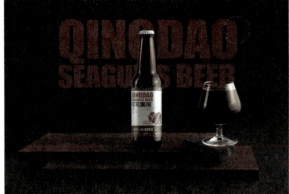

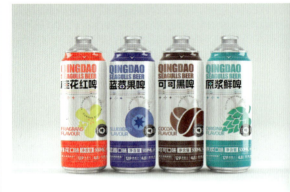

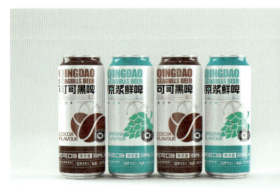

	蓝莓口味	净含量 1L 液		
	青岛青鸥啤酒厂 QINGDAO SEAGULLS BREWERY	11°P 原麦汁 RAW WHEAT JUICE	≥4.5% VOL 酒精度 ALCOHOL CONTENT	

	可可口味	净含量 1L 液		
	青岛青鸥啤酒厂 QINGDAO SEAGULLS BREWERY	12°P 原麦汁 RAW WHEAT JUICE	≥4.8% VOL 酒精度 ALCOHOL CONTENT	

	桂花口味	净含量 1L 液		
	青岛青鸥啤酒厂 QINGDAO SEAGULLS BREWERY	11°P 原麦汁 RAW WHEAT JUICE	≥4.6% VOL 酒精度 ALCOHOL CONTENT	

	原浆口味	净含量 1L 液		
	青岛青鸥啤酒厂 QINGDAO SEAGULLS BREWERY	12°P 原麦汁 RAW WHEAT JUICE	≥4.8% VOL 酒精度 ALCOHOL CONTENT	

1

作者：吴志勇
作品：《【门神哈春】DOOR-GOD 精酿啤酒包装设计》
单位：FUAN-design 伏案品牌管理有限公司

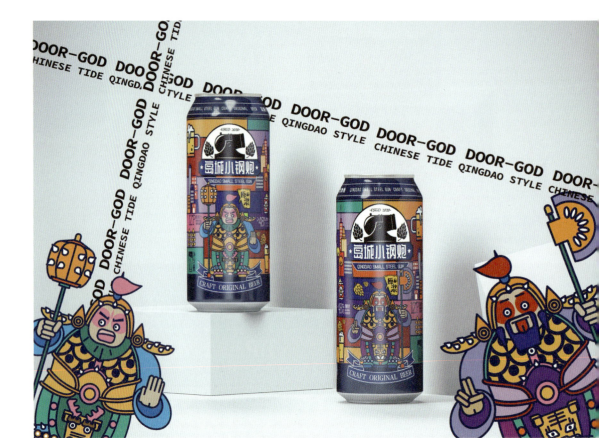

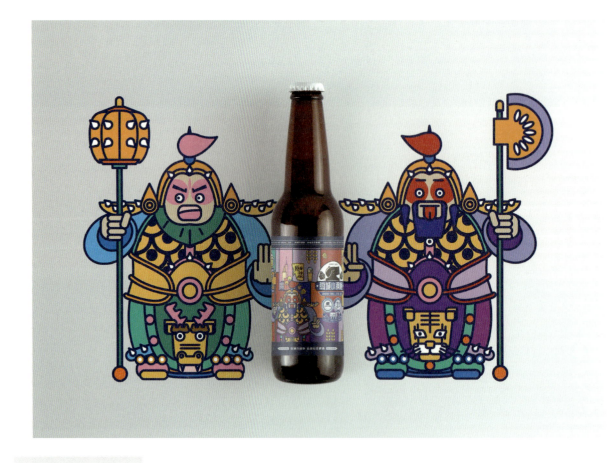

1

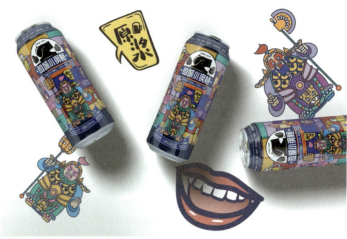

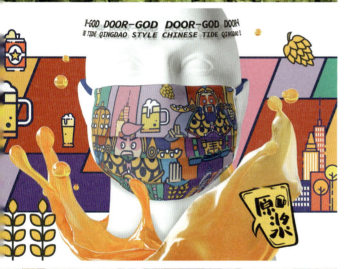

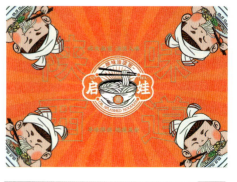
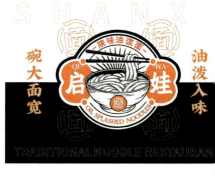

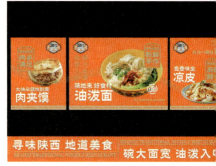

1　作者：吴志勇
作品：《启娃·老陕油泼面传统美食餐饮品牌设计》
单位：FUAN-design 伏案品牌管理有限公司

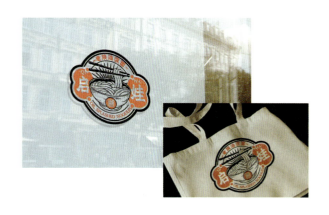
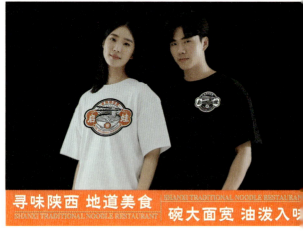
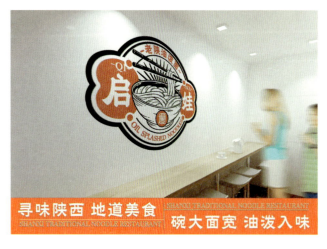
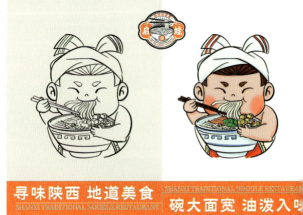

2　作者：吴志勇
作品：《Unicore Flooring logo 设计 / 包装设计》
单位：FUAN-design 伏案品牌管理有限公司

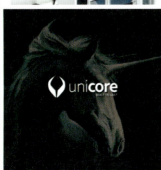

1

作者：佛山市南海区碧家文化传播有限公司
作品：《新洲乡村标志设计》
单位：佛山市南海区碧家文化传播有限公司

新洲古屋
人字山墙

新洲民法
蝙蝠屋檐

客家建筑
方形花窗

客家文化
客字印象

1

粉墙黛瓦遇青山，茶绿李红见新洲

黛瓦　青砖　白玉　木檐　碧绿

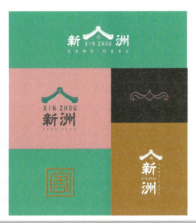

规划设计-文化体验区

一、品牌营造，全面推动乡村文化振兴

坚持以社会主义核心价值观为引领，增强保安镇文化自信，挖掘文化精髓，定制保安镇专属视觉符号，并应用在村镇风貌提升设计中，在公共、重要场合或活动重复使用，形成良好的口碑效应，沉淀自有IP形象，不仅大力弘扬福地文化，而且为后续文化产品、文创产品、农产品升级营销的开发奠定深厚基础。

设计理念

保留现有福字元素，进行艺术处理，保持流动滋润的识别、容易记忆的超级符号，体现道家的文化、地方，保安实现振兴的宣传符号。

人文（福）体系　**产业（福）体系**

福山寺　福泉　抬大神　　富硒米农田　富硒米

道教第49福地　　　　田园综合体

2.规划设计-文化体验区

二、乡村风貌提升

牢固树立绿水青山就是金山银山

方式和生活方式，促进人与自然

2.文化体验区-民宿经济

民宿意象

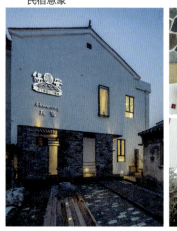

1

作者：佛山市南海区碧家文化传播有限公司
作品：《连州市保安镇标志设计》
单位：佛山市南海区碧家文化传播有限公司

福保安

...形和山水、农田、乐业和道家文化思想传播，形成一个可以被
...丰盛和广传，赋予福字更多的含义，不仅仅是艺术审美，更是

| 系 | 建筑（福）体系 | 长寿（福）之乡 |

乡村生活馆　　长寿的密码

打造特色保安镇风貌

...田湖草系统治理，推动乡村形成绿色发展
...得见青山、看得见绿水、记得住乡愁的
...园。

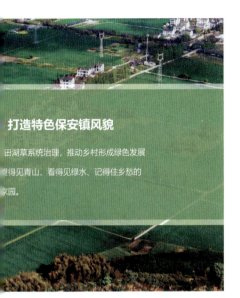

应用场景

不同空间品牌立体效果　　品牌推广活动物料效果　　产品营销推广物料效果

1
作者：张慧、张馨冉
作品：《人鱼游戏》
单位：广西艺术学院

2　作者：张慧、张馨冉
　　作品：《新人类》
　　单位：广西艺术学院

1　作者：刘鑫
作品：《八桂凌云六堡茶——铜鼓款》
单位：广西亿年包装有限公司

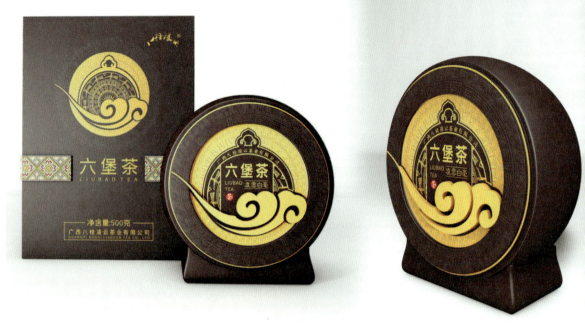

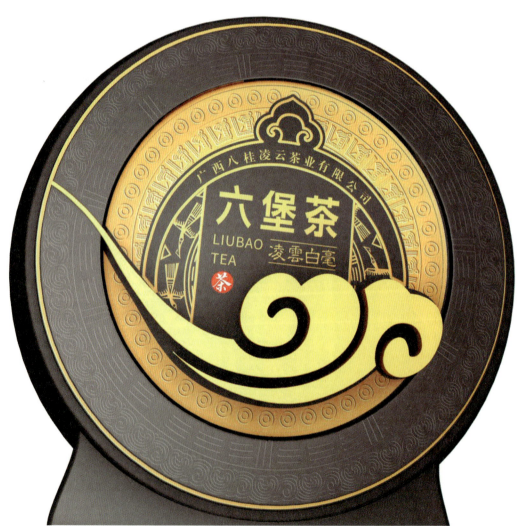

2　作者：刘鑫
　　作品：《农垦茉莉——唱片印象》
　　单位：广西亿年包装有限公司

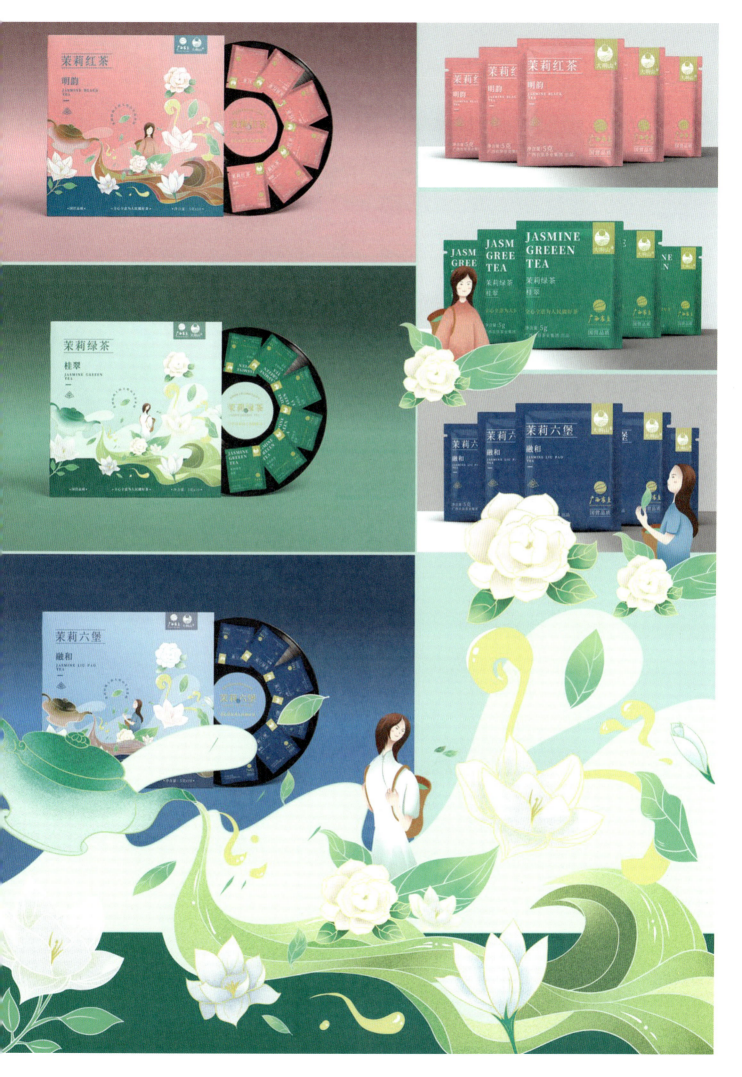

1
作者：刘鑫
作品：《农垦茉莉——茉莉之都》
单位：广西亿年包装有限公司

2 作者：刘鑫
 作品：《忻城县玉米——忻猴王》
 单位：广西亿年包装有限公司

1

作者：聂颖
作品：《优昙婆罗》
单位：自由设计师

2　作者：岳翃
　　作品：《北京工商大学嘉华学院新生名师—课堂系列讲座》
　　单位：北京工商大学嘉华学院

1
作者：东方好礼
作品：《光辉岁月》
单位：上海凯涛文化传播有限公司

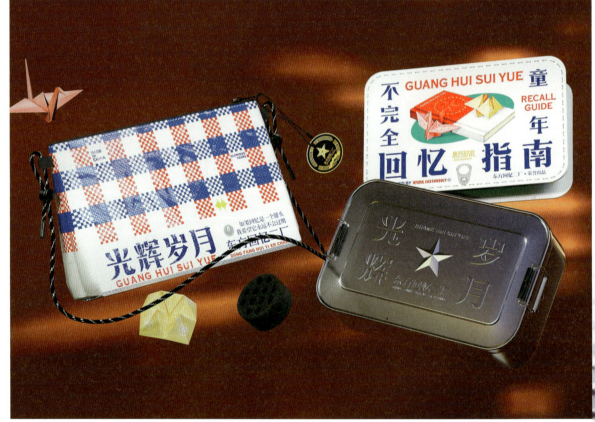

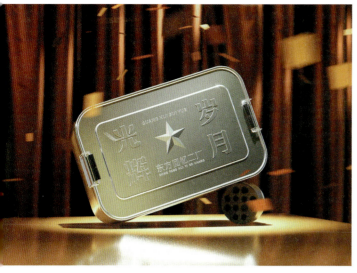

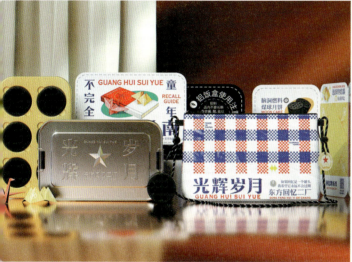

1
作者：东方好礼
作品：《麦田月光曲》
单位：上海凯涛文化传播有限公司

1

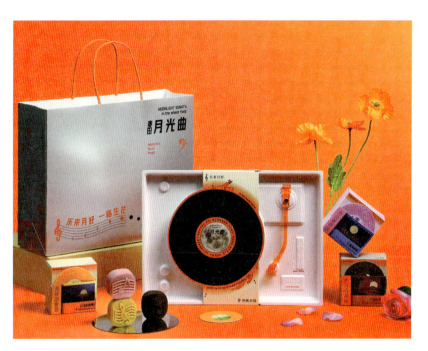
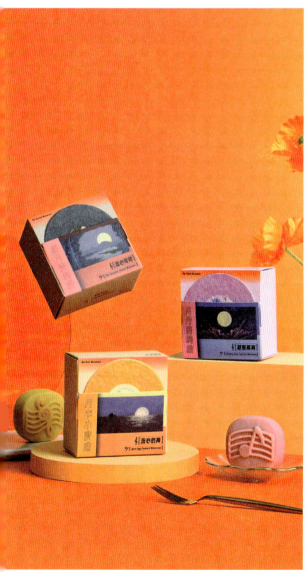

1 作者：东方好礼
作品：《无限计划》
单位：上海凯涛文化传播有限公司

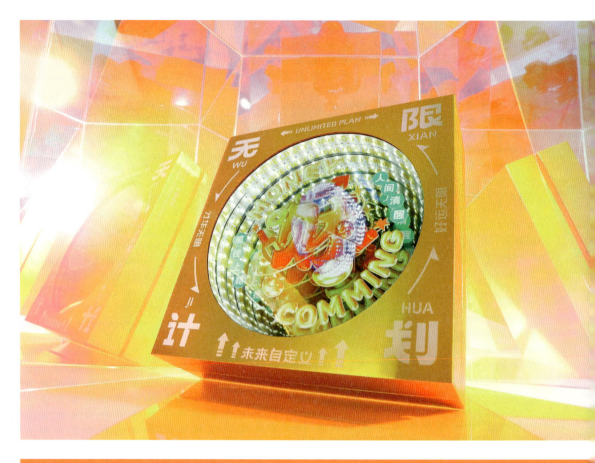

1

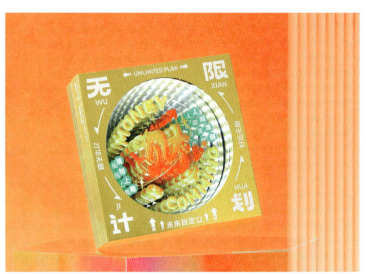
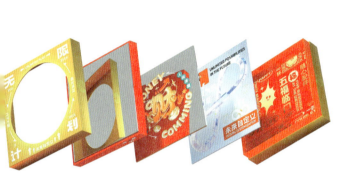
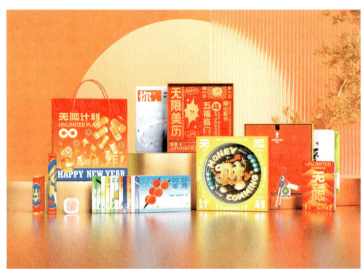
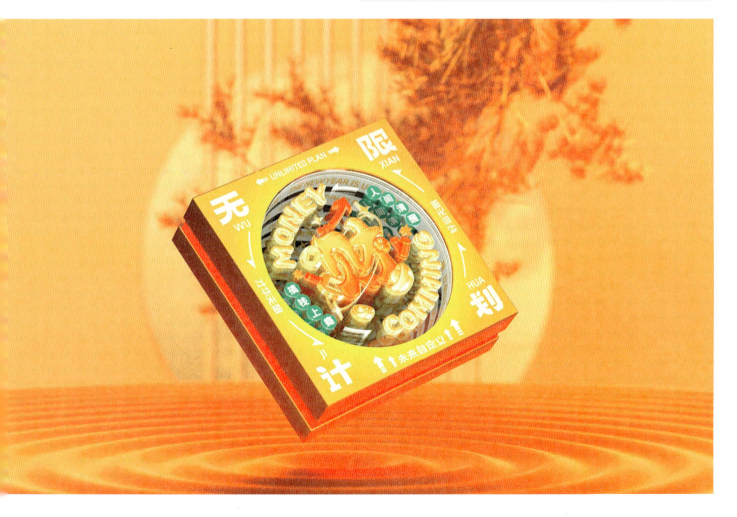

作者：陆庭锋
作品：《流调踪迹》
单位：鲁迅美术学院中英数字媒体（数字媒体）艺术学院

作者：郭东宇
作品：《福虎杯系列文创产品设计》
单位：鲁迅美术学院中英数字媒体（数字媒体）艺术学院

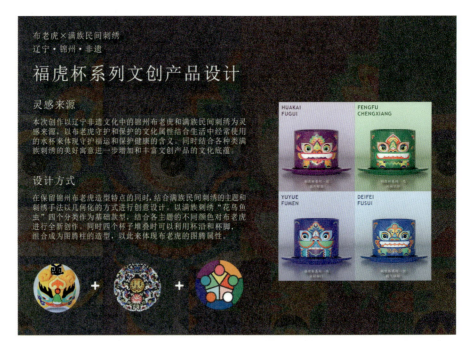

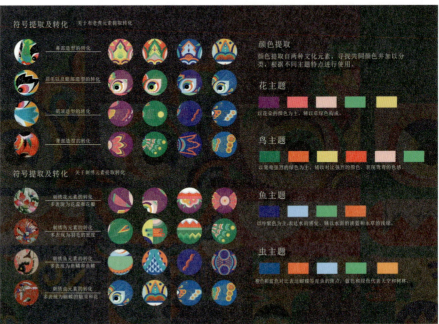

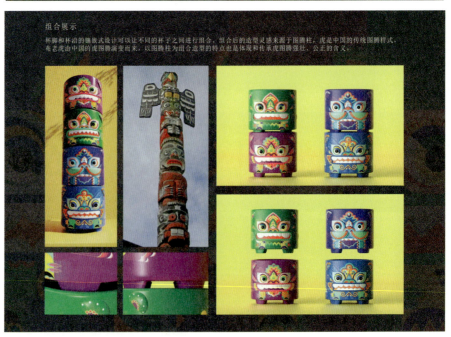

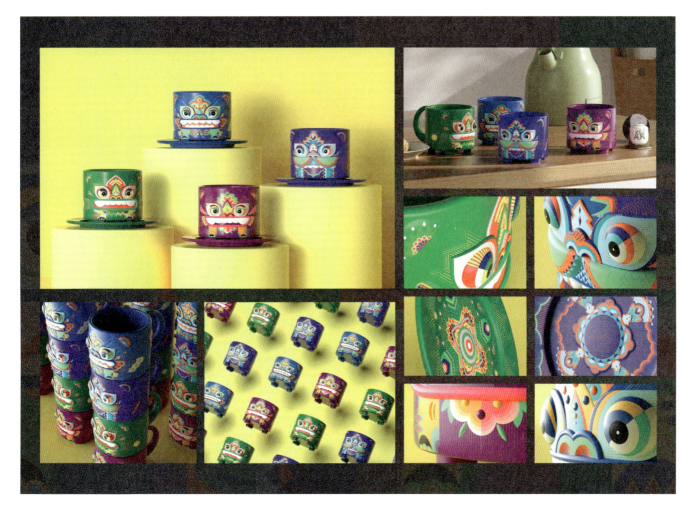

1
作者：杨茜婷
作品：《威廉·莫里斯》
单位：西安欧亚学院

2
作者：叶源丰德
作品：《花辉》
单位：江南大学

3
作者：王宗正
作品：《保护环境》
单位：贺州学院

4　作者：田雪棠
　　作品：《绿龙降福，龘成所愿》
　　单位：北华航天工业学院

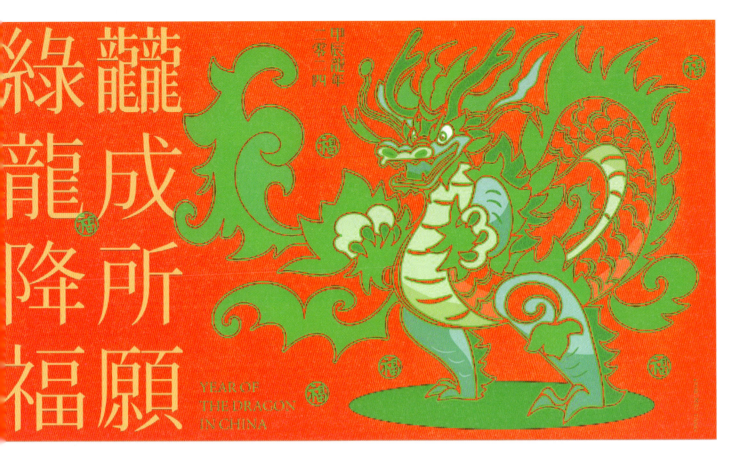

中国艺术设计年鉴2024—2025

第一部分 平面设计

1
作者：曹立业
作品：《瑞兔呈祥》
单位：首都师范大学科德学院

2
作者：周馨怡
作品：《共生》
单位：云南师范大学

3
作者：徐千千
作品：《〈我们看什么，我们就成为什么〉书籍设计》
单位：东华大学

4
作者：胡铭杰
作品：《冬至》
单位：中南林业科技大学涉外学院

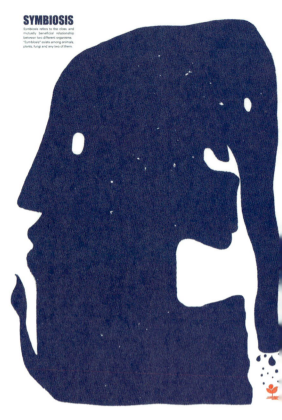

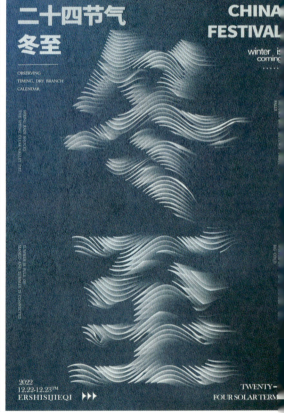

5　作者：申铃
　　作品：《韵染故事》
　　单位：广东创新科技职业学院

6　作者：申铃
　　作品：《听·濒危故事》
　　单位：广东创新科技职业学院

7　作者：申铃
　　作品：《生命的"X光"》
　　单位：广东创新科技职业学院

8　作者：申铃
　　作品：《龙–Dragon》
　　单位：广东创新科技职业学院

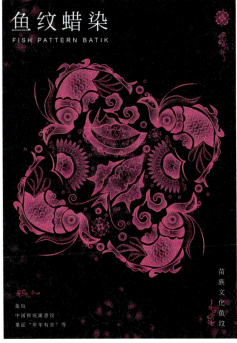
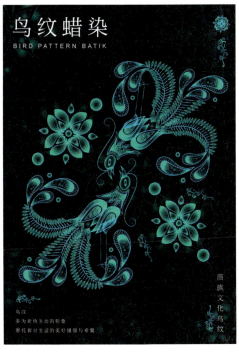
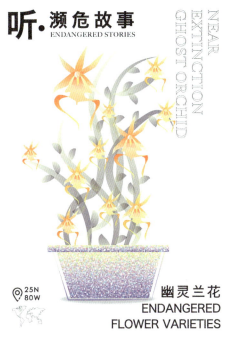
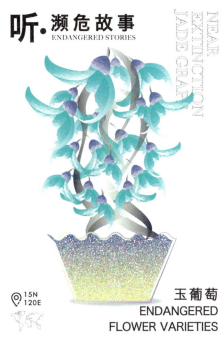
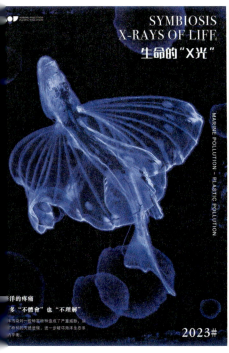
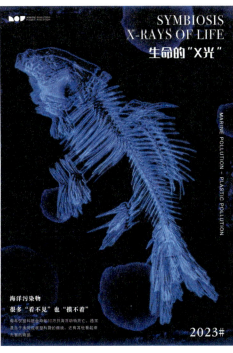

1
作者：乔蓓蓓
作品：《〈明式家具〉立体书籍设计》
单位：南京师范大学

2
作者：希琰（马致文）
作品：《我与华夏五千年》
单位：云南民族大学

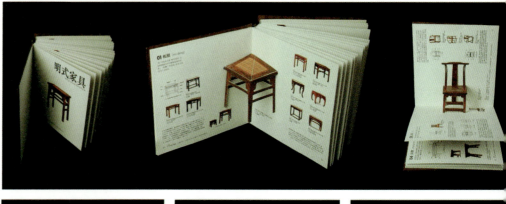
 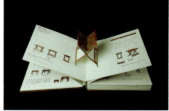

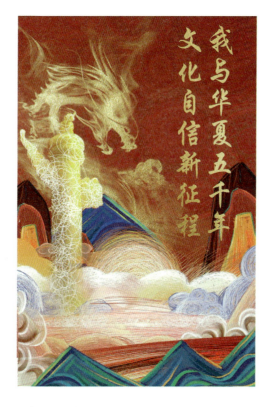 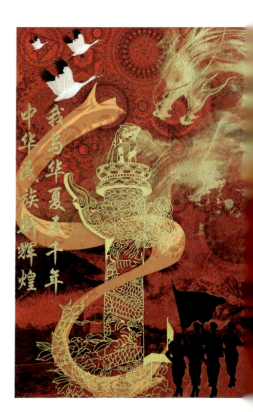

3　作者：周丽莹
　　作品：《科技·文化·制造强国》
　　单位：无锡商业职业技术学院

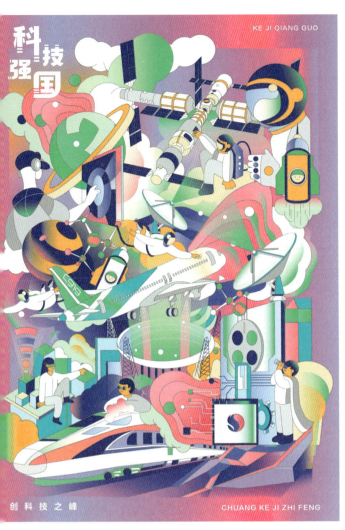
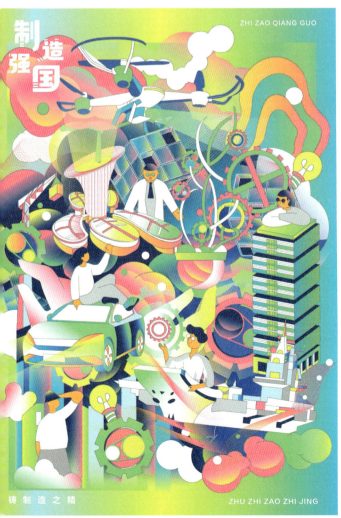
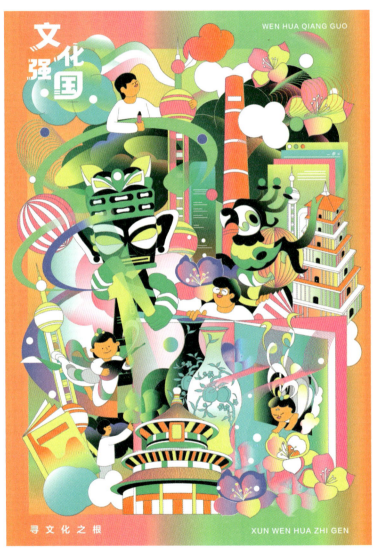

1
作者：白留伟
作品：《螺丝钉》
单位：淮安日报社

雷锋是时代的楷模　雷锋精神是永恒的
做一颗永不生锈的螺丝钉

2　作者：白留伟
　　作品：《圆梦冬奥》
　　单位：淮安日报社

共圆冰雪梦 一起向未来

作者：贾霜
作品：《不要再让它们成为神话》
单位：自由设计师

遺獸錄　卷一

丹頂鶴

頸腳長、通體白、頭頂鮮紅、喉頸黑，常由家族群組成大群體，一夫一妻制，至死不渝，有豐富的美好寓意。

不要再让它们成为神话

遺獸錄　卷一

中華穿山甲

全身鱗甲如瓦狀、舌長、無齒，棲息於樹林潮濕地帶，能爬樹，以長舌舐食白蟻、蜜蜂等。國家一級保護野生動物。

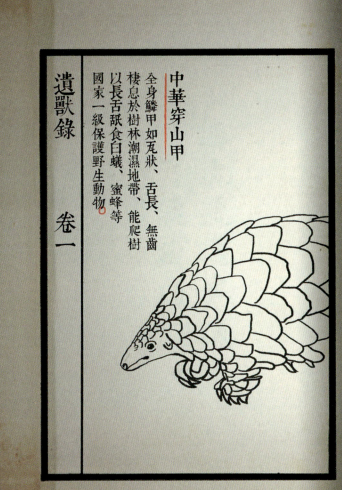

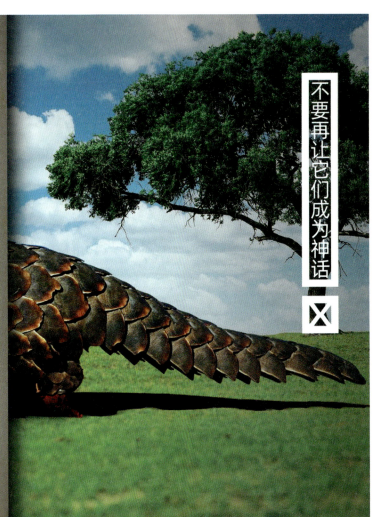

不要再讓它們成為神話

遺獸錄　卷一

中華白海豚

鯨類海豚科哺乳類動物，常見於中國東南部沿海，素有水上大熊猫之稱。

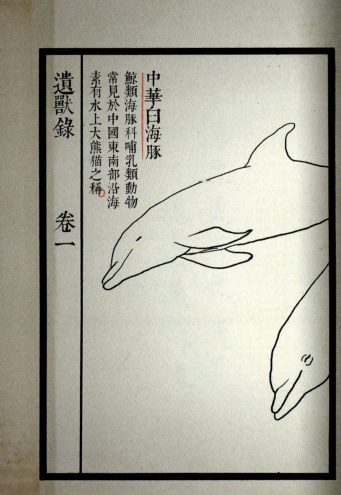

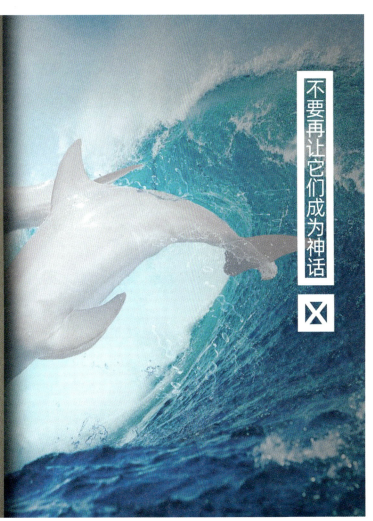

不要再讓它們成為神話

作者：陈仙童
作品：《布丁时间品牌设计》
单位：北京市工贸技师学院轻工分院

布丁时间
品牌设计项目方案汇报

品牌命名：布丁时间
品牌设计理念

● 市场调研分析
经过调查发现，主推布丁的店铺品牌相对其他的品类而言较少。因此在虚拟食品品牌设计中选择布丁作为品牌项目研发方向

● 竞品分析

布歌东京
布歌东京这个品牌最早创立于2011年的上海，是高级布丁品牌，有着"布丁中的爱马仕"之称。上海布歌企业有限公司下的一个知名品牌，主打的是健康美味的理念。这个品牌的产品在味道上是无可挑剔的。

巧妈妈
巧妈妈布丁甜品以其高品质度时尚精美的包装，受中韩两地上班族、少女、学生、儿童的热烈追捧。

● 包装和产品设计

● 品牌差异化
因为主推布丁的品牌店铺与其他品类而言相对较少，所以布丁时间品牌与其他品牌的差异在于主推的产品是布丁。因此，十分注重产品本身的视觉设计。

● 品牌定位
主打健康美味的理念
主要集中在18~30岁的年轻消费群体

● LOGO设计理念
logo整体简约大气，表达清晰。采用图文结合的方式呈现，这样是为了明确主题，用梨形做主体，用线勾勒出布丁的形态，再将"布丁时间"四个字和线条相结合，来体现布丁的丝滑。

● LOGO设计方案
设计方向
初稿
改版
定稿（备选方案）

最终方案

● 标准色　● 辅助色
● 标准制图　● 品牌口号

6X　12X

● 标准制图

2　作者：潘郅滢
　　作品：《可圈可点品牌设计》
　　单位：北京市工贸技师学院轻工分院

可圈可点品牌设计项目方案汇报

品牌差异化
通过调研发现，主推甜甜圈的品牌相对较少，而"站亭"和"啦滋多拿滋"品牌不是纯主推甜甜圈产品，因此，可圈可点品牌与其他竞品的差异在于主打产品是甜甜圈，更加注重产品本身的视觉设计。

品牌定位
甜甜圈主要消费群体和广告促销对象定位于15～25岁的年轻人，特别是学生和白领群体。这个年龄层的人不但对甜食有偏爱，而且更懂得生活，容易接受新产品。高端、定制，烘焙师提供上门烘焙服务。

标准色

956134	EDC789	E7B636
ADD4DC	DA9691	EAD8E3

标准字

方正胖头鱼简体的字体

方正琥珀简体

品牌名称：可圈可点
LOGO设计

设计说明
整体以图文结合来表达。因甜甜圈（donuts）本身形状为圆形，上面还有糖果和巧克力，故而名称为"可圈可点"，因消费者主要为15～25岁的年轻人（可能年龄会更小），故而整体符号是用甜甜圈组成的近似卡通小熊的形状，将甜甜圈整体化繁为简，目的是让品牌更具有创新性和识别性，也更加吸引消费者。

灵感来源

 + =

甜甜圈 + iPhone手机logo的缺口部分 = logo展现

 + =

方正胖头鱼简体的字体 + 甜甜圈元素 = 组合文字展示

设计方案展示

方案一

竖版　　　横版

备选方案

黑白稿

logo最终设计方案

品牌口号

 → →

品牌符号初版　加入了名称结合提取出的元素　定版将"口"改成爱心

辅助图形

包装和产品设计

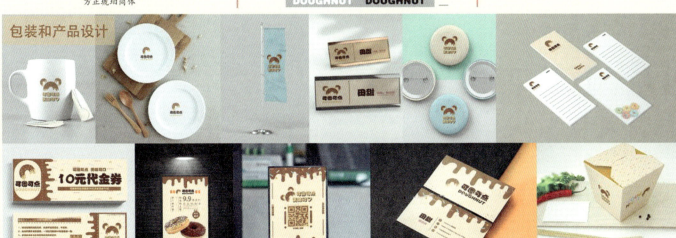

1　作者：仝尧
作品：《椒小鱼品牌设计》
单位：北京市工贸技师学院轻工分院

2　作者：王海波
作品：《甜品女皇品牌设计》
单位：北京市工贸技师学院轻工分院

甜品女皇
品牌设计项目方案汇报

❶ 品牌差异化

通过网络调研、实体店调研、近几年国内消费白皮书调阅、用户访谈和同类品牌案例调研等手段进行竞品分析，结果显示，大部分现代年轻人都喜欢稀有且稀奇的产品，且购买冰淇淋蛋糕占比较高，市场现有的冰淇淋蛋糕都大相径庭，因此我们品牌的内核是定制、高端，在市场现有的冰淇淋蛋糕的基础上进行产品类型的变化、设计风格的变化，以形成品牌差异化。

● 品牌定位

本虚拟品牌定位为高端定制，面向18～35岁的年轻消费群体，迎合年轻人的消费观及审美观，品牌主打简约与潮流的理念。

❷ LOGO设计

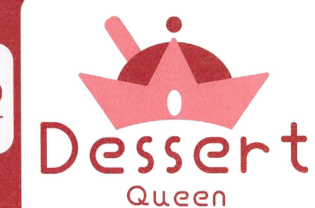

● 设计理念

本LOGO设计采用图文结合的方式呈现，以蛋糕和雪糕杯作为标志设计的主体，以皇冠和勺子作为装饰以传达高端与定制的理念，在整个图形应用的基础上与品牌的名称相结合，以此构成了"甜品女皇"简约、易识别、具有延展性的品牌标志设计方案。

❸ 标准设计

● 标准字

方正琥珀简体

● 标准色设计

根据对色彩的研究和对人类获得信息途径的分析，大众从外界获取的信息，大部分都是通过视觉途径获取的。因此品牌设计中色彩的应用非常重要，"甜品女皇"品牌正是抓住了主视觉中色彩设计的重要性，采用了C44979、E89DA8两个视觉识别度较高的颜色作为标准色。

- C44979
- E89DA8

● 色彩搭配理念

主体色彩以粉色为主，以品红为辅，这样搭配能显得有层次感，两种颜色组合到一起虽然跳跃感较强，但是也让标志识别度提高。

❹ 衍生图形

辅助图形

品牌口号设计

❺ 包装设计

❻ 衍生品设计

1　作者：张雪飞
　　作品：《万物复苏》
　　单位：四川轻化工大学

2　作者：裴音博
　　作品：《环保地球》
　　单位：西安明德理工学院

3　作者：贾雅帆
　　作品：《东巴神韵》
　　单位：重庆文化艺术职业学院

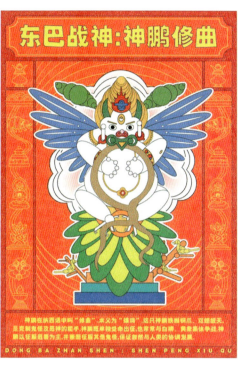
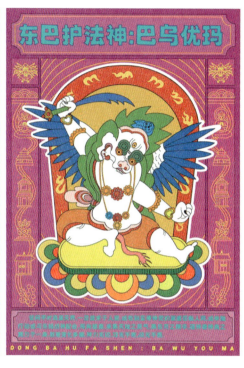
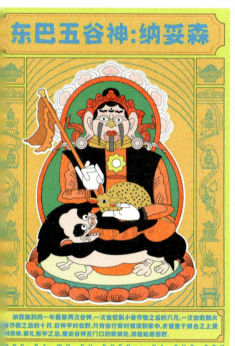
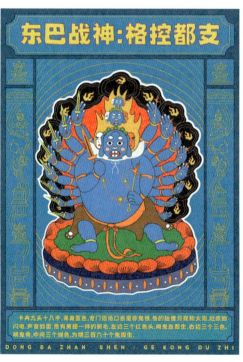
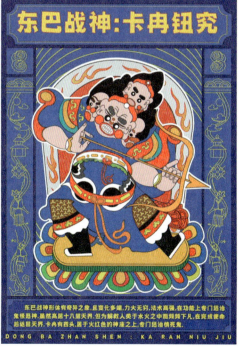

1

作者：聂颖
作品：《成都市双流区空港第六幼儿园设计》
单位：自由设计师

2　作者：聂颖
　作品：《廖九爷酒包装设计》
　单位：自由设计师

1　作者：马子月、吴胜龙
　　作品：《杆杆酒味奶茶包装设计》
　　单位：云南大学

2　作者：吴大宇
　　作品：《Forest in memory》
　　单位：韩国岭南大学

3　作者：吴大宇
　　作品：《KEY》
　　单位：韩国岭南大学

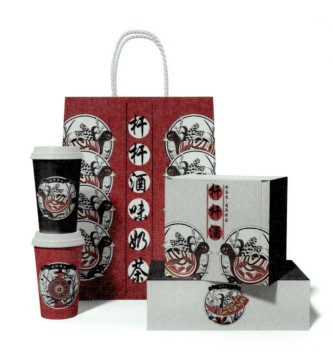

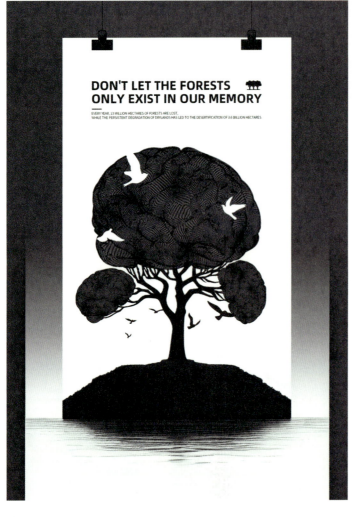

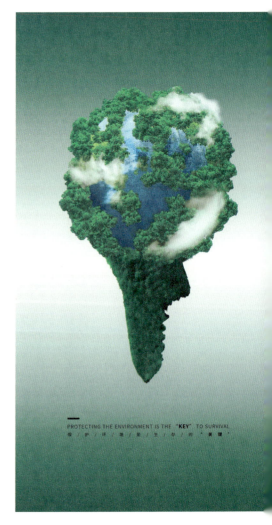

4　作者：谢东平
　　作品：《H₂O "生命之源"水文化艺术馆》
　　单位：东恩艺术设计

5　作者：谢东平
　　作品：《多方视觉》
　　单位：东恩艺术设计

6　作者：谢东平
　　作品：《文凯创意传媒》
　　单位：东恩艺术设计

1

作者：黄淼
作品：《小指头的统治》
单位：中央美术学院

2　作者：邦道科技有限公司
　　作品：《电力年账单安徽记忆》
　　单位：邦道科技有限公司

天堂寨　宏村　九华山　马仁奇峰

春　夏　秋　冬

1　作者：张汀元
作品：《好又省标志》
单位：福建省水产设计院

2　作者：周凯欣
作品：《DAY 15- 囚牢》
单位：湖南城市学院

3　作者：周凯欣
作品：《DAY 15- 巨蟒》
单位：湖南城市学院

4　作者：周凯欣
作品：《DAY 15- 窥视》
单位：湖南城市学院

5　作者：周凯欣
作品：《DAY 15- 血锤》
单位：湖南城市学院

1
作者：马雯静
作品：《汴京城》
单位：上海师范大学

2
作者：苗茂超
作品：《繁花》
单位：中国矿业大学

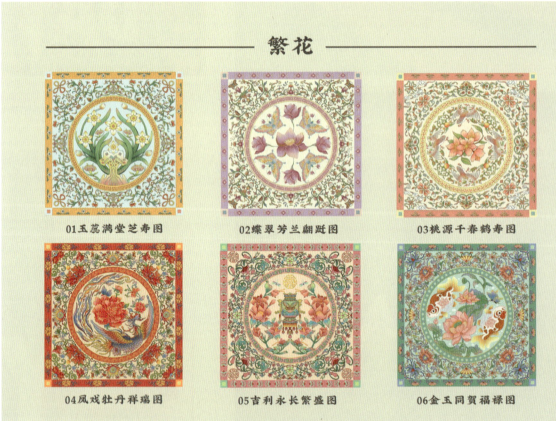

3　作者：苗茂超
　　作品：《道古映象》
　　单位：中国矿业大学

4　作者：胡婷婷
　　作品：《雷锋精神》
　　单位：贵州师范大学

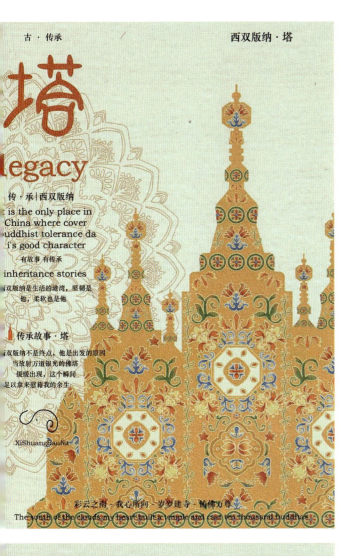
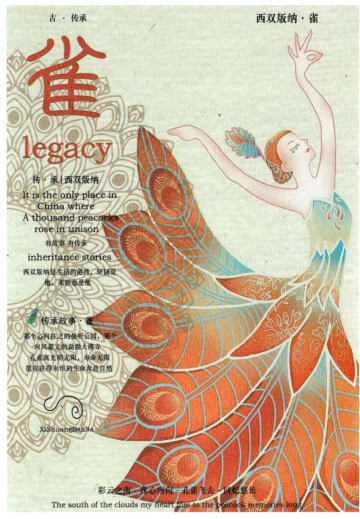

1

作者：原浩杰
作品：《Electronic Digital Fonts》
单位：云南大学

2　作者：原浩杰
　　作品：《Chuhei Variable Fonts》
　　单位：云南大学

3　作者：原浩杰
　　作品：《Ling Fonts》
　　单位：云南大学

1
作者：青华华文
作品：《青华华文团队包装设计》
单位：广州市青华华文品牌策划有限公司

2　作者：青华华文
　　作品：《青华华文团队标志设计》
　　单位：广州市青华华文品牌策划有限公司

1 作者：青华华文
 作品：《青华华文团队画册设计》
 单位：广州市青华华文品牌策划有限公司

2 作者：代启坤
 作品：《富强》
 单位：河南科技职业大学

3 作者：董易需
 作品：《奋进新青年，建功新时代》
 单位：山东师范大学

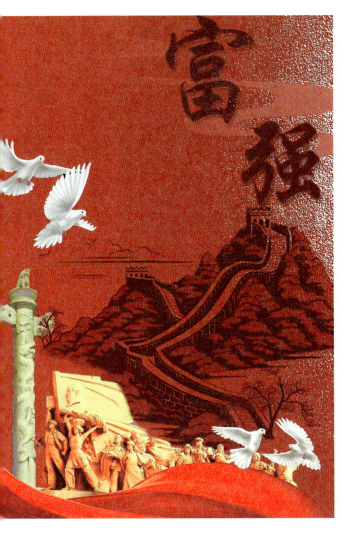
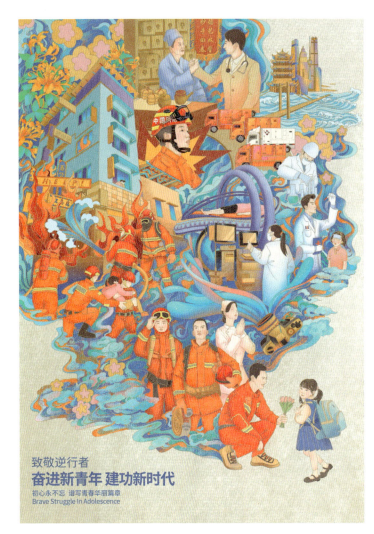

致敬逆行者
奋进新青年 建功新时代
初心永不忘 谱写青春华丽篇章
Brave Struggle In Adolescence

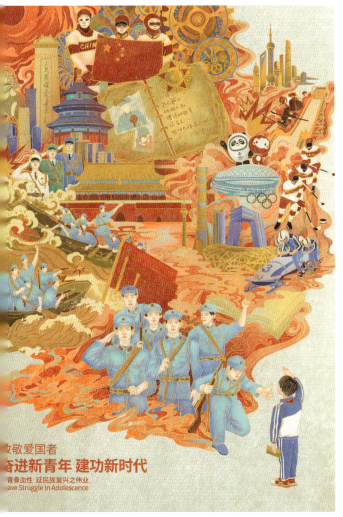

致敬爱国者
奋进新青年 建功新时代
青春血性 延民族复兴之伟业
Brave Struggle In Adolescence

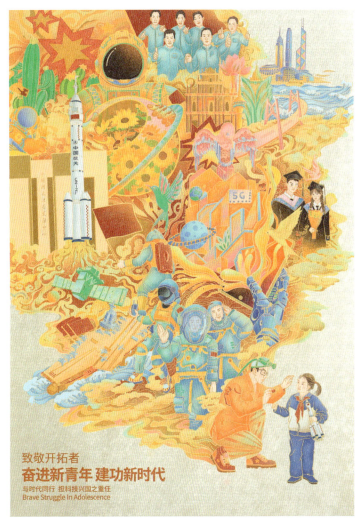

致敬开拓者
奋进新青年 建功新时代
与时代同行 担科技兴国之重任
Brave Struggle In Adolescence

中国艺术设计年鉴 2024—2025

第一部分　平面设计

1
作者：梁雨馨
作品：《拥抱和平》
单位：重庆三峡学院

2
作者：梁雨馨
作品：《塑料袋与生活》
单位：重庆三峡学院

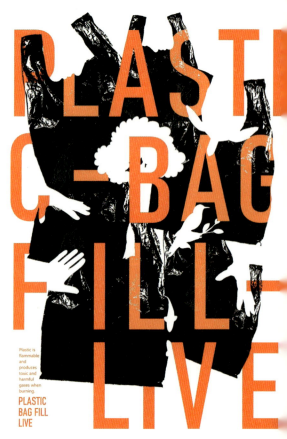

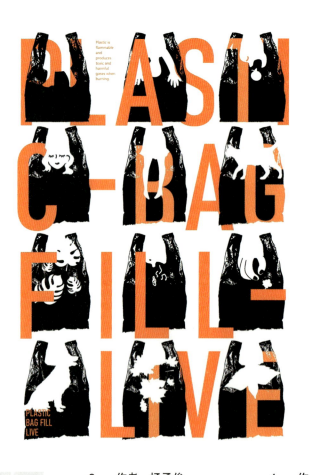

| 1 | 3 | 4 |
| 2 | 5 | 6 |

3　作者：杨承俊
　　作品：《昆曲 IP 设计》
　　单位：南通大学艺术学院

4　作者：杨承俊
　　作品：《长江》
　　单位：南通大学艺术学院

5　作者：胡雅卓
　　作品：《诚信的桥梁》
　　单位：河南科技职业大学

6　作者：孙璐
　　作品：《瑞兔迎春》
　　单位：华南师范大学

作者：佛山市南海区碧家文化传播有限公司
作品：《潮州市非物质文化遗产名录图典》
单位：佛山市南海区碧家文化传播有限公司

封面

序言

发现潮州之美

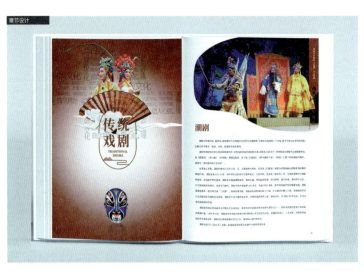

传统戏剧
潮剧

传统舞蹈
鲤鱼舞（潮州鲤鱼舞）

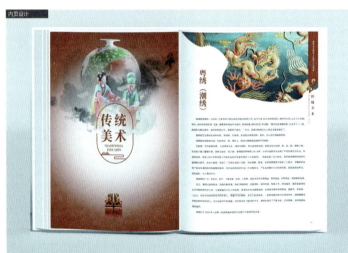

传统美术
粤绣（潮绣）

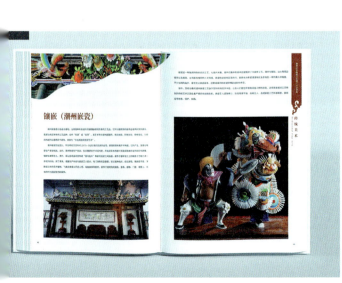

镶嵌（潮州嵌瓷）

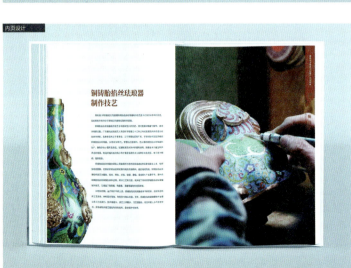

铜铸胎掐丝珐琅器制作技艺

1

作者：陈东、汤丽敏、邓伟聪、陈丽琴、夏燕、李晓林
作品：《海滨的珠珠》
单位：广州吉占开物文化科技有限公司

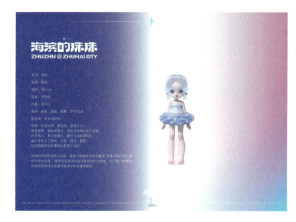
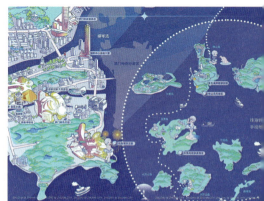

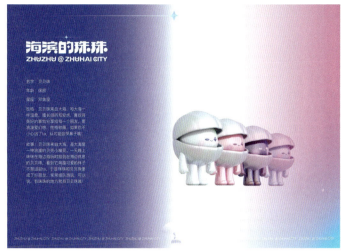
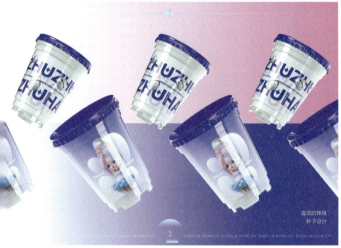

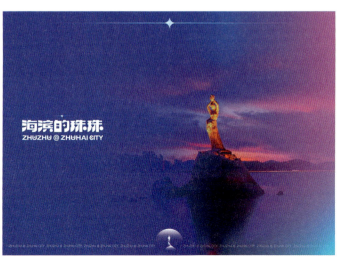

1　作者：马现磊、张钰晨
　　作品：《字游蓟州》
　　单位：天津传媒学院

2　作者：杨康峰
　　作品：《风满洛阳——共赴神都》
　　单位：步长制药有限公司

3　作者：杨康峰
　　作品：《太空创想》
　　单位：步长制药有限公司

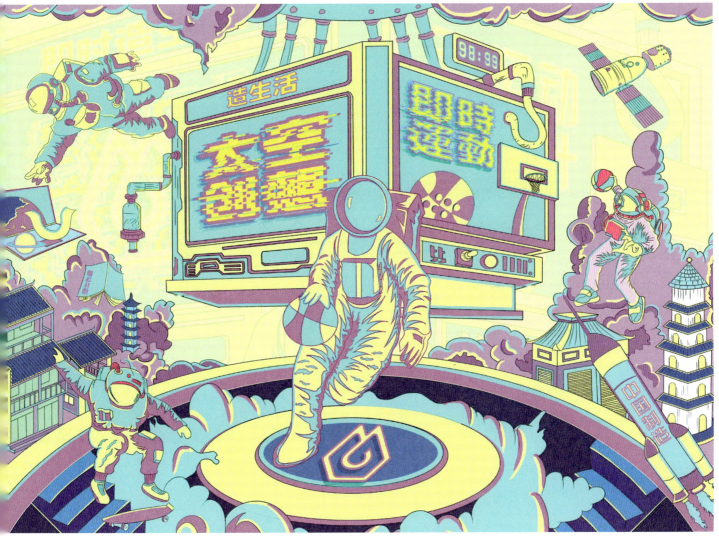

1　作者：霍佳魁
　作品：《多彩青春》
　单位：西京学院

2　作者：霍佳魁
　作品：《献给妈妈的爱》
　单位：西京学院

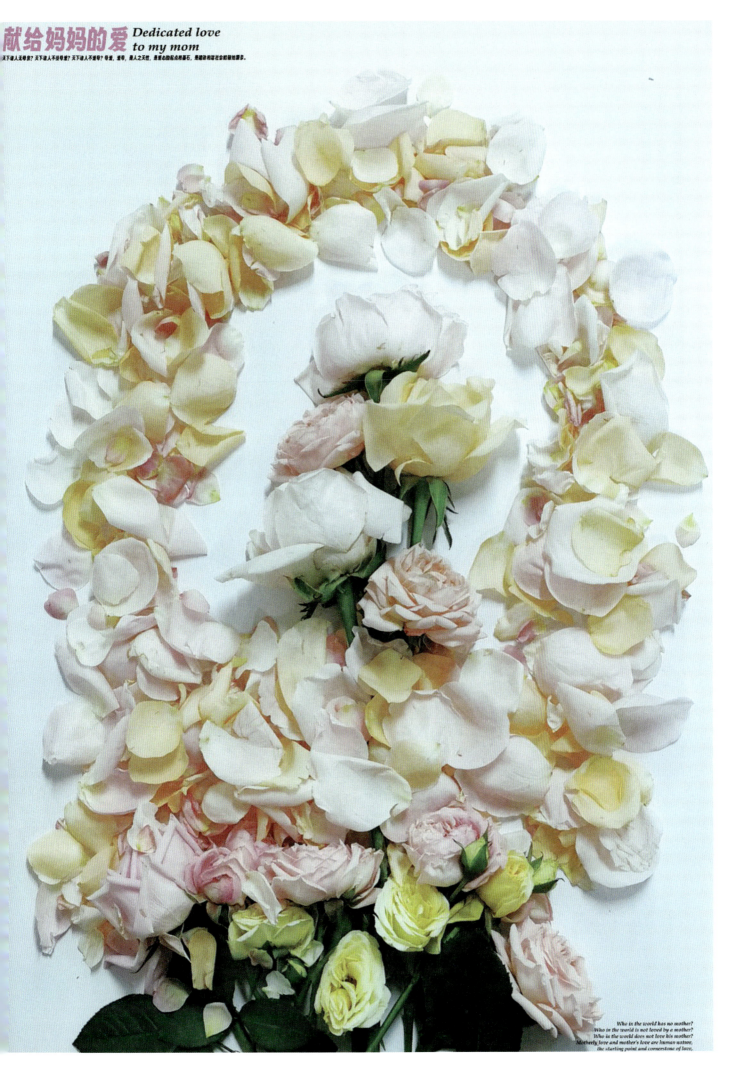

1
作者：许婧敏
作品：《归途》
单位：镇江市西麓中心小学

2　作者：许婧敏
　　作品：《泪光》
　　单位：镇江市西麓中心小学

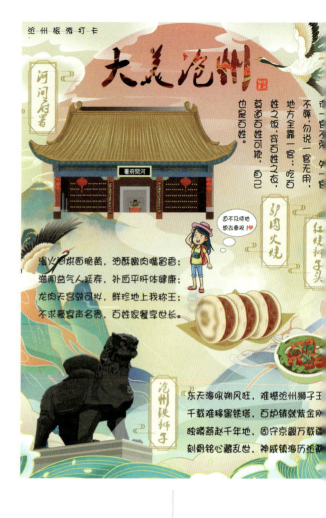

1　2

作者：胡永超
作品：《大美沧州》
单位：广西科技大学

作者：屈悦玲
作品：文创设计作品选登
单位：广西大学艺术学院

3

作者：李秉能
作品：《宜春文旅》
单位：大众传媒职业技术学院

4　作者：周勇
　　作品：《不盲目》
　　单位：后潮品牌设计工作室

中国艺术设计年鉴2024—2025　第一部分　平面设计

1
作者：曲宁
作品：《百年变革，百年不变》
单位：天津美术学院

2　作者：雷小东
　　作品：《大兜 LOGO 字体设计》
　　单位：东尚设计

作者：于忠楠
作品：《水动力-工系列》
单位：杭州萧山北干街道朋友们的包装设计工作室

2　作者：蔡正梵
　　作品：《自我、本我、超我》
　　单位：武汉纺织大学

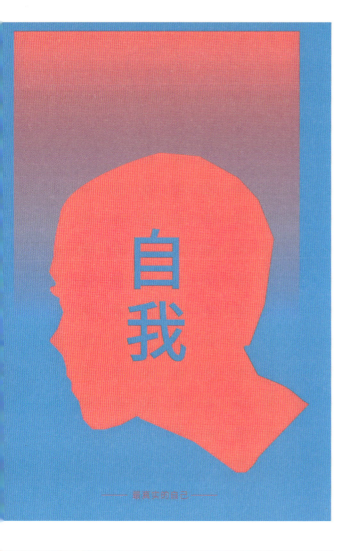
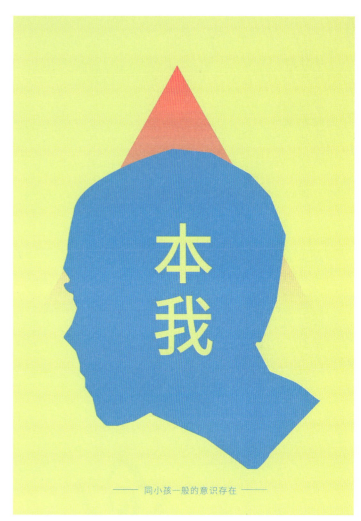
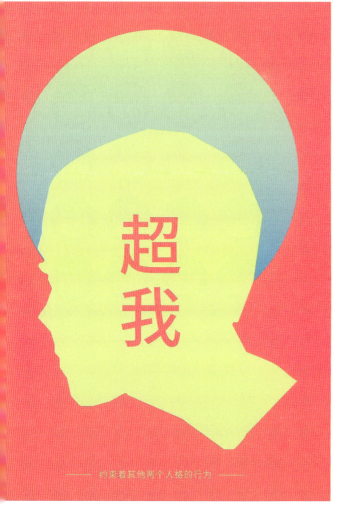
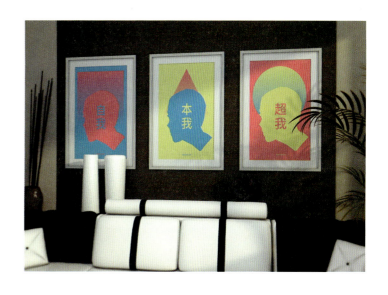

1

作者：范家辉
作品：《阅后即达·闪念地图》
单位：北京服装学院

2

作者：高璐博
作品：《雲上香石VI设计》
单位：内蒙古艺术学院

3

作者：常永康
作品：《戴口罩 保健康》
单位：天津大学四川创新研究院

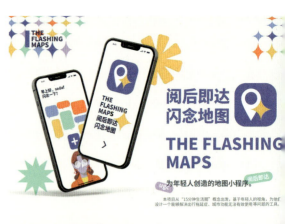

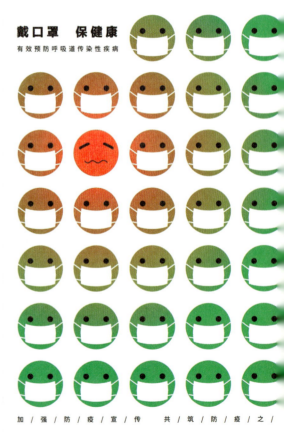

4　作者：张馨月
　　作品：《GEE!》
　　单位：华南师范大学

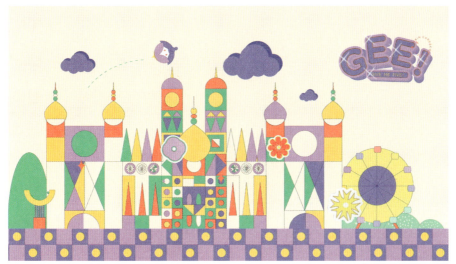
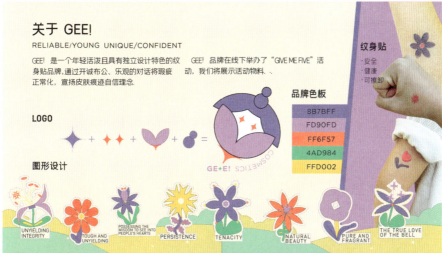

1

作者：安启超
作品：《z-young 智扬互娱品牌设计》
单位：武汉知安品牌设计有限公司

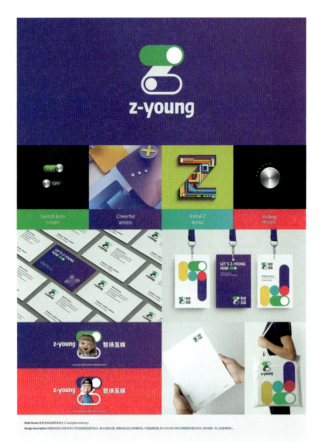

2　作者：黄丰
　　作品：《万象生》
　　单位：丰品牌设计工作室

第一部分 平面设计

1　作者：刘安娜
　　作品：《全民接种，共筑健康》
　　单位：天津美术学院

2　作者：刘安娜
　　作品：《同心抗疫，众志成城》
　　单位：天津美术学院

3　作者：刘安娜
　　作品：《非必要，不外出》
　　单位：天津美术学院

4　作者：刘安娜
　　作品：《做好个人防护》
　　单位：天津美术学院

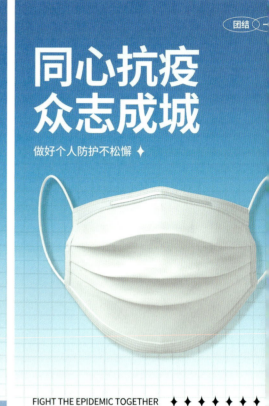

5　作者：蔡秋浩
　　作品：《关爱自闭症患者》
　　单位：西安美术学院

6　作者：蔡秋浩
　　作品：《校园元宇宙设计》
　　单位：西安美术学院

1	2	5
3	4	6

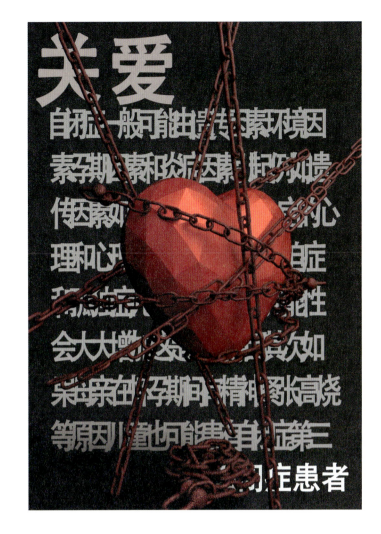

1　作者：孔姣姣
　　作品：《中国结》
　　单位：广州工商学院

2　作品：《共生》
　　作者：孔姣姣
　　单位：广州工商学院

3　作者：陈浩
　　作品：《森之女》
　　单位：辽宁传媒学院

4　作者：黄力夫
　　作品：《海洋未来》
　　单位：井冈山大学

5　作者：潘文远、欧可妍
　　作品：《叙梦园林》
　　单位：南京艺术学院

6　作者：曾顺孝
　　作品：《青楼韵女》
　　单位：广东财贸职业学院（南校区）

共 生
SYMBIOSIS

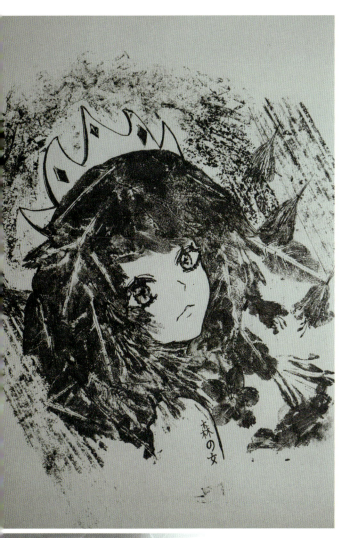
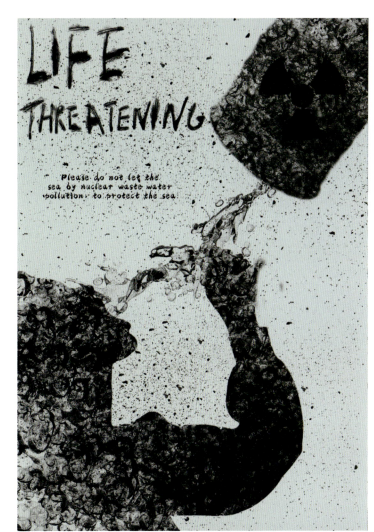

作者：王华、王玲
作品：《药食同源——蔬菜宝宝系列卡通人物》
单位：南华大学附属第一医院

包小裹

包心菜卡通人物

蔬菜五兄妹

番小茄　土屯屯　蜜辛萝　插兜菇

西红柿　土豆　白萝卜　香菇

五色食材滋润着五脏

中国传统色彩文化底蕴深厚
连接着古今中华的血脉
不断传承

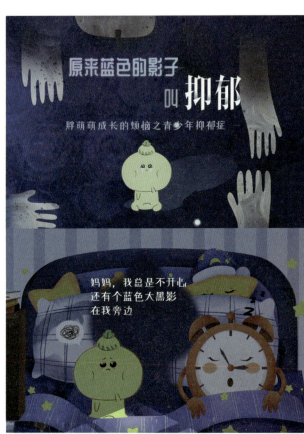
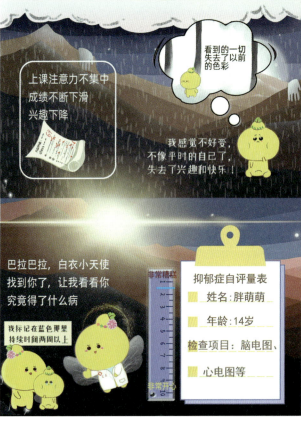
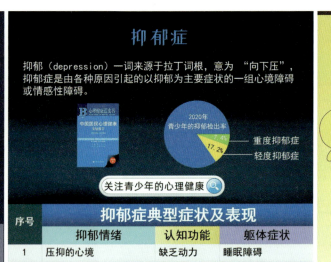
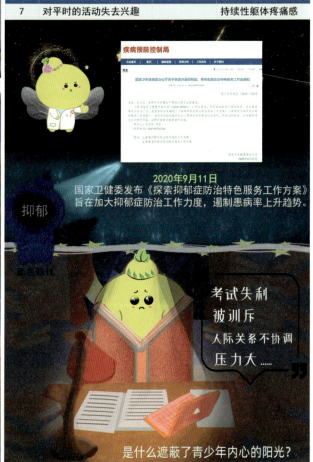

1 作者：王华、蔡慧丽、王玲
 作品：《原来蓝色的影子叫抑郁——青少年抑郁症》
 单位：南华大学附属第一医院

少年抑郁症

治疗原则

- 尽可能采用最小有效量，
- 量最小，以提高服药依从性；
- 疗；
- 心理治疗与药物治疗双管齐下效果更佳！
- 知；
- 观察病情变化和不良反应并及时处理；
- 郁共病的其他躯体疾病、焦虑障碍等。

治疗

单胺氧化酶抑制剂（MAOI）
- 1959-苯乙肼
- 1959-异唑肼
- 1960-超苯环丙胺

四环类
- 1973-马普替林
- 1975-米安色林
- 其他
- 1972-三唑酮
- 1974-维罗噻嗪
- 1985-托洛沙酮

5-HT/NE再摄取抑制剂（SNRI, DNRI）
- 1994-文拉法辛
- 2007-度洛西汀
- 2008-去甲文拉法辛
- 2013-左旋米那普仑

褪黑素受体（MT）激动剂
- 2009-阿戈美拉汀

5-HT调节/激动剂
- 2013-沃替西汀

NMDA受体阻断剂
- 2019-艾氯胺酮

GABA-A受体激动剂
- 2019-别孕烯醇酮

负责让人活跃
去甲肾上腺素

2 心理治疗

认知行为治疗 · 支持性心理治疗 · 家庭治疗 · 精神动力学治疗 · 人际治疗……

和谐的人际关系、健康的生活方式以及较高的心理健康素养水平

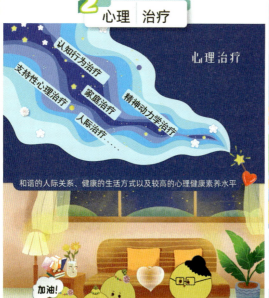

陪伴、鼓励和关心孩子，只有 爱 才是治疗抑郁最好的"良方"

3 物理治疗

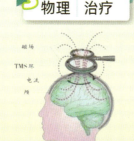

重复经颅磁刺激（rTMS）治疗（电磁学原理），主要适用于轻中度的抑郁发作。

4 营养 锻炼

充足的睡眠
早睡,21:00—22:00
睡眠更佳

饮食健康
营养均衡

适度的有规律的体育运动
多参加团队合作的集体活动

在鱼肉中含有一种特殊的脂肪酸——Ω-3脂肪酸，经常补充Ω-3脂肪酸能够有效缓解抑郁症状。

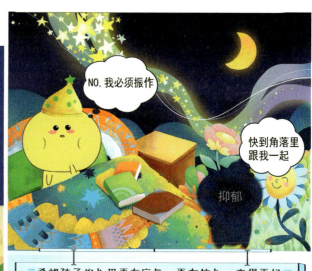

希望孩子们心里更有底气，更有信心，变得更好

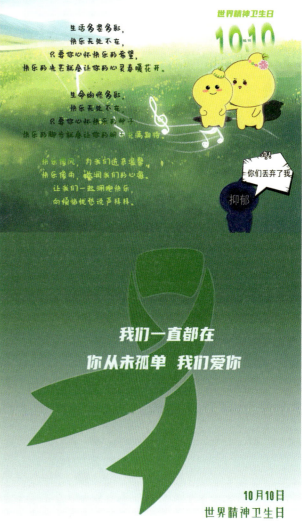

我们一直都在
你从未孤单 我们爱你

10月10日
世界精神卫生日

1
作者：杨洋、黄梦盈
作品：《靖安有礼——缤纷水果糕包装设计》
单位：黄山学院、湖北大学

2
作者：谢肖燕
作品：《茶叶体》
单位：湖北师范大学

3
作者：高文斌、赖嘉玲
作品：《2219班标志设计》
单位：广东省岭南工商第一技师学院

4　作者：林铭、廖钰莹
　　作品：《束缚·海》
　　单位：东莞城市学院

5　作者：林铭、廖钰莹
　　作品：《致敬英雄》
　　单位：东莞城市学院

6　作者：林铭、廖钰莹
　　作品：《醒狮韵》
　　单位：东莞城市学院

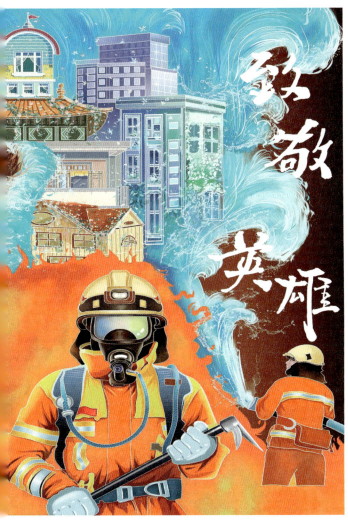

1
作者：杜天蓉
作品：《喜迎党的二十大——爆竹篇》
单位：宁夏大学美术学院

2　作者：李秦鑫、李瑞妮
　作品：《植愈 I PLANT》
　单位：中国美术学院

3　作者：王彦娜
　作品：《Summer Strawberry Sweetheart Milk Tea》
　单位：中央广播电视大学

4　作者：刘丁齐
　作品：《海洋织梦》
　单位：首都师范大学科德学院

5　作者：蒲朝荣、林铭
　作品：《口罩流光》
　单位：东莞城市学院

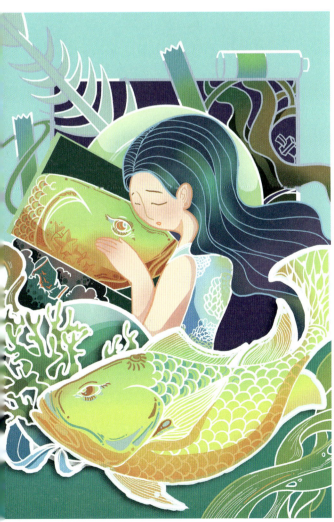

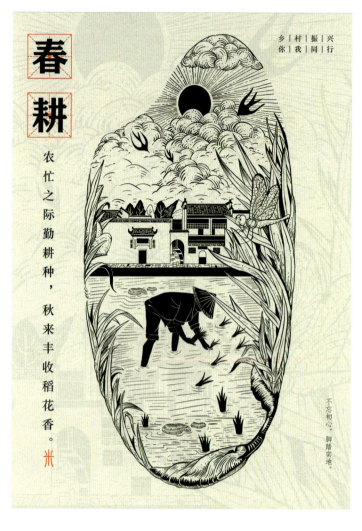

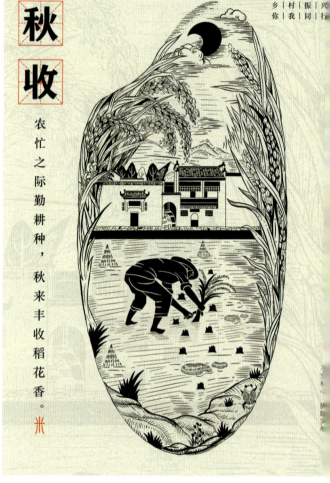

1 作者：肖华荣
作品：《春耕，秋收》
单位：安徽工程大学

2 作者：肖华荣
作品：《南渡北归》
单位：安徽工程大学

1
作者：曾国武、颜凯
作品：《将军茶包装设计》
单位：自由设计师

2　作者：陈嘉顺
　　作品：《中药-"终药"》
　　单位：北海艺术设计学院

- Beihai University of Art and Design -

中药－"终药"

　　该书籍的主题是非物质文化遗产中药保护，随着时代的发展，中药逐渐被大家所忽视，可能在将来的某一天被人们所遗忘和掩埋，书籍的外框采用中药的柜子为灵感来源，通过营造破损、风化的感觉来强调中药的处境，书籍的内容也是通过一张张纸上逐渐消失的文字来表达主题，纸张的破损程度让我们明白保护中药的行动迫在眉睫。

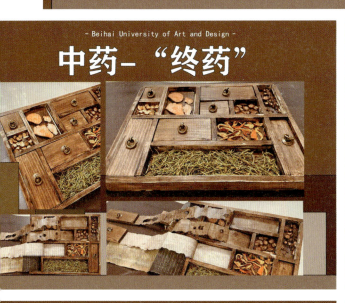

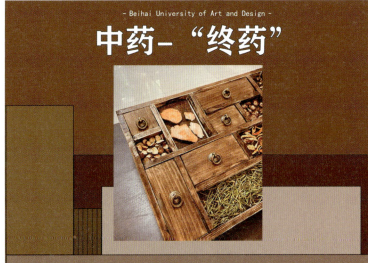

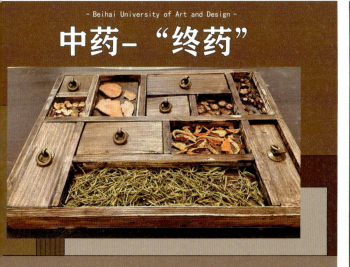

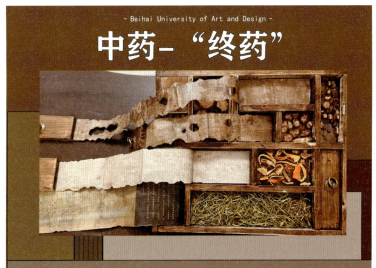

中国艺术设计年鉴2024—2025

第一部分 平面设计

1
作者：陈瑾霄
作品：《十年光阴，感谢有你》
单位：同济大学

2
作者：陈歆
作品：《针不错》
单位：内蒙古鸿德文理学院

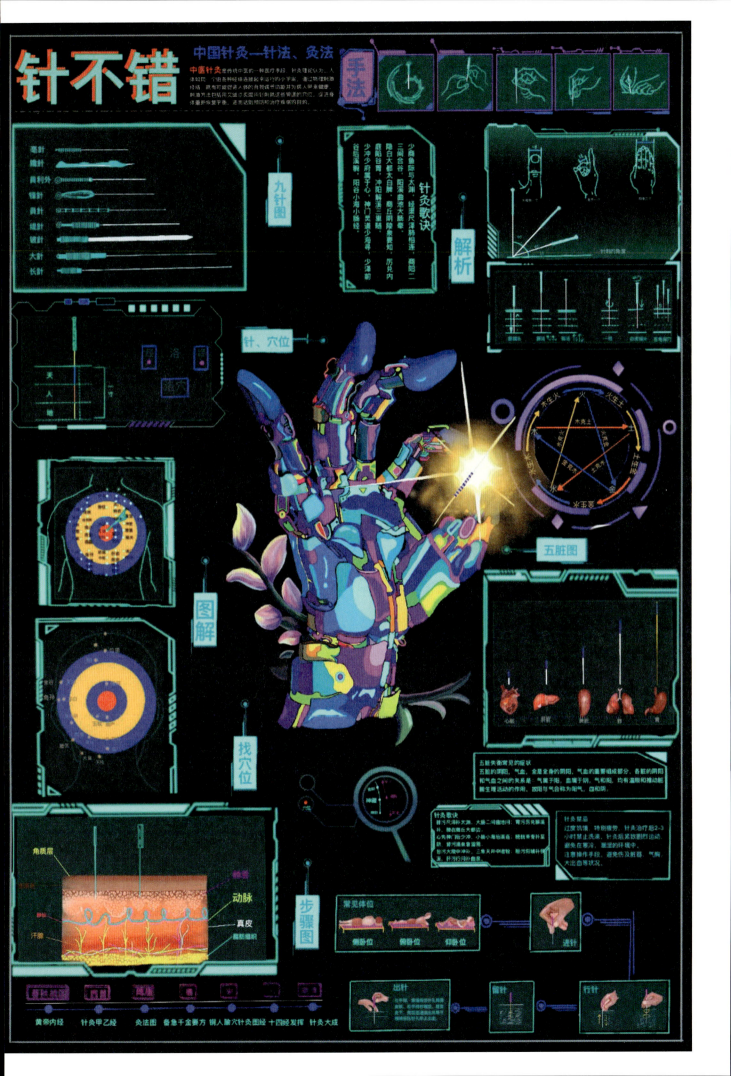

1
作者：农毅
作品：《桂韵》
单位：广西北投营销策划有限公司

2
作者：邓绍光
作品：《泰安市文化和自然遗产日宣传海报》
单位：山东科技大学

3 作者：杜依蕾
 作品：《玉律漫筝数据之声》
 单位：内蒙古鸿德文理学院

玉律潜符
削桐为琴、绳丝为弦
古筝简介

古筝，弹拨弦鸣乐器，又名汉筝、秦筝。是汉民族古老的民族乐器，流行于中国各地。经过千百年的发展，主要形成了客家筝、潮州筝、山东筝、河南筝四大流派。常用于独奏、重奏、器乐合奏和歌舞、戏曲、曲艺的伴奏，音域宽广，音色优美动听，演奏技巧丰富，表现力强，被称为"众乐之王"，称为"东方钢琴"，是中国独特、重要的民族乐器之一。古筝的结构由面板、雁柱、琴弦、前岳山、弦钉、调音盒、琴足、后岳山、侧板、出音口、底板、穿弦孔组成，形制为长方形木质音箱，弦架"筝柱"可以自由移动，一弦一音，按五声音阶排列。

古筝信息可视化设计

古筝名曲 Guzheng famous song
《出水莲》《会稽怀古》《林冲夜奔》《汉宫秋月》《东海渔歌》《战台风》
《渔舟唱晚》《高山流水》《侗族舞曲》《寒鸦戏水》《香山射鼓》《汉江韵》

保养 Maintain
防潮　小心碰撞　小心曝晒

了解渠道 Understand channel
- 网络平台 62.5%
- 报纸杂志 12.8%
- 听文化讲座 10.1%
- 其他 5.0%
- 相关展会或活动 12.8%

古琴手势 Guqin gesture

按音 · 按音象征人
琴弦　左手

五声调式 Pentatonic scale
古筝的固定调是D调，所以1=D
宫	商	角	徵	羽	
音名	D	E	#F	A	B
简谱	1	2	3	5	6

传承形式 Inheritance form
- 亲身体验古筝艺术 82.0%
- 网络平台 89.3%
- 观看平台艺术展览 72.1%
- 购买古筝类产品 54.3%
- 听古筝类演出 36.1%
- 古筝文献资料 15.3%

古筝纹样 Guzheng pattern

古筝派系 Guzheng Faction
虞山派　蒲城派　九嶷派
泛川派　诸城派　梅庵派
浙派　广陵派　岭南派

传承形式 Inheritance form
- 亲身体验古筝艺术 82.0%
- 网络平台 89.3%
- 观看平台艺术展览 72.1%
- 购买古筝类产品 54.3%
- 听古筝类演出 36.1%
- 古筝文献资料 15.3%

形意态魂 Xingyi Taihun

琴棋书画，本指琴瑟、围棋、书法及绘画等四种我国古代艺术形式或技艺，它们是古代文人雅士修身怡情所必须掌握的技能，故有"四艺""雅人四好"等。琴棋书画，陶冶情操，提升文化修养，是中国传统文化的重要体现方式，琴棋书画，凝聚着中国人的文化情结。

琴　棋　书　画

文化传播 Cultural dissemination
起源：西周　春秋
传播方式：演出式、音像式、教育式、传媒式、乐器式

形意态魂 Xingyi Taihun
琴棋书画，本指琴瑟、围棋、书法及绘画等四种我国古代艺术形式或技艺，它们是古代文人雅士修身怡情所必须掌握的技能，故有"四艺""雅人四好"等。琴棋书画，陶冶情操，提升文化修养，是中国传统文化的重要体现方式，琴棋书画，凝聚着中国人的文化情结。

琴　棋　书　画

减字谱图例 Legend of Subtraction Score
- 大指五度 庄勾五弦
- 名指十微先 勾后踢五弦
- 踢间五度 六分勾二弦
- 大指六度 二分挑七弦
- 大指九度 历七弦六弦
- 大指七弦 上滑勾六弦

古筝义甲 Guzheng Yijia
左手：无名指　中指　食指　大指
右手：大指　食指　中指　无名指

将义甲没有胶布的一面贴在指腹上，义甲的下方不能超过第一关节。注右大拇指义甲尖角那端应朝左边方向（左大拇指同理）。

研琴工具 Research Qin Tools

《论语》×六艺 文创产品设计

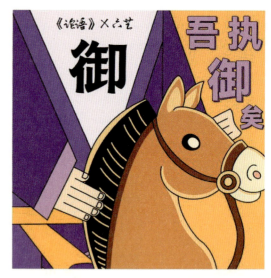
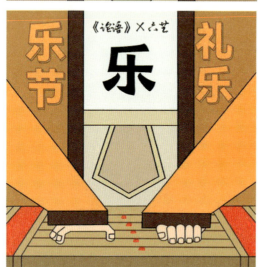
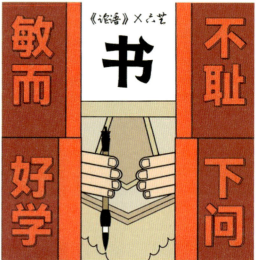
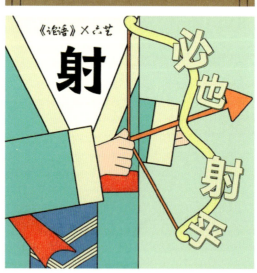

《论语》X 六艺 文创产品设计

《论语》X 六艺 文创产品设计

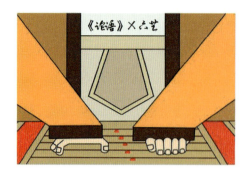
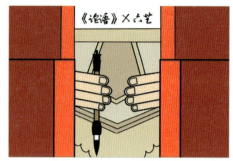

1　作者：段琦
　　作品：《〈论语〉×六艺文创产品设计》
　　单位：山东科技大学

2　作者：黄威智
　　作品：《壮美三月三·北投敬桂人》
　　单位：广西北投营销策划有限公司

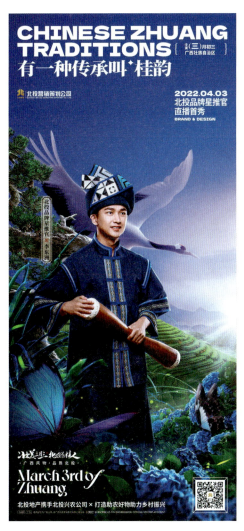
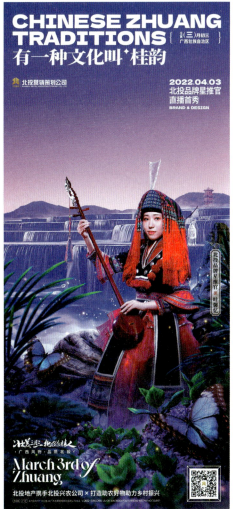
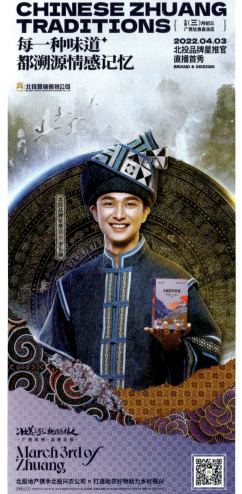

1. 作者：胡洪范
 作品：《天人合一 物我两忘·中国禅》
 单位：海南医学院第一附属医院

2. 作者：胡洪范
 作品：《法国巴黎克诺时尚家居》
 单位：海南医学院第一附属医院

3. 作者：胡洪范
 作品：《德国诺能源产业》
 单位：海南医学院第一附属医院

4. 作者：胡洪范
 作品：《德国现代银行》
 单位：海南医学院第一附属医院

5. 作者：胡洪范
 作品：《法国现代平面设计协会》
 单位：海南医学院第一附属医院

6. 作者：胡洪范
 作品：《中韩文化交流展》
 单位：海南医学院第一附属医院

7. 作者：胡洪范
 作品：《心若菩提》
 单位：海南医学院第一附属医院

德國現代銀行
Hyundai Bank

设计者：胡洪范

PGVS
法國現代平面設計協會

设计者：胡洪范

SONSV
中韓文化交流展

设计者：胡洪范

OANSO
心若菩提

设计者：胡洪范

1
作者：黄皓
作品：《中国传统文创礼盒——鱼化龙》
单位：三千造物工作室

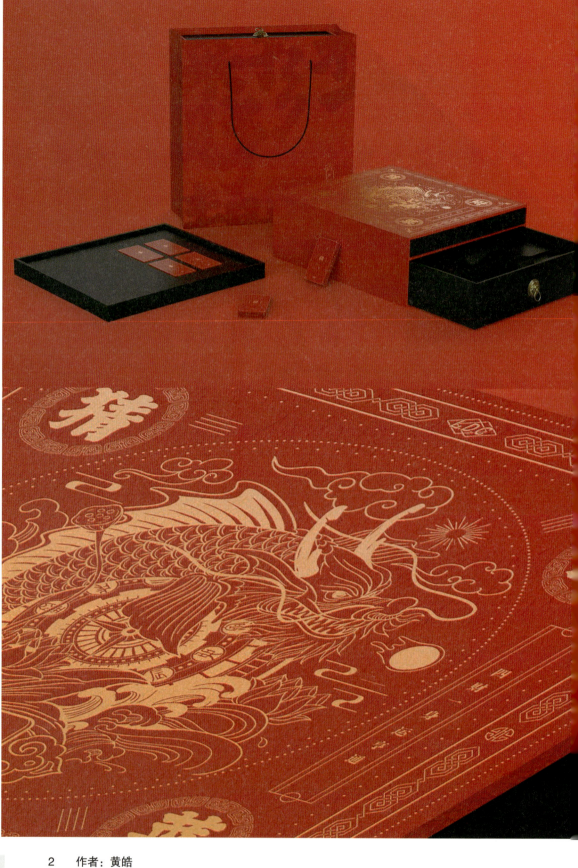

2　作者：黄皓
　　作品：《鸣熹》
　　单位：三千造物工作室

1
作者：霍雨
作品：《打工打工》
单位：内蒙古鸿德文理学院

2 作者：喇晓丹
　　作品：《苗绣》
　　单位：内蒙古鸿德文理学院

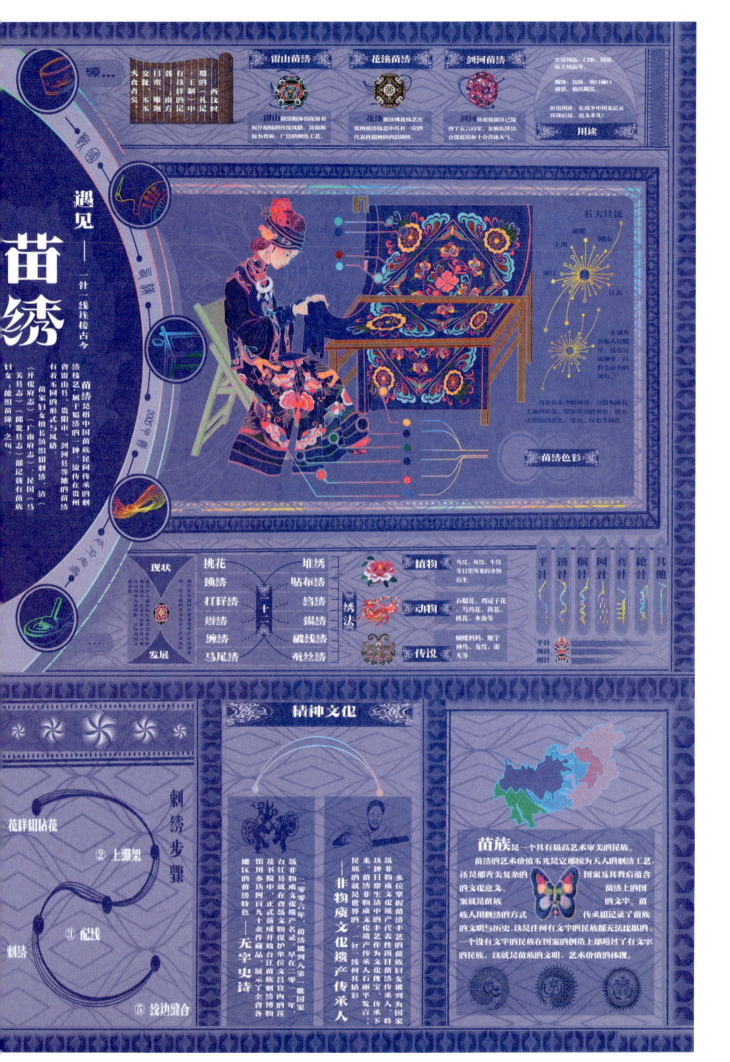

1
作者：李光志
作品：《苏作木雕花板文创设计》
单位：山东科技大学

2
作者：李昀昊
作品：《御谷香小米包装设计》
单位：河北科技大学艺术学院

作者：梁秋实
作品：《标志设计》
单位：自由设计师

第 七 届 · 中 国 诗 歌 节

HEX #4a4266		HEX #ffffff
RGB 74 66 102		RGB 255 255 255
CMYK 81 81 46 9		CMYK 0 0 0 0

— 简要创意设计说明 —

此创意设计着眼文化、大国、传承、艺术四个届届核心。
以卷轴为图形的视觉重点，用极简的艺术手法，去冗余，留时代，表达对经典诗歌的尊重。
两端图形为一圆延伸三圆，中间用一条线连接，意为我们尊重一圆的经典，也需要进行创新的三圆发展；
整中间的一条线，就代表中国诗歌节。
颜色选用"黛"色，最级不拖泥，既传统、又对应。无论是老人还是年轻人，都会喜爱。
在字体设计上，沿用了传统的小楷，小楷是大众喜爱的书法体。
不仅提高了整体的艺术性，还加宽了原美的普适性。

1
作者：林宇婧
作品：《小丑行为》
单位：福州大学厦门工艺美术学院

2　作者：刘贝至
　　作品：《乐虎燃动力》
　　单位：南华大学

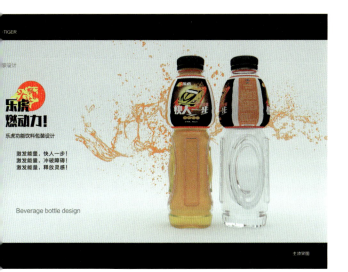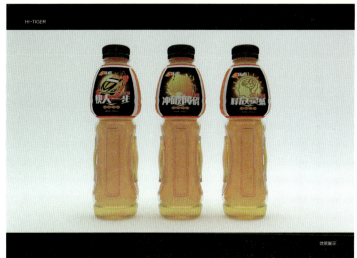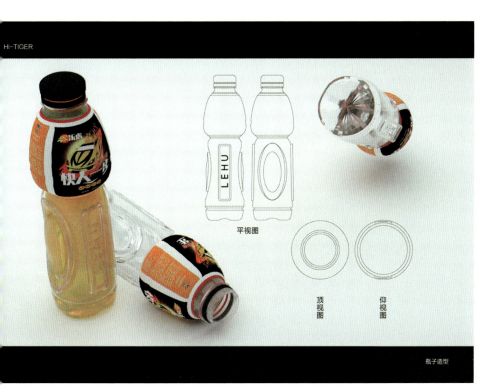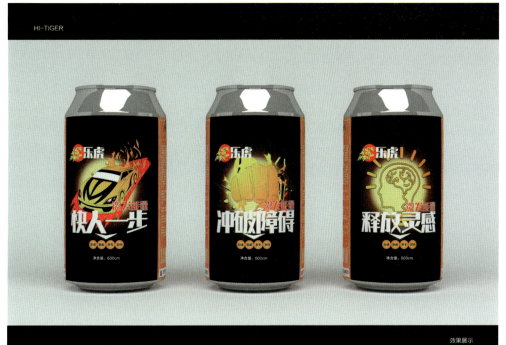

1
作者：刘语涵
作品：《小城之旅海报设计》
单位：西北大学

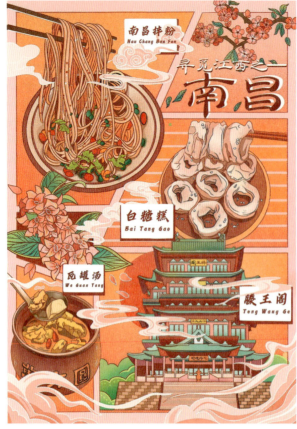
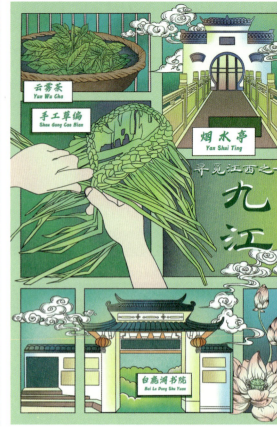
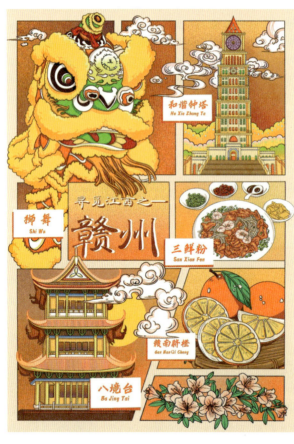
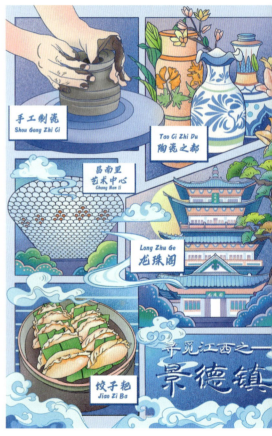

2　作者：韦晓倩
　　作品：《湿地公园·春》
　　单位：广西北投营销策划有限公司

3　作者：苏子琪
　　作品：《惜物瓷原》
　　单位：北京工业大学

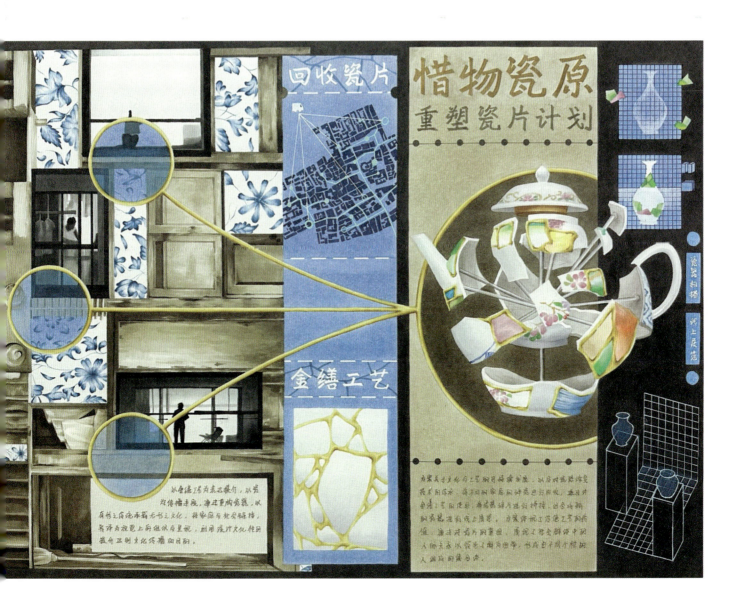

第一部分 平面设计

1. 作者：周孟陶
 作品：《纸鸢》
 单位：泰山科技学院

2. 作者：谢雨珊
 作品：《中国蓝——西藏广播电视台台标设计》
 单位：郑州轻工业大学易斯顿美术学院

3. 作者：彭鑫、沈正红
 作品：《安徽黄山花园大酒店标志设计》
 单位：江苏农林职业技术学院

"西藏广播电视台"台标设计
Logo Design of Tibet Radio and Television Station

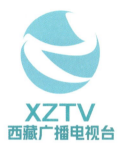

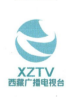
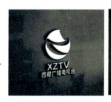

创意说明：
此作品由西藏文化中的经幡和"藏"字首字母Z组成，三面飞扬的经幡和字母Z整体形成一个圆，象征着世界，也寓意着西藏广电媒体能传播到世界各地，使其具有国际视野。标志图案负形部分，不仅仅是西藏的"Z"，更是中国的"Z"。同时图形婉转飞扬，也寓意着中国最长的高原河流——雅鲁藏布江在西藏境内，西藏有中华水塔、万水之源之称。此图案也寓意西藏广电的信息媒体传播像雅鲁藏布江一样广。标志整体选用轻快明亮的蓝色，它代表着圣洁，是西藏天空的蓝，西藏河流的蓝，更是中国蓝，是西藏人民信仰的蓝色。

一句话口号：
1、是幡动，更是心动
2、万水之源，蓝色中国

4. 作者：孙若凡、张思涵
 作品：《节约粮食》
 单位：北京理工大学

"米"足珍贵

"米"足珍贵

"米"足珍贵

"米"足珍贵

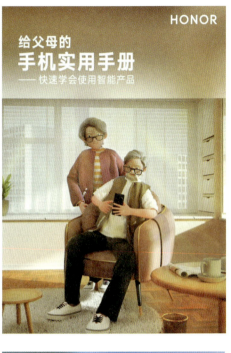

1　作者：王正
　　作品：《给父母的手机实用手册》
　　单位：自由设计师

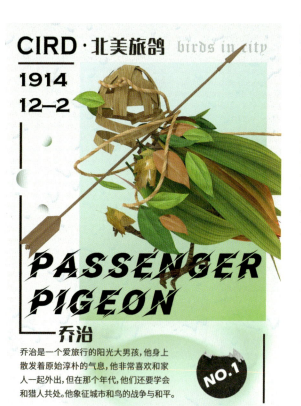
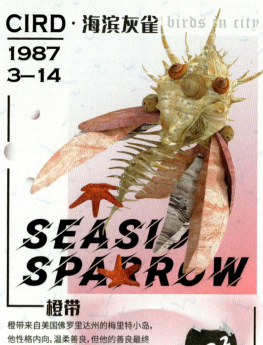

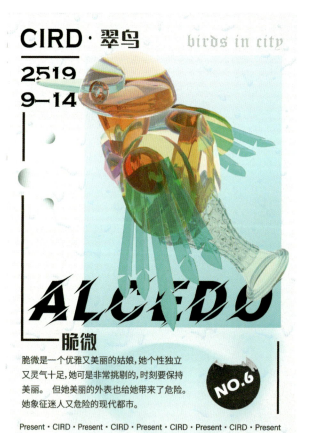
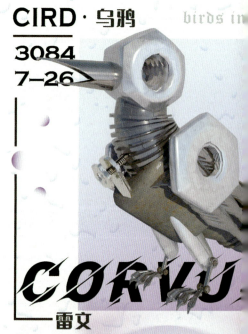

1　作者：杨铭、莫雪敏、王佳鑫
　　作品：《CIRD》
　　单位：江南大学

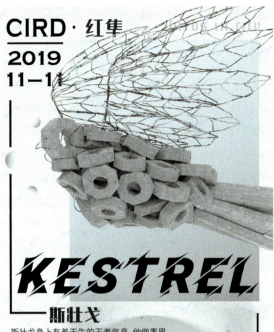

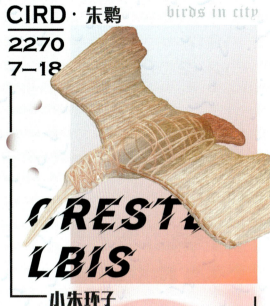

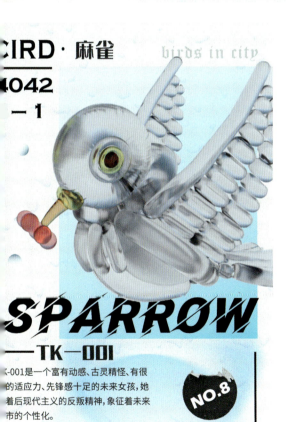
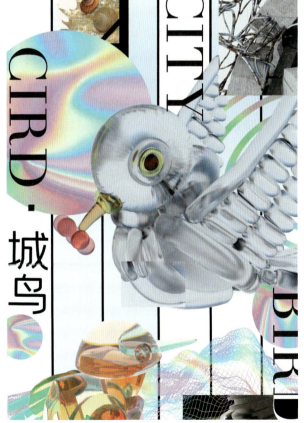

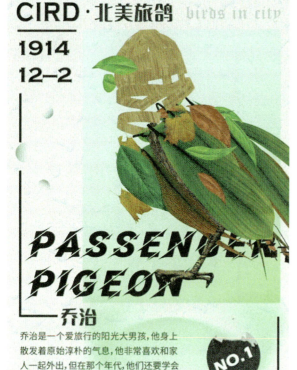

1 作者：杨铭、莫雪敏、王佳鑫
 作品：《CIRD》
 单位：江南大学

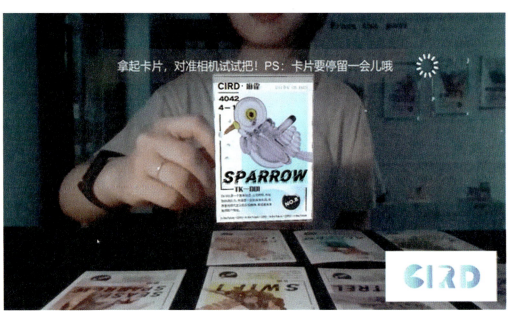

1 作者：杨阳
作品：《Frutit tea 包装设计》
单位：成都文理学院

2 作者：张灵杰
作品：《The Sleeping Forest 沉睡之森》
单位：江苏瑞明能源科技有限公司

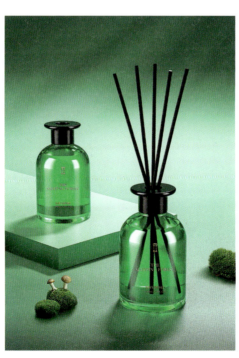

中国艺术设计年鉴 2024—2025

第一部分　平面设计

1
作者：邹润秋
作品：《动物英文字体设计》
单位：湖北大学

2　作者：胡洪范
　　作品：《德国时尚》
　　单位：海南医学院第一附属医院

3　作者：胡洪范
　　作品：《西班牙现代设计机构》
　　单位：海南医学院第一附属医院

4　作者：胡洪范
　　作品：《英国维多利亚和阿尔伯特博物馆》
　　单位：海南医学院第一附属医院

5　作者：胡洪范
　　作品：《中国凤凰传媒》
　　单位：海南医学院第一附属医院

德国时尚
German fashion

设计者：胡洪范

KSOS
西班牙现代设计机构

设计者：胡洪范

SANOPO
英国维多利亚和阿尔伯特博物馆

设计者：胡洪范

CANSON
中国凤凰传媒

中国凤凰传媒有限公司

设计者：胡洪范

1　作者：许晋嘉
　　作品：《梦想的起点》
　　单位：集美大学诚毅学院

第二部分
产品设计

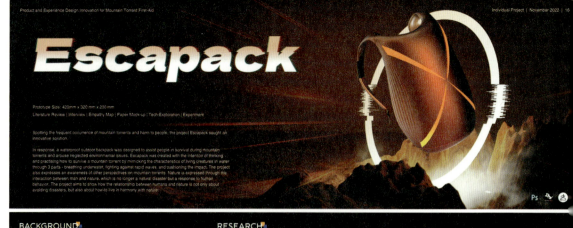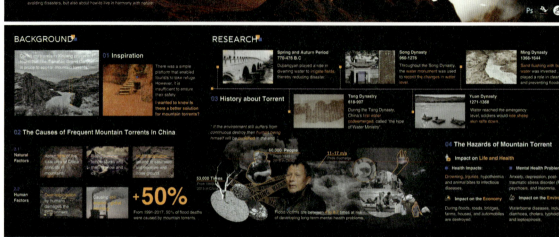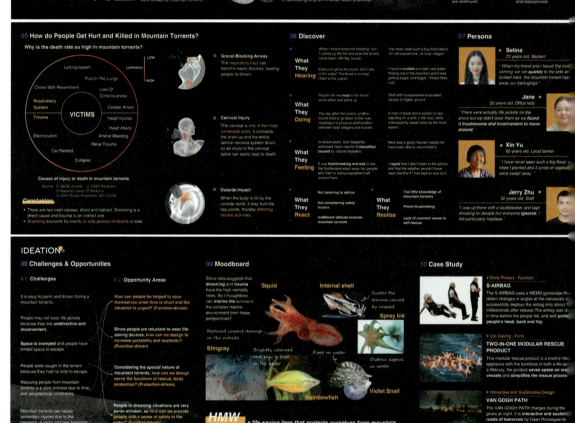

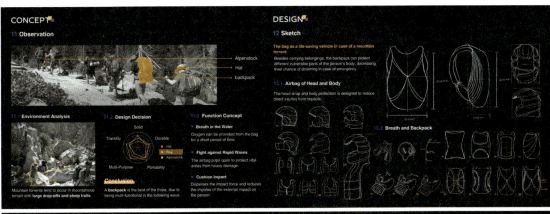
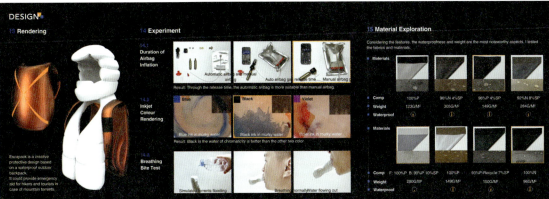
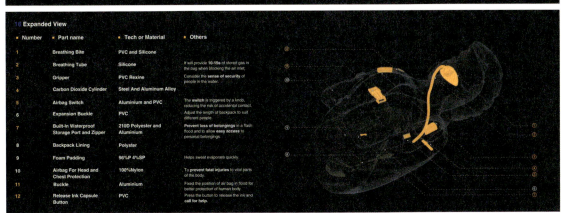
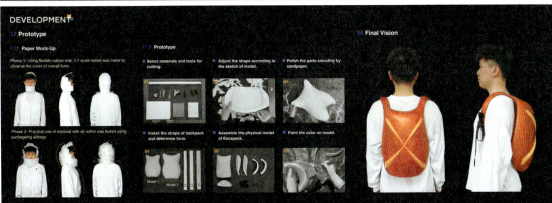

第二部分 产品设计

图案

Heart with love
"心怀爱意"
恋爱的犀牛

1

作者：周禧缘
作品：《"HEART WITH LOVE"主题系列服装设计》
单位：华南理工大学

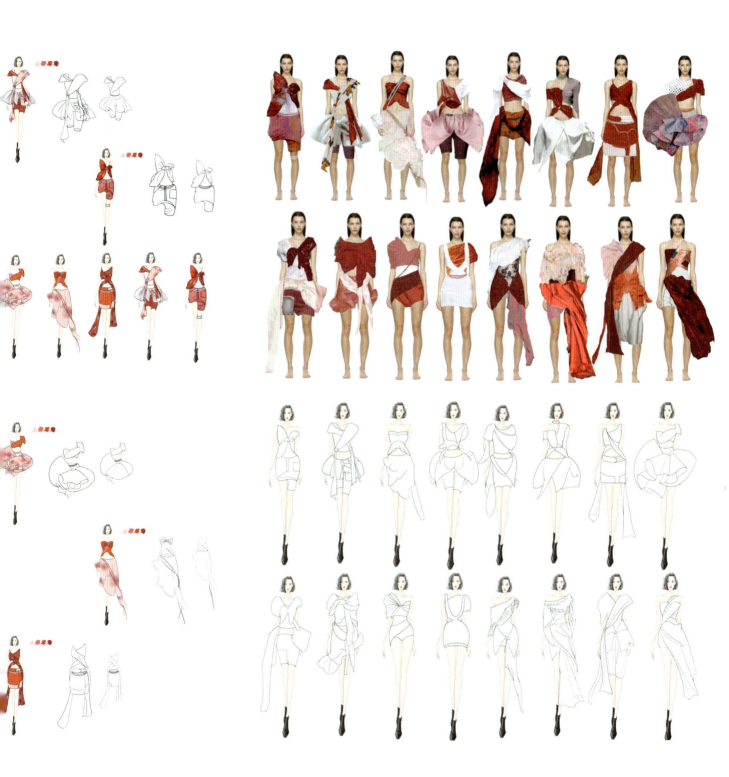

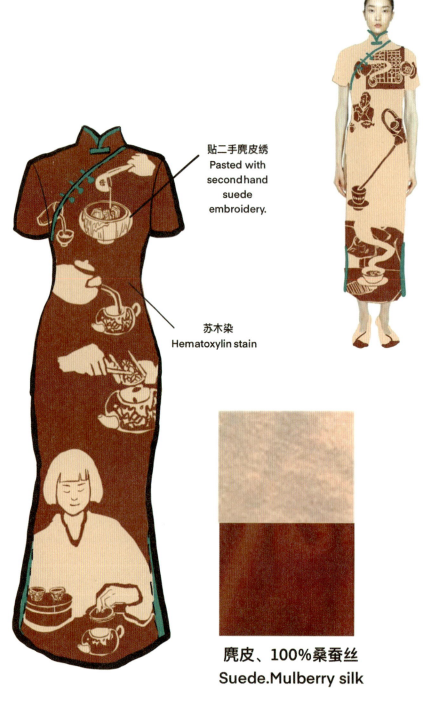

1 作者：郑滢瑄
 作品：《茶的故事——茶韵流芳》
 单位：上海视觉艺术学院

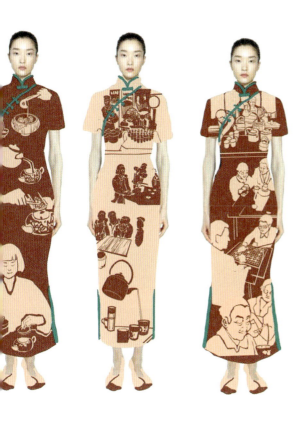

茶韵流芳

Mood board

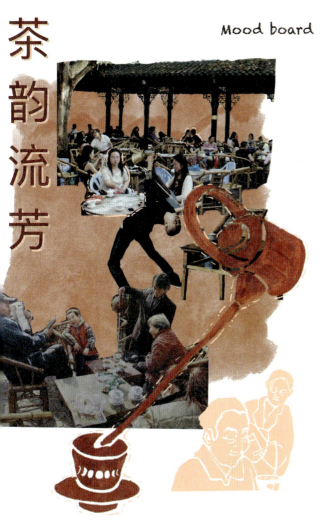

1
作者：袁济洋、向宁庆、吴艳
作品：《智能磁悬浮不倒翁陪伴型机器人小咩》
单位：四川文化艺术学院

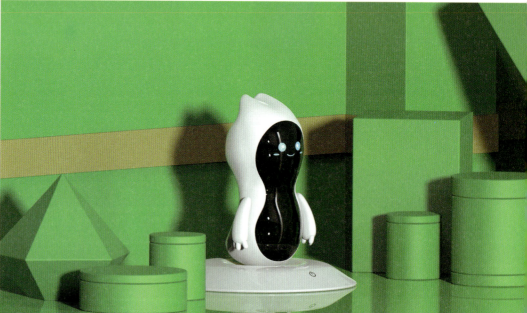
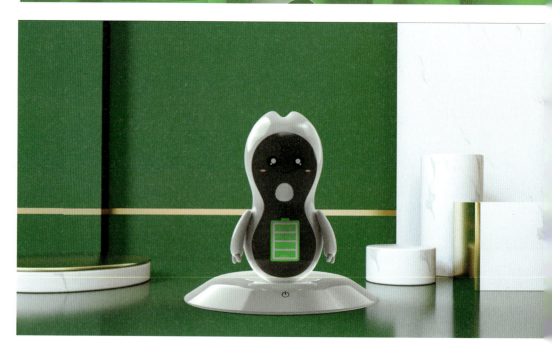

1

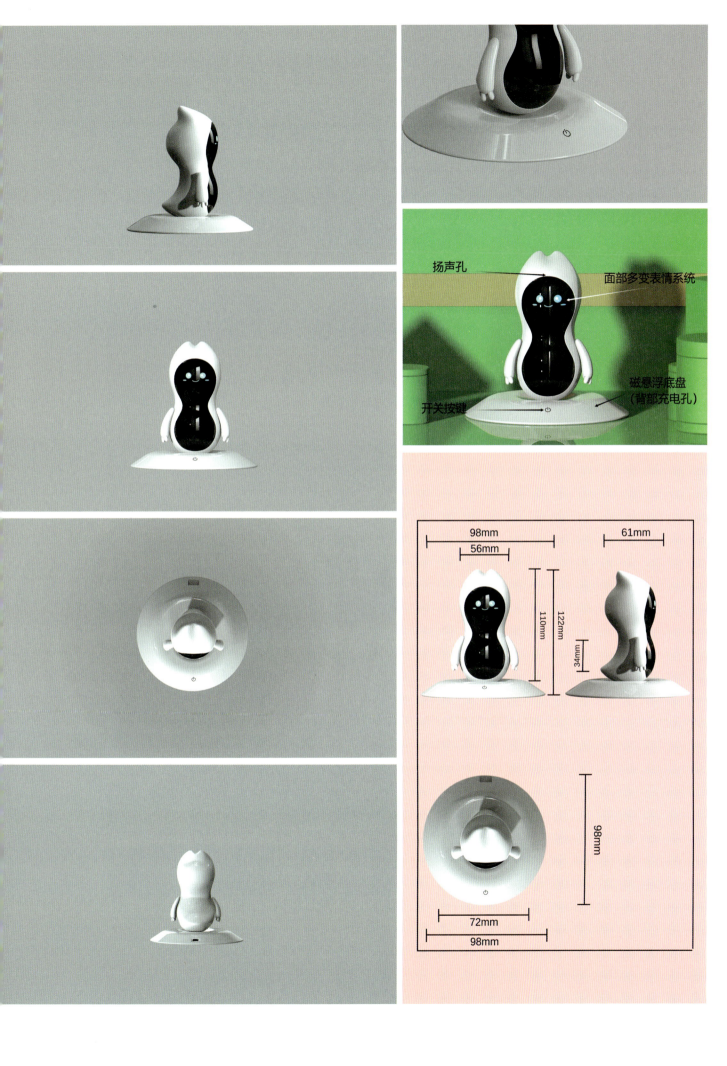

作者：许可、张倚铭
作品：《丛林探险者》
单位：大连理工大学

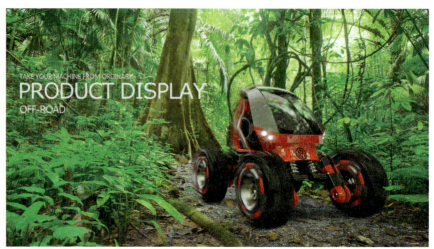

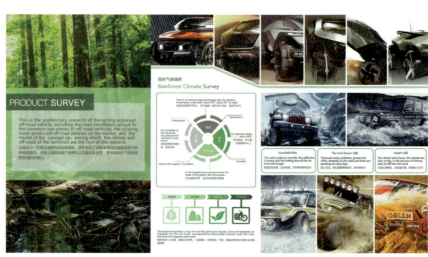

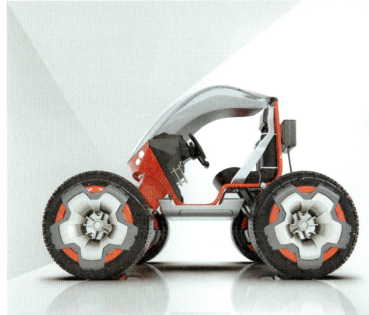

02
Wilde

More and more people in the world break away from nature and are confined in city skyscrapers. Especially after the new crown epidemic, it is even more inspiring that humans should go into nature and feel the power of life.
世界上越来越多的人脱离自然，禁锢在城市的摩天大楼里。尤其是新冠疫情这一事件，更加启发人类应当走进自然，感受生命的力量。

This project is designed for a single off-road vehicle suitable for tropical rain forest road conditions. By considering the characteristics of rainforest road conditions and investigating off-road performance, design and analysis the shape, material, shock absorption function and off-road function of the target product.
本项目为一款适用于热带雨林路况的单人越野车设计。通过考虑雨林路况的特点及对越野性能的调研，对目标产品的形态、材质、减震功能和越野功能进行设计分析。

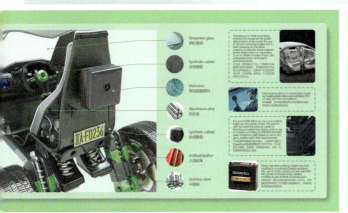

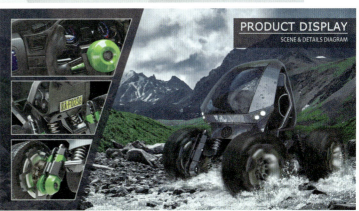

PRODUCT DISPLAY
SCENE & DETAILS DIAGRAM

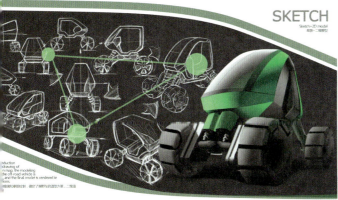

SKETCH
Sketch + 2D model
草图 + 二维模型

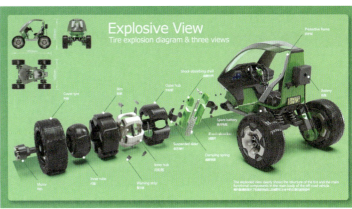

Explosive View
Tire explosion diagram & three views

speed PASSION
passion RED
challenge

life VITALITY
nature GREEN
unimpeded

steady NOBLE
persistent BLACK
mysterious

INTENTION MAP
意向图推演

ELEMENT 元素
Car body 车身
Holder 支架
Power 动力
Streamline body 流线体
Chair 座椅

The styling elements of the product's wheels and car body are derived from the flowers, tires and lines with a sense of power and speed in other products in the image.

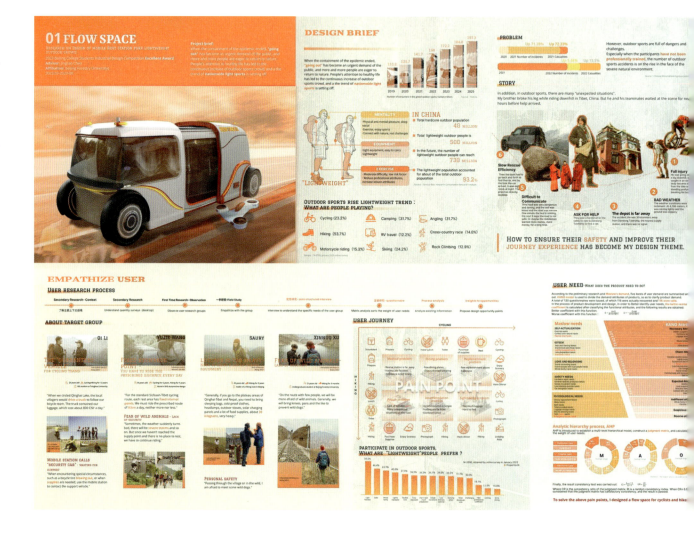

1　作者：李亦萱
　作品：《流动空间》
　单位：北京林业大学

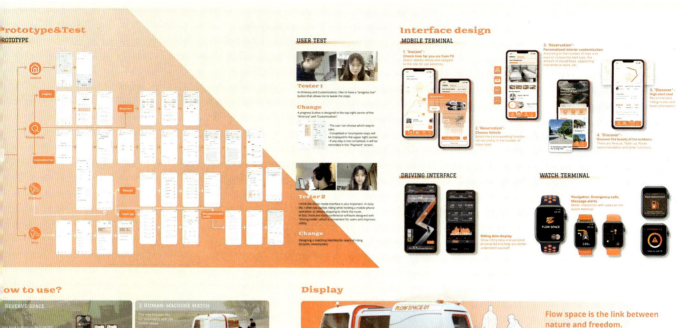
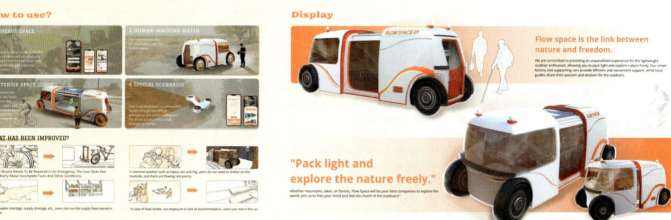
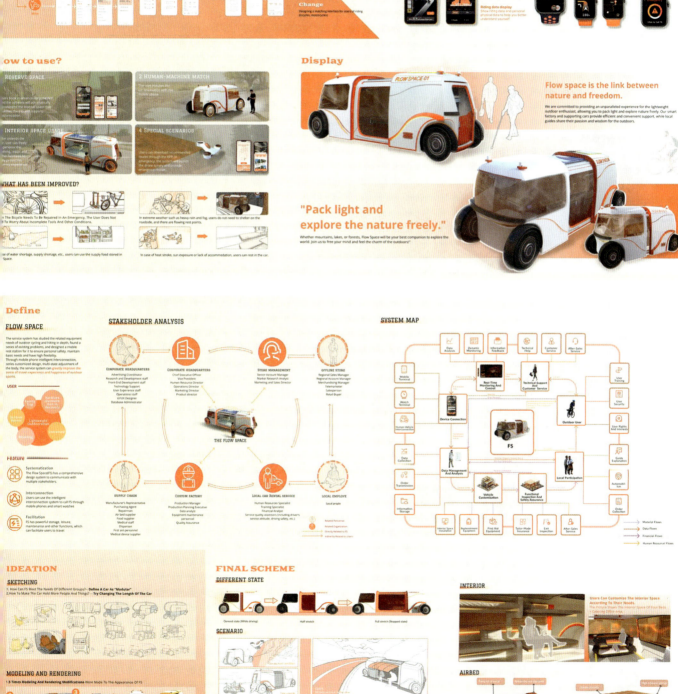

1　作者：李文凯、于丹
　作品：《"O"智能高速吹风机》
　单位：杭州零到一工业设计有限公司

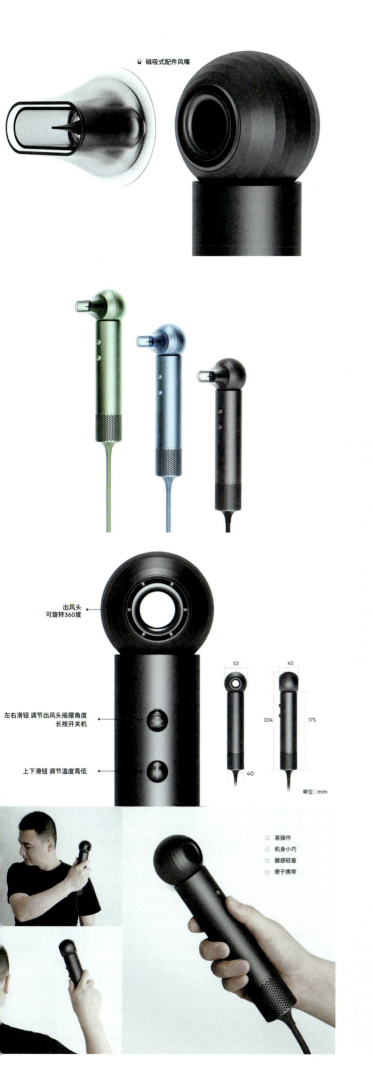

"O" 智能高速吹风机
"O" Smart High Speed Hair Dryer

吹风机在我们的印象中就是风的制造者，风是一种自然现象，也是一种无形力量，"O"智能高速吹风机的灵感正是来源于风在高速旋转的状态下所形成的一个圆圈，名字的由来也在于此。吹风机的头部和按钮都以球形为基础，圆形的出风口，且头部有着一圈圈纹理装饰，表达了风旋转给人的感觉，同时这种肌理也提升了吹风机的质感。

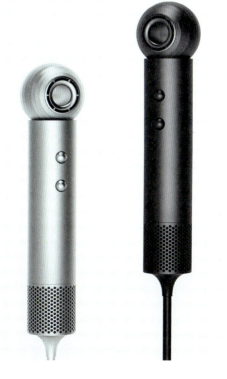

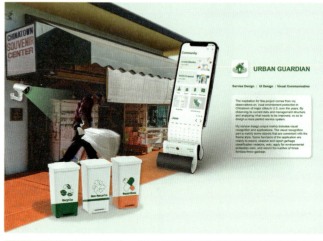
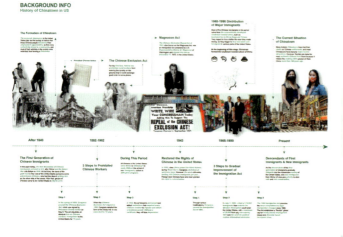
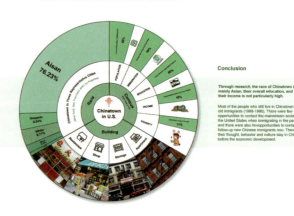
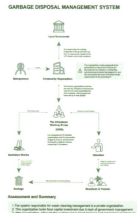

1　作者：曾昭荣
作品：《城市守护者》
单位：斯芬克艺术教育

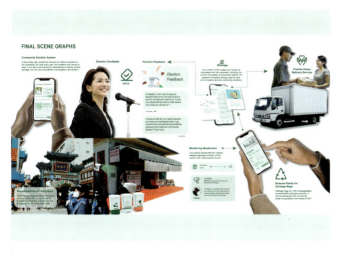

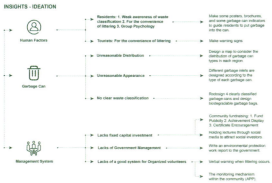

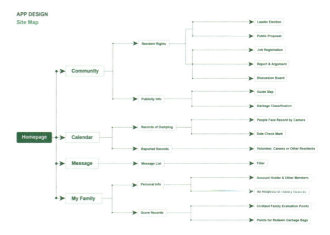
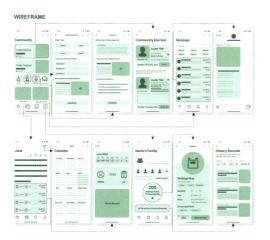
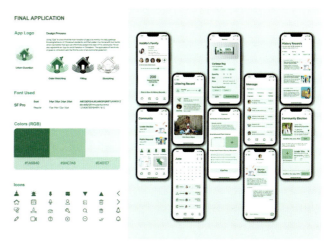

1
作者：裴磊、胡俊恒
作品：《深圳市龙华区壹成中心鸿悦幼儿园设计》
单位：深圳市奈木艺术设计有限公司

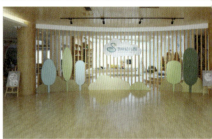

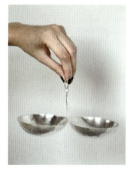
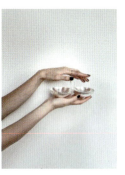
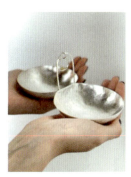

设计思路

触摸是人际沟通的有力方式。
人在触摸和身体接触时情感体验最为深刻。
日常生活中，身体接触是表达某些强烈情感的方式。
人与人的亲密接触可以最直观地表达感情，在无法用语言表达的时刻，亲密的肢体接触就是最好的替代方式。

本作品灵感来源为女性身体的部分，
在锻敲的过程中不断调整，使作品的弧度贴合自身掌心的弧度，同时也可以与他人一起完成"触摸"这项行为。

名称：触摸
品类：摆件
材料：925银
尺寸：8cmx22cmx10cm
年份：2021

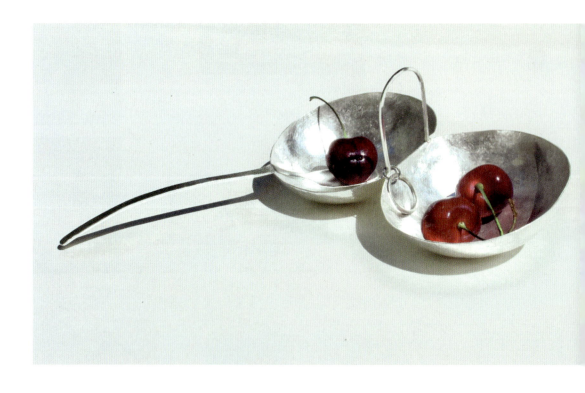

1　作者：周泰来
　　作品：《触摸》
　　单位：中国地质大学

2　作者：周泰来
　　作品：《稻宫》
　　单位：中国地质大学

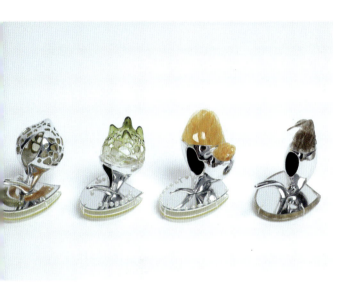

设计思路

在良渚时期，人类与稻作农业相伴而生的定居行为表现出较为成熟的形态，展示了人类从狩猎采集走向农业定居的发展模式，体现了与其他主要农业起源地的差异性特征，反映了完善的水资源管理机制和成熟的社会分工模式，稳定的收成带来了社会稳定，经济力量增强后，人类创造和积累其他财富的能力也相应增强。

我想象了人与水稻观念上的共生，通过稻谷和人类子宫在孕育生命的过程中的共通点，从造型变化、色彩渐变的角度出发，以水稻稻谷为设计主体，融合了子宫的外形，象征稻作文明是人类生命的发源地和摇篮，表现其对人类的孕育和制约，在水稻的背后能体现出万物有灵的自然观念。

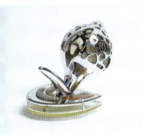

名称：稻宫—生长
品类：摆件、戒指
材料：925银、树脂、欧根纱、珍珠、镜子
尺寸：10cmx12cmx6cm
年份：2023

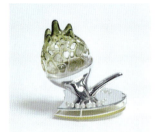

名称：稻宫—分蘖
品类：摆件、戒指
材料：925银、树脂、欧根纱、珍珠、镜子
尺寸：11cmx13cmx6cm
年份：2023

名称：稻宫—成熟
品类：摆件、戒指
材料：925银、树脂、欧根纱、珍珠、镜子
尺寸：11cmx12cmx6cm
年份：2023

名称：稻宫—死亡
品类：摆件、戒指
材料：925银、树脂、欧根纱、珍珠、镜子
尺寸：11cmx14cmx6cm
年份：2023

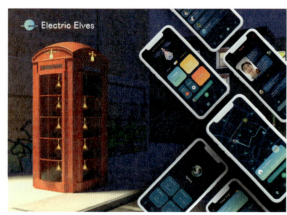
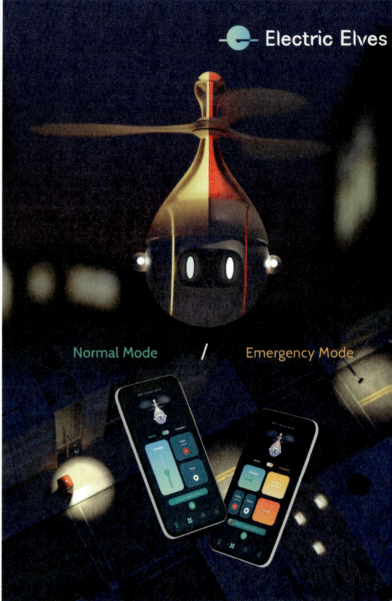
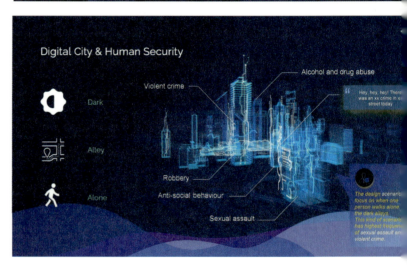

1　作者：李姝玥、万田良、张酩坤
　　作品：《Electric Elves》
　　单位：英国皇家艺术学院

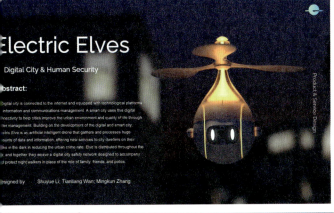
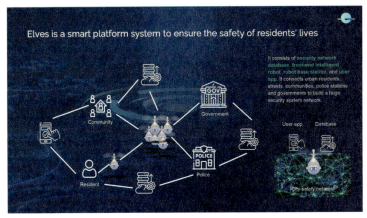
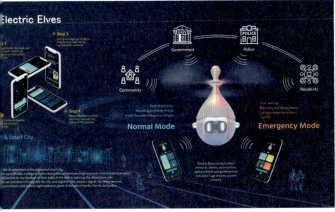
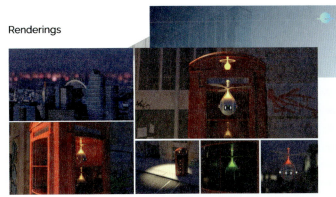
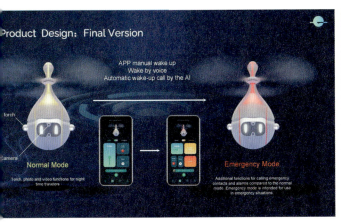
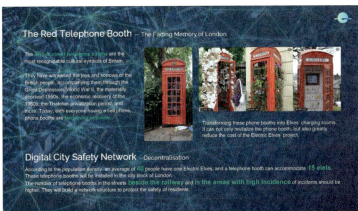
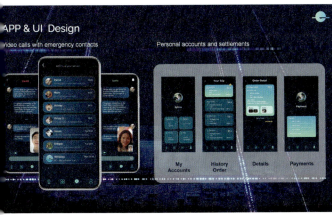
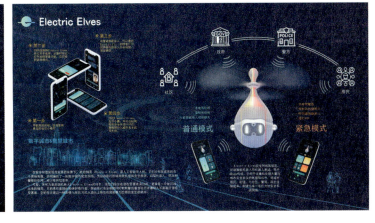

STANROO × 汲需

产品尺寸图

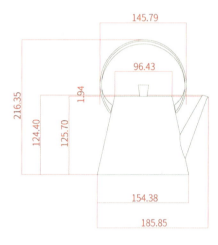

产品图

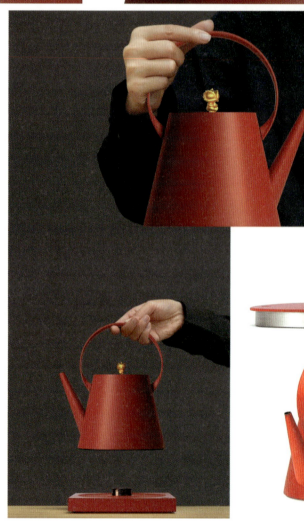

1　作者：陈东、汤丽敏、邓伟聪、陈丽琴、夏燕、李晓林
　　作品：《我系狮泰隆 × 汲需》
　　单位：广州吉占开物文化科技有限公司

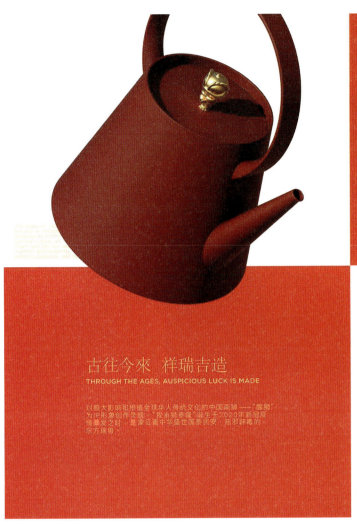
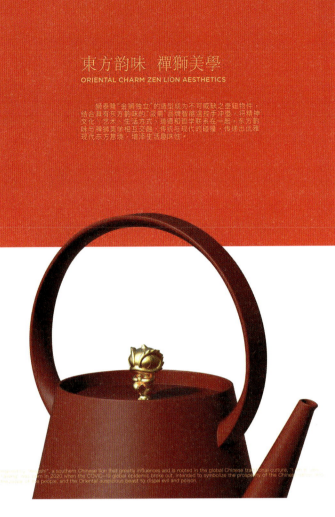

東方韻味 禪獅美學
ORIENTAL CHARM ZEN LION AESTHETICS

狮泰隆"金狮独立"的造型成为不可或缺之壶钮物件，结合具有东方韵味的"汲需"品牌智能温控手冲壶，将精神文化、艺术、生活方式、道德和哲学联系在一起。东方韵味与禅狮美学相互交融，传统与现代的碰撞，传递出优雅现代东方意境，增添生活趣味性。

古往今來 祥瑞吉造
THROUGH THE AGES, AUSPICIOUS LUCK IS MADE

以极大影响和根植全球华人传统文化的中国醒狮——"醒狮"为IP形象创作灵感。"我系狮泰隆"诞生于2020年新冠疫情爆发之时，是象征着中华盛世国泰民安，祛邪辟毒的东方瑞兽。

Inspired by "Xingshi", a southern Chinese lion that greatly influences and is rooted in the global Chinese traditional culture, "I am Shi Tailong" was born in 2020 when the COVID-19 global epidemic broke out, intended to symbolize the prosperity of the Chinese nation and the peace of the people, and the Oriental auspicious beast to dispel evil and poison.

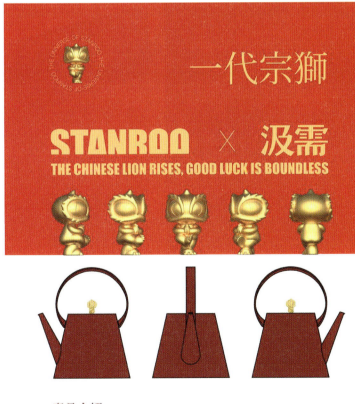

一代宗獅

STANROO × 汲需

THE CHINESE LION RISES, GOOD LUCK IS BOUNDLESS

THE UNIVERSE OF STANROO

產品介紹

"汲需"品牌智能温控手冲壶与"我系狮泰隆"IP联名打造的非遗概念产品。结合了传统美学与现代技术，智能温控手冲壶的外观设计将传统圆月提梁壶结构融入现代美学。中国古代圆月提梁壶，指的是壶把在壶盖上方呈虹状者，创新性地提取了圆月提梁的经典元素。

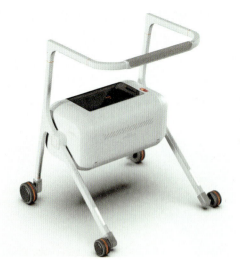

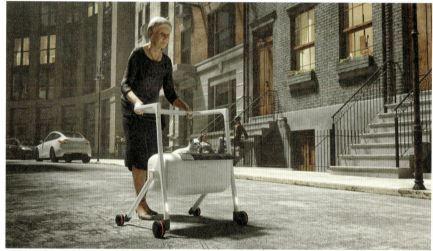

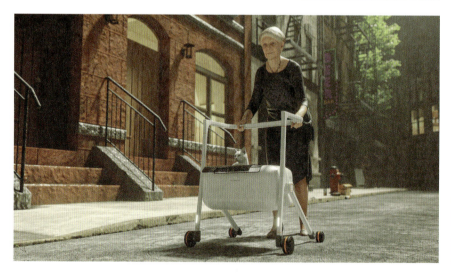

1　作者：冯昶
　作品：《具携宠物功能的关怀老年人助行器》
　单位：广州城市理工学院

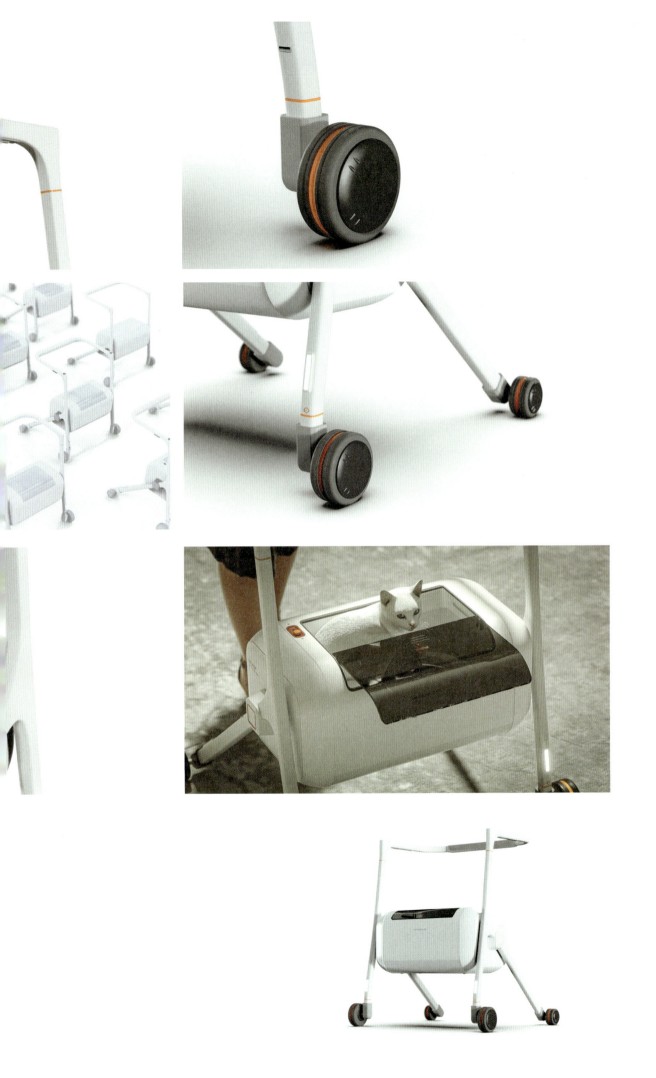

1　作者：邱子郁
　　作品：《东医西渐》
　　单位：自由设计师

2　作者：黄思琪
　　作品：《花期》
　　单位：中央美术学院

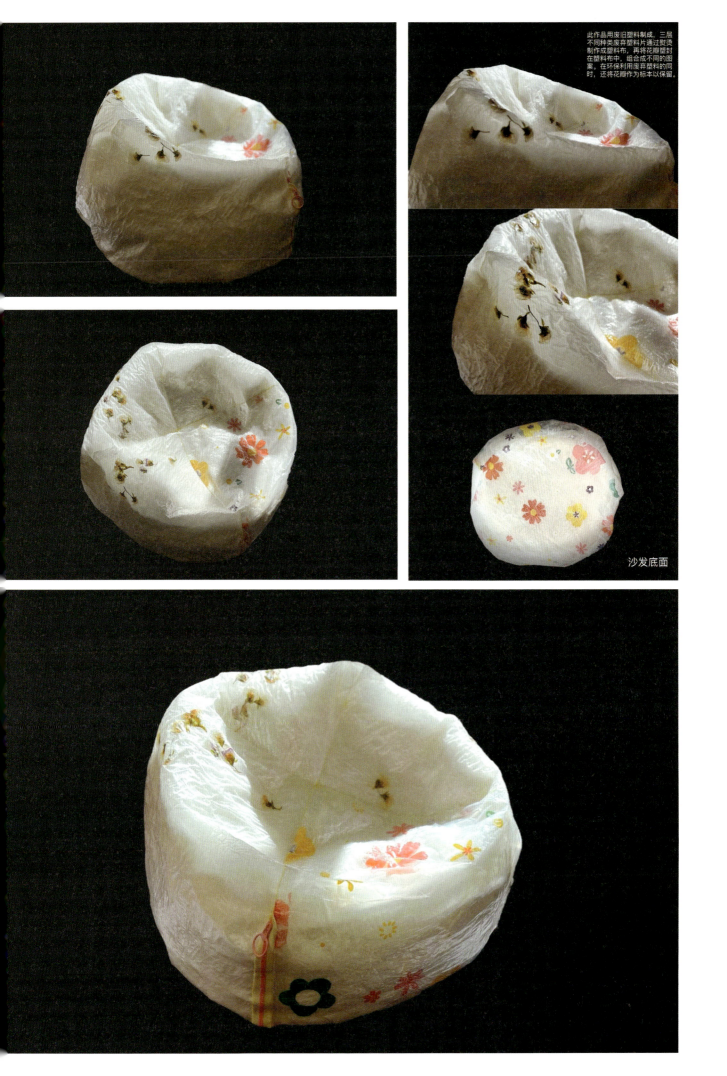

此作品用废旧塑料制成,三层不同种类废弃塑料片通过熨烫制作成塑料布,再将花瓣塑封在塑料布中,组合成不同的图案。在环保利用废弃塑料的同时,还将花瓣作为标本以保留。

沙发底面

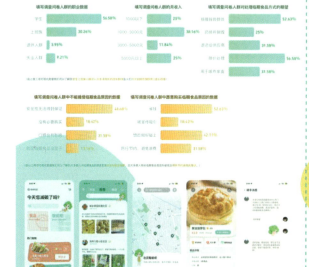

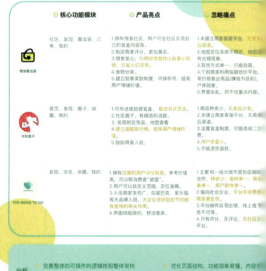

1 作者：熊偲芮、曾玉洁、侯博然、陈芋作、郑彬
 作品：《余粮APP设计》
 单位：四川音乐学院成都美术学院

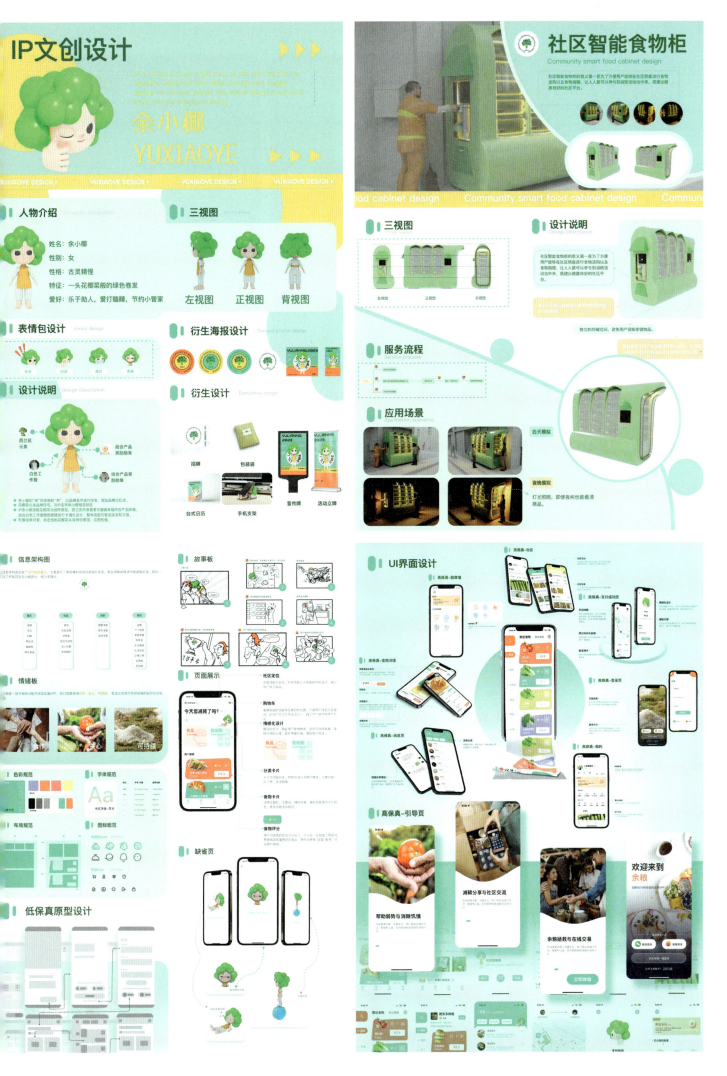

1　作者：劳道奇
　　作品：《手工龙柱》
　　单位：湛江市道奇雕塑艺术有限公司

2　作者：李烁妍
　　作品：《时代的投影》
　　单位：西安明德理工学院

3　作者：苏晓柳
　　作品：《中国传统乐器——图标设计》
　　单位：四川音乐学院成都美术学院

中国传统乐器
——图标设计
Design of icons for traditional Chinese musical instruments

设计理念
Design concept

这是一套中国传统乐器图标，图标背景采用了中国八卦太极的样式，太极旨在让事物互相生存发展，不断演进，生生不息。将其融入图标中不仅将其连接成为一个整体，同时表明传统乐器传承生生不息。运用中国传统配色使这些图标更具有浓郁的传统色彩，色彩表现力也更加丰富。这些图标可以让人更好地了解中国传统乐器的精髓与内涵，感受到中华文化的博大精深。

色彩搭配
Color matching

- #933232
- #F6BF6A
- #E15E24
- #FBCC61
- #F08957
- #FFF7AD
- #EC840E

规范尺寸
Standardized dimensions

48×48 36×36 24×24

图标展示
Icon display

锣鼓　古筝　琵琶　二胡　笙篌

笙箫　笛子　编钟　葫芦丝　唢呐

效果展示

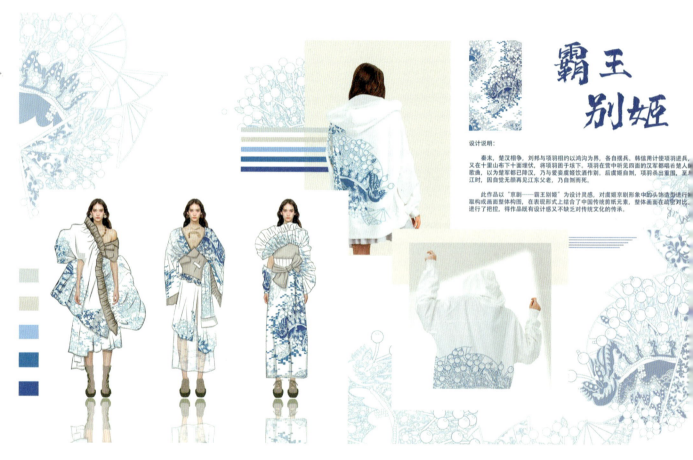

1	作者：尹承帆
	作品：《地球之纹》
	单位：河北师范大学
2	作者：尹承帆
	作品：《于海底漫步》
	单位：河北师范大学
3	作者：舒杰聪
	作品：《霸王别姬》
	单位：苏州大学
4	作者：张锡祥
	作品：《十二境酒包装设计》
	单位：深圳狮扬文化传播有限公司贵阳分公司

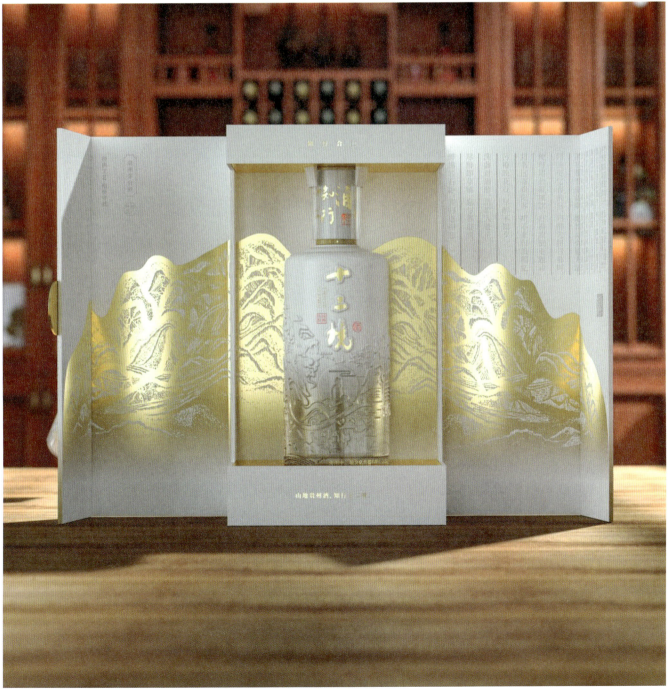

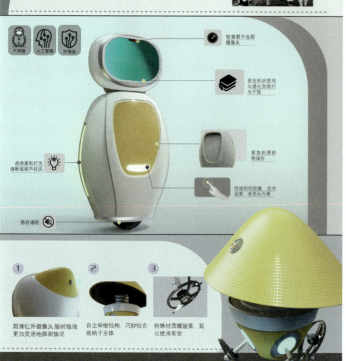
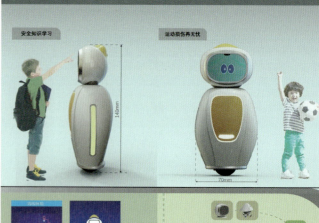

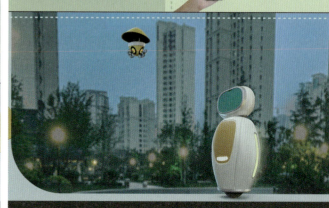

1 作者：张姣
　作品：《多形态复合式晾衣架设计》
　单位：江苏师范大学科文学院

2 作者：张姣
　作品：《仿生式无人机设计》
　单位：江苏师范大学科文学院

3 作者：任薇
　作品：《踵事增华》
　单位：广西科技大学

4 作者：杨舒雅、金伊童、行文君
　作品：《戏形于色》
　单位：南开大学

5 作者：唐梦露
　作品：《X-Tumbler 社区儿童安全守护者》
　单位：四川音乐学院成都美术学院

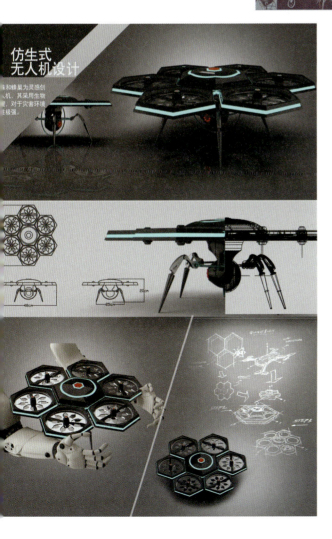

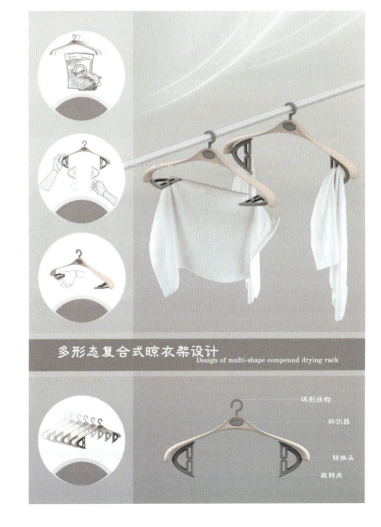

1　作者：廖丽琼
　作品：《种豆得豆茶壶》
　单位：韶关学院

2　作者：胡文惠
　作品：《艾尚面膜包装设计》
　单位：大连外国语大学

3　作者：唐舒静、张春明
　作品：《方圆灯设计》
　单位：常州大学

4　作者：唐舒静、张春明
　作品：《亲子互动漂浮音箱》
　单位：常州大学

	2	
1	3	4

1　作者：刘振
　作品：《Goffline》
　单位：西安美术学院

3　作者：龙汪洋、许双冰、刘建成、葛晓官
　作品：《基于手部烘干机的设计与研究（扎龙湿地）》
　单位：齐齐哈尔大学

2　作者：张清瑜
　作品：《自助核酸检测仪设计》
　单位：武汉大学

4　作者：郭智鑫
　作品：《雨荷》
　单位：仲恺农业工程学院

LOTUS LEAF

UMBRELLA

Designed
for a better
experience

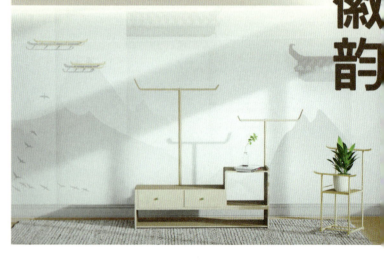

1 作者：陈楠、杨心钰、龙里
作品：《徽韵》
单位：广东轻工职业技术学院

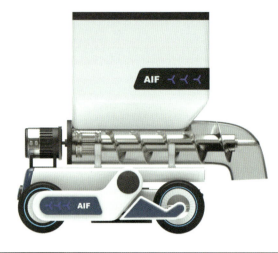
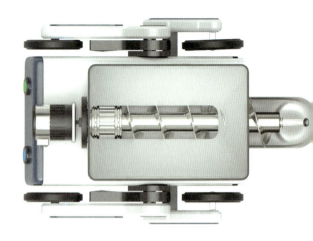
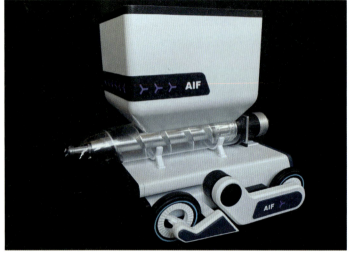
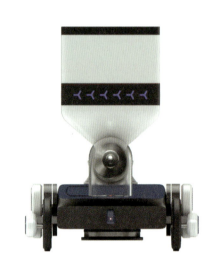
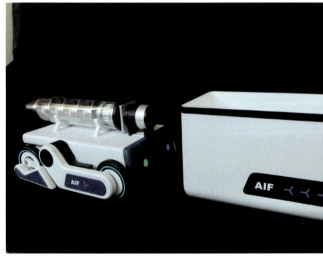

1　作者：陈子墨、黄钰捷、袁田
　　作品：《智牛倌 – 精确饲养溯源系统》
　　单位：东北林业大学

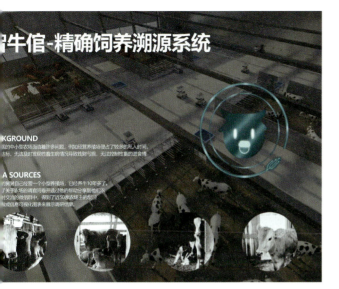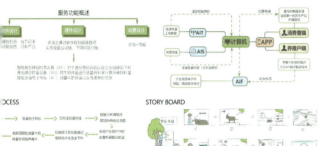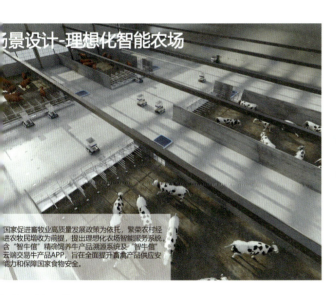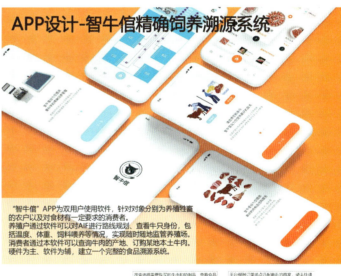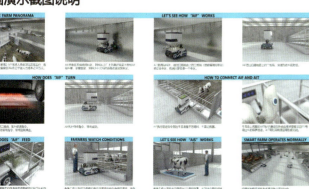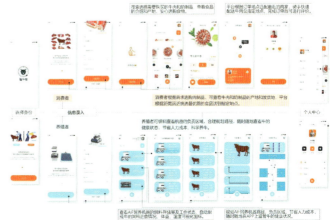

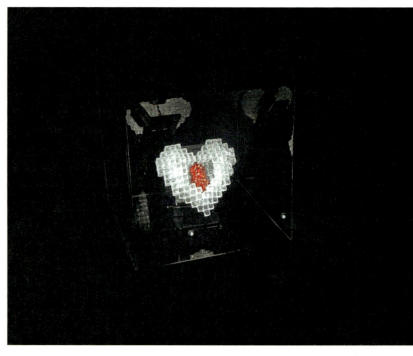
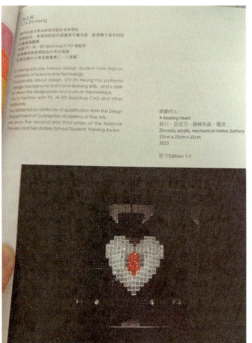
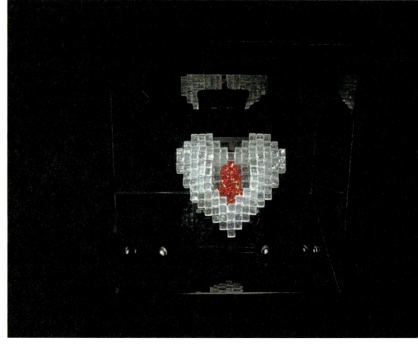

1　作者：池之恒
　　作品：《跳动的心》
　　单位：澳门科技大学

2　作者：董良
　　作品：《MI-MY-MO——为男性设计的言语骚扰自省手环》
　　单位：天津大学

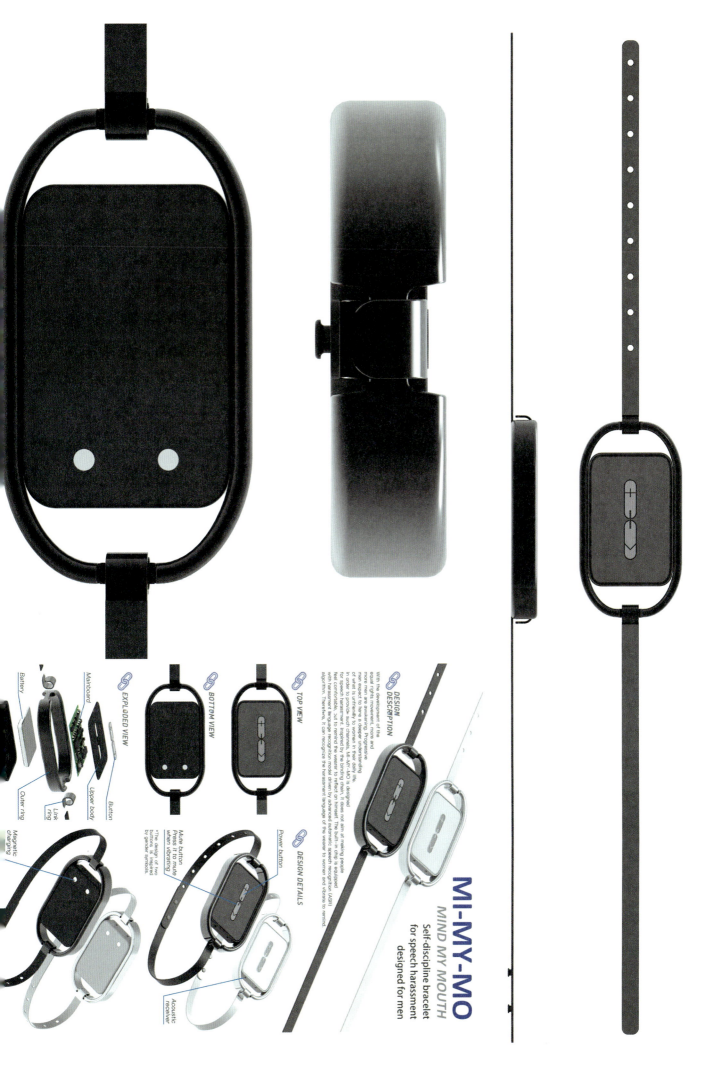

GRAawards 为未来设计
01 IP形象 非凡女孩 AMAZING GIRL

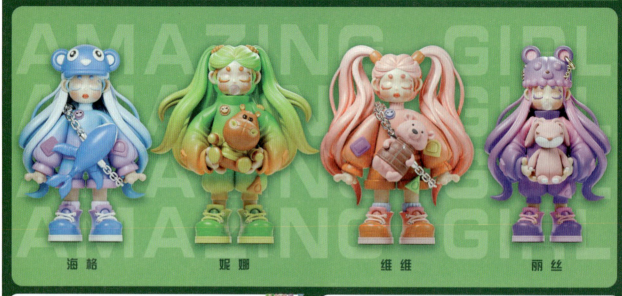

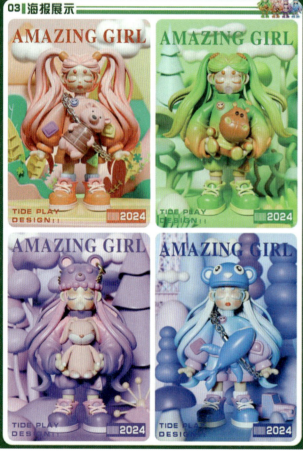

1　作者：段润发、洪书瑶、邓勋春
　作品：《非凡女孩》
　单位：河北地质大学、上海建桥学院、佳木斯大学

2　作者：潘俊聪
　作品：《Zhijia Home》
　单位：广州宇中网络科技有限公司

智家家庭
Zhijia Home

Intelligent
Home Application

Zhijia Home is a family residence intelligent system, which integrates smart home and intelligent security system, including family information service, intelligent control, visual intercom, monitoring system, access control system, anti-theft alarm system, etc. support the network connection of all home terminals, and all devices can be controlled uniformly. It will realize the transitioning from single product intelligence and single system intelligence to cross-terminal whole-house intelligence, thus creating a smarter, safer, more convenient and more futuristic home for families.

Zhijia Home
Intelligent UX Application For Family Residence

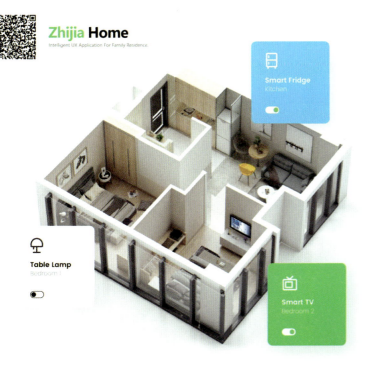

1
作者：熊偲芮
作品：《伴她》
单位：四川音乐学院成都美术学院

2
作者：谢颖
作品：《建团百年》
单位：北京邮电大学世纪学院

3
作者：宋禾
作品：《莲花椅》
单位：米兰新美术学院

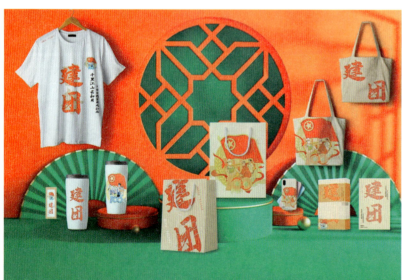

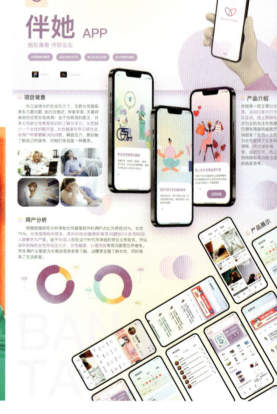

4
作者：徐皓捷、王瑞杰、宿鑫梅、吕雅婷
作品：《新型代步车设计》
单位：常州大学

5
作者：希琰（马致文）
作品：《琰》
单位：云南民族大学

6
作者：徐世博
作品：《I-LEAF》
单位：上海应用技术大学

7
作者：邵菲、沈艳婷、徐皓捷
作品：《小型手持宠物吸尘器设计》
单位：常州大学

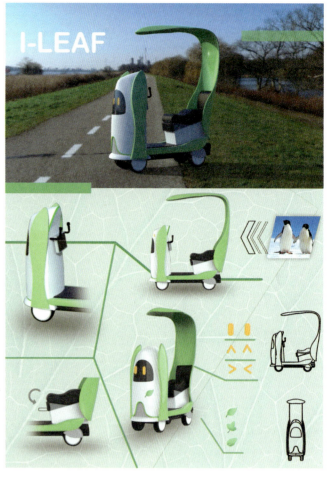

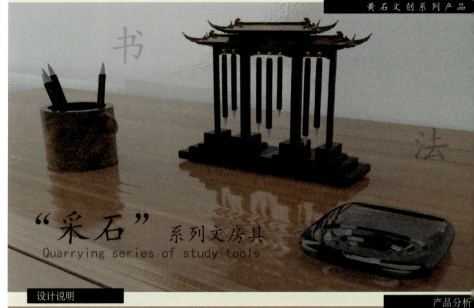

1　作者：刘子康
　作品：《"采石"系列文房具》
　单位：湖北师范大学

2　作者：史方正
　作品：《安全告警戒指》
　单位：北京服装学院

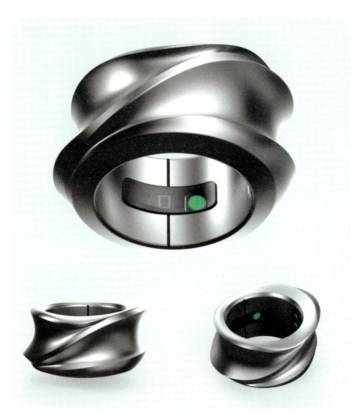

安全告警戒指

本产品是一款具有安全告警功能的可穿戴智能戒指，主要定位人群是 20～30 岁的单身/独居人群。

本产品利用手指的运动进行动作交互与指令触发，佩戴手指在 3 秒内连续上下微动大于 6 次，产品即会发送包含 GPS 位置等信息的求助短信给预先设定的紧急联系人。同时配备人体传感器模组（心率传感器等）用于防止非佩戴状态的误操作。本产品亦可监测人体的部分基础健康数据。

设计定位

具有隐藏性交互的
个人安全报警产品
20～30岁的 独居/单身人群

基本交互逻辑
智能戒指

利用手指的运动，比如中指在3秒内连续上下微动 >6次。

随后戒指微振一次，此时用户需要在5秒内使中指再振动四次，确认后自动触发SOS功能。

触发成功后，戒指进行三次微振，给予反馈。

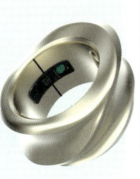

佩戴效果展示

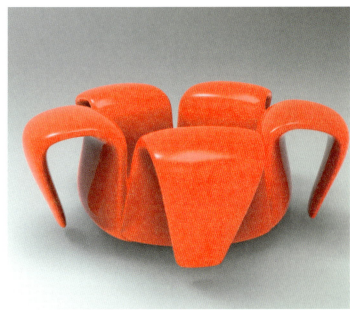

1 　作者：吴明玥
　　作品：《木棉花开公共休闲座椅》
　　单位：华南理工大学

2 　作者：徐邦鹏
　　作品：《石语》
　　单位：内蒙古科技大学

Chinese　　　　　　　　Tradition　　　　　　　　Culture

石語
LANGUAGE STONE

現下的我們處在互聯網高速發展的時代，有些文化快速興起並發展，而有些文化漸漸淡出我們的視野並最終消失，陰山巖畫便是如此。

作品外觀設計上采用中國傳統哲學思想「天圓地方」作為設計理念，並在設計中融入黃金比例。內容設計上以「鹿，和美而靈」開始，通過鹿的雙眼的觀望，去探尋生命的本質，使舊時與今日連接在一起，傳達出人類意識蒙昧時期與自然界萬物的關系是息息相生的。在製作中，借用巖畫創生，人類雙手與萬物的對話這一思想在作品創造中一直延續，並把民間麻繩編織技藝與皮雕相結合，達到粗拙中見風霜，嶙峋中見歲月的效果。

陰山巖畫

1　作者：张世博
　　作品：《篾黄·竹肌理》
　　单位：桂林理工大学

2　作者：钟潍西
　　作品：《细语》
　　单位：加拿大安大略艺术设计大学

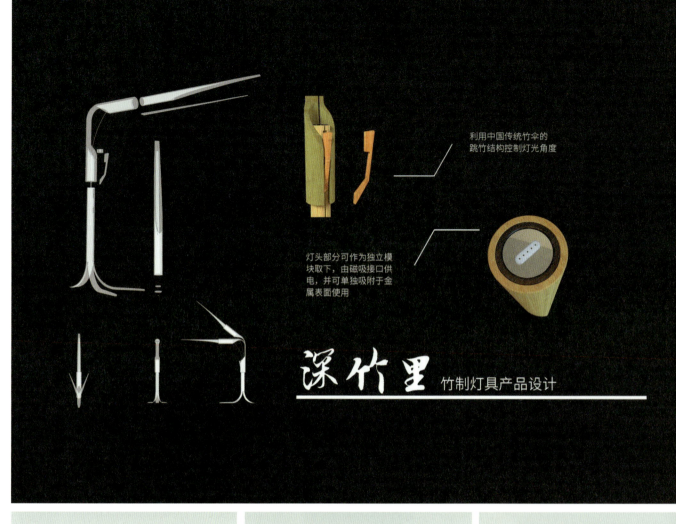

1 作者：俞天放、王睿思
作品：《深竹里·竹制灯具产品设计》
单位：北京工业大学

1　作者：张小军
　　作品：《心愿塔》
　　单位：深圳市格丽雅工艺品有限公司

2　作者：张小军
　　作品：《祈福灯》
　　单位：深圳市格丽雅工艺品有限公司

1　作者：张小军
　作品：《圆梦星》
　单位：深圳市格丽雅工艺品有限公司

2　作者：曾琼文
　作品：《小城花浓》
　单位：深圳美阳玻璃制品有限公司

1　作者：曾琼文
　作品：《一帘幽梦》
　单位：深圳美阳玻璃制品有限公司

2　作者：曾琼文
　作品：《岭南春早》
　单位：深圳美阳玻璃制品有限公司

第三部分
空间设计

Icelandic Beer Hot Spring Spa

A brewery, cafe snack bar, souvenir shop, and beer spa.

The Myvatn region, located in the north of Iceland, boasts some of the country's breathtaking natural wonders and is considered the Northern Lights Capital of Iceland. The region encompasses Iceland's fourth-largest body of water, Lake Myvatn, which spans 36.5 square kilometers and houses an abundance of natural marvels and diverse wildlife.

The hotel is located in the northeast region of Iceland, with the area in the north and Vatna Glacier National Park in the south. It is adjacent to Highway 848 and the nearest town is Rechaliz.

Buildings need to adapt to different weather conditions to ensure a comfortable environment for tourists in both cold winter and warm summer - design requirements building insulation and moisture prevention.

The Icelandic Beer Hot Spring Spa Center we designed has replaced the existing building on the hotel site and designed a new multifunctional facility that will transfer all functions of the old building, including a brewery, café, snack shop, and souvenir shop.

The new facility introduce an important new feature: a beer spa center, while adopting the customer's suggestion to increase the number of lounges.

CONCEPT GENERATION MAP -INTRODUCTION OF CRATER

GROUND FLOOR PLAN 1:50

BASEMENT FLOOR PLAN 1:50

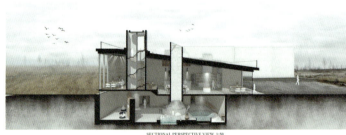

SECTIONAL PERSPECTIVE VIEW 1:50

INTRODUCING THE CONCEPT OF HOLES

The Myvatn area has abundant meteorite crater landscape resources, and our tilted building volume provides a platform for observation. Adding elements of holes platform echoes the meteorite crater, allowing the building not only have an observation effect but also integrate well with surrounding environment.

LANDSCAPE VISUALIZATION

The Myvatn area has rich natural landscapes. How to let tourists enjoy the beautiful scenery while enjoying beer? To this end, we introduced the concept of reflection holes, utilized the concept of meteorite craters, adding a reflective mirror, a small device similar to a periscope, allowing tourists to enjoy both hot springs and beautiful scenery at the same time.

At the same time, in the first floor rest area, we have set a large area of glass windows facing the landscape, allowing tourists to enjoy the unique beer while enjoying the beautiful scenery of the Myvatn. These measures have made the connection between the Myvatn and the building closer.

1　作者：李晓天、赵凌、苏宇、赵瑞
　　作品：《Icelandic beer hot spring spa》
　　单位：海南省建筑设计院

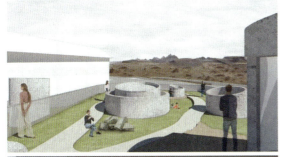
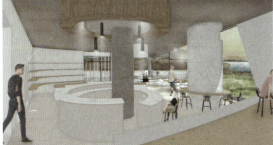
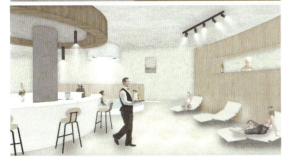
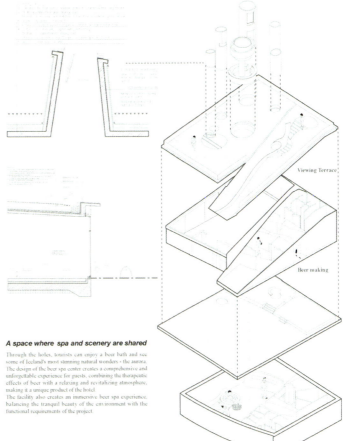

A space where spa and scenery are shared

Through the holes, tourists can enjoy a beer bath and see some of Iceland's most stunning natural wonders - the aurora. The design of the beer spa center creates a comprehensive and unforgettable experience for guests, combining the therapeutic effects of beer with a relaxing and revitalizing atmosphere, making it a unique product of the hotel.

The facility also creates an immersive beer spa experience, balancing the tranquil beauty of the environment with the functional requirements of the project.

How to integrate our buildings with Iceland's environment?

Through the holes, tourists can enjoy a beer bath and see some of Iceland's most stunning natural wonders - the aurora. The design of the beer spa center creates a comprehensive and unforgettable experience for guests, combining the therapeutic effects of beer with a relaxing and revitalizing atmosphere, making it a unique product of the hotel.

The facility also creates an immersive beer spa experience, balancing the tranquil beauty of the environment with the functional requirements of the project.

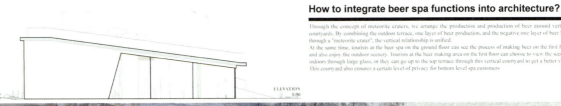

SECTIONAL VIEW 1:50

How to integrate beer spa functions into architecture?

Through the concept of meteorite craters, we arrange the production and production of beer around vertical courtyards. By combining the outdoor terrace, one layer of beer production, and the negative one layer of beer SPA through a "meteorite crater", the vertical relationship is unified.

At the same time, tourists at the beer spa on the ground floor can see the process of making beer on the first floor and also enjoy the outdoor scenery. Tourists at the beer making area on the first floor can choose to view the scenery indoors through large glass, or they can go up to the top terrace through this vertical courtyard to get a better view. This courtyard also ensures a certain level of privacy for bottom level spa customers.

ELEVATION 1:50

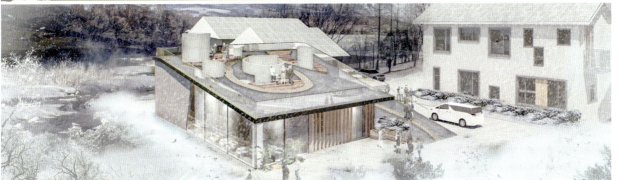

2024年03月25日

浙江杭州阿里巴巴园区雕塑《无极》参赛信息

ALIBABA PARK SCULPTURE, HANGZHOU, ZHEJIANG WUJI ENTRY INFORMATION

PART 1
地雕所在基地原貌

PART 2
雕塑方案及效果图

1　作者：李令
　　作品：《无极》
　　单位：深圳市类似艺术科技有限公司 (ARTLESS)

PART 3
项目实景

安装过程

PART 4
地雕施工过程

安装过程

01 工厂生产　　　　02 雕塑安装　　　　03 雕塑安装完毕

PART 5
施工图纸

地雕施工图纸文件

我们比艺术家更了解你

ARTLESS

2024年03月25日

绿景白石洲沙河五村更新单元项目一期人文广场地雕

PHASE I OF THE RENOVATION UNIT PROJECT OF SHAHE VILLAGE 5, BAISHIZHOU, LVJING
DEEPENING DESIGN SCHEME OF GROUND SCULPTURE IN THE CULTURAL PLAZA

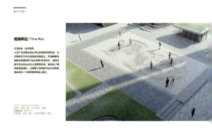
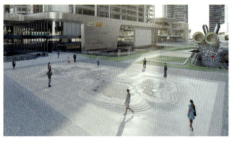

1　作者：李令、覃雄昌、汪俊宇、汪雨彤
　　作品：《时光印记》
　　单位：深圳市类似艺术科技有限公司（ARTLESS）

PART 3
项目实景

GROUND SCULPTURE
地雕实景

 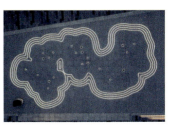

GROUND SCULPTURE
地雕实景

PART 4
地雕施工过程

INSTALLATION PROCESS
安装过程

01 工厂生产　　02 石材安装　　03 石材安装完毕

INSTALLATION PROCESS
安装过程

04 小雕塑安装完毕　　05 钢牌及灯带安装　　06 调试灯光(安装完毕)

PART 5
施工图纸

GROUND SCULPTURE CONSTRUCTION DRAWING DOCUMENTS
地雕施工图纸文件

GROUND SCULPTURE CONSTRUCTION DRAWING DOCUMENTS
地雕施工图纸文件

我们比艺术家更了解你

ARTLESS

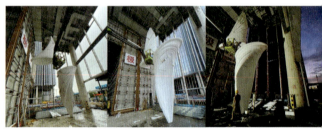

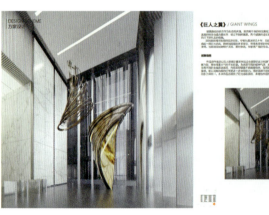
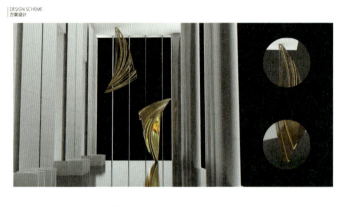
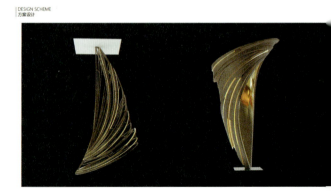

1　作者：李令、覃雄昌、汪俊宇、汪雨彤
　　作品：《巨人之翼》
　　单位：深圳市类似艺术科技有限公司 (ARTLESS)

PART 3
项目实景

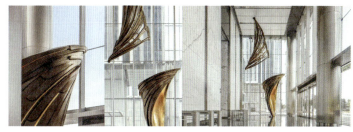

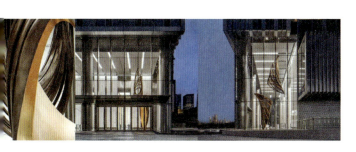

PART 4
地雕施工过程

INSTALLATION PROCESS
安装过程

PART 5
施工图纸

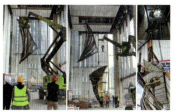
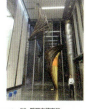

01 工厂生产　　02 雕塑安装　　03 雕塑安装完毕

GROUND SCULPTURE CONSTRUCTION DRAWING DOCUMENTS
地雕施工图纸文件

GROUND SCULPTURE CONSTRUCTION DRAWING DOCUMENTS
地雕施工图纸文件

材质说明　　立体定位图　　灯槽结构示意图　　底部预埋示意图

GROUND SCULPTURE CONSTRUCTION DRAWING DOCUMENTS
地雕施工图纸文件

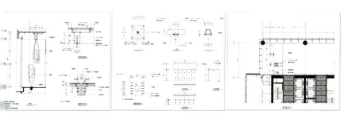

预埋件详情图

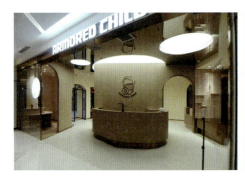
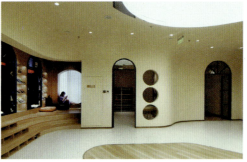

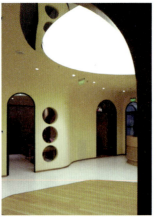
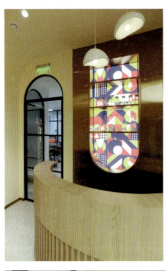
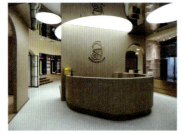

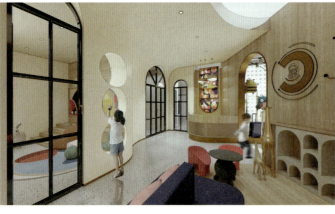
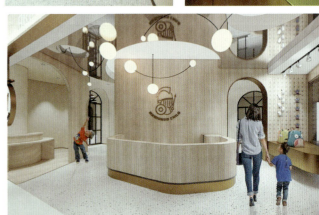

1 　作者：高原
　　作品：《子九子少年安全官》
　　单位：北京戴高科技有限公司

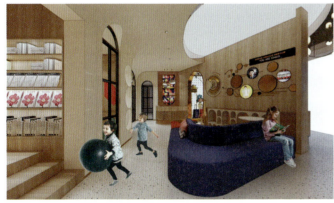

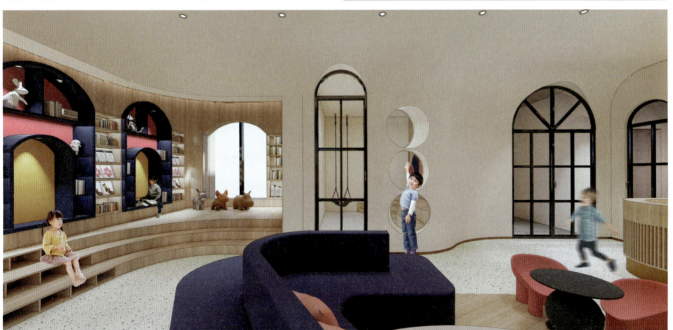

作者：段霄祥、程飞、杨晓宇、李强、张笑可
作品：《望亭》
单位：云南交投生态环境工程有限公司

望亭自雨
Self-rain pavilion

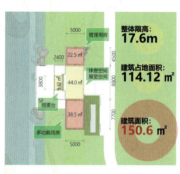
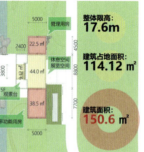
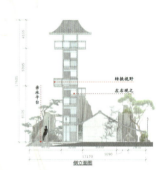
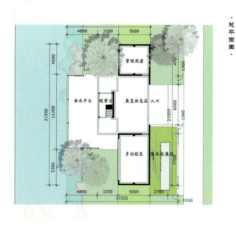
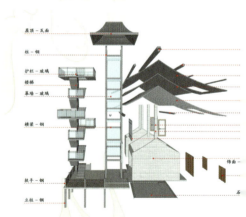

形体生成图

形体生成图

C视角效果图

水流收集分析 景观分析

D视角效果图

功能布局图

游 / 行 / 望 / 闲

B视角效果图

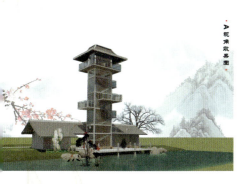

A视角效果图

概念生成

1　作者：程慧芳
　　作品：《商业设计》
　　单位：北京昂迪设计

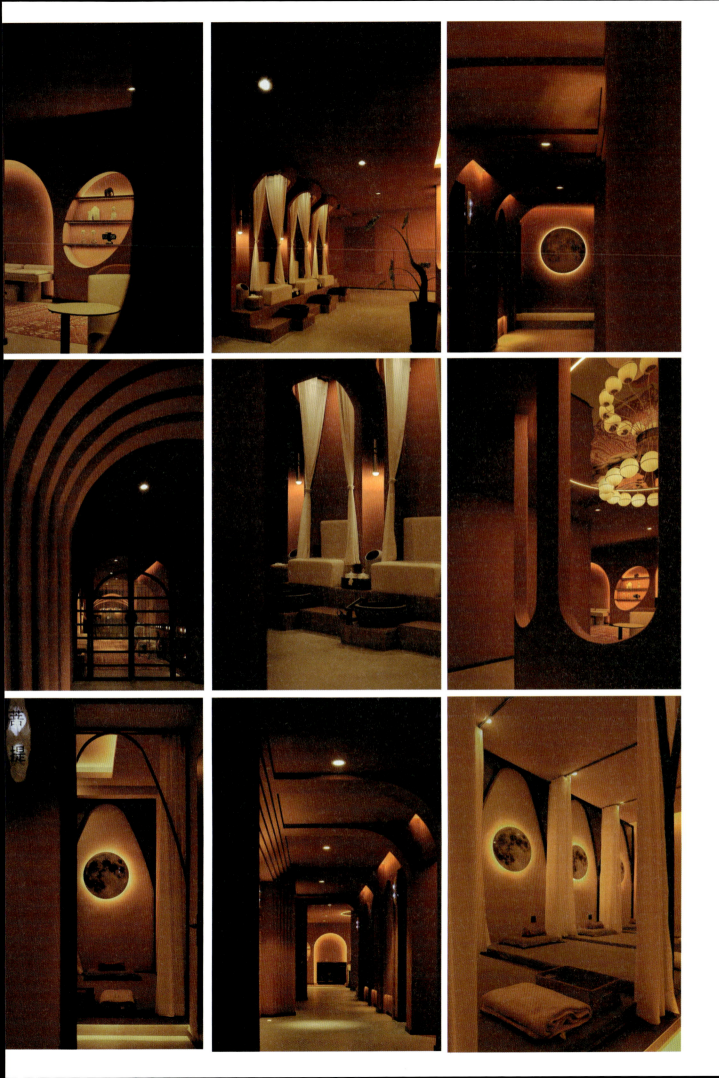

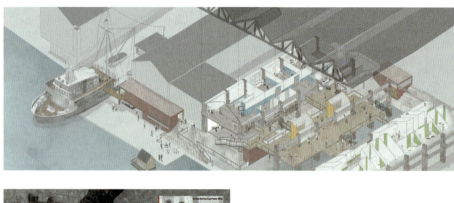

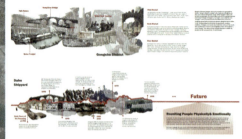

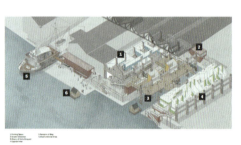
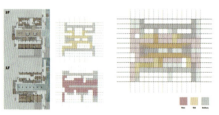

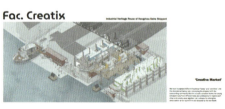
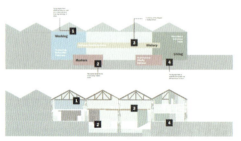
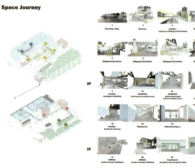

1　作者：于玥、邹琳琦、姚诗月、郑雅歌、赵敏
　　作品：《Fac.Creatix》
　　单位：中国美术学院

Fac. Creatix
杭州大河造船厂工业遗址再利用
Industrial Heritage Reuse of Hangzhou Dahe Shipyard

廊道是交通枢纽，他也是连接历史和未来的桥梁
The corridors are transportation hubs and bridges between the past and the future

这样辉煌一时的船厂如今已被很多人忘却，无人问津
This once glorious shipyard is now forgotten and unrecognized by many

在"破浪"，我得知了大河造船厂辉煌的历史
At "breaker of waves", I learned about the glorious history of Dahe Shipyard

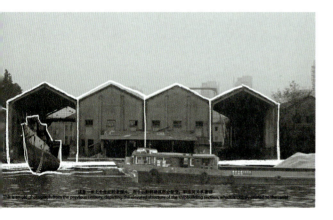

这是一张上个世纪的老照片，描绘了当时桥西区的分厂，如今可以看到河
This is an old photograph from the previous century, depicting the shipbuilding section, which is today adjacent to the canal

在"曙光"，我发现了大河造船厂如今的风貌
At "Aurora", I discovered what Dahe Shipyard looks like today

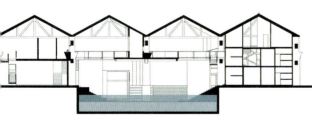

下挖场地，重现水上交通空间
Dug down the site and recreated the water transportation space

楼梯走下去，我发现有很多像我一样的年轻艺术家也生活在这里
Continuing my walk, I realized that there were many young artists like me living here as well

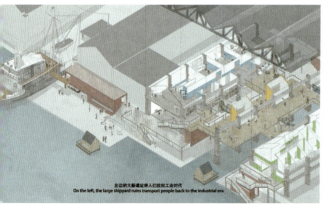

在边的大船遗址带人们找回工业时代
On the left, the large shipyard ruins transport people back to the industrial era

下楼后，看到了船只在U形码头穿梭
When I went downstairs, I saw boats traveling through the U-shaped dock

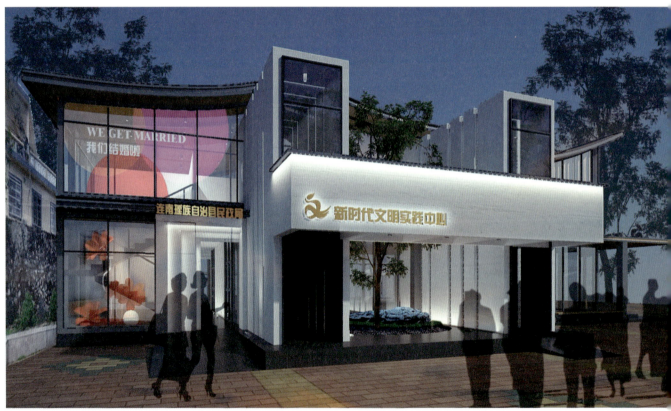

1　作者：佛山市南海区碧家文化传播有限公司
　　作品：《连南新时代文明实践中心项目设计与施工》
　　单位：佛山市南海区碧家文化传播有限公司

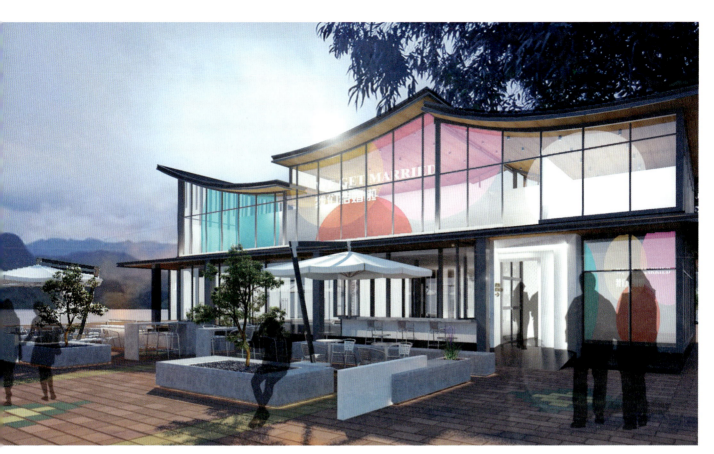

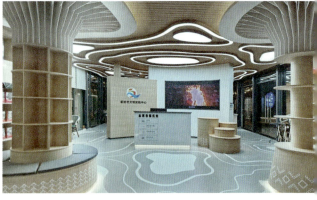
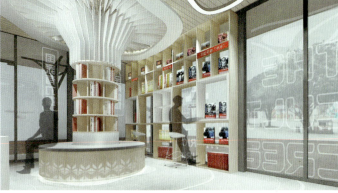
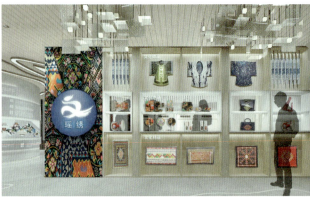
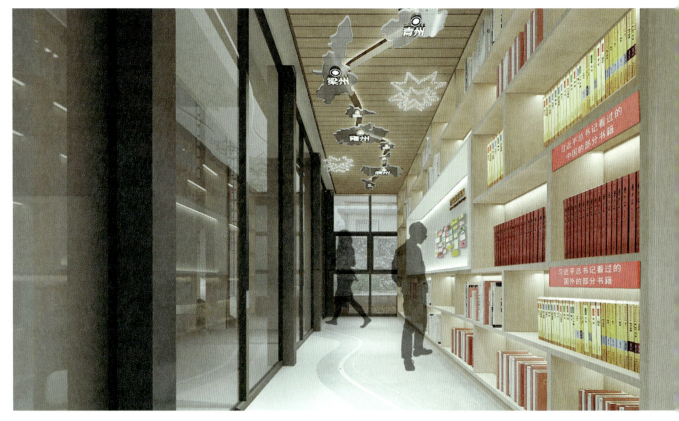

1　作者：佛山市南海区碧家文化传播有限公司
　　作品：《连南新时代文明实践中心项目设计与施工》
　　单位：佛山市南海区碧家文化传播有限公司

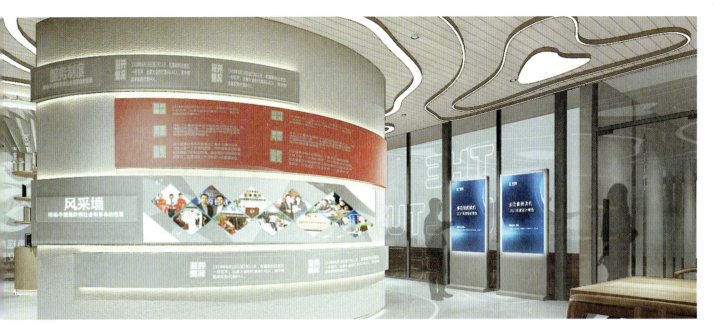

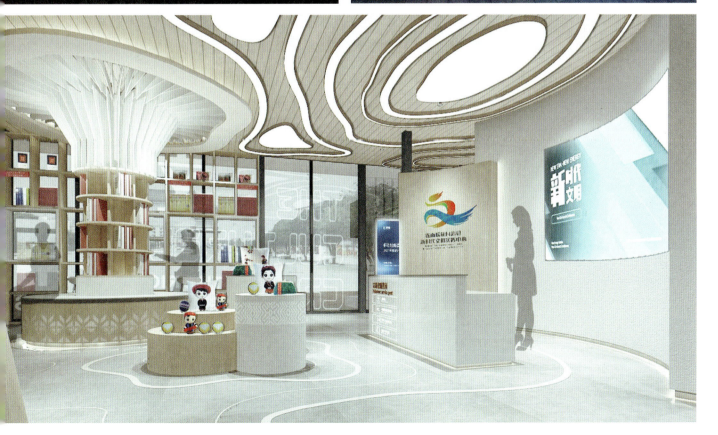

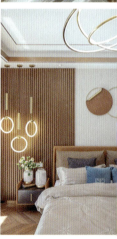
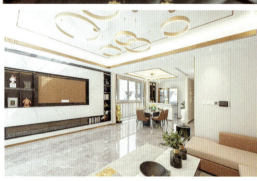
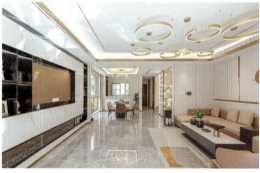

1　作者：王帅
　　作品：《首尔甜城别墅样板间》
　　单位：北京润雅福源装饰设计有限公司

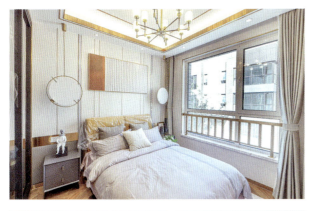
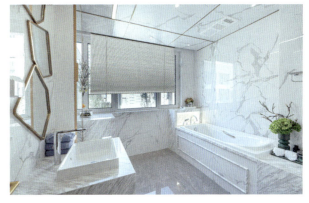
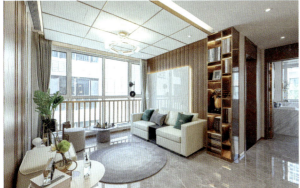

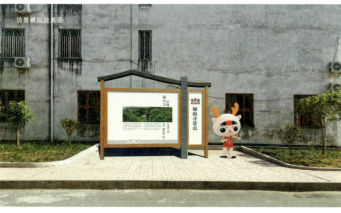
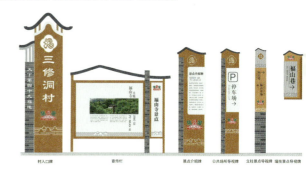
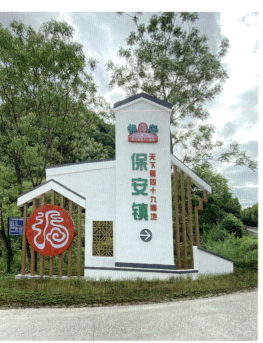
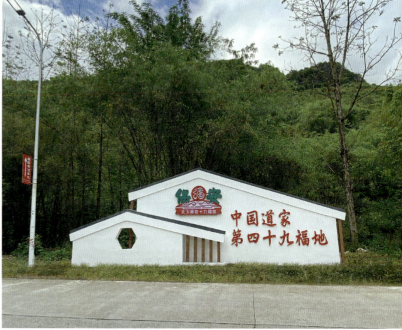
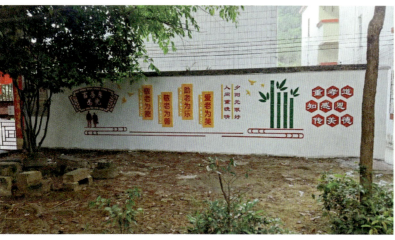

1　作者：佛山市南海区碧家文化传播有限公司
　　作品：《连州市保安镇乡村振兴景观标识规划设计与实施》
　　单位：佛山市南海区碧家文化传播有限公司

模拟效果图

保安镇导视分布图-11条村村牌及重点景点、产业基地、公共场所导视

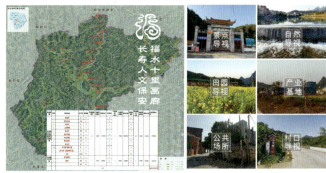

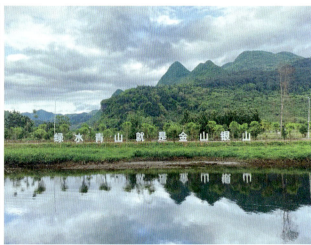

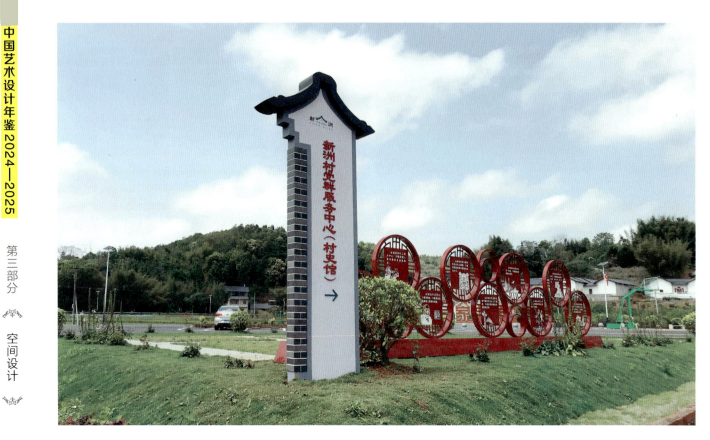

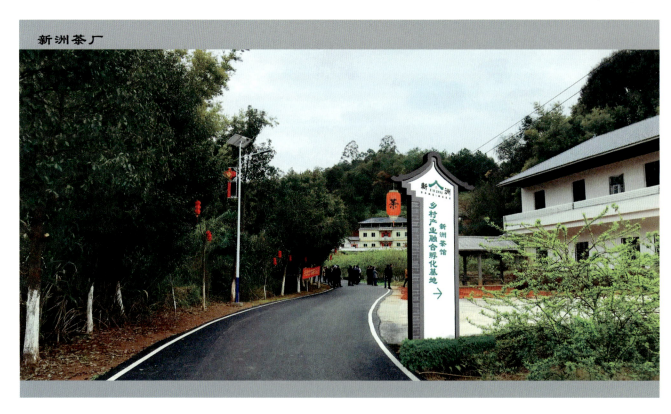

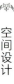

1　作者：佛山市南海区碧家文化传播有限公司
　　作品：《新洲乡村振兴视觉导视系统》
　　单位：佛山市南海区碧家文化传播有限公司

村入口导视效果图

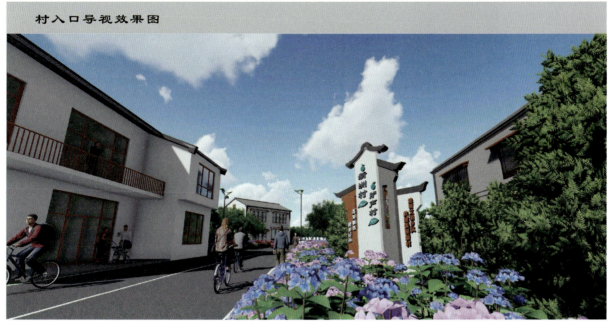

指示牌：新洲标志及停车标志

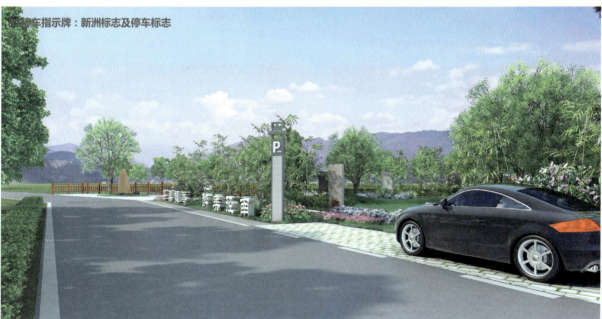

A3石头前LOGO墙　　　　　　　　　　　　　　　A4入口场景墙

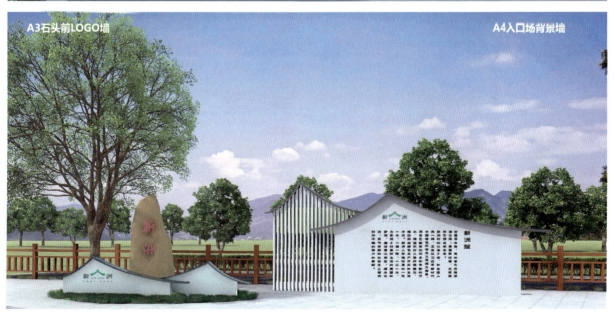

1

作者：佛山市南海区碧家文化传播有限公司
作品：《碧桂园学校文化展示区设计及制作》
单位：佛山市南海区碧家文化传播有限公司

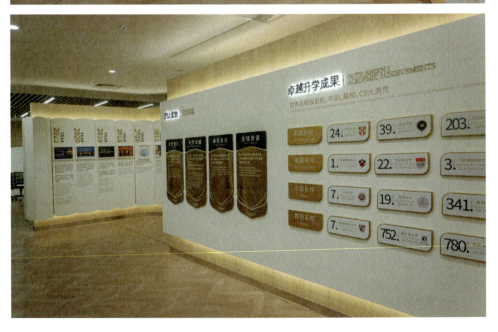

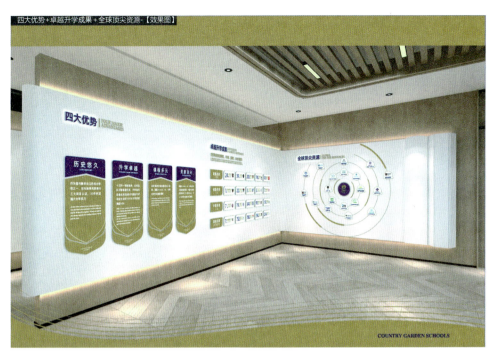

四大优势+卓越升学成果+全球顶尖资源-【效果图】

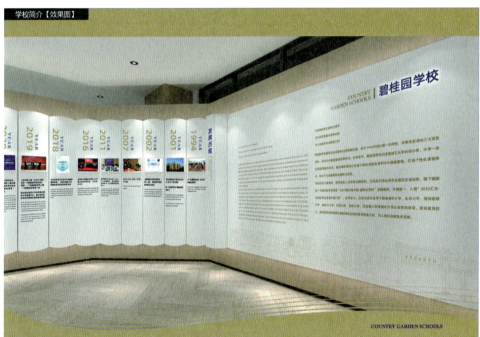

学校简介【效果图】

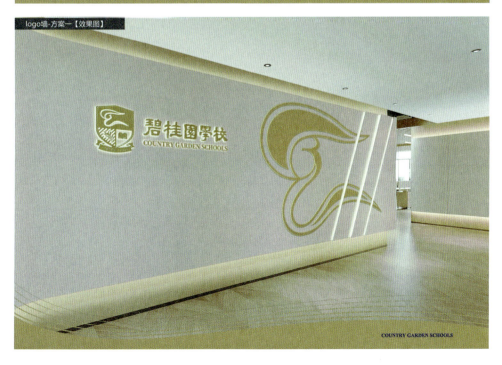

logo墙-方案一【效果图】

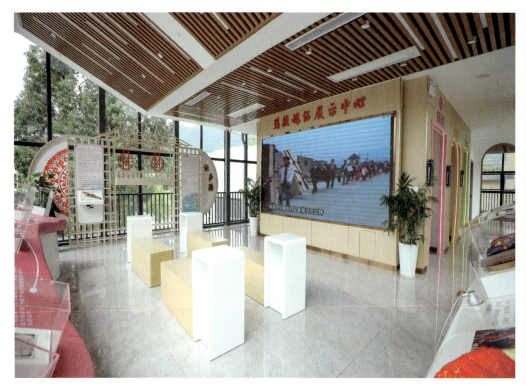

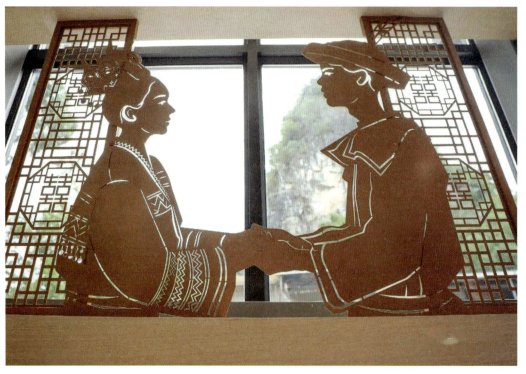

1 作者：佛山市南海区碧家文化传播有限公司
 作品：《清远市连南瑶族婚俗展示中心设计与施工》
 单位：佛山市南海区碧家文化传播有限公司

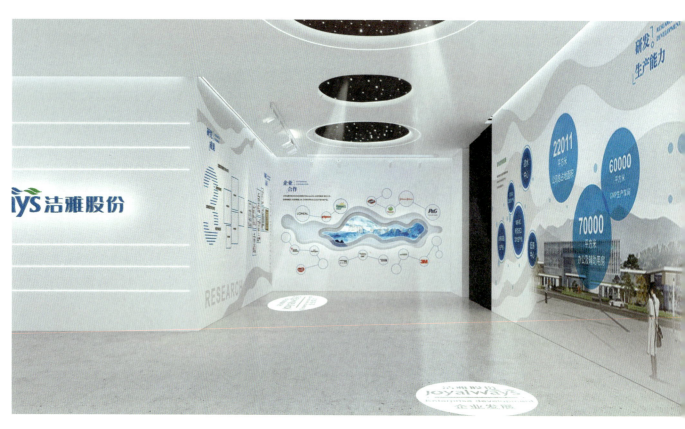

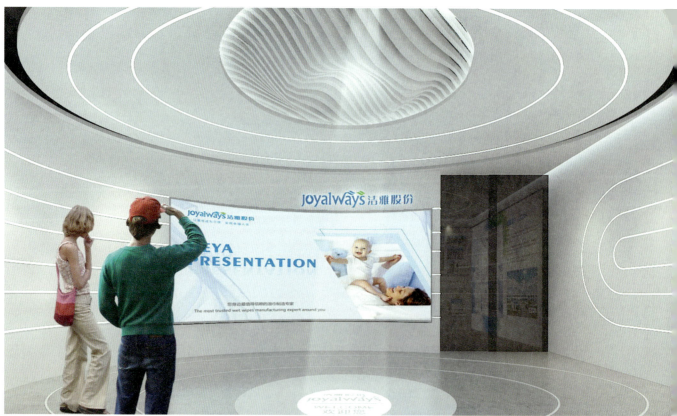

1　作者：佛山市南海区碧家文化传播有限公司
　　作品：《铜陵洁雅生物科技股份有限公司展厅设计与施工》
　　单位：佛山市南海区碧家文化传播有限公司

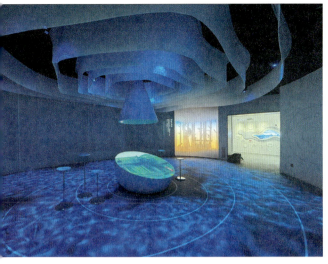

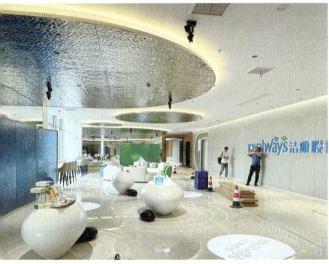
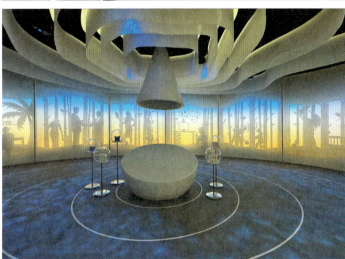
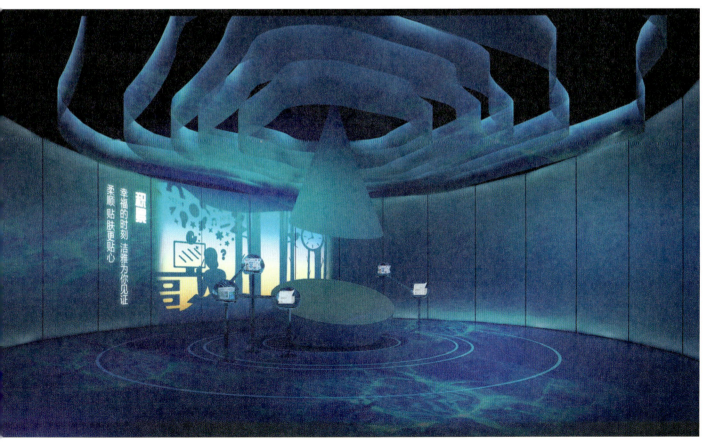

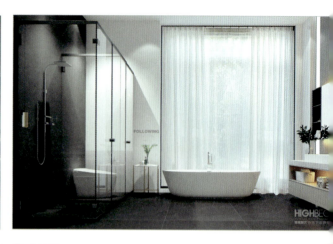
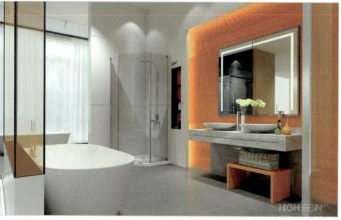
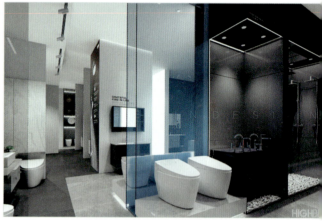
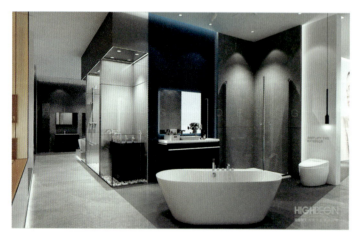

1　作者：青华华文
　　作品：《恩牌卫浴总部展厅》
　　单位：广州市青华华文品牌策划有限公司

2　作者：青华华文
　　作品：《福瑞卫浴厦门专卖店》
　　单位：广州市青华华文品牌策划有限公司

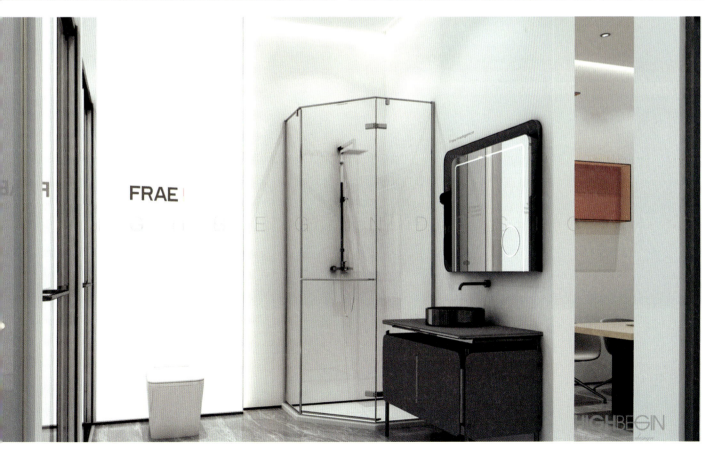

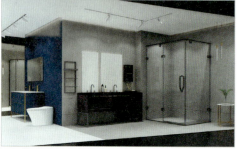

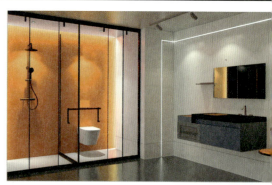
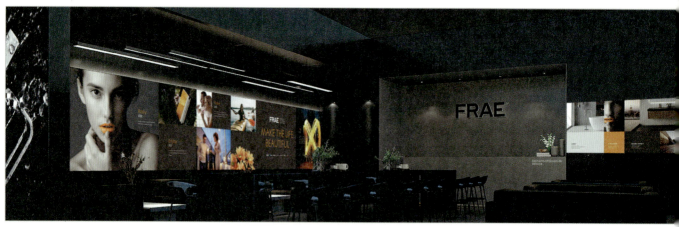

| 1 | 2 |

1 　作者：青华华文
　　作品：《福瑞卫浴上海展》
　　单位：广州市青华华文品牌策划有限公司

2 　作者：青华华文
　　作品：《普乐美总部展厅》
　　单位：广州市青华华文品牌策划有限公司

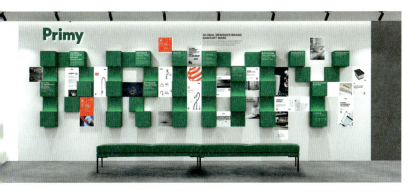
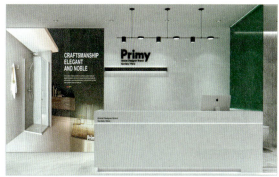
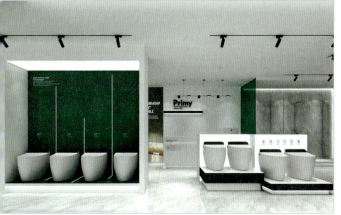
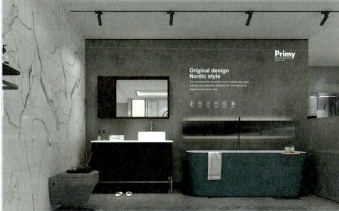
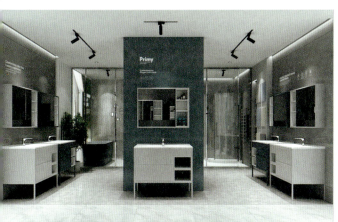
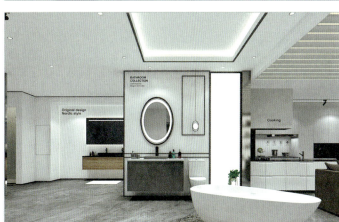
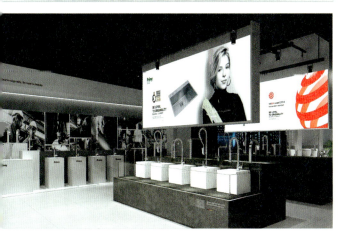
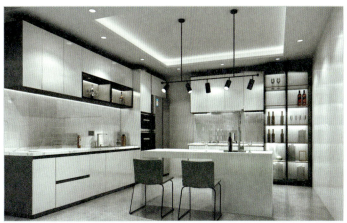

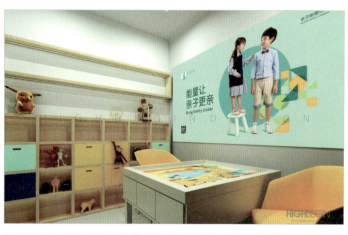
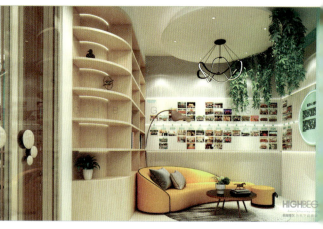

1 作者：青华华文
 作品：《新异心理》
 单位：广州市青华华文品牌策划有限公司

2 作者：青华华文
 作品：《旭晖卫浴上海展》
 单位：广州市青华华文品牌策划有限公司

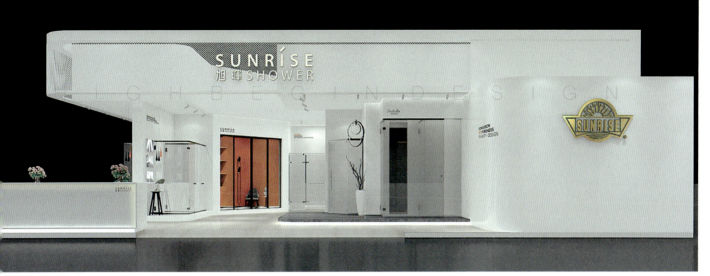
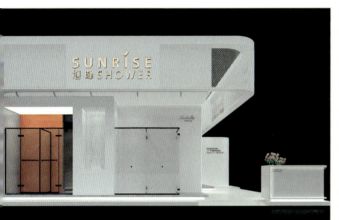
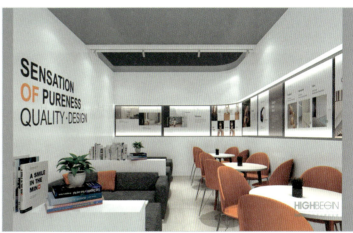
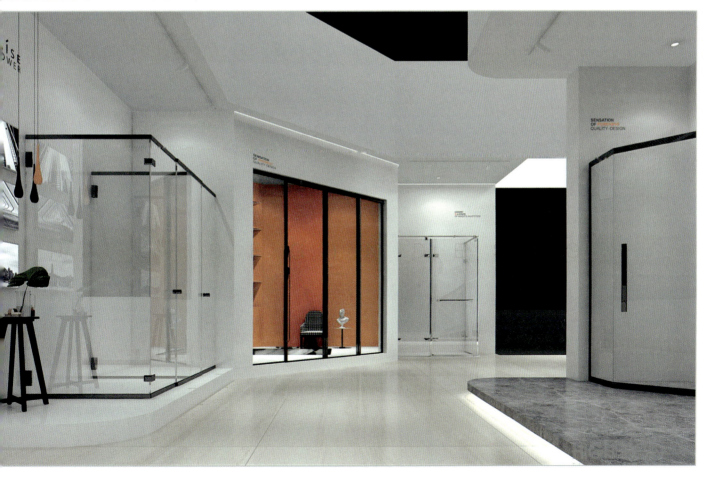

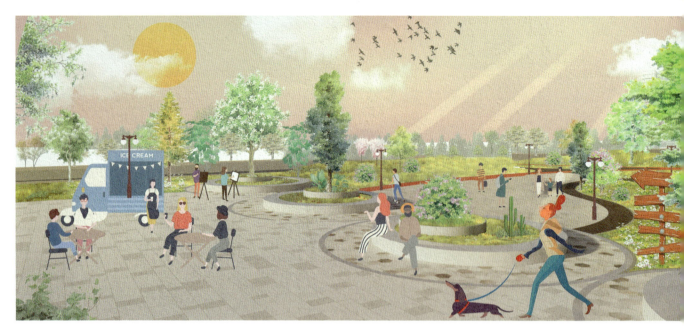

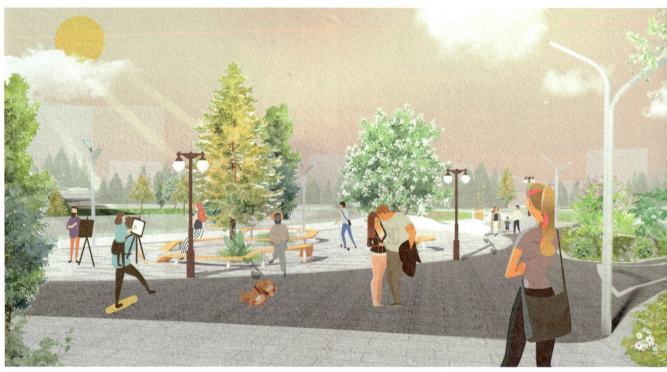

1 作者：韩佳良
作品：《笑语声在地，青山影入城——校园绿地景观设计》
单位：上海济光职业技术学院

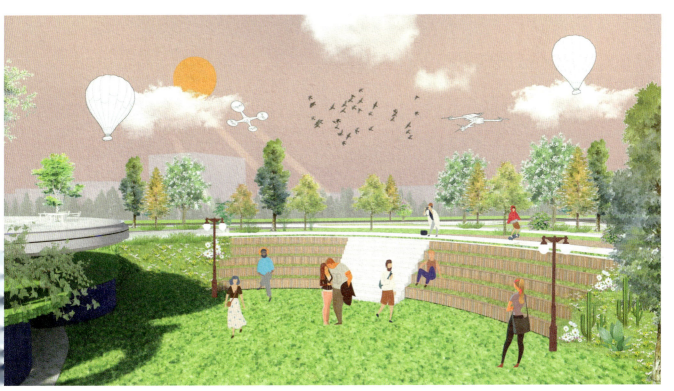
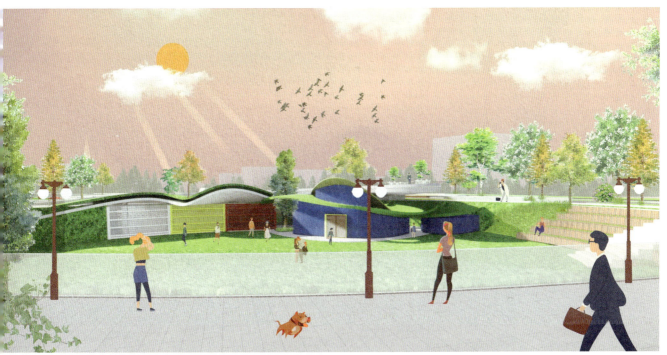

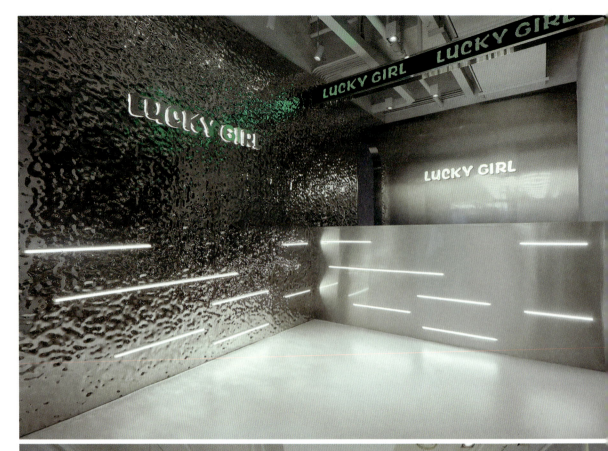

1 作者：洪志超
作品：《LUCKY GIRL 女子健身》
单位：喜喜言志（厦门）装饰设计有限公司

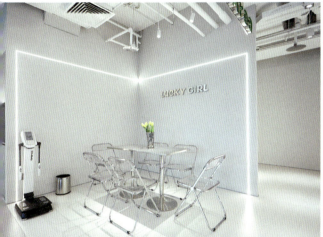
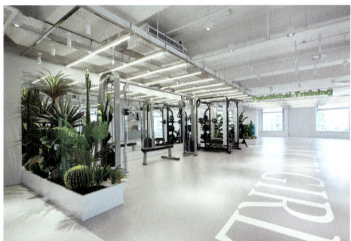

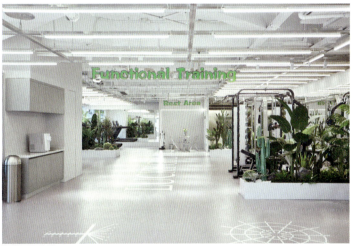

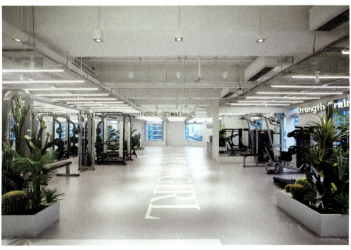

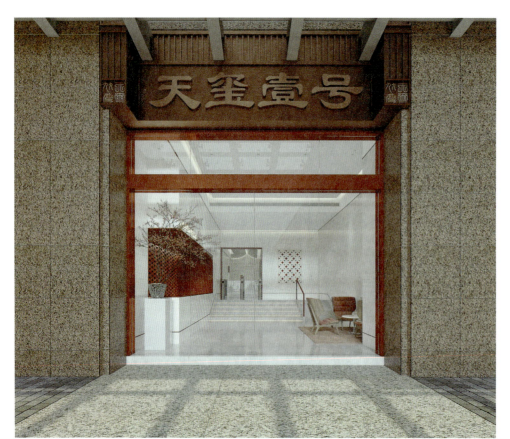

1　作者：洪志超
　　作品：《天玺壹号办公楼设计》
　　单位：喜喜言志（厦门）装饰设计有限公司

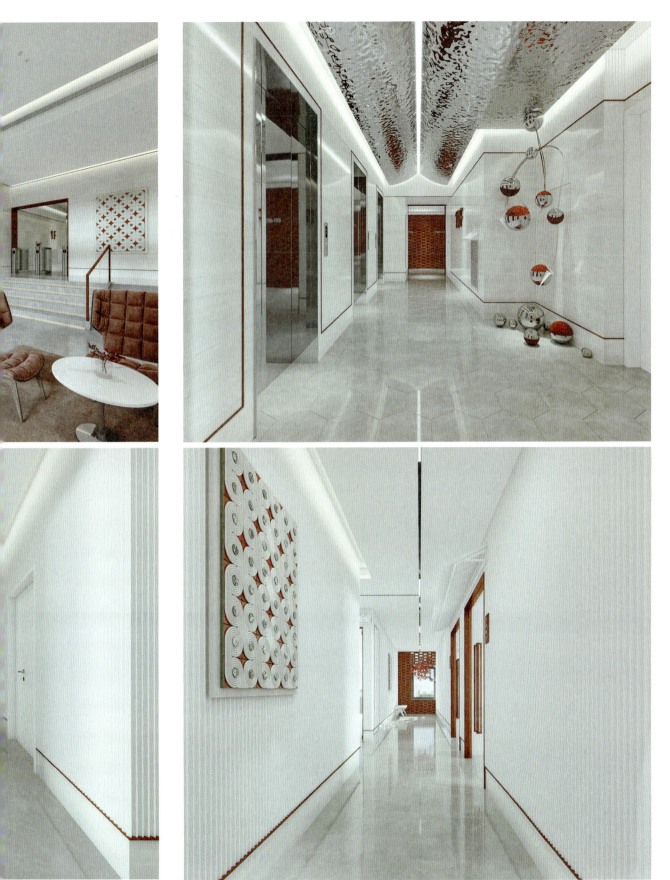

1
作者：李泽彬
作品：《Beautiful villages on both sides of a river——Landscape planning and design of Changliu Village' Maoming City》
单位：华南农业大学

2
作者：李泽彬
作品：《古村新梦 可纵居游——江门市大湖塘村研学基地规划设计》
单位：华南农业大学

3
作者：李泽彬
作品：《旧建筑的『微更新』设计——以澳门黄金商场为例》
单位：华南农业大学

4
作者：翟振宏、庞豪龙
作品：《"旧林新生"茶艺体验中心》
单位：澳门科技大学、山东工艺美术学院

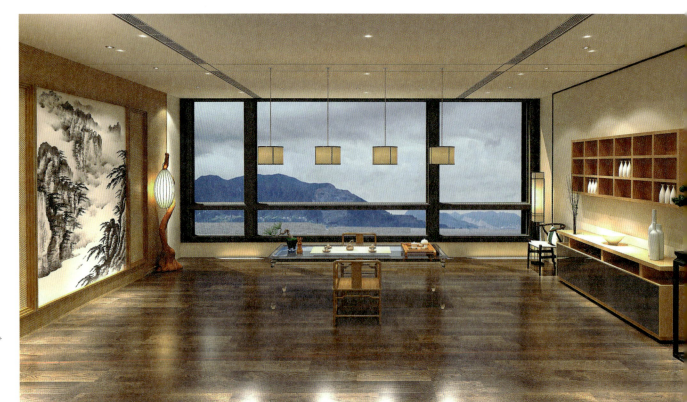

1　作者：陈祉旭
　　作品：《清虚》
　　单位：黑龙江大学

2　作者：陈一源、简星丕、陈思娴
　　作品：《万物共生》
　　单位：西安美术学院

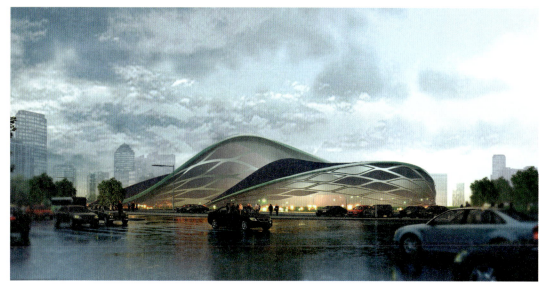

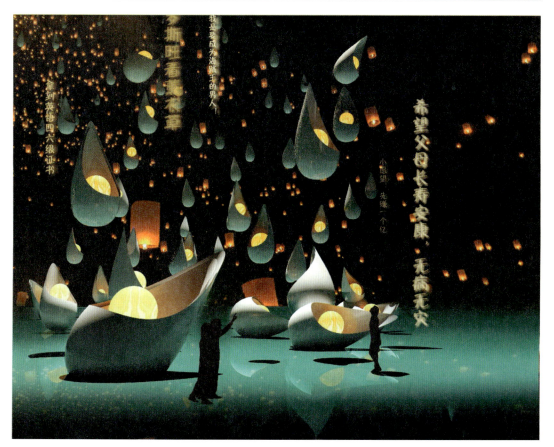

1

作者：孙英豪
作品：《校史馆设计》
单位：聊城大学

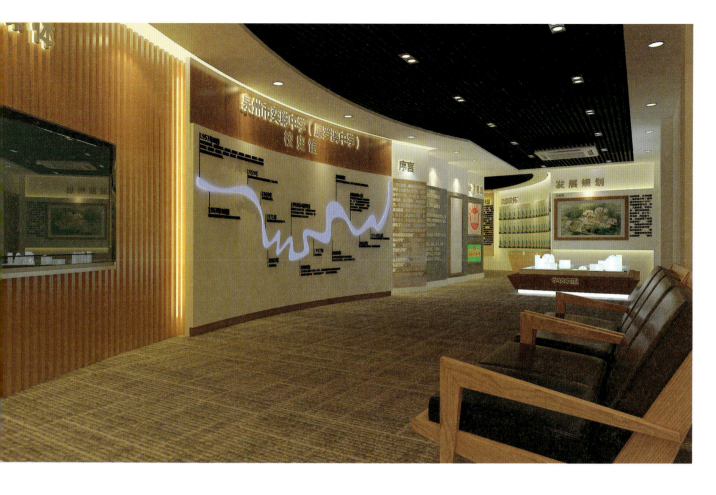

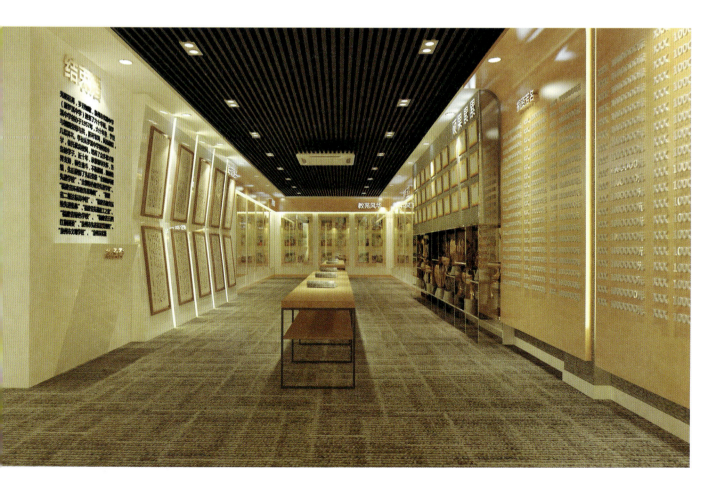

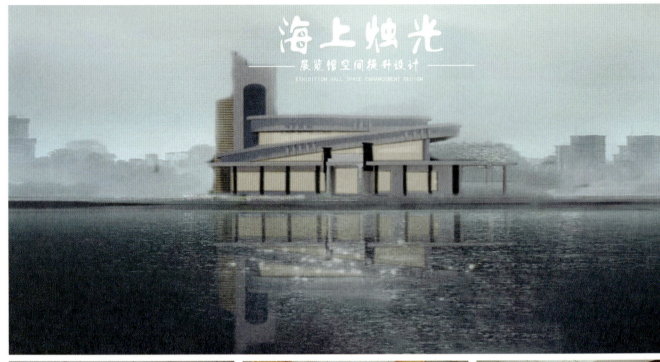

1　作者：郑佳伟
　　作品：《海上烛光》
　　单位：四川轻化工大学

2　作者：马杉
　　作品：《姚集镇八一村中小学研学劳动基地——乐趣·食堂》
　　单位：浙江工商大学

3　作者：杨迪仁
　　作品：《丰思大厦》
　　单位：灵川县霞墨建筑设计工作室

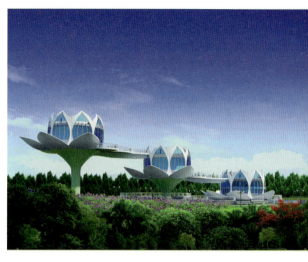
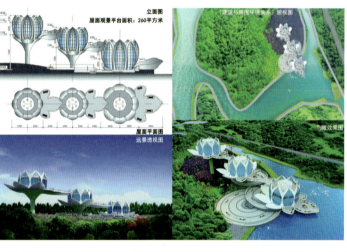
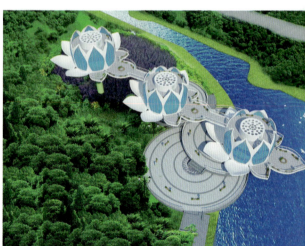
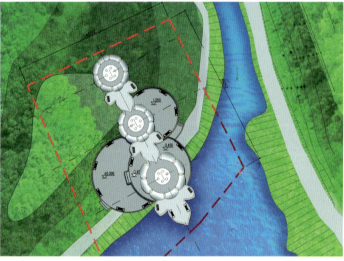
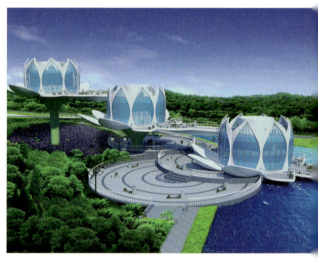

1　作者：陈宏
　作品：《水畔－荷香望亭建筑与景观设计方案》
　单位：丽贝亚建设集团有限公司

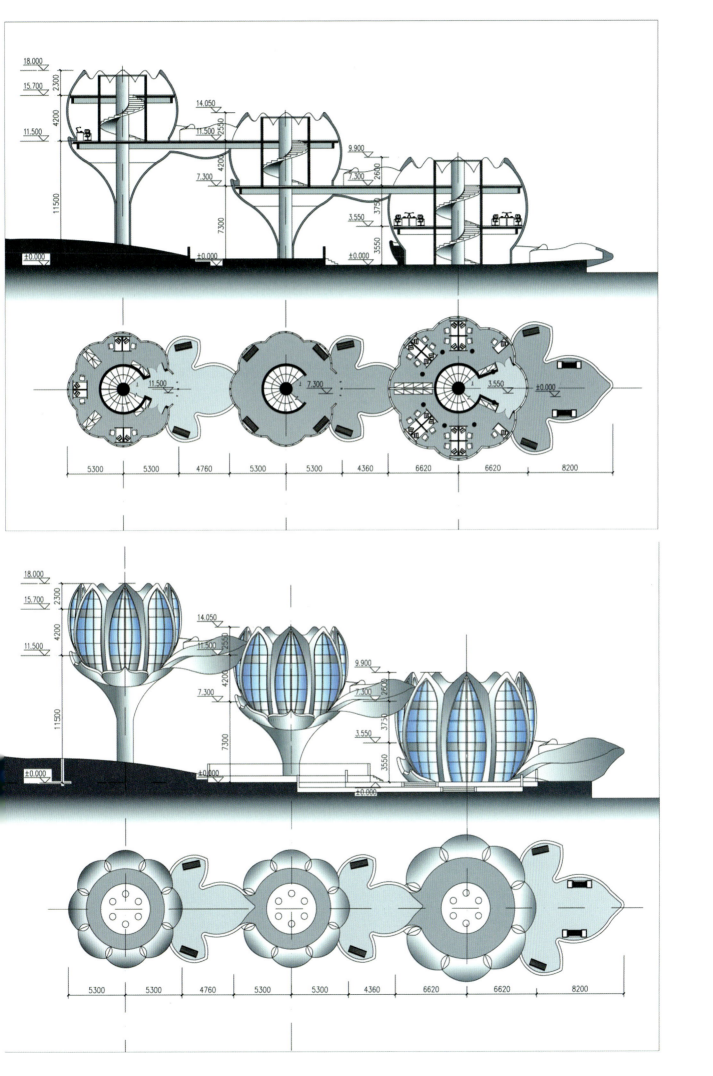

1
作者：叶镱华
作品：《秋水之上——山东省临沂市东方红广场升级改造设计》
单位：哈尔滨师范大学

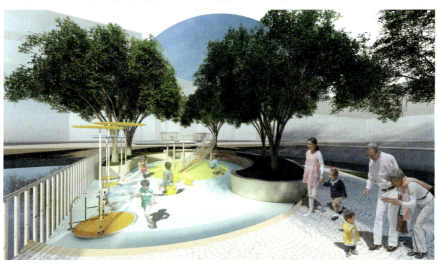

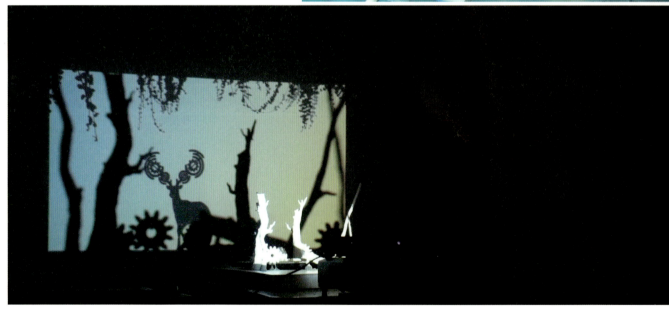

1　作者：刘振、杨一清、周帆、陈曦
　　作品：《烛影见林》
　　单位：西安美术学院

2　作者：李日皓
　　作品：《安馨屋》
　　单位：吉林动画学院

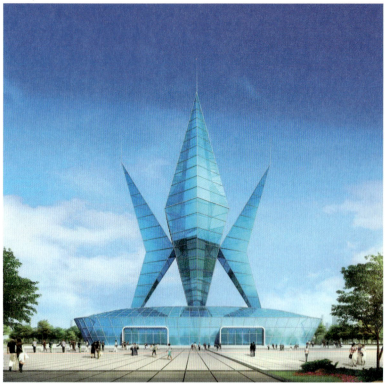
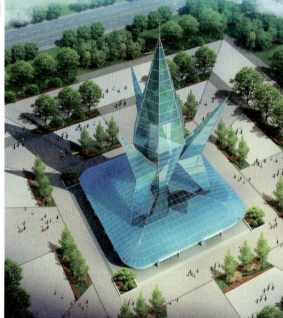
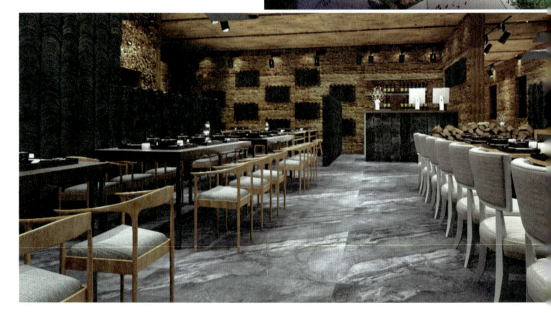

1
作者：何孟洋
作品：《书纳山川》
单位：重庆城市科技学院

2
作者：韩玮璇、刘苏文
作品：《「田园麦浪」民宿空间设计》
单位：常州大学

3
作者：杨迪仁
作品：《水晶之花广场》
单位：桂林理工大学继续教育学院

4
作者：何孟洋
作品：《云烟袅袅》
单位：重庆城市科技学院

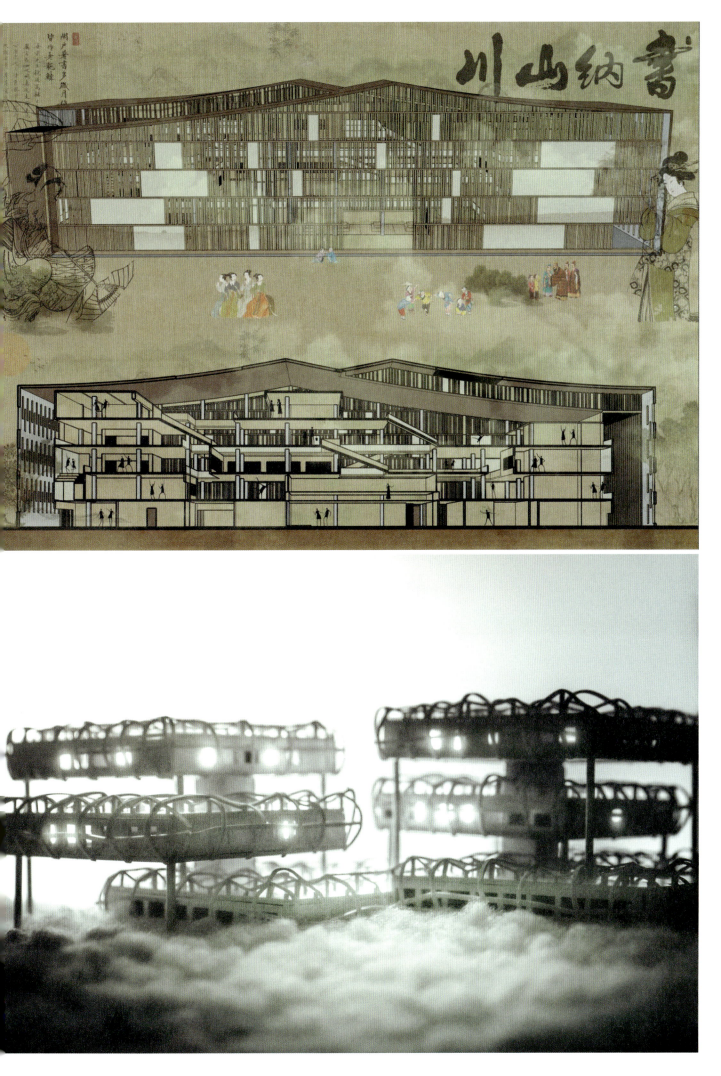

1　作者：彭兰
　作品：《"酒"主题公园》
　单位：暨南大学

2　作者：彭兰
　作品：《农场书吧》
　单位：暨南大学

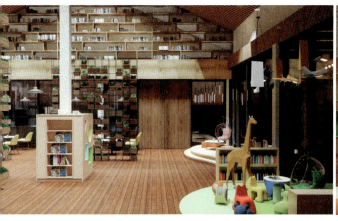
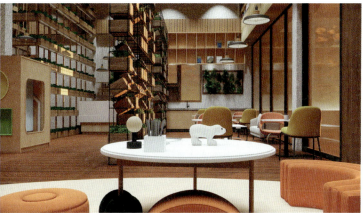
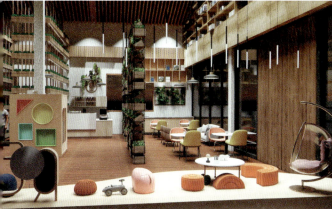
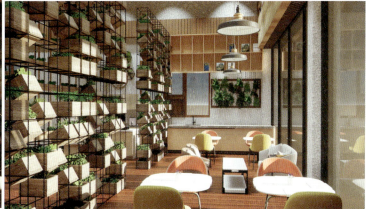

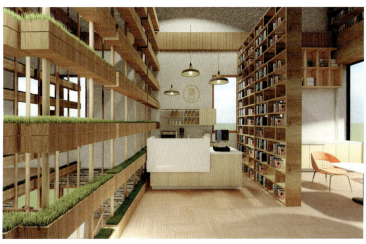

1　作者：宋芷汀
　　作品：《懋云居》
　　单位：东北农业大学

2　作者：宋芷汀
　　作品：《憩》
　　单位：东北农业大学

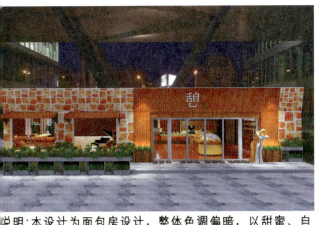

说明:本设计为面包房设计,整体色调偏暗,以甜蜜、自[]主题。从面包发酵到面包出炉,香气四溢,让顾客在空[]感受到温暖与治愈。色调以黄色为主,暖色系占据大量[]给顾客温馨的体验感。

 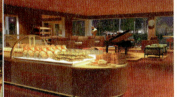

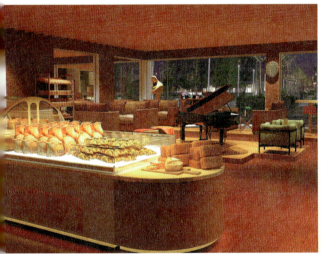

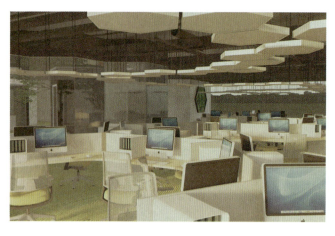

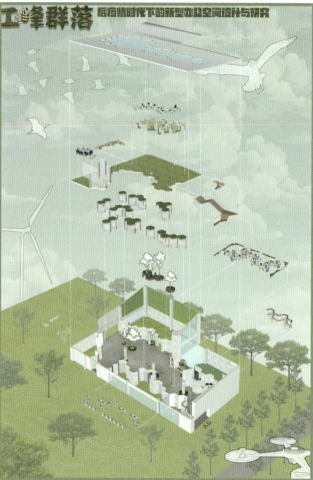

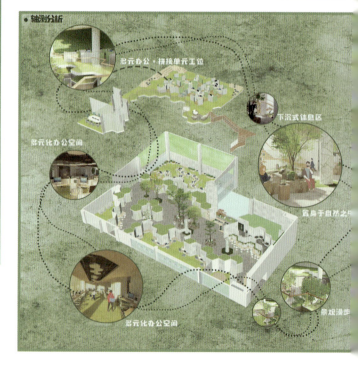

1　作者：罗宇杰
作品：《工蜂群落——后疫情时代下的新型办公空间设计与研究》
单位：天津理工大学

2　作者：罗宇杰
作品：《"林·碳"——基于双碳背景的以森林固碳为主题的展馆设计》
单位：天津理工大学

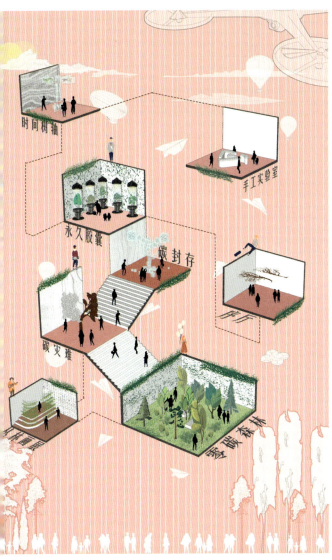

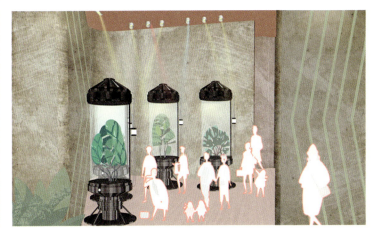

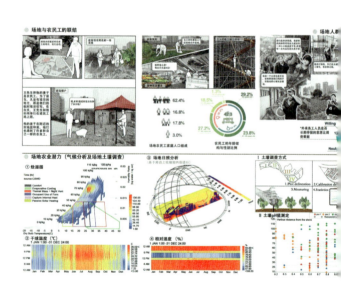

作者：陈柏铄、封峥、何雅萱
作品：《Healthy Turnip for Safety Helmet》
　　——基于自我社会认同建构的生态智慧农业尝试
单位：福建农林大学

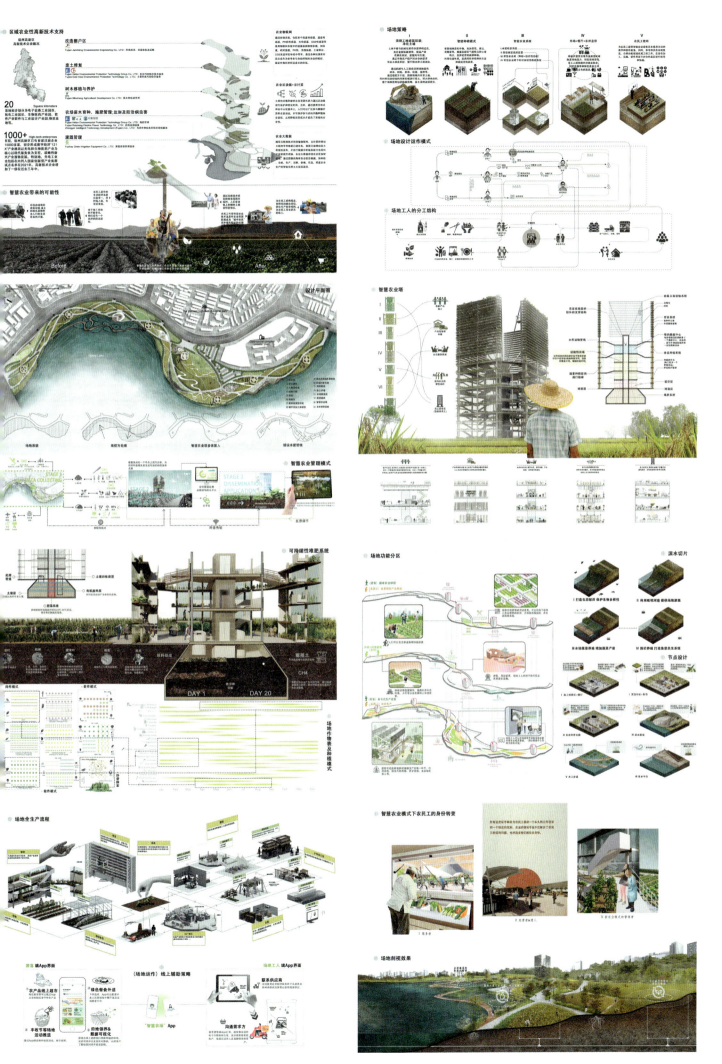

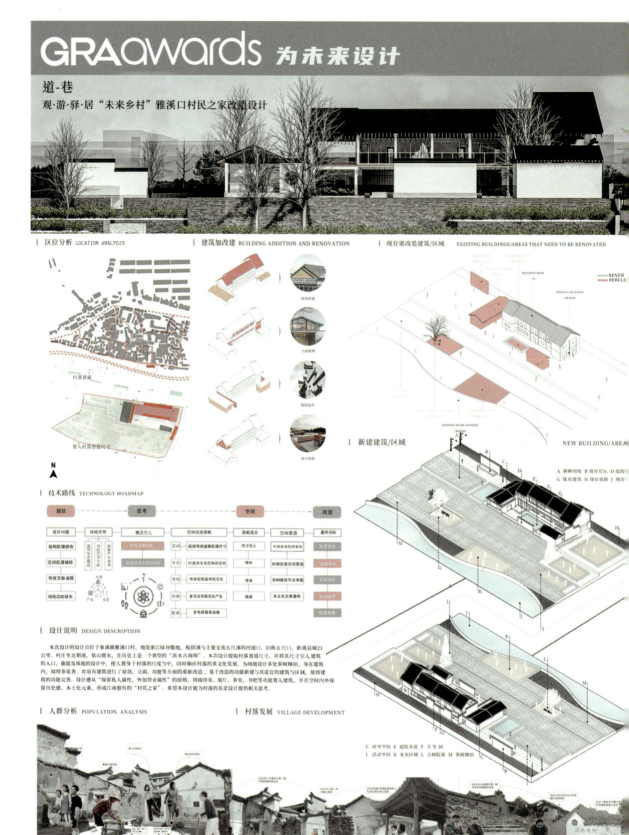

1 作者：陈超然、刘知菲
 作品：《道–巷——观·游·驿·居"未来乡村"雅溪口村民之家改造设计》
 单位：大连理工大学

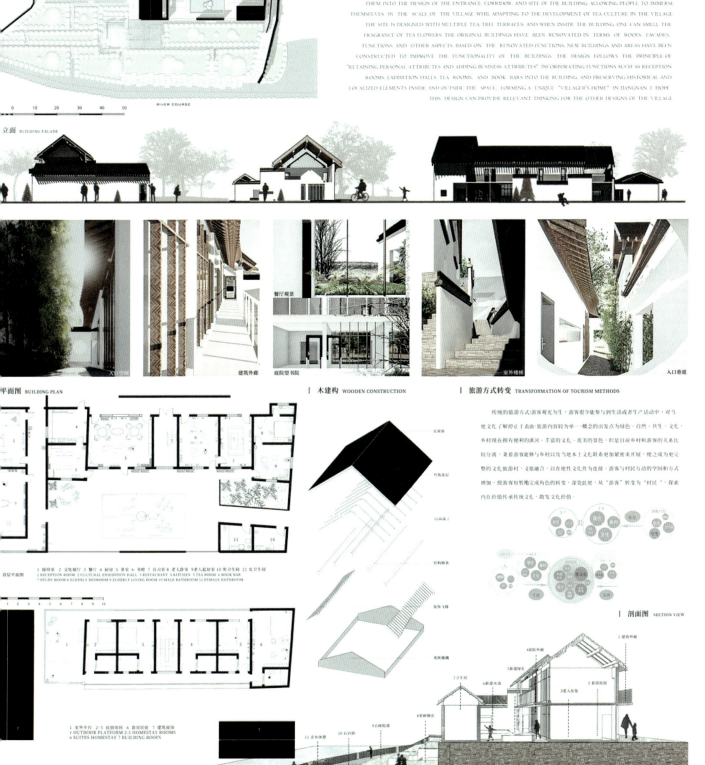

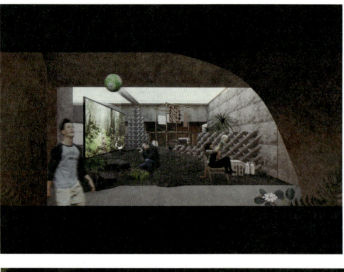
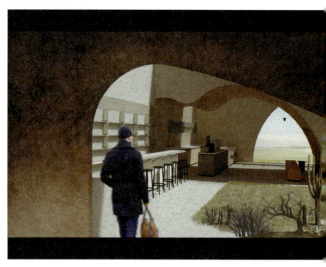
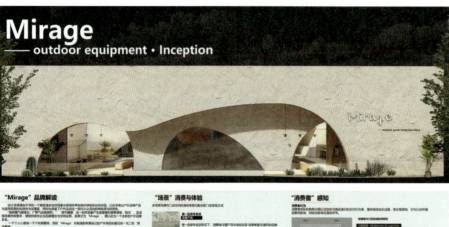
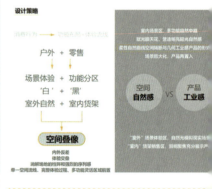
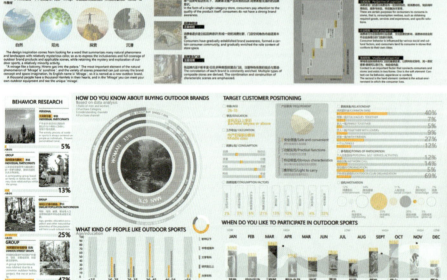

1. 作者：陈琦琦
作品：《Mirage 户外用品店铺设计》
单位：广州美术学院

Mirage
outdoor equipment · inception
NO.29

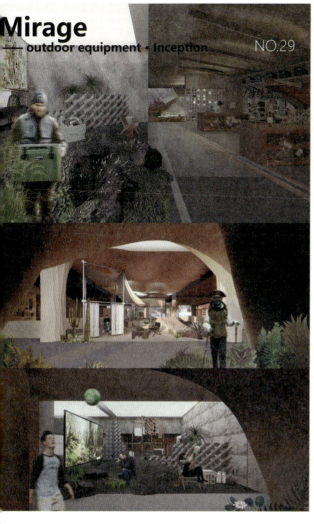

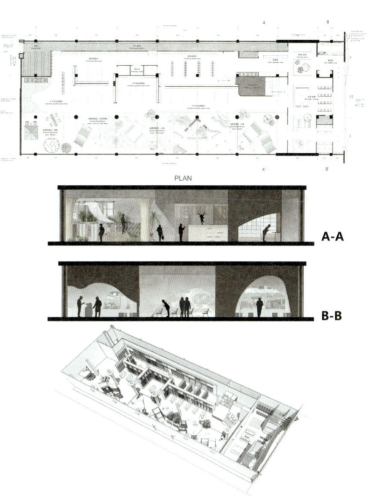

PLAN

A-A

B-B

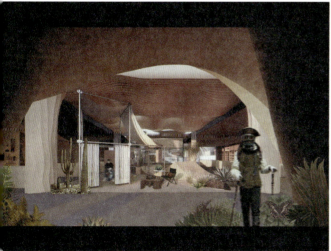

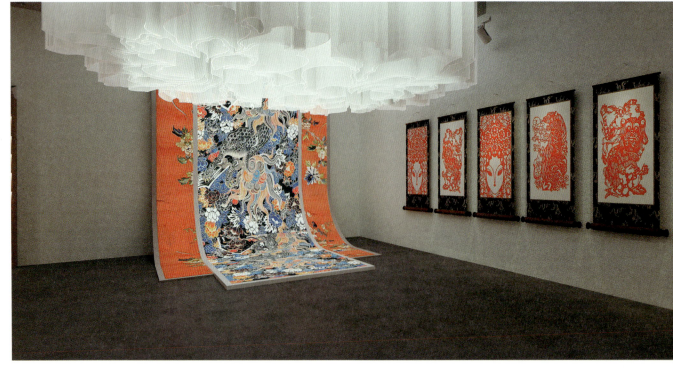
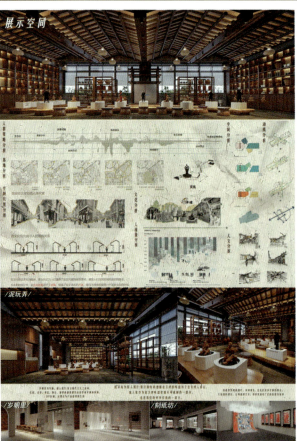
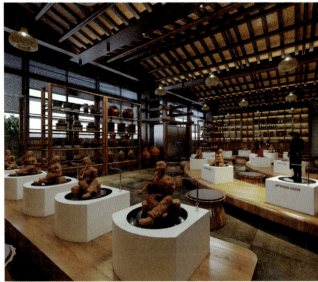

1 作者：陈天睿
作品：《津·遗民俗博物馆室内设计》
单位：天津商业大学宝德学院

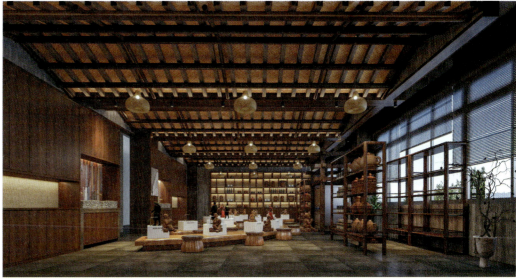

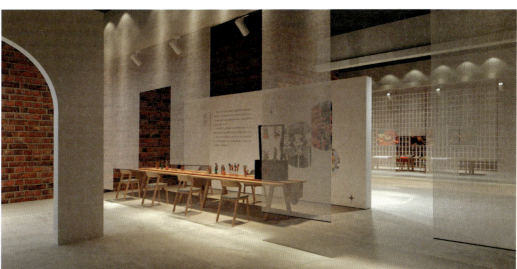
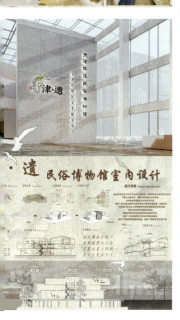
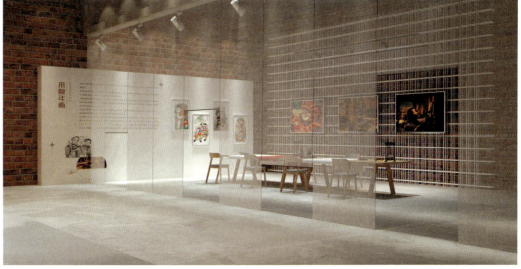
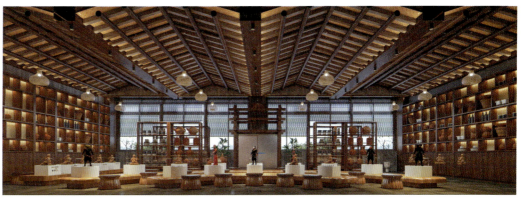

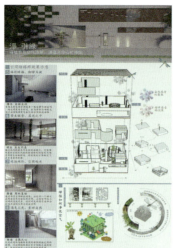
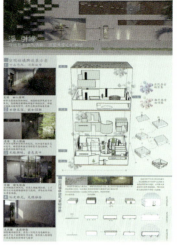

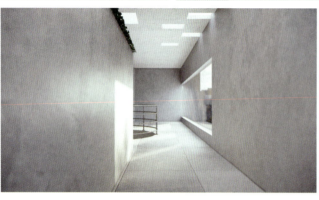
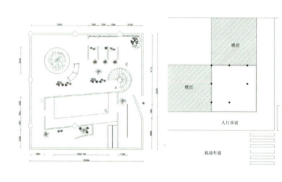

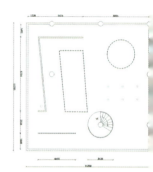

1　作者：陈玉彪、叶俊波
　　作品：《净·引绿——绿植体验式空间设计》
　　单位：韩山师范学院美术学院

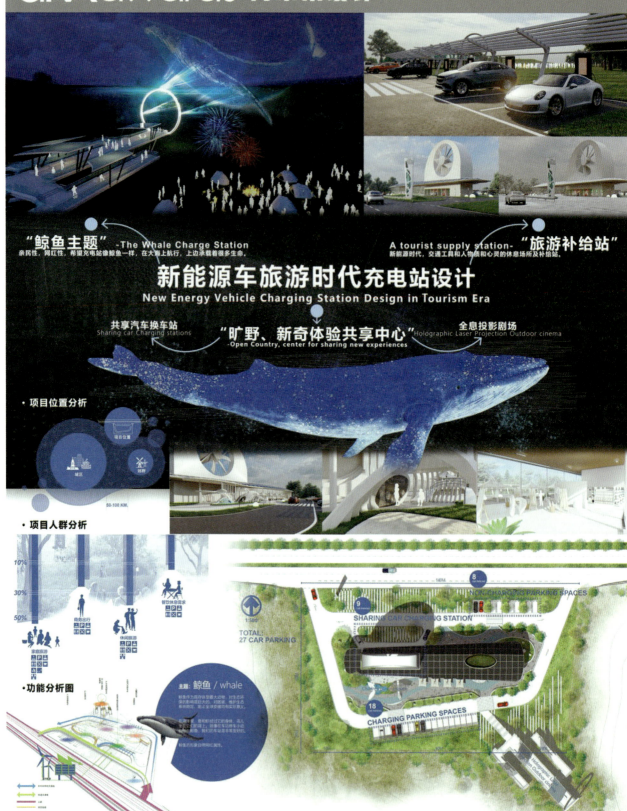

1 作者：段霄祥、张笑可、张智、陈佳滢、田叶
 作品：《新能源车旅游时代充电站设计》
 单位：云南交投生态环境工程有限公司

2 作者：党梦格、王嘉骅、谷冰鑫、祝国政、付文斌
 作品：《森林之下——基于"公园城市"思考的改造》
 单位：河南工业大学

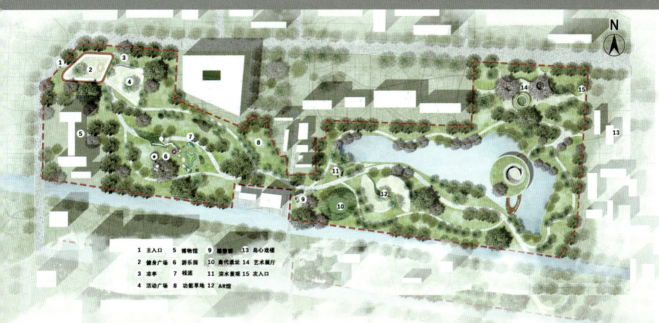

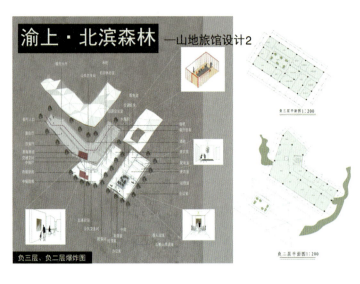
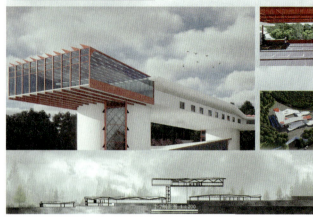
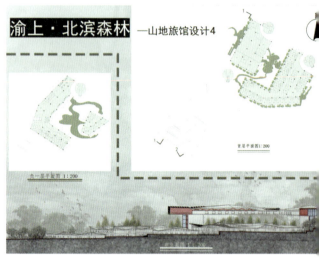
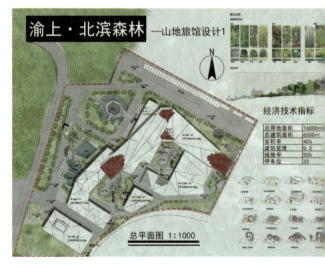

1　作者：刁怡鉴、唐欣茹
　作品：《渝上·北滨森林》
　单位：重庆城市科技学院

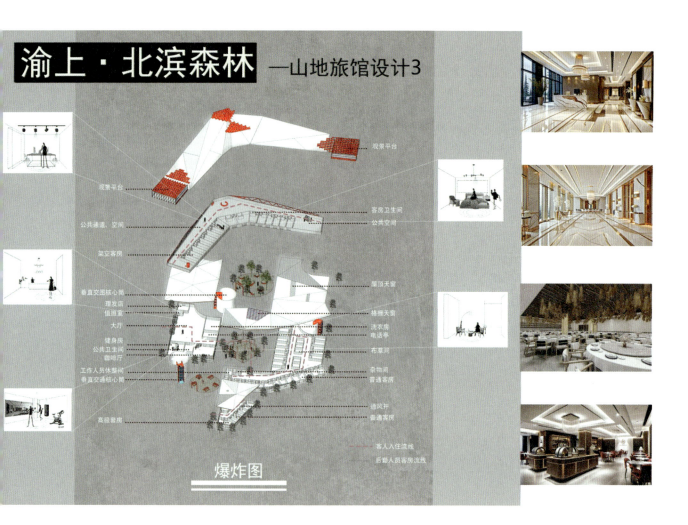
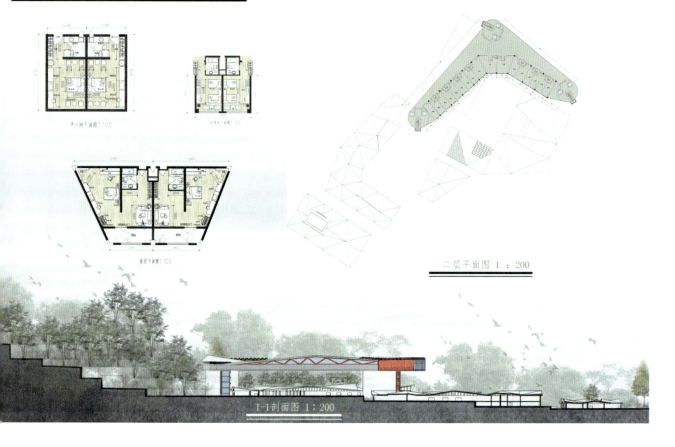

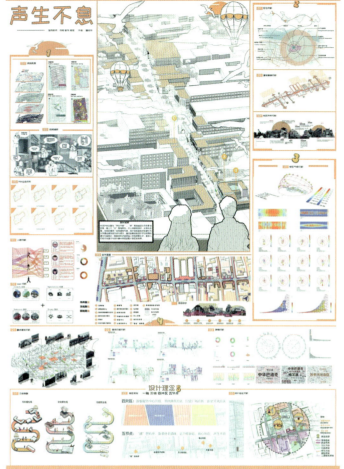
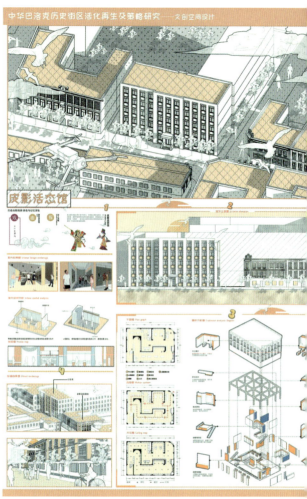
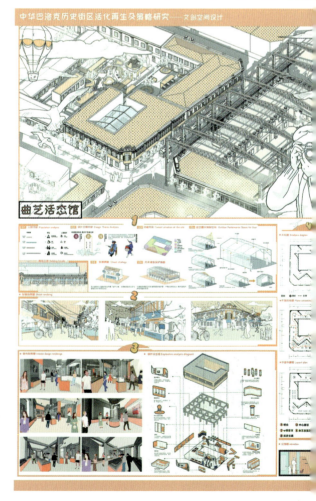

1　作者：董昭然
　　作品：《声生不息》
　　单位：大连理工大学

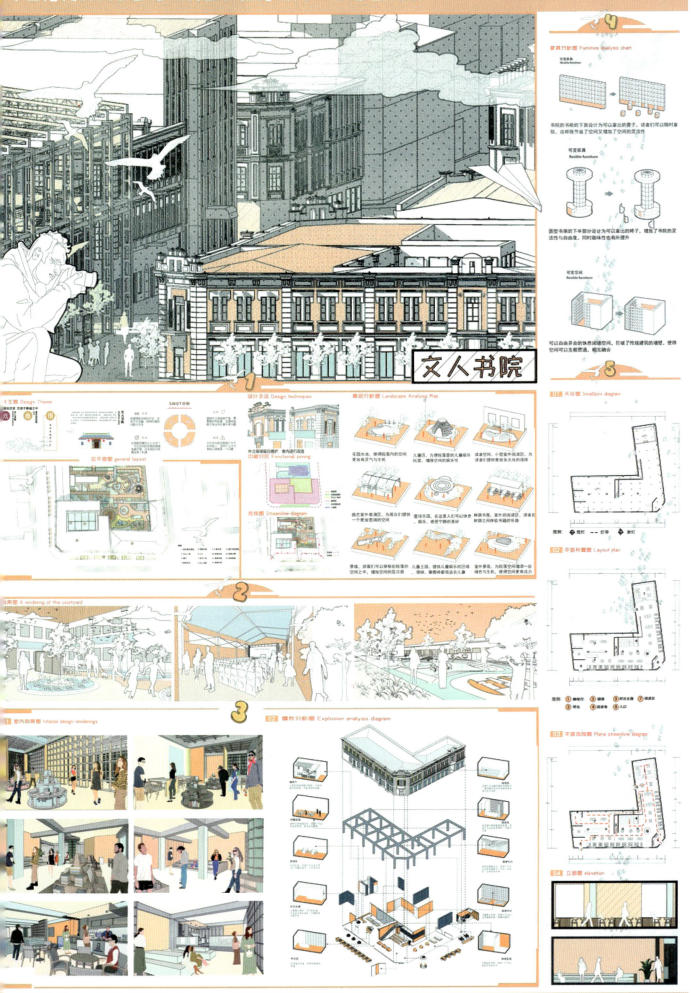

作者：豆国庆
作品：《山情水韵 牧渔耕海》
单位：山东科技大学

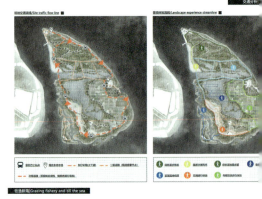
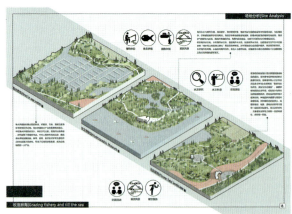
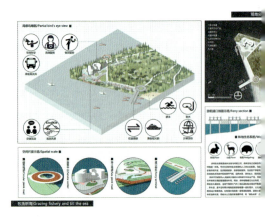
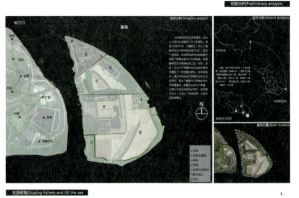
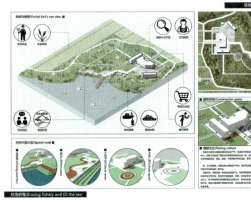

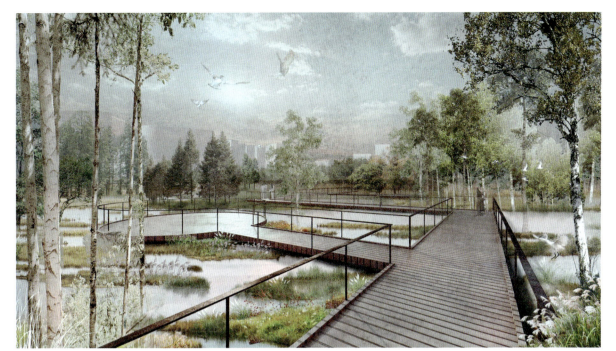
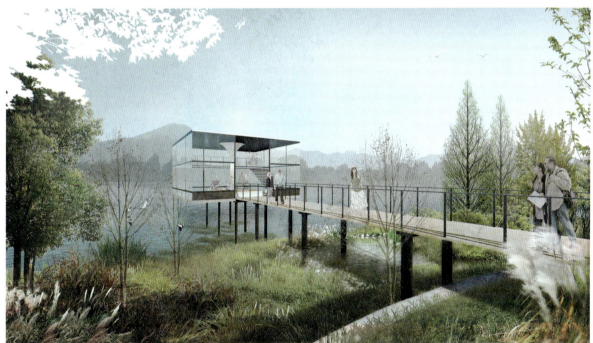
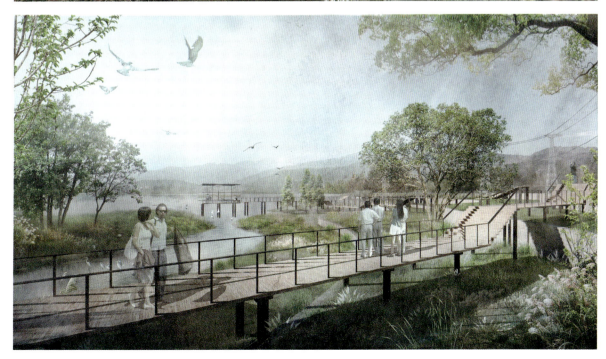

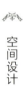

1　作者：高婕、周子博、吴文慧、陈海文
　　作品：《甲骨易韵园》
　　单位：河南工业大学

2　作者：高子琦、陈奎元
　　作品：《"融界·共生"苏州昆山计家墩民宿设计》
　　单位：上海应用技术大学

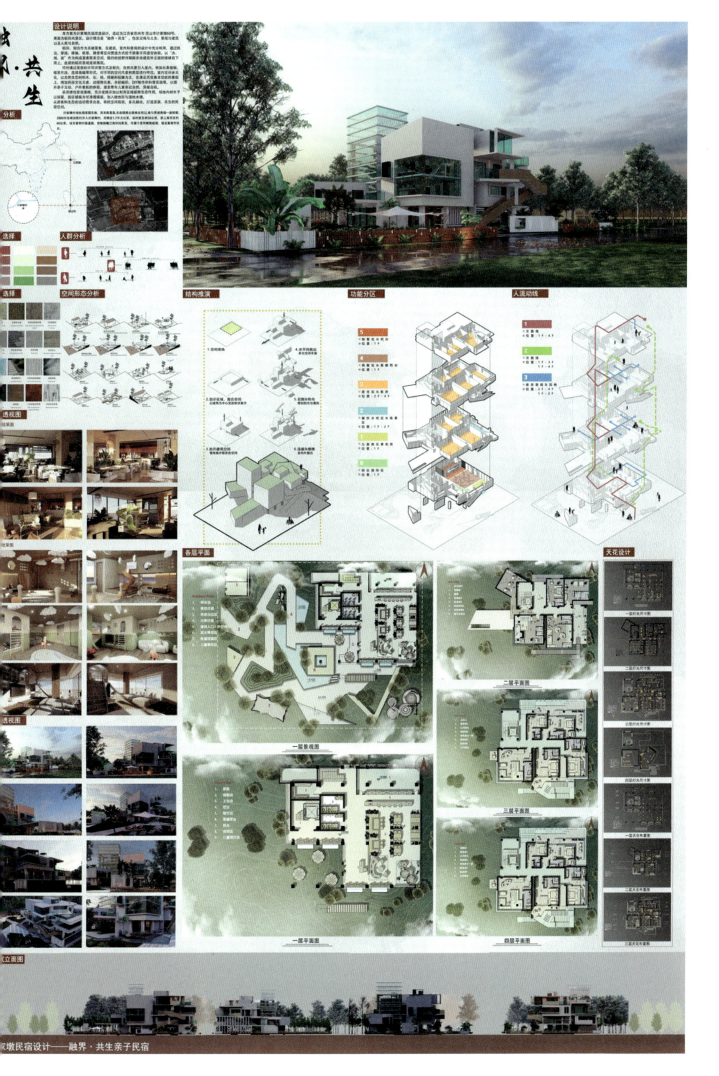

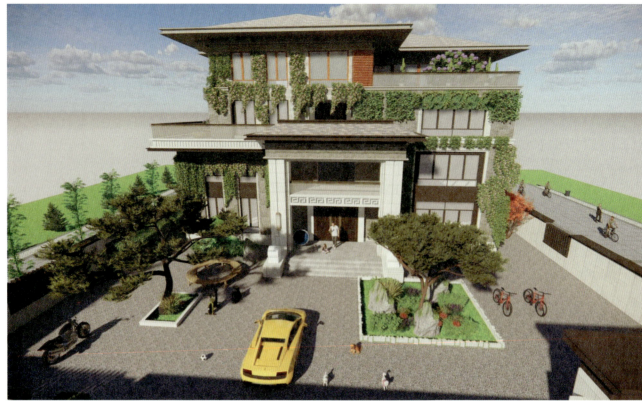

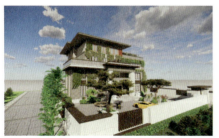
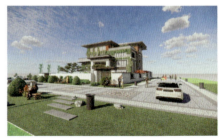

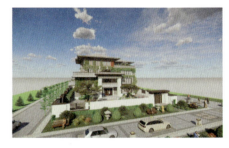

1　作者：郭泽轩
　　作品：《轩悦园》
　　单位：石家庄铁道大学四方学院

2　作者：洪志超
　　作品：《空舞白》
　　单位：喜喜言志（厦门）装饰设计有限公司

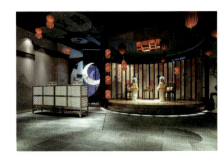

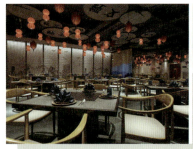

餐厅空间以夯土墙的黄灰色为主基调，体现出客家人朴素低调的性格，配以蓝灰色的桌椅衬托。蓝色来源于客家的蓝染，蓝染代表客家服饰文化，其中"蓝衫"是客家典型的符号和图腾象征。明代以来，客家人就地取材，采用蓝草采集水解法制作蓝纪。蓝衫看似无言，却隐隐地诉说着客家先人的智慧与情怀。使用在新的餐饮空间中，使空间更具客家韵味。

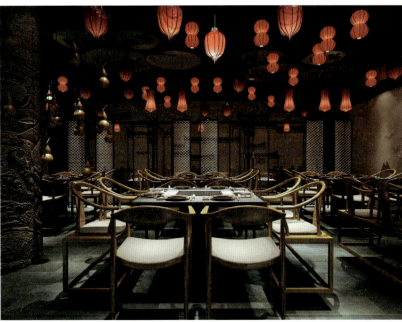

1　作者：荆淼淼、刘雍玮
　　作品：《燦》
　　单位：山东科技大学艺术学院

2　作者：李晓天、赵凌、苏宇、赵瑞
　　作品：《No.6 cloud pavilion》
　　单位：海南省建筑设计院

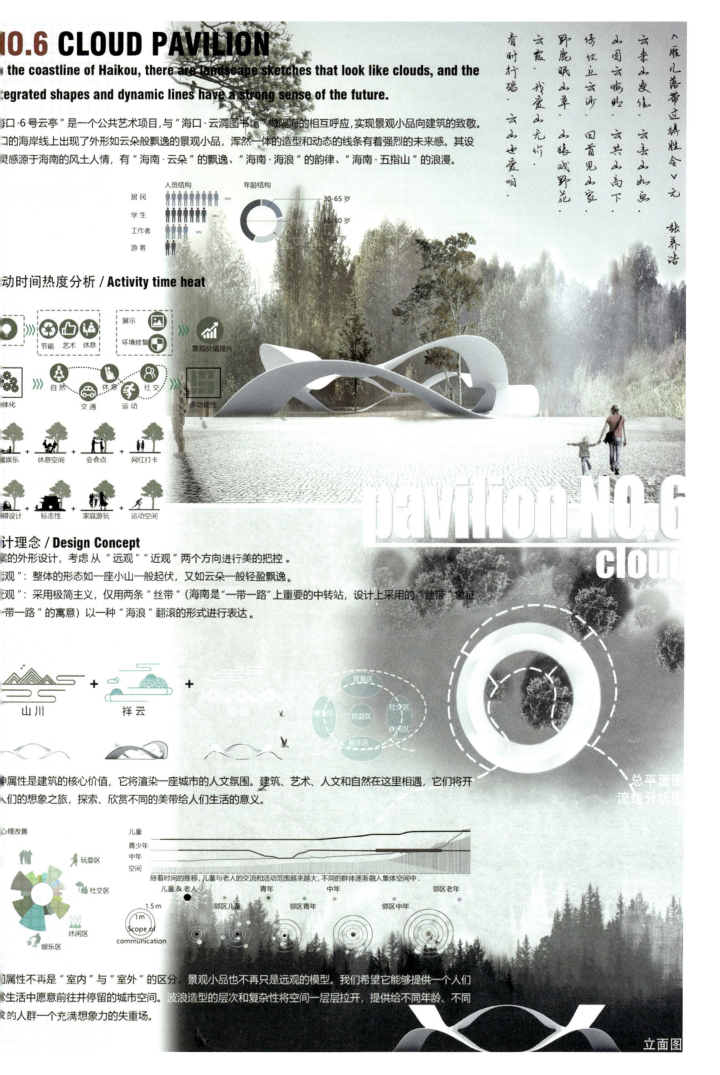

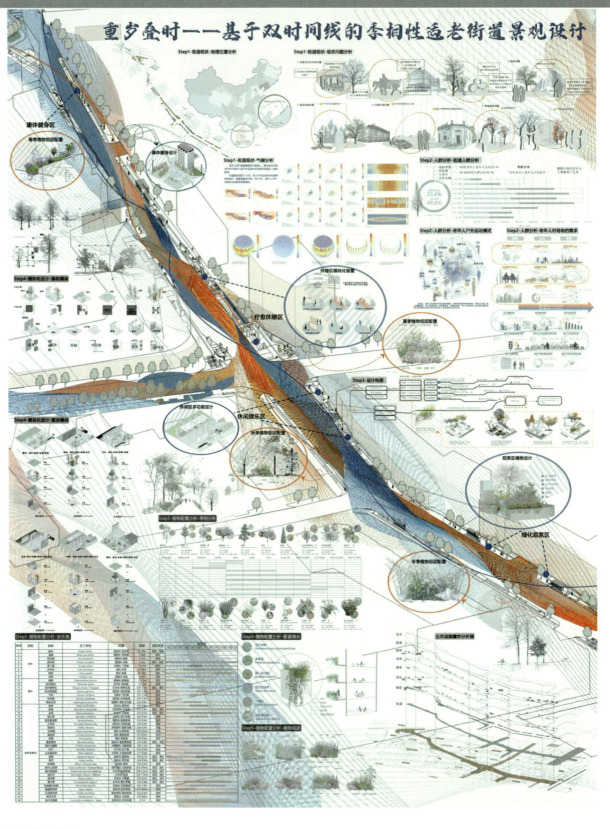

1 作者：梁爽、邹青君
 作品：《重岁叠时——基于双时间线的季相性适老街道景观设计》
 单位：大连理工大学

2 作者：刘丽娜、张鑫鑫
 作品：《承德避暑山庄导视系统设计》
 单位：唐山金箭广告标识有限公司

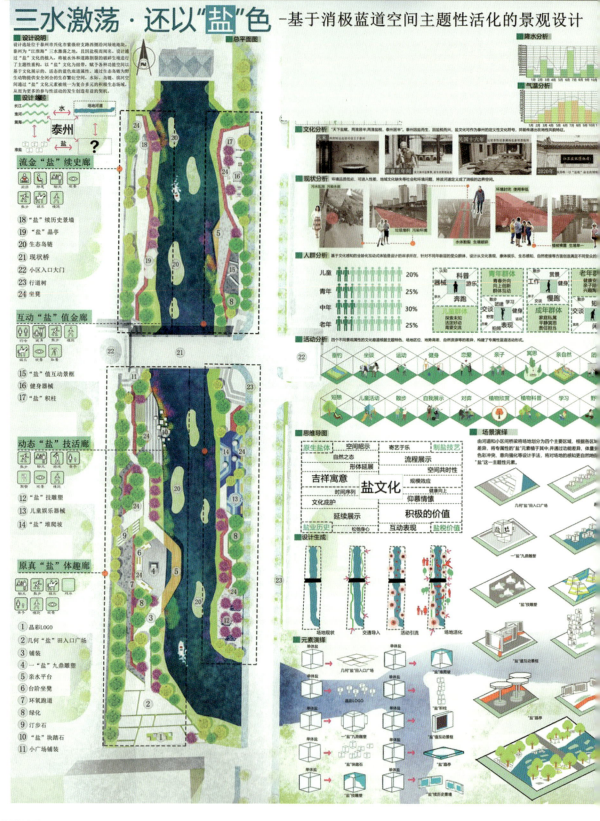

1　作者：刘国亮
作品：《三水激荡·还以"盐"色——基于消极蓝道空间主题性活化的景观设计》
单位：中铁十四局集团设计咨询研究院（山东省人民防空建筑设计院有限责任公司）

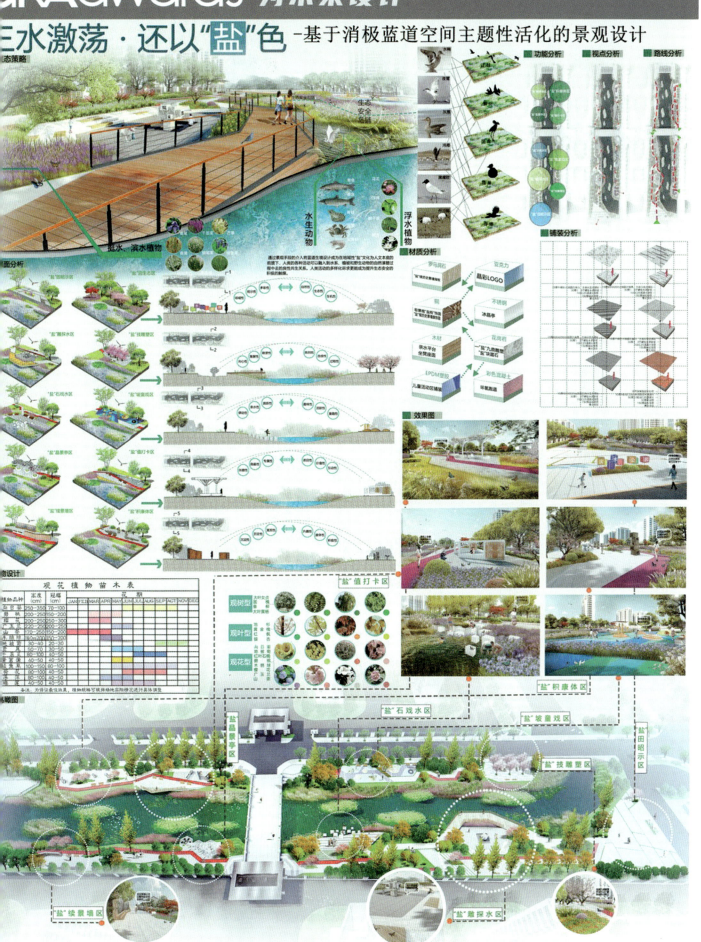

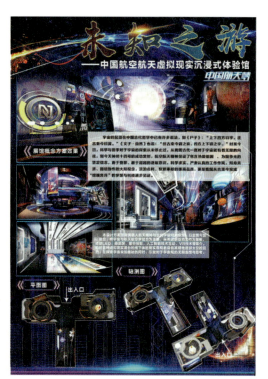

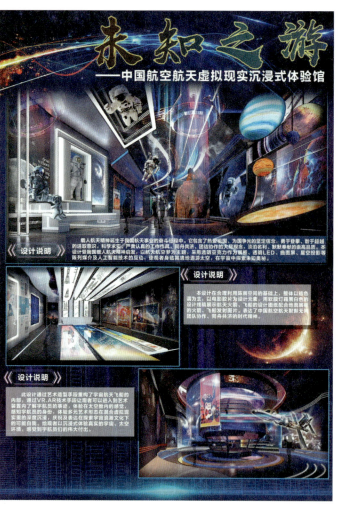
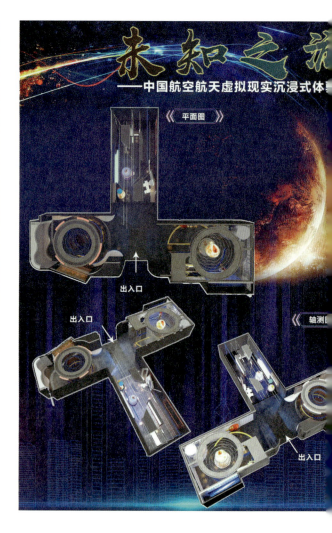

1 作者：罗健恒
 作品：《未知之游——中国航空航天虚拟现实沉浸式体验馆》
 单位：鲁迅美术学院

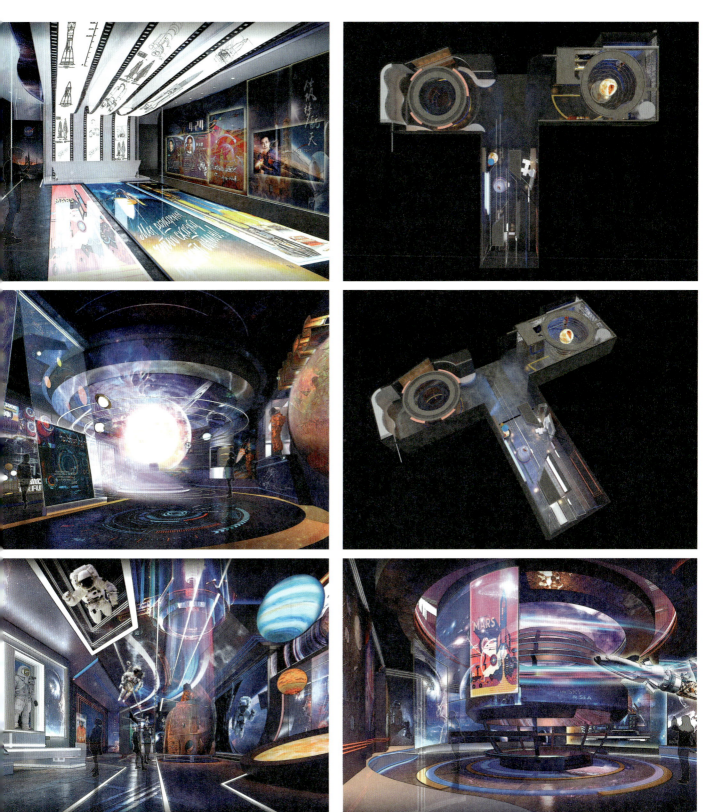

Fig.4 Realistic view of semi underground courtyard houses in western China
中国西部半地下地坑院民居实景图

Introduction to the Ecological Health and Wellness Hotel of Half Above Ground and Half Underground "Xanadu" — Chain Style
半地上半地下"世外桃源"生态健康养生酒店介绍—连锁式

Part 1

Fig.9 Design Plan for Xanadu Hotel(1)
世外桃源酒店设计方案(1)

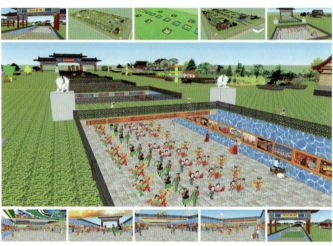

Fig.8 Xanadu Hotel - Open Underground Passage and Event Venue
世外桃源酒店—开放式地下通道与活动场所

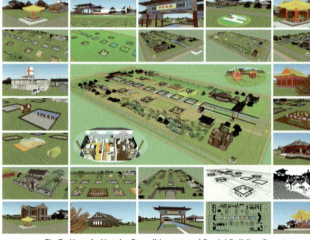

Fig.7 Xanadu Hotel - Overall Layout and Partial Building Structure
世外桃源酒店—整体布局及部分建筑结构

Introduction to the Ecological Health and Wellness Hotel of Half Above Ground and Half Underground "Xanadu" — Chain Style
半地上半地下"世外桃源"生态健康养生酒店介绍—连锁式

Part 2

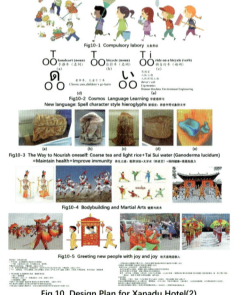

Fig.10 Design Plan for Xanadu Hotel(2)
世外桃源酒店设计方案(2)

1　作者：马文斌、马金盛、马金海、马金成
　　作品：《半地下无辐射长寿屋》
　　单位：北航实验学校

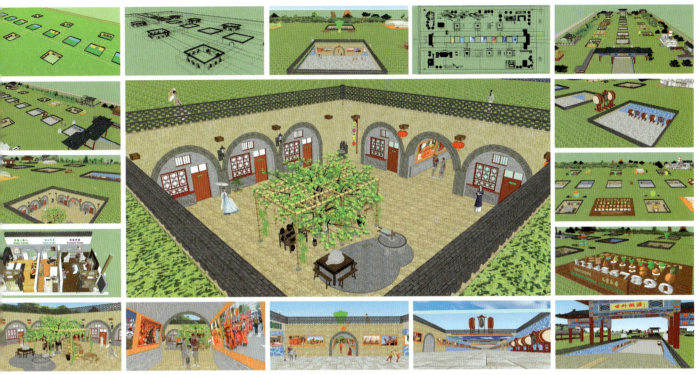

Fig.6 Schematic diagram of the guest rooms and passages of the Xanadu Hotel
世外桃源酒店客房与通道示意图

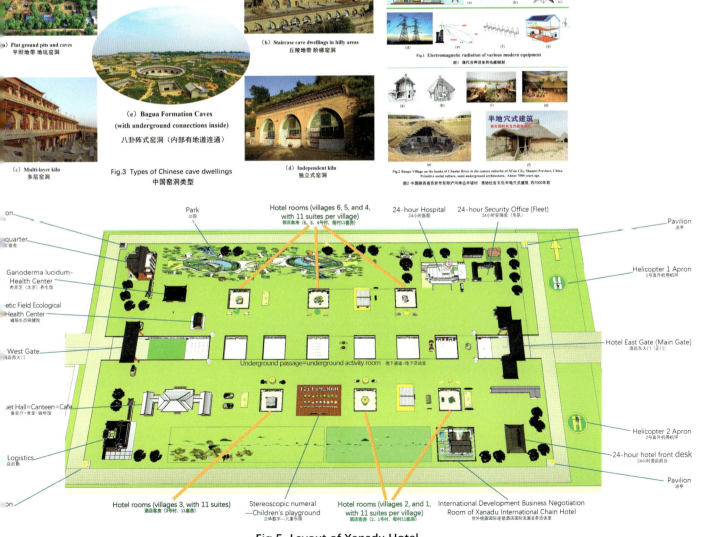

Fig.5 Layout of Xanadu Hotel
世外桃源酒店布局图

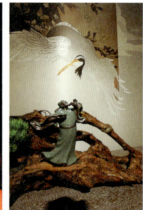

1 作者：毛矗
作品：《汉庭兰桂》
单位：四毛空间设计有限公司

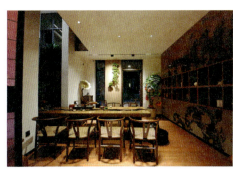

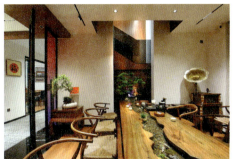
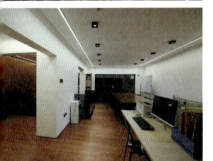

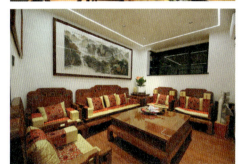
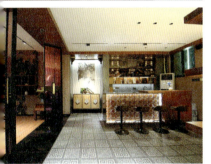

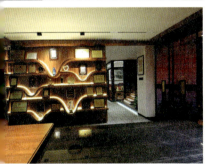
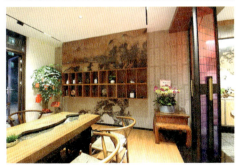

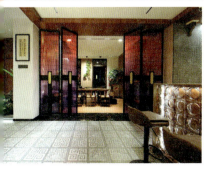
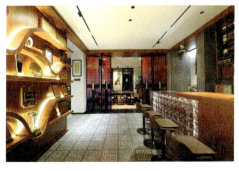

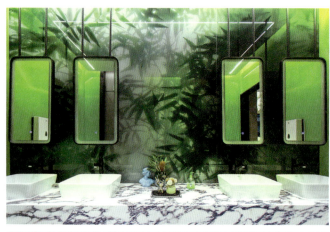

1　作者：毛毳
　作品：《品色自然》
　单位：四毛空间设计有限公司

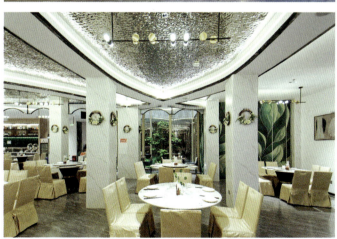
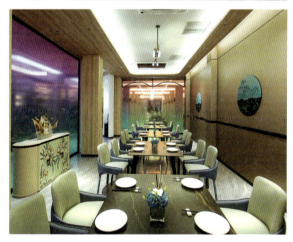

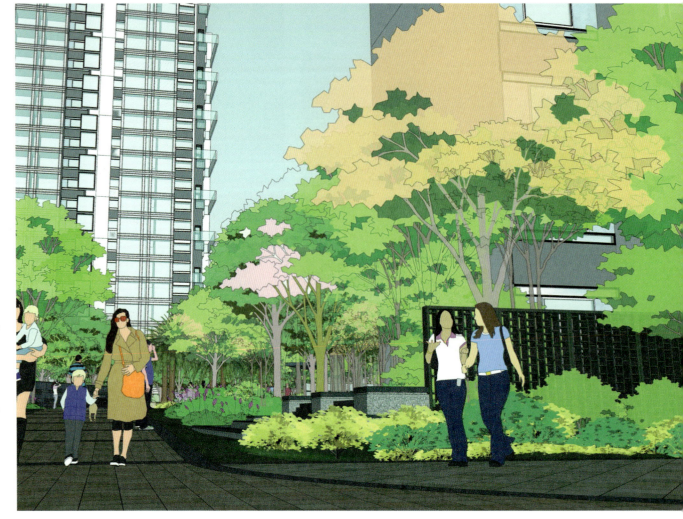

1 作者：申晴晴
作品：《城市小区空间设计》
单位：燕京理工学院

2 作者：毛刚
作品：《UTOPIA——高原地区灾后重建建筑设计》
单位：BAKH Architecture

THE RECONSTRUCTION OF LIVING

N YEARS AFTER DISASTERS -- THE RECONSTRUCTION OF LIVING AFTER NATURAL DISASTERS

NEW COLLECTIVISM–UTOPIA
modular multi-functional architecture design
post disaster reconstruction

Service | Architecture
Sector | Mixed-use / Residential

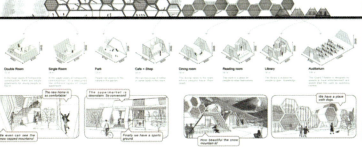
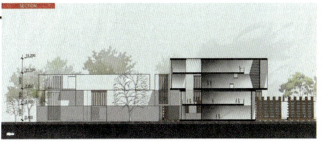
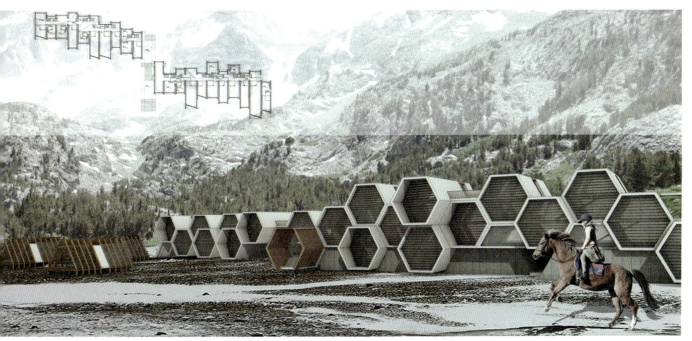

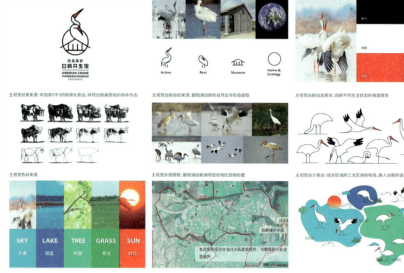
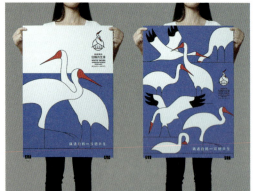

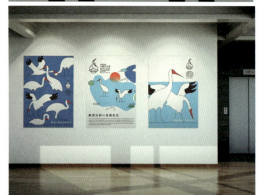

1　作者：庞志国俊、卢水华、高月
　　作品：《南昌鄱阳湖白鹤共生馆》
　　单位：岩树文化创意（北京）有限公司

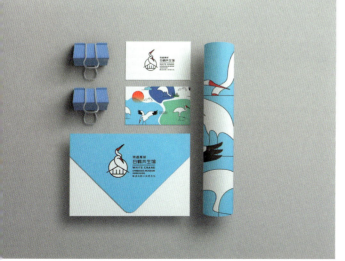
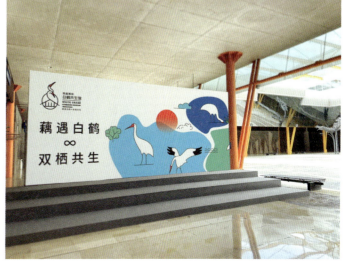

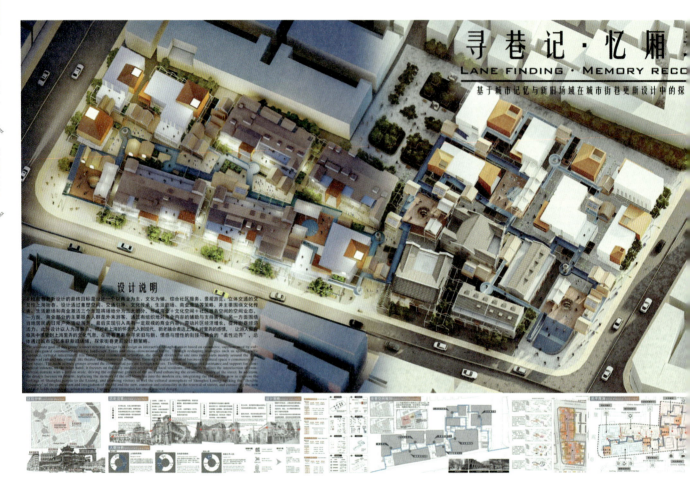

1　作者：钱喆琪、宇文小曼、熊松、齐奕昊
　　作品：《寻巷记·忆厢录——基于城市记忆与新旧场域在城市街巷更新设计中的探索》
　　单位：合肥城市学院

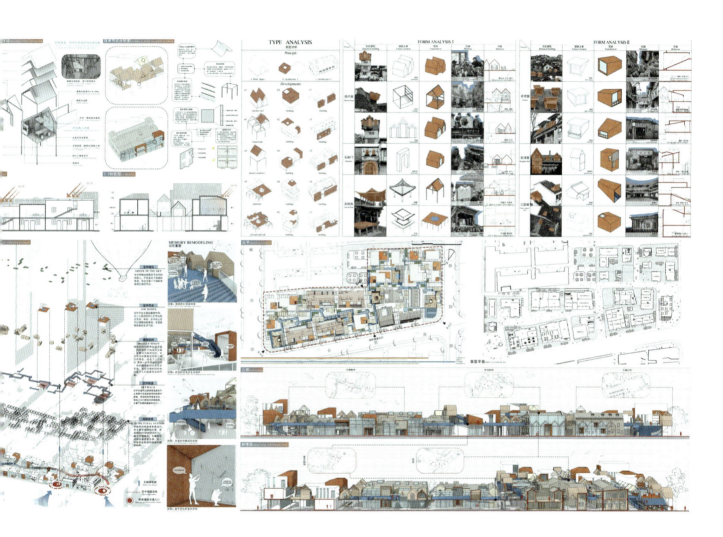

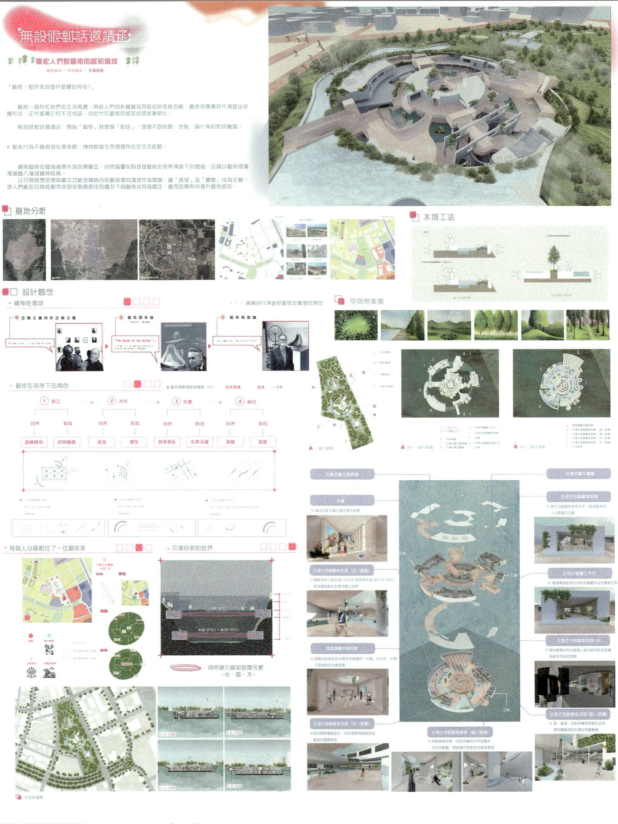

1 作者：施奕亘
作品：《无设限对话邀请函——唤起人们对于艺术的感知场域》
单位：崑山科技大学

2 作者：宋昀
作品：《记忆中的土地·消逝的乐园》
单位：崑山科技大学

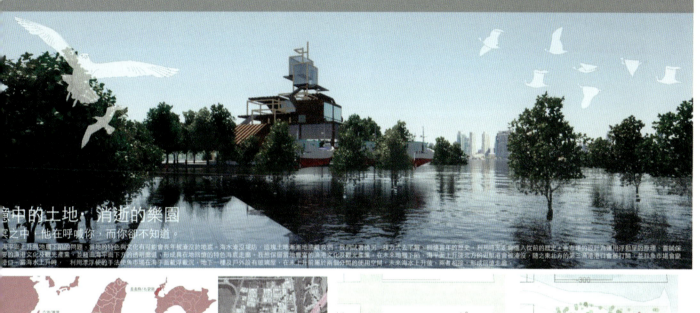

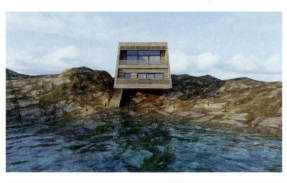
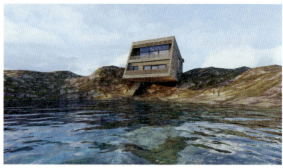
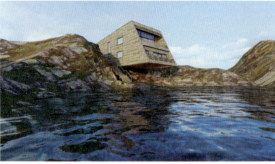
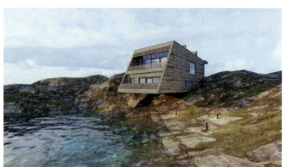
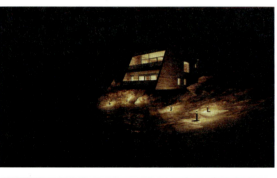
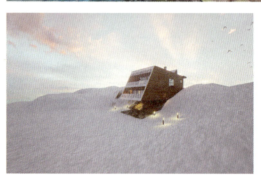
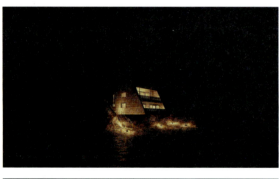
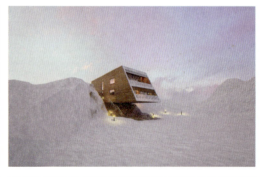
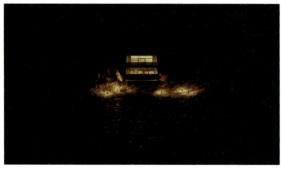
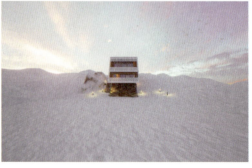

1　作者：王俊、金铭
　　作品：《净宅》
　　单位：净世建筑设计

2　作者：王萌萌、修积鑫
　　作品：《"领艺"——艺术与设计学院展厅创意设计》
　　单位：山东科技大学艺术学院

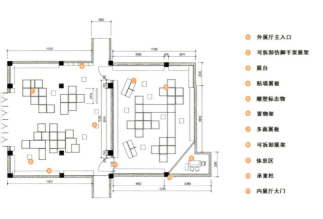
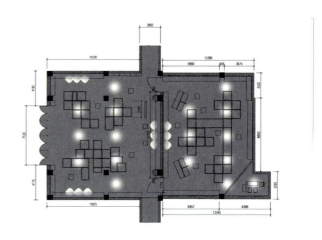

- ① 外展厅主入口
- ② 可拆卸仿脚手架展架
- ③ 展台
- ④ 贴墙展板
- ⑤ 雕塑标志物
- ⑥ 置物架
- ⑦ 多面展板
- ⑧ 可拆卸展架
- ⑨ 休息区
- ⑩ 承重柱
- ⑪ 内展厅大门

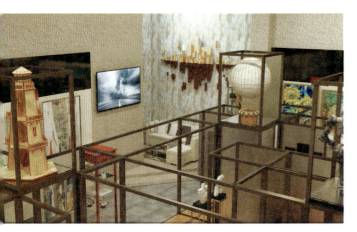

快速参观路线
细节参观路线

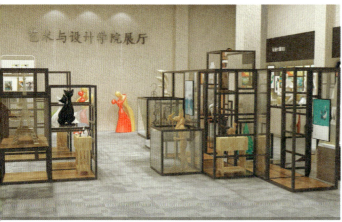
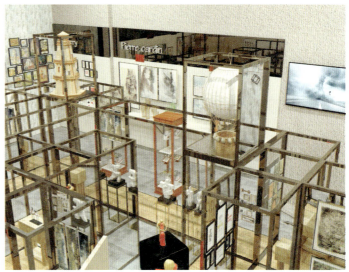

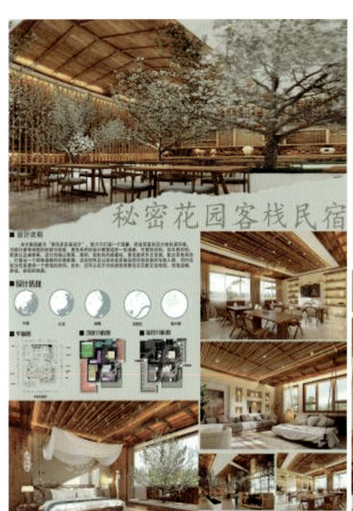
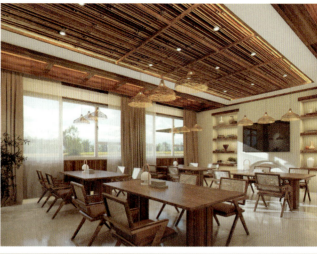
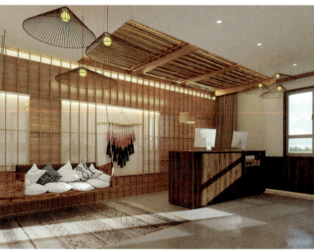
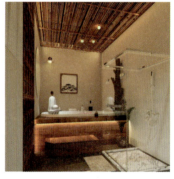
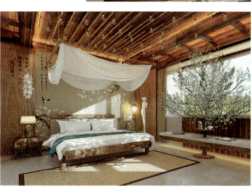
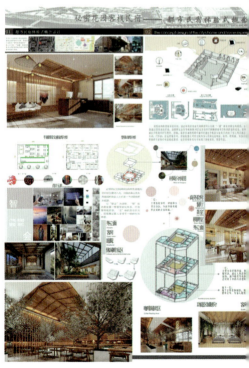

1　作者：王卓康
　　作品：《秘密花园客栈民宿》
　　单位：太原师范学院

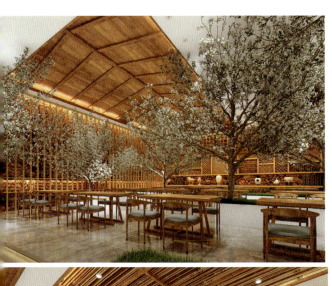
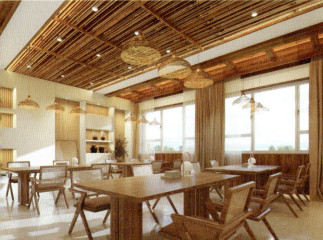
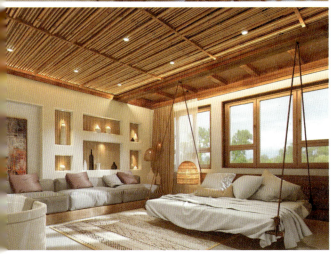
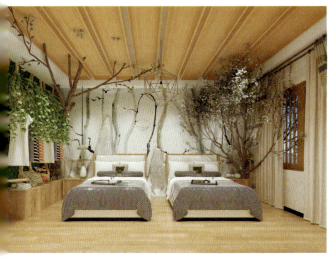

秘密花园客栈民宿

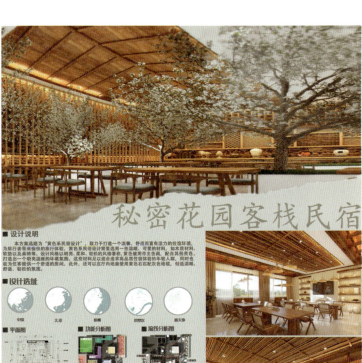

■ 设计说明

本方案选题为"黄色系民宿设计",致力于打造一个温馨、舒适且富有活力的住宿环境,为旅行者带来愉快的旅行体验。黄色系民宿设计着重选用一些温暖、可变的材料,如木质材料、藤编等。设计风格以明亮、柔和、轻松的风格展现。黄色被用作主色调,配合其他亮色,打造出一个阶亮温馨的环境氛围。这些材料足以迎合追寻家品质性宿体验的年轻人群,同时也能为住客提供一个舒适的房间。此外,还可以在厅内地面使用黄色石砖配灰色地砖,创造温暖、舒适、轻松的氛围。

■ 设计选址

■ 平面图　　■ 功能分析图　　■ 流线分析图

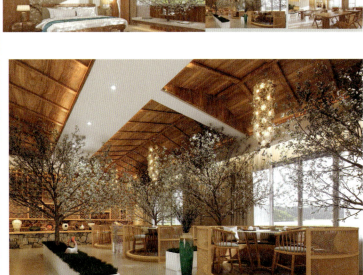
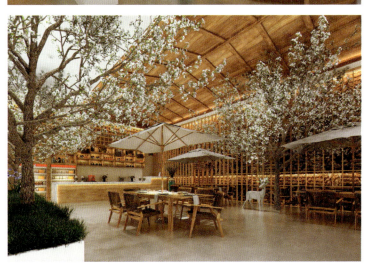

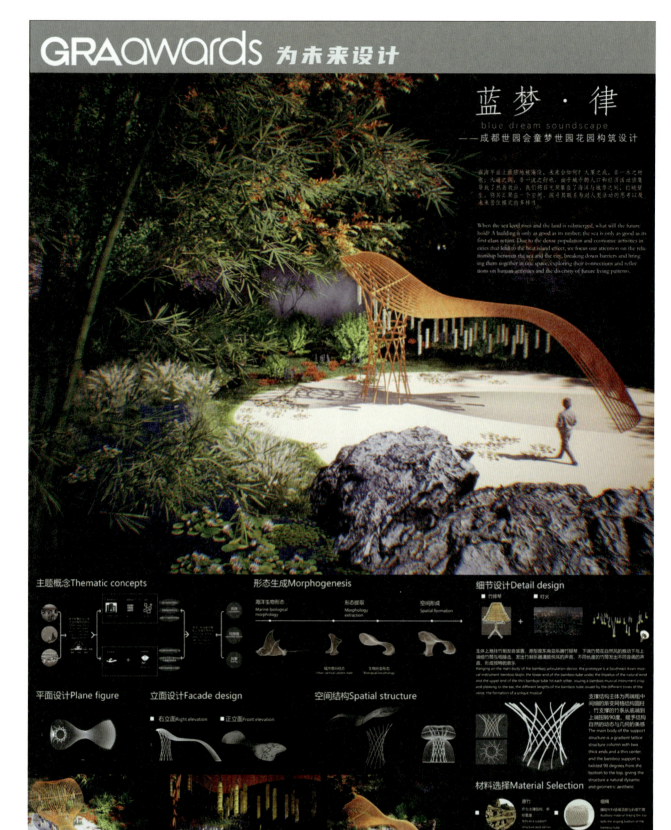

1. 作者：夏邦豪、黄柯钦
 作品：《蓝梦·律——成都世园会童梦世园花园构筑设计》
 单位：东华大学、浙江工业大学

2. 作者：夏宇轩、胡浩楠、黄功斌、林欣欣、吴培雯
 作品：《时移氏易人不异》
 单位：河南工业大学

GRAawards 为未来设计

时多无易人不异
自然式园林游憩线路设计
商周朝元素下的

设计说明：项目位于郑州市紫荆山公园，从初盛始，紫荆山公园地处郑州市建筑中心位置，得天独厚。商郑州作为早商之都，商都遗址界列于紫荆山旁，即便时间变迁、氏族更替，文化始终民存人心，因此将旬带时代的变迁和文化的繁盛为立足的文化基础。利用商朝的八卦爻阵图案为未湖周边的游憩节点，不以"文化"作一虚名，而在场景中游历 文化 —— 。

分析 气候分析 外部空间 场地问题 输测分析 效果图
人群行为

分析二 设计结论 具体空间设计 元素提取

分析三 启·缘起 稳·云气 盛·观潮 衰·牛歌 亡·望想

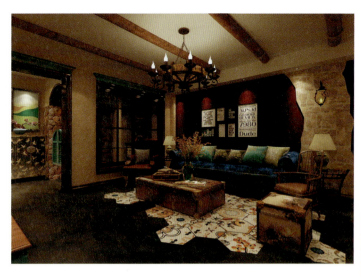

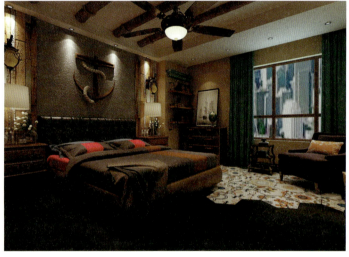

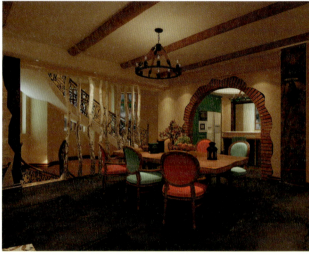

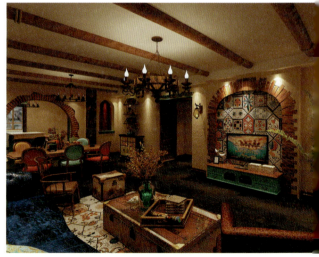

1　作者：薛鑫华
　　作品：《渔村隐境室内设计》
　　单位：山东建筑大学

2　作者：张雨欣
　　作品：《呦呦鹿鸣——保利云禧小区设计》
　　单位：天津仁爱学院

呦呦鹿鸣 —— 保利云禧小区设计

Memory of continued civilization — design of Zhengdong New Area Citizen Sports Park

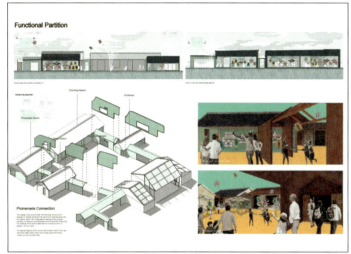
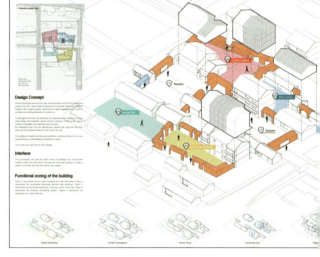

1　作者：张莉
　　作品：《Village in the Mirror》
　　单位：上海视觉艺术学院

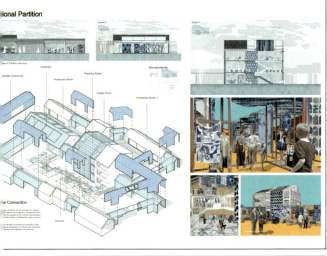
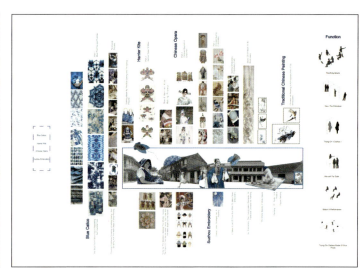
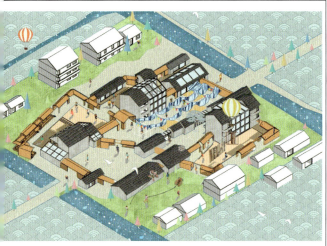
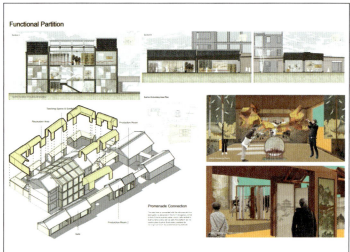
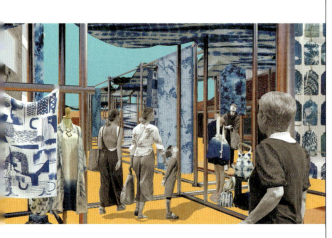
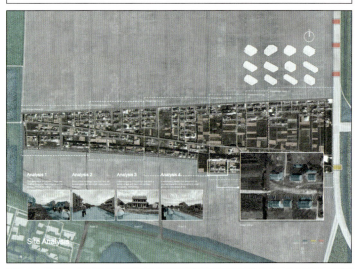
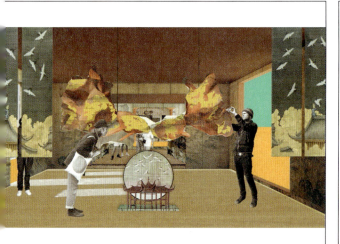
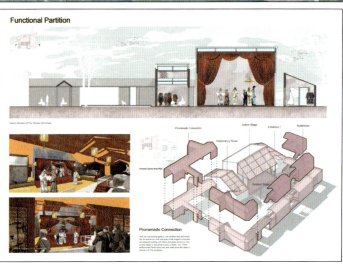

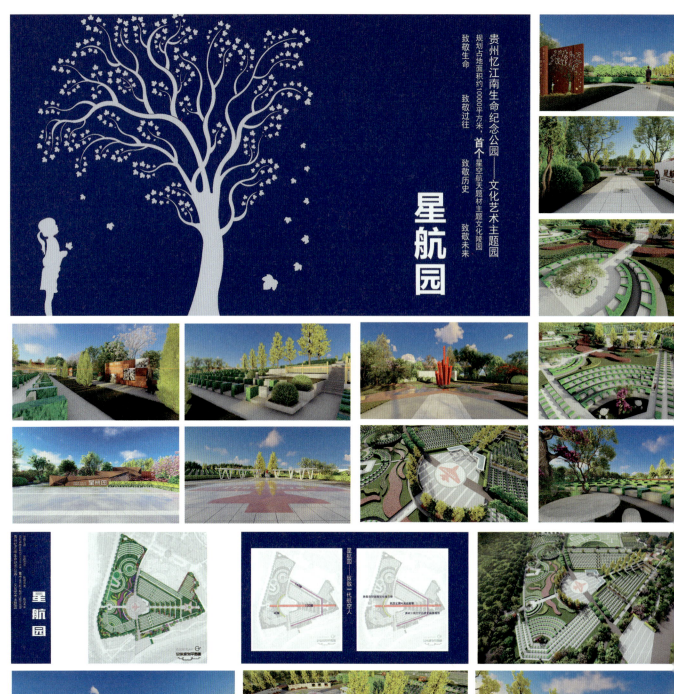

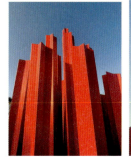
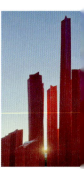

1　作者：朱云飞、华观庆、张敏
　作品：《铭刻三线精神——星航园》
　单位：重庆诺曼尔特景观规划设计有限公司

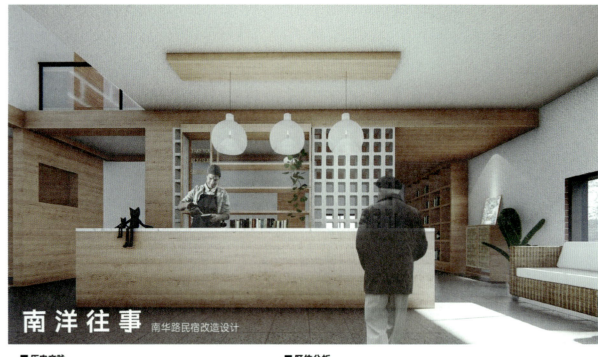

南洋往事
南华路民宿改造设计

■ 历史文脉

南洋风格由东南亚传入。在古代南洋是对东南亚地区的称呼。由于鸦片战争的爆发，经由南洋传入了香港等地，后来西洋人传到中国别的省份，"南洋风格"指殖民入侵后，为了应变气候的变化，从而将西方的建筑和东南亚建筑融合，产生出新的建筑风格，后梦称之为"南洋风格"。南洋建筑的风格特征就是用曲线和不对称的线条组合而成，如花梗、花蕾、葡萄藤、昆虫的翅膀和自然界中各种优美、波浪形的图案等。体现在壁毯、栏杆、门窗和家具等的装饰上。线条版柔美雅致，又有强烈古典主义风格，既恬静稳重，又富有节奏感。整个立体风格都与有条不紊、富有节奏的乐句融为一体。

■ 人群分析

本设计目标人群主要为年轻群体，如到厦门的旅行者、咖啡爱好者、阅读爱好者、桌游剧本杀爱好者、社交人群等。意在让年轻人更多地了解南洋文化，在叙事空间中感受不一样的风情。

■ 环境分析

■ 区位分析

该选址位于福建省厦门市思明区南华路，南华路作为第二个华侨新村，是厦门岛内较为特别的老城区，富有浓厚的历史气息。建筑是记忆的载体，意在通过选址传递关于文化的回忆。场地周边环境绿化优良，较为幽静，适合作为居住的场所。同时周边设施完善，有艺术工作室、国际青年旅舍、商店及甜品店等，基本能满足人们生活需求和娱乐需求。

原始建筑分析

建筑楼层共有三楼·
拥有两种交通方式，
垂直交通能力便捷·

20世纪60年代华侨定居点，
独具风情。

选用场地位于厦门思明区，厦门属南亚热带海洋性季风气候，盛行风向偏东南风。选用建筑方位为东北-西南，内部采光较为充足。

■ 标识设计

空间需求分析 ■

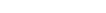

1　作者：邹萃君
　　作品：《南洋往事——南华路民宿改造设计》
　　单位：深圳大学

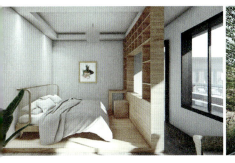
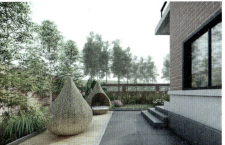
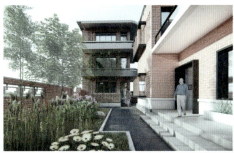

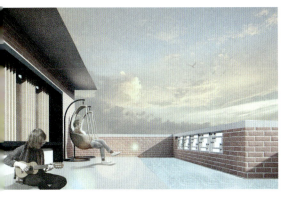
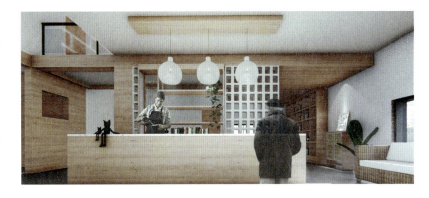

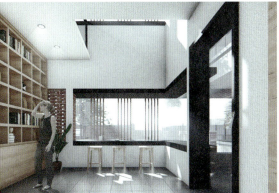

■ 空间功能分析　　■ 平面布置图

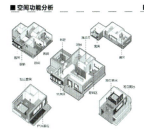
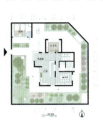

■ 弹性空间分析

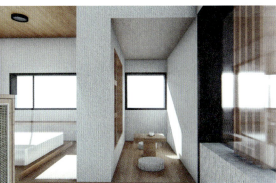

■ 空间效果图

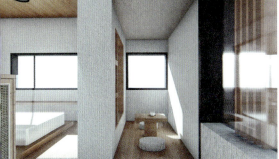
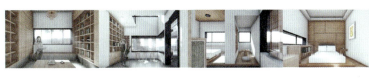
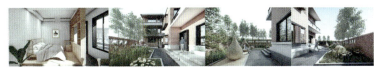

■ 建筑立面图

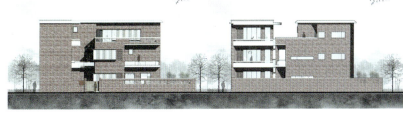

1　作者：梁锦秀
　　作品：《紫京叠院室内空间设计》
　　单位：南京罗客家居有限公司

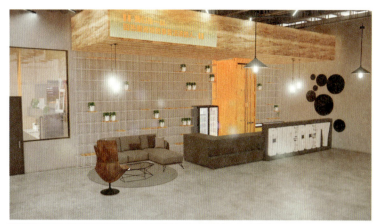
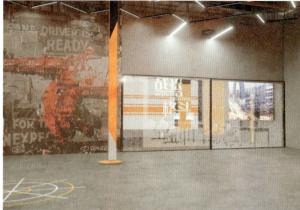
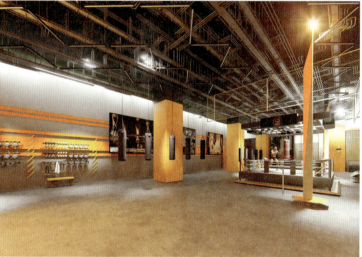
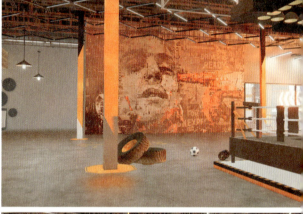

1 作者：宋姝漩
 作品：《"未来战境"——格斗馆空间方案设计》
 单位：河北农业大学

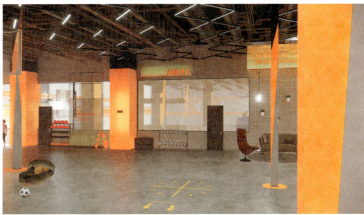
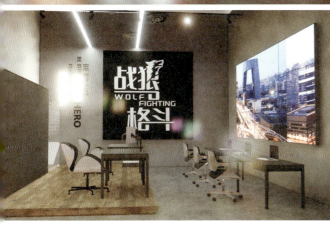

mornice 知安设计®

知安核心优势
品牌形象&包装设计

知安设计=品牌策划+产品定位+创意执行

 品牌形象创建　 产品包装设计　 品牌全案整合

知安斩获国内外著名设计大奖百余项　　知安设计=品牌策划+产品定位+创意执行

意大利·A'Design设计奖　　美国·IDA国际设计奖　　美国·纽约产品设计奖
美国·UDA年度设计奖　　美国·MUSE缪斯创意奖　　德国·世界标志设计奖
德国·最佳品牌设计奖　　荷兰·INDIGO湛蓝设计奖　　韩国·亚洲设计大奖

Web / www.zhiansheji.com　Tel / 190-0860-8327

知安品牌设计方法论：超级聚焦=超级品牌

第四部分
新媒体创作

作者：孟令辉
作品：《良渚文明游戏交互体验设计》
单位：大连工业大学

1

1

作者：罗婧喻
作品：《ROLLING MEMORY》
单位：爱丁堡大学

第四部分 新媒体创作

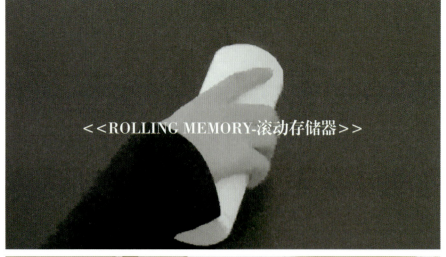

1

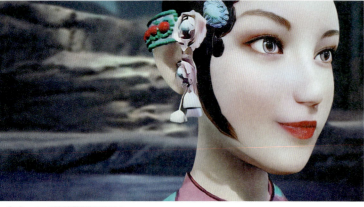

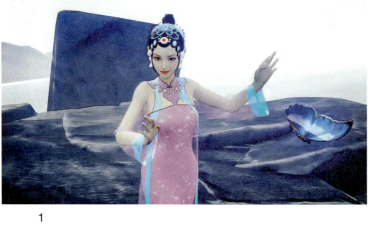

1

1

作者：李玘
作品：《桃夭夭》
单位：清华大学美术学院

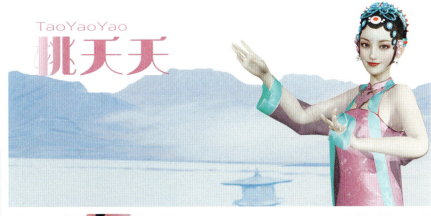

TaoYaoYao
桃夭夭

第四部分 新媒体创作

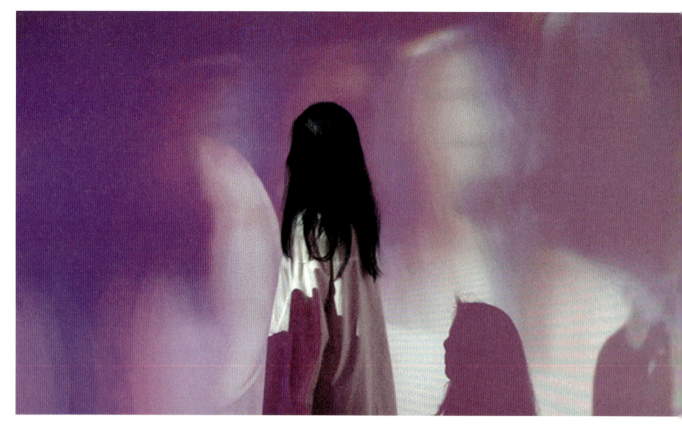
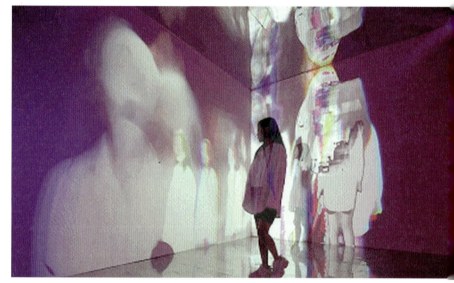
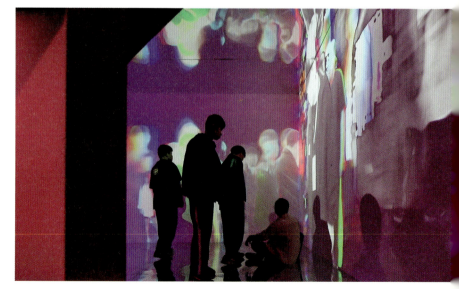

1
作者：北京若无数字艺术有限公司
作品：《沉浸式互动空间——见我》
单位：北京若无数字艺术有限公司

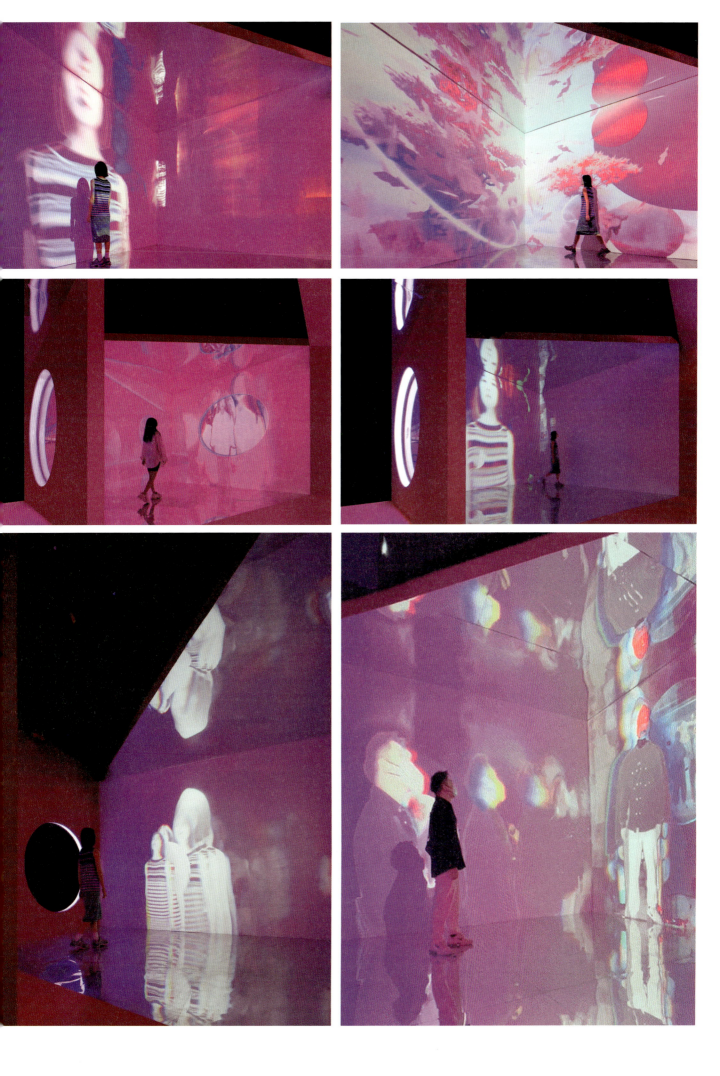

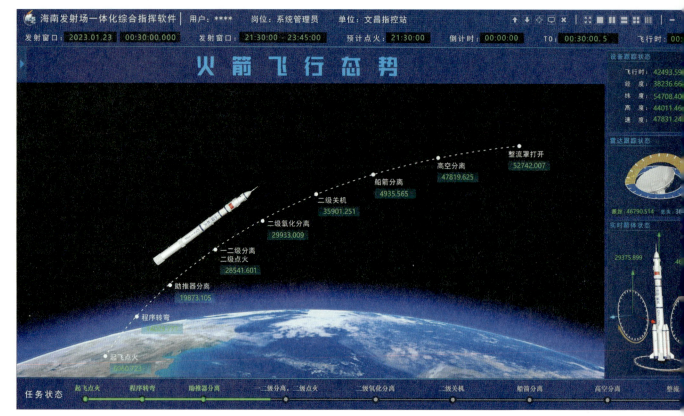

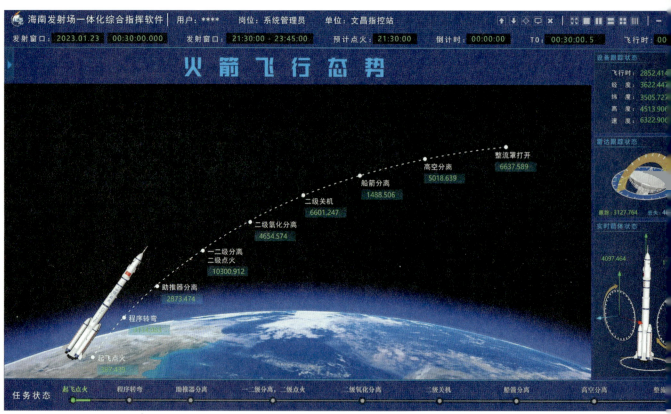

1　作者：胡燕
　　作品：《火箭发射指挥控制界面数据可视化 UI 动态设计》
　　单位：重庆移通学院

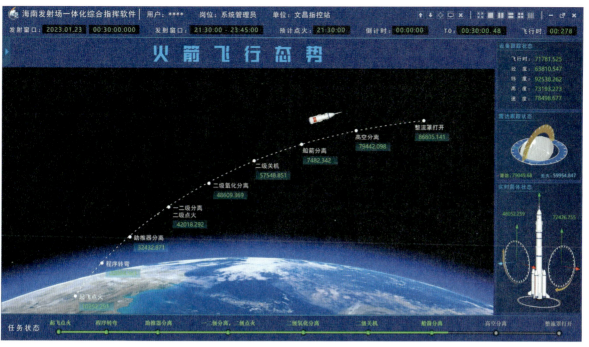
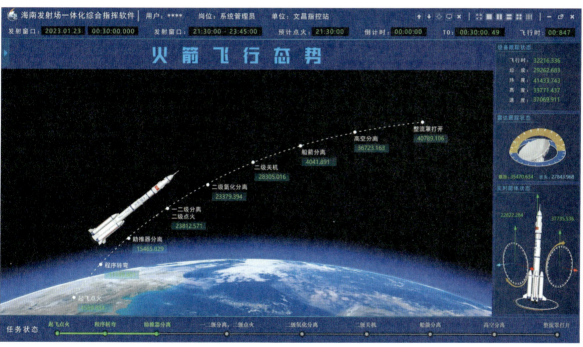
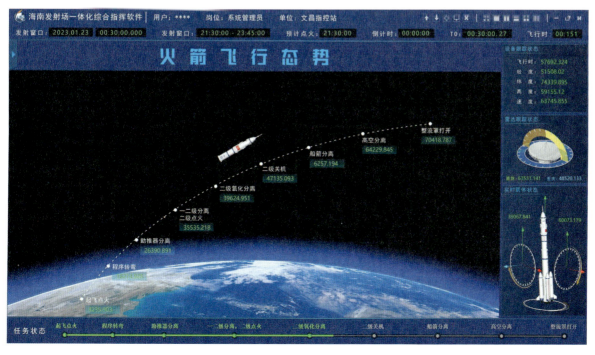

1　作者：伍欧豪
　作品：《凤凰山》
　单位：华中师范大学

1

作者：李姝玥
作品：《凡尘里·月落乌啼》
单位：英国皇家艺术学院

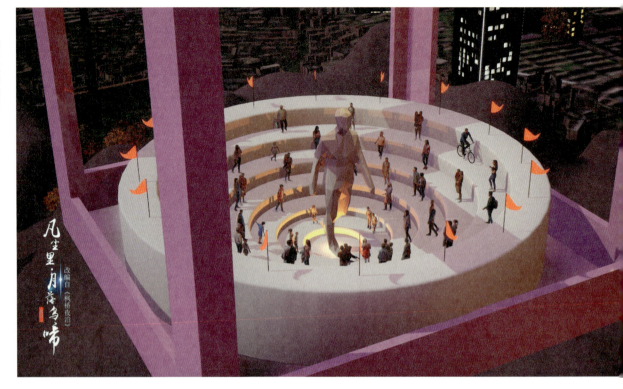

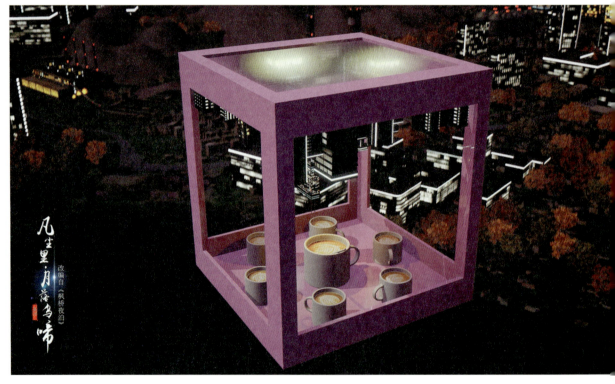

1 作者：郭东宇、陆庭锋
作品：《青山时刻》
单位：鲁迅美术学院中英数字媒体（数字媒体）艺术学院

1

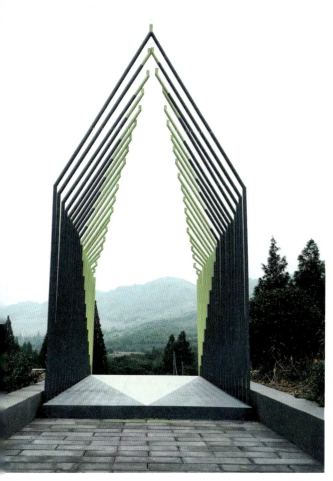

1	3
2	4

1　作者：陈俊轩
　　作品：《Force land》
　　单位：江西师范大学

2　作者：陈俊轩
　　作品：《寻找自由真我》
　　单位：江西师范大学

3　作者：胡亦菲、张宁、黄思颖、张泽桓
　　作品：《信有山林在市城》
　　单位：天津美术学院

4　作者：侯云旗
　　作品：《水生万物》
　　单位：常州大学

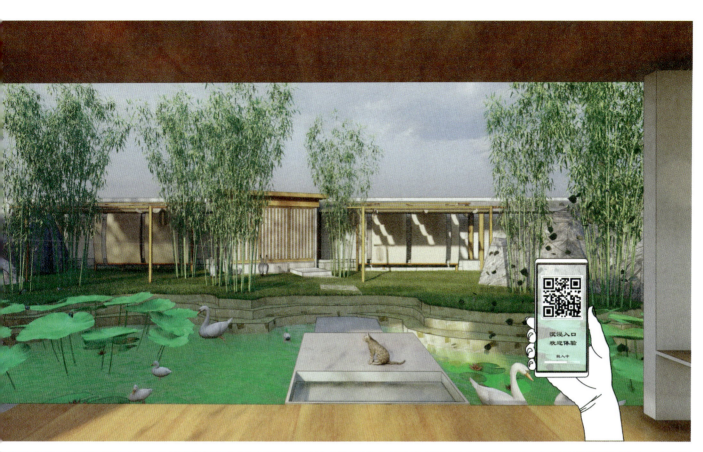

作者：王华、王玲
作品：《关注震后心理创伤 重建心灵家园》
单位：南华大学附属第一医院

我们理解您的难过

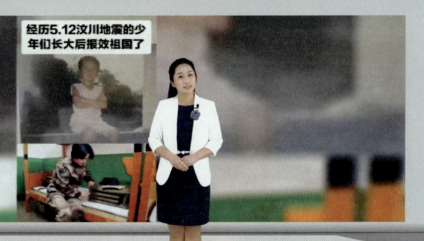

在灾难面前他们都不曾放弃

它叫创伤后应激障碍

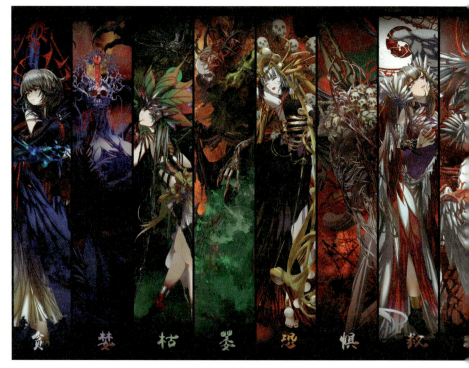

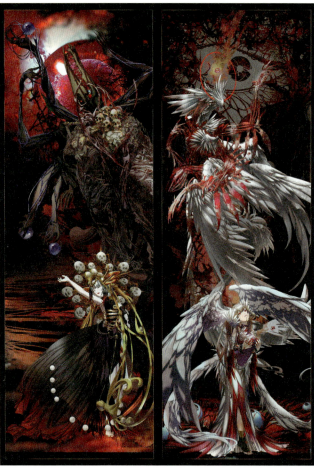

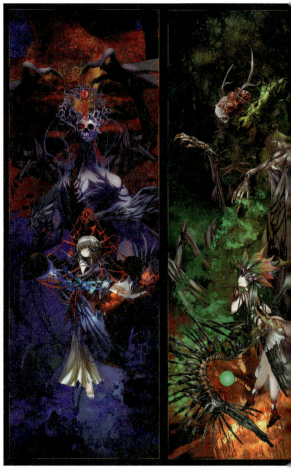

1　作者：肖诚
　　作品：《隐秘之地》
　　单位：宁波大学

2　作者：邱奕逸、余军
　　作品：《数据猜想生物——黏菌》
　　单位：西安美术学院

1

作者：刘欣悦
作品：《红玫瑰艺术短片》
单位：南京艺术学院

1

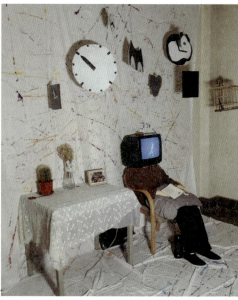

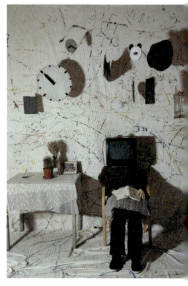

1　作者：孙航、唐潘瑞琪、刘姝雅、刘张弛、王丽文、杨亚东
　　作品：《404 Not Found》
　　单位：吉林动画学院

2　作者：王正
　　作品：《荣耀 MagicOS 创意传播视频合集》
　　单位：传播设计项目组

金额防篡改
防止恶意程序篡改金额

荣耀 MagicBook V 14

**一套键鼠
多设备共用一套**

键鼠共享,一套键鼠控制三台设备,
文件轻松跨屏拖拽,多设备协同无间,让你高效办公。

1　作者：张馨月
　　作品：《ZIZI》
　　单位：华南师范大学

1
作者：陈婧怡
作品：《Nature simulation》
单位：Goldsmiths, University of London

1

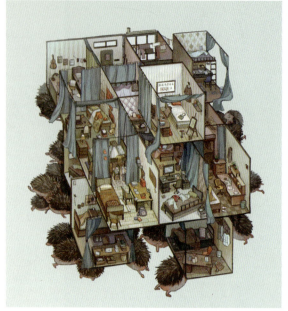
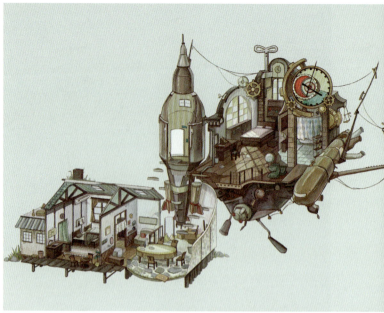
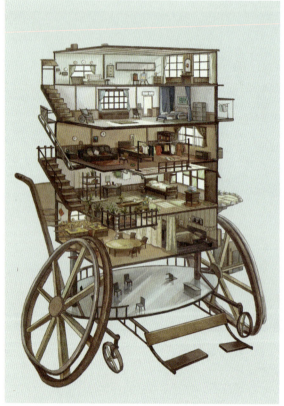

1　作者：祝宜霖
　　作品：《世象万华镜》
　　单位：纽约视觉艺术学院

第五部分
美术作品

第五部分 美术作品

1　作者：李昱樵
　　作品：《一舸载波临翠色》
　　单位：四川美术学院

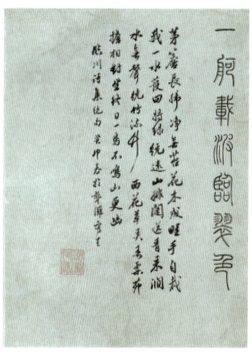

茅舍長拂淨無苔花木成畦手自栽
我一水護田將綠繞兩山排闥送青來潤
水鳥聲幽竹沁升 西花茅英禹柬并
擁相對坐終日一鳥不鳴山更幽
臨川詩集仙力 甲午秋於聲聯字

1 陈仁忠简介

陈仁忠，福州人。秉承潘天寿、八大山人国画艺术，潜心于新写意泼墨画创作。现任北京中外视觉艺术院理事，入编《世界名人录》并任编委等职。多次参与全球艺术盛事，为北京第十一届亚运会创作《亚洲雄风》巨幅作品，向世界展示了中华民族国画艺术的魅力。

"新写意泼墨"国画艺术领航者陈仁忠是习近平文化思想的实践者。

"新写意泼墨"创立于二十世纪八十年代，陈仁忠承续拓展了"传统泼墨"艺术的表现力，铸就了"简朴雄浑，苍古高华"的新时代艺术风骨。

"泼墨写心诗意浓"是其对大千世界美的感悟，符合 2003 年画坛倡导的"新写意高品位的个性"与"写心重大难题"的要求。其创作了"新写意泼墨山水花鸟与陶瓷釉上彩、釉下彩山水画"多项作品。

中国画研究院（中国国家画院）"高水平的当代中国画画家档案数据库"，收录了陈仁忠的《翱翔天涯》等十多幅代表作。上述以"鹰"为题材的作品，福建电视台《福建之最》栏目曾播出，对作者的画作给予充分肯定。其为改革开放而创作的作品《春潮－领头鹅》，为中国绘画史"一笔画"的首创之作。

陈仁忠把握时代脉搏，还创作了以香港、澳门回归，99 昆明世博会，福建－海西情，北京奥运会、冬奥会与冬残奥会，抗击新冠疫情等为题材的作品。

为歌颂党的二十大，创作了《秋韵入诗香》《白露横江，水光接天》等画作，描绘了宏伟壮阔的祖国山河，显示了"江山就是人民，人民就是江山"的时代豪情。

中央党校《党的生命》诸典籍，收录了陈仁忠《望秋云神飞扬，临春风思浩荡》时代颂歌文章。

"新写意泼墨"作品应时代的呼唤，是其人格的外化、心灵的映射。

2　作者：陈仁忠
　　作品：《天风圣域（北京奥运申办成功）》
　　单位：厦门特区拍卖行

3　作者：陈仁忠
　　作品：《圣域晨晖（贺北京冬奥会、冬残奥会召开）》
　　单位：厦门特区拍卖行

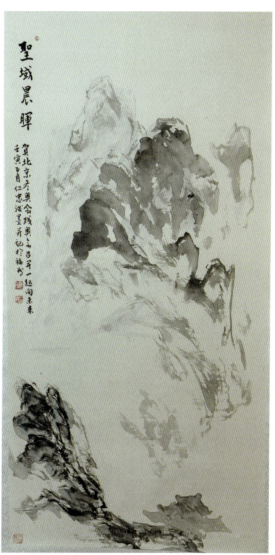

聖域晨暉

賀北京冬奧會殘奧與立足新平一起向未來
壬寅首月仁忠潑墨并识於福书

1
作者：陈仁忠
作品：《秋韵入诗香（庆祝党的二十大召开）》
单位：厦门特区拍卖行

2
作者：陈仁忠
作品：《白露横江，水光接天（党的二十大胜利闭幕后而作）》
单位：厦门特区拍卖行

3 　作者：陈仁忠
　　作品：《山河情韵 陶瓷釉上彩》
　　单位：厦门特区拍卖行

1　作者：东方好礼　作品：《寻踪觅迹》　单位：上海凯涛文化传播有限公司

1

1
作者：吕江
作品：《勤奋鼠》
单位：北京服装学院

1　作者：黄桐
　　作品：《仙境蓬莱系列》
　　单位：烟台科技学院

中国艺术设计年鉴 2024—2025

第五部分　美术作品

1
作者：于艳
作品：《东方之珠》
单位：恒丰银行烟台分行

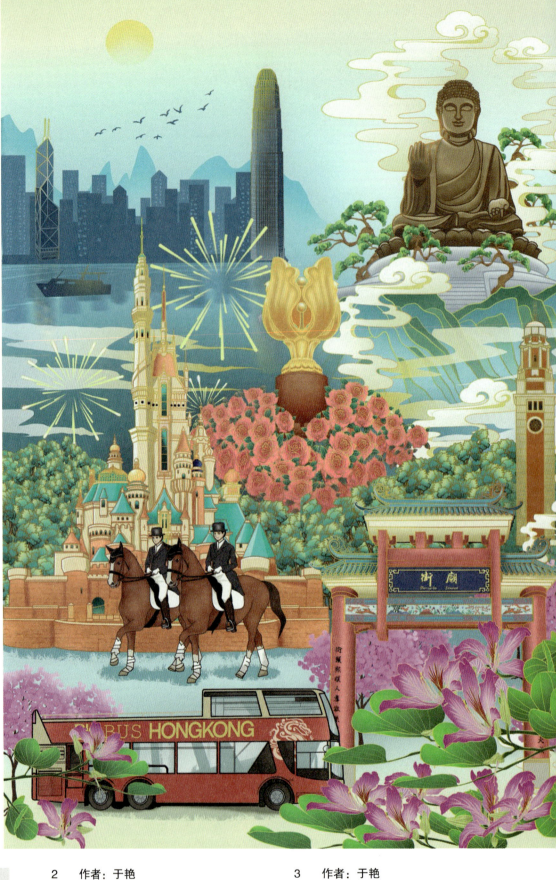

2　作者：于艳
　作品：《福兔呈祥》
　单位：恒丰银行烟台分行

3　作者：于艳
　作品：《港城连云》
　单位：恒丰银行烟台分行

4　作者：于艳
　作品：《梦回长安》
　单位：恒丰银行烟台分行

5　作者：于艳
　作品：《太原印记》
　单位：恒丰银行烟台分行

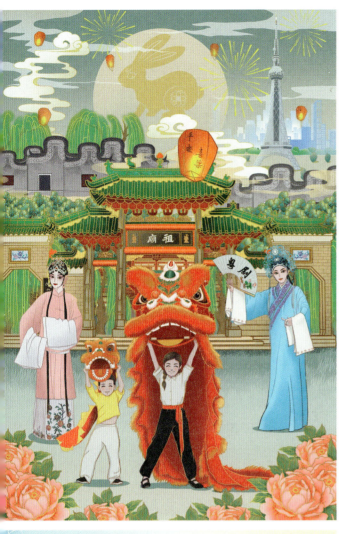
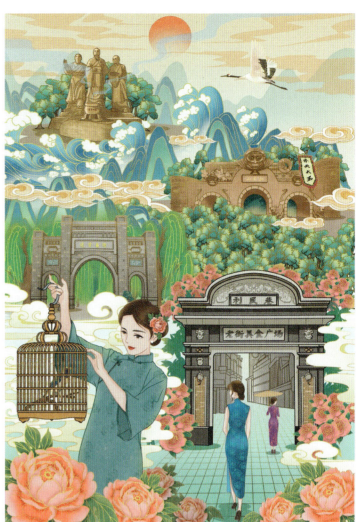
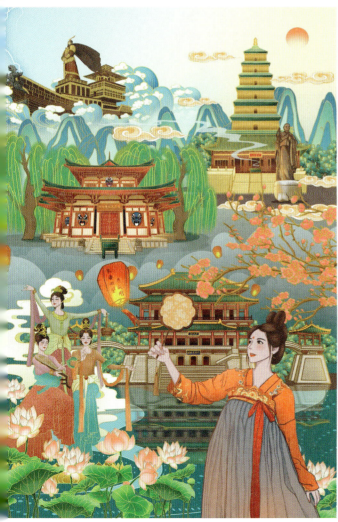
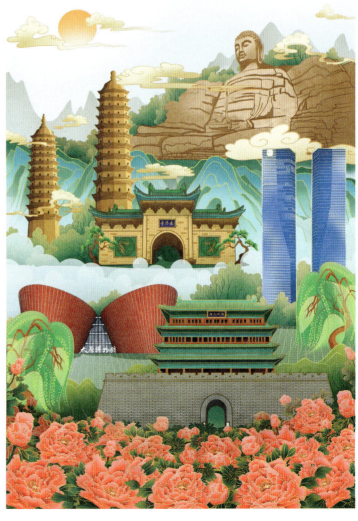

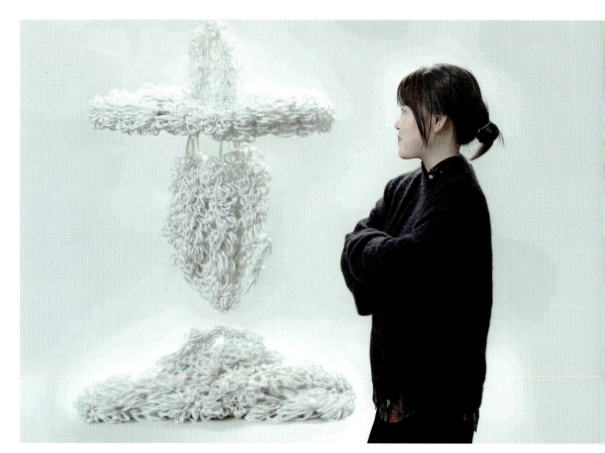
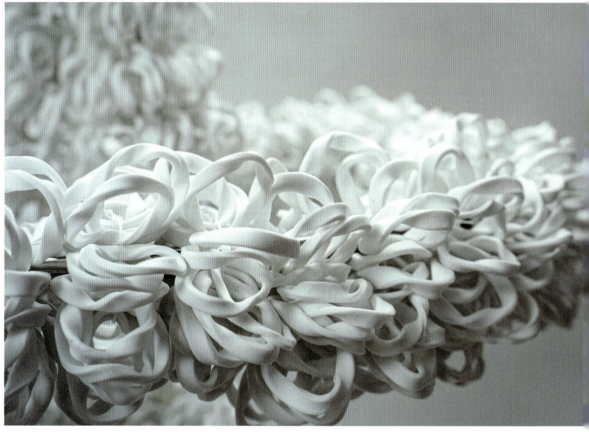

1　作者：姜文佳
　　作品：《反战》
　　单位：马来西亚理工大学

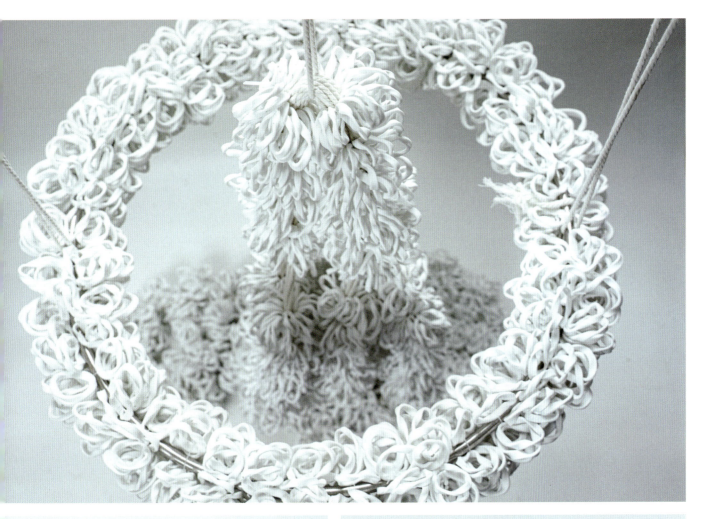
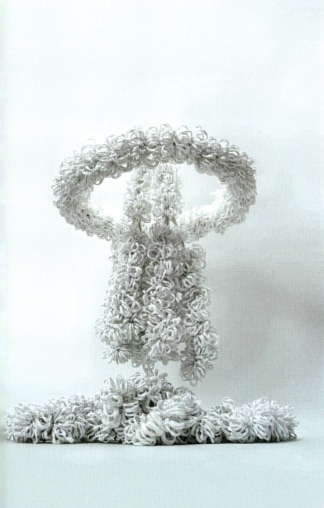
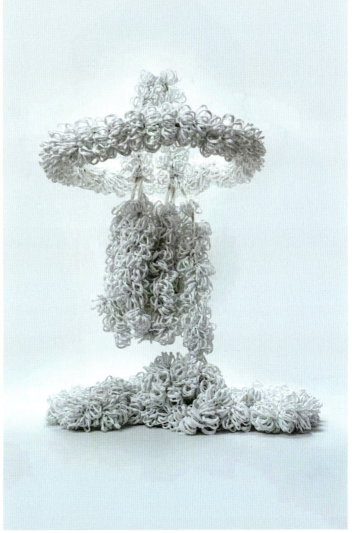

1　作者：任宥羽
作品：《纪念碑系列》
单位：自由艺术家

2　作者：徐婕
作品：《空与时的相遇》
单位：重庆工商大学

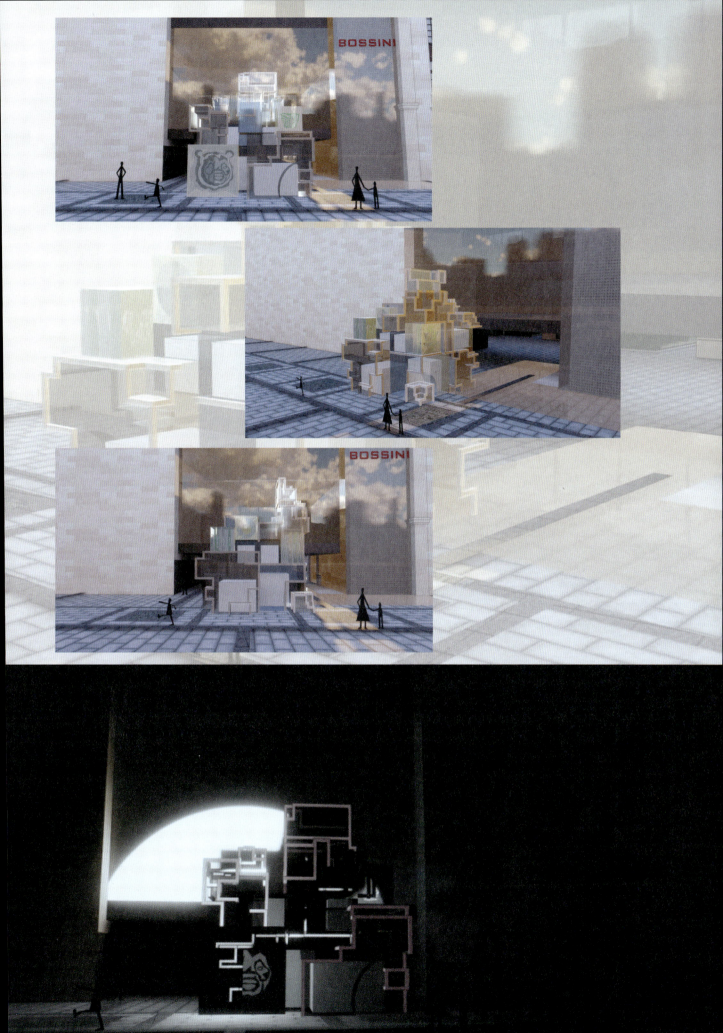

1 作者：王云霞
作品：《城—乡》
单位：山西青年职业学院

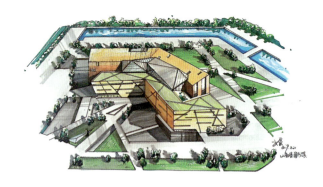
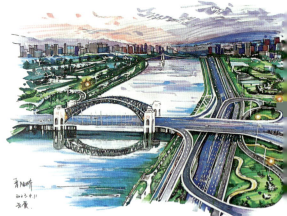

2 作者：王云霞
作品：《游记》
单位：山西青年职业学院

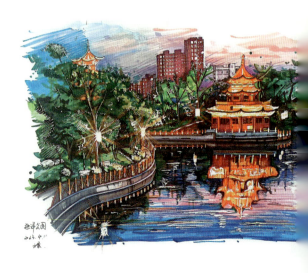

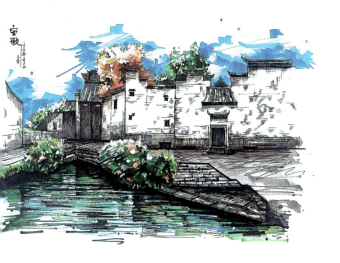

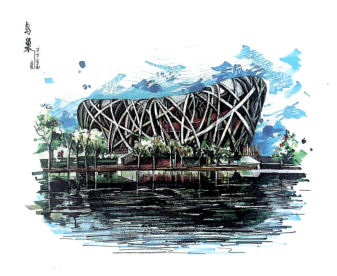

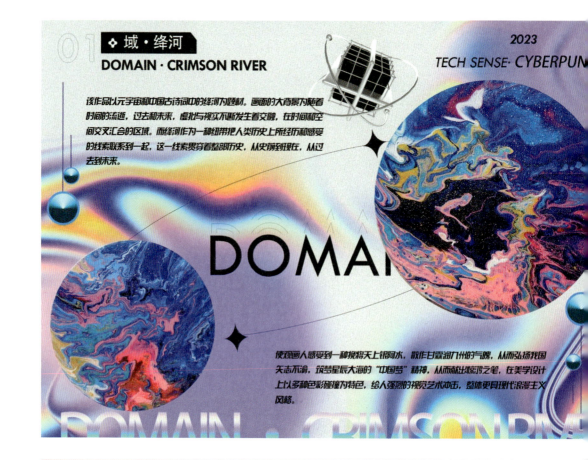

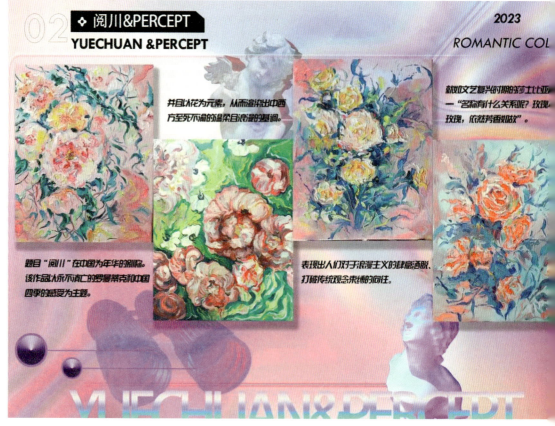

1. 作者：李丹
 作品：《域·绛河》
 单位：渭南师范学院

2. 作者：李丹
 作品：《阅川&Percept》
 单位：渭南师范学院

3. 作者：李丹
 作品：《她·Power》
 单位：渭南师范学院

4. 作者：李丹
 作品：《花动一山春色》
 单位：渭南师范学院

5. 作者：李丹
 作品：《霓裳 & Abysmal sea》
 单位：渭南师范学院

她·POWER
SHE·POWER

2023

SHE·AWAKEN

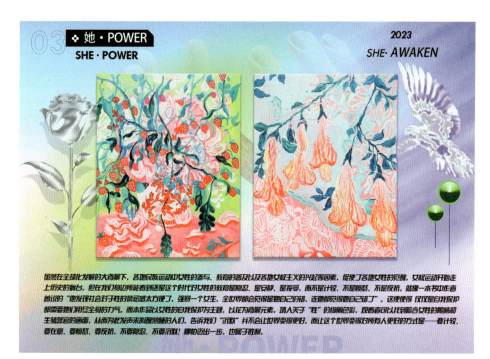

虽然在全球化发展的大背景下，各地民族运动中女性的参与、教育的普及以及各地女权主义的兴起等因素，促使了各地女性的觉醒，女权运动开始走上历史的舞台。但在我们身边所能看到的还是这个时代对女性的教育是隐忍、是安静、是接受，而不是计较、不是愤怒、不是反抗。就像一本书的作者她说的"她发现社会对于她的禁忌忍太方便了，逐易一个女生，全世界都会觉得是她自己错了，连她都觉得是自己错了"。这便使得仅仅是自我保护都要她们用自己全身的力气。而本作品以女性的自我保护为主题，以花为背景元素，用关于"性"的绚丽色彩，观看者可以比喻给合女性的眼睛和生殖器官的画面，从而为此发声来叫醒沉睡的人们，告诉我们"沉默"并不会让世界变得更好。而让这个世界变得对所有人更好的方式是——要计较、要在意、要愤怒、要反抗，不要隐忍、不要沉默！哪怕迈出一步，也属于胜利。

霓裳 & ABYSMAL SEA
SEDUCTION & ABYSMAL SEA

2023

RECESSES OF THE PSYCHE

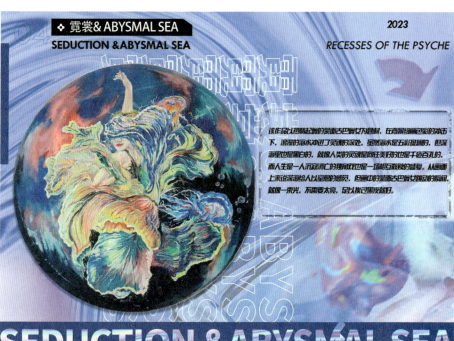

该作品以恐惧起舞的霓面古巴舞女为题材。在背景绚烂色彩的冲击下，滚烫的海水如进了灵魂的深处。虽然海水如是五彩斑斓的，但深海里也是黑白的，就像人类的灵魂是向往美好的也是千疮百孔的。而人生是一人沉淀淀的孤独或是一场短暂数般的爱情，从画面上来说深海给人以忧愁的感觉。但画面的霓面古巴舞女跳动的瞬间，就像一束光，不需要太亮，足以挨过黑夜就好。

花动一山春色
FLOWERS MOVE A MOUNTAIN IN SPRING

2023

BEAUTIFUL AND CHIC

该油画作品出处于宋·秦观《好事近·梦中作》中的经典名句"春路雨添花，花动一山春色"。以中国春山、春色为题材，画面内容为春雨过后，春花一动，整个山间又出现一片明媚的春光，这使观画人产生了迷五色，如人仙的视觉感受。

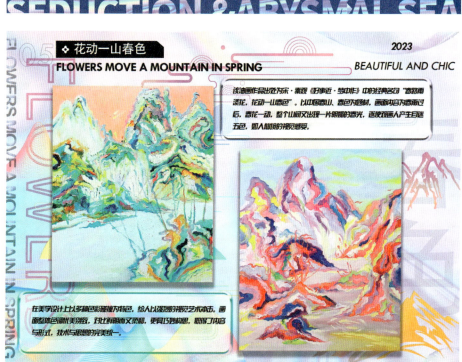

在美学设计上以多种色彩渲染为特色，给人以强烈的视觉艺术冲击。画面景物色调优美别致，对比鲜明而又柔和，更具巧妙构思，赠将了内容与形式，技术与思想都完美统一。

1 作者：陈梓岩
 作品：《少女》
 单位：清华大学

2 作者：陈梓岩
 作品：《自然》
 单位：清华大学

3 作者：陈梓岩
 作品：《眼里的世界》
 单位：清华大学

4 作者：陈梓岩
 作品：《菜市场的淳朴风情》
 单位：清华大学

1　作者：李紫婉
　　作品：《华服》
　　单位：漫威工作室

2　作者：李紫婉
　　作品：《解忧》
　　单位：漫威工作室

1　作者：李紫婉
　　作品：《幻化》
　　单位：漫威工作室

2　作者：李紫婉
　　作品：《有灵》
　　单位：漫威工作室

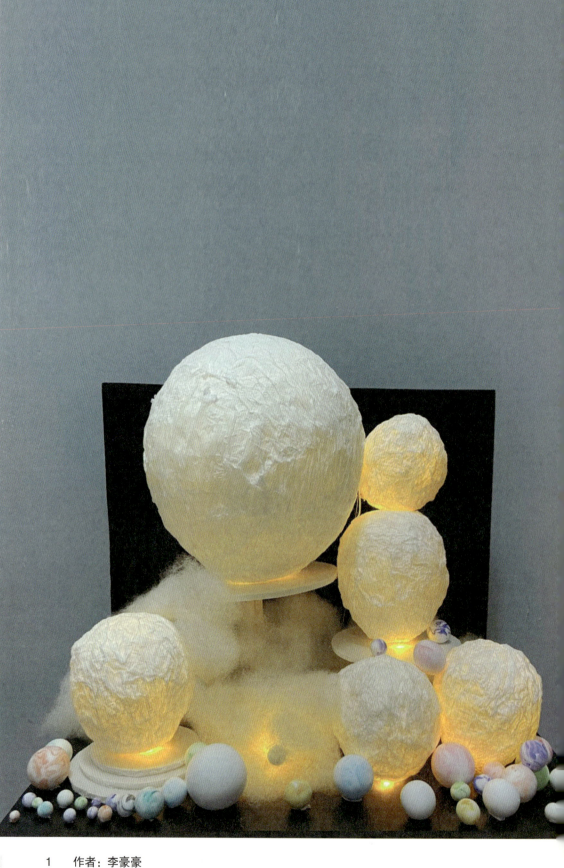

1　作者：李豪豪
　作品：《小小世界》
　单位：西安欧亚学院

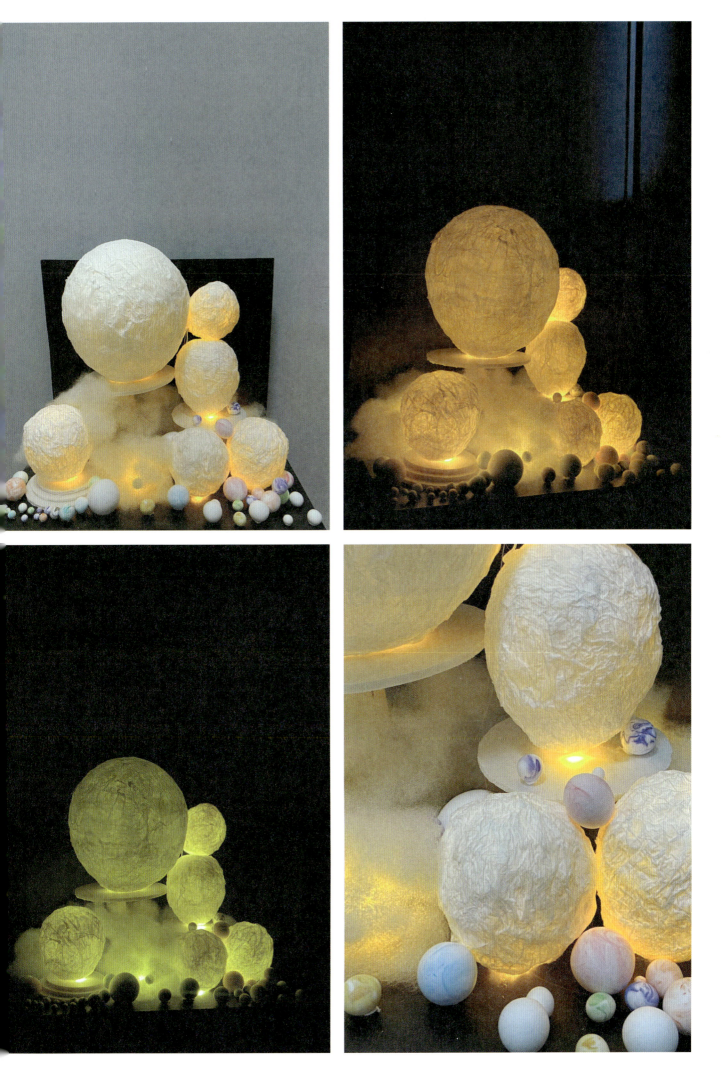

作者：许董华
作品：《戏曲人物——生旦净丑》
单位：广东农工商职业技术学院

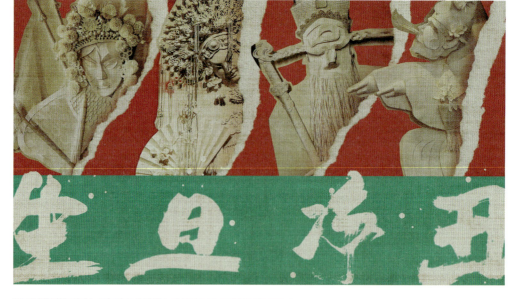

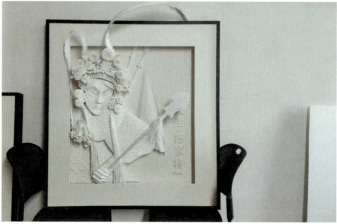

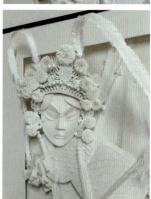

戏曲人物

【生旦净丑-生-杨宗保】　　　　　　　　　　纸艺

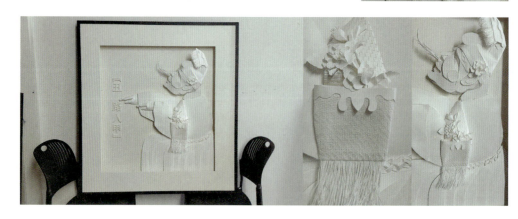

戏曲人物

【生旦净丑-丑-路人甲】　　　　　　　　　　纸艺

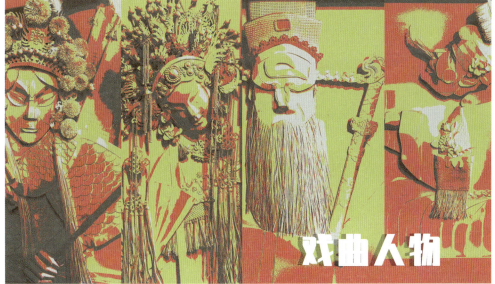

戏曲人物

【生旦净丑 – 旦 – 杨贵妃】　　　　　　　　　　　　　纸艺

戏曲人物

【生旦净丑-净-包龙图】　　　　　　　　　　　　　纸艺

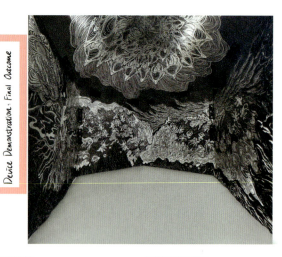

1　作者：余文汇
　作品：《At the Mountains of Madness》
　单位：斯芬克艺术留学机构

1　作者：岳文婧
　作品：《四时悦》
　单位：山东科技大学

1
作者：钟佳森
作品：《神迹》
单位：泉州信息工程学院

2　作者：梁利
　　作品：《雨过看青色》
　　单位：西南大学

3　作者：梁利
　　作品：《老街景》
　　单位：西南大学

4　作者：陈博志
　　作品：《凌霄》
　　单位：中央美术学院

5　作者：李艺昕
　　作品：《春夏》
　　单位：沈阳师范大学

1　作者：赵忠鹏
　　作品：《东西平衡》
　　单位：峥嵘品牌设计工作室

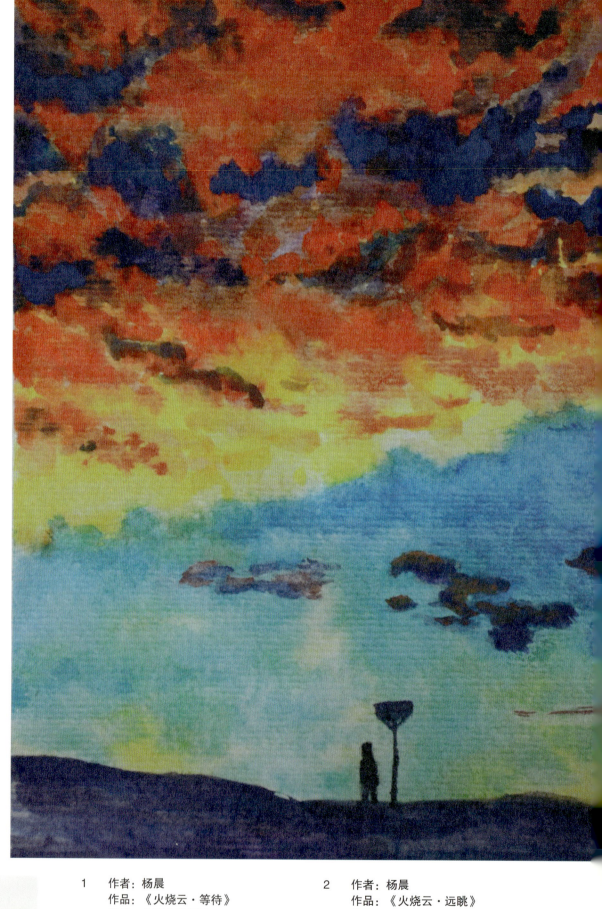

1 作者：杨晨
 作品：《火烧云·等待》
 单位：上海立达学院

2 作者：杨晨
 作品：《火烧云·远眺》
 单位：上海立达学院

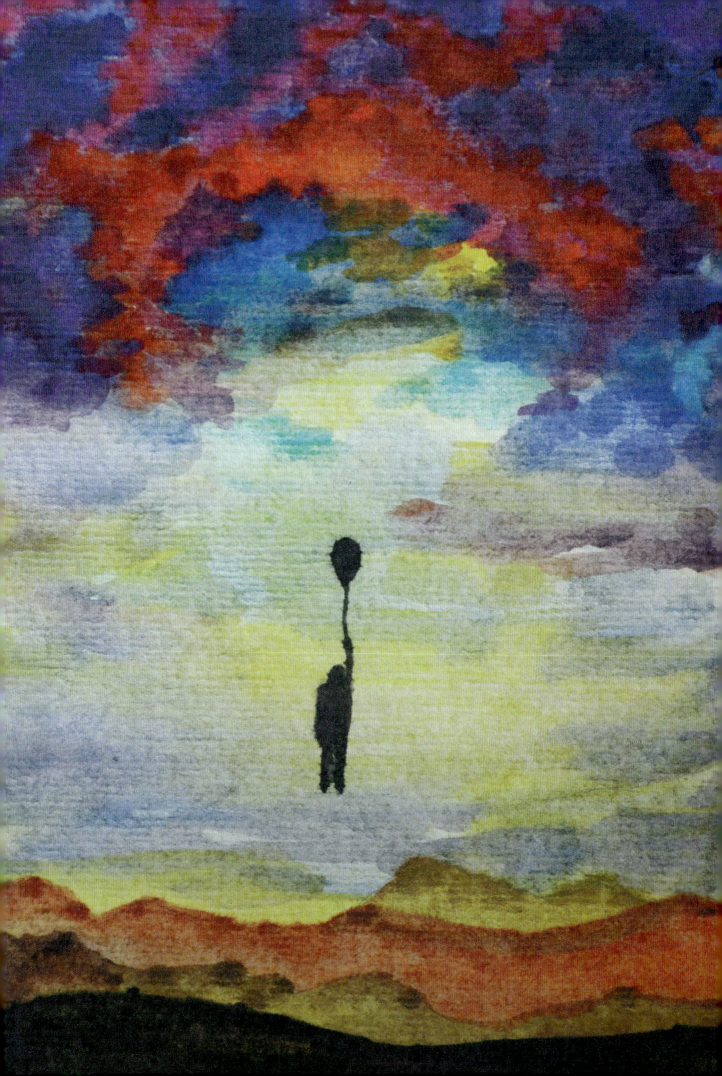

作者：陈宏
作品：《开启——上海东岸开放空间雕塑设计方案》
单位：丽贝亚建设集团有限公司

作品名称：开启

整体造型为以两把金钥匙为轴的风景卷轴画正在徐徐展开的形象，风景卷轴画的内容是陆家嘴代表建筑的剪影，风景卷轴画的上部是汉字"门"的形象，寓意着陆家嘴是启动"上海现代化建设的钥匙"，表达了陆家嘴的开发建设是"中国改革开放的象征"的主题，展示了浦东人民开拓进取的时代精神。

雕塑为全钢结构，饰面材料选用黄铜与红铜，基座为钢筋混凝土结构，饰面材料为啡钻石材。

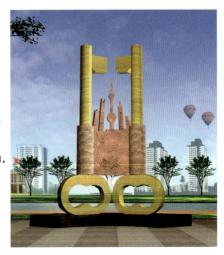

设计说明

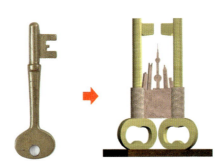

风景卷轴画的上部是汉字"门"的形象，表达了陆家嘴的开发建设是"上海现代化建设的启动"

象征了开启上海现代化建设局面的"金钥匙"元素的应用

浦东陆家嘴"中国改革开放的象征"开拓进取的时代风貌的展示

设计元素解构图示

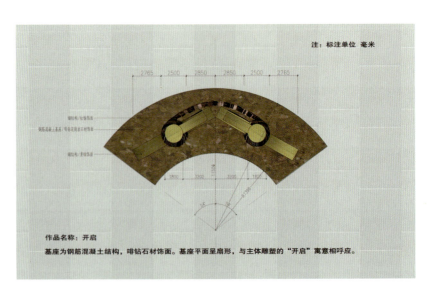

作品名称：开启
基座为钢筋混凝土结构，啡钻石材饰面。基座平面呈扇形，与主体雕塑的"开启"寓意相呼应。

雕塑俯视平面图 S 1:75

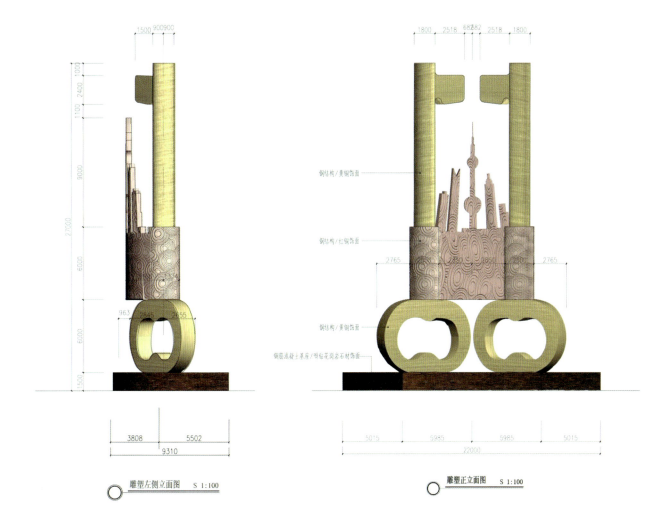

雕塑左侧立面图　S 1:100　　　　　　　　雕塑正立面图　S 1:100

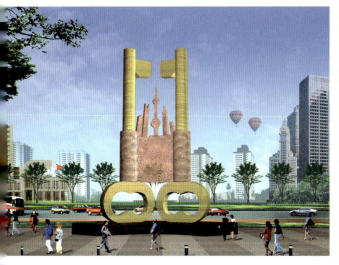
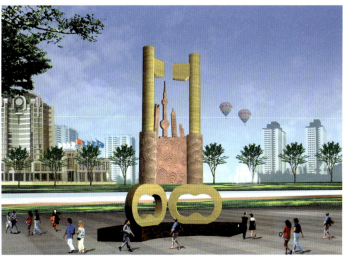
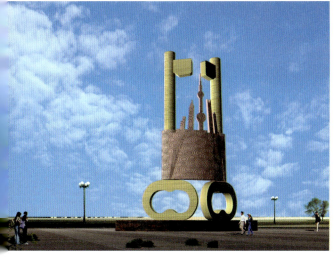
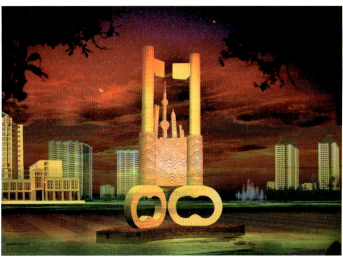

1　作者：夏琦凯
　作品：《花绘》
　单位：首都师范大学科德学院

2　作者：夏琦凯
　作品：《赛博街道》
　单位：首都师范大学科德学院

3　作者：夏琦凯
　作品：《伤逝》
　单位：首都师范大学科德学院

4　作者：孙照怡
　作品：《露营-夜》
　单位：江西科技师范大学

5　作者：史永慧
　作品：《春》
　单位：西安美术学院

6　作者：左清莉
　作品：《青瓦》
　单位：西南财经大学天府学院

7　作者：赵佳豪
　作品：《10:30》
　单位：西安美术学院

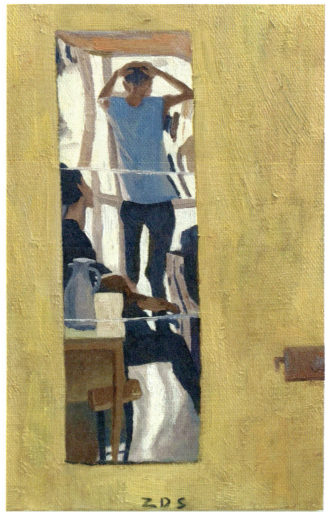

1　作者：杨昊强
作品：《人·鱼》
单位：自由艺术家

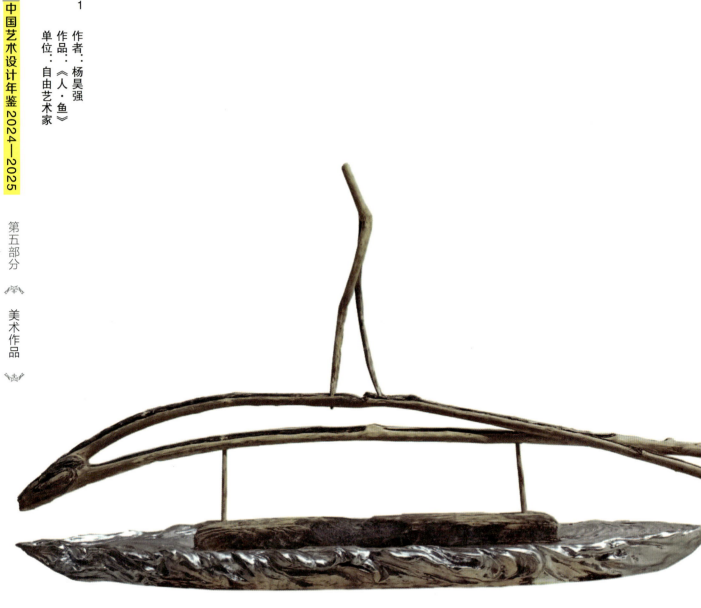

2　作者：刘林瑞
作品：《SUPER HERO》
单位：泰国博仁大学

3　作者：刘林瑞
作品：《普照》
单位：泰国博仁大学

4　作者：聂雄
作品：《21时46分的冥想》
单位：西南大学

第五部分 美术作品

1
作者：陈俊轩
作品：《逃脱》
单位：江西师范大学

3
作者：贾国玉
作品：《烛言三》
单位：杭州师范大学

2
作者：贾国玉
作品：《烛言一》
单位：杭州师范大学

4
作者：贾国玉
作品：《烛言五》
单位：杭州师范大学

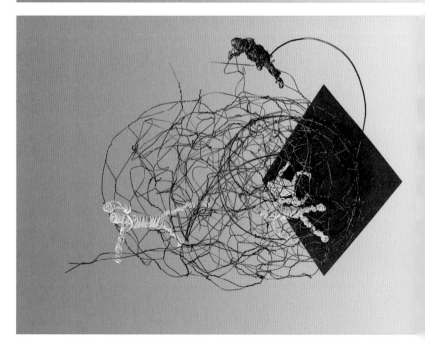

1 作者：谢颖
作品：《素写芍药》
单位：北京邮电大学世纪学院

2 作者：朱谦
作品：《尘外乐园》
单位：湖北美术学院

3 作者：刘慧珍
作品：《蝉鸣》
单位：青岛农业大学海都学院

4 作者：刘慧珍
作品：《只此青绿》
单位：青岛农业大学海都学院

5 作者：向彦伟
作品：《冥想》
单位：自由设计师

6 作者：向彦伟
作品：《欲望的面孔》
单位：自由设计师

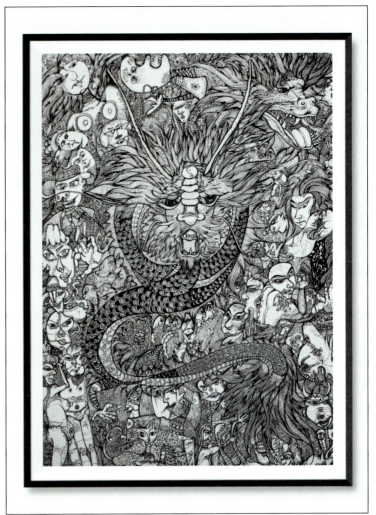
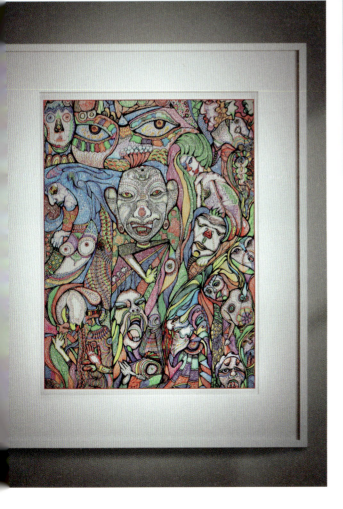
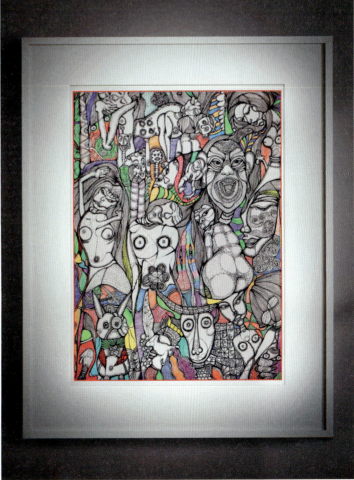

第五部分 美术作品

1
作者：吕江
作品：《在路上》
单位：北京服装学院

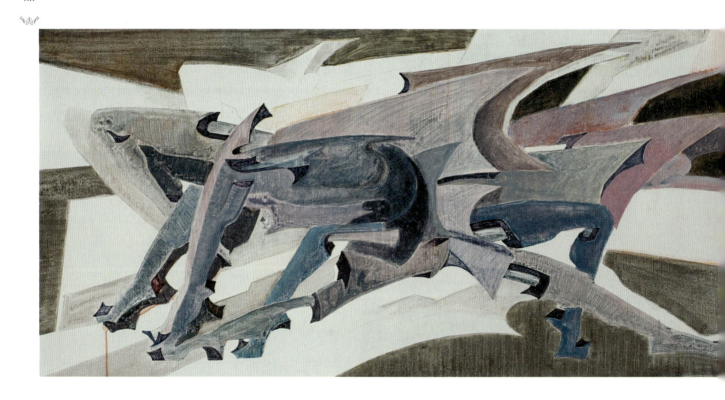

2 作者：罗浩
作品：《白描朱瑾》
单位：泰国博仁大学

3 作者：王宝沅
作品：《秋声》
单位：河北科技大学

4 作者：王宝沅
作品：《万朵红颜终是知己》
单位：河北科技大学

5 作者：王宝沅
作品：《一揽新色》
单位：河北科技大学

1　作者：姜文佳
　　作品：《十年成一》
　　单位：马来西亚理工大学

2　作者：刘泽雅
　　作品：《靛兰》
　　单位：北京服装学院

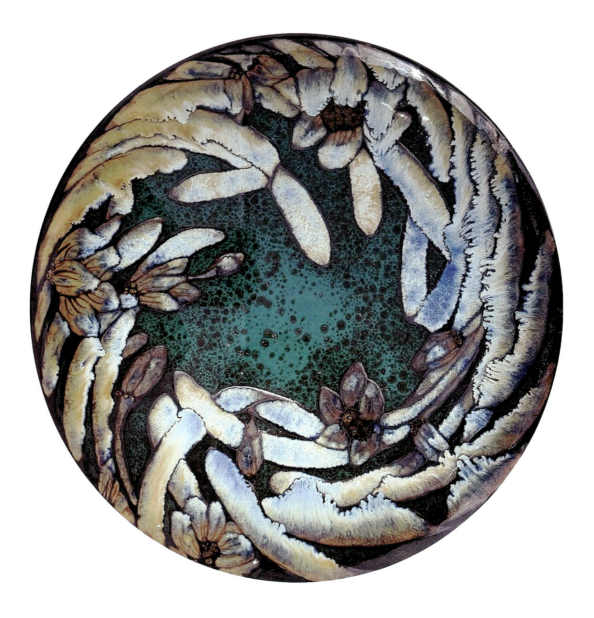

1　作者：陈榆
　作品：《造》
　单位：西安欧亚学院

2　作者：赵乙橙
　作品：《家》
　单位：北京服装学院

3　作者：雷珮雯
　作品：《滴水成川》
　单位：北京服装学院

4　作者：雷珮雯
　作品：《霓霞漫山》
　单位：北京服装学院

5　作者：劳道奇
　作品：《厚德赐福》
　单位：湛江市道奇雕塑艺术有限公司

作者从事中国传统艺术已38年,始终坚持传承中华传统手工艺术,在各地创作绘画与雕塑作品数千件,主做中国古建壁画、泥塑等。作为一名老手艺人,作者心怀对中国传统文化的热爱与尊重,坚守精益求精的匠人精神,愿能把中华民族传统手工艺美,结合现代要求创造出具有中华民族特色的工艺美,向人们展示中国传统文化之美,不忘初心,代代相传,生生不息。

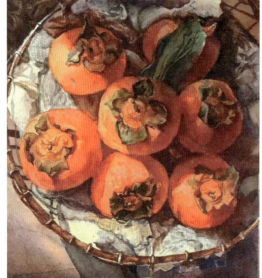

1
作者：程祥
作品：《奋进新时代》
单位：青岛黄海学院

2
作者：杨钰婷
作品：《破碎的生活系列》
单位：景德镇陶瓷大学

3
作者：马雯静
作品：《外婆家的柿子》
单位：上海师范大学

4
作者：黄启新
作品：《孤独系列六》
单位：云南经济管理学院

5
作者：张娅琳
作品：《孕育》
单位：濮阳职业技术学院

第五部分 美术作品

1
作者：徐金玉
作品：《朋友》
单位：北京市工贸技师学院轻工分院

2　作者：佘文婷
　　作品：《你吃我也吃》
　　单位：苏州大学

3　作者：佘文婷
　　作品：《咬你》
　　单位：苏州大学

4　作者：佘文婷
　　作品：《就是玩》
　　单位：苏州大学

5　作者：佘文婷
　　作品：《谁最高》
　　单位：苏州大学

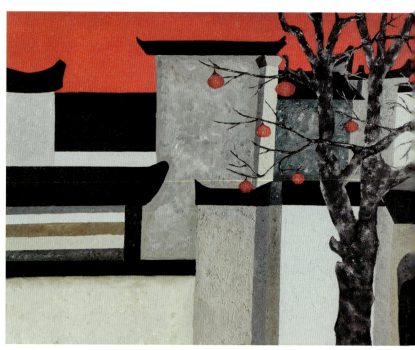
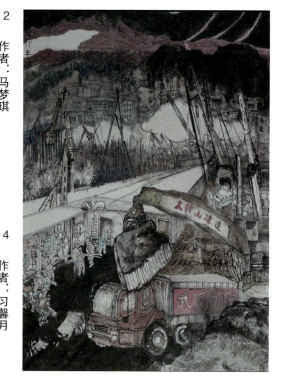
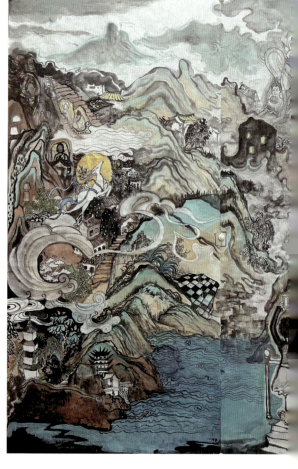

1 作者：马梦琪
 作品：《乡间的归属感》
 单位：云南经济管理学院

2 作者：马梦琪
 作品：《家乡》
 单位：云南经济管理学院

3 作者：习馨月
 作品：《遗梦敦煌》
 单位：泰国博仁大学

4 作者：习馨月
 作品：《逆行丰碑》
 单位：泰国博仁大学

5 作者：谢江
 作品：《生门》
 单位：深圳狮扬文化传播有限公司贵阳分公司

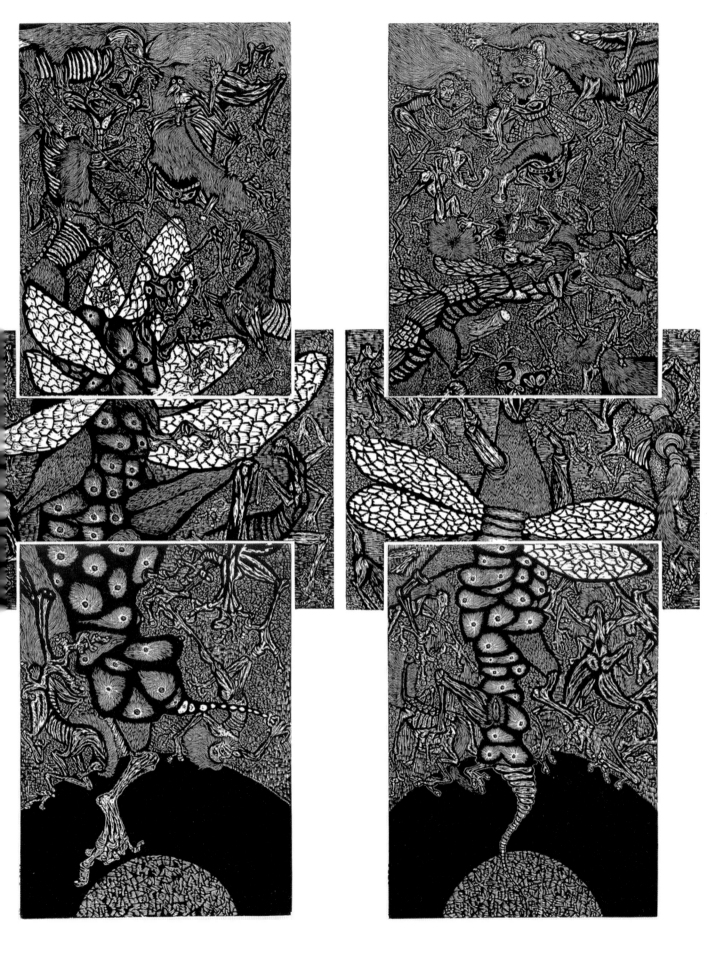

1 作者：陈奕珂
 作品：《小圆马的校园生活》
 单位：北京邮电大学世纪学院

2 作者：陈奕珂
 作品：《童真趣》
 单位：北京邮电大学世纪学院

3 作者：张锡祥
 作品：《十二境插图》
 单位：深圳狮扬文化传播有限公司贵阳分公司

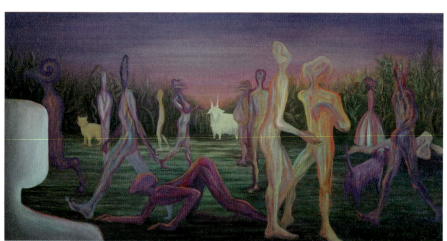

1	2	5	6
3	4	7	8

1　作者：温茵然
　　作品：《我们 1》
　　单位：上海戏剧学院

2　作者：温茵然
　　作品：《我们 2》
　　单位：上海戏剧学院

3　作者：张文馨
　　作品：《点染夏秋》
　　单位：北京理工大学

4　作者：张文馨
　　作品：《传承·兰亭》
　　单位：北京理工大学

5　作者：赵雪吟
　　作品：《从艺术的角度观察——劳动者》
　　单位：云南大学

6　作者：赵雪吟
　　作品：《从艺术的角度观察——暖色调静物》
　　单位：云南大学

7　作者：柴嘉禾
　　作品：《梦》
　　单位：信阳师范大学

8　作者：柴嘉禾
　　作品：《印象》
　　单位：信阳师范大学

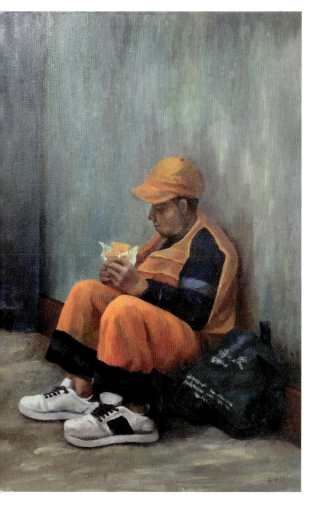
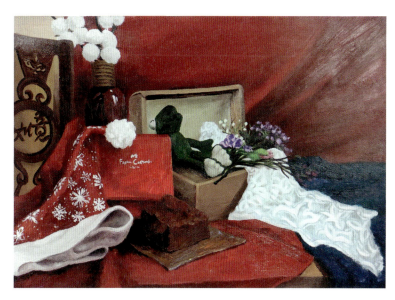
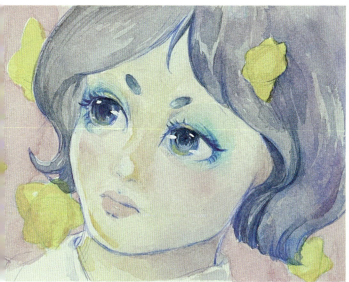

第五部分 美术作品

1 作者：焦丹阳
作品：《神话传说》
单位：天津美术学院

2 作者：欧阳楷文
作品：《转角的光》
单位：江西科技师范大学

3 作者：代孟哲
作品：《百年芳华》
单位：南开大学

4 作者：代孟哲
作品：《鹦鹉》
单位：南开大学

5 作者：沈一雯
作品：《千壑晚烟》
单位：南京大学

6 作者：沈一雯
作品：《山居锁清晓》
单位：南京大学

7 作者：赵悦
作品：《迷雾》
单位：河南轻工职业学院

8 作者：赵悦
作品：《嬉戏》
单位：河南轻工职业学院

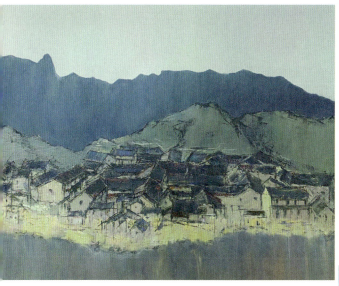
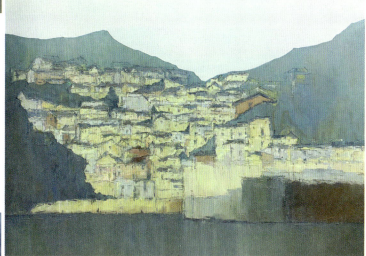

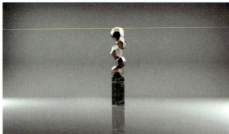
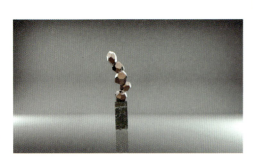
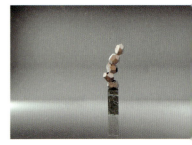
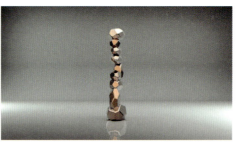
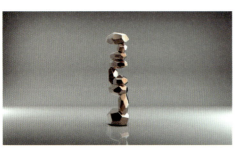
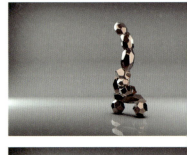
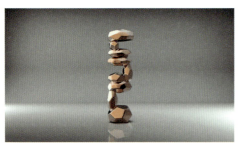
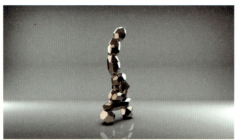
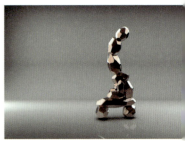

1　作者：徐婕
　　作品：《块系列》
　　单位：重庆工商大学

2　作者：吕江
　　作品：《殁》
　　单位：北京服装学院

1 作者：刘芳馨
作品：《平行世界的我》
单位：韩国清州大学

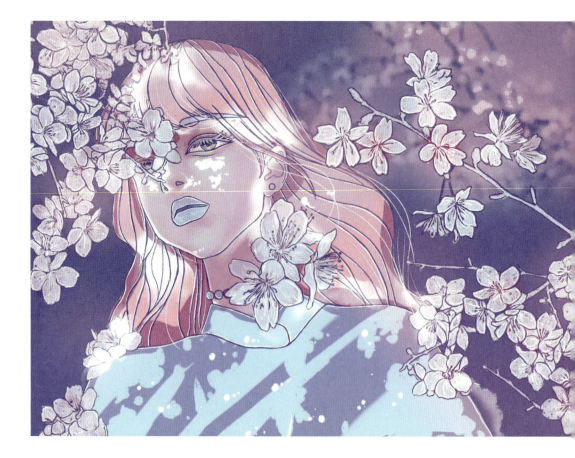

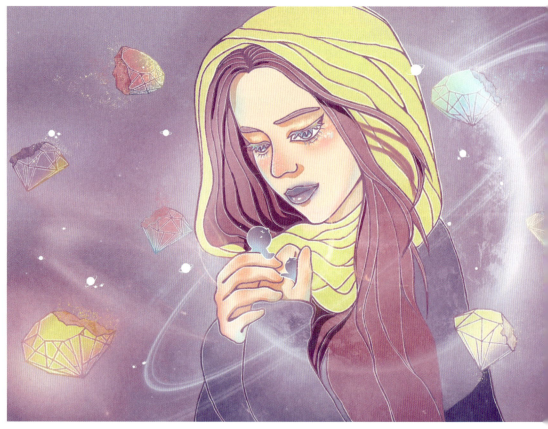

2 作者：曹振宇
作品：《齐鲁春来》
单位：大连外国语大学

3 作者：丁昊阳
作品：《Clip》
单位：Parsons School of Design

4 作者：郑皓文
作品：《探索1》
单位：天津美术学院

5 作者：郑皓文
作品：《探索2》
单位：天津美术学院

1 作者：许婧敏
作品：《山行》
单位：镇江市西麓中心小学

2 作者：许婧敏
作品：《猫的下午》
单位：镇江市西麓中心小学

3 作者：许婧敏
作品：《时流》
单位：镇江市西麓中心小学

4 作者：詹海蕙
作品：《雪消冰又释，景和风复暄》
单位：广州美术学院（研究生院）

5 作者：周滨卓
作品：《痕》
单位：中南民族大学

6 作者：余晓歌
作品：《守望》
单位：西北大学

7 作者：余晓歌
作品：《纯真年代》
单位：西北大学

1
作者：尹俊杰
作品：《服务机器人》
单位：Electronic Arts

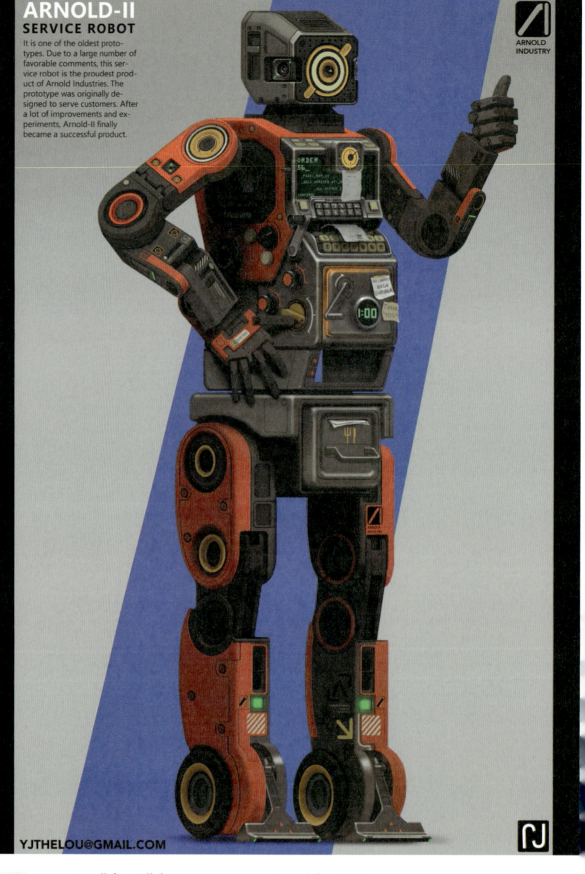

2　作者：尹俊杰
　　作品：《料理机器人》
　　单位：Electronic Arts

3　作者：尹俊杰
　　作品：《清洁机器人》
　　单位：Electronic Arts

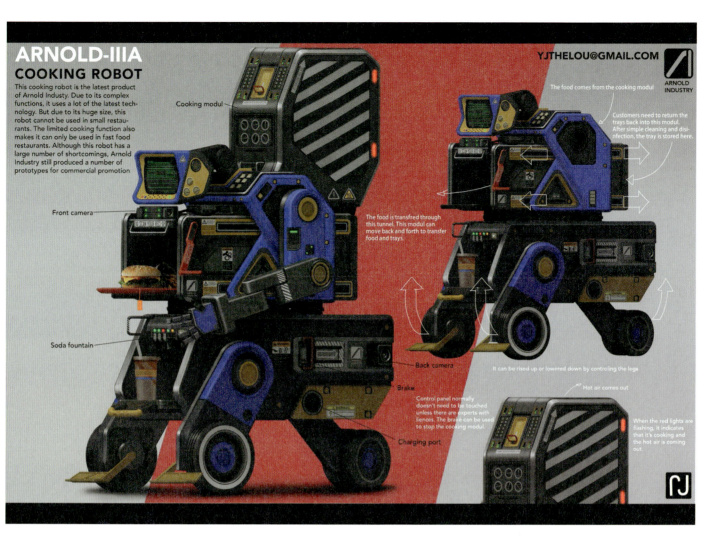
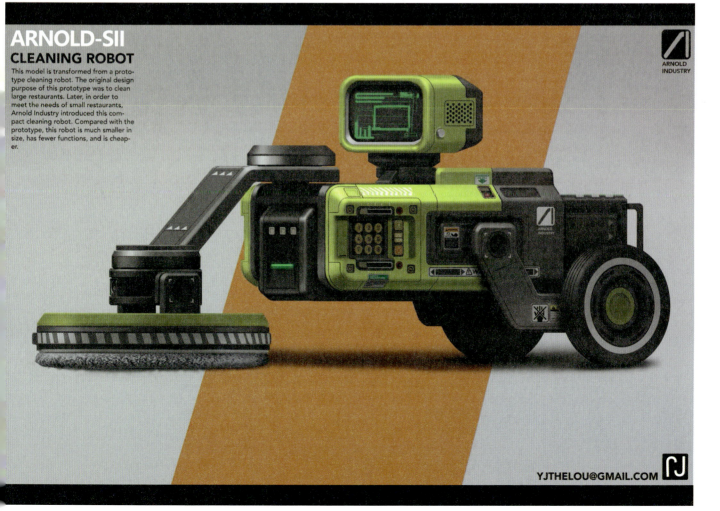

1　作者：赵文菲
　　作品：《夜空之上》
　　单位：天津美术学院

2　作者：赵文菲
　　作品：《星球之间》
　　单位：天津美术学院

3　作者：赵文菲
　　作品：《月圆之前——致马蒂斯》
　　单位：天津美术学院

4　作者：史雨洋、张沛
　　作品：《光辉神座》
　　单位：燕京理工学院

5　作者：张豪
　　作品：《兔步青云》
　　单位：安顺学院

6　作者：张豪
　　作品：《一出戏唱尽百年历史》
　　单位：安顺学院

7　作者：张豪
　　作品：《祈福之舞》
　　单位：安顺学院

8　作者：周健
　　作品：《SINCE》
　　单位：东北师范大学

1 作者：张敏
作品：《忆戊鼎》
单位：东莞城市学院

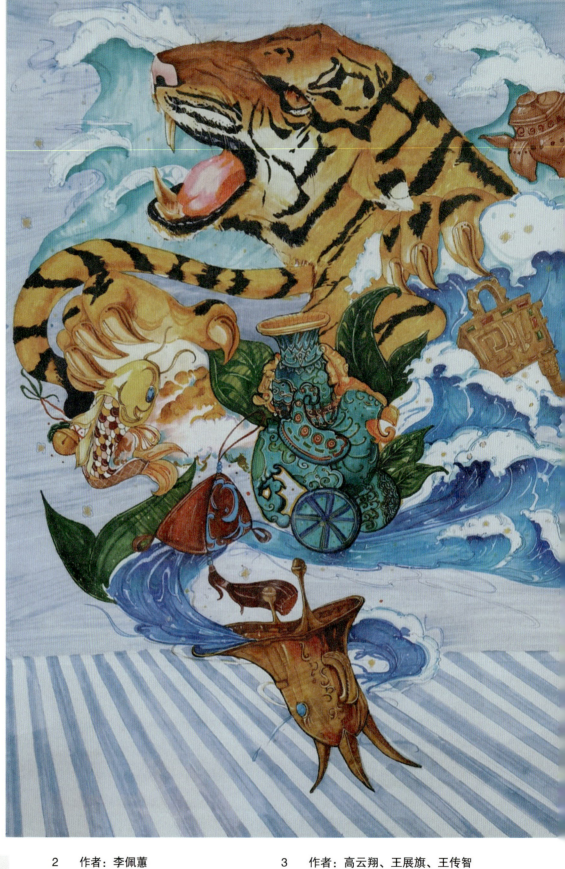

2 作者：李佩蕙
作品：《新时代·湖南》
单位：南华大学

3 作者：高云翔、王展旗、王传智
作品：《眩曜——金色的黄昏》
单位：四川轻化工大学

4 作者：武正扬
作品：《福洋》
单位：北京邮电大学世纪学院

5 作者：王熠萌
作品：《角落里的陪伴》
单位：湖南师范大学

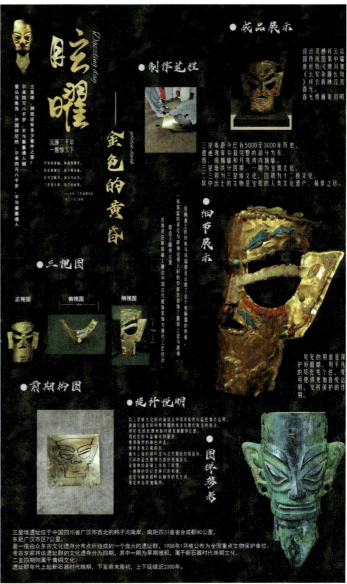

1

作者：王熠萌
作品：《梦回人间伊甸园》
单位：湖南师范大学

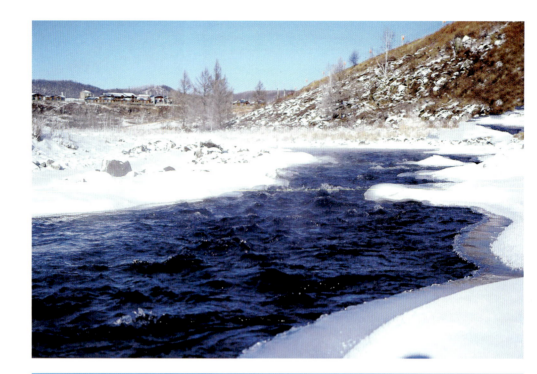
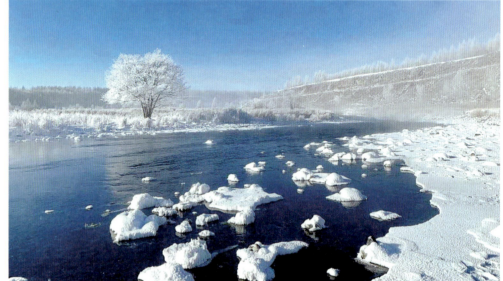

1
作者：王元泽
作品：《色彩静物》
单位：锦州师范高等专科学校

2　作者：田芸
　作品：《多肉》
　单位：苏州托普信息职业技术学院

3　作者：田芸
　作品：《向日葵》
　单位：苏州托普信息职业技术学院

4　作者：尹玉禧
　作品：《钢厂一角》
　单位：云南经济管理学院

5　作者：陈凤康
　作品：《故园鸣幽》
　单位：西北大学

1
作者：傅紫宸
作品：《拇指姑娘·舞》
单位：天津美术学院

2　作者：武芬琪
　　作品：《自然》
　　单位：盐城工学院

3　作者：武芬琪
　　作品：《湖边》
　　单位：盐城工学院

4　作者：汤梓健
　　作品：《都市解构 NO.4》
　　单位：澳门科技大学

5　作者：何玉晴
　　作品：《EN24》
　　单位：广东工业大学

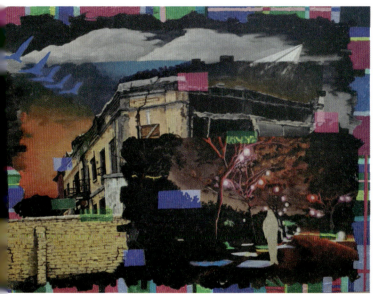
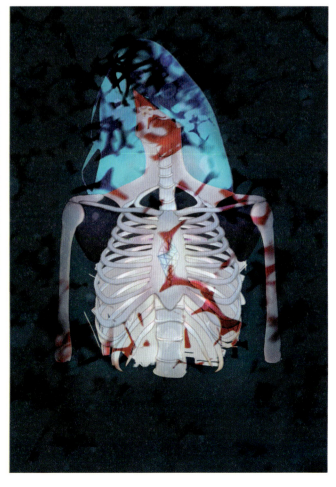

1
作者：朱嘉瑶
作品：《生后》
单位：浙江师范大学

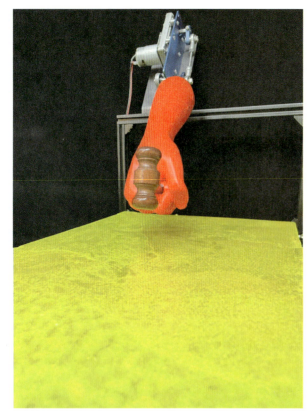
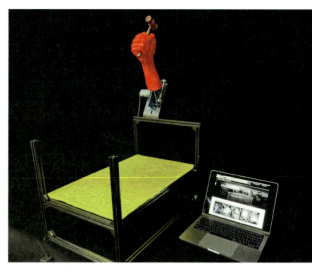

2　作者：田娇
　　作品：《遗留1》
　　单位：贵州大学

3　作者：田娇
　　作品：《遗留2》
　　单位：贵州大学

4　作者：田娇
　　作品：《遗留3》
　　单位：贵州大学

5　作者：屈悦玲
　　作品：《山海经之夸父追日》
　　单位：广西大学艺术学院

1　作者：苗天羽
　　作品：《瓷忆戏曲》
　　单位：景德镇陶瓷大学

2　作者：万子豪
　　作品：《赤诚》
　　单位：沈阳音乐学院

3　作者：谢苛英
　　作品：《重构》
　　单位：景德镇学院

4　作者：聂章涵
　　作品：《圣家族教堂系列》
　　单位：扬州大学

5　作者：陈浩
　　作品：《致春1》
　　单位：辽宁传媒学院

6　作者：陈浩
　　作品：《致春2》
　　单位：辽宁传媒学院

7　作者：陈浩
　　作品：《致春3》
　　单位：辽宁传媒学院

8　作者：汪博涵
　　作品：《齐心向前》
　　单位：大连外国语大学

1　作者：童军
　作品：《向 Ugo Rondinone 顶礼致敬》
　单位：有门互动

2　作者：童军
　作品：《向 Chris Burden 顶礼致敬》
　单位：有门互动

3　作者：童军
　作品：《向 Zaha Hadid 顶礼致敬》
　单位：有门互动

4　作者：童军
　作品：《向 Karina Smigla-Bobinski 顶礼致敬》
　单位：有门互动

5　作者：童军
　作品：《向草间弥生顶礼致敬》
　单位：有门互动

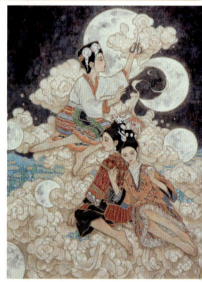

1　作者：高蕴绮
　作品：《祈福》
　单位：成都大学

2　作者：高蕴绮
　作品：《开天塑地》
　单位：成都大学

3　作者：高蕴绮
　作品：《白枫叶》
　单位：成都大学

4　作者：王姣
　作品：《党的照耀》
　单位：天津师范大学

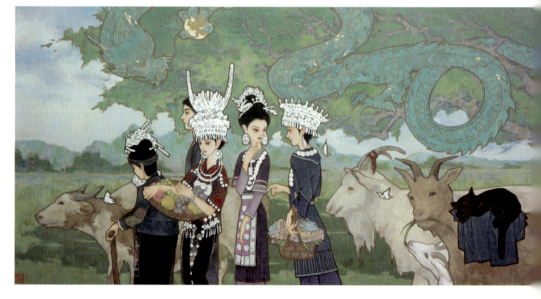

5　作者：黄梦宇
　作品：《枣》
　单位：北京城市学院研究生部

6　作者：马保霞
　作品：《守护家园》
　单位：江西科技师范大学

7　作者：陈倩莹
　作品：《自然空间》
　单位：江西科技师范大学

8　作者：王晓桐
　作品：《曾经的工业基地》
　单位：河北农业大学

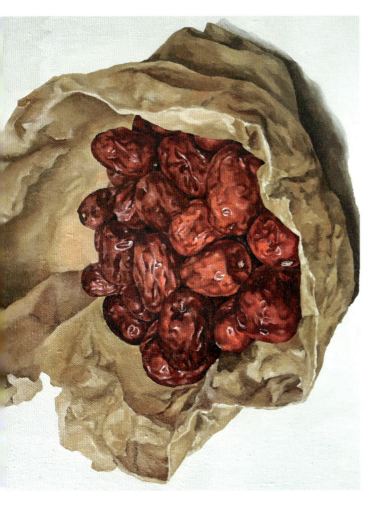
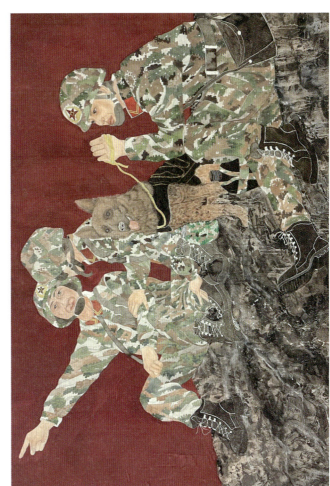

1　作者：林山滢
作品：《守望——融水县元宝山》
单位：广西科技大学

2　作者：林山滢
作品：《三江侗族人民的棋牌游戏》
单位：广西科技大学

1　作者：谢昕彤
作品：《眼眸系列——碧水》
单位：都灵阿尔贝蒂娜美术学院

2　作者：谢昕彤
作品：《眼眸系列——秋山》
单位：都灵阿尔贝蒂娜美术学院

3　作者：何英英
作品：《千里江山》
单位：陕西国际商贸学院

4　作者：何明丽
作品：《唯一》
单位：陕西国际商贸学院

5　作者：张文娣
作品：《浪漫主义》
单位：陕西国际商贸学院

6　作者：王舒涵
作品：《岁月》
单位：首都师范大学科德学院

1　作者：卢守辉
　　作品：《今日的我们 8》
　　单位：自由艺术家

2　作者：卢守辉
　　作品：《今日的我们 4》
　　单位：自由艺术家

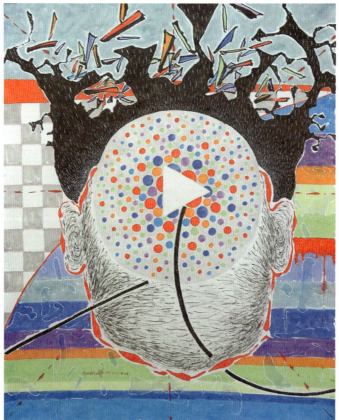

3　作者：卢守辉
　　作品：《今日的我们 10》
　　单位：自由艺术家

4　作者：卢守辉
　　作品：《今日的我们 12》
　　单位：自由艺术家

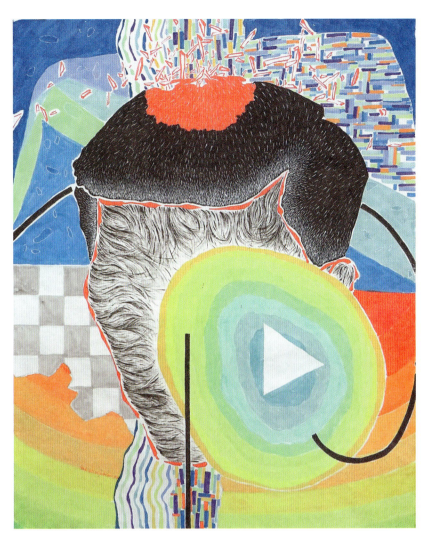
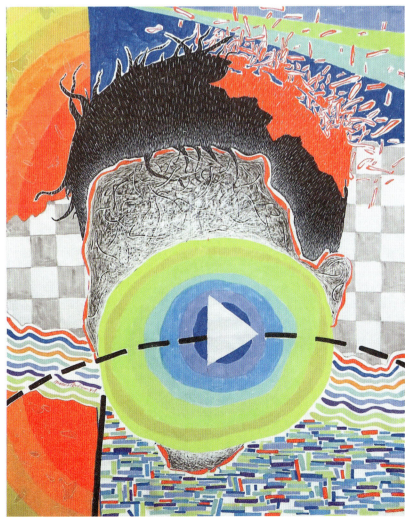

1
作者：王韵琦
作品：《纸胎漆盘系列一》
单位：吉林动画学院

2
作者：王韵琦
作品：《纸胎漆盘系列二》
单位：吉林动画学院

3
作者：王韵琦
作品：《霞·思系列》
单位：吉林动画学院

4　作者：苏曦晗
　　作品：《工蜂》
　　单位：鲁迅美术学院

5　作者：苏曦晗
　　作品：《撑着花伞的母亲》
　　单位：鲁迅美术学院

6　作者：苏曦晗
　　作品：《撑着黑格子伞的母亲》
　　单位：鲁迅美术学院

7　作者：陈彦如
　　作品：《寒之》
　　单位：首都师范大学科德学院

1
作者：孟庆凯
作品：《满族老妇》
单位：自由艺术家

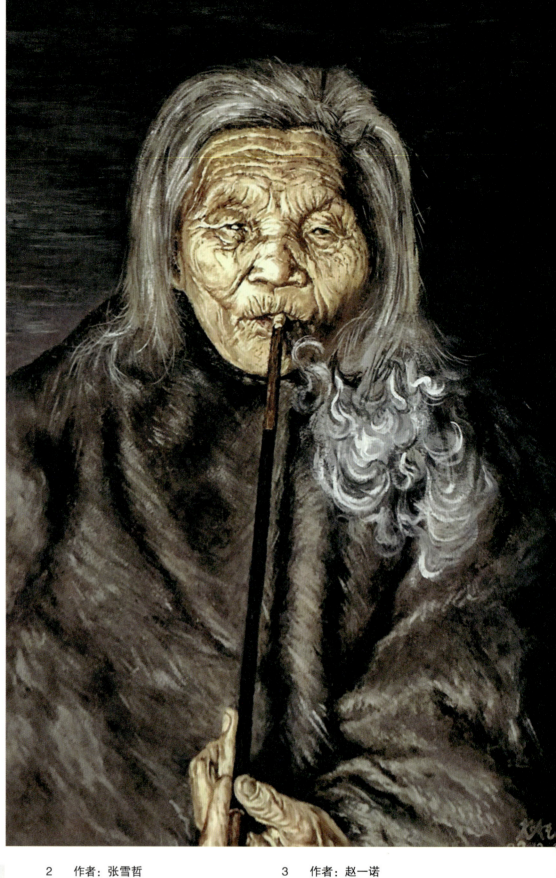

2　作者：张雪哲
　　作品：《晴》
　　单位：西安欧亚学院

3　作者：赵一诺
　　作品：《烈焰》
　　单位：首都师范大学科德学院

4　作者：刘嘉妍
　　作品：《星际探索》
　　单位：首都师范大学科德学院

5　作者：陈鑫宇
　　作品：《Derveni 双耳杯》
　　单位：湖北大学

1
作者：芦芊羽
作品：《路易十四胸像》
单位：东北师范大学

2
作者：芦芊羽
作品：《踏月》
单位：东北师范大学

3
作者：蔡是尧
作品：《For-get（忘记/得到）》
单位：澳门城市大学

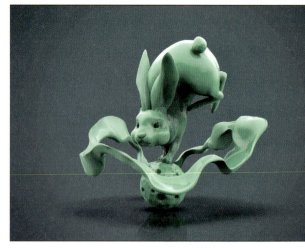

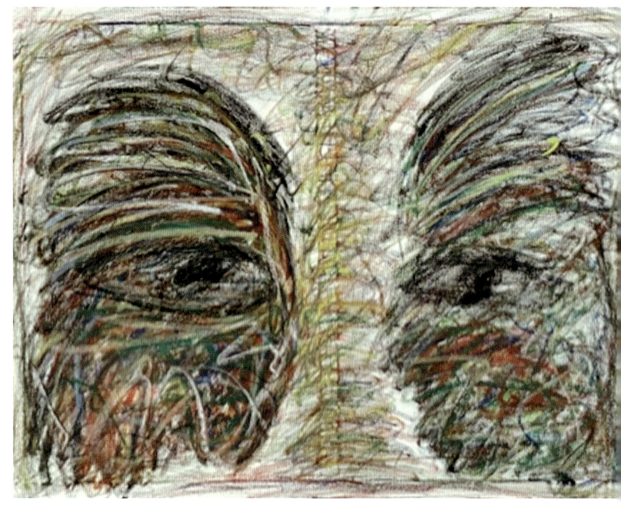

4　作者：徐振杰
　　作品：《机甲长城——绝技重生》
　　单位：北京邮电大学世纪学院

5　作者：刘琳佳
　　作品：《沟壑》
　　单位：山东大学

6　作者：陈晓庆
　　作品：《游艺》
　　单位：北京城市学院

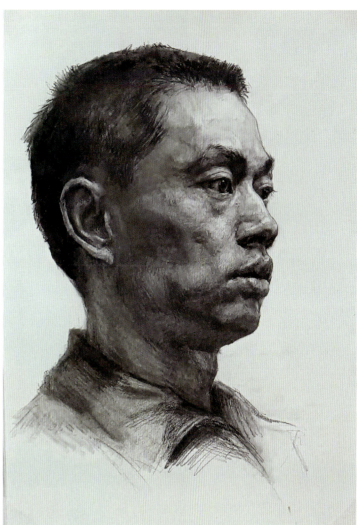
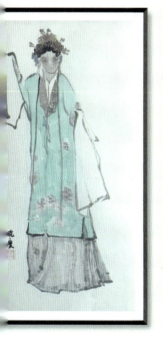
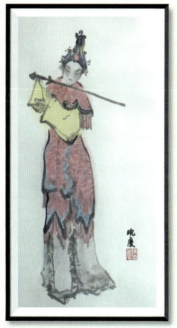
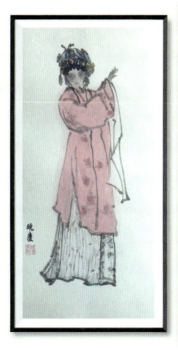
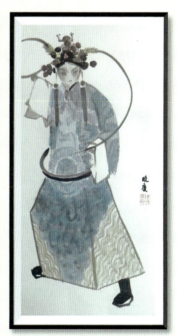

1 作者：丁可
作品：《门里的印记》
单位：鲁迅美术学院附属中等美术学校

work1: 230cm x 70cm x 5cm

第五部分 美术作品

中国艺术设计年鉴 2024—2025

1　作者：高雨竹
　　作品：《和》
　　单位：山东科技大学

2　作者：黄旭玲
　　作品：《笑脸》
　　单位：广州商学院

3　作者：刘嫄
　　作品：《幸运符－悦纳》
　　单位：自由艺术家

4　作者：刘越
　　作品：《苗童》
　　单位：黑龙江大学

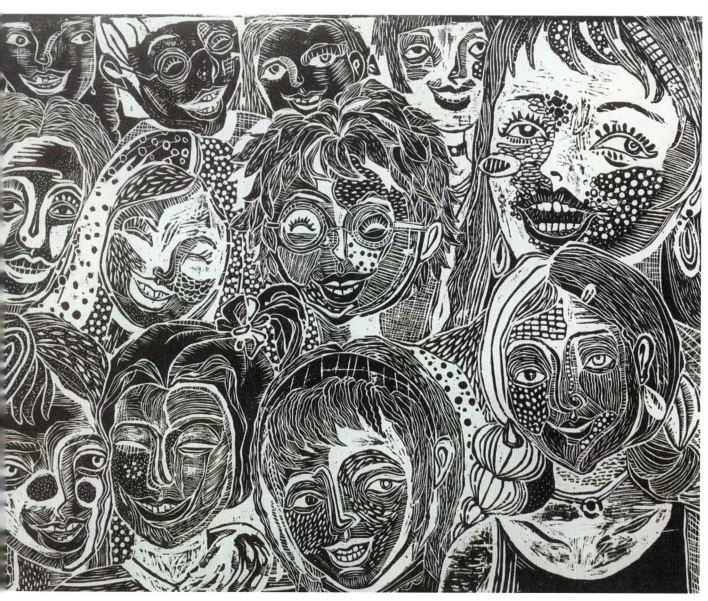

1　作者：胡语桐
作品：《老有所依 1》
单位：北京顺义八中

2　作者：胡语桐
作品：《老有所依 2》
单位：北京顺义八中

3　作者：胡语桐
作品：《老有所依 3》
单位：北京顺义八中

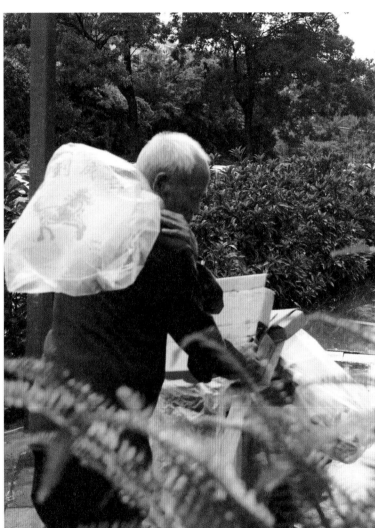

1
作者：孟令霄
作品：《校园的一角》
单位：燕京理工学院

2
作者：鲁平
作品：《Alice in the East》
单位：威雅实验学校

3
作者：彭壹
作品：《综合材料绘画 机车》
单位：北京理工大学珠海学院

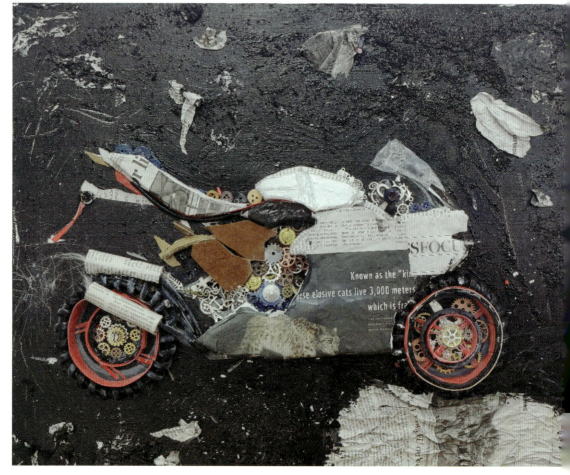

4　作者：史泽萱
　　作品：《KANKAN REALITY》
　　单位：鲁迅美术学院

作者：牛媛媛
作品：《星门》
单位：贵州师范大学

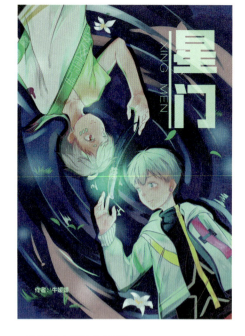

1

作者：牛媛媛
作品：《星门》
单位：贵州师范大学

1

作者：王睿锬
作品：《未来的科技生活》
单位：英国创意艺术大学

2　作者：王一丹
　　作品：《关于未来的畅想》
　　单位：西安美术学院

3　作者：张子淳
　　作品：《国韵·薪传》
　　单位：南昌大学

4　作者：郑棋骏
　　作品：《校园时光》
　　单位：燕京理工学院

1　作者：王雨实
　　作品：《水月观音》
　　单位：景德镇陶瓷大学

2　作者：伍俊琳
　　作品：《大道》
　　单位：广州美术学院

1　作者：张瀚月
作品：《Roseist》
单位：北京电影学院

2　作者：夏子翼
作品：《The Tools That Accompany Me》
单位：斯芬克艺术留学机构

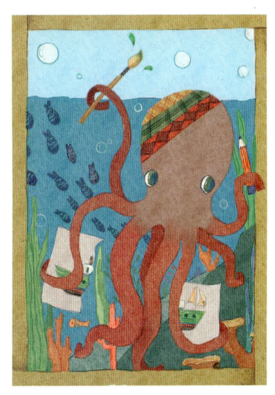

1
作者：邹思睿
作品：《万花世界》
单位：纽约视觉艺术学院

2
作者：王琳
作品：《昙》
单位：中央民族大学

3
作者：黄宝琪
作品：《安岳轮廓诗》
单位：四川音乐学院成都美术学院

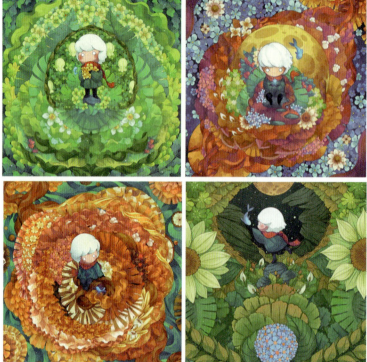

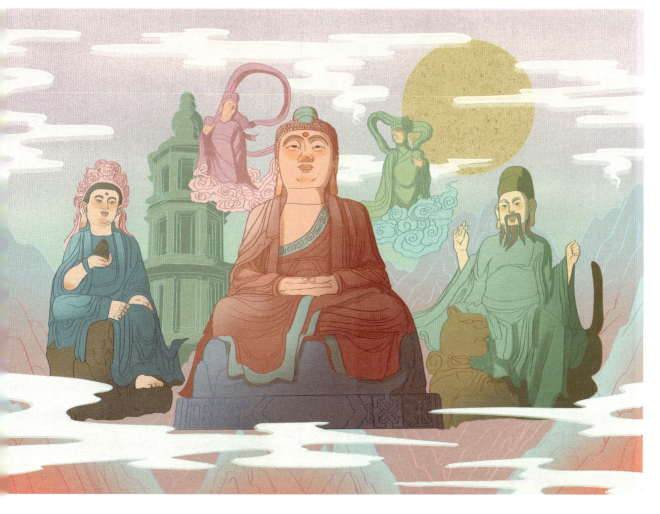

1 作者：黄珺
 作品：《小狮子米年系列插画》
 单位：湖南师范大学

1　作者：马语丝
　　作品：《目黑》
　　单位：四川音乐学院成都美术学院

2　作者：莫莉
　　作品：《光引·净澈》
　　单位：鲁迅美术学院

第六部分
理论研究卷

南宋厚嫁厚葬之风下的霞帔坠子研究

刘安娜

（天津美术学院　天津　300141）

摘要：因霞帔的使用而产生的霞帔坠子是宋代金银饰品中独特的一种，也是新创产物。南宋时期人们对婚嫁、丧葬活动十分重视，作为金银饰品的霞帔坠子是财富的象征，故在南宋厚嫁厚葬之风影响下的霞帔坠子呈现出不同于普通饰品的独特风采。

关键词：厚嫁厚葬；霞帔坠子；南宋

南宋由于地理位置的优越性，农业和科技都要优于北宋，商业繁荣，百姓生活富裕，再加上金银矿产、丝绸织锦等行业的兴盛，使得南宋时期的人们对婚嫁、丧葬活动都十分重视。在南宋的婚嫁礼俗中，金银饰品发挥着重要的作用，在婚嫁的各个环节，如相亲、下聘礼、备嫁妆等活动中都会出现各种类型的金银饰品，同时，霞帔坠子作为聘礼中的"三金"之一，在嫁娶活动中更是必不可少的。此外，丧葬活动中也会看到霞帔坠子的影子，作为金银饰品的霞帔坠子是财富的象征，同时又可以表明贵族身份，故在南宋时常被用来作为随葬品。在南宋厚嫁厚葬之风影响下的霞帔坠子呈现出不同于普通饰品的独特风采。

一、厚嫁之风下的霞帔坠子

宋代的婚俗礼仪中仍保留着传统婚姻的一些基本程序，定聘之礼就是其一。宋代定聘之礼的程序复杂、名目繁多，一般分三次进行，依次为下定礼、下聘礼、下财礼。据《梦粱录》卷二十"嫁娶"条记载，宋代富贵之家的聘礼为金钏、金镯、金帔坠，称为"三金"，经济状况不好的家庭也可以用银器镀金代之。所以，霞帔坠子作为聘礼中的"三金"之一，在南宋嫁娶活动中是必不可少的，同时，霞帔为迎亲日当天新娘所穿着的礼服，故霞帔坠子也是必备的礼服配饰，其在婚嫁礼俗中发挥着重要的作用。作为聘礼的霞帔坠子纹饰多为满池娇、花卉纹、龙凤纹、如意纹等纹样，与婚嫁礼俗中夫妻好合、祈福求孕的美好愿望相契合，比如南宋上海宝山月浦谭氏的聘礼中的一件水滴形镂空银鎏金鸳鸯纹帔坠，正反两面均錾刻交颈鸳鸯衔绣球纹图案，两只鸳鸯分别站立于盛开的莲花之上，两身之间有圆形绣球，周围被藤蔓纹样缠绕。鸳鸯比翼寓意夫妻百年好合，莲花则代表连生贵子，绣球图案则有"仕途显达"的寓意。而且，婚礼中的霞帔坠子多选用金银材质，因为在嫁娶时，宋人比较看重聘礼的材质、种类和数量，金银质地的饰品具备其他材质的饰品所不能达到的高贵、华丽的效果。比如南宋浙江湖州龙溪乡三天门一位外命妇的婚礼中，作为聘礼的金银饰品为一件水滴形金帔坠以及四件金钳镯和三件金指镯，由此可以反映出，在厚嫁风气流行的南宋社会，对于聘礼有着较高的要求。

二、厚葬之风下的霞帔坠子

厚葬之风下的霞帔坠子体现出南宋女性饰品独特的一面，与作为聘礼的霞帔坠子不同，人们不再注重丧葬活动中的帔坠的材质和数量，而是希望借助帔坠的纹饰来表达更深层次的寓意，使饰品带有祈愿、祝福、寄托情感等功能。

南宋女性饰品种类十分丰富，霞帔坠子所蕴含的祈愿功能在南宋女性饰品中是最为丰富的。江西德安南宋外命妇周氏墓出土的两件银鎏金帔坠，造型都为常见的水滴形，正反两面纹样相同，一件通身刻满镂空的云纹，上半部分有一长方形令牌，令牌上刻有"转官"二字，下半部分饰圆形钱纹，此帔坠出土时系于霞帔的一端，并放置于墓主人胸前，具有祈愿功能；还有一件银鎏金帔坠，其表面满饰竹叶纹样，上方有一"寿"字，此帔坠则有祝福之意。墓主人周氏的丈夫吴畴曾任新太平州通判，帔坠上的"转官"二字的意思就是升官。"转官"这一用词在宋代的史书中是很常见的，比如宋代王明清的《挥麈后录》中提到"我等若欲转官，只用牵两匹马与内官，何必来此？"霞帔坠子上的"转官"反映出南宋外命妇的一种明确的政治参与意识，期盼自己的丈夫能够官运亨通，节节高升。另外，浙江湖州三天门南宋墓出土的镂空缠枝卷草纹金帔坠也带有升官的寓意，整个帔坠镂空錾刻着四组缠枝卷草纹，构图十分饱满，虽没有明显的"转官"纹样，但在帔坠的边沿錾刻了一周细小的球路纹。球路纹在宋元时期象征官运，此寓意是从作为显宦特赐服饰的球路纹金带得来的。

南宋厚葬之风下的霞帔坠子也多用于寄托情感。浙江新昌季氏墓出土了一件玉透雕"心"字纹霞帔坠子，墓主人季氏是一位高寿的老人，其丈夫卢知原曾做过温州知府。由出土墓志铭得知，季氏并不是丈夫的原配，故其被封为外命妇是因儿子获得通判的职衔，她从而有幸获得"太安人"的六品衔封赠。墓中的玉质霞帔坠子也是儿子送给母亲的，希望通过霞帔坠子传达自己对母亲的孝心。

三、结语

从现出土的霞帔坠子实物可以看出，厚嫁厚葬之风下的霞帔坠子寓意十分丰富，其不再仅仅作为装饰品而出现。南宋的厚嫁厚葬风气赋予霞帔坠子独特的含义，使其成为美好祝愿的寄托物，帔坠能够反映出父母对出嫁的女儿的美好祝愿，还承载着外命妇期盼丈夫升官与自己的婚姻幸福、家庭美满的美好愿望。

参考文献：

[1] 邓莉丽，顾平. 金银饰品与宋代城市婚嫁礼俗[J]. 民族艺术，2012(04)：112-114.
[2] 李科友，周迪人，于少先. 江西德安南宋周氏墓清理简报[J]. 文物，1990(09)：1-13+97-101.

作者简介：

刘安娜（1997.06—），女，汉族，山东泰安人，天津美术学院硕士研究生在读。研究方向：艺术学原理。

探究丝巾文创藏品的现状与发展

张南南

（中国收藏家协会文化研究部 北京 102200）

摘要：丝巾，因历史的浑厚积淀，其魅力早已超越了实用价值，成为一种文化符号、一种可传承的艺术藏品。丝巾，在国际艺术品收藏中是一个非常重要的系列，也是中华文明的一块瑰宝，更是"讲好中国故事，传播中国声音"的优质载体。文章通过对丝巾藏品的相关研究，探索出丝巾文创品牌发展的未来之路。

关键词：丝巾；文创；收藏

一、丝巾藏品

丝绸，质地细腻、手感滑爽、光泽度高，具有温婉优雅的特质，是中华文明的瑰宝，绚丽璀璨。丝巾，更可于四方天地呈现中华文化，赋民族元素于精致丝帛，将千般臆想融入方寸柔滑，亲触间让人心神悸动。丝巾藏品，作为具有独特魅力的文化符号，是历史，是艺术，是传承，其将文化创意与生活美学相融合，让艺术触手可及，让生命充满诗意。

二、丝巾品牌

品牌，是具有经济价值的无形资产。丝巾品牌，不仅表达了企业的思想与价值，还承载了消费者的情感认同。目前，以独立形式运营的丝巾品牌，都具备"属性(attribute)、利益(benefit)、价值(value)、文化(culture)、个性(personality)和用户(user)"一套完整的形象识别系统。[1]

国际品牌主要有：以制造高级马具起家，具有贵族气息的Hermes；受到法国皇室和贵族青睐，以卓越品质著称的Louis Vuitton；英伦色彩浓郁，善用格子图案的英国国宝级品牌Burberry；具有创新精神的意大利时尚品牌Gucci；设计风格优雅浪漫的法国品牌Dior。

中国品牌主要有：从中国传统文化汲取能量，极具收藏价值的文创品牌"觅友诗"（Mellous）；中国最早的丝绸注册品牌"万事利"（WENSLI）；起家于田子坊，坚持将生活艺术化的"妩"（WOO）；传承老上海经典风情的"上海故事"；展现海派文化的"海上丝韵"；传播"乐活"精神的"丝界"；以丝绸印花为主的"宝石蝶"；中国出口名牌"凯喜雅"（CATHAYA）；崇尚自然美学，致力于原创设计的"羿唐"。

三、丝巾藏品的现状

丝巾藏品的材质以纱、绫、绸、缎为主，在织法上主要分为乔其纱、东风纱、雪纺、双绉、素绉缎、斜纹绸等，常见尺寸为50cm×50cm与90cm×90cm两种，制作工艺有编、织、印染、扎染、蜡染、手绘、贴缝、刺绣等，其中，印染丝巾最为广泛，花纹多为单面。[2]

随着丝巾藏品的发展，一些传世精品会被国家级的博物馆收藏并展示，成为各国名流及高端人士推崇的时尚风向标，限量版的丝巾常成为身份与地位的象征。[3]在中国举办的世博会、奥运会、APEC峰会等国际活动中，经常将丝巾作为国礼相赠。

中国，伸手一摸就是春秋文化，两脚一踩就是秦砖汉瓦，有大量的传统纹样可以使用。如觅友诗品牌设计的《甲骨方巾》，就引用了"甲骨文、后母戊方鼎、武丁龙盘、亚长牛尊"等传统民族符号，将古老文明的精髓呈现给收藏者。

四、丝巾藏品的发展

民族的才是世界的。不同国家、不同地域、不同种族、不同文化背景，都会影响丝巾的设计题材、纹样构图、面料色彩、印染效果。[4] 缺乏本土文化的设计，就像无源之水、无本之木，是没有生命力的，只有对历史进行沉淀才能让品牌的文化价值深入人心。如觅友诗品牌就始终坚持以"中国元素"立身，以"因品牌而异"的理念去创作。

极致的设计是品牌的核心命脉。同质化严重、缺乏自主创新的品牌是没有未来的。只有独一无二的纹饰设计，才能让人赏心悦目，让丝巾的美学价值达到一个更高的等级，让每一条丝巾，都成为一件值得收藏的艺术品。[5]极致的设计，包含艺术创意、地域美学、视觉陈列等方面，蕴藏着驱动消费者购买的核心力量，是品牌持续繁荣的可靠保证。

知识产权保护是对丝巾品牌发展的有力支撑。如觅友诗品牌拥有商标权、图形版权、软件著作权、发明专利权等

各类知识产权高达 50 多项,对品牌权益进行了全方位的保护。知识产权保护为智力成果转化提供了法律机制,有利于提高人们创作艺术品的积极性。

五、结语

中国是丝绸的发源地,是世界上最早开始养蚕、缫丝、织绸和印染的国家,从汉代的"丝绸之路"到明清江南丝绸业的活跃,丝绸文化历史悠久,一脉相传。未来,我们要把中国优秀的丝巾原创品牌打造成为艺术品、奢侈品、收藏品,让越来越多的消费者愿意为高品质的"中国品牌"付费,让"中国设计"根深叶茂、开花结果,展现其东方之美的独特韵味和匠心工艺。

参考文献:

[1] 赵思宇. 基于品牌文化的服装产品识别系统的研究[D]. 上海:东华大学,2014.
[2] 张玉杰. 时尚品牌丝巾图案设计研究[D]. 北京:北京服装学院,2016.
[3] 金至迅. 给传统壁挂艺术以新活力——浅谈西方壁挂艺术的发展与走向[J]. 现代装饰(理论),2016(10):82.
[4] 李喆. 主题性丝巾纹样的设计研究[D]. 杭州:浙江理工大学,2011.
[5] 陈洁,陈玉红. 丝绸文化在丝绸品牌建设中的传承与创新[J]. 丝绸,2013,50(09):70-74.

作者简介:

张南南(1989.10—),男,汉族,中国收藏家协会文化研究部研究员,高级技师。研究方向:丝巾文创与收藏。

从设计行为学角度探析盲盒设计理念

刘安娜

（天津美术学院　天津　300141）

摘要：随着我国经济的迅速发展，我国国民的娱乐与社交方式及消费心理等都在悄然改变。近年来，市面上出现了一种名为"盲盒"的娱乐性商品，其是一种没有任何样式提醒的、纸盒包装而成的精美手办。盲盒以其独特的模式在商品市场上迅速成长。但是，爆款总有热度退却的时候，风行一时的盲盒也难免会落入尴尬境地。本文将从心理学、行为学等角度分析盲盒消费者的心理机制，针对盲盒进行设计行为研究，从而探析盲盒设计理念，并对盲盒未来的发展提供一些思考。

关键词：艺术设计；盲盒；消费行为；互动行为

盲盒就是相同的包装里装着不同玩偶的盒子，消费者只有在拆开包装之后才知道自己买到的是哪一款。现在市场上流行的盲盒产品的前身是20世纪初日本的"福袋"。与早期日本的"福袋"不同，现在盲盒内不再是各式各样的商品，而是单一的玩偶。盲盒内部玩偶的造型主要依托于动画、漫画、游戏等领域的IP角色；还有品牌联合设计师专门为盲盒产品线设计的潮玩（潮流玩具），如泡泡玛特推出的Molly系列就出自中国香港设计师Kenny Wong之手，这个嘟嘴小女孩是当下比较流行的潮玩形象。盲盒产品品类不断拓展，以泡泡玛特（POP MART）店内展示的盲盒系列最为典型。现在盲盒产品在玩具市场上占有较高的地位，盲盒经济迅猛发展，泡泡玛特现已在港股上市，市值已经超千亿。盲盒销量火爆绝不是偶然，"盲盒热"的形成与盲盒自身特色密切相关。盲盒产品一般以系列形式推出，新品推出速度快，每个系列还会推出隐藏款、特别款等稀缺造型，玩家无法自主选择玩偶形象，随机性大。此外，除了盲盒玩偶本身，拆盲盒过程所带来的惊喜感和满足感也是大众消费的对象，正是这种不确定性和神秘感使得盲盒成为当下年轻人追逐的潮流。由此可见，盲盒是情感设计的产物。设计从一开始就是为满足人的基本需求而产生的，人的基本生活需求得到保证之后，就会寻求精神上的满足，盲盒正是基于这种环境得到发展的。

一、盲盒设计行为研究

"对人行为方式的研究是产品设计重要的组成部分。要参照人的行为方式，通过更合理的设计，改变和完善人的行为方式。"盲盒的设计行为分为三个部分，分别是设计师行为、受众的消费行为以及购买行为之后的互动行为。可从这三部分行为研究中探析盲盒的设计理念，以及其独特的营销理念。

（一）设计师行为

人最基础、最主要的创造活动就是造物。设计就是一种"有目的的创作行为"。设计师在设计盲盒前，必须对盲盒产品进行全方面的预判，包括产品的可行性判断、市场分析、受众群体分析等，这一系列行为可以称为设计师行为。

设计盲盒前，盲盒的设计师要考虑以下方面。首先是要对盲盒消费群体有足够明确的定位。盲盒的消费群体主要是喜爱新兴事物的"Z世代"，这一代人成长于互联网和动漫文化的熏陶下，对新鲜事物充满好奇，且具有较强的消费能力。他们追求个性化、趣味化的消费体验，盲盒的随机性和惊喜感正好满足了这一需求。此外，盲盒还具有一定的社交属性，消费者在享受购物乐趣的同时，也能通过盲盒交流形成共同兴趣圈层，满足归属感需求。其次，设计师还要注重扩大盲盒产品的受众群体。盲盒设计师致力于盲盒IP衍生品的创新与推广，例如"故宫淘宝"线上商店推出了一套猫祥瑞盲盒，其以小猫为形象，同时融入故宫文物元素，每个盲盒中的小猫代表不同的吉祥寓意，盲盒一经推出就创造了较高的销售量。盲盒设计师通过丰富盲盒IP形象，扩大了盲盒的受众群体，以保证盲盒的销量。最后，盲盒设计师必须对产品有准确的设计定位。盲盒是集艺术性与游戏性于一体的产物，这两种特性缺一不可。仅具有游戏性的盲盒，无法满足大众的审美需求，不会引起消费者重复购买的行为；而仅有艺术性的盲盒，无法满足消费者的情感需求。盲盒产品必须兼顾符合美学标准的外部表现、具有叙事性的内部表达以及不断更新的产品造型，这些都显示着盲盒的设计应符合一定的游戏和艺术标准。因此，可以说盲盒是集情感化、艺术性、游戏感于一体的设计。

（二）受众的消费行为

设计要符合目标对象的心理模式，盲盒以符合目标群体审美要求的外观设计及较低的单次经济成本刺激消费者的情绪，提供较大的情绪价值，从而促使消费者反复地进行消费，体验拆盲盒的快感。

消费者购买盲盒行为的影响因素还有其他很多方面。一方面，抽盲盒意味着心理压力的一种释放。美国行为主义

者斯金纳曾发明用于研究操作性条件反射作用的心理学实验装置，装置内放置一只饥饿的小白鼠，装置外则放置食物，当小白鼠偶尔按压了箱子内的杠杆时，食物就会掉到箱内，经过多次操作，小白鼠熟悉了这种规律，会通过按压杠杆的方式获得食物。当改变实验规则，把食物掉落的机制改成随机掉落后，小白鼠会不自觉地持续按压杠杆，并变得越来越兴奋。盲盒购买者就像斯金纳箱内的小白鼠，操作性的条件反射让他们在买盲盒时怀着期待的心理。开盲盒的不确定性会让人很兴奋，在我们的大脑中，这种不确定性跟奖赏系统紧密联系在一起，当我们面临不确定的东西时，大脑会分泌更多的多巴胺，从而实现现实压力的释放。这里可用美国认知心理学家唐纳德·A.诺曼在《情感化设计》一书中提到的人的大脑活动的三个层次——本能层、行为层、反思层来解读消费者在购买过程中的心理活动。消费者看到盲盒内容为心仪的玩偶时本能地想要购买，这属于第一层次的大脑活动。单个盲盒的售价在39～69元，对于大多数人来说，这个定价并不高，在自己可以承受的范围之内；此外，现在各大商场都有销售盲盒的商店，互联网及社交平台上都充斥着盲盒的推广信息，在潜移默化的影响下，人们第二层次的大脑活动很容易被激发出来并反馈为购买行为。购买盲盒之后，消费者可体验到开盲盒的喜悦，第三层次的大脑活动也随之产生。当消费者抽到自己想要的玩偶时，会觉得如果继续抽下去，就有可能继续获得满足；而如果消费者没有抽到自己想要的玩偶，"赌徒心理"就会促使消费者继续购买盲盒，产生"下一个盲盒内就会是自己想要的玩偶"的想法。同时，隐藏款、限量款的设计也是让消费者上瘾的重要手段。普通款的盲盒没有升值空间，但如果抽到概率为一比一百四十四的隐藏款盲盒，其在二手市场上的价值通常会上涨五倍到几十倍不等，从而使消费者达到物质与精神的双重满足。正是这样的不确定性收益反馈机制，诱发了盲盒消费者反复、频繁地购买盲盒的行为。

（三）购买行为之后的互动行为

盲盒的不确定性收益反馈机制不仅可以带给用户刺激感，还会激发出买家后续的互动行为。盲盒的消费者在天猫等购物平台、线下盲盒售卖店、盲盒无人售卖机购入盲盒后，会在抖音、小红书、B站、微博等平台分享自己的拆盲盒视频，在闲鱼等二手交易平台售卖自己抽取的盲盒商品，并在百度贴吧等社区中交流自己的"改娃"经验。盲盒逐渐演变成为当下热门的社交产品，心理学家露丝·马尔福克表示，收集东西对建立与他人的联系具有重要的意义，收藏这一看起来非常"私人"的行为可以将人们与拥有共同爱好的人联系起来，从而产生社交行为。娱乐社交平台给盲盒的爱好者们营造了一个交流互动的场所，爱好者们通过评论或其他的互动形式可以构成一种社会临场感，而且共同爱好者之间也容易产生共情反应。这些都会使盲盒消费者的购买动机得到强化，继而实施购买行为。

二、盲盒的未来发展的走向与思考

不可否认，近几年，"盲盒热"打开了潮玩文化和产业的大门，在带动新的潮玩市场发展的同时，盲盒也开拓出新的商业模式，促进了新的社会群体的诞生。但是，盲盒归根结底还是属于小众爱好，其不确定的收益反馈机制也会有新鲜度消散的一天。当代年轻消费群体的消费理念也会不断发生转变，当大众对盲盒的新鲜感逐渐减弱时，盲盒将会面临后续发展动力不足的问题。所以，盲盒的设计师及生产厂家有必要对盲盒未来的发展走向进行思考，并做出新的规划。

（1）盲盒类产品的核心竞争力一方面在于其单品的独特性和未知性，另一方面则在于其具有较高的艺术性，具有一定的收藏价值。因此，盲盒的设计师可以尝试与更多的IP供应商合作，结合当下的热点进行产品设计，打造更加流行的爆款产品。

（2）盲盒的未来发展不仅要借助产业链上游的IP形象设计和产品的销售、宣传，还要重视产业链下游的二手平台。和故宫出品的文创周边产品一样，在盲盒产业未来的发展中，生产厂家应从IP设计、销售宣传、后续交易以及周边服务等方面形成一个全面打通的产业链。

（3）政府在盲盒产品的发展进程中应该扮演好市场监管者和促进者的角色。一方面，有关部门应该尽快完善相关的法律法规，为这个新兴市场营造良好的市场环境；另一方面，对于可能存在违规生产或盗版侵权等问题的生产商，有关部门应该加强市场监管力度。这样不仅能够维护良好的消费市场秩序，也有利于促进市场增长，推进行业较好较快发展。

三、结语

盲盒是设计的产物，通过满足玩家的情感需求和审美体验，产生了可观的经济效益。本文通过对盲盒设计师以及盲盒消费者、爱好者的行为进行研究，总结出盲盒的设计理念：采用不确定性收益反馈机制，让消费者产生重复购买行为；内部玩偶造型依托各领域IP角色，吸引受众的注意力；产品以系列形式推出，更新快且每个系列都有隐藏款、特别款等稀缺款式；盲盒是情感设计的产物，在互联网上逐渐演变成为一种社交产品。在未来，盲盒若要继续保持销量"神话"，需要盲盒设计师、销售商以及政府部门的共同努力，打造出一个富有生产力和可持续发展潜力的盲盒文化产业集团。

参考文献：

[1] 马艳青，吕广静. 论产品设计对人类行为方式的影响[J]. 商业文化（上半月），2011(05):153.
[2] Alice. 盲盒经济背后的心理学启示[J]. 中国眼镜科技杂志，2020(07):56-61.
[3] 唐纳德·A.诺曼. 设计心理学3：情感化设计[M].2版. 何笑梅，欧秋杏，译. 北京：中信出版社，2015.
[4] 张泽远. 基于Logistic回归模型的盲盒类产品消费者购买意愿研究[J]. 中国市场，2020(25):125-126+131.
[5] 赵星晨，陈庆军. 盲盒设计理念对文创产品的借鉴意义探究[J]. 包装工程，2021，42(20):375-380.

作者简介：

刘安娜（1997.06—），女，汉族，山东泰安人，天津美术学院硕士研究生在读。研究方向：艺术学原理。

"天赋河套"农产品区域公用品牌符号研究

曲宁

（天津美术学院　天津　300141）

> **摘要**：河套平原是黄河流域的重要组成部分,黄河水滚滚东流,孕育了八百里河套这片沃土。数千年来,勤劳质朴的河套人世世代代在这片平原繁衍生息,黄河文化、草原文化与农耕文化在这里交织碰撞,形成了独特的河套文化。河套平原的成就得益于大自然的馈赠,以及河套人民的辛勤劳动。在这片沃土上,巴彦淖尔市无疑是一颗璀璨而耀眼的明珠。有塞上江南之美誉的巴彦淖尔市,绿色有机农副产品享誉全国,甚至远销海外。农产品区域公用品牌"天赋河套"就是在巴彦淖尔市得天独厚的自然环境中孕育而生的,品牌以高生产、再加工、向外输出为目标,以绿色、有机、高质量农畜产品为基础。如今,"天赋河套"农产品区域品牌的建设已经初具规模,得到了全社会一致好评。本文选择品牌符号学视角,在梳理"天赋河套"农产品区域公用品牌的符号优势的基础上,对河套平原的发展模式、价值输出、文化内涵进行探讨。
>
> **关键词**：品牌符号学；区域公用品牌；天赋河套；河套文化

河套平原这片土地直引黄河水灌溉,地势平坦、开阔,有利于大面积种植。巴彦淖尔市位于冲积平原,日照充足且昼夜温差大,因此被誉为"塞上粮仓"。正是这样独特的地理风貌,造就了巴彦淖尔地区农牧业的繁荣。"天赋河套"农产品区域公用品牌正是这片沃土最具影响力的"活招牌"之一。

一、品牌符号价值与区域公用品牌发展

根据马克思的商品二因素理论,鲍德里亚在商品的使用价值、交换价值之外提出了商品的符号价值。品牌符号学是符号学的一个分支,以品牌符号为主要研究对象。在经济快速发展的今天,品牌的影响力发挥着重要的作用。品牌不仅影响当代企业的核心竞争力,甚至影响整个国家的经济发展。这促使一些企业开始分析成功品牌的案例,归纳总结出品牌成功的规律。品牌塑造的最终目的是提升品牌的符号价值,只有提升了品牌的符号价值,才能增加品牌的文化价值。可以说一个品牌成功的关键就是创建与推广品牌符号,只有品牌符号获得受众的认可,品牌的信息及理念才能得到准确无误的传达。

（一）农产品区域公用品牌的发展及特殊性

农产品区域公用品牌是在一个具有特定自然生态环境、历史人文因素的区域内,由相关组织所有、若干农业生产经销者共同使用的农产品品牌。一般来说,打造农产品区域公用品牌符号可选用当地富有传播价值的各种因素进行推广,集合区域内小而散的农产品,发挥整体优势,述说多元产品的共同诉求,形成一套完整的区域发展链。农产品区域公用品牌相比于其他农产品品牌,有其特殊性质。首先,农产品区域公用品牌借助区域内农产品先天优势提升影响力。其次,公用品牌所得利益属于共同利益,不属于个人。最后,农产品区域公用品牌代表区域义化,蕴含着区域共同价值,是整个区域的"金名片",对区域各个方面的发展都起到了积极的推动作用。我国农业农村部大力支持农产品区域公用品牌的建设,为此专门制定了农业品牌行业标准。如今,农产品区域公用品牌建设走出了一条符合中国国情、具有中国特色的道路。

（二）"天赋河套"农产品区域公用品牌符号

"天赋河套"农产品区域公用品牌是以"产地名+产品名"作为传播符号而构成的。"天赋河套"品牌首先抓住河套平原知名度与美誉度很高这一优势,进行形象推广。巴彦淖尔具有无可比拟的资源禀赋：地形天生、天赐沃土、滋味天成、天然灌溉。得益于这些因素,河套地区自古富庶,因此品牌命名为"天赋河套"。在官方推出的品牌标识中,"天赋河套"这四个字使用阴山岩刻的笔触,寓意农产品的无污染和原生态,同时将黄河"几字弯"和蒙古包帐顶剪影的弧形意象融入标识图形的整体结构中,彰显巴彦淖尔市的地域特色,从而增强识别性。标识中的黄色寓意农耕文明,蓝色寓意生态环境,绿色寓意游牧文化,白色寓意民族风情,形成了极具特色的农产品区域公用品牌符号。具体见图1。

图1 "天赋河套"农产品区域公用品牌符号

二、"天赋河套"农产品区域公用品牌优势分析与品牌定位

品牌是展示产品形象的有效手段，成功的品牌必须做到直视受众，从消费者出发。品牌的定位决定着品牌的未来，用什么样的符号、传播什么样的理念、制定什么样的品牌战略，这关乎品牌的命运。"天赋河套"正是有着清晰定位和明确目标的农产品区域公用品牌。为响应国家提出的坚持绿色发展，着力改善生态环境的政策，"天赋河套"作为依托于绿水青山的品牌，积极践行绿色设计理念，全面贯彻习总书记在黄河流域生态保护和高质量发展座谈会上的重要讲话精神。

（一）"天赋河套"农产品区域公用品牌精准定位

在美丽的巴彦淖尔市，"天赋河套"这个超级符号正在成为一把打开地区高质量发展之门的"金钥匙"。依靠得天独厚的地理环境，"天赋河套"品牌一经问世，其核心价值就定位于"唯一、独特、卓越"。巴彦淖尔市以"天赋河套"农产品区域公用品牌为引领，建设河套全域绿色有机高端农畜产品生产加工服务输出基地，在"绿色、有机、高端"和"生态、特色、精品"上做文章，激发了地域品牌的高附加值和深度价值。毫无疑问，"天赋河套"农产品区域公用品牌的知名度得益于绿色发展目标的清晰定位，得益于绿色理念的积极践行，得益于农业科技的有力支撑，得益于内外联动的全面推进。为了更好地打造"天赋河套"这块金字招牌，最重要的就是做到专注推广品牌的核心价值，全力提升区域品牌的整体实力，摆脱"单打独斗"的传统生产方式，同时下力气培育品牌授权中的龙头企业，立足区域优势，打造出有口皆碑的高质量产品。

（二）"天赋河套"凭借品牌优势蓄力

"河套"原本就是一块金字招牌，河套地区处于农耕文明和游牧文明的分界线上，这片土地直引黄河水灌溉，地势平坦、开阔，有利于大面积种植。"天赋河套"品牌名称中的"天赋"便是指河套平原这得天独厚的天赐沃土。巴彦淖尔市秉持特色、优质、高端的理念，以"天赋河套"品牌为依托，解决了品牌小而散、多而杂的局面。"天赋河套"品牌聚集了河套地区"七大"品类的农副产品，包括"粮油、肉乳绒、果蔬、蒙（中）药材、籽类炒货、酿造加工、民族特色"等。其中颇具民族特色的食品极为畅销，深受消费者青睐。截至2023年底，"天赋河套"农产品区域公用品牌累计授权22家企业、132款产品，品牌价值超297亿元，为进一步探索巴彦淖尔市特色农业品牌之路打下了良好基础。巴彦绿业实业（集团）有限公司作为"天赋河套"品牌建设和运营主体，以"天赋河套"为品牌核心进行大力宣传、大力支持、集成运作，努力提升"天赋河套"品牌知名度、美誉度和诚信度。只有运用好"天赋河套"品牌优势，基于"科技+传媒"的战略规划，才能使巴彦淖尔市在实现"塞上江南，绿色崛起"的道路上跑出加速度。

三、农产品区域公用品牌做好品牌传播、提升品牌价值

河套历史源远流长，它孕育了壮美的山河，也蕴含着深厚的文化底蕴。要依托河套平原的自然优势，发挥"天赋河套"品牌力量，讲好品牌故事，传播河套文化，为美丽富饶的巴彦淖尔市打造出独特的文化符号。无论是品牌建设，还是品牌传播，品牌与文化之间都有着密不可分的关系。"天赋河套"品牌离不开河套文化，河套文化也需要"天赋河套"品牌，只有加强品牌传播，才能让更多的人了解河套。一个品牌的推广需要借助各种各样的形式，让更多消费者成为"代言人"、宣传员。要实现"天赋河套"品牌的发展，一定要努力构建产业链，提升品牌附加值，坚持生态优先、绿色发展，让"天赋河套"品牌成为绿色有机高端农畜产品的代表性品牌，成为具有全球影响力的知名农产品品牌。在传播品牌形象和理念时，要站得高、视野宽、手笔大、产品精，以信誉占领市场，以质量铸造品牌，让"天赋河套"品牌深入人心。面对外省市场，要讲好品牌故事，制作专题片，让受众了解"天赋河套"背后蕴藏的优秀文化。在加强宣传的同时，品牌应该与文化结合起来，做好品牌的同时也要推动文化事业，承担社会责任，提升自身价值，传播河套文化。

四、总结

在巴彦淖尔市，每个人都由衷地珍惜"天赋河套"这块"绿色招牌"，它寄托着巴彦淖尔人对未来美好生活的希望。在"天赋河套"品牌的引领下，河套全域绿色有机高端农畜产品生产加工服务输出基地建设掀开了新篇章，河套优质农畜产品走向全国、走向世界。有着"塞上江南"之称的巴彦淖尔市，在建设现代化生态田园生活的康庄大道上昂首挺胸、阔步前进。如今的"天赋河套"品牌已经发展到一定规模，在品牌积聚力量的过程中，成功的经验使其成为其他农产品区域公用品牌争相效仿的典范，使"天赋河套"品牌成为"巴彦淖尔模式"的成功案例。这种模式展示了建设成效，总结了成功之道，思考了未来之路，推动了巴彦淖尔市实现绿色化高质量发展，对巴彦淖尔市早日实现绿色崛起具有重要意义。

参考文献：

[1] 周悦，焦世聪，希吉乐，等. 品牌引领走出产业振兴新路子[N]. 巴彦淖尔日报（汉），2021-09-07(003).
[2] 内蒙古自治区农牧厅农田建设管理处. 内蒙古积极探索绿色数字高标准农田建设新模式[J]. 中国农业综合开发，2021(08)：39.
[3] 高慧芳. 符号学视野下的广告创意[J]. 山东教育学院学报，2008(04)：110-112.
[4] 王惠贞，吴瑞芬，武荣盛. 内蒙古不同地区日光温室的气温变化特征及增温效应研究[J]. 湖北农业科学，2017，56(14)：2628-2635.
[5] 王悦. 影视植入式广告在品牌传播上的价值研究[D]. 武汉：华中科技大学，2011.
[6] 袁芳. 商品符号价值的广告传播对使用价值的放大与背离[D]. 长春：吉林大学，2008.
[7] 姜海涛. 鲍德里亚符号政治经济学理论解说[J]. 北方论丛，2013(02)：147-150.

作者简介：

曲宁（1994.11—），女，汉族，内蒙古人，硕士研究生，天津美术学院。研究方向：艺术设计学。

服务设计视角下文旅产业数字化转型分析

胡章婧

（武汉晴川学院设计工程学院　湖北武汉　430200）

摘要：互联网数字化赋能文旅产业发展，推进文旅＋数字化转型"结果"，数字文旅消费新业态日益多元。为研究数字化文旅服务系统的设计策略，本文基于服务设计的共创性和整合性为相关利益者构建良好运营生态，使文旅产业数字化转型更加科学有效，为文旅产业数字化发展提供新思路，从而拓展"文化＋旅游"的产业发展新格局。

关键词：服务设计；数字化；用户体验；文旅发展

随着我国对旅游所发挥的社会经济综合作用越来越重视，政府不断推动旅游基础设施以及旅游服务的高水平建设和高质量发展，我国正逐渐从旅游大国向旅游强国稳步迈进。文旅融合是旅游产业发展模式的变革，是旅游产业高质量发展的必然选择，在数字时代的表现更为深刻全面。基于"万物互联"理念的"文化＋旅游"数字化转型紧跟时代的步伐，成为当今旅游产业中炙手可热的"弄潮儿"，文旅产业数字化发展需要一种新的设计思维来促进数字技术在文化传承中的应用，从而发挥旅游业在提高人民生活质量方面的作用。由此，作者大胆引用服务设计理念打造文旅服务系统，为推动文旅产业数字化发展提供参考。

一、文旅产业数字化转型的研究现状

通过信息技术手段进行管理、展示和推广是文旅产业数字化的主要内容，例如将展馆、展品、遗迹等数字化，结合人工智能等新技术进行博物馆智慧服务设计，旨在结合新技术应用和新媒介发展优化博物馆用户体验。目前，许多旅游运营商利用互联网和移动设备向公众展示和提供服务，将旅游景区、酒店、餐饮等旅游资源数字化，通过在线预订、移动支付等方式提升游客的旅游体验。互联网数字化技术推动了与现实世界平行的新空间的建设，给予基础网络和终端产品开发以巨大的想象空间。现在，建设一种可实现人际互动、信息获取等多重体验的数字文旅平台正在成为旅游从业者的共识，以便为游客提供虚拟与现实无缝衔接的全新旅游体验。

二、文旅产业数字化转型的挑战

在数字化转型过程中，要考虑技术、信息安全和人力资源等现实问题。

首先，技术的作用不可忽视。数字化转型需要依托先进的技术手段，如人工智能、大数据分析等，来提升企业的运营效率、创新能力和客户体验。人工智能在文旅产业中的应用可以帮助企业提高效率、提升用户体验和提供个性化服务。然而，人工智能技术的引入也面临一系列挑战，其中包括数据隐私和安全问题，如何保障用户的个人信息安全并合规使用数据成为企业需要思考的重要问题。此外，需要精准的算法和数据模型，以确保人工智能系统的准确性和可靠性。

其次，信息安全方面要面对以下问题。一是虚假信息问题，网络传播速度快，文旅虚假信息难以辨别和遏制，在一定程度上污染了文旅信息生态与传播环境；二是个人信息泄露问题，导致消费者隐私受到威胁和个人权益受到侵害；三是云端安全风险，随着越来越多的数据存储在云端，云端安全成为信息安全的重要一环，云端服务器可能面临各种网络攻击，如黑客入侵、病毒传播等，导致数据泄露或损坏。

最后，文旅企业所需的人才不仅要通晓文旅专业知识，还需要掌握现代信息技术。而目前此类人才严重短缺，导致文旅产业数字化转型难以落地。因此，需要适应数字化时代的变革，加强数字文旅人才培养，不断提高从业人员的数字思维、数字技能和创新精神，以更好地迎接数字化时代的全新挑战。

虽然数字化转型带来的挑战很大，但它也带来了许多机遇。企业在数字化转型过程中需要坚定信念，注重数字化创新，同时通过跨界合作和整合资源，打破传统产业边界，实现数字化转型的突破和提升。

三、互联网数字化中的服务设计现状

互联网数字化是指利用互联网技术将传统服务转化为数字形态的过程。目前，中国互联网正处于从消费互联网向产业互联网升级的关键时刻。数字化带来了更高效、更便捷的服务方式，同时也为服务设计提供了更多的可能性。在

数字化时代，服务设计需要更加注重用户体验和数据分析，以便更好地适应和满足用户需求。近年来，服务设计发展方兴未艾，已渗透到几乎所有的工业活动和当代生活领域中，很大程度上改变了设计的范畴、方法和价值，推动了设计学科和职业的范式转变，设计正在以不同的方式被广泛应用到不同的创新领域，包括用户体验、文化与传播、商业模式、社会创新等。

随着人们对服务品质的要求不断提高，服务设计应运而生，成为企业提升竞争力的有效手段。从系统的角度看，服务设计是有效地计划和组织一项服务中所涉及的人、基础设施、通信交流以及产品等相关因素的科学体系，也是一项用于提升用户体验和服务质量的设计活动。服务设计所涉及的要素包括人、环境、过程、产品和价值。服务设计的发展背景包括数字化、个性化、用户体验、社会经济转型等多个方面。服务设计旨在设计创新和服务开发之间建立新的联系，提出针对用户的新的服务方法，对用户价值、服务理念、接触点、增值活动这四个方面进行系统分析。服务设计可以简单地理解为"用设计去做服务"，就是用设计的各种特点、思路和方法，去解决服务的各种问题，或是让服务各种特征显性化。在学科教学中，服务设计被认为是整合的、非实体的、不可见的、关于服务的、以体验为主的设计，是一种为以目的为导向的过程设计。将非物质化的、无形的服务以物质化的、有形的方式呈现出来，也就是利用产品的物理特征将服务价值显性化，从而被用户所感知和体验，是服务设计的核心内容。服务设计是多学科的融合，着眼于产品的整个使用过程和背后的系统。

服务设计的载体是多样化的，服务设计教学中常将服务设计载体总结成三个方向——数字的、物理的、人际的，这与人机交互方式中的人-机器-环境系统有异曲同工之妙。当前，世界正进入数字化全连接的智能时代，服务设计的技术联结与传递得到全面提升。数字化时代，服务设计的任务可被划分为两个关键领域：数字服务的构建和数字服务的运营与管理。数字服务的兴起带来了更多接触用户的场景和渠道，因此，构建适应数字服务的场景流程成为当务之急。同时，数字服务的运营和管理也呈现出更大的灵活性，从规划阶段到实际用户体验的推进，都需要建立通用的客户、服务和管理语言，以确保客户的购买行为与产品开发运营之间的顺畅衔接。

四、细颗粒度社会中的服务设计价值

大数据和人工智能所带来的微要素、微场景等构成了设计过程中的每一个参与元素，可以对服务设计进行多维度的描述。科技发展促使我们从粗颗粒度社会进入细颗粒度社会。在具象且场景化的设计思维下，提供一对一的定制化设计并满足客户个性化需求，将成为未来的设计趋势和潮流。从前设计师习惯采用标准化的方式进行设计，未来将以大数据、人工智能技术作为导引，来进行相应的设计程序与方法的改进，以及用户与设计师之间逻辑的重新搭建和安排。比如精准定位产品的设计风格来满足小众群体的需求，以及利用大数据深入了解用户心理，以用户喜欢的方式去打造作品。让用户身临其境的体验设计，成为设计师为相关利益群体创造价值的设计方式。基于此，设计师应掌握相关人工智能技术来驱动设计发展与落地，而服务设计在这种新形势下带来了解决问题的新手段。

未来设计多以系统方案解决问题，在以人为中心的同时发展个性化、定制化设计。以前的设计程序与方法所产出的方案已不足以满足用户需求，在用户调研、市场调研、环境调研中发现多个痛点容易混淆产品的定位。基于此，发掘系统性服务设计思维，打造整合型设计方案，是未来设计的趋势。整合创新的系统设计运用的"共创"原则与个性化设计理念是不谋而合的。

五、结语

有效把握服务设计思维在数字项目中的应用是文旅产业数字化转型成功的关键。我国旅游经济转型着力构建数字化旅游服务平台，推动旅游数字化智能化，促进旅游经济高质量发展。服务设计不只是为用户创造价值，更是为其他相关利益群体创造价值。看似整合创新的设计实则是更加具体地满足用户的个性化需求，将文旅体验看作一篇故事，从头到尾做设计创新。总而言之，服务设计视角下的文旅产业数字化转型带来更多的创新点，并推动数字技术与传统产业的融合。本文解析文旅产业数字化发展的必然趋势以及服务设计在文旅产业数字化转型中的应用，为文旅产业数字化转型提供一定的参考和借鉴。

参考文献：

[1] 魏鹏举. 数字时代旅游产业高质量发展的文旅融合路径——以文博文创数字化发展作典范[J]. 广西社会科学，2022(8)：1-8.
[2] 殷科. 基于用户的服务设计创新及其实现[J]. 包装工程，2015，36(2)：4.
[3] 周鸿祎. 互联网下半场是产业数字化 传统行业会成为主角[J]. 中国商人，2021(8)：48-51.

[4] 李杰. 服务设计[J]. 设计, 2022, 35(4): 7.
[5] 胡溪嵎, 徐延章. 文旅融合背景下博物馆智慧服务设计研究[J]. 科技创新与生产力, 2021(6): 10-12, 15.
[6] 潘素华. 我国旅游经济转型发展研究[J]. 商业经济研究, 2021(19): 182-184.

作者简介：

胡章婧（2003.08—），女，湖北鄂州人，武汉晴川学院本科在读。研究方向：工业设计。

人文视域下的环境设计赋能乡村振兴的路径研究

刘静 赵玉国

（黑龙江大学 黑龙江哈尔滨 150080）

摘要：随着国家对乡村振兴战略的深入推进，农村的经济、环境、建设等成为社会关注的焦点话题，相关专家学者聚焦于"三农"问题、村落空间环境等研究领域。然而，现如今我国乡村建设处于初步探索阶段，不少研究者以城市空间环境为研究基点对乡村环境进行探索，错误地将城市设计方法运用在乡村建设中，从而出现盲目开发、破坏生态环境、忽略主体需求等问题，致使乡村环境特征消失，缺乏地域文化特色，同质化严重，造成"千村一面"的现象。本文研究人文视域下的环境设计赋能乡村振兴的路径，以人文视角为切入点，从三生空间、历史文化和经济环境进行剖析，分析乡土文化和环境设计之间的关系，指出乡村环境现存问题，并提出应对策略，进而让地域文化重塑乡村活力，助力乡村振兴，并为日后的乡村建设提供一定的理论参考。

关键词：乡土文化；环境设计；乡村振兴

一、绪论

（一）研究背景

我国农村基础设施薄弱，党的十九大报告中强调要实施乡村振兴战略，并提出了"产业兴旺、生态宜居、乡风文明、治理有效、生活富裕"的二十字总要求，首次将乡村发展上升到战略高度。实施乡村振兴战略，不能仅着眼于乡村的修复和重建，还要关注乡村未来的发展方向。

（二）传统乡村环境现存问题

1. 生活环境

首先，大量农村人口向城市迁移，农村外出务工人员增加，导致空心村、空巢老人、留守儿童等问题突出。其次，村落分布过于分散，前期道路交通缺少规划，乡村布局均衡性不足，乡村建筑多为钢筋混凝土结构，与乡村整体环境不协调。最后，农村公共服务设施配套不足，没有预留休闲、娱乐的公共空间，无法满足当下村民的需求。

2. 生产环境

以前，农村垃圾基本上都是有机化合物，易分解，无污染，处理之后可以用作肥料。而现在，许多农村加工厂缺少排污监测体系，工业废水等有害物质的排放没有受到严格的管控，未经处理的重金属会渗入地下水中，不仅损害村民的健康，还可能引发畜牧产品有害物含量超标的风险。村民环境保护意识淡薄以及耕地资源的浪费，在一定程度上破坏了生产环境，造成了人居环境和生态环境的双重破坏。

3. 生态环境

实施乡村振兴战略不仅要考虑经济的振兴，生态坏境问题的有效解决也必须加以考量[1]。生活垃圾随意堆放，生活污水随意排放，严重污染了农村生活环境。农药、化肥施用不合理，会对土壤造成污染。废旧农膜随意丢弃，被埋入土壤的废旧农膜会对土壤结构造成较大破坏。此外，露天焚烧秸秆会对空气造成污染。片面追求经济增长给生态环境带来的负面效应应该得到关注和治理。

4. 历史文化环境

在经济快速发展的背景下，人们往往忽视了对历史文化的保护与传承，加上农村人口的大量外流和乡村旅游的盲目开发，使得乡土文化在农村现代化进程中面临被破坏，甚至消亡的危险。传统村落患上了文化"失忆症"，出现了传统民居受到破坏、传统民俗消失、传统技法失传、乡村道德失范、农耕文化逐渐消亡等问题。

5. 经济环境

经济发展与生态环境之间的冲突是我国农村经济发展过程中面临的主要问题。我国农村经济过分依赖于化工、金属冶炼等粗放式产业，整个农村产业发展不均衡。"高投入、高耗能、高污染"的发展模式带来了"高经济、低生态"的农村发展格局。政府缺乏对农村经济发展的监督机制和生态环境保护的相关制度，导致以生态环境换取经济发展的现象时有发生。应该坚持绿色发展理念，引导产业转型，充分利用当地的自然资源和生态环境优势，发展特色生态产

业，如有机农业、生态旅游等，从而解决农村经济发展与生态环境保护之间的矛盾。

（三）研究目的与意义

1. 目的

本文通过对我国乡村振兴战略背景的解读，明确当前乡村建设存在的问题；通过对地域文化、乡土文化的深入挖掘，增强村民的家园意识和归属感，从而激发他们建设美好家园的热情，逐步实现乡村振兴。

2. 意义

(1) 理论意义。

本文以人文为研究视角，探索将乡土文化融入乡村环境建设中的方法，以及实现乡村振兴的路径，从而丰富乡村振兴背景下环境设计领域的理论研究。

本文通过深挖乡土文化，提取乡土元素，丰富乡村文化内涵，重建人文情怀，从而增强村民的文化认同感，唤醒乡土记忆，以乡愁赋能乡村建设。

(2) 实践意义。

以文化为手段，从乡土文化角度探索出解决乡村环境现存问题的策略。在将乡土文化资源转化为经济效益的同时，实现对乡土文化的传承和保护，激发乡村活力，改善村民生活。

（四）相关概念界定

1. 乡村振兴

党的十九大报告中首次提出实施乡村振兴战略，坚持农业农村优先发展，按照"产业兴旺、生态宜居、乡风文明、治理有效、生活富裕"的总要求，建立健全城乡融合发展体制机制和政策体系，以加快推进农村现代化进程[2]。2017年中央农村工作会议明确了实施乡村振兴战略的目标任务：2020年，乡村振兴取得重要进展，制度框架和政策体系基本形成；2035年，乡村振兴取得决定性进展，基本实现农业现代化；2050年，乡村振兴全面实现。

2. 人文生态环境

生态环境包括自然生态环境和人文生态环境。自然生态环境指的是物质环境，人文生态环境则作用于人的精神层面。人文生态侧重于人与社会的关系，为人们提供健康的精神性的心理保障。自然生态与人文生态相互制约、相互联系，共同作用于"人-社会-自然"。

3. 乡土文化

中国的乡土文化源远流长，起源于农业社会，发展于农村。乡土文化是在一个特定的环境下产生、发展并长期积淀，具有强烈的地域性的一种文化。费孝通先生指出，中国社会是乡土性的，乡土社会是一个生于斯、死于斯的社会。乡土文化是中华民族得以繁衍发展的精神寄托和智慧结晶，对促进社会和谐、彰显地域特色、增强民族凝聚力，有着无可替代的作用，在演进过程中形成了特有的文化形态。

（五）研究概述

乡土文化是乡村振兴的精神支撑。本文以人文视角为切入点，立足乡土文化，在环境设计中赋予乡村时代内涵，以环境设计和文化介入两大体系为方向，对不同环境空间进行分析。构建人文情怀，为乡村振兴铸文化之魂，既可解决农村建筑同质化问题，又可促进乡村经济、社会、文化及环境的全面发展。

二、环境设计介入乡村生态环境分析

（一）乡土文化对乡村环境建设的影响

乡土文化包含丰富多彩的文化类型，如农耕文化、宗族文化、民族文化等，不同的乡土文化对乡村环境建设有着不同的影响。例如，农耕文化是人们在长期农业生产中形成的一种风俗文化，是世界上最早的文化之一，决定了中国文化的特征；其带来了聚族而居的习俗，影响着村落布局和规模，同时孕育了自给自足的生活方式、农政思想，与当下提倡的和谐、环保、低碳的理念不谋而合[3]。

（二）不同空间对乡土文化的承载作用

乡土文化通常蕴含于乡土物质实体之中，并成为当地居民繁衍发展的精神寄托，是乡村村民家园情怀和集体意识的催生剂和触发器。不同的乡村公共空间承载了不同的乡土文化，例如，祠堂这类公共空间体现了宗族文化，人们在这里举行祭祀活动，以表达对祖先的敬意和感恩之情；戏台则是传统戏曲文化的重要载体，戏台的公共属性让其成为民间文化娱乐的中心，也成为民间乡土文化的传播平台，发挥着极其重要的作用；田间地头是乡村的生产空间，春耕

秋收都在其中进行，在长期的生产实践过程中形成了丰富多样的农耕文化。

（三）乡村建设现存弊端

1. 盲目追求城市化

有些人片面地认为乡村建设就是推翻重建，盲目追求城市化，全盘否定传统建筑，为了实现城市化而拆毁了具有历史意义的建筑，甚至无视当地的地形风貌特征，推翻乡村原有规划布局，打破了乡村与自然之间和谐平衡的关系。在乡村建设中照搬城市模式，长此以往将造成同质化严重，乡村缺乏活力和生机。

2. 地域文化缺失

乡村建设缺乏对地域文化的了解，没有深入挖掘当地文化资源，没有因地制宜地对环境空间进行设计，导致"千村一面"现象加剧，乡村建筑风格和布局同质化严重。乡村地域文化相当于乡村的人格特征，一个有地域文化特色的乡村环境才有识别性，才能给人以深刻印象。

3. 公共基础设施闲置

近些年，国家加大农村公共基础设施建设的资金投入力度，农村基础设施短板逐渐补齐。但与此同时，部分项目设施存在规划设计与使用主体实际需求不相符的现象，某些设施中看不中用，或者荒废闲置，在一定程度上造成了资源浪费。这是由于一些地区在基础设施建设过程中，缺乏统筹规划，存在重复建设、布局不合理等问题；此外，农村公共基础设施建设的管理和维护机制不完善，一些公共基础设施建成后缺乏有效的管理和维护，影响了其使用寿命和效益发挥。

4. 公众参与度低

在乡村建设中，建造者有着自己的设计思路，往往会忽略村民的意愿，没有意识到村民是当下环境的主体，脱离了环境主体的需求。无论是建设前期还是建设后期，村民都未能参与其中，没有积极投入到家园的建设中。这样的乡村建设容易与乡村实际生活方式脱节。

三、人文视域下环境设计介入乡村建设的策略

（一）建立学科话语体系

乡村环境设计应该是包含建筑、生态、民俗、文化等多种学科理论基础和实践研究的学科体系。然而，现在乡村环境设计偏向纯艺术领域，缺少与自然、人文等的结合，在乡村建设中缺少话语权。产生此现象的主要原因就是目前关于乡村环境设计的研究成果缺乏，且研究深度和广度都有待提高。由此，我们应该以乡土文化为切入点，深入挖掘乡村环境中的文化内涵，夯实研究成果，从而逐步建立乡村环境设计在乡村建设中的话语权。

（二）健全乡村环境的研究系统

1. 自然环境

习总书记指出，山水林田湖是一个生命共同体。所以在乡村建设中要保护自然景观，尊重原有肌理，最大限度地维持其连续性。首先，要坚持绿色可持续发展理念，在乡村景观环境建设中统一风格特色，将绿色设计运用于其中，避免对环境造成破坏。其次，要充分考虑自然山水和地域性因素，保留乡村原有植被，让当地人文景观和自然环境相协调。最后，注意维护乡村原有农业生产和生活特色，要认识到自然环境也是乡土文化的重要载体，注重人与自然的协调，发挥自然环境独特的历史价值和文化传承作用。

2. 人工环境

（1）区别对待乡村遗留旧建筑。

在开展保护工作之前，我们先要认识到并不是所有的旧建筑都有人文价值，不能够一概而论。首先要在深入了解的基础上对相关建筑进行整理和分类，制定修缮标准。要做到对具有极高文化价值的文物建筑进行最低程度的干预，仅在必要时进行修复，以保持其原始状态和历史信息，保留文化价值。对于原始结构破损严重或者体量较小的旧建筑，应该完善布局，赋予其新的功能。比如，对于乡村的牌坊、祠堂、庙宇或者部分具有传统建筑特色的旧建筑，应配合乡村规划布局，主打修复方向，利用就地取材或旧物新用等方法对其进行改造。要因地制宜地推进乡村建设，避免大拆大建，保护历史文化，让自然感与历史感回归乡村。

（2）在公共空间建设中融入乡土文化。

基于乡村整体规划布局，在延续乡村空间肌理的基础上建设公共空间，为村民提供沟通交流的场所，有助于村民增进彼此间的了解和感情。乡村公共空间的建设中需要注重乡土文化的注入，可以提取乡土材料、乡土颜色、乡土植被等不同文化符号，再通过重构、融合等方式将其运用于乡村建设之中。例如，对乡村入口道路进行改造时，可以利

用从废旧建筑中回收的传统材料。瓦片、碎石、红砖、青石板等乡土材料在突出乡土文化特色的同时，可营造出一种带有美学意境的思乡氛围。乡村公共空间是乡土文化传承的物质空间载体和支撑，而基于乡土文化的空间营造又是改变当今新农村建设"千村一面"的重要手段之一，因此乡土文化与公共空间的有机结合将是当前乡村振兴物质空间建设的重要任务。

（3）赋予建筑以温度。

有温度的建筑能够建立起居民与空间之间的联系，可以从乡村的生活、生产、生态等空间来传递乡村文化，将乡村历史、民俗、名人名事、材料等融入乡村环境中，增强人们对乡村建筑的感知。最常见的建筑设计手法就是对传统材料的运用，可采用富有温度的地域材料，借助材料的质感、纹理来从触觉、视觉上唤起人们的乡土记忆，增强人们的家园意识，催生出新的温度。乡土文化赋予建筑以温度，可激发村民对本土文化的认同感，使得建筑空间不再是冰冷的混凝土，而是带有生活的温度、历史的温度、人文的温度。

（三）挖掘乡村振兴的文化内涵

1. 关注主体需求

在乡村建设中，设计者应该深入了解地域环境，从村民的需求出发，而不应该仅仅按照过往的设计经验，那样过于片面，要认识到乡村的主体是村民。满足主体需求并不意味着降低设计审美水平，设计者应当与居民进行充分的沟通与交流，达到审美与需求的平衡。设计者通过村民了解乡村的历史文脉、民俗风情等，以专业的技术来实现居民的愿望，从而让居民真正成为乡村建设的参与者，体现开放包容的设计理念。关怀主体的情感才能强化主体的社会认同感，作为设计者，既要传承上一代人的乡愁，也要为下一代人留住乡愁[4]。

2. 提取乡土文化符号

符号是乡土文化最直接的外在表现形式，乡土文化符号能唤起人们对乡土的认知和记忆[5]。比如，农田这一乡土文化符号凝聚着先辈们的勤劳、智慧和汗水，透过其能看到人们辛苦劳作的画面。可基于乡村自身的生态资源、特色产业、独特的历史文化、村落风貌等各类资源要素提炼具有本村特色的文化符号，并将乡土文化符号巧妙地融入乡村景观中，使其成为美化乡村和传承乡土文化的有力工具，从而传承和创新乡村的文化血脉，优化和重塑乡村的产业体系，推动乡村品牌价值提升。

3. 塑造地域特色文化

每一个乡村都有独特的文化内涵，要想增强乡村的吸引力，就需要在对乡村历史文化有全方位了解的基础上，结合乡村特有的文化资源来打造环境，从而实现对乡村优秀传统文化的保护与弘扬。不能过度重视现代化设计元素，应在环境设计中融入地域特色文化，形成不同的乡村文化脉络，以满足可持续发展的要求。对于乡村本土资源，应在科学选择的基础上做到物尽其用。可以提炼地域特色文化元素，与环境设计材料、工艺、技法等进行多方面的结合，将独特的乡村元素运用到新建筑的表达中，让新建的乡村建筑成为乡土文化的一种传承。

4. 重构人文情怀

想要留住乡愁，就需要对乡村信息进行提取，用传统元素来唤醒人们对乡村的记忆。乡土元素在一段相对长的时间内会保持不变。一个物体、一种材料，当它处于特定的地域内时，就会制造出情绪，唤醒记忆，传达情感。比如，可以在乡村建立文化空间，通过展示陈列的方式向年轻一辈讲述历史，使其在了解村落的文化与历史的基础上，对自己生长和生活的地方产生不同的认知与思考，进而培养乡土情怀。

5. 促进乡村多元发展

文化介入乡村环境，首先是将乡土文化与乡村建设进行有机结合，彰显独特的地域文化特色，推动民俗文化产业、互联网农业等相关产业的发展，促进乡村经济发展。其次，重拾乡土文化，增强村民的归属感和责任感，唤醒村民的乡愁，使其对乡村文化产生深厚的认同感，树立高度的文化自觉与文化自信。最后，以乡村环境为物质载体，对乡土文化进行传承和发展，良好的生态环境、富有乡土记忆的建筑空间、良好的乡风文明会带动产业发展，吸引越来越多的青壮年返乡回流，缓解乡村"空心化"问题，从而实现乡土文化在乡村环境中的传承与可持续发展，营造出具有独特乡土文化价值的空间环境。

四、结语

乡村振兴，应以文化为魂。乡村的经济发展水平应与社会文化水平相匹配。乡土文化介入乡村环境设计，不是单纯地促进经济发展，也不是退守家园、过远离喧嚣的小农生活，应该是唤醒村民的乡村记忆，重塑村民的精神空间，使得归属感、安全感、自信感得以回归，乡愁得以寄托，人居环境得以改善。以环境设计赋能乡村建设，希望物质空间与精神空间得以共生，彼此相依，探寻出一条可持续发展的乡村振兴之路，真正实现乡村的振兴。

参考文献：

[1] 董慧敏. 基于乡村振兴战略背景下的农业生产生态环境问题研究[J]. 杨凌职业技术学院学报，2021，20(04)：32-35.
[2] 岳静. 新时代乡风文明建设的推进策略[J]. 青年时代，2019(32)：133-134.
[3] 谢高地. 生态文明与中国生态文明建设[J]. 新视野，2013(5)：25-28.
[4] 罗正浩，吴永发. 构筑文化共同体：城镇空间创作中的"记住乡愁"[J]. 江西社会科学，2020，40(11)：224-230.
[5] 刘春丽. 乡土景观元素在城市公园中的运用研究[D]. 武汉：湖北工业大学，2016.

作者简介：

刘静（1999.02—），女，汉族，江苏徐州人，黑龙江大学硕士研究生在读。研究方向：环境设计。

赵玉国（1974.08—），男，汉族，山东青岛人，硕士，黑龙江大学艺术学院，硕士生导师，副教授。研究方向：艺术设计。

神话宇宙观下的西王母形象叙事

魏亚茹　刘立士

（湖北大学　湖北武汉　430062）

摘要：西王母是中国神话中最重要的神祇之一，其神格十分复杂，拥有刑罚之神、死神、月神、丰收之神、赐子赐福的吉祥之神等多重面貌。西王母形象的变迁经历了"神话的凝结"与"神性的扩展"两个阶段。其神格与神相的转变以人们的精神需求为导向，具有"帝王师"与"生命之神"两种叙述模式。西王母形象的变迁显示出世界观念如何具象化为象征符号，象征符号又如何在社会发展中不断被建构与叙述的过程。这种大一统社会下封建王朝所建构的神话宇宙观不仅是中国神话没有建立起完整的叙述体系的内因，也是权力迭代中中华文明生生不息的源泉所在。

关键词：西王母；神话宇宙观；象征；叙述

基金项目：2020年度国家社科基金艺术学重大项目"中国画学研究"（编号20ZD12）

一、超越性：神话的凝结

中国神话具有非叙述性，始终未形成一个相互联系的完整体系，这种非叙述性给西王母的形象塑造提供了很大的空间。早期文献中的西王母是一个面目模糊的符号，具有人王、女神、西极之地的多重阐释方式。而无论如何演变，西王母的形象与神格基本上都是以西方方位为基础，结合不同时代人民现实需求的不同阐发。早期西王母的符号阐释方式实际上是早期人们对西方方位崇拜的象征性凝结。

历史上有关西王母的记载首先出现在《山海经》之中，但有关"东母""西母"的记载最早可以追溯至甲骨文：壬申卜，贞，侑于东母西母若（《甲骨文合集》14335）；贞，侑于西母，犬，燎三羊三豕，卯三牛（《甲骨文合集》14344）；贞，于西母形帝（《甲骨文合集》14345）。此处西母是否为西王母的同形异名难以推断[1]，但其作为西方方位神的神格基本可以确定。

战国时期，《庄子·大宗师》中所塑造的西王母是一个得道之神："……黄帝得之，以登云天；颛顼得之，以处玄宫；禺强得之，立乎北极；西王母得之，坐乎少广，莫知其始，莫知其终……"庄子认为西王母是与黄帝、颛顼具有同等地位的大神，具有"道"这种天地终极规律"莫知其始，莫知其终"的超越时空的恒常性，这种超然性贯穿于西王母形象叙事的始终。西王母开始获得特有的神性是在《山海经》中，即"司天之厉及五残"，其面貌也开始清晰起来。

《山海经》中对西王母形象的描述共有四处。

"西王母其状如人，豹尾虎齿而善啸，蓬发戴胜，是司天之厉及五残。"（《山海经·西山经第二》）

"西海之南，流沙之滨，赤水之后，黑水之前，有大山，名曰昆仑之丘。有神，人面虎身，有文有尾，皆白，处之……有人，戴胜，虎齿，有豹尾，穴处，名曰西王母。此山万物尽有。"（《山海经·大荒西经第十六》）

"西王母梯几而戴胜（杖），其南有三青鸟，为西王母取食。在昆仑虚北。"（《山海经·海内北经第十二》）。

"西有王母之山、壑山、海山。有沃之国，沃民是处。沃之野，凤鸟之卵是食，甘露是饮。凡其所欲，其味尽存。爰有甘华、甘祖、白柳、视肉、三骓、璇瑰、瑶碧、白木……是谓沃之野。"（《山海经·大荒西经第十六》）

《山海经》所塑造的西王母形象有几点值得注意。

从神相上看，将西王母的形象与"虎豹"联系起来，且对西王母面貌的描述与"白"密切相关。这种对西王母面貌的描述直接影响了后世对西王母神相的解读，汉代司马相如在《大人赋》中继承了这种"白色"神相的描述，并将之与长生的神职联系起来："吾乃今目睹西王母，曤然白首，戴胜而穴处兮，亦幸有三足乌为之使。必长生若此而不死兮，虽济万世不足以喜。"

战国时期，阴阳五行说已推衍至与五方相结合，白色、虎、刑杀皆为西方的象征[2]。从神相上看，西王母从虎首

1　常耀华在《殷墟卜辞中的"东母""西母"与"东王公""西王母"神话传说之研究》中提出"西王母"与"西母"之间存在一定的渊源；丁山在《古代神话与民族》一书中指出，"东母""西母"为东方地母神与西方地母神；饶宗颐在《谈古代神明的性别——东母西母说》中谈到，西母、王母是否为西王母，不敢遽定。

2　叶舒宪将神话宇宙观中的西方模式总结成"日落处，秋，白色，昏，昧谷"，并认为西王母与刑杀和铁有天然联系。叶舒宪，《中国神话哲学》，中国社会科学出版社，1992年。

豹尾的白色纹饰转变为白发的人形形象，其形象的塑造与西方方位有着密切的联系。而西王母"司天之厉及五残"的威慑性的死神神格，与西方的方位性相关，可以说是西方方位的具象化。

这种叙述变化同样体现在图像上，河南洛阳偃师高龙乡辛村新莽墓的壁画中将西王母描绘成一个白发女性，"白"在此发生形象上的转变，但仍体现了"白"的符号特征（图1）。

从神职上看，《山海经》所述"司天之厉及五残"究竟为何，众说纷纭，有的学者认为是代表灾厄的星宿，有的学者认为是鬼魂，如此种种，不胜枚举。但西王母代表灾厄或具有凶性的性质是公认的，"司"即"掌管"，这种神职足以令邪恶之物惧怕（加上"虎首豹尾、蓬发戴胜"的面貌），却不一定对人造成威胁。实际上，这种形象直到汉代仍被人们广泛接受，证据是出土于滕县（今滕州市）西户口的东汉时期的画像石（图2）。该画像石采用阴刻法，形象稚拙。西王母居中，凭几面向观者，虎齿豹尾，戴夸张耳饰及有复杂花纹的帽子，夸张地张大嘴巴，似乎在展现无限神力。图像共有五层，一个巨大的建鼓直穿画面，连接起下面四层图像，并从形式上将画面分为左右对称的两个部分。观者在观看这幅图像时并不会遵循从左至右或者从上至下的观看顺序，而是以西王母与建鼓为中心向两侧展开，建鼓与西王母皆大于两侧人物形象，视觉中心十分突出。西户口画像石与同样处于东汉时期的画像石（图3）相比，后者明显比前者的雕刻技法成熟很多，但二者的构图极为相似，皆是从中心向两侧展开的构图模式。图3共分为八层，除下面两层车马出行图外，上面六层同样以建鼓为中心向两侧展开，建鼓贯穿三层图像，西王母位于画面最上层，明显大于其他图像，两人首蛇身侍者持便面交尾其下。两块画像石所描绘的图像虽然在内容构成上略有差异，但主题都十分明确，皆是表现通过祭祀仪式来达到升仙的效果，图3所增加的车马出行的仪式更是增强了叙事的完整性。

图1 "西王母与玉兔"壁画 河南洛阳偃师高龙乡辛村新莽墓出土

图2 滕县西户口西王母画像石

图3 东汉时期的画像石

有关西王母长生职能的描述最早出现在《淮南子·览冥训》中："譬若羿请不死之药于西王母，姮娥窃以奔月，怅然有丧，无以续之。何则？不知不死之药所由生也。"这明确说明了西王母拥有不死药，也就是说，她在司刑主死的同时也是位不死之神。相较于东方掌生不掌死的方位神性，西方生命之神的神格在此得到扩充，生与死在西王母身上凝结。在此，文献对于西王母的形象叙事做了进一步的发挥——她参与到嫦娥、后羿与"月"的叙事结构中来，并提出她有不死药——实际上，这是她阴性神性的进一步确立。一方面，刑与阴、月之间有着内在联系[1]。战国文献《黄老帛书·姓争》述："刑德皇皇，日月相望，以明其当……刑晦而德明，形阴而德阳，刑微而德章。""春夏为德，秋冬为刑。先德后刑以养生。"也就是说，刑杀非恶，而是要遵守时序，时空是与人事相对应的，进一步证明了西王母刑杀职能的合理性与合法性。另一方面，嫦娥、月皆为与"日"（阳）相对应的阴性的代表，西王母作为西方之神同为阴性的代表，这则记载所呈现的是一组阴性意象的互释。饶宗颐指出，"至以东西分配阴阳，其事似起于战国"[2]，在此，西方方位的特征凝结于"西王母"形象符号，并开始发展出具有情节性的叙事。

再回到《庄子》与《山海经》，可以看到西王母的形象在三种文献中实现了一个跨越，其神职、神性不断明晰和丰富，最终在汉代成为社会信仰的大神。那么这种神性是从何而来的呢？或者说，作为符号的"西王母"一词与其神格之间的联系是偶然的吗？她为什么获得了主管刑杀的神性？从没有神职倾向的超然之神到掌管瘟疫厉鬼的刑杀之神，再到手握不死之药的长生之神、冥界之主，这种身份转变之间是否有什么深层的联系？

西汉之前，"西王母"作为一个语词，其意义是不确定的，它既是《庄子》中的得道之神，也是《竹书纪年》中与周穆王相会的西方部落的首领，又是《尔雅·释地》中所记载的西极之地，或指代"圣者师"[3]，这种叙述方式在

[1] 叶舒宪，《中国神话哲学》，中国社会科学出版社，1992年，第85-91页。
[2] 饶宗颐，《中国宗教思想史新页》，北京大学出版社，2000年，第112页。
[3] 《荀子·大略》记载：舜曰："维予从欲而治。"故礼之生，为贤人以下至庶民也，非为成圣也，然而亦所以成圣也，不学不成。尧学于君畴，舜学于务成昭，禹学于西王国。

后世并未寂灭，而是成为西王母形象塑造的另外一条叙述渠道，即"西王母"的贤君隐喻。及至《山海经》，西王母才第一次获得了清晰的形象特征。《山海经》的四则材料皆强调西王母与"白"的联系，将之描述为"人面虎身，有文有尾，皆白"，而这种形象特征在西汉时期被理解为与长生相关的白发。

从整体上看，西王母在东汉之前的记载中有以下确定性与不确定性。

1. 确定性

(1) 超越性。无论是司刑之神还是帝王师，抑或是与周天子交往的神女，或者是西方部落的首领，都是无善无恶的具有超越性的神性存在，这种神格为汉代西王母发展为宗教信仰的大神奠定了基础。

(2) 与西方方位存在密切关联。

2. 不确定性

(1) 身份不确定，既是圣者师，又是司刑之神，有时指代西极之地，具有人、神、兽的多重叙述方式。

(2) 面貌不确定，具有人兽混杂的特征，在《穆天子传》的记载中似乎又是神女。

综上，西王母的神性正是西方方位神性的人格化凝结——方位崇拜构成了偶像崇拜的基础，也就是是说，西王母的多重身份实际上是西方方位崇拜的符号凝结。

二、象征性：神性的扩展

从东周至西汉的早期文献对西王母的塑造中可以看到，西王母主要以西方方位为神性依托，拥有生命之神与王母会君两条叙事路径。[1] 前者以西方方位所代表的刑杀神性为依托，在汉代求仙与厚葬风气的影响下其生命之神神格得到进一步扩展，从神话进入宗教，发展出赐子赐福、避凶驱邪等多种神性，最终成为民间宗教信仰中的大神。后者在西汉前期主要以手握不死之药的西方之神形象而受到统治者的推崇，后转变为对"王母会君"题材的兴趣。虽然在汉代，西王母在上层社会并未像在民间一样持续受到追捧，但她深刻地参与着对民间生活的建构，也使得统治者不得不时而利用西王母来阐释政权的合法性。

受求仙风潮的影响，汉代统治者将目光转向了与东方海上仙山具有同样生命神性特征的西方，这在张骞出使西域的有关资料中有所记载，是统治者对西王母拥有不死之药神话的追寻，由此，西王母之地随着张骞的西行而不断西迁。《史记·大宛传》记载："安息长老传闻条枝有弱水、西王母，而未尝见。"由此我们可以一窥古代人对神话的态度：无论是秦时对东方海上仙山的追寻还是汉代对传说中的西王母之地的探索，秦汉时期的神界与人间世界并非完全隔绝，而是可以进入并返回的。东方仙山与西方不死之地住着何种仙人并不重要，重要的是东西方所代表的生命神格。

而通过对"王母会君"题材的发挥，西王母一方面成为"贤君"的隐喻，一方面开始成为祥瑞符号。从《竹书纪年》中描述的周穆王与西王母的交游，到《荀子·大略》所载的"舜曰：'维予从欲而治……尧学于君畴，舜学于务成昭，禹学于西王国"[2]，可见西王母是与君畴、务成昭一样的贤人，这些贤者皆为圣王之师，帝王借此暗喻自身的明德也不足为奇。贾谊《新书·修政语》中提到尧曾"身涉流沙，地封独山，西见王母，训及大夏、渠叟"。《尚书大传》中又云："舜之时，西王母来献白玉琯。"王母会君的主角几次易主，且舜、尧与周穆王皆是西见王母，而《尚书大传》言西王母来朝，明君意义得到进一步彰显。

班固《汉武帝内传》构建了西王母下凡与汉武帝相会的故事，对西王母仪容极尽夸耀之能事，并发展出完整的叙事情节："至二唱之后……王母上殿，东向坐，著黄锦褡襦，文采鲜明，光仪淑穆。带灵飞大绶，腰佩分景之剑，头上太华髻，戴太真晨婴之冠，履玄璚凤文之舄。视之可年三十许，修短得中，天姿掩蔼，容颜绝世，真灵人也。下车登床，帝跪拜问寒暄毕立。"西王母的形象在此转变为艳丽妇人，且皇帝对其态度为"叩首"，可以看出其神性的增强。但皇帝这种"叩首"态度非但丝毫无损于他的尊严，反而因西王母作为拥有无边神力的祥瑞的亲临验证了其贤君身份。

这种以"王母会君"主题来暗喻贤君身份的传统在汉哀帝时期几乎断绝，原因是一场声势浩大的流民运动。《汉书·五行志》记载："哀帝建平四年正月，民惊走，持槁或棷一枚，传相付与，曰行诏筹……经历郡国二十六，至京师。其夏，京师郡国民聚会里巷阡陌，设（祭）张博具，歌舞祀西王母。又传书曰：'母告百姓，佩此书者不死。不信我言，视门枢下，当有白发。'至秋止。"《汉书》之前，从未有记录西王母民间信仰情况的文献，图像亦少见。《汉书》所载的这场流民运动很可能大大地促进了西王母崇拜的传播，"持槁或棷一枚，传相付与，曰行诏筹""设（祭）张博具"以及"佩此书者不死"皆是明显的宗教行为，而这种民间信仰的盛行显然对汉王朝的统治造成了极大的冲击，可见西王母自《山海经》以来所承担的刑杀及"司天之厉及五残"的神性实际上并未断绝，这种祛灾避祸的

[1] 事实上，还有一种叙述路径是将西王母看作地点，但随着对西王母拥有不死之药的建构，四方的观念逐渐与其不死神性结合，西汉时期对西王母之地的寻找兴趣实际上是和她的不死神性相关的，所以仍将之归类于生命之神的线索。

[2] 李凇指出，此处"西王国"与"君畴""务成昭"一样为人名，是"圣者师"的形象，也有学者认为"西王国"是对"西王母"的误抄。章诗同注，《荀子简注》，上海人民出版社，1974 年，第 295 页。

神力一直延续了下来，并与其他神格一起，成为西王母至上神性的一部分。从神相来看，除了《汉武帝内传》所描绘的美妇人的形象，白首妇人的形象同样被保留下来并一直延续到近代（图4）。

图4 《瑶池仙会》（局部）西王母刺绣 恩施博物馆

西王母在民间的主要叙事方式为墓葬图像，文字记载则主要集中于卜辞与铜器铭文之上，成为多种祥瑞的象征符号。在此，西王母发挥了她介于生死之间的神性张力，极大地扩充了其神格，成为宗教信仰的至上神。

西汉《易林》记载："稷为尧使，西见王母，拜请百福，赐我善子。""稷为尧使，西见王母，拜请百福，赐我喜子，长乐富有。""穿鼻系株，为虎所拘。王母祝福，祸不成灾，突然自来。""弱水之西，有西王母。生不知老，与天相保。"可见西王母的神格在民间日常生活中已成为一种祥瑞符号，并发展出赐子赐福、长生避灾等对日常生活的美好愿望。

山东画像石中亦出现了"王母送子图"（图5），西王母生命之神的神格在东汉时期扩充为生育之神，在民间已得到了较为广泛的认可。今天来看，墓室中出现"王母送子图"有些违背常理，尤其是出现在西王母图像发展极为成熟的山东地区。死和生的界限似乎有时会混淆，但这种神性的扩充正是建立在西方神性的超越性之上，从"掌死"到"不死"再到"赐生"的转变便得到了合理解释。

图5 王母送子图 山东地区

东汉铜镜上也常常出现西王母、东王公的图像及吉语，以求长生、多子、福禄与辟邪："陈是（犾氏）作竟（镜）

真大好，上有神守（兽）及龙虎，身有文章口衔巨，古有圣人东王父西王母，渴饮玉泉饥食枣，长相保。""宋氏作竟（镜）自有意，善时日，家大富，取（娶）妇时□众具，七子九孙各有喜，官至公卿中尚（常）侍，上有东王父西王母，予（与）天相保不知老，吏人服之带服章。""尚方作竟（镜）……寿如东王父西王母，长宜子孙，位至三公，君宜高官。"[1]西王母作为祥瑞符号对现实生活的参与可见一斑。

而墓葬中的西王母图像清晰地呈现出其生命神格扩充为至上神的过程。从墓室方位上看，早期西王母图像皆位于墓室的西方，作为灵魂归宿的终点所在，后期西王母图像逐渐脱离叙事，成为具有至上神意涵的存在，象征性达到顶峰。考察有明确年代信息且保存较为完整的墓葬，我们可以看到墓葬图像中西王母叙事的这种转变。

早期墓葬图像叙事更倾向于表现墓主"灵魂升仙"的过程，"升仙过程"分为几类："引导升仙图""风伯拔屋图""胡人引导图""驾车升仙图"。这几类图像都表现出人们对升仙过程的探索，人们对灵魂的归处基本上已经有了一定的认识，但对于灵魂如何到达那不死之地仍心存困惑，需要通过仪式——绘制其过程来引导灵魂。

如东汉早期刻画于孝堂山石祠（公元1世纪左右）东山墙的"风伯拔屋图"（图6）：画面中一裸体男子持一管状物体（末尾有类似禾苗的分叉物），吹向屋顶，屋顶一侧翘起。左侧有几人正抬一车前进，车中坐一人，人被由四颗珠子相连的圆形物笼罩，将车中之人与其他人物隔开；屋顶上方云气弥漫，有一无腿男子飞升其间，左侧一蛙形人物挥舞双臂。李淞指出，此幅图景表现的应是墓主魂魄升天的过程，画面中裸体男子应是风伯的象征，左侧车应为魂车，是对墓主魂气的表现。一方面，这幅图像很好地表现了人们对灵魂升天过程的探索；另一方面，在神话中，风神是东方之神，在方位上与西王母（西王母的图像刻画于与东山墙遥相对应的西山墙，见图7）相对。这样，东、西墙壁便符合了东西方位的神性，并在墓室中形成了一个灵魂动态升天的场景。

图6　孝堂山石祠画像石（东山墙局部）　　　　图7　孝堂山石祠画像石（西山墙局部）

从西王母图像的象征性意涵形成的过程来看，西王母形象开始脱离叙事独立出现，说明了西王母图像符号独立象征意义的形成。她作为象征符号的意义建构已经完成，人们对她所代表的含义是如此熟悉，以至于不需要任何情节的提示。例如，南阳画像砖所呈现的西王母形象的演变轨迹（图8）：樊集吊窑M28号墓大概处于西汉中后期，与洛阳卜千秋墓年代相似或者稍晚，此时画像中的西王母还颇具升仙情节，墓主灵魂驾车进入天门，进入西王母所在仙境进行拜谒，西王母蓬发戴胜，后有捣药玉兔显示其身份。画面采用连续性叙事手法，较之卜千秋墓升仙图在时空与情节表现上都有所强化。而出土于东汉时期的南阳熊营墓的画像石上，东王公形象已经出现，西王母与东王公于灯座形平台上相对而坐，下有带翼捣药玉兔图像，上有凤凰与仙人骑鹿画像，西王母未戴胜，图像无情节叙事（图9）。

图8　樊集吊窑M28号墓

1　王卉，《东汉铜镜铭文词语通释与研究》，上海交通大学出版社，2014年，第243-244页，第247页，第234页。

图 9　熊营墓画像石

西王母形象在墓室壁画中呈现出的多种面貌，一方面表现出较为完整的演变历程，其形象的构建以"死"与"生"的生命神格为核心，从而发展出生育之神的引申意义；另一方面图像与文献记载相呼应，同样具有刑神的阴性神格的隐喻。图像叙事的演变显现出西王母由神话进入宗教的转变历程，也弥补了文献所缺乏的与月、蟾蜍、九尾狐等符号的联系，在一定程度上还原了汉代民间祭祀场景，为还原汉代宗教信仰，发掘汉代思想文化提供了材料。

三、西王母崇拜的深层动力

西王母形象在文字文献与图像文献中的呈现方式具有一定的差异，其形象塑造的主力从社会上层转移到社会下层，应用场景、创作者、创作目的与表现方式的转变使西王母形象展现出神性与俗性并存的面貌。从文献到图像、从统治阶级到普通民众的叙事轨迹显现出西王母形象的建构过程：它体现了先民是如何认识世界，以及这种宇宙观是如何影响人们对时空的认识，最终凝聚为神性符号，参与到现实中并影响人们的行为方式的。

战国时期的先民所持的是一种时空混同的宇宙观——东西南北的方位与四时相对应，时间与空间是不可分割的整体——这种联系是通过对太阳最直观的感受确立的。中国属于农业社会，先民对季节的转换与自然万物的繁荣衰败表现出极大的关注，春夏秋冬四时的转变自然与人们对生命的体验结合起来，形成时空与生命相对应的神话原型模式。如上所述，秋天太阳热力渐弱，草木凋零，万物衰败，而太阳光热正是在西方方位逐渐沉寂。这种太阳的流转与人的生命的轮回相对应，形成一种交应互感的模式，东西方位依从这种变化，分别对应了生命的初生与衰亡。从秦始皇到汉武帝，皆有派遣使者到东海与西域寻找不死之药的记载。

叶舒宪从文字与文献学的角度总结出先民的神话世界的宇宙观为："天圆、地方，大地环水。"[1] 这种宇宙观在汉代墓室图像中也有所体现。

墓室图像中有一种奇特的莲花图案，这种图案中间为正圆，共有八片花瓣，八片花瓣共同组成一个方形（图10）。莲花之外有三种类型的图案：鱼纹、伏羲女娲像、日月图像。在这组图像中，莲花图案是固定的，其他图像在莲花图像外形成一个环形，将莲花图案包裹其中。纵向可分为人、神、鬼三界，日月在三界之间出入，代表着生命的轮回。这类图像很可能是宇宙图式的展现：圆形代表天，方形代表大地，八片花瓣代表八方，花芯代表九州。这种花瓣形图案所配备的图像，无不显现出这种宇宙图式：鱼纹图案很可能代表四周被水环绕的世界状态，伏羲女娲为世界的创造者，代表着世界的秩序，而日月在天地之间轮转。

1　叶舒宪，《中国神话哲学》，中国社会科学出版社，1992年，第36-37页。

图10　汉代墓室图像

在先民那里，时空并非纯然客观的，而是具有天人感应的社会性质，它代表着世界的运行方式，春种秋收冬藏的社会行为都对应节气与空间的变换。那么这种时空观下的西王母为何会成为汉代民间信仰的大神呢？或许我们可以从西王母所代表的西方方位的神性中窥见一二。

与东方万物伊始的生命神格不同，西王母作为生命之神，同时具有生死的两面性，这种神格上的张力带给西王母更多的神格上的可能性。生已是不可更改的事实，死亡与长生便成为人们关注的首要对象。日月东升西落给人们最直观的感受就是热力即生命力量的消长，对应着人类从出生到归于寂灭的过程；而日的消解并不意味着完全的寂灭，新生的月重新使人间充满光辉——这为人们对死亡的认识提供了想象的空间，死亡并非完全的消散，而是灵魂走向另外一个世界，即阴性世界的通道。从时间上看，西方方位所代表的秋季既是万物凋零的时刻，又是丰收的季节，生命在秋季留下种子，来年仍可获得新生。这样，农业社会最为关注的两个方面——战争的威胁与生命的孕育在西方方位属性上都得到了体现。

西王母民间信仰的盛行也与其功利性与世俗性的神格相关，收获对于农业生产来说是直接威胁到生命安全的重要方面，西方方位所承载的丰收与"死"的主题决定了在神话宇宙观下的大一统的封建农业社会中，很容易发展出以生命之神神格为本位的宗教崇拜。

一些学者认为西王母与丰收之神有着密切的联系，实际上这也来源于人们对西方方位性质的认识。秋收对于农业社会来说是最重要的活动，因为它不仅关乎着本年的收成，更决定着来年播种是否能够顺利进行。农业收成直接影响着生命的状态与社会的稳定，几乎一切社会活动都要围绕农业生产进行，祭祀活动也不例外。相较于社会上层的王公贵族对伏羲女娲创世神话的崇拜，集丰收与刑杀于一身的西王母对民众的生命与财富的影响显得更为真实。正是出于西方方位与秋季收获的时间上的联系，西王母生命之神的神格才在东汉时期衍生出赐子赐福的福禄功能，显现出凛然不可侵犯的神圣性与超越性。

上文所提到的汉哀帝时期所爆发的大型的"传西王母筹"运动就是因为社会积弊已久，又年逢大旱，旱灾严重影响了农作物的收成："四年春，大旱。关东民传行西王母筹，经历郡国，西入关至京师。民又会聚祠西王母，或夜持火上屋，击鼓号呼相惊恐。"而基于小农经济"看天吃饭"的脆弱性，旱灾极有可能威胁人们的生命财产安全。西王母与丰收的关联早在《管子·轻重己》中便有记载："以春日至始，数九十二日，谓之夏至，而麦熟。天子祀于太宗，其盛以麦。麦者，谷之始也。宗者，族之始也。同族者人（入），殊族者处。皆齐，大材，出祭王母，天子之所以主始而忌讳也。"一些学者认为王母即西王母，西王母具有丰收之神的神格[1]，由于西王母已然从生死两面影响着人们现实的生命与死后的灵魂，天然就具有成为农业社会重要神祇的性质，在汉代厚葬与求仙风气的滋养下，很快成为重要的民间信仰。

对于社会上层来说，王权和人事与世界的运转是紧密相关的，无论社会如何变迁，这种超越一切世俗权力的神话宇宙观，使得后继者总能"顺应天意"，获得权力的合法性并顺利接续前代王朝，中华文明也能够顺利继承并具有稳定性。

这样来看，西王母在东汉图像中所呈现出的超越性与尊崇的地位和其与东王公组合所呈现出的赐福送吉的神性并不冲突，正是由于其神职的实用特征，其才被赋予汉代民间信仰的大神地位，也才能够参与世俗生活的方方面面，成为重要的文化符号。

东汉时期西王母与东王公形象的结合同样是出于平衡阴阳的目的，巫鸿说："东王公仅仅是西王母的一个镜像。"很多专家学者皆有此论。为什么东王公未能获得独立神格地位，而西王母作为女神，却能在父权盛行的封建社会获得宗教大神地位？

[1] 杨文文在《西王母神话与上古丰收庆典》一文中论述了西王母神话与丰收仪式的密切关系；刘宗迪在《西王母信仰的本土文化背景和民俗渊源》一文中提出西王母神话与秋尝仪式的关系。

巫鸿给出了四种回答，其中有一种认为是"西王母这个名字所隐含的与西方方位的联系"。他的解释是：汉帝国的扩张引起人们对西方兴趣的空前高涨，几则有关西王母的记载都和当时的地理知识有关。[1]在秦汉以来的求仙风气与汉代厚葬风气的影响下，人们追求长生与探寻死后世界的热情空前高涨。而且，经由儒家改造的"天人感应"的学说在汉代已逐渐深入人心，"宇宙与社会、人类同源同构互感，它几乎是所有思想学说及知识技术的一个总体背景及土壤。"[2]这种宇宙观念深刻地影响着先民的思想观念，规范着他们的行为模式。而西王母以西方方位神神格为基础的生命之神的神性很好地回答了这一点，她代表着农业社会人们最为关注的利益。

这种体系化的社会宇宙模式也许能够从侧面为中国神话为何具有非叙述性提供解释。[3]这种非叙述性的语言几乎贯穿于早期神话叙述模式之中，如早期的《庄子》《山海经》《淮南子》，神话人物之间未发展出密切的关联，更未形成完整的等级秩序，中国神话始终呈现为一组组的神话意象，它并不预测，也不许诺未来，仅仅是呈现。除却"子不语怪力乱神"的传统儒家思想的影响，一些神话经过改造后进入历史，也许正是因为中国古代很早就发展出这样一套将宇宙与人类社会同构互感的动态模式来解释自然世界与人类世界，中国神话才未能成体系地出现。

东汉末年，西王母最终进入道教而成为道教神话的一部分。其形象与身份的演变呈现出中华民族文化包容并蓄的特点，她具有超越性，从始至终都没有固定的神像；她来源于对自然的信仰，并有极强的可塑性。当灾难来临时，她是神圣不可侵犯的，她的凶残面貌是为了遏止灾祸，她的威严带给人类的是慈悲与安全；在日常生活中，她亦可扮演降福赐子的温柔母神角色。西方方位神的身份赋予她生命之神的神性，代表农业社会最重要的利益——丰收与播种，由此衍生出降福消灾、赐子长生的功能。

综上所述，我们可以看到，西王母形象的变化是随着时代变换和人们对世界的不同认知而转变的，其形象并未脱离其西方方位神的原始神性，而正是其神格的超越性与包蕴生死的张力，才使其在文字文献与图像文献中呈现出多样而统一的形象。

参考文献：

[1] 叶舒宪. 中国神话哲学[M]. 北京：中国社会科学出版社，1992.
[2] 饶宗颐. 中国宗教思想史新页[M]. 北京：北京大学出版社，2000.
[3] 王卉. 东汉铜镜铭文词语通释与研究[M]. 上海：上海交通大学出版社，2014.
[4] 巫鸿. 中国绘画中的"女性空间"[M]. 北京：三联书店，2019.
[5] 葛兆光. 中国思想史（第一卷）[M]. 上海：复旦大学出版社，2019.
[6] 李淞. 论汉代艺术中的西王母图像[M]. 长沙：湖南教育出版社，2000.
[7] 李莹. 西王母文化研究集成（考古报告卷）[M]. 桂林：广西师范大学出版社，2009.
[8] 杨文文. 西王母神话与上古丰收庆典[J]. 民俗研究，2014(02)：99-105.
[9] 刘宗迪. 西王母信仰的本土文化背景和民俗渊源[J]. 杭州师范学院学报（社会科学版），2005(03)：79-84.

作者简介：

魏亚茹（1998.05—），女，湖北大学艺术学院研究生。
刘立士（1980.09—），男，湖北大学艺术学院副教授，硕士生导师，中国书法家协会会员。

1　巫鸿，《中国绘画中的"女性空间"》，三联书店，2019年，第47-48页。
2　葛兆光，《中国思想史（第一卷）》，复旦大学出版社，2019年，第244页。
3　单纯从叙事学的观点（主要是从西方叙述学的观点）来看，中国神话果然大多是"片段的""支离破碎的"……因为中国神话的叙述所呈现出来的并非以时间线性发展为主轴的故事，而是一种"状态"呈现的记载或说明，因此往往会不自觉地出现具有强烈"跳跃性"的铺陈结构，这样的"跳跃性"，接近于"诗"的表现形式，即由所谓意象式的跳跃所产生的非逻辑性语言结构，浦安迪称之为"非叙述性"。钟宗宪，《中国神话的基础研究》，2006年，第71页。

符号学视角下公益海报设计研究

刘安娜

（天津美术学院　天津　300141）

摘要：本文通过对符号学的阐释，探析符号学在公益海报设计中的应用，并以疫情期间国内外设计师设计的抗击新冠肺炎疫情公益海报作品为案例，解读典型案例中的文字符号、图形符号和色彩符号的设计语义，并总结出符号学在公益海报设计中的价值体现。融媒体时代，公益海报承载主流价值观，在信息宣传方面发挥着重要的作用。设计符号作为公益海报中的关键组成要素，需要设计师对其进行更加深入的研究和思考。

关键词：艺术设计；符号学；公益海报设计

2020年，新型冠状病毒肺炎疫情牵动着亿万人民的心，疫情期间，国内外都打响了"抗击新冠肺炎疫情"的阻击战。在融媒体时代背景下，短视频、海报、插画等以其丰富的表现力和强烈的视觉冲击力在抗疫宣传中凸显优势。相较于单纯的文字叙述，公益海报通过图像呈现视觉信息，一方面能够更快、更简洁地传播信息，另一方面能够更好地吸引受众的注意力。在疫情防控这一特殊时期，设计师们发挥自己的专业作用，创作出各种类型的抗疫公益海报，如宣传防疫知识类、讴歌抗疫英雄类、传递精神力量类等，用设计的力量积极对抗疫情。

一、符号学

符号是负载和传递信息的介质，是人类内心世界的感受和思想的反映。符号是用来表达意义的，没有意义可以不用符号表达，也没有不表达意义的符号。早在原始社会时期，人们就开始不自觉地使用符号来记录生活。而作为一般学科的符号学理论，则是以索绪尔的现代语言符号学理论和皮尔斯的逻辑符号学理论为代表。

索绪尔是现代符号学的创始人，他认为语言是一种表达观念的符号系统。[1]其从语言学的角度，将符号分为"能指"和"所指"两个概念。"能指"用于表达一个意思的符号本身，"所指"是指隐藏在物体背后的概念和意义，例如"鸽子"这一符号，其"能指"层面的概念是一种善于飞行的动物，而其"所指"层面的概念则是和平与希望的象征。索绪尔的语言符号学强调语言的社会性和结构性，其对符号学的研究有着重要的价值。

皮尔斯从逻辑学研究中提出了创建符号学的原理，他认为："符号学在于认知和解释符号，只有被理解的符号才能被称为符号。"[2]皮尔斯在符号三元关系理论中将符号的表意过程分为媒介、指涉对象和符号解释三项，其中，媒介具有可感知的性质，即接收者所接收到的符号文本；指涉对象与人们的经验相联系，是指符号所代表的某物或者某种意义；符号解释则以人的思维活动为前提，是符号引发的认知和思考。"符号解释项"的提出是皮尔斯理论的精妙之处，直接将符号表意过程的重点转移到接收者的一端，一个符号只有被解释才能成为符号，缺乏解释项的符号是不完整的。[3]此外，在皮尔斯的符号三元关系理论中，其根据符号与对象之间的关系将符号分为像似性符号、指示性符号、规约性符号三种[4]，在平面设计中，这三种符号对我们解读设计师的设计作品发挥着很大的作用。相较于索绪尔的语言符号学，皮尔斯的逻辑符号学更加侧重于研究符号活动，其认为符号的活动过程代表人类认知过程。

由此可见，符号学是研究人类一切文化现象中符号的理论，符号学有助于我们更深刻地理解和认识人类文明的发展。

二、公益海报设计中符号的应用

公益海报的核心是公益性，区别于其他类型的海报设计，公益海报更加注重信息的实效性、准确性，而且公益海报面向的是全体社会公民，受众群体庞大且受众的认知水平差异较大。所以海报设计师在设计过程中要通过视觉符号的运用，来满足不同受众群体的视觉需求，以实现公益信息的有效传播。

视觉途径是人类获取信息最主要、最便捷的途径之一。据统计，从外界获取的信息中，有80%来自视觉。文字符号、图形符号和色彩符号作为最基本的视觉符号被广泛应用于视觉传达设计中。在公益海报的设计与传播过程中，设计师和观者会分别对同一张海报中的视觉符号进行"编码"和"译码"。在设计过程中，设计师提取宣传信息中的设计要素，通过对文字、图形、色彩符号的艺术化加工，将信息转化成通俗易懂且容易让人产生共鸣的视觉符号，这一行为是设计师对视觉符号进行"编码"的过程；当受众观看公益海报时，会结合自身经历去理解海报视觉符号背后的语义，这一过程则是对公益海报进行"译码"的过程。[5]由此可见，只有当"编码"和"译码"这两个过程都完成时，才会实现信息的传递，因此，设计师要善于挖掘人民大众普遍认同的视觉符号，将其应用到公益海报设计中，同时，还要通过创新优化受众的视觉体验，抓住受众的审美心理，提升公益海报的传播效度。

（一）文字符号

语言学家索绪尔认为语言是由言语和文字共同构成的，言语是人的一种行为，是人们对语言的运用，文字则是人们用符号记录语言的工具。在公益海报设计过程中，文字符号的运用主要体现在两个方面。一方面，设计师通过装饰手段优化文字符号，利用分解重构法、共用法、替换法、叠加法等方法对文字符号进行创意加工和变形。富有创意的文字符号，在向公众传递信息的同时还能增强海报吸引力，让人们印象深刻。例如，《大爱·武汉》这幅海报（图1），设计师巧妙地借助汉字的结构形态，利用共用和重构的文字设计方法，创意性地将文字"爱"和"汉"融合，把"大爱"和"武汉"这两个词语，以中国特色的合体字形式加以呈现，凸显出疫情面前，大爱无疆，人们齐心协力抗击疫情的精神。另一方面，利用文字的语义优势，实现对图形的解释和补充，达到以文辅图的目的。例如，意大利设计师的海报作品《爱能战胜一切》是由图形和字母构成的，"Omnia vincit Amor "这句话出自古罗马诗人维吉尔的《牧歌集》，译为"爱能战胜一切"，其语义象征着在抗击新冠疫情的艰难斗争中，爱是不可抗拒的力量，激励我们积极面对困境，用爱战胜困难。文字是介于语言与图像之间极为独特的符号介质[6]，将文字符号应用于公益海报设计中，冷冰冰的文字也能够传递出强烈的感情。

图1 《大爱·武汉》 作者：李中扬、李僮，首都师范大学；胡莹莹，武昌理工学院

（二）图形符号

相较于文字而言，图形更为直观形象、生动有趣，能更快速、直观地进行表述，能够更轻易地吸引受众的目光，因此，图形成为海报的重要组成部分。[7]在公益海报的设计过程中，设计师借助皮尔斯的符号学理论，挖掘抽象信息中的图形符号，在受众解读公益海报的过程中，像似性符号、指示性符号、规约性符号发挥着很大的作用。

1. 像似性符号

像似性主要包括形象像似性、图式像似性、比喻像似性三种。由于像似性符号与指代对象之间存在着相似特性，故对于受众来说，这是最容易被解读的符号，也正因如此，像似性符号被广泛地应用于公益海报的设计中。例如海报作品《戴口罩防肺炎》中将口罩模拟成肺的形象，利用图形符号的形象像似性凸显"戴好口罩，防止肺炎"的主题，很好地起到警醒人们的作用。作品《没有硝烟的战争》中，将医护人员手中的针管与狙击枪的二倍镜进行了异质同构，象征在疫情期间，针管就是医护人员有力的武器，能消灭全人类共同的敌人——病毒。像似性符号的运用使得公益海报中图形符号的表意更加生动形象。

2. 指示性符号

指示性是符号被赋予意义的一种重要方式，是指符号与对象之间存在某种相邻的关系，例如因果关系、部分与整体的关系等，因此指示性符号是一种"有理据性"的符号。指示性符号与其指示对象有一种直接的联系，受众看到指示性符号时就能瞬间联想到其指代的对象。例如，看到热干面，我们能瞬间联想到武汉这个城市，疫情期间，热干面作为指示性符号频繁出现在抗击疫情公益海报中。《人民日报》曾刊发《众志成城，我们在一起》系列海报，此系列海报就是利用作为城市美食的指示性符号制作而成的，共三十张，其中一张将北京炸酱面和武汉热干面的摄影图片各截取二分之一，然后拼接在一起，达到"一碗两面"的效果，并配文"我在北京，北京炸酱面给武汉热干面加油"。此外还有湖南长沙臭豆腐、安徽淮南牛肉汤、甘肃兰州牛肉面等指示性符号。此系列海报展示了中国人民面对疫情团结一心，共同抗击新冠疫情的温馨场景。

3. 规约性符号

规约是指人类社会对某人、某事或某物所产生的普遍认知，通过规约的划定，可使一个具有多项意义的事物在特定的环境下能够精准指代对象，使感知者对事物产生一个准确的认知。在公益海报设计中，如果设计师所使用的设计符号与它的指代对象之间存在着社会约定的关系，那么这个设计符号就是规约性符号。例如，鸽子自古以来被人们赋予了多种象征意义，如象征和平、爱情、平等、家庭和睦等，鸽子作为一种规约性符号，在抗击疫情公益海报的意义建构中发挥了很大的作用。作品《爱·驰援》中，设计师用简约的黑色线条勾勒了一个在天空中飞翔的鸽子形象，并将鸽子的翅膀涂成白色，以呈现口罩的形象。简单的图形符号展示出全国各地的医疗物资从四面八方驰援湖北的情境。由此可见，规约性符号只有在被大众准确认知的前提下才会起到传播信息的作用。此外，规约性符号与像似性符号和指示性符号不同，其具有历史性和社会性，在不同的历史时期和不同的文化背景下，人们对规约性符号的认知会有偏差。例如竖大拇指这一手势在中国表示赞扬和肯定，而在某些地区则被认为是一种挑衅行为。对比中外抗击新冠肺炎

疫情的公益海报作品，我们可以看到中国的抗疫海报中常会出现医护工作者或者其他抗疫人员手竖大拇指的形象，而在国外的海报中则很少出现此类形象。

（三）色彩符号

研究表明，色彩能够影响人们的情绪状态，唤起人们的各种联想。色彩符号是海报设计中必不可少的符号，其与文字符号和图形符号共同构成一张完整的海报。色彩符号通过具体的色相、明度传递出海报设计者的情感倾向，每一种颜色都可以衍生出多种解释项。红色和黄色是指示标识常用色，通常用来表示禁止和警告，将这两种颜色运用在公益海报设计中，能够很好地起到警示的效果，作品《隔离病毒，不隔离爱》将红色的禁止标识和黄色警戒线不断重复叠加，构成爱心的形状，在突出主题的同时，警示人们远离病毒，做好防疫工作。

三、符号学在公益海报设计中的价值体现

平面设计依赖于视觉语言符号来传达信息，通过设计师编码和受众译码两个过程，完成信息交流。公益海报的特殊性使其区别于其他类型的海报，在设计符号的选择上要注重选取简洁明了、通俗易懂且具有较强指代性的符号。可见，设计符号在公益海报设计中的作用极为重要，将符号学理论应用到公益海报设计中具有很大的价值。

首先，符号学为创意提供了更大的施展空间。符号具有多义性，符号的这种特性使设计师在设计实践前会建构与主题相关符号的语义表达，打破固有思维的限制，突破思维定式，为创意设计提供更丰富的灵感。

其次，海报中的设计符号相较于文字信息更简洁明了、生动形象。图形符号具有丰富的语义，多个符号的组合可以形成符号文本，使设计符号具有叙事性，从而可以更快地传递信息，同时容易使受众产生共鸣，有利于增强受众对海报信息的记忆效果。

最后，文字符号、图形符号和色彩符号的结合有利于增强海报的视觉冲击力。特殊的变形文字、生动形象的图形和鲜艳的色彩搭配可以吸引受众的关注，有效完成公益海报的信息传达。

四、总结

融媒体时代，万众皆媒，互联网及移动媒体推动了视觉设计的传播，传统的信息宣传方式已经不能被人们所接受。新冠肺炎疫情期间，公益海报承载主流价值观，输出抗疫相关信息，宣传防疫知识，在信息宣传方面发挥着重要的作用。在这种情况下，如何设计公益海报作品成为设计师要面对的新的挑战。公益海报设计师需要不断开拓设计思维，借助符号学理论，准确提取信息中的设计符号，通过群众喜闻乐见的形式，满足受众的情感需求，更广泛地传播相关信息，使公益海报设计在反映社会问题、提高受众关注度上发挥更大的价值。

参考文献：

[1] 聂志平. 索绪尔《普通语言学教程》中的语言符号学思想[J]. 浙江师大学报，2001(06)：100-104.

[2] 曹又允. 从广义符号学角度解析民间剪纸艺术[J]. 美术研究，2010(02)：107-111.

[3] 阮鉴，张娟. 皮尔斯符号学视阈下的服装图案设计探索——以品牌HUI系列服装设计为例[J]. 纺织导报，2021(07)：93-95.

[4] 陈筱旻. 楚文化图形符号在湖北省博物馆文创产品包装设计中的应用研究[D]. 桂林：广西师范大学，2018.

[5] 陈敏. 符号学理论在公益海报设计中的价值探析[J]. 西部皮革，2021，43(14)：33-34.

[6] 陈小琴，朱永明. 文字符号在视觉传达设计中的双重构建[J]. 包装工程，2018，39(18)：50-54.

[7] 宋涛，师梦茜. 从符号学视角下解析黄海电影海报设计[J]. 艺术品鉴，2021(18)：17-18.

作者简介：

刘安娜（1997.06—），女，汉族，山东泰安人，天津美术学院硕士研究生在读。研究方向：艺术学原理。

莫迪里阿尼绘画作品的优美特性研究

彭成[1] 陆婷婷[2]

（1. 湖北大学　湖北武汉　430062；2. 湖北师范大学　湖北黄石　435002）

摘要：莫迪里阿尼是十九世纪末二十世纪初巴黎画派的重要代表之一，他将传统的意大利古典主义美术和原始艺术相结合，确立了自己独特的风格。他在短暂的一生中，创作出了只属于自己的独特艺术形式，其中蕴含着莫迪里阿尼对优美的解读与创造性的诠释。在巴黎画派中，莫迪里阿尼的风格是特别的，他的特别之处在于，他有意避免了风靡的立体画派对自己的影响，"踌躇满志"地想要树立一种独特的样式。莫迪里阿尼对于艺术的理解依然是基于他内在的审美修养，他的一切创造依然是基于对美的探索，而不仅仅是对于革新的野心，这自然使得他在当时当地的风向中成为边缘人物。在莫迪里阿尼的所有作品中，最引人注目的是他笔下的女性肖像以及女性人体，这些作品大多被赋予了古典底蕴，展现了一种独特的优美气质。

关键词：莫迪里阿尼；优美；古典主义；原始艺术；审美

一

阿梅代奥·莫迪里阿尼，1884年生于意大利。他在二十多岁之后从故乡辗转至巴黎，身负满腔的热诚与洋溢的才华。然而，在不到十年的时间里，他从一位颇受欢迎的绅士变成了众人口中的"疯子艺术家"，过着波希米亚式的生活，这使原本就身患疾病的莫迪里阿尼雪上加霜，生活一度走向崩溃。苦难，放纵，多情，都为这位艺术家蒙上了传奇色彩。在他去世后，甚至有人以他的生平为原型进行夸张浪漫的文学创作，这一切都促使这位天才艺术家在众人的眼中更为神秘。

然而，抛开人们对艺术家人生的臆断与想象，仅仅将视线聚焦于莫迪里阿尼的绘画作品，可以发现这位天才的生活虽然如脱轨的行星般迅速走向失控与消亡，其对艺术却有着独到的见解与非凡的创造。莫迪里阿尼的作品在某种意义上来讲甚至是严肃的，意大利古典主义美术对莫迪里阿尼早年的滋养与熏陶使其积累了深厚的审美底蕴。同时，他又吸收了原始雕塑的简约与活力，其表现方式与风格不可避免地受到新艺术运动的影响，但他并不会刻意跟随在某位大师身后，而是取百家之长，化为己用。莫迪里阿尼的作品充分展现了他对优美的理解。然而，这种优美，并非普遍意义上的"田园牧歌"式的优美。在优美的形式中，莫迪里阿尼糅杂了独到的理解和鲜明的艺术个性，形成了一种特别的莫迪式优美。

二

优美这种审美形态最早见于古希腊文化，指视觉感受良好的对象。在英语中，"graceful"与美惠三女神的总称"Charites"发音相似，优美一词正是源于美惠三女神的总称。西方美学史中常常将优美与崇高并举讨论，以辩证地理解优美的含义。可见，优美的性质更接近于女性的特质，通常表现出形体精致、行动轻巧、形式柔和、比例协调等特点，除此之外，在运动感上，优美是流动的、缓和的。除去外在的表现，优美更是一种主观的个人感受，其当然具有自然和谐的共性美感，但不同的审美主体会对优美产生不同的感受。总体来说，优美的感受不是一种压迫的、征服性的审美体验，而是审美主体与审美客体达成了某种精神上的和谐与统一，这种统一的感受是平静的、和谐的、令人愉悦的。

莫迪里阿尼的作品之所以展现出独特的优美性，追根溯源，应归于意大利传统艺术对他的深刻影响。

1901年，莫迪里阿尼因为身体问题需要疗养，于是开始了他的意大利之行，这段旅行对他的影响是深刻的。旅行期间，他跟随斑痕画派主要代表人物乔瓦尼·法托里学习绘画艺术，临摹了古典大师的作品，在画室进行写生，这一切都为他未来的艺术风格奠定了良好的基础。意大利古典艺术在他的内心孕育了审美的种子，这颗种子最终开出了瑰丽的花朵。莫迪里阿尼的作品（尤其是女性人体系列）在构图和技法上都与意大利文艺复兴时期的艺术大师有着很深的关联，例如他绘于1918年的作品《挤牛奶的女工》无论从色调上还是动态上都让人联想到波提切利的作品《维纳斯的诞生》。二者纵然在表现手法与绘画语言上差异很大，却难以掩饰气质上的相似，在女性气质的艺术处理上都不约而同地保留了女性的忧郁、纤细（特指气质上的一种细腻的美感，并非体态上的纤细）与空灵。二者有所不同的是，波提切利描绘的女性更接近一种纯洁的空灵，而莫迪里阿尼却在近代女性的眼神中解读出了空虚以及对世俗命运的讥讽，这种对于世俗群体的疏离感，是物象与世俗产生距离之后，所达到的一种高于真实的美感。在线条上，古典主义时期的艺术大师对线条用心经营，其作品无不体现着一种精致的优美。莫迪里阿尼掌握了这种精巧的线条，但更注意写意，他对于线条的运用至今仍是众多艺术家学习的典范。线条的韵律感在二维半画面中得到了强调，在莫迪里

阿尼的作品中，秩序和框架正是由这些朴拙而不失典雅的线条所建立的，所有天才的气魄与创造力在线条中得到舒展与发散。这种古典气质是莫迪里阿尼一直坚持的美学追求，也是莫迪里阿尼想要传达的一种莫迪式优美。

在色彩上，莫迪里阿尼依然保留了这种古典气质，这也是体现其作品优美性的重要因素。流动感强的浅蓝与青绿，不同程度的褐色、土黄色以及黑色、绛红色等颜色是他十分钟爱的，这样的色调令画面静谧、和谐、深沉，富有秋日的诗意。莫迪里阿尼去除了复杂的背景，将背景简化成简单的色块，主体形象在这样的简化处理之下变得更突出了，传统的古典色调与平面化的处理相结合，达到了一种简约却蕴含古风的美感。他对于人物的处理表面上看起来十分简化，却蕴含了一种朴拙的艺术追求——绘画语言的本真与纯粹。这不仅表现在其作品的艺术形式上，还体现在每一处细节里，并置在一起的色块与色块之间富有变化且相互呼应，形成了一种共生的、和谐的画面关系。他刻意在有的地方保留了作画痕迹，增强了绘画感，这与古典主义大师们含蓄的具象语言是有所不同的，具有一种纯粹而原始的艺术活力。当人们面对莫迪里阿尼的作品时，既可以在整体上体会到一种美的形式，又不至于在再次审视时索然无味，作品的每个细节都蕴藏着莫迪里阿尼对绘画艺术之美的理解，这种美感是舒展开来的，带给人一种流畅的审美体验，以视觉为窗口，直抵人心。例如莫迪里阿尼的佳作之一《裸体坐在沙发上》（1917年绘），主人公单手抱胸，半侧身地坐于红褐色的背景中，腿部搭着一条暖白色的衬布，她以魅惑性的姿态坐在暧昧的红色基调中，灰蓝色的双眼迷离地直视着观众，似乎带有一丝挑衅。这样的形象展现出一种富有性张力的美感，十分具有攻击性，但莫迪里阿尼利用低纯度的暖色调以及音乐性的节奏平衡了这种攻击性，展现了女性微微内侧、单臂守护的姿态，性感却不失优雅。他的画作背景并非简单的平涂，而是利用快而急促的笔触与透底的色层达到一种丰富而微妙的色彩变化，他对冷暖与明暗的把握是极为微妙的，除了受到古典主义大师的影响，也受到了现代主义之父塞尚的影响。他塑造的人物具备雕塑感，也具备符号化特征，可谓古典艺术与现代艺术的完美结合。基于求学期间对人体的研究，莫迪里阿尼对于人体的理解十分到位，所以十分"惜墨"，知道在关键处利用微妙色差保留结构，也知道如何利用精妙的笔触平面化处理一些部位，以取得一定的松弛感。依然以《裸体坐在沙发上》为例，莫迪里阿尼用扎实的笔触将主人公主体侧面的大腿处理成了整个色块，但保留了相对粗糙的质感，这种质感是对女性肤质所进行的艺术化处理；主人公的锁骨、脖颈以及手臂和胸部，则对关键部分给予了微妙的处理，相较于腿部的处理更加起伏有致。在整幅画面中，何处该简化，何处该细腻，莫迪里阿尼都进行了严谨的思考，最终巧妙地得到了画面的节奏，莫迪里阿尼如同一位天才指挥家，将不同的绘画元素对立统一于画面之上，谱写出关于优美的莫迪式篇章。

三

无论世人如何看待莫迪里阿尼的个人生活，都无法否认，莫迪里阿尼对待作品是极为严肃的，其作品展现出诗意的韵律与节奏。拉斐尔创立了优美的、诗一般的绘画语言，这种绘画语言成为18世纪古典美术的重要参考标准。基于文艺复兴的精神，绘画语言的优美性在一定程度上来源于画家对秩序和理想美的追求。而这种追求，在莫迪里阿尼早年的教育中早已埋下了伏笔。莫迪里阿尼的祖父伊萨克十分推崇哲学家斯宾诺莎，斯宾诺莎崇尚理性，认为人不该被情感和欲望操控与驱使，这种思想对早年的莫迪里阿尼产生了深远影响，在莫迪里阿尼早期的生活中，这种思想依然有迹可循。虽然在他后来的人生中，斯宾诺莎并没有指引他挣脱颓废的生活窘境，但在他的作品中，对秩序与平衡的追求是贯穿始终的。从表象上看，他笔下的人物扭曲变形，但这种变形并非随意而为，他正是通过人物的变形，达到画面的统一与平衡。人物在不失个人感受的前提下作为纯粹的艺术语言而存在，变形与夸张是为平衡和秩序服务的。他早年的风景作品《托斯卡纳的风景》已然十分含蓄地表达了他对平衡与秩序的追求。画面地平线的位置在中线偏上，左侧的山坡向上倾斜，右侧的山坡接近于地平线，透视焦点将人们的目光引向了画面的左上角。在画面的右上方，接近中点的一棵墨色树木孤独地伫立，再次将人们的视线拉回来。前景的左侧有一间暖白色小屋，作为平行线又创造出视觉上的平衡。跟随这些重要的线索，人们的视线将有一个"Z"字形的移动过程，达到一种微妙的视觉平衡，通过平衡画面，作品达到了一种平静感，而这正是构成优美感的重要因素之一。这种美学追求在他早期的雕塑作品中也有所体现，但在他的绘画作品中表达得更为明确。绘于1917年的《戴宽檐帽的珍妮》已经有着十分典型的莫迪风格，人们会被这幅尺寸仅为55 cm×38 cm的肖像作品所吸引，作品中的女性的面部与颈部被拉长了，手部也被拉长了，但保留了曲线的美感，人物整体姿态呈现为被拉长的"S"形曲线。深入研究画面，会发现画面在点（线段与线段交会处）的处理上很有节奏，如果在画面的上半部分左边有一个交会点在上，相应的，右边会有一个交会点在下，而画面的下半部分则和上半部分相反，这种对仗又有规律的变化使得画面具有一定的节奏感。在画面中，不允许出现绝对对称与完全重复，蕴含着关于"优美"的密码。对于莫迪里阿尼来讲，其画作不会受到视觉的限制，客体物象已经被他解读成关于美的绘画语言，例如人物的帽檐被解读成一条富有变化的长曲线，帽檐内部的色彩与背景区别开来，但并不违和，背景的分割线作为一条长直线与帽檐相呼应，既可以切割画面，又体现出整体的对比。主人公的帽檐和双眼是微微向右下方倾斜的，头部也微微向右倾斜，但手指作为支点，向上抬升了下坠的趋势，背景中的墨绿色部分也是向右上方倾斜的，如此一来，便形成了一种平衡状态。通过对绘画语言的深入解读，笔者认为，莫迪里阿尼对于秩序与平衡有着执着的追求，而这正是其画面展现出优美特性的重要原因之一。

四

莫迪式优美虽然与意大利传统美术有着深刻的联系，但又区别于传统意义上的优美。传统意义上的优美是含蓄而理性的，莫迪式优美却表现出一种更为朴拙而直接的特性。受到原始艺术与现代艺术的影响，莫迪里阿尼对于绘画画语言的表达更为直接大胆，线条虽然精致且富有变化，但又带有一种朴拙感，他对画面构成所做的简约处理使得观看者很难首先产生对细节的兴趣，而是将目光落于整体，画面人物就如同一尊雕塑，浑然一体。在画面气质上，莫迪式优美也区别于传统的优美，在莫迪里阿尼的画面中，增加了一种不安与骚动的气质。永恒之美的确是艺术家崇高的追求，然而，或许是莫迪里阿尼将生活的不安定感与生命的虚无感无意间带入了画面（这在他的一部分肖像画中有所体现，在他后期的作品中也有所保留），他1917年的作品《系黑领带的女子》体现出一种忧郁的氛围。这幅作品中，人物被安排在了灰色背景之中，背景的笔触十分自由散漫，不安感充斥着画面，画中女子红唇紧闭，双目被处理成了类似于背景的颜色，带有一种阴郁的气质。人物的动态与气质仍然具备女性的优美，但愁绪与哀伤的感受成为主导感觉。莫迪里阿尼的画作有一种矛盾的气质，他的画面追求平衡与永恒，却有一种流逝感，这从表面上看是由于画家多变的笔触，但更深刻的原因却源于画家个人的艺术追求。莫迪里阿尼虽然追求优美的特性，但并不追求完美，或者说，他试图将完美的理想与个人感受进行融合，在他的部分肖像画中，他并没有模式化地对所有的模特进行变形，而是保留了一定的个性与感受。画家对于对象精神气质的把握使得其作品不仅仅是一种优美的典范，还被赋予了一定的精神气质。藏于纽约奥尔布赖特－诺克斯美术馆的佳作《年轻的侍女》与人们印象中的莫迪里阿尼的画作就有所不同。人物的脖颈依然是被拉长的，但不再过于夸张，侍女双手交叉于小腹前，双脚呈丁字式站立，嘴角微微向上，似乎是在沉思，又像是在微笑，整体体现出一种温顺、淡然的气质。画面中的侍女依然可以给予观看者优美的感受，却多了一份质朴与神秘。莫迪里阿尼能够抓住每位模特的气质，在他的笔下，女性的顺从、忧郁、傲慢、魅惑都被传神地保留下来。

莫迪式优美并非追求完美形式的优美，莫迪里阿尼将古典气质与简约的原始艺术相结合，在表达优美气质的同时并不放弃客体的独立个性，达到了一种简约与精致、个性与共性、永恒与流逝的共生。早年的家庭教育与意大利传统艺术对他的影响几乎深入骨髓，无论当时的巴黎艺术市场所推崇的艺术风格如何变幻，都不能影响他的审美判断。就画家本身而言，他拥有着天才般的敏锐，也有着自我毁灭的倾向，这些也被无意识地反映到他的画作中，成为他艺术特色的重要成因。

参考文献：

[1] 张柏俊. 傣族白象艺术的优美特质研究 [D]. 昆明：云南师范大学，2020.
[2] 王晓赟. 西方美术作品中的"优美"和"崇高"[J]. 艺术大观，2021(28)：44-45.
[3] 温锴源. 莫迪里阿尼人物画风格探源与形式语言研究 [D]. 太原：山西师范大学，2021.
[4] 刘浏. 莫迪里阿尼人物画的风格源流探析 [D]. 苏州：苏州大学，2018.
[5] 连醒. 浅析莫迪里阿尼绘画风格 [D]. 南昌：江西师范大学，2013.
[6] 乔弗里·梅耶斯. 莫迪里阿尼传 [M]. 吴晓雷，译. 南京：南京大学出版社，2012.

作者简介：

彭成（1993.5—），女，汉族，山东滨州人，硕士。研究方向：美术学油画方向。
陆婷婷（1994.11—），女，汉族，山东滨州人，硕士。研究方向：美术学中国画方向。

简述中国折扇早期发展概况

杨灵芝　郭天天

（湖北大学　湖北武汉　430062）

摘要：扇文化在中国有着悠久历史，折扇在宋代传入我国并得到发展。作为舶来品的折扇在明清时期达到其发展高峰期，各种艺术形式并存其上，折扇逐渐从实用品发展成为艺术品。关于明清时期的折扇记载非常多，但有关折扇在我国早期发展状况的研究较为欠缺，特别是在团扇大行其道的两宋时期，折扇的发展相对缓慢。本文主要追溯折扇来源，并探究两宋时期折扇的发展状况及其形制的演变。

关键词：中国折扇；来源；两宋；形制

一、中国折扇历史来源

中国扇文化历史悠久，自古即有"制扇王国"的美誉。晋代崔豹的《古今注·舆服》记载："五明扇，舜所作也。既受尧禅，广开视听，求贤人以自辅，故作五明扇焉。"这里记载的"五明扇"，由他人持之，为中国最早记载的礼仪之扇。随着时代的不断发展与变迁，大约在秦汉时期出现了团扇，其扇面为圆形或近似圆形，底部有扇托连接扇面与扇柄。

根据文献记载与实物资料，笔者推测随后发展起来的折扇并非我国本土化产物。关于折扇何时流传至我国，明代陈霆在《两山墨谈》中记载："宋元以前，中国未有折扇之制。"明代陆深在《春风堂随笔》中言："今世所用折叠扇，亦名聚头扇。我乡张东海先生以为贡于东夷，永乐间始盛行于中国……盖自北宋已有之。"这两则记述大概指出了折扇出现的年代——北宋。《宋史·日本传》记载了北宋端拱元年（988年）日僧奝然遣弟子向中国进贡的礼单："金银苔绘扇筥一合，纳桧扇二十枚，蝙蝠扇二枚。"相传日本折扇的发明是受到了蝙蝠的启发，故又名"蝙蝠扇"。"蝙蝠扇"即早期之折扇，从而可以断定折扇在北宋初期就已经传入中国。

关于折扇是外来产物这点，学界没有过多的争议，具体争议出现在来源地——朝鲜或日本。一种观点认为折扇由朝鲜传入我国，南宋赵彦卫《云麓漫钞》中有"今人用折叠扇……盖出于高丽"，这里直接指出了折扇的来源地为高丽（今朝鲜）。明代陆深《春风堂随笔》记载："今世所用折叠扇……东坡谓高丽白松扇，展之广尺余，合之止两指许，正今折扇。"清代高士奇在《天禄识余》中记载，折扇在元代由高丽国贡入，明代永乐年间我国开始大量仿制。以上文献资料皆表明折扇由朝鲜传入我国。

另外一种观点则认为折扇是由日本传入我国的。北宋苏辙在《杨竹薄日本扇》中写道："扇从日本来，风非日本风，风非扇中出，问风本何从。"这里直接告诉我们折扇出自日本。苏辙与苏轼的说法相悖，探究其原因，高丽白松扇是否为苏轼所说有待考证，只是通过明代陆深之笔记载了下来，在苏轼文集中，并未找到有关此话的记载。北宋郭若虚《图画见闻志》卷六《高丽国》记载，"彼使人每至中国，或用折叠扇为私觌物，其扇用鸦青纸为之，上画本国豪贵，杂以妇人、鞍马……"，表明是高丽的折扇于北宋传入中国。但此篇又记载："谓之倭扇，本出于倭国也。"可以看出，高丽扇也是出自日本，为折扇起源于日本这一说法提供了充足的证据。此外，《宋史·日本传》中详细记述了进贡货品——蝙蝠扇两枚，由此推测，折扇起源于日本，并于北宋端拱元年就已传入中国，之后又有许多折扇自高丽流传至我国，打破了我国团扇长期统一的局面。而外来的折扇通过与中国文化的不断交流与融合，呈现出崭新的面貌，并被赋予新的文化价值。

二、中国早期折扇形制演变

折扇又名撒扇、折叠扇、聚头扇等，其收放自如，收合时能够将两头聚合，撒开时一头开一头合，不能撒开的一头称为扇头，扇头由扇钉聚合在一起。因其携带方便，卷舒自如，可于扇面书画，又能纳入怀袖中，折扇成为文人雅士的青睐之物，又有"怀袖雅物"之称。折扇由扇骨与扇面组成，并附有扇钉、扇坠、扇袋等装饰用品。扇子合拢后，外面两个大的扇骨称为"大骨"或"扇柄"，里面小的扇骨称为"小骨"或者"扇芯"。扇骨的数量称为"档数"或者"方数"，档数有多种，比较常见的为11档、12档、13档、14档。扇骨少则有9档，多则达30档、40档。

自日本传入的蝙蝠扇又名夏扇，其起源不迟于平安时代，因为其扇面是用纸糊的，在当时又被称为纸扇。有学者推测，蝙蝠扇很有可能是从桧扇中派生出来的。和蝙蝠扇不同的是，桧扇的扇面是由薄片状的扇骨串连而成的。桧扇的历史可追溯到奈良时代。最初的蝙蝠扇，以竹片、木片、鲸须、铁片等为骨，单面糊上纸张，平安时代扇骨仅有数根，镰仓时代增加到10根，室町时代又增加到12根，之后扇骨数量逐渐增加。宋朝与日本的贸易往来密切，蝙蝠扇传入中国后，在我国生根发芽，与中国的扇文化融合发展。

宋代江少虞《宋朝事实类苑·日本扇》载："熙宁末，余游相国寺，见卖日本国扇者，琴漆柄，以鸦青纸厚如饼，

揲为旋风扇,淡粉画平远山水,薄傅以五彩,近岸为寒芦衰蓼,鸥鹭伫立,景物如八九月间,舣小舟,渔人披蓑钓其上。天末隐隐有微云飞鸟之状,意思深远,笔势精妙,中国之善画者,或不能也。索价绝高,余时苦贫,无以置之,每以为恨。其后再访都市,不复有矣。"由此可见,当时日本折扇深受百姓的喜爱,虽价格较为昂贵,但仍呈现供不应求的市场景象。此则记载的着眼点在于扇面书画的精妙,而非折扇这种异于团扇的造型,可知此时折扇在市场上已非罕见之物;其重点描述了扇面绘画造诣较高,极具艺术价值,点明折扇扇面的书画形式,从平远山水、垂钓渔人等特征可以看出,日本折扇扇面的绘画形式受到了中国绘画的影响。徐兢在《宣和奉使高丽图经》中记载:"画折扇,金银涂饰,复绘其国山林、人马、女子之形,丽人不能之,云是日本所作。观其所馈(绘)衣物,信然。"可以看出,日本绘画水平已经达到非常高的地步,根据其所绘内容又可以看出中国画的身影,且更胜之。唐朝时期中日文化交流广泛,日本曾派出遣唐使来我国学习绘画、音律等,日本绘画艺术由此快速发展,到了宋代,日本的绘画水平已经达到相当高的水准。上述记载呈现出一种有趣的现象——接受和吸收中国文化的日本文化又反过来影响中国文化。北宋郭若虚《图画见闻志》卷六《高丽国》记载:"(高丽国)使人每至中国,或用折叠扇为私觌物,其扇用鸦青纸为之,上画本国豪贵,杂以妇人、鞍马,或临水为金沙滩,暨莲荷、花木、水禽之类,点缀精巧,又以银泥为云气、月色之状,极可爱,谓之倭扇,本出于倭国也。"这是最早关于折扇扇面绘画的记载,绘画题材有人物山水、花鸟鱼虫等,与此时宋代的团扇扇面绘画题材类似。

上述一系列记载都讲述了日本折扇传入我国时的形制。北宋时折扇的使用范围较窄,多为王公贵族或上层阶级所使用。《图画见闻志》云:"近岁尤秘惜,典客者,盖希得之。"人们视折扇为宝而秘藏之,使北宋时期折扇的发展普及受到阻碍。

那何时我国开始独立制作折扇并于折扇扇面绘制图画的呢?南宋吴自牧《梦粱录》卷十三《铺席》里就有"周家折揲扇铺,陈家画团扇铺"的记载,可见南宋时期的临安已有专门的折扇店铺,并能够自制自销。金章宗曾作《蝶恋花》夸南方的折扇:"几股湘江龙骨瘦,巧样翻腾,叠作湘波皱。金镂小钿花草斗,翠条更结同心扣。金殿珠帘闲永昼,一握清风,暂喜怀中透。忽听传宣颁急奏,轻轻褪入香罗袖。"金章宗为金朝第六位皇帝,在位期间正值中原地区南宋时期。其词中指出扇子的材质为湘妃竹,样式新颖,扇面绘有花草图,扇头处犹如同心扣,最后点出扇子可收入袖中。此首诗词很好地呈现出南宋时期折扇的风貌。明代著名书画家詹景凤曾收藏南宋折扇,并说:"马远竹鹤、马麟桂花二册,本是一折叠扇两面,与今折叠扇式无异,扇式折痕尚在,皆绢素为之。"

除文献记载以外,现藏于上海博物馆的南宋佚名画家的《柳桥归骑图》(图1)为最早的扇画实物,其画面远处山峦连绵,近处一长木桥横跨左右两山坡,三人陆续上桥。此图上边缘为较大弧形,下边缘为较小弧形,与折扇扇面形制极为相似,且根据扇面宽度,推断该扇面为小骨数形制。由于其没有折痕,可知最后此扇面没有被制成完整的折扇,而是作为一种小品画形式保存下来。两宋时期为小品画发展的高峰期,所谓小品画,即在小尺寸的画布上作画,此时纨扇扇面画兴盛,如南宋赵伯骕《碧山绀宇图》《风檐展卷图》《松斋迟客图》,北宋易元吉《群猿拾果图》,北宋赵昌《写生杏花图》《茉莉花图》等。《宋人画册》中百幅小品画,仅纨扇扇面画就有六十多幅,可见两宋时期纨扇扇面绘画之广。受当时绘画偏好影响,后来的折扇扇面形制亦符合小品画的尺寸要求,成为文人士大夫以及宫廷画家青睐的绘画形制。

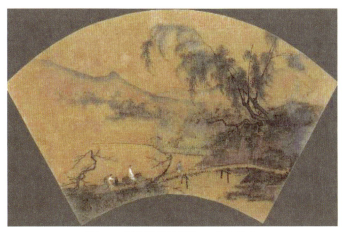

图1 《柳桥归骑图》 南宋佚名

南唐周文矩所作的《荷亭奕钓仕女图》中,出现了众多女子持扇的画面。在画面中,有两名女子手持折扇,画面中间一女子右手持折扇并撒开,作手摇状,其手上拿的折扇,扇骨数为9档,扇面作有兰草图,扇头配以吊坠;画面右边一女子凭栏侧身远眺,右手持扇,手上折扇为聚合状,且扇头配以长吊坠。此图清晰地展现了折扇的形制特点,且早于北宋端拱元年,但因其用笔设色多有明清之气,很多专家学者断言为明清仿制,且根据当时的文化环境添加了折扇元素,故认为此画不可作为史料来论证折扇的发展状况。到目前为止,我国发现的最早的折扇图像为1978年江

苏武进南宋墓出土的朱漆戗金莲瓣式人物花卉纹漆奁，盖面有《园林仕女消夏图》（图2），其中一女持团扇，一女持折扇。可以看出，折扇为五档扇骨，扇面上绘制有花鸟图案。上述种种材料证明，我国自行制作折扇并绘制折扇扇面不晚于南宋时期，且扇面绘制山水人物、花鸟鱼虫等题材。

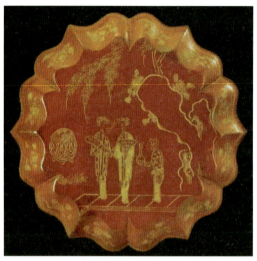

图2 《园林仕女消夏图》 南宋

折扇传入中国后，逐渐得到发展，并形成自身的特色，在制作方面也与日本最初的蝙蝠扇有异，扇骨的档数由4档、6档增至十几档，扇面从单面糊鸦青纸到双面糊宣纸或用其他丝织品。扇骨多为竹制，如湘妃竹、罗汉竹、棕竹、梅鹿竹等，此外还有木制扇骨，如紫檀木、鸡翅木、红木、乌木、檀香木、金丝楠木等，以及更为名贵的象牙、玳瑁等材质。扇骨的制作工艺也极其复杂，有雕刻、镶嵌、镶贴、髹漆、烫花、手绘等各种形式。自明代至清初，一般来说是文人、艺术家创作于扇面，而能工巧匠施技于扇骨，清中叶以后，文人、艺术家开始参与扇骨的镌刻，使得扇骨更具有艺术价值。由此，扇骨发展成为独立的艺术品类，受到人们的热烈追捧，甚至成为收藏品。

三、总结

折扇在北宋时期由日本传入我国以后，逐渐与中国本土扇文化相融合。相比于明清时期折扇的兴盛，宋元时期折扇的发展较为缓慢，留下来的文献资料和实物资料也比较少。但正是因为前期的铺垫，才造就了后期折扇的快速繁盛。宋代折扇虽没有像团扇那样兴盛，但也成为一个独立门类得到发展。元代折扇亦未兴盛起来，甚至携折扇还被讥笑。"元初，东南夷使者持聚头扇，当时讥笑之。"因为在当时只有娼妓、仆隶之流才使用折扇。元代山西永乐宫壁画记录了元人的生活情形，折扇只出现在小市民手中。事物的发展总是螺旋式上升的，明清时期折扇受到文人士大夫的强烈推崇，原因有二，一是明朝统治者个人喜好的引领，二是折扇到明清时期已经发展到集各种艺术形式于一身。

参考文献：

[1] 王勇. 日本折扇的起源及在中国的流播[J]. 日本学刊，1995(01)：115-130.

[2] 杨祥民. 折扇起源与传入考[J]. 新疆艺术学院学报，2007(04)：45-50.

[3] 陈振濂. 日本书法史[M]. 上海：上海书画出版社，2018.

[4] 谭新红. 宋词传播方式研究[M]. 武汉：武汉大学出版社，2010.

[5] 朱娜. 论折扇绘画的兴起与明中期吴门画家的审美嬗变[D]. 扬州：扬州大学，2009.

[6] 易凡. 中国扇[M]. 合肥：黄山书社，2012.

[7] 杨祥民. 扇子的故事：传统造物的礼仪性与审美性蠡测[D]. 南京：南京师范大学，2011.

作者简介：

杨灵芝（1996.06—），女，汉族，四川达州人，湖北大学艺术学院研究生。研究方向：美术学美术史论。

郭天天（1994.05—），男，汉族，河南焦作人，湖北大学艺术学院研究生。研究方向：书法篆刻。

谈装饰工程设计在特殊时期如何无界办公及效果控制
——以健坤集团办公楼装饰改造项目为例

陈宏

（丽贝亚建设集团有限公司　北京　100000）

摘要：疫情对各行各业都产生了影响，建筑装饰行业自然也不例外，也面临着一系列挑战。如何在无法面对面沟通的情况下，使项目的设计效果与施工完成情况保持一致？如何使得项目其他参与建设人员高度协同、同频共振？本文以笔者在疫情期间完成的一个实际项目为例，探索以下问题：在"疫情阴霾"笼罩的特殊时期，建筑装饰行业如何应对？如何让各种发展活力充分迸发出来？如何应变于新，在变化中主动求变，从而冲出迷雾，走向光明，开创特殊时期装饰设计新模式、新业态？

关键词：疫情阴霾；高度协同；应变于新；装饰设计新模式

疫情影响之下，阿尔文·托夫勒的"无办公室预言"在越来越多的企业及项目中上演。我司在疫情期间实施的健坤集团办公楼装饰改造项目就是一个典型的例子。

工作没变，依旧还是那些事情，但工作的方式的的确确改变了——从项目设计到施工建设及竣工验收，全程采用的都是混合办公模式。无界工作让我们紧跟疫情控制步伐与节奏，随时随地处理各种复杂事宜。遇上"疫情阴霾"，只能应变于新，在变化中主动求变，在线沟通与视频会议成了常态，只要设备有电，设计师就算坐在马路边上都能办公，只为装饰设计效果与现场的无缝对接与控制。室内设计是一项纷繁复杂的工作，需要众多人员配合设计师为建设方提供一个最优解决方案，这就需要项目所有参与人员同心协力，妥善应对各种问题和挑战，化被动为主动，化危机为生机。

明者因时而变，知者随事而制。在特殊时期，我们应摒弃不合时宜的旧观念，冲破制约发展的旧框框，努力让各种发展活力充分迸发出来。"变则通，通则久"，但如何有针对性地改变？这不仅需要一种破冰前行的勇气，更需要一种创新发展的智慧。

一、互动了解现场的可行性条件，保证后期可实施性

室内装修设计概括来说就是设计师使用一定的美学手法，将艺术和使用功能完美结合，表现在建筑的室内空间上的一种创作活动。设计师要做到设计不留遗憾，除自身具备较强的专业知识和能力外，还应结合具体建筑的实际情况（宋振东，2011），从而有效规避"马高镫短"的现象，避免在施工一半或者基本完工之后出现现场条件制约造成设计效果不理想而导致返工的情况。毕竟装修形式、采光通风、空间利用、机电设备等都要以现有建筑条件为基础来进行考虑，设计者应争取在设计的前期阶段就有效把握建筑与装饰的内在有机联系，即通常所说的"磨刀不误砍柴工"。

而疫情期间，由于管控的缘故，前往现场踏勘可能成了一件不容易做到的事情。但机会还是有的，如我司在健坤集团办公楼装饰改造项目设计伊始，利用疫情期间允许外出活动的时间，迅速派出设计人员前往现场踏勘。拆除前，设计人员对每个空间都拍了详细的现场照片；拆除后，现场技术人员再做二次现场勘测和拍照，线上反馈给设计小组。这样就为每个空间设计效果的实现都提供了切实可行的依据。

从图1可以看出开敞办公区空间从勘测、设计到落成的整个设计与施工过程。设计团队利用现场拆除前后的相关勘测数据，利用在线会议上确定的各类隐蔽设备安装规格及标高，准确地分析出新吊顶的标高，并为新吊顶材料的选择、新吊顶造型的适宜程度提供可靠的参考依据。这使得设计施工图及工艺做法都无须做大的修改，扩初图和施工图具有极强的可实施性。可见，紧紧依靠现场技术人员，将排查工作向纵深推进，可为设计工作提供切实可行的参考。

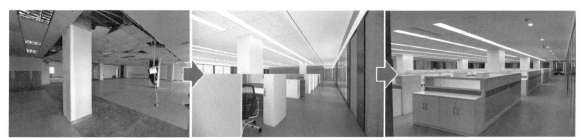

图1　开敞办公区装修：拆除前现场—设计效果图—建成后实景照片

秉持全员参与原则，设计小组与现场技术人员开展线上互动。这种做法看似花费了不少时间和精力，却能实实在在地解决一些基础问题，达到"1+1>2"的效果，从而稳步推动设计工作的开展。以本项目为例，设计小组与现场

技术人员线上沟通的内容有建筑概况现场核实工作、外墙门窗修复数量现场核实工作、暖气修复更换数量现场核实工作等。可见，现场踏勘需要核实的内容很多，需要一项一项落实。设计人员通过线上互动了解现场的设计可行性条件，为后期的可实施性提供了切实保障。

二、互动了解建设项目的装修需求，保证信息准确性

要保证疫情期间建设项目信息传递的准确性和有效性，就需要采取"随地办公、无界工作"模式，实现对散布在项目各个角落的信息的及时捕捉，并拓宽信息渠道，从而减轻信息了解工作的强度和难度。

首先，在疫情期间设计者可通过"无界工作"模式充分了解建设方各部门的需求，并在与各部门沟通中间接了解建设方领导层的想法，寻求有价值的信息参考，力求设计思路和建设方的装修意图达成一致。设计者与项目各专业负责人线上直接沟通，也避免了由第三方转述造成的信息差异，从而使得设计者在项目设计中规避了很多不确定性，能有效快速推动具体设计工作的进展。

如总裁办公室装修设计，方案设计师与效果图设计师、施工图设计师都不在一个地方办公，但从图2可以看出总裁办公室竣工实景与设计效果基本一致，没有出现大的出入。这得益于"随地办公、随时视频"的沟通优势，从而杜绝了"马高镫短"的现象出现。一方面，设计团队与建设单位无缝对接，从而对建设单位的需求有充分的了解；另一方面，设计团队内部无缝对接，从而确保工作的连续性和一致性。

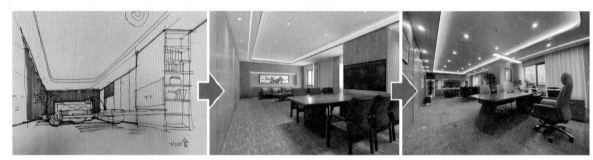

图2　总裁办公室装修：设计构思稿—设计效果图—建成后实景照片

其次，利用线上沟通的便捷性与相关加工厂商互动，也是实现信息准确传递的一个重要环节。材料费用占整个建筑装饰工程费用的比例一般在60%以上，它是影响工程造价的最大不稳定因素（安美娜，2017）。因材料调整而受到"降维打击"是设计方回避不了的一个客观事实。如总裁办公室装修中，设计小组与覆膜墙板厂家开展视频会议，一起研究加工安装的便捷度及分格模数的控制，降低厂商加工及安装难度，避免出现由不合理的设计导致材料浪费的情况，同时也切实降低了安装失误率，达到了事半功倍的效果。

最后，利用线上沟通的便捷性与项目现场施工人员互动，保证信息准确传递，能有效解决由"距离远、看不见、不了解"而造成的设计效果控制问题。例如，设计师起初考虑将总裁办公室内的一根粗大的建筑柱子弱化为造型墙，正面配置演示电视，两侧做成装饰书架，营造一定的文化氛围。但经现场勘测尺寸后发现，如果完全按照这个方案实施，则占用办公室有效使用面积过多，在视觉上对办公室有一分为二的错觉，明显不妥，遂与建设方进行沟通，适当做了减法处理。从图2可以看出，建成后总裁办公室实景效果要明显优于设计效果。这说明现场信息的线上及时准确传递能够让设计团队做到及时优化。

三、互动运用设计方案的制约性，减少后期拆改的可能性

设计是实现工程造价管理的核心因素，故选择合适的设计方案，才能保证造价方案的合理性，才能给后续项目投资决策的制定提供精准的依据，从而保证工程造价目标顺利实现。也就是说，选择合适的设计方案，是保证项目投资评估结果的精准性、确保投资规划顺利进行（范博，2019）的主要因素之一。合适的设计方案能将工程造价控制在合理范围内，为工程项目建设工作有序进行提供条件。

合理确定是有效制约的基础。项目设计伊始，设计小组根据建设单位的意向投资总额估算了装修费用，多次组织线上会议与核算部、机电部等对主材、设备、人工费用进行核定，并报送建设单位。所有装修设计都在预算范围内进行，避免了后续施工中出现变更而影响成本控制的现象发生。

借助网络的优势与建设方聘请的造价咨询公司保持密切沟通，利用视频会议找出影响工程造价的主要因素，并对每个重点空间及普通空间的装修规格、用材标准、工艺做法都做了约定，从而保证了中后期装饰工程施工基本按图执行，没有较大的拆改现象发生。图3所示的会议室就是在这样的背景下设计出来的，在中后期施工建设中，除电子显示屏改为幕布投影、空调风口由"上下送回风"改为"侧送回风"模式外，会议室竣工照片与设计效果没有大的出入。而设备的类型及其安装方式的修改也是基于成本控制而做的进一步优化。

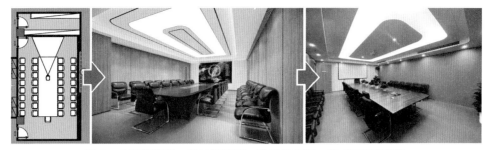

图 3 会议室装修：设计平面图—设计效果图—建成后实景照片

四、互动了解空间设备的功能性，避免后期修改的反复性

设备要随着建筑的发展不断完善，故建筑设备的改造与更新是建筑室内装修改造项目的重要内容之一。二次机电设计中是否能确定合适的建筑设备？建筑设备是否都能安装在合适的位置？机电设计与安装应尽可能发挥建筑设备的自身价值，只有这样，才能体现建筑空间的价值，才能保证整个建筑和谐实用，才能让使用者感受到建筑功能。

装饰设计组与机电设计组及相关设备厂商应借助网上沟通的便利性，对所有设计空间的所有设备情况做到互通有无，各专业个人与组织之间尽可能高效共享数据，详细梳理各方面的细节，减少设计图纸中的不合理问题，从而有效避免后期因设备与装饰冲突而导致的反复修改。神"机"妙算对于工程设计人员来说是一个必须要攻克的课题，做好这门功课，能有效提高施工的准确性，避免因设备规格及安装问题导致的对设计方案的变更与修改。

如我司实施的健坤集团办公楼装饰改造项目，因原建筑相关资料不完整，设计项目组就建立设备信息库，对所有设备前期的选型、采购的意向定期召开相关的机电专题视频会议进行沟通；主要设备运行过程中的技术状态、维护保养所需的检修口、需要装饰专业预留的条件都利用机电专题视频会议交底，避免机电设备和建筑外窗、装饰造型、结构等出现不协调。

比如，茶水间的上部新增了机械排烟风管和其他杂七杂八的设备，有碍美观，因此设计师采用常规的金属格栅吊顶进行遮盖，在造价可控的情况下也保证了一定的设计效果（见图4）。尽管如此，我们从图4的实景照片中仍可以看出左侧天花板边沿有一个下坠的方形结构物，有碍观瞻，这是因为窗户上方是建筑梁而无法开洞口，导致排烟口不得已绕到梁下通向室外，占用了窗户的位置。这说明设计小组前期与结构及设备部门的沟通仍有疏漏，导致排烟设备出现在不合适的位置而显得格格不入。

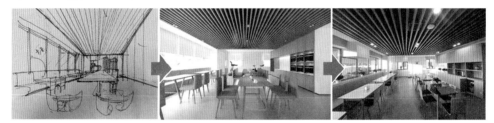

图 4 茶水间装修：设计构思稿—设计效果图—建成后实景照片

五、互动发挥设计的专业性与前瞻性，增强业主的信任度与愉悦感

为了获得更好的装修效果和使用功能，设计师要从专业的角度给予建设方适度引导，提出设计理念及思路，提炼难点、痛点问题并提出解决方案。这就需要设计师洞察建设方的需求并勤于沟通，达成共识，避免设计师与建设方之间沟通不到位而导致设计方向的偏差，从而确保整个设计过程能够平稳运行。这就要求设计师有丰富的知识储备去实现自己的设计，通过线上沟通挖掘深层次需求，为建设方量身打造最合适的空间装修设计方案，增强业主的信任度与愉悦感。

在健坤集团办公楼装饰改造项目中，我们的设计师及项目经理利用自身的专业知识为建设方排忧解难，利用线上工作的优势对工程项目进行风险评估，制定风险对策，从而规避风险，少走或不走弯路。这使得施工招投标工作更加规范透明，维护了建设方的利益，从而获得了建设方的信任与支持。

以前厅空间设计（见图5）为例，由于前厅出入口与交叉点较多，其装饰效果不易出彩，但设计师以合理的平面功能布局结合独特的装饰效果，在第一次视频汇报时就赢得了业主的认同，在一定程度上增强了业主的信任度与愉悦感。别出心裁的设计为打动业主的"芳心"立下了首功，但也有不尽如人意的地方，如文化墙的背景色在施工时就没有严格按照设计效果执行，从图5所示的实景照片中可以看出，大片黑色文化墙与整个前厅装修风貌格格不入，这就是效果管理失控给项目带来的遗憾。

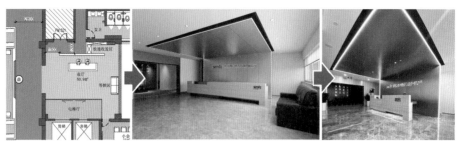

图5 前厅装修：设计平面图—设计效果图—建成后实景照片

六、结论

世界之变、时代之变、历史之变正以前所未有的方式展开，给人类带来了很多挑战，建筑装饰行业自然也不例外。

装饰设计行业应在变化中探索新的运营模式，将效率带出办公室，让企业的员工能够随时随地创新，与甲、乙、丙等各参与方共克时艰、患难与共、守望相助，利用数据平台和智能设备开展高效协作，提升远程协作能力，减少资金投入。通过加强合作提升自身能力，积极开创特殊时期装饰设计新模式、新业态——毕竟设计的本质就是不断超越与探索。

当前，数字化转型加速，网络信息技术更加发达，技术实现方式正悄然变化，为我们冲破制约发展的旧框框提供了很多便捷的条件。设计单位也应思考如何重塑现有运营、协作方式，实现行业再造。

"不破不立，晓喻新生"，以转型应对变局，以创新开拓新局。设计者当以永远在路上的姿态笃力前行，冲出迷雾，走向光明，心合意同，谋无不成。

参考文献：

[1] 宋振东. 在工程建设中如何发挥建设方的协调管理作用[J]. 安徽建筑，2011，18(04)：213-214.
[2] 安美娜. 影响工程造价的因素及合理控制策略分析[J]. 绿色环保建材，2017(03)：206.
[3] 范博. 影响工程造价的主要因素及合理控制方法[J]. 建材与装饰，2019(20)：179-180.

作者简介：

陈宏（1971.05—），汉，安徽庐江县人，大学本科，丽贝亚建设集团有限公司，设计总监，工程师。研究方向：环境艺术设计。

基于乡村旧屋改造的复合型养老院室内设计研究

张宁

(天津美术学院 天津 300000)

摘要：进入21世纪以来，中国经历了快速老龄化的历程。老年人口数量迅速增加以及老年人口基数增大，使养老问题突破了个人和家庭的范畴，逐渐上升为一个需要全社会共同面对的问题。为了解决老年人养老问题，城市逐渐出现了许多养老院，为老年人提供生活照料、健康监测等服务。而如何让乡村的老年人更舒适地度过老年时光成为个人、家庭、政府、社会以及产业界关注的问题。本文以复合型养老院模式作为切入点，对养老院的选址、规划、室内设计等进行探究，意在推动乡村旧屋的改造，使乡村旧屋的价值得到更好的体现，从而为老年人创造一个能够接触自然环境、满足心理和生理需求、实现自我价值以及有人陪伴的生活环境。

关键词：室内设计；旧屋改造；复合型养老院；老年生活

一、绪论

（一）养老院设计现状研究

新一代年轻人逐渐进入社会，父辈的人慢慢从社会回归到家庭。中国发展研究基金会曾发布报告预测，中国在2025年、2035年、2050年，65岁及以上人口将分别有2.1亿人、3.1亿人、3.8亿人，分别占总人口的15%、22.3%、27.9%。随着人口老龄化程度不断加剧，高龄化、空巢化问题日益突出，失能失智、慢性病老年人占比逐年攀升。我国发展阶段实行的独生子女政策也使得社会家庭结构改变，大部分独生子女都面临祖孙三代"4-2-1家庭结构"。在这个背景下，如何让老年人在舒适自在的环境中度过晚年并且适当减轻年轻人的养老压力是当今时代面临的新课题，并不是所有的养老院都能保证老年人的生活质量。

目前我国一些地区的养老院在设计方面还存在诸多问题。一是空间布局不合理，空间比较封闭，没有将自然元素引入室内。多数养老院设计都是以建筑为主体，未考虑老年人交流的公共空间，也未考虑家人探望时与老年人沟通的私密空间。二是设计没有营造出很好的氛围感，设计手法过于简单，色彩的搭配、材料的应用比较单一，未考虑老年人的特殊心理需求。三是缺少疗愈性，养老院的功能主要体现在老年人的医疗康复上，虽然这在很大程度上保证了老年人的身体健康，但是没有考虑到老年人的精神健康。

复合型养老院是一种结合了不同居住和服务功能的综合性养老机构，为老年人提供独立生活、日间照料、护理和康复等多项服务。其核心就是自然生态的养老环境、多样的生活方式以及老年人精神需求的满足。

（二）国外复合型养老院案例分析

日本的老龄化问题也十分严峻，其在20世纪70年代已迈入老龄化社会。日本在多年的老龄化研究中积累了丰富的经验，养老模式也逐渐从医院和机构养老向复合型养老转变。在复合型养老院的设计中，日本有许多案例可供参考。比如，日本某养老院是利用当地空闲房屋改造而成的，整个设计多元化、人性化、细节化，延续了当地原有的建筑风格，没有过多地改变当地环境；项目设计因地制宜，顺应原有地形缓坡，使得建筑形体错落有致，体现了建筑与环境的和谐共生，整个空间动线兼顾了功能性和美观性。此外，该养老院针对不同年龄段的老年群体提供不同类型的服务，为老年人提供了一个方便、安全、美观的生活环境。

（三）乡村旧屋现状与问题分析

随着我国经济、社会的发展，许多年轻人离开乡村，前往城市工作和生活。这使得乡村的许多房屋长年空置。乡村旧屋现状照片见图1。与此同时，乡村老龄化趋势不断加剧，乡村养老资源却显得相对匮乏，养老服务的供给能力也比较薄弱。近些年来，国家越来越重视乡村建设与乡村养老的问题，笔者认为可以因地制宜，对当地可利用的闲置房屋或是老年人居住的房屋进行改造，将其改造成适合老年人居住的便捷、舒适的环境，既可以让老年人"老有所依"，也可以通过室内设计的方式将当地传统文化融入养老空间，让新旧事物在空间中发生碰撞，发挥更大的价值。通过改造，一个空间可兼具多方面的功能，为复合型养老院设计的未来发展方向提供新的思路。

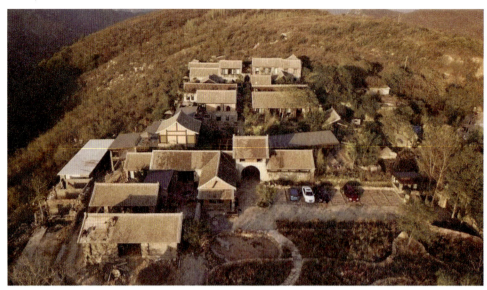

图 1　乡村旧屋现状照片

二、乡村旧屋改造与复合型养老院的关系

（一）留守的老年人居住空间现状分析

大多数乡村留守的老年人居住环境并不舒适，有的仍然住在过去的老房子里，空间没有得到很好的利用，生活用品只是简单地堆积在一起，而没有收纳空间。此外，还存在室内外高差问题、基础设施陈旧问题、环境卫生问题等，部分居住空间甚至还存在安全隐患，不利于老年人的健康生活。乡村老年人生活环境现状如图 2 所示。目前，大部分乡村老人的养老模式为居家养老，而中青年劳动力大多外出打工维持生计，很少有余力能够照顾老年人的生活，老年人的情感需求更是难以得到满足。由此，在乡村建设养老院就显得很有必要，且在进行养老院室内设计时，应考虑老年人各方面的需求，让老年人感受到全方位的关怀。

图 2　乡村老年人生活环境现状

（二）旧屋改造的可行性探索

旧屋记录着岁月的痕迹，经历了时间的考验，承载着一代人的生活方式和成长记忆。但随着时间流逝，老房子或多或少会出现不适宜居住的信号，比如房顶漏雨或坍塌、屋内潮湿、照明不佳、厕所洗浴不方便、电线老化、取水用水不便等。对旧屋进行适老化改造，可以让这些承载着历史与情感的老房子重新焕发生机，为老年人提供一个更加温馨、便利的居住环境，同时可以照顾到老年人的情感需求。旧屋改造是一项充满人文关怀的工程，它需要我们深入了解老年人的生活需求和习惯，从安全、便利和舒适等多个方面进行综合考虑和规划。

（三）当地文化氛围与乡村的生活模式分析

河南省焦作市修武县是一个具有悠久历史的千年古县，已被列入中国地名文化遗产保护行列。其地理位置如图3所示。当地的旅游资源十分丰富，附近有云台山、青龙峡等知名景区，历史文化悠久，自然条件优越。景区的开发也会给当地的生活带来变化，因此，应立足于当地的文化特色与风俗习惯进行乡村旧屋改造或修复。修武县距离城市较近，只有一两个小时车程，当地的村民大多仍在种植农作物，基本上处于自给自足的生活状态。如果将该地的旧屋改造成复合型养老院，会辐射到周边城市，吸引附近城市的老年人、游客、志愿者来到这里感受养老院的环境氛围，体验与大自然近距离接触的生活。

图3 修武县地理位置图

（四）以复合型养老院为载体的积极空间表达

本文所说的复合型，不局限于空间的复合，还包括功能的复合、人际关系的复合、人与自然的复合，符合中国传统的"天人合一"思想，将自然环境置于人的生活中，使人感受到生于自然、融于自然的舒适。复合型养老院设计手稿如图4所示。

总平面图 1:100

图4 设计手稿

1. 设计风格

考虑到老年人的性格特点，整个养老院应该偏向于清新、质朴、典雅的设计风格，舒适的环境可以带给老年人平静的心情，有利于老年人的身心健康。复合型养老院不单单具有传统养老院的基本功能，也可根据每个老年人的性格特征和心理、生理状况提供定制化的照护。

2. 农业景观

可以对养老院附近的农田、果园进行整改，形成新的景观形式——"农业景观"，并聘请专人打理，让想体验生活的老人参与摘果、打理农作物等活动。此外，在改造乡村闲置的旧屋时，除保留足够的用于修建养老院的房屋外，可将小部分旧屋改造为民宿，供来看望老人的子女们居住，也可供家庭度假用，让人们有更多的机会接近自然，感受自然的美好。

（五）乡村旧屋的创造性再生

选择一些有特色的、房屋结构相对完好的乡村旧屋进行改造，可构筑乡村的审美语境。只有提升乡村居住环境，打破地域的局限性，才能吸引更多年轻人回到乡村，发掘乡村的美学内涵。乡村是自然的、美好的，亲近自然是每个人的心理诉求。在老年人的房间添加能观景的落地窗，将附近的自然景色融入室内设计中，让人与自然相互作用，对老年人的心理健康与身体健康都有一定的好处。

三、乡村旧屋改造为复合型养老院的室内设计实践及说明

（一）室内空间的功能分布

马斯洛的需求层次论指出，人的动机由人的需求决定，而人在不同时期，处于主导地位的需求也是不同的。老年人入住养老院初期，由于生活环境发生改变，需要经历一段磨合的时间。养老院应为老年人之间的交流与互动创造条件，增强老年人的归属感。有些老年人记忆力减退，对空间的认知和分辨能力降低，而清晰的指示可帮助他们更好地活动，因此在设计养老院公共空间标志时要做到简洁、醒目、易懂。老年人需要定期进行身体检查，因此养老院也要配备相关的医疗设备。总结下来，复合型养老院的室内空间应具备三种功能：生活居住、休闲娱乐、公共服务。

1. 生活居住

老年人夜晚睡眠质量较差，应该将其居住的房间安排在养老院内相对安静的位置，保证老年人休息时不被打扰。生活区除了满足老年人的基本需求外，还应该设置一些小型的休闲区域，提升老年人的生活质量。居住区可分为集体居住区和单独居住区，老年人可根据自身的健康状况和经济能力进行选择。

2. 休闲娱乐

为满足老年人的精神需求，养老院应定期组织一些休闲娱乐活动，活动内容可涵盖声乐、书法、健身操、舞蹈、戏曲、绘画等，帮助老年人放松身心，让老年人的生活变得丰富多彩。鉴于养老院的地理位置，可组织老年人开展农作物种植活动，让老年人处于一种自给自足的氛围中，远离都市生活的喧嚣，寄情山水，过上悠然自得的田园生活。

3. 公共服务

除了居住设施外，养老院还应设有接待区、医务室、评估室、餐厅、图书室等公共活动区域，满足老年人多样化的生活需求。

（二）内部隐私空间设计

1. 卫生间

选用具有恒温、消毒、清洁等功能的智能马桶，便于老年人使用。在马桶旁安装扶手，防止老年人突然起身时因头晕而站立不稳。在淋浴区也应设置扶手，帮助老人保持身体平衡或起到支撑身体的作用，同时可以选择安装淋浴座椅，方便老人坐着洗澡，避免长时间站立造成疲劳。考虑到部分老年人会乘坐轮椅，洗漱台不可过高，不能高于70厘米。此外，可以在浴室设置一个紧急呼叫按钮，老年人如果需要帮助，可以及时呼叫工作人员。

2. 卧室

卧室有单人间、双人间、多人间等多种类型。在家具配置上，应选择简洁、大方、使用方便的家具；在室内装修上，应尽量使用竹材、木材等自然材料，以利于老年人身体健康。卧室效果图如图5所示。对于需要照护的老年人，应在卧室配备护理床，方便工作人员照顾老人。

图 5　卧室效果图

（三）内部公共空间设计

养老院的公共空间是老年人相互交流和放松身心的场所，需要充分考虑老年人的需求和身体状况，为其提供安全、舒适、便利的环境。

1. 医疗空间

随着年龄的增长，老年人的身体机能有所下降，养老院应设置医疗室，确保老年人在生病时能够及时得到医疗救治。同时，医疗室可为老年人提供体检、中医养生、康复护理、心理咨询等服务，也可为需要照护的老年人提供夜间陪护服务，以防止有慢性病的老年人出现突发情况。此外，养老院的医疗室也可为乡村居民提供基础的医疗服务，改善乡村的医疗条件。

2. 功能复合型空间

设置功能复合型空间，在有限的空间中实现多种功能，是提升养老院居住品质的重要策略。比如，设计老年人活动中心时，可以采用开放式布局，将多个功能区域融合在一起，如设置健身区、舞蹈区、音乐表演区等，让老年人在一个空间中就能享受到多种娱乐活动。同时，还可以在公共区域设置一些多功能的家具，如可折叠的餐桌、可移动的座椅等，以满足不同场合的需求。此外，还可以利用闲置的公共空间开展自然教育课程，为乡村儿童提供独特的学习机会。

3. 餐厅

养老院的餐厅应设置在便于老年人到达的位置，避免过长的行走距离。餐厅的面积应根据养老院的规模和老年人的数量进行合理规划，既要满足用餐需求，又要避免拥挤和嘈杂。除了提供正餐外，餐厅还应提供咖啡、茶饮等服务，以满足不同老年人的需求。老人们在闲暇时间可以来餐厅交流、聚会、品尝美食。餐厅的地面应采用防滑材料，避免老年人因摔倒而受伤。餐厅的装饰风格应简洁大方，色彩搭配应温馨和谐，以增进用餐人员的食欲。餐厅效果图如图 6 所示。

图 6　餐厅效果图

（四）复合型养老院多维性研究及自然性应用

在明确了养老院的空间布局，了解了当地老年人的需求后，可以将当地的特色文化融入空间设计中。比如，在室内设计中，运用当地的装饰元素，如当地的特色材料、传统工艺等，营造出具有地域特色的空间环境，这些元素能够唤起老年人的亲切感和归属感，让他们感受到家的温暖；在养老院中设置文化展示区，如民俗博物馆、文化长廊等，展示当地的历史、文化、艺术等，老年人可以通过参观这些文化展示区，增强对当地文化的认同感和归属感。此外，可充分利用当地的自然环境特点，将自然景观融入养老院设计中。例如，在养老院周围设置花园、绿地等，让老年人能够亲近自然、享受自然的美好。同时，自然景观的融入也能为老年人提供一个舒适、宁静的居住环境。

四、结论

（一）乡村旧屋的选择性保护和再利用

旧屋经历了时间的洗礼，其显现出的沧桑感、历史感是现代建筑所不具有的。

可选择具有代表性的乡村旧屋，将其改造成乡村博物馆，记录乡村沿革、在地文化、民俗风情，展现当地村民的生活。乡村旧屋是一种潜在的资源，对其进行合理的发掘与利用，会形成新的乡村发展方式，对乡村设计、乡村振兴都有着重要的作用。

（二）继续探索乡村改造的未来

随着新农村建设进入实施阶段，国家相继出台了多项支持举措和配套措施。乡村改造最根本的目的是服务于人，应倾听村民的意愿，与村民一起合作。改造乡村是为了重塑乡村这一概念，而不是忽视本土特色、盲目跟风。要早日实现乡村振兴，就应该吸引年轻人回乡创业就业，乡村复合型养老院的建设为年轻人提供了就业的机会，可吸引优秀人才回到家乡，助力家乡的发展；而养老院的修复与维护也为当地居民提供了一些岗位，增加了他们的经济收入。此外，在老龄化加剧的今天，乡村老年人养老问题日益凸显。乡村复合型养老院能为乡村的老年人带来高品质的生活，让其愉快、舒适地度过晚年。关心老年人的现在，就是关心我们的未来。对乡村旧屋进行改造，改变老年人的居住环境，可解决老年人对美好生活的需求与居住条件发展不平衡之间的矛盾，让老年人拥有幸福的生活。

参考文献：

[1] 任鹏飞. 复合型养老院环境空间设计研究[D]. 郑州：河南大学，2018.

[2] 马俊宇. 关于复合型养老院室内空间设计的研究——以迎泽区马庄村改造设计为例[D]. 太原：山西大学，2021.

[3] 马陈. 医养结合模式下的家庭式养老院室内设计研究[J]. 中外建筑，2019（8）：147-148.

[4] 王振，马小燕. 浅谈乡村传统民居环境设计改造及其保护[J]. 居业，2019（8）：64，66.

[5] 杨小军，宋建明，叶湄. 基于情境需求的乡村养老空间环境包容性营造策略——以湖州荻港村为例[J]. 艺术教育，2019（3）：193-195.

[6] 李浩. 广东地区旧厂房改造的养老院设计研究[D]. 广州：广州大学，2018.

[7] 王友广，等. 中国居家养老住宅适老化改造实操与案例[M]. 北京：化学工业出版社，2018.

作者简介：

张宁（1996.10—），女，汉族，河北怀安县人，天津美术学院硕士研究生在读。研究方向：室内设计。

以数字诠释历史——2022年中国博物馆述评

吴文越　潘思宇

（中国人民大学　北京　100872）

摘要：博物馆作为历史文化的重要载体和文化传播的核心组成部分，其数字化进程在当今信息时代具有重要意义。通过数字化手段，博物馆可以更加全面、深入地挖掘和展示文物背后的历史和文化内涵，实现文化资源的数字化保护和传播。数字化博物馆的特点和价值在于其数字化媒介的广泛传播性和视觉效果呈现的良好体验感，能够吸引更多的观众，提升博物馆的社会影响力和文化传播力。本文选取国内部分具有代表性的博物馆，对其数字化进程进行分析，并探讨数字化博物馆的特点与价值。最后，本文指出了目前数字化博物馆发展中面临的问题，并对未来数字化博物馆的发展趋势进行了展望。

关键词：设计；数字化博物馆；博物馆；数字化

2022年8月24日，经过126个国家的数百名博物馆专业人士历时18个月的讨论，ICOM（International Council of Museums，国际博物馆协会）大会通过了新的博物馆定义。该协会认为："博物馆是为社会服务的非营利性常设机构，它研究、收藏、保护、阐释和展示物质与非物质遗产。它向公众开放，具有可及性和包容性，促进多样性和可持续性。博物馆以符合道德且专业的方式进行运营和交流，并在社区的参与下，为教育、欣赏、深思和知识共享提供多种体验。"[1]

2022年国际博物馆日的主题是"博物馆的力量"[2]，在信息时代，推进博物馆的数字化无疑是当下博物馆发展中的重要任务。20世纪90年代以来，博物馆的数字化工作通常被认为是运用数字技术手段把博物馆的收藏、陈列、传播等功能用数字化的手段呈现出来。而笔者以为，随着各种技术的高速发展，AR（增强现实）技术、VR（虚拟现实）技术、多媒体技术等数字技术被应用到博物馆的建设中，如今博物馆的数字化工作已不能简单地被定义为对博物馆的数据复现，而是呈现出独特的互动性、沉浸性、趣味性等崭新的特点。基于此，本文以2022年国内部分较典型的博物馆为例，从博物馆的数字化建设，以及数字化博物馆所呈现的视听触觉的延伸性、生动趣味性、跨时空性等进行研究，以新的视角为我国博物馆的数字化发展建设提供建议。

一、数字时代的博物馆

（一）背景

现代史上有三次技术革命：18世纪的蒸汽技术革命、19世纪的电力技术革命和20世纪中叶开始的信息技术革命。自第一次技术革命以来，科技飞速发展，目前，我们迎来了"第四次技术革命"——智能技术革命。技术革命不仅改变了人们的日常生活，而且深刻地影响着人类社会。柏林伯格早已指出，媒介的改变必然会在相关的技术、方法和规则中引发多米诺效应，并且这"在某种意义上也是艺术思维和艺术语言的改变"。[3] 早在1996年，美国学者尼葛洛庞帝便在他的著作《数字化生存》中提出了这样的愿景：未来的人类生存在数字化的空间，并运用数字技术来进行诸如传播、学习等一系列活动。

在今天，社会生活的各个方面都不可避免地朝数字化方向发展。2020年以来，各种线上展览、数字博物馆如雨后春笋般出现，让人们足不出户就能"云"看展。这一方面避免了大规模的人群聚集，减少了病毒大肆传播的可能，另一方面满足了人们的精神需求，缓解了人们焦灼不安的心理。国际博物馆协会（ICOM）主席阿尔贝托·加兰迪尼曾经指出："当今时代，博物馆的重要性不言而喻，它不仅可以帮助我们更好地理解过去，也能够让我们更加清楚地认识自己，更好地引导我们走向未来。"[4]

（二）博物馆与数字化博物馆

1. 博物馆

博物馆一般是为社会服务的非营利性常设机构，它研究、收藏、保护、阐释和展示物质与非物质遗产，是社会文化基础设施的重要组成部分。[5] "博物馆"一词译自英文"museum"，源于希腊语"mouseion"，指"缪斯所在地"。[6] 法国学者G.比代根据这一含义将博物馆一词解释为"供奉缪斯、从事研究之处所"[7]。我国的第一座公共博物馆——南通博物苑，由著名教育家张謇于1905年创建。改革开放以来，经济快速发展，大众对于精神文化的需求不断提高，为满足人民日益增长的精神需求，各地的博物馆如雨后春笋般相继出现。《中华人民共和国2021

年国民经济和社会发展统计公报》显示：截至2021年，全国博物馆机构数为5772个，藏品数量4665万件。截至2022年，中国现有备案博物馆6183家，其中91%免费开放，现代博物馆体系基本形成。

软实力是全球化时代国家间竞争较量和相互影响的重要手段，是国家实力与吸引力的文化表达。当下，世界各国不单单重视科技、军事等"硬实力"，文化等"软实力"也被纳入国家发展的重要规划中。2021年5月24日，国家文物局等9个部门发布指导意见，提出到2035年，中国特色博物馆制度更加成熟定型，博物馆社会功能更加完善，基本建成世界博物馆强国，为全球博物馆发展贡献中国智慧、中国方案。[8] 由此可以看出国家对于博物馆建设的高度重视，而在未来的发展中，博物馆也会在文化的交流与传播中发挥举足轻重的作用。

2. 数字化博物馆

数字化博物馆是指将博物馆的藏品以数字形式保存和展示，利用现代科技手段为公众提供一种全新的文化传播方式。一个完整的数字化博物馆通常由四个部分组成：①数字化藏品，包括数字化的艺术品、文物、历史文献等。②存储平台，用于存储数字化藏品，并提供数据备份和恢复功能，以保证数字化藏品的安全性。③加工平台，用于数字化藏品的分类、描述等，使得藏品的展示和搜索更加高效。④互动展示平台，为用户提供在线浏览、交互学习等服务，包括网站、App以及VR、AR展示系统等。当下，数字化技术为传统博物馆赋予了新的生命和活力，使其拥有更为广阔、更为开放和更为智能化的展示方式。

2021年10月，国务院办公厅印发《"十四五"文物保护和科技创新规划》，要求坚持科技创新引领，全面深化文物领域各项改革，激发博物馆创新活力[9]。国际博物馆协会指出，21世纪的博物馆拥有巨大的潜力和影响力，它们可以将世界变得更美好，数字化与可及性创新是博物馆变革的重要力量，使博物馆成为创新的乐园，新技术在这里可以得到充分的发展和应用，数字化创新使博物馆更容易接近和参与，释放更大的潜能，发挥更大的社会价值[10]。随着数字化技术的飞速发展，传统博物馆需要面对全新的时代语境，积极拥抱新兴技术，实施创新性的数字化转型。

二、博物馆的数字化建设

博物馆的数字化建设主要分为两个方面，即实体博物馆的数字化建设和线上虚拟博物馆的建设。

（一）实体博物馆的数字化建设

博物馆数字化主要是指博物馆利用各种数字技术，提高保存、管理、研究、展示、传播等工作的效率，增强传播效果。博物馆应利用新兴的AR、VR技术以及新媒体技术，让观众能够更直观地欣赏展品，真正做到让文物"活"起来。这不仅增加了观赏的趣味性，同时大大地增强了文化传播效果。

2022年8月，上海博物馆举办了主题为"何以中国"的数字媒体展，为参观者提供了全新的视角，让参观者更加深入地了解和欣赏历史文化。该数字媒体展以文物为主体，通过数字化科技扩大文物的线上展示空间，以寓教于乐的互动手段创新文物教育形式，赢得了大众的关注和喜爱。

中国国家博物馆利用"8K+AR+5G"[1]科技助力全球博物馆珍藏云端智慧传播，发起主题为"手拉手：我们与你同在"的全球博物馆珍藏展示在线接力活动，通过超分辨率技术、增强现实技术以及第五代移动通信技术，创新性地将全球15家顶级博物馆联合起来，共同推出线上展厅，推动博物馆资源向线上拓展，让观众尽享数字文化盛宴。该项目成功入选2022年文化和旅游数字化创新实践优秀案例。

（二）线上虚拟博物馆的建设

线上虚拟博物馆的建设一般以"数字博物馆"为主，并将线下博物馆的展示、收藏、教育、研究等功能以数字化的方式呈现在"数字博物馆"中[11]。美国国会图书馆在20世纪90年代开始实施"美国记忆(American Memory)计划"，将15个图书馆的藏品进行数字化，截至目前，该工程已经收录了1000多万件藏品，同时构建了相关的数字资源库。在文化与科技越来越受到重视的时代，越来越多的国家将建设与推广数字博物馆的工作提上日程。近年来，联合国教科文组织（UNESCO）顺应时代发展，积极利用数字技术，发起了文献保护项目"世界记忆遗产"，在全球范围内掀起了"数字博物馆"的热潮。20世纪90年代初，中国开始尝试建立数字博物馆。故宫博物院推出了"数字故宫"(www.dpm.org.cn)，围绕整个故宫博物院进行数字化建设，在线上全方位地展示故宫博物院丰厚的文化底蕴；湖北省博物馆推出了全国首家"5G智慧博物馆"，运用数字技术让观众沉浸式地感受古老文明的魅力。

当今的博物馆在数字化的道路上不断发展。在数字化展示方面，数字博物馆利用先进的数字技术和设备，将博物馆的藏品、资料等信息数字化，打造了更为生动、形象的展示效果。同时，数字博物馆利用VR、AR等技术，将观众带入虚拟的展览空间，让观众身临其境，从而增强观众的沉浸感和参与感。

在在线互动方面，数字博物馆通过互联网和社交媒体等手段，能够实现与观众的在线交流和互动。观众可以通过

1 8K表示超高清分辨率技术，AR表示增强现实技术，5G表示第五代移动通信技术。这三种技术将被应用于博物馆的数字化展示和云端传播，以提供更加丰富、生动、智能化的文物展示和参观体验。

数字博物馆的网站、小程序、微信公众号等渠道，了解详细的馆藏信息、展览资料，甚至参与到展览的策划和设计中。数字博物馆还可以搭建社区平台，为观众提供在线互动和交流的空间，从而缩短观众与博物馆之间的距离，促进博物馆与观众的沟通和互动。如故宫博物院推出的"紫禁城365"App，用户可在手机上"云逛馆"（见图1），故宫前朝后寝所有宫区全部"开放"，供用户尽情探索。在应用中，用户可以学习宫殿建筑知识、了解宫廷历史故事，还可以通过全景建筑的沉浸式体验，走进重点宫区，仿佛置身于院落之中，近距离领略紫禁城建筑之美，全方位感受故宫文化遗产的魅力。

图1 "紫禁城365"App

总而言之，未来博物馆将继续推进数字化展示和在线互动的发展，通过数字技术的不断创新和应用，增强博物馆的展示效果和交互体验。同时，博物馆将进一步丰富展示内容，深化馆藏研究，打造全方位的展示模式，为公众提供更加优质的服务。

三、数字化博物馆的特点

（一）视听触觉的延伸

麦克卢汉在《理解媒介：论人的延伸》中指出了媒介的重要性，认为"媒介是人的延伸"，如汽车是人腿的延伸、电视是人眼的延伸。[12]而当下，在各种数字信息技术的加持下，数字化的博物馆充分展现了其延伸的力量。

在视觉上，传统博物馆受到场地、文物脆弱性等各方面的限制，不能将藏品尽数展示。而数字化博物馆利用VR、AR、3D扫描等技术，能对文物进行全方位呈现，让文物"活起来"，让大众能够一览全貌。如连云港市博物馆上线"连博藏珍·3D云展厅"，运用3D扫描、3D建模等多种技术，还原文物细节，用户扫描二维码就可以在手机上看到还原度极高的文物，同时能通过点击手机屏幕实现旋转、放大等功能，全方位欣赏文物的细节，打破了以往游客只能隔着玻璃远远观望藏品局部的单一局面。

在听觉上，传统博物馆通常通过播放影像、现场讲解的形式来向观众传达相关的信息，缺乏生动性。如今利用数字技术，可以大大弥补这一不足，带给观众更加丰富的参观体验。2022年国际博物馆日，河南博物院大胆创新，在支付宝小程序上线行业首款有声数字纪念票。在纪念票中，技术人员复原了有几千年历史的"中华第一笛"——贾湖骨笛婉转悠扬的乐声，让观众真真切切地感受到原始乐器的魅力。同时，每位观众拥有的数字纪念票都是独一无二的，非常具有收藏价值。

在触觉上，传统博物馆为了保护珍贵的文物，往往会在文物与观众之间用警戒线或者透明玻璃进行隔挡，非工作人员没有触碰到文物的可能。由于缺乏触觉体验，观众与文物之间难以建立深度联系。因此，各大博物馆纷纷利用数字技术来改善这一现状。如故宫端门数字博物馆，是集古代建筑、历史文物与数字技术于一体的新型数字展厅，通过VR、触摸屏等技术，观众不用亲自进入故宫也能感受到古老的紫禁城的美，而且能与平日无法触碰的文物产生交互，获得更加有趣和深刻的参观体验。

（二）生动有趣的展示

由于各种数字技术的加持，数字化博物馆在展示方面有其独特的生动性与趣味性。

数字化展示提供了沉浸式的体验方式。通过数字化技术的应用，博物馆可以在数字化场景中将历史文物和大型

建筑进行高度还原，甚至融入相应的音效与剧情。观众能在用数字技术构建的虚拟场景中行走、触摸，仿佛置身于历史之中，这带来的震撼体验是传统博物馆所不能实现的，也更利于观众更好地理解文物与建筑的历史背景。如故宫博物院联合腾讯公司在深圳举办了"'纹'以载道——故宫腾讯沉浸式数字体验展"，以科学技术对传统文化进行了创新性呈现。本次数字体验展以中华传统文化中的纹样元素为主题，运用数字化手段，带领观众走入故宫古建筑与藏品中的纹样世界，引导观众沉浸式欣赏传统纹样之美，探寻纹样背后所蕴含的文化寓意。展览共设七大展区，分别是锦绣世界、流光溢彩、巧思成"纹"、"纹"法自然、纹窗弄影、梦幻江南、瑞意祥纹。其中，"流光溢彩"展区呈现了一个布满纹样的空间，观众进入其中参观时，在相应的点位停留，周围的各种纹样会与观众互动，加深了观众的沉浸感。

数字技术往往能推动博物馆以及历史文化"出圈"，以全新的形态呈现在大众的视野中，带来更加有趣的体验，例如2019年，网易游戏与故宫博物院联合开发的"青绿山水"风格的游戏《绘真·妙笔千山》（见图2）火爆一时。自此之后，各大游戏厂商与各大博物馆的合作层出不穷。如武侯祠博物馆与策略游戏《鸿图之下》联合推出游戏活动"一起来鸿图云逛武侯祠大庙会"，武侠手游《影之刃3》联动和三星堆博物馆推出"金乌秘境"副本，以三星堆祭祀文化为基础，在游戏副本中复现了青铜人像、青铜面具等诸多三星堆文物，让观众在精美的游戏画面中与千年历史对话。同时，各大博物馆也与各个渠道合作推出了许多制作精良又蕴含丰富历史内容的小程序，得到了大众的一致好评。如中央广播电视总台央视综合频道、央视网联合湖北省博物馆、QQ音乐、腾讯区块链共同推出"古律叩新春，礼乐承千年"互动小程序[13]，由敦煌研究院与腾讯联合制作的"数字藏经洞"小程序等，在带给用户娱乐趣味的同时，也潜移默化地传播了文化知识。

图2　网易游戏《绘真·妙笔千山》

（三）超越时空的传播与记录

博物馆数字化是近年来大势所趋，推进博物馆的数字化进程不仅能够使博物馆文化得到更广泛的传播，还能拓宽受众范围。此外，得益于数字化手段，博物馆打破了单一的陈列方式，能通过各种信息技术，使参观者与展品产生更深的链接。随着数字技术的发展，博物馆的管理方式也发生了巨大的变化，从文物的数字化还原到博物馆数据库的建设，博物馆的管理更加智能化，工作效率和管理水平得到了极大提升。

数字化博物馆的文化传播能够打破时空的束缚。2022年4月，国家文物局在北京召开数字藏品有关情况座谈会，提出"文博单位应积极推进文物信息资源开放共享，满足人民群众日益增长的文化需求"。[14,15]据报道，故宫博物院北院区将在2025年故宫博物院建院100周年时全面建成。届时，它既具备文物研究保护、展览展示、宣传教育、文化交流功能，又能充分与其所在的环境融合发展，为公众提供一种新的生活方式。同时，故宫博物院北院区将充分利用数字信息技术，让文物"活起来"，并推出线上云展览、数字影片等，让观众不到场便能一览故宫全貌，真正做到文化传播超越时空。

其次，在数字技术的加持下，博物馆的管理与保存工作变得更加高效。传统博物馆中往往有大量历史悠久的珍贵文物，这些脆弱的文物需要精心保护，往往难以进行公开展示。而利用数字技术，诸如3D扫描、数字建模、AR、VR等，可将文物的相关数据记录下来并用数字技术进行重建，不仅能够最大限度地还原文物本色，同时也能将数字文物向大众进行展示，而不用担心其被损坏。如敦煌博物院的"数字敦煌"、南京博物院数字博物馆等，通过数字化技术，弥补了传统实体博物馆因各种限制而产生的各种不便，充分发挥了数字资源的文化价值。

四、数字化博物馆的发展

（一）政策支持

科技赋能加深了博物馆与观众之间的互动，使更多的年轻人走进博物馆。新技术进入大众生活，不仅加快了文化知识的传播速度，传播范围也日益广泛。数字技术是推动实施国家文化大数据战略的引擎，对于推进博物馆的数字化发展，中国政府给予了高度的重视和大力的支持。在《中华人民共和国国民经济和社会发展第十四个五年规划和2035年远景目标纲要》中，两次提及"博物馆数字化"[16]。中央九部门联合发布的《关于推进博物馆改革发展的指导意见》中提出"加快推进藏品数字化，完善藏品数据库"[17]，也大大推动了博物馆藏品数字化工作的进行。

《考工记》中提出"知者创物，巧者述之"，指出了创新性、继承性的重要性。博物馆作为文化传播的重要载体，继承与创新是其核心。当下艺术的发展也应该利用新兴的技术，来实现艺术与技术的创新性结合，满足人们日益多元的精神需求。基于此，2021年6月，文化和旅游部公布《"十四五"公共文化服务体系建设规划》，明确提出要推动公共文化服务数字化、网络化、智能化建设，推进公共文化服务区域均衡发展。[18]2022年1月，国务院发布《"十四五"数字经济发展规划》，根据其指导意见，博物馆应深化人工智能、虚拟现实等技术的融合，拓展社交、购物、娱乐、展览等领域的应用，打造数字产品服务展示交流和技能培训中心。[19]同年5月，中共中央办公厅、国务院办公厅印发了《关于推进实施国家文化数字化战略的意见》，其中提出，到"十四五"时期末，基本建成文化数字化基础设施和服务平台，形成文化服务供给体系；到2035年，建成国家文化大数据体系，中华文化全景呈现，中华文化数字化成果全民共享。[20]当下，文化数字化已被上升到国家战略的高度，博物馆的数字化趋势已势不可挡。

同时，在环境问题日益受到重视的当下，《"十四五"全国清洁生产推行方案》中明确要求，以节约资源、降低能耗、减污降碳、提质增效为目标，以清洁生产审核为抓手，促进实现碳达峰、碳中和目标，助力美丽中国建设。因此，"绿色、生态、低碳"必然会成为未来设计的主导方向。博物馆的数字化进程基于数字网络技术，其特有的线上展示模式具有传播面广、传播速度快的特点，相比传统线下博物馆显得更加环保与高效。

可以看出，不管是出于文化推广的角度，还是低碳环保的角度，博物馆的数字化发展都是必不可少的。

（二）交流活动

除了政策支持外，层出不穷的交流活动也推动了数字化博物馆的发展。过去五年里，中国举办了近500场文物进出境展览，作为承载一个国家历史文化的重要场所，博物馆无疑成为展示中国国家形象、促进世界文明交流互鉴、增进相互理解认同的"国家客厅"。

全国博物馆十大陈列展览精品推介活动是由国家文物局指导，中国博物馆协会、中国文物报社组织开展的，是博物馆领域的盛事。2022年5月15日，第十九届全国博物馆十大陈列展览精品推介活动终评汇报会在湖北武汉举行，评出了2021年度的"十大精品"，引起了广泛的社会关注。

紧接着，2022年5月18日，由国家文物局、湖北省人民政府主办，中国博物馆协会、湖北省文化和旅游厅（湖北省文物局）、武汉市人民政府承办，湖北省博物馆协会、湖北省博物馆、武汉市相关博物馆联合协办推出的"5·18国际博物馆日"中国主会场活动开幕式以视频连线的方式在国家文物局、湖北省博物馆举行。[21]2022年的国际博物馆日以"博物馆的力量"为主题，对博物馆的社会功能予以高度肯定，并强调了数字化、可持续等在博物馆发展中的重要性。

2022年，博物馆相关的交流活动应接不暇，如2022中国国际数字经济博览会、中国国家博物馆举办的主题论坛"智慧博物馆——科技让我们遇见更美好的未来"、中国文物保护基金会举办的以"博物馆数字化的创新力量"为主题的线上讲座、博物馆头条主办的"中国文博发展创新峰会·2022数字展示论坛"、在深圳国际会展中心召开的"2022中国深圳国际数字化博物馆建设展览会（2022DMC）"等，探讨全球数字经济发展新动向、新趋势，共话数字未来，推动了数字化博物馆的宣传。

（三）学术研究现状

根据"中国知网"的关键词搜索，2022年我国发表的与"博物馆数字化"有关的中文学术文章总共有114篇，其中98篇为期刊论文，15篇为学位论文，1篇为学术会议论文。在这98篇期刊论文中，有23篇发表于核心刊物，其中以《中国博物馆》占比最高。其中《关于博物馆数字化转型的思考》被引次数较多，其主要涉及博物馆数字化转型的必要性以及转型的方法。这些研究成果主要分布在档案及博物馆、旅游、互联网技术等学科领域。同时，根据主题词分析可以发现，学术界关注到了博物馆数字化、数字化博物馆、数字博物馆等定义的区别。

在学术会议方面，以《中国创意设计年鉴·2020—2021》论文集中的《新媒体视域下传统手工艺数字化保护设计研究——以岭南酒文化博物馆为例》为代表，文章分析了佛山石湾玉冰烧手工技艺的现状以及岭南酒文化博物馆的发展状况，并探讨了在数字化技术创新的背景下博物馆如何通过数字技术来对传统文化进行创新性展示。由此可见，数字技术已成为博物馆发展中非常重要的一环，不仅事关博物馆在新时代语境下的转型，而且事关传统文化的创新性

传承与发展。

五、结语

随着数字科技的不断发展，博物馆数字化已经成为越来越重要的话题。虽然在政府以及社会各界的大力关注与支持下，博物馆的数字化进程有了较大的发展，但目前仍然存在一些问题。

首先，当前许多博物馆在开展数字化建设时，仅仅将实体展品简单地以图片或视频的形式呈现，缺乏具有教育意义的说明文字和背景资料。因此，未来博物馆在利用数字技术时应当注重针对展品的特性进行数字化，以生成更丰富的内容。其次，数字化技术的应用还有待提高。目前，许多博物馆只是在自己的网站上对数字化展品进行集中展示，缺乏交互性。博物馆应该建设更完善的数字化平台，如虚拟博物馆、智能博物馆，在内容制作和展示方式上进行创新，提高博物馆藏品的有效利用率，推进博物馆的数字化发展。另外，应该进一步发挥社交媒体的作用，让观众通过评论、点赞、分享等方式与展品进行互动，提高数字化展品的传播效果，推动数字化技术在博物馆中的应用。最后，数字化博物馆的管理问题也应该引起重视。博物馆要实现数字化转型，可能需要更多的人员和资金投入，同时也需要更完善的管理和保护措施。数字化展品需要特定的技术和设备进行维护，因此需要建设一个完善的数字化保护体系。数字化展品的宣传和推广也需要更为精细的管理制度，以确保整个数字化过程的顺利运作。

综上所述，尽管博物馆在数字化的进程中仍有许多不足，但随着技术的发展，博物馆有着广阔的发展前景。在数字化技术的加持下，博物馆在藏品保存、管理、展示、推广等方面都有了长足的进步，此外，VR、AR等技术能以生动、立体的方式呈现展品，让观众获得更加丰富和多样化的观赏体验，大大增强了博物馆的传播效果。因此，博物馆数字化已经成为保护和传承文化遗产的必然选择。

参考文献：

[1] 本刊讯. 国际博物馆协会公布博物馆的最新定义[J]. 客家文博，2022(3)：2.

[2] 沈业成. 关于博物馆数字化转型的思考[J]. 中国博物馆，2022(2)：19-24.

[3] 郑冬冬. 数字时代视觉传达设计的创新表现[M]. 北京：中国纺织出版社，2020.

[4] 中国博物馆协会. 国际博协主席为国际博物馆日中国主会场活动发来祝贺视频[EB/OL]. (2022-05-18). https://www.chinamuseum.org.cn/detail.html?contentId=12258.

[5] 被赋予新定义的博物馆——以人为中心 与城市相融 与时代偕行[N]. 中国文化报，2022-09-02(3).

[6] 严建强，梁晓艳. 博物馆(MUSEUM)的定义及其理解[J]. 中国博物馆，2001(1)：18-24.

[7] 中国大百科全书出版社《简明不列颠百科全书》编辑部. 简明不列颠百科全书[M]. 北京：中国大百科全书出版社，1985.

[8] 国家文物局. 中央宣传部 国家发展改革委 教育部 科技部 民政部 财政部 人力资源社会保障部 文化和旅游部 国家文物局印发《关于推进博物馆改革发展的指导意见》的通知[EB/OL]. (2021-05-24). www.ncha.gov.cn/art/2021/5/24/art_2318_44659.html.

[9] 国务院办公厅. 国务院办公厅关于印发"十四五"文物保护和科技创新规划的通知[J]. 中华人民共和国国务院公报，2021(33)：21-36.

[10] 中国博物馆协会. 国际博物馆协会发布的2022年国际博物馆日主题阐释[EB/OL]. https://www.chinamuseum.org.cn/detail.html?id=12&contentld=12061.

[11] 朱晓冬. 数字博物馆关键技术研究[D]. 西安：西北大学，2004.

[12] 马歇尔·麦克卢汉. 理解媒介：论人的延伸[M]. 何道宽，译. 南京：译林出版社，2019.

[13] 央广网. 传承千年礼乐记忆 奏响古韵新春之声[EB/OL]. (2022-02-01). https://baijiahao.baidu.com/s?id=1723521209302866866&wfr=spider&for=pc.

[14] 人民网. 文博单位不应直接将文物原始数据作为限量商品发售[EB/OL]. (2022-04-13). http://www.ncha.gov.cn/art/2022/4/13/art_722_173763.html.

[15] 顾振清，肖波，张小朋，等. "探索 思考 展望：元宇宙与博物馆"学人笔谈[J]. 东南文化，2022(3)：134-160.

[16] 中华人民共和国中央人民政府. 中华人民共和国国民经济和社会发展第十四个五年规划和2035年远景目标纲要[R/OL]. (2021-03-13). http://www.gov.cn/xinwen/2021-03/13/content_5592681.htm.

[17] 李晓霞.《关于推进博物馆改革发展的指导意见》提出到2035年基本建成世界博物馆强国[EB/OL]. (2021-05-25). https://www.mct.gov.cn/whzx/whyw/202105/t20210525_924730.htm.

[18] 中华人民共和国中央人民政府.《"十四五"公共文化服务体系建设规划》：以文化繁荣助力乡村振兴[R/OL]. (2021-06-23). http://www.gov.cn/xinwen/2021-06/23/content_5620454.htm.

[19] 中华人民共和国中央人民政府. 国务院关于印发"十四五"数字经济发展规划的通知[R/OL]. (2021-12-12).

http://www.gov.cn/gongbao/content/2022/content_5671108.htm.
[20] 中华人民共和国中央人民政府. 中共中央办公厅 国务院办公厅印发《关于推进实施国家文化数字化战略的意见》[R/OL].(2022-05-22).http://www.gov.cn/zhengce/2022-05/22/content_5691759.htm.
[21] 文宣.2022年5·18国际博物馆日中国主会场活动在湖北武汉开幕[EB/OL].(2022-05-18).http://www.ncha.gov.cn/art/202205/art_722_174346.html.

作者简介：
吴文越（1971.01—），女，汉族，上海人，博士，中国人民大学艺术学院，副教授。
潘思宇（1997.01—），女，汉族，四川达州人，中国人民大学艺术学院硕士研究生在读。

大都会艺术博物馆的历史发展、运营模式与公众教育

蒿亚楠

（天津美术学院　天津　300141）

摘要：纽约大都会艺术博物馆是世界上最大、参观人数最多的综合性艺术博物馆之一。自 1870 年成立以来，大都会艺术博物馆依托数量庞大的藏品资源，以及政府拨款、私人捐赠、企业赞助等资金支持，并凭借在公众教育方面做出的努力，在世界范围内不断提升其艺术传播力和影响力。其运营模式和艺术教育普及方式对世界各地其他博物馆具有重要借鉴意义。

关键词：大都会艺术博物馆；历史发展；运营模式；公众教育

一、大都会艺术博物馆的成立与发展

大都会艺术博物馆（Metropolitan Museum of Art，简称 The Met）位于美国纽约市曼哈顿第五大道 82 号大街的中央公园旁，是世界上最大、参观人数最多的艺术博物馆之一。馆藏超过三百万件艺术品，整个博物馆被划分为十九个馆部。除了位于第五大道的主馆外，还有位于曼哈顿上城区的修道院分馆，主要展出中世纪艺术品，以及于 2016 年 3 月开放的布劳尔分馆，用于展出现当代艺术（已于 2020 年关闭）。

作为美国最大的非营利性艺术博物馆，大都会艺术博物馆兴起于美国工业化快速推进的"镀金时代"（Gilded Age，19 世纪 70 年代至 20 世纪初）。南北战争的结束为美国工业化发展提供了良好的客观环境，国家统一，经济高速发展，当时的美国作为独立民族国家开始以博物馆为途径构建文化认同。1866 年 7 月 4 日，美国著名律师约翰·杰伊在美国独立日纪念活动上提出美国应立即建立一个艺术博物馆的设想。1870 年，纽约银行家、商人、艺术家率先发起建立大都会艺术博物馆的倡议，同年 4 月 13 日通过了《大都会艺术博物馆宪章》，大都会艺术博物馆正式成立，并在第五大道 681 号的多德沃斯大楼向公众开放。《大都会艺术博物馆宪章》规定，大都会艺术博物馆采取纽约市政府和私人组成的董事会共同管理的模式，旨在为美国人民提供艺术教育，建立伟大的"文化纽约"，这在美国博物馆发展史上具有里程碑意义。

（一）博物馆发展的三个时期

19 世纪 70 年代至 90 年代末是大都会艺术博物馆的初创期，这一时期，博物馆的藏品主要来自银行家、收藏家、商人、画家的捐赠，出于对文明的信仰、对社会的责任、对道德和教育的期望，他们为博物馆藏品积累做出了卓越贡献，也因此建构了博物馆的捐赠基因。在大都会艺术博物馆积累藏品的漫长旅程中，其展品来源大致可以分为直接捐赠、征集购买、考古发现、长期租借、国家分配等。建馆前十年，博物馆没有永久展陈空间，主要通过租借临时空间举办展览。1880 年，为了拓宽收藏及展览场所，大都会艺术博物馆在纽约中央公园设馆开幕，并于同年 3 月 30 日在第五大道 82 号大街的现址向公众开放。在整个 19 世纪的剩余时间里，博物馆的藏品持续增长。

20 世纪初，美国工业经济跻身世界第一，纽约集聚了一大批有大量财富的商人、金融巨擘和艺术收藏家。作为纽约艺术文化的代表，大都会艺术博物馆在 20 世纪初至 70 年代迎来了快速发展的黄金期，这一时期展馆开始扩建，藏品呈倍数增长。到 20 世纪 70 年代，大都会艺术博物馆已进入世界一流艺术博物馆行列。

20 世纪 70 年代至今是大都会艺术博物馆发展的成熟期。由建筑师凯文·罗奇（Kevin Roche）与同事设计的博物馆主馆的扩建计划于 1971 年获得批准，并在 1991 年完成。随着扩建的完成，大都会艺术博物馆继续完善和重组其收藏，使藏品更加体系化和完整化，俨然成为"博物馆中的博物馆"，不断提升国际传播力和影响力。

（二）专业系统的藏品保护和科学研究

藏品是博物馆的心脏，保护是博物馆的血脉，藏品保护和研究不仅对博物馆自身可持续发展具有重要意义，更对传播艺术知识、普及公众教育具有重要价值。大都会艺术博物馆自 1870 年成立以来一直致力于对其所保管的艺术品进行技术研究和保护，其拥有世界闻名的科学研究和文物保护设施综合体，涵盖五个主要领域——物品保护、绘画保护、纸张保护、照片保护和纺织品保护。此外，博物馆还设有亚洲艺术、服装和书籍保护的专业工作室。

2020 年，大都会艺术博物馆推出"大都会的前世今生：1870—2020"展览，以纪念建馆 150 周年。博物馆选择了一系列案例向参观者介绍技术研究和保护处理，这些故事提醒我们艺术品的易变性和脆弱性，以及新技术的发现与应用。在 150 多年的发展历程中，大都会艺术博物馆逐渐形成了专业系统的藏品保护和科学研究方法。

1870—1940 年，大都会艺术博物馆在多方合力之下开始了对文物保护的早期探索。当时大多数保存、修复和安装工作都是由工匠（多为男性，偶尔也有女性）在博物馆底层的车间里完成的。之后，博物馆馆长积极聘请常驻科学

家、考古学家、军械师、艺术家、工匠、研究员、国际专家等，甚至馆长和策展人也会亲自参与修复工作，并进行详细的文本和图像记录。

1940—1955年，博物馆第五任馆长弗朗西斯·亨利·泰勒（Francis Henry Taylor）培养了博物馆的创新文物保护传统。1941年，泰勒任命默里·皮斯（Murray Pease）为文物保护和技术研究分部门副馆长，皮斯与他人一起通过引入标准化的"文物处理请求"表格、文件记录协议、外借物品的状况检查和处理指南，为现代文物保存实践奠定了基础，之后汇总出版了《艺术品的保护和处理》一书。1950年，国际博物馆文物保护协会创立；1960年，博物馆开始实施美国首个针对3D物品、纺织品、纸上作品以及绘画的保管员研究生水平培训。这一阶段标志着大都会艺术博物馆的文物保护与研究工作走向规范。

1961年，休伯特·索恩伯格（Hubert von Sonnenburg）被任命为欧洲绘画系的保护员，在他的推动下，20世纪70年代中期，绘画、纸上作品、纺织品和三维物体四个独立文物保护部门相继成立。日本绘画修复师阿部光博、大场隆光等分部门的专业人士陆续加入修复团队。1976年，博物馆聘请詹姆斯·弗兰茨对古埃及艺术品进行修复，在27年的任期中，弗兰茨进行了文物保护和科学研究的实践。1960—1976年，随着藏品数量增加以及独立科学研究部的成立，博物馆不断获得新的专业知识和新仪器，建立了艺术品保护与研究的专业机构。

1972—2020年，随着文物保护部门的增加，博物馆对于艺术品的保护更加专业化。文物保护科学家积极参与博物馆各项与收藏、管理有关的事务，包括材料展示、艺术品运输、应急准备、教育计划和公共宣传等活动，与博物馆和其他地方的策展人、研究助理、研究员和研究生实习生开展学术合作，为世界各地文化遗产保护项目贡献他们的专业知识和技能。

2020年至今，随着时代发展，从事传统材料研究的文物保护人员不断获得新技能、新技术与仪器。博物馆的文物保护人员不断试验和实施一系列新的二维和三维成像技术，以记录、研究和虚拟重建艺术作品。文物保护专家致力于学术研究和合作，为保护收藏品服务；博物馆的文物保护部门与教育部门深入合作，同时为相关专业的本科生和研究生的全薪实习计划提供资金支持。

在大都会艺术博物馆的发展历程中，文物保护和科学研究已成为既定的、活跃的专业知识来源，使博物馆在国际上获得更多认可，并成为博物馆生命线的重要组成部分。未来，博物馆的文物保护人员将继续通过教育、推广和宣传，为推动世界各地的文物保护实践做出贡献，同时通过与世界各地同事的合作，构建一个更多样化、包容、可持续发展的艺术机构。

二、大都会艺术博物馆的非营利运营模式

作为美国首批非营利艺术机构的杰出代表，大都会艺术博物馆的发展离不开多渠道资金的强大支持。这一方面体现了区别于中国博物馆发展的客观环境，另一方面彰显了美国对艺术文化教育的高度重视。

（一）政府支持

联邦政府、纽约州政府和纽约市政府对大都会艺术博物馆的支持除了直接拨款外，还有税收、担保、法律等其他方式。纽约市政府为博物馆提供保管与维护经费，以及公共工程费用。纽约州政府通过州艺术委员会每年向博物馆提供运营经费，同时，州立法机关也通过立法授予博物馆免税资格，允许政府为博物馆进行财政拨款。联邦政府对大都会艺术博物馆的支持主要通过国家捐赠艺术基金和国家捐赠人文基金进行。

除了直接的资金捐赠，政府还会采取颁发特许经营权、保险担保、邮资补贴等措施支持大都会艺术博物馆的发展。博物馆每年公开的财务年报中着重强调了特展对纽约旅游和税收的拉动作用，这些数据和指标成为大都会艺术博物馆向政府募款的有力工具。

（二）私人捐赠

大都会艺术博物馆建立之初，艺术收藏是一种生活时尚，也是一种融入高级社交生活的手段。为了使美国拥有欧洲乃至全世界的艺术珍品，提升美国人的审美和艺术品位，博物馆董事会成员在资金捐赠上起到带头作用，还发动人脉关系为机构募款，并通过遗赠等方式捐赠藏品。董事会成员通过赠予投身公益、造福社会，得到长久的满足感。

私人捐赠主要包括永久性限制资产、临时性限制资产和非限制性资产。长期稳定的非限制性个人捐赠是所有艺术机构最理想的资金来源，而限制性捐赠是捐赠者一般会采用的方式，通过对资金用途的特殊限制，捐赠者可选择自己最感兴趣的项目进行捐赠。

（三）企业赞助

对于文化和艺术机构而言，企业赞助一直是重要的资金来源，同时，企业与艺术机构之间存在着互惠双赢关系。1967年，美国商业艺术委员会（Business Committee for the Arts）正式成立，以鼓励企业对艺术的支持，履行相应的社会责任，提升企业的品牌价值。从1976年开始，企业赞助成为大都会艺术博物馆的重要资金来源，尤其对博物馆教育项目起到重要作用。为了感谢企业的支持，博物馆也为企业赞助者提供福利和发展公共关系的机会，如举

办晚宴和招待会、成立企业会员团体等，帮助企业发现特殊市场目标和潜在客户资源。

在大都会艺术博物馆的企业赞助者名单中，许多知名企业榜上有名，如美国银行、路易威登、迪奥、纽约时报、苏富比、佳士得等。出于商业利益的考虑，企业在赞助方面更倾向于大型展览、特展和巡展，以便最大范围吸引公众注意力，助力企业宣传。

（四）债券筹资

除了以上提到的较为普遍的美国非营利艺术机构资金来源方式，大都会艺术博物馆还通过少见的债券筹资获得资金，一是为了应对财政危机，二是为开支较大的项目筹措资金，由此保证机构的正常运转。

（五）其他资金来源

门票收入。大都会艺术博物馆实施"建议票价"的门票制度，参观者可选择免费参观，也可选择根据建议票价或自愿支付的票价购票参观。由于愿意支付"建议票价"的参观者大幅减少，2018年3月1日，博物馆改变了沿用半个世纪的门票政策，非纽约成人需支付25美元，老年人需支付17美元，12岁以上的学生需支付12美元，会员、赞助人、12岁以下儿童免费。"自愿付费"传统对纽约州所有居民以及康涅狄格州和新泽西州的学生依然有效，但需提供居住凭证。

会费收入同样是大都会艺术博物馆运营收入的重要来源。大都会艺术博物馆的会员分为五种不同类型，会费从110美元至15000美元不等。每类会员都享有诸如全年免费参观、购物折扣优惠、使用活动场馆等对应的会员"特权"。会员可以充分利用博物馆的所有艺术资源，全年都可以通过实地参观和线上访问的方式观摩最新展览和心爱的永久藏品，与博物馆建立更密切的联系。

艺术商店收入。大都会艺术博物馆的实体商店成立于1871年，秉承传播与分享艺术的愿景，商店内每件商品都由历史学家、设计师和专业手工匠人精心打造而成。观众在商店里感受艺术氛围，接受艺术、享受艺术，从而激发艺术创造的灵感。大都会艺术博物馆于1995年在官网上线了艺术商店，开创了博物馆通过电子商务进行商品营销的先河。商品包括珠宝、服装与饰品、家居装饰、图书、办公用品、文具及美术用品等多种类型。多数商品的设计灵感来自博物馆藏品，做工精美的艺术文创商品很受大众欢迎。

休闲服务收入。在大都会艺术博物馆主馆及修道院分馆，参观者在欣赏艺术之余可以在环境优雅、充满艺术氛围的咖啡厅小憩，倾听现场音乐，观看艺术表演；还可以在博物馆内的餐厅享受世界美食，品尝精致甜点。这些休闲服务收入也成为博物馆资金来源的一部分。

举办活动收入。1946年，在时尚媒体人埃莉诺·兰伯特的帮助下，大都会艺术博物馆时装学院开始举办每年一届的"大都会艺术博物馆慈善晚会（Met Gala）"，首届活动于1948年举行。起初，这一活动旨在为刚成立的时装学院筹集资金并庆祝时装学院年度展览的开幕，时至今日，这项活动因艺术、时尚、电影和音乐等各界人士的参加，已然成为时尚界最重要的年度红毯盛会。自1971年以来，Met Gala每年都会设定一个主题，并组织一至两次特别展览。通过高昂的入场门票、资助和捐赠，该活动已为大都会艺术博物馆时装学院募集了上亿美元，更成为博物馆举办展览，进行出版、收购、运营等活动的主要资金来源。

大都会艺术博物馆不仅以其无与伦比的收藏品闻名，还以其位于中央公园边缘第五大道的宏伟地标建筑而闻名。博物馆的许多独特空间非常适合举办各种活动。丰富多彩的商业与非营利活动包括但不限于：大型企业晚宴和非营利性晚宴、企业招待会、私人庆祝活动、会议、电影放映活动、音乐会、毕业典礼等。因此，场地租赁收入、活动策划收入等也是博物馆运营资金来源之一。

通过多样的资金支持，以及不断探索稳定的经费来源，大都会艺术博物馆广开财路，在扩大文化影响力的基础上自产自销，提升持续造血能力，积累可持续发展的资本。

三、大都会艺术博物馆的公众教育

作为一家立足纽约、面向世界的博物馆，大都会艺术博物馆承担着收藏艺术品、保护文物、开设展览和开展公众教育等多种职能。在博物馆运营资金中，三分之一以上的资金被用于策展工作，其次便是公众教育工作。一直以来，大都会艺术博物馆都将藏品研究与公众教育置于最优先的地位，成为该馆的重要传统。

20世纪初，随着欧洲现当代艺术逐渐通过展览走入美国公众的视野，博物馆的管理者们也在不断思考如何更好地实现博物馆的教育功能。在实践中，博物馆开始按照不同群体的需求与特点，有针对性地为公众提供相应的教育资源和项目。美国博物馆专家古德说过："博物馆不在于它拥有什么，而在于它以其拥有的资源做了什么。"在如何向公众普及艺术知识问题的研究上，大都会艺术博物馆起步较早，同时经历了很长时间的摸索过程，逐渐建立起具有自身特色且成熟的公众教育体系。

建馆之初，纽约州立法机关表决通过了成立称号为"大都会艺术博物馆"的社团组织，主旨为"鼓励并推动美术研究、艺术生产及其在实际生活中的应用，普及艺术相关知识，进而向公众提供艺术指导和娱乐"。1918年，大都

会艺术博物馆开始在每周六晚上举办免费音乐会，这一活动为博物馆吸引了大量观众。1924 年 3 月，《纽约时报》对大都会艺术博物馆所做的公开评论中提道："这座博物馆不仅仅是收藏众多文明之珍宝的贮藏室，它还是一股充满活力的教育力量。它不仅仅是藏品保护和记录的地方，它还是一所教育机构，通过馆藏来引导观众（对艺术）的热爱……"

1940—1955 年，弗朗西斯·亨利·泰勒（Francis Henry Taylor）担任大都会艺术博物馆馆长，他认为博物馆不是单纯艺术品的累积，还是一个学术机构或者公共服务机构，他所实施的一系列改革措施使得博物馆更为公众所接受，经过他的多番努力，博物馆入场人数增加了一倍。1967—1977 年，托马斯·霍文（Thomas Hoving）担任馆长，标志着该馆进入了一个新的时期。霍文在策划艺术展览方面具有杰出才能，他坚信博物馆应该是"民主的接生婆"，通过举办一系列大型展览，博物馆获得了公众及媒体的广泛关注。之后，在菲利普·德·蒙特贝罗（Philippe de Montebello，1977—2008 年担任馆长）和托马斯·坎贝尔（Thomas P. Campbell，2008—2017 年担任馆长）两位继任者的持续努力下，大都会艺术博物馆逐渐成为世界级美术馆，其中，公共教育项目的推行功不可没。

2011 年，在托马斯·坎贝尔的主导下，精心设计的大都会艺术博物馆网站面世，为全球大众提供了与博物馆互动的新渠道，人们可通过网站浏览馆藏艺术品的图片和信息，同时，在线数据库、展览图录等资源的共享也使博物馆受到全球观众的广泛关注。

进入 21 世纪，随着网络信息技术的发展、虚拟现实技术的广泛应用，以及数字化时代的到来，大都会艺术博物馆的在线互动游戏及教育项目取得了很大成功。2021 年，博物馆和美国威瑞森（Verizon）公司共同推出 The Met Unframed（大都会无限游），这种沉浸式虚拟艺术和游戏体验服务借助 Verizon 5G 超宽带提供增强功能，定制设计的高保真数字画廊几乎复制了整个博物馆空间。The Met Unframed 邀请在线访问者探索数字画廊、玩游戏，如果成功完成游戏，这些艺术品可以被"带"回家，虚拟展示在用户的家中。The Met Unframed 利用 AR 和新兴移动技术，拓展了公众理解、体验和欣赏艺术的方式，将精彩展览和精美文物带到观众手中。无论身处何方，用户都可以参观博物馆的标志性空间，还能与艺术杰作互动，通过游戏方式了解更多作品信息，在游玩过程中，用户可近距离观察艺术品及附带的内容和描述。

大都会艺术博物馆依托庞大的藏品资源组织了丰富的公众教育活动，在博物馆官网可以浏览学习资源、畅游艺术世界、阅读艺术论文，或参与研讨会、音乐节等活动。博物馆内的图书馆（托马斯·沃森图书馆、Ruth and Harold D. Uris 教育中心的诺伦图书馆、修道院图书馆等）以及研究中心和档案馆提供了上百万册经典藏书、广泛的数字馆藏和在线资源。此外，大都会艺术博物馆特别提供了语音导览服务，观众足不出户便可以聆听艺术家、策展人等多角度分享艺术品的故事。

美国博物馆协会首席执行官小爱德华·埃博先生曾说："博物馆第一重要的是教育，事实上教育已经成为博物馆服务的基石。"在大都会艺术博物馆官网的"Ongoing Programs"中介绍了所有即将开展的博物馆教育活动信息，包括"大都会创作实践""现场艺术表演""大都会游览体验""大都会讲座论坛""大都会研究""大都会庆祝活动""专为青少年设计的课程与特别活动""定制服务""家庭活动""会员活动"等。博物馆为孩子与家庭、教育工作者、学生和学者分别提供了丰富的学习资料，充分体现了"需求分层"的教育理念与模式。

MetKids 板块为儿童提供了多样的实践参与活动，如面向亲子的语音导览、DIY 活动等，密切了亲子间的艺术对话与交流，通过趣味创意项目启发儿童的智力、创造力与好奇心。大都会艺术博物馆专为青少年设计了课程、研讨会和特别活动，从课堂到实习，多方面激发他们的艺术想象力与创造力，鼓励年轻人建立联系。博物馆致力于为所有人提供可访问的项目和服务，如视觉障碍者、听觉障碍者、阿尔茨海默病患者、孤独症患者等，体现了博物馆的人文关怀。

教育工作者可以利用博物馆课程资源向学生介绍博物馆丰富的艺术品，博物馆为教育工作者提供的资源包括丰富的信息文本、书籍、期刊、手稿等，帮助教育工作者深入了解艺术品的历史和文化背景。博物馆研究中心和图书馆拥有特色藏品的高分辨率印刷和数字插图及其他电子格式的学术资源，可供研究人员学习。纽约市每所公立学校都可免费获得博物馆的出版物。此外，博物馆还会提供一些课程计划，帮助教育工作者开展多样的课堂活动，并提供丰富的论文、艺术史年表等，帮助学生深入学习全世界艺术与文化。

大都会艺术博物馆为那些对艺术博物馆职业感兴趣的高中生、本科生和研究生提供实习机会，多个研究部门都会接待不同学术背景的实习生，帮助他们结识专家、寻找导师、结交朋友、获得专业经验。"大都会奖学金计划"每年向世界各地学者颁发 50 多项奖学金，致力于将博物馆打造成艺术和思想的实验室，初级学者、博士后和高级学者及博物馆专业人士可利用奖学金进行独立研究。"策展实践计划"利用大都会艺术博物馆丰富的藏品及其员工的专业知识，专注于策展的复杂性分析、展览策划、馆藏建设、画廊展示和策展方法研究。"学院和大学教师的展览预览"服务于所有学科的现有教师、兼职教师，为他们提供观展后的沟通讨论机会。"职业实验室"为来自不同背景的大都会艺术博物馆工作人员、实习生提供讨论工作的空间，帮助他们将各自的技能应用于博物馆工作。

除线上教育资源之外，大都会艺术博物馆还会为公众提供诸如"与博物馆的约会之夜"（Date Night at The Met）、"与博物馆的结伴之旅"（Travel with The Met）、"体验式导览"等丰富多彩的线下活动。每年春季的

每个星期五和星期六晚上都是与大都会艺术博物馆的约会之夜，观众可以带上朋友或特别的人在博物馆的数百个画廊和空间里度过一个浪漫充实的艺术夜晚，除了欣赏现场表演，还可以在博物馆导游的带领下了解艺术品，开启一场与艺术和博物馆的美妙约会。大都会艺术博物馆拥有专属船只，全年可提供超过两次令人兴奋的艺术旅行。"Travel with The Met"结合了策展知识的讲解和博物馆幕后工作的展示，在大都会艺术博物馆著名策展人和教育家的指导下，为艺术爱好者提供了了解人类最高艺术成就的独特机会，旅程中丰富的教育活动让观众亲身体验艺术如何弥合历史和今日，探索人类共同文化遗产的奥秘。

博物馆丰富的教育活动及相关项目的开展离不开志愿者的协助，大都会艺术博物馆志愿者组织于1967年成立，其志愿者分为三种：其一是导览项目志愿者，包括针对成年人的导览项目、典藏精品导览、国际导览、学校团体导览、特殊教育服务等；其二是博物馆不同部门选派的志愿者，包括职员类志愿者、教育项目志愿者、图书馆志愿者、研究类志愿者等；其三是修道院分馆的志愿者。多年来，志愿者成为博物馆传播艺术知识、实现艺术愿景的重要桥梁与纽带，成为博物馆人力资源的补充。大都会艺术博物馆鼓励具有不同背景和生活经历的人们申请志愿者计划，鼓励志愿者以一种独特的慈善形式支持博物馆的发展。

在科技迅速发展的今天，大都会艺术博物馆利用网站、体验式专业导览、数字化展示、3D虚拟参观、社交媒体等方式继续实现藏品保护、知识传播以及与公众互动。博物馆与其他相关产业的联动，让艺术深度融入并丰富公众的文化生活。同时，大都会艺术博物馆一直积极与国内外技术公司、艺术机构、学校、社区等开展合作，不仅实现了资源共享、艺术共赏，更极大提升了公众的艺术鉴赏与感知能力，进一步提升了博物馆在当地和世界的影响力。

四、结语

大都会艺术博物馆150多年的发展历程涵盖了其在艺术品收藏、文物保护与研究、开设展览和公众教育等各方面做出的不懈努力。建馆以来，博物馆始终坚守着"收藏、保存、研究、传播"的艺术使命，它用艺术凝聚当代情感，用文化构筑国际沟通的桥梁。依托专业精细的藏品保护与学术研究，得益于公私合营的管理模式，以及多渠道、全方位的资金支持，大都会艺术博物馆不断顺应时代发展，拓展运营模式，更在公众教育方面发挥着无比重要的时代价值，其运营模式和成熟的公众教育体系也对我国博物馆、非营利艺术机构的多元发展具有重要启示。

参考文献：

[1] 周莹. 纽约大都会艺术博物馆展品来源[J]. 当代美术家，2021(05)：86-91.

[2] 彭铄婷. 博物馆网站在博物馆事业可持续发展中的作用研究[D]. 长春：吉林大学，2019.

[3] 黄小娇. 美国非营利艺术组织的募款及其实践[D]. 北京：中央美术学院，2014.

[4] 曹雅洁. 形塑美国生活的秩序：20世纪20年代大都会艺术博物馆的公共教育[J]. 装饰，2021(08)：69-73.

[5] 江振鹏. 以艺术塑造民族认同——纽约大都会艺术博物馆设立美国馆的缘起及影响[J]. 历史教学（下半月刊），2021(08)：57-64.

[6] 江振鹏. 纽约大都会博物馆的历史及文化功能[J]. 公关世界，2019(22)：38-43.

[7] 刘鹏，陈娅. 大都会艺术博物馆志愿者运作模式对国内美术馆的借鉴[J]. 美育学刊，2016，7(04)：54-60.

作者简介：

蒿亚楠（1997.02—），女，汉族，山东省聊城人，天津美术学院艺术设计学专业硕士研究生在读。研究方向：当代艺术与设计理论研究。

梅数植：当代汉字符号设计的尺度与立场

蒿亚楠

（天津美术学院　天津　300141）

> **摘要**：互联网与信息时代的到来为汉字的传播与发展提供了新的契机。近几年，基于汉字符号的视觉传达设计出现了许多新的面貌和发展趋势，力求以图形化、符号化、互动性、趣味性的方式表现丰富的文本内容及文化内涵。当代汉字符号设计不仅有利于进一步形成中国本土的设计体系，形成中国设计的民族特色，更有利于全球化语境下中国文化的交流、传播与发展。本文以中国当代知名平面设计师、艺术家梅数植的汉字符号设计为案例，重点分析其所体现的当代汉字符号设计的尺度与立场、方法及态度，以期在互联网时代下，打开人们观看、认识、解读、学习与应用汉字的新视角，让古老的汉字生生不息，在当下继续焕发光彩与活力。
>
> **关键词**：梅数植；702design；汉字符号；当代艺术设计

《辞海》中有这样的描述："文字是记录和传达语言的书写符号，扩大语言在时间和空间上的交际功用的文化工具，对人类的文明起很大的促进作用。"目前全世界有近3000种文字，汉字作为表意文字，在几千年的历史长河中，始终延续着自身文脉，生命力经久不衰。汉字起源于图形符号，在记录与传递信息之余，兼具独特的视觉审美特征，同时可以传达人的思维和内在精神感受。随着社会进步与时代发展，汉字作为一种具有强大生命力和感染力的设计元素，其载体、书写与传播方式不断变化。汉字符号成为一种充满魅力的个性化创作语汇，设计师在延伸和拓展汉字的美学功能时，通过观念的呈现、形式的探索、实验的手法，不断发掘汉字的更多可能，使汉字在当代以更鲜活的形式为我们开启感知世界、体悟生活的全新方式。

一、作为文本与图像双重符号的汉字

文字是人类智慧的结晶，也是文明传承的重要载体。汉字是中华民族的精神脸谱，连接着个人与自然、社会与国家的历史和视觉记忆。作为未曾中断、沿用至今的原生文字系统，中国汉字起源于原始图画，即记事的象形图画。象形字是汉字体系得以形成和发展的基础。从岩壁刻画到结绳记事，从仓颉造字到甲骨卜辞，上古时期的人们已经会通过绘图形式表达自我思想，将狩猎、祭祀等生活行为通过特定图形予以记载，这种"象形记录"奠定了汉字发展的起始阶段，也成为汉字作为文本和图像双重符号语言的基础。

汉字符号研究在我国两汉时期空前繁荣。其中，由东汉文字学家许慎编著的《说文解字》一书，是中国第一部系统分析汉字字形和考究字源的辞书，其将汉字作为一个符号系统来理解和阐释，蕴藏着丰富的符号学思想。而《说文解字·叙》是汉字符号学理论纲领，书中对汉字的符号性质、汉字符号的来源与演变、汉字的形体结构特点及其发展变化、字形与字义的关系以及构字写词的方法与条例等都有明确的阐述。可见，符号，尤其是语言文字符号的重要特征和意义，并非西方文化独有，也早为中华民族的先哲们所认识。

从秦汉统一规制，到篆、隶、楷、行、草的体例形成，汉字字体逐渐形成明确规范。其中，汉字字体的构成方法即汉字造字法，是使用符号造出汉字形体，进行符号的制定和组合，一般依据汉字的音和义来取"象"、造"形"、构"意"。就汉字的构成方法及汉字的分类而言，汉代学者最早提出了经典的"六书"概念，将汉字分为"象形、指事、会意、形声、转注、假借"共六种，成为"造字之本"。其中，除"假借"之外，其他五种造字法都是依据"象形符号"赋予汉字意义。

顾名思义，"象形字"是指汉字本身看起来像某物的形状，或对某种现象用图形的方式加以概括抽象，如最常见的"日、月、山、马"等字，这类描述性文字是对客观物象的拷贝与再现。"指事字"意为"指向事物的汉字"，这种汉字通常在象形文字的相应部位加上抽象的标志符号（如指代某方位），也被认为是"自我解释的字符"，如"上、下"。"会意字"是指由若干符号构成一种联系来表达某种意义，这种汉字通常由两个或多个象形字组合而成。以上三种造字法造出的汉字均属于表意文字，即通过文字外形对客观物象进行解释。"形声字"分为"形"与"声"，是汉字中的一种组合型造字法，字的形旁表示字的意思或类属，声旁表示字的相同或相近发音。"转注字"是指改变、增减一个字符的某些笔画造出的新字符。

由汉字造字法我们不难看出，单个汉字本身就承载了丰富的历史文化信息，直接或间接地包含对意义的阐述与指涉，借形表意、寓意于形、以形构意、形意结合是汉字的基本特征。随着古代社会经济的发展、劳动力的不断提升及印刷技术的成熟，书写在竹简、绢帛、人造纸等媒介之上的汉字除了承载丰富的文本信息，更被历朝历代文人雅士当作表达精神世界的途径，形成了中国书法这样一种独特的表达艺术，让我们在阅读时，可以感受汉字的简约美、形态

美、意象美。通过造字方法的升华、书法艺术的发展，汉字的"形"与"意"被赋予了语言文字符号与视觉图像符号的双重属性，成为具有表意性、条理性、精神性的图形符号化视觉体系。

汉字作为一种语言文字符号，承载了历史与文明，是中国人思想交流的载体，更是传承中华文化的重要工具。汉字的象形性和表意性，使每个汉字都像一幅结构精巧的画面。汉字对中华文明的传播起到了重要作用，成为连接民族情怀的内在纽带。同时，汉字作为一种视觉图像符号，在汉字起源、造字方法及字形演变的历史发展中，承载了审美与感知功能，其字形结构始终体现着和谐特征，每个汉字的笔画无论如何变化，最终都被协调统一在一个方块内。这也造就了汉字作为视觉图像符号的优越性——整体对称、平衡，笔画充满节奏与韵律，给人带来丰富的联想。

在互联网普及的当下，新媒体的出现与网络沟通的便捷为汉字符号的传达和变革提供了不可多得的机遇，读图时代和景观社会的语境为艺术设计领域注入了多元活力，提供了开放包容的展示平台。在当今文化流行趋势中，汉字图形作为中国传统文化和民族精神的凝聚物，也作为一种拥有丰富表达可能性的设计元素，被广泛运用于当代视觉传达设计领域。设计师们感受着汉字图形的奥妙与魅力，力图在设计中为汉字符号带来一种新的情感体验模式，让汉字图形成为一种创意思维的奇妙产物。其中，中国新生代平面设计师、艺术家梅数植通过充满实验性与趣味性的"汉字改造"项目，持续探索文字设计的边界与多样化表达。他将汉字图形转换为艺术图形并赋予其新的含义，让我们可以在解读汉字的过程中，发现感知汉字的新视角，体会中国汉字文化的博大精深。

二、梅数植的汉字符号设计

作为近几年中国最知名的平面设计师之一，梅数植的设计语言"简单、轻松、有趣、温暖、友好"，备受设计圈和艺术圈的认可。2010年，梅数植与童亦、李正红在北京创办了设计工作室"702design"，开始从事视觉设计实践，并担任艺术指导。"702design"这一名字来自他们第一间工作室的门牌号，成立6年后，工作室从北京迁至杭州，再没换过名字。如同名字一样，工作室设立之初便希望用简洁有趣的设计打破大众对设计的认知壁垒，让跨领域的交流更加直接简单。作为一家实验性平面设计工作室，702design主张不以设计师个人为主导，而是希望通过团队协作完成设计。702design的设计项目倾向于国际化的视觉产出，涵盖VI设计、包装设计、标志设计、书籍杂志设计、唱片设计、展陈设计等，服务对象包括美术馆、餐厅、艺术家、运动及服装潮牌等。在接受设计委托时，工作室总希望对客户的一些需求进行转化，立足于更长远的视野展开设计工作，这使得他们的设计成果不仅适用于更广阔的市场，而且逐渐形成了鲜明的特色。

作为一名设计师，梅数植十分关注自己的设计给人的第一感觉，在与工作室其他成员探讨设计方案的过程中，多数讨论都会回到文字形式与文字信息的传递上，这让梅数植开始关注我们每天都要打交道的汉字符号。他研究《说文解字》和汉字历史，练习书法，发现汉字这种既是文本又是图形的符号或许可以成为一种诠释平面设计的突破口。自2018年起，梅数植开始利用汉字符号进行视觉传达设计，这些颇具实验性的汉字设计项目让我们看到了汉字在当代艺术设计中的无限可能与活力，多次斩获国际知名设计大奖。

2018年，梅数植为摄影师王鹏设计了作品集《Milvus》，通过单字的放大、挤压和抽取，改变了我们以往观看那些排列规矩、大小统一的汉字的习惯，让读者获得了另一种感官体验。2018年末，梅数植与连杰、李习斌共同策划了一场精彩的先锋实验展览，名为"大，不小"，展览由"译"（直译）、"翻"（反转）、"扩"（放大）三个板块构成，包含大型装置、实物、影像等各种形式，探讨中文在当下设计语境的位置和立场，以及中文的尺度关系，意在以西文构架体系还原与建立中文语言构成的视觉呈现语境。展览中的所有中文均由谷歌翻译软件将英文单词直译而来，如美国航空航天局"NASA"被翻译为"娜沙"，耐克品牌的标语"Just do it"被直译为"就干"。正如机器软件在翻译时会因为不精准带来陌生感，这个展览中的汉字通过非常规的放大、奇怪的比例关系带给观众一种新鲜的视觉感受，该展览项目也获得了2019年GDC Award专业组综合类最佳奖。

2019年，梅数植为宁波天目里的"檀头山TTS黄鱼面"设计了一整套VI系统，以清亮的克莱因蓝和白色搭配，体现海鲜面馆的干净整洁，被放大的中文符号传递着"黄鱼、东海"等面馆关键词，从视觉上便能让人感到海风扑面。同年，梅数植与10多位设计师一起参与了杭州下城区古河巷一个菜市场的改造设计，梅数植负责整个视觉系统的设计。他将醒目的中文放在包装袋、价目表、品类单、菜市场门牌、店头导视、广告语等处，让关键信息一目了然，以米色、天然色搭配黑白字体，在简约醒目的同时，也提升了菜市场的格调。文字的布局与排列被精心设计，适当的留白让整体设计错落有致，更增加了视觉层面的呼吸感。菜市场原是"低小散、脏乱差"的糟糕形象，但在梅数植与其他设计师的精心打造下，这个位于老城区的红石板农贸市场"摇身一变"成为"网红"打卡地，备受年轻人欢迎，从空间到整体形象设计，干净整洁，充满高级感，颠覆了我们对菜市场的传统认知。凭借"红石板农贸市场"的品牌形象与视觉识别系统设计，梅数植成为当年东京TDC奖中唯一一位获奖的中国设计师。

2020年，梅数植作为艺术家参与了中国知名策展人崔灿灿策划的"九层塔：空间与视觉的魔术"展览，同时负责展览的海报设计。海报没有背景与底色，非常简洁，通过大小不一、错落编排的文字设计，构成画面的节奏和韵律。同年，梅数植与中国知名运动品牌"特步"合作，设计了"一炷真香""仙人指路"等几款产品，联名服装上中文图

案的排布突破了一般消费者的"审美舒适圈"，受到质疑的同时，也得到了年轻消费者的欢迎。2019年以来，与少林文化的深度绑定，让特步的品牌形象更加年轻化和大胆，这次与梅数植的合作，也是一次探索新国潮、拥抱"Z世代"的成功尝试。

2021年，"文字出口：702&梅数植中文语境作品展"在深圳、北京、上海陆续亮相。展览包括2018年至2020年三年间702design工作室和梅数植关于汉字符号设计的所有作品，以分享"资料和文献"的姿态，将其中的"实验过程"呈现出来。梅数植认为汉字具备"图形识别"和"文本阅读"两种功能，从"形、声、意"三个主要特征上，具有可以被尝试的无限可能和想象空间。汉字在设计中的使用是梅数植近几年坚持实验的课题，这既是对文字设计边界的探索，也是对汉字未来潜力的开拓，这一命题还将继续下去。

三、汉字符号设计的尺度与立场

在当今互联网普及的时代背景下，一种设计风格流行起来后很容易被他人跟风模仿。尤其在视觉艺术设计领域，大多设计师会将精力投入寻找更新颖的表现手法，或者一味地追求视觉美感，往往忽略立足于本民族文化传统展开设计。近几年来，梅数植的汉字改造项目之所以备受设计界甚至艺术界的认可，不仅在于他找到了一种个性化的设计语言，更在于他将汉字所承载的历史文脉与文化意蕴经过精心梳理后，以一种符合当代社会生活观看和感知的方式呈现给大众。汉字图形作为一种视觉图像符号，其"点、线、面"的字形结构类似于视觉传达设计的基本元素，这种"形"的优势特征为梅数植改造汉字提供了创意思维的发挥空间，也让他可以利用视觉传达设计专业中的具体方法，借助电脑的设计软件，不断实验新的汉字外形，赋予汉字全新的解读视角。通过研究梅数植目前所有的汉字改造项目，笔者将其汉字图形设计原则归纳为以下几条，这些设计原则彰显了梅数植从个体文化、思辨意识、审美情趣出发，所形成的对于汉字符号设计的尺度与立场。

（一）随性的版式——打破常规阅读习惯

我们以往总是习惯用线性阅读的方式观看和解读汉字，但在梅数植的汉字符号设计中，这种线性思维受到了阻碍，他没有将汉字整齐规矩地排放在视觉平面，而是将文字打散，这种看似随意又无心的文字编排，却将每个字符的间距把握得恰到好处。通过文字的疏密与空隙，空白的版面总能被恰当地填满，不再需要背景的补充，整个设计看起来简洁利落。每个汉字作为"点"元素具有集中、引导视线的作用，从而达到清晰传递重要信息的目的；所有汉字形成"面"，又加强了视觉传达的美感与稳定性。

（二）醒目的大小——尺度背后的文化自信

看过梅数植的汉字改造项目之后，我们不难发现，他总是将汉字放大到非常醒目的尺寸。在2018年策划"大，不小"展览时，梅数植曾说："这个展览其实是一个探索和实验，当我们在学习设计的时候，往往学习的是西方设计的优秀案例，因为西文字母更抽象化、图形化，更容易体现设计感，所以我们在设计时很容易代入西方思维，那中文有没有更多的表达呢？"我们总觉得中文在平面设计中不够高级，在做设计时，习惯将西文放大，将汉字缩小。而在"大，不小"展览中，所有的汉字都被放大到难以忽视的尺寸，在整个展览中，我们甚至只能看到中文，看不到英文。这样的尝试在传递信息的同时，也是在传递一种文化自信，让设计在变得有趣的同时，增加了共情的温度。

（三）鲜明的配色——汉字在视觉上的年轻化

梅数植的汉字设计除了黑白配色，常以靓丽、高饱和度、低明度的颜色吸引眼球，很少使用中性的莫兰迪配色。在颜色体系中，纯度高、明度低的颜色更有重量感和体积感，梅数植偏爱使用纯色、对比色等颜色进行搭配，在吸引观者注意力的同时，达到快速传递信息的效果，给人留下深刻印象。很多时候，这种纯色与大汉字的搭配，也会给人一种复古青春的感觉，明快的设计让人联想到街边门店的广告，也让人联想到近年来备受消费者喜爱的国潮复古风，或者设计史上著名的孟菲斯风格。

（四）解构与重构——塑造汉字的生活趣味

2020年，梅数植与工作室团队一起完成了"西戏"导视设计和"西戏"生活标志设计。该系列是梅数植在对汉字放大之后，通过解构和重构改造汉字的新尝试，也是梅数植感到最有意思的项目之一。

汉字的基础构造使得汉字是世界上容错率最高的文字，当汉字的顺序被打乱，或某些笔画被抹去时，我们的大脑会忽略或填补消失的笔画、自动校正错乱的顺序，本能地读出正确的意思。汉字没有时态，没有单复数，在单字组合上更加自由，给人的是一种整体印象和感受。基于这种理念，"西戏"的导视设计让我们回归到文字图形本身的结构，通过文字笔画的拆分、解构、变形，文字变得既陌生又熟悉。中文既有图形识别的功能，又具有阅读功能，通过解构这两部分功能，梅数植试图探索汉字形式和内容的边界点，让形式和内容处于并存的模糊状态。这种介于图形和文字之间的特殊张力，形成了特别的视觉体验。

"取票"是将票据从某个地方拿出，梅数植将两个字合二为一，"票"字位于中间，"取"字被解构成两部分各

放左右，词语被重构成一个复合汉字，这种汉字虽然在写法上不正确，却让人在观看时，能通过这种形象的再造联想到生活中的场景。这种对汉字图形的再设计为汉字赋予了一种生活化感知，让汉字在实现阅读引导功能的同时，变得生动有趣。

通过这种解构与重构，梅数植让汉字在当代视觉文化场景中既能阅读又能解读，既好看又充满趣味。

（五）有序的重复——信息的强调与传递

2019年，梅数植为"pidan"宠物用品品牌设计了一组猫粮产品包装，其中，梅数植通过"肉""鱼"等单字的重复，强调这些营养物质在猫粮成分中所占的比重，这样简洁直观的设计既起到了突出产品品质的作用，同时也让重要信息一目了然。在"西戏"项目中，梅数植将一些单独笔画进行重复，在视觉上拉伸文字，让文字具有一定程度的自我说明能力。例如，在入口的"入"字左侧，梅数植增加了三个"撇"的笔画，不禁让人联想到纷至沓来的观众和熙熙攘攘的人群；在"坐"字中，梅数植将"人"的笔画元素重复，意为多人落座；在"楼"字中，梅数植将"米"这一元素重复排列，整个字被纵向拉长，与背景的高楼大厦一起，形成了层层堆叠的景观；在"路"字中，梅数植将"足"这一偏旁重复，突出路的功能是用来行走的；在"过"字中，梅数植将走之旁横向延长，"寸"这一元素被重复排列在走之旁之上，好似搭乘便车去往某地的人群，生动地突出"过"字所蕴含的时间性和媒介性。汉字设计中的有序重复既是汉字构成形式的进一步深化，也让汉字在二维平面中达到立体的、有层次的、富有表现力的视觉效果。

（六）有趣的动效——增加汉字设计的互动性

今天，设计师可以借助各种设计软件，让视觉设计实现从静止的二维平面向三维动画的创意转变。在梅数植的汉字设计项目中，趣味动效的加入让我们看到了汉字设计背后的逻辑和过程，更增加了汉字与观众间的互动。比如梅数植曾在面馆项目的设计中，将"面"字最上面的笔画重复，然后将其拉长，向右延伸，成为类似"筷子"的形象，将这一设计过程用动效生动地呈现出来，让人能立刻感觉到这家面馆的与众不同。这样有趣的动效也常被梅数植用在"西戏"项目对汉字的改造中，观众可以看到我们熟悉的汉字如何变成另一种新鲜的模样，能快速地理解梅数植设计背后的逻辑和语言。

（七）词汇的选择——年轻化、接地气、生活力

汉字是传承和弘扬中华文化的重要工具，是中华文明独具特色和底蕴的艺术语言。梅数植在进行汉字设计时，借助翻译工具的直译功能，通过选择年轻化、接地气的汉字、词语，使汉字成为当下生活的趣味呈现，这些有趣的语言内容对视觉形式进行了补充，让视觉形式更具"在地性"和"时尚感"。通过设计，梅数植拉近了汉字与年轻人之间的距离，也让汉字在保留自身特色的同时，在当下焕发耐人寻味的意趣和光彩。

（八）语境的营造——不只是汉字符号的设计

在梅数植的"文字出口"展览中，我们可以看到梅数植的汉字设计不只是对汉字本身的改造，而且注重将其放置在合适的地点和场所中，营造独特的语境。在展览中，梅数植重新拾起汉字图形元素的原生态思维，以空间为前提，以文字为中心，以环境、媒介与观众的互动为链接，试图打造中文语境下的新生社区。在这里，观众可以丢弃对汉字的传统认知，积累一种新的视觉体验。这样的设计尝试为作为"象形图像"的汉字打开了另一个"新方向"，通过重构汉字图形和文本间的关系，探索形式与内容的边界，一种更符合当代观看习惯的文字图像被置于特定景观中。汉字突破传统的书写形式和印刷载体，以装置、影像、实物等形式出现在观众面前，并与周围环境结合，进入一种印象化状态。当我们回忆起这些汉字时，脑海中还原的是一种基于汉字图像的完整时空语境。在梅数植这里，汉字是一种具有价值选择立场的创作语汇，承载着更多批判性观念的表达，这些以文字为创作元素的"实验性"作品，将我们的思考延展至"汉字之外"更广阔的文化视域——如何让中华优秀传统文化"活在当下"？如何坚持文化传承与创新？

2021年12月，《Design360°》杂志邀请梅数植以及日本知名青年设计师高田唯进行了线上讲座和对谈。让笔者深受触动的是，两位设计师不仅注重生动灵活、充满个性的语言表现，而且在创作中融入了独特的见解和深刻的思考。他们从批判性的视角出发，不断实践更有可能性的设计，他们注重对日常生活的切身感知和体会，将平凡生活中的感动、惊喜、好奇等灵感融入设计，让设计充满温暖、关怀、善意和乐趣。

随着智媒时代的到来，艺术的表现手法日新月异，汉字的设计方法不断创新，与此同时，汉字的美学价值也在发生变化。汉字设计不再拘泥于"意思"的传达，而更强调一种意境的营造。当下的汉字设计是一种在审美价值基础上建立起来的深层次的信息互动，艺术家和设计师意在通过视觉层面的设计实现与观众心灵的沟通。一方面，梅数植的设计实践释放了汉字的原生美学和视觉表现力，实现了感性与理性的并置。梅数植在传承汉字文化的基础上塑造个性，用动静结合的设计让汉字兼具时代感和文化内涵，多角度激活汉字的生命力，让拥有多元魅力的汉字演化成为一种可感知的存在。另一方面，这种跨领域、多学科的设计思维与工作方法体现了新时代设计师、艺术家的开放精神，彰显了自由思考和个性解放的价值。

设计源于生活也归于生活，在社会不断发展、技术不断革新的当下与未来，新时代的设计师应该学习梅数植勇于

探索和开拓的设计精神，主动尝试扮演多种角色。在图像景观和视觉文化时代，设计师可以试着超越感官层面的审美经验，打破更多设计范式与边界，积极探索如何用设计提出更有价值的问题，如何用有影响力的设计激发观众进行更多思考。与此同时，梅数植的设计方法与观念为我们呈现了"思辨设计"（speculative design）的重要逻辑，即当设计师不再提供解决问题的具体方案，而是向人们提问"如果这样会怎样"时，他们既是设计师，又是艺术家，并从"问题解决大师"向"为观众设定道具、场景"的角色转变。设计师、艺术家可以邀请和引导观众进入更多自由探索的平行空间，集体分享智慧，共同体验乐趣，一起谱写结局。

四、结语

从最初的图画到象形，再到符号，汉字的发展承载着历史的厚重与沧桑，见证和记录着时代的变迁，形成了独特的识别性、实用性和文化性。作为视觉图像符号和语言文字符号，汉字在当代视觉艺术设计领域的应用大都集中在审美层面，其背后的文化意蕴却常被忽略。而梅数植通过对汉字文化的研究和实验性创作，将汉字符号的"图、文、意、形"通过随性的版式、鲜明的配色、解构与重构、有趣的动效、语境的营造等方法呈现出来，让当代汉字承载着超越形式本身的意象解读。梅数植将中国传统汉字文化中的厚重感与神秘感，通过当代设计语言进行转译，形成更直观的图形化、印象化、年轻化的个性创造与表达，让传统元素在与当代视觉艺术设计的相互融合中，碰撞出火花，激发出活力。在全球化时代，梅数植跨领域、多视角的汉字实践使得汉字符号这一巨大的设计资源进一步得到发掘与探究，不仅为当代视觉艺术设计的开拓与发展带来有益的启示，也为中国新生代设计师与艺术家们的创作注入了新鲜血液，同时在促进文化传播、建构文化自信、继承与发扬传统文化方面具有重要价值。纵观梅数植的汉字设计实践，我们会发现"文字出口"不是在探讨汉字形式正确与否或者是否先进，而是对汉字这种传统文化元素的批判性思考，这就像打开了一个话题，供观众畅所欲言，激发更多可能性。当然，不是只有汉字需要这种"出口"，更多被边缘化的、封闭的、固化的传统文化元素同样迫切地需要一些"出口"。

参考文献：

[1] 王铭玉. 中外符号学的发展历程[J]. 天津外国语大学学报, 2018, 25(06): 1-16.
[2] 路璐. 当代视觉传达设计中的汉字图形化设计[D]. 石家庄：河北科技大学, 2010.
[3] 魏加琛. 当代视觉艺术设计中文字符号的表现与应用[D]. 贵阳：贵州师范大学, 2021.
[4] 吴飞飞. 当代语境下的文字设计[D]. 上海：华东师范大学, 2007.
[5] 陈晨. 作为设计思维方式的"解构"[D]. 杭州：中国美术学院, 2015.

作者简介：

蒿亚楠（1997.02—），女，汉族，山东省聊城人，天津美术学院艺术设计学专业硕士研究生在读。研究方向：当代艺术与设计理论研究。

美丑之上，设计有时——感知高田唯平面设计中的生活力

蒿亚楠

（天津美术学院　天津　300141）

摘要：近年来，随着时代发展，大众审美愈发多元化，不少当代设计师开始在现代主义平面设计的规范模式下另辟蹊径，让设计成为一种生发于日常生活审美之上的、独具视觉趣味的实验场，凸显其个人风格与时代视角。其中，以日本平面设计师高田唯为代表的"新丑风"逐渐打破传统审美统领下的设计准则，其个性的设计实践让我们看到了日常生活对设计灵感的启发。"新丑风"是大众给高田唯贴上的标签，其作品背后的逻辑和价值却往往被忽视。本文旨在将对高田唯平面设计的评论视角从"美丑"这一浅显的视觉层次转向对其作品中"生活力"的深刻感知。

关键词：新丑风；日常生活；平面设计；生活力；审美

设计无处不在，它不仅满足了我们在日常生活中对"物"的需求，而且在多元开放的当代艺术设计语境中，有趣又有深意的优秀艺术设计更能激发我们对生活的理解、对生命的体认，唤起我们本真的生活热情和生命动力。设计师渴望在这个快速发展的世界和日新月异的生活现场，用艺术设计的感受力和创造力与观众达成共感、共知、共情。

一、从"日常生活的审美呈现"到平面设计中的"新丑风"

从古至今，一切塑造我们生活环境的物品都是设计行为的产物。现实世界是被设计出来的世界，人们的日常生活也直接或间接地参与了设计的过程，人们的审美经验也在由各种设计构建的日常生活中潜移默化地习得与养成。

20世纪以来，伴随资本主义和消费主义的发展，商业逻辑下的设计价值日益凸显。现代设计的发展，以及波普艺术、大众文化的流行等，使艺术与设计不再是精英阶级的特权与专属，开始向"平民文化"与"日常生活"转化。20世纪60年代之后，"读图时代"的到来、视觉文化的兴起，要求人们用一种新的思维范式体验和感知周围的世界，重新观看并审视习以为常的日常生活，人们也由此强化了基于个体视角的审美经验。20世纪80年代末，英国学者迈克·费瑟斯通（Mike Featherstone）发表了名为《日常生活审美化》（The Aestheticization of Everyday Life）的报告。他指出："日常生活的林林总总在消费社会与后现代语境中得到了真正意义上的关注与重视。日常生活中各种庸常的、琐碎的、粗鄙的、低俗的、草根的事物也得以成为具有审美特征的事物，并在某种程度上构建了现代视觉文化图景中的大部分。"

日常生活与艺术、设计的关系十分密切，且三者之间呈现的是一种相互交织、动态交互的关系。近几年，疫情的暴发和社交媒体网络的发展重塑我们的日常生活和周围的世界，艺术设计的创作主题也逐渐抛弃许多宏大叙事和理想，转向对人类生存境遇的关切。在当今消费社会语境中，设计对于"日常生活的审美呈现"不仅蕴含着设计师主体精神的诗化趋势，也成为我们关注生活和生命本真的内在必然，更构成了与景观社会中"拟像"事物的对抗，传达出一种基于真实感受的共情体验。

基于此，"日常生活审美化"的引入为我们观摩当代艺术设计提供了有价值的新视角，也为平面设计领域中出现的各种实验现象如"新丑风"提供了新的理解路径。对于"日常生活的审美呈现"，我们可以将其看作一种非传统的审美视角和定义。其所蕴含的自由与民主精神、对权威标准的挑战意识、对日常生活变化的切身感知，使得当代平面设计中存在的多样策略和实践语言如"天然设计""野生设计""非职业设计""故障设计"等具备了可以被解读和辨析的空间，进而有利于我们对平面设计进行更多元的讨论和探求。

西方平面设计界关于"丑陋"的批评最早可追溯至20世纪60年代末。当时朋克文化、反主流文化的兴起代表了特立独行的复杂美感。服装、唱片设计等多个领域出现了对"丑陋"的崇拜，借此宣扬一种离经叛道的价值观与态度。这样的"朋克精神"也反映在瑞士、美国、荷兰与法国的平面设计中，迸发出许多富有张力和个性的设计。1993年，美国平面设计家史蒂芬·海勒（Steven Heller）在杂志上发表了一篇名为《崇拜丑陋》（Cult of the Ugly）的文章，开篇首句便提到"设计师过去常常代表美丽和秩序。但现在美丽过时了，丑陋正流行"。文章针对当时平面设计领域涌现的一些区别于国际主义设计风格的实验性语言进行了"美与丑"的认知思辨，由此最早将"美丽与丑陋"的话题引入平面设计批评理论。

"新丑"（New Ugly）一词准确出现在西方平面设计领域是在20世纪初期。2007年，《创意评论》（Creative

Review）主编帕特里克·伯戈因（Patrick Burgoyne）发表了一篇名为 *The New Ugly* 的文章，再次掀起了平面设计领域对"美与丑"的激烈讨论。文章将采用夸张变形的字体、对比强烈的色彩、自由散乱的编排和展示令人目不暇接的信息的设计形容为一股丑陋的视觉风暴，把不遵循传统设计语言的创作称为"新丑"。

在国内，"新丑"一词的出现还是近几年的事情。2018年，ABCD创始人杨一兵（Nod Young）为品牌EDITOR设计的一套VI系统获得了2018年"东京字体指导俱乐部年度大奖"（Tokyo TDC Annual Awards）。这一获奖消息在社交媒体上迅速传播开来，但人们对于获奖作品的评价褒贬不一。在EDITOR的视觉识别系统中，鲜艳的撞色、拉伸的字体填满了版面，给人以强烈的视觉冲击。"新丑"的表述就在这样的背景下逐渐火热起来。

另一位将"新丑风"推向风口浪尖的是日本平面设计师高田唯（Yui Takada）。2018年，高田唯来上海举办首次个展，展览的主视觉海报是他以上海街头的电动车挡泥板为灵感进行的创作。海报采用了经典的"红绿"配色，以及大街上随处可见的行书字体（图1）。展览开幕式邀请函的设计灵感来自高田唯在上海街头发现的一则旧物回收小广告，采用了喜庆的红色背景和烫金字。有人评价高田唯将乡村风带到了大上海。这些设计在给人留下深刻印象的同时，再次成为引起"设计审美"激烈讨论的导火索。而高田唯本人也没想到，通过这次个展，他的作品被大众舆论和社交媒体加上了"新丑"的标签，他本人也非本意地成为"新丑风"的代言人。笔者对于高田唯的关注正是始于这次个展，并认为"美丑"的视觉标签实则遮蔽了高田唯平面设计中的前瞻性和独特的精神内涵。

图1　潜水平面设计展海报

二、高田唯平面设计中的审美转向和"新丑"物语

同济大学的张磊教授曾说："当一位训练有素的平面设计师初次面对高田唯的作品时，他所受到的冲击应该不亚于20世纪初看到毕加索《亚威农少女》和杜尚《泉》的观众。"设计作品是设计师思考的成果，也是设计师成长经历、价值观的外化与呈现。当我们抛弃旧有的审美观念和偏见，以更包容和放松的姿态去看待高田唯的设计时，或许距离他想传达的真实内容会更近一点。

高田唯是日本新晋平面设计师的代表，1980年生于东京。他的父亲高田修地（Nobukuni Takada，曾在武藏野美术大学任教，原研哉是他的学生）也是日本平面设计界知名设计师。学生时代的高田唯成绩一直不太理想，高中入学考试失败后，他进入夜间高中学习，高田唯由此从不同经历的人身上学到了许多宝贵的经验。大学入学考试中，高田唯再次失败。两次考试的失利让他开始认真思考自己的人生规划。由于从小喜欢画漫画，加之父亲是一名平面设计师，高田唯开始立志成为一名平面设计师。在父亲的介绍下，他报考了桑泽设计研究所。在这所设计学校的全日制部考试中，高田唯又失败了，最后勉强进入研究所的夜间部学习。当时他在学校告示栏里看到田中一光设计工作室在招收学员，报名后成功进入工作室学习。在田中一光设计工作室，让高田唯深受触动的是早晨一起喝咖啡、中午一起吃午餐的平凡打工日常，也就是所谓的将生活带入设计中。这对他之后的设计产生了非常重要的影响。

从桑泽设计研究所毕业后，高田唯就职于水野学设计事务所。2006年，高田唯与父亲、姐姐成立了Allright Graphics设计事务所。2007年，出于对传统印刷手工艺的热爱，高田唯又创办了凸版印刷工作室Allright Printing，之后创立音乐视觉指导部门Allright Music，担任艺术总监。虽然成长于一个设计氛围浓厚的家庭，高田唯却偏离了一般人的成长轨迹，但他个人对这种偏离乐在其中。这一过程中的宝贵经历为他日后的设计埋下了伏笔。

（一）高田唯平面设计中的审美转向

设计事务所成立初期（2006—2010年）主要制作剧团传单，高田唯与姐姐负责设计，父亲提出建议。他这一时期的作品风格简洁，对视觉元素的处理规矩妥当，无论图形、色彩、字体还是版式的应用，都具有日本平面设计的典型气质和风格，符合大众的审美趣味。2011年，高田唯的父亲去世，同年日本东北地区发生地震，并引发福岛核泄漏事故。这一系列事件让高田唯陷入迷茫之中。也是从这时开始，他深入思考设计应该传达的信息和社会价值所在。这一时期治愈高田唯心灵的是街道上随处可见的天然设计。

对于日本设计，高田唯说："日本设计师的作品太规整，感觉看腻了。"为了寻找新的视觉感受，高田唯游走在东京街头，背着相机记录那些普通人制作的广告招牌、导视标识、带有"自然错字"的传单等。对于受过平面设计教育的高田唯而言，这些非专业设计师的设计是一种无法想象的自由表达。他被这种原始的、天然的平面设计力量吸引，受到"不过分拘泥于追求规范完美"的鼓舞，越来越多的"偏差"开始在他的设计中出现。高田唯说道："设计不仅是追求视觉上的美感，我想表现一个完全没有设计经验的人拼命想创造、传达的想法，这种态度我觉得是美的，这种

美是不受任何约束的，非常令人震撼。我就是想把这种美融入自己的作品。"

2011年，年仅31岁的高田唯获得了日本平面设计师协会（JAGDA）新人奖，开始受到设计界关注。在书籍、海报、标志三件获奖作品中，高田唯在2010年为"东京杂货集市"设计的海报没有任何图形，英文充斥着整个版面，文字全部使用同一字体和字号。高田唯甚至故意调整了字距和大小写，让人无法区分标题和正文。这样违反"设计常识"的获奖作品让不少知名平面设计师错愕。在笔者看来，编排上的杂乱无序正好对应杂货集市中琳琅满目、品类丰富的商品。海报中，标题和正文并非重要信息，集市在何时何地举办似乎更为重要，因此高田唯将时间、地点信息单独放在海报的下面。背景色的使用也对这部分信息进行了突出和强调。在2011年的海报设计中，高田唯将字体换成了手写体，更显朴素稚拙。海报被裁剪为五边形，这是日本东北地区被抽象后的形状，高田唯想以此提醒人们地震这一事件的发生和影响。

（二）高田唯平面设计中的"新丑"物语

2017年，高田唯负责日本平面设计师协会（JAGDA）的年鉴封面和展览主视觉海报设计。这套设计一经公布就在社交网络上引发了争论。年鉴封面上是被放大的字体、简单粗暴的排版、幼稚可爱的图形，充斥着一种草图的未完成感；展览主视觉海报采用了与年鉴一致的图案，添加了红、绿等鲜艳的配色。这套颠覆常规审美经验的、脱离JAGDA历年设计调性的、带有稚拙童趣的设计甚至让一位比高田唯年长十岁的协会成员在社交媒体上公开宣称其侮辱了JAGDA。对于质疑和批判声，高田唯回应道："这个组织近年来不太受年轻人关注了。"为了给JAGDA带来一种久违的新鲜感和活力，年鉴封面上设计了一个微笑的太阳。这是高田唯与其非常喜爱的日本插画师平山昌尚（其戏谑粗劣的简笔画深受日本年轻人的欢迎）的合作作品。同时，在欢迎新会员入会的宣传物设计中，高田唯实践了日本20世纪六七十年代战后设计师们常用的设计手法，即"用颜色填充画面"，同时也在设计中融入了他在街头小吃店等的天然设计中受到的启发，尝试了颜色的冲突、强制变形的字体、略显粗糙的箭头、故意错印的印刷偏差，以及有违和感的排版（图2）。这次设计引发的争议，使得高田唯逐渐成为平面设计领域"新丑"一词的代表。

图2　JAGDA欢迎新会员宣传物设计

2017年9月，高田唯在日本举办了首次个展。展览内容有设计事务所成立以来的工作成果、高田唯成为东京造形大学副教授以来研究课程的介绍，以及个人的艺术作品等，是设计事务所成立以来的首次大总结。展览主题叫"游泳"。在海报设计中，高田唯将细长的海报分成三部分：上面是他平日拍摄的植物视频中的图片，中间是由"游泳"二字构成的图案，下面是高田唯再次拜托日本插画师平山昌尚绘制的一个矢量表情。模糊的图片、奇怪的图案、惊讶的表情构成了兼具"动态和静态、三维立体和矢量平面"的展览海报。高田唯说："这些都是让我心动的元素，最终呈现为一张充满好奇心的海报。"这次展览吸引了许多国外观众前来观看，也正是以这次展览为契机，高田唯结识了中国的设计师和策展团队，开始在中国开展活动。

2018年，高田唯受到邀请，在上海雅巢画廊举办了"潜水平面设计展"，将一股设计新风带入中国。2019年，高田唯又在北京吕敬人先生的画廊举办了第二次个展，以"花的绘画（一花一日）"为主题进行了展示。这些花朵由最基础的茎、叶、花瓣构成。高田唯采用3D立体的方式进行设计，依旧搭配鲜艳的高纯度撞色，让几何化的花朵呈现塑料玩具般的质感（图3）。2020年，高田唯参与了一个邀请海外艺术家重新创作中国传统海报日历的企划项目。作为平面设计师，高田唯挑战了新的旗袍样式的设计。他将自己设计的立体花朵当作印花图案，装饰在与中国服装设计师合作设计的旗袍上。远看是几件普通的中国风旗袍，近看时，这些有趣的花卉图案让人感到惊喜。

高田唯擅长观察日常生活中的各种事物，而且他的视角总是与众不同。出于对花卉的热爱，他的"一花一日"项目从2019年开始，至今还在进行。高田唯每日都会在社交媒体上发布一朵新花，每朵花的形态、创作方法都不相同。至今他已经设计了上千朵形态各异的花。2022年1月，高田唯的个展"你你我我"在台湾举办。这时他又将涂鸦、镂空效果与花卉结合在一起，创作出与日常生活中的花卉相似又相异的花。除了在中国办展览，高田唯还开通了中文微博，与喜欢设计的观众沟通互动。无论年龄、职业如何，只要想法足够有趣，都可以和他一起设计。

图 3　"一花一日"艺术展

一次接受采访时，高田唯被问到对于自己的设计被加上"新丑风"（New Ugly）标签的看法。高田唯起初听成了"New Agree"，之后经过翻译才了解原来是"New Ugly"。他说："听错的'New Agree'好像更适合自己。无论如何，我都想要从长大成人后的经验思想中逃开，无论何时都可以同意年轻人的崭新想法，推他们一把。"当被问到想用自己所做的设计提出什么样的问题时，高田唯说："现在的年轻人出现了一些无法融入大人们创造的社会规则的趋势。这些事情虽然没办法用图像表现出来，但我想通过设计告诉年轻人不要强行让自己嵌入社会，而是可以保持自我。"

高田唯不会因为外界的评价而改变自己真正想做的设计，因为他从来都不是出于"美丑"经验对设计展开新的尝试，而是从触动内心之物出发，在转换视角之后自然得到某种设计结果。这样的设计是高田唯的真情流露，源于他对日常生活的敏锐观察和对一年四季的细心体悟。同样，这样的设计是他对自己设计经验的挑战，也是他在现代设计规范模式下的创新。我们的认知经验、审美经验容易被各种标准和规范固化；而高田唯的设计仿佛三文鱼上的一口山葵根，为我们的味蕾带来一丝惊喜的辛辣，缓解了我们的审美疲劳。

三、趣味实验场：高田唯"非常日常"的平面设计

中国著名平面设计师杨一兵（Nod Young）评价高田唯的设计说："精致的平民化，是高田唯为这个世界挖出的珍宝。"同时，这种"去专业化设计"也带给了平面设计更多的创意可能。2021年7月1日，日本平面设计师协会（JAGDA）更名为"日本平面设计协会"。一个字的小改动，旨在鼓励非专业设计者的融入，让设计突破更多局限，为更多感知的出现提供可能。设计本身并非高高在上，设计创意大于表现技巧，设计灵感来源于日常生活，非专业的人有时能给专业设计师传递更多趣味信号。设计师可以运用自己的专业素养和经验从"天然设计""野生设计"中提取元素，来丰富自己的表现手段。通过"非常日常"的平面设计，高田唯将平面设计变成了趣味实验场。他尝试个性十足的配色、图形、版式、印刷质感，既彰显了日常生活的新鲜活力，又传递出更包容的时代信号。

高田唯说："我会一边想着尽可能让观众留下印象，一边进行设计。"在为CSP艺术展览设计的系列海报中，高田唯刻意使用大面积留白，将信息集中在海报一侧；他将观察到的艺术家们的体形抽象成粗细长短不一的圆柱体，加上渐变效果；四个椭圆象征着四组艺术家，其中一个椭圆分裂成两个，代表一组双胞胎艺术家。在为艺术家莫兰迪展览设计的海报中，高田唯选择了莫兰迪的一幅代表作，由于作品绘制的静物集中在左侧，高田唯便将展览文字集中排版在海报右侧，构成一种视觉上的平衡，并采用莫兰迪配色填充了海报剩余的留白空间。高田唯将街头设计中的自由用自己的专业经验进行转化，让作品显得轻松活泼。在别人看来是故障、错误、消极的事物，被高田唯用自己的美术感觉稍做修改，便变成了一种更生动的表现。2018年首次来上海举办个展时，高田唯为了寻找灵感，在街头和市场拍摄了许多有趣的广告牌、泡沫板手写价目表。最终，他采用电动车挡泥板的形式设计了展览海报。在对挡泥板进行研究时，高田唯发现它们有各种字体、颜色、印刷、排版，这样的设计对他而言充满魅力。在展览现场，高田唯还特意放置了一辆电动车，将海报放在挡泥板上展示，不少观众看后不禁被高田唯这种别出心裁的设计逗笑了。高田唯说："可能大家觉得太理所当然，不会关注这些。也许这里才隐藏着中国的风格。"

受之前在田中一光设计工作室学习的影响，高田唯与设计事务所的职员间也形成了平等自由的沟通关系。他们一起讨论设计问题，共享日常琐事。对高田唯而言，这些看似与设计无关的细节既是了解、关切职员生活近况和情绪的渠道，又是探索设计更多可能性的窗口。高田唯非常支持职员发展自己的兴趣爱好。在轻松愉快的工作氛围中，很多有趣的设计灵感也在不经意间诞生。

目前，高田唯在东京造形大学任教。他与学生组成了"高田小组"，一起展开丰富的设计实践。上课时，高田唯给学生布置的第一个任务是"提取"。日本街边贩卖的体育报纸常被密集的文字填满，图片之上往往再覆盖图片，因此整体设计显得冗余，算不上好看，也很少受人关注。高田唯让学生们尝试在报纸上裁剪一个图形，去掉文字，提取

色彩变成几何画面。同样，在日本经常能看到的电车广告中，拼贴般的文字、图像和色彩挤满了画面。"如果没有文字，是否会出现漂亮的画面呢？"带着疑问，高田小组去掉了广告中的文字，得到了类似康定斯基风格的、由抽象色彩构成的画面。

高田唯给学生布置的第二个任务是"发现"。在随处可见的牛奶包装盒底面隐藏着很好看的几何形状，但这部分设计常被人忽视。于是高田唯与学生一起临摹了牛奶盒的底部包装，将其在A4纸上平面化，得到了丰富的色彩图案。此外，高田小组还临摹了泡面桶盖子上配料成分表的设计。高田唯说："这些成分表体现了非常'日本'的行为，将文字规矩地摆放在规定好的框架里，我觉得很感动。"除了让学生对日常生活中的包装盒、报纸广告等加以关注，高田唯还让学生将嚼过的口香糖拍下照片。在他看来，这些被咀嚼过的色彩各异的口香糖是宝石般美丽的事物。最终，这些被当作垃圾丢掉的口香糖变成了《嘴里的雕塑》。

高田唯给学生布置的第三个任务是"观察"。随着政府颁布禁烟政策，日本街边的禁烟标志也大量增加了。高田唯让学生们寻找不同的禁烟标志，用社交软件分享。最终，高田小组搜集到了上百种有趣的禁烟标志。通过"提取""发现""观察"，高田唯将自己在设计中的思路传递给学生，鼓励他们发现日常生活中习以为常的、视而不见的部分，从中寻找设计灵感和方法，勇于尝试新鲜事物，敢于发表不一样的想法，让设计变得充满个性与活力。设计来源于生活，也正因如此，在设计中，能够解决问题的不只有一种方法，而是充满各种可能。

2021年12月，《Design360°》杂志邀请国内外知名青年设计师进行了线上讲座和对谈。其中，高田唯围绕"执着与表现"的主题，再次与中国学生、爱好设计的观众分享了自己的设计观点："去观察社会、人和外界；去观察自己的思考、感情和反应；怀疑一次，再接受一次；收集感动和被感动的细节；要把平面设计之外的也作为武器；如果拥有目标或愿望，要把它们说出来，变成文字，付诸行动；要去分析自己的存在，理解并活用；要去感受四季的变迁。所有的这些都是设计。"总之，要试着打破既定的规则，丢掉那些想要迎合潮流与专业的局限想法，将视角转向设计课本、书籍、杂志等之外，释放日常生活的力量，做自己心之所向的设计。

四、结语

无论是高田唯自己的设计创作，还是与学生的集体实践，日常生活始终在其中扮演着重要角色。高田唯将自己对日常之物的点滴感触存储在记忆中，转化成个性的设计语言，突破了现代设计既定的范式和边界，突破了对唯"美"主义的追求。设计与日常生活的奇妙偶遇，与春夏秋冬的时令邂逅，让高田唯的创作充满关怀、温暖、抚慰、美好和生命力，极大地唤起了人们对生活的共情与感知，同时又彰显了先锋和开拓的力量。高田唯的工作方法体现了新时代设计师、艺术家的挑战与开放精神，这种离经叛道的创作背后体现出的深刻思考难能可贵。他的设计超越了"美丑"这一视觉经验的边界，回归到设计行为本身。他的作品以"专业素质"为基础，以"业余设计"为装饰，从生活力出发，为设计增添了更多趣味和灵动，在新时代体现了自由思考和个性解放的价值。

参考文献：

[1] 王晖. 日常、模糊与更多的拙稚[D]. 南昌：江西财经大学，2020.
[2] 张磊. 現代グラフィックデザインと美しさのズレ[J]. IDEA，2019(384)：66-67.
[3] 迈克·费瑟斯通. 消费文化与后现代主义[M]. 刘精明，译. 南京：译林出版社，2000.
[4] 居伊·德波. 景观社会[M]. 王昭风，译. 南京：南京大学出版社，2006.
[5] Steven Heller. Cult of the ugly[J]. Eye，1993，9(3)：1.
[6] 孙韵琦. 在美与丑的边缘上"疯狂"试探——从视觉心理的角度理解高田唯的"新丑风"设计[J]. 设计，2021，34(6)：136-139.
[7] 张奕晨. 对高田唯"离经叛道"设计风格的思考[J]. 大众文艺，2018(19)：148-149.

作者简介：

蒿亚楠（1997.02—），女，汉族，山东省聊城人，天津美术学院艺术设计学专业硕士研究生在读。研究方向：当代艺术与设计理论研究。

基于 ADDIE 模型的混合式教学研究
——以"设计可视化"课程为例

刘雅婷　樊灵燕

（上海杉达学院　上海　200120）

> **摘要**：对本文的目的、方法、结果、结论做如下说明。目的：将基于ADDIE模型的混合式教学模式引入"设计可视化"课程教学中，并探讨其应用效果。方法：以环境设计专业2020级学生为实验组，2019级为对照组，开展为期两年的教学实践研究。结果：通过基于ADDIE模型的混合式教学改革，能够明确学习目的，培养设计思维与逻辑；拓展学习形式，强化设计实践能力；增强教学互动，激发师生学习潜能；高分学生增加，教学效果良好。结论：基于ADDIE模型的混合式教学模式有利于教学方法的改良和教学效果的增强，课程教学更规范化、结构化、系统化，对于设计专业相关课程改革实践具有参考意义。
>
> **关键词**：ADDIE模型；混合式教学；教学改革；设计可视化
>
> **基金项目**：2022年上海高等学校一流专业建设项目（A020101.22.013）；上海杉达学院2023年教学研究与改革项目"基于'1+X'职业资格证书'设计可视化'课证融通实践研究"（A020203.23.003.04）

2020年，教育部、国家发展改革委、财政部发布《关于推进1+X证书制度试点工作的指导意见》（以下简称《意见》）。《意见》提出，从2020年起，将1+X证书制度试点师资培训纳入职业院校教师相关培训规划中。我国关于设计专业的教学模式及评价方法多种多样，如CDIO工程教育理念、OBE教育理念、PBL教学设计、混合式教学等，而ADDIE模型在设计专业教学中运用较少。ADDIE模型是1975年由美国佛罗里达州立大学教育技术研究中心设计开发的教学设计模型，由分析（analyze）、设计（design）、开发（develop）、实施（implement）和评价（evaluate）5个阶段组成（见图1）。该模型流程清楚，具有良好的动态性、系统性与完整性，能够使实践性较强的课程教学工作有效开展[1]。此外，线上线下混合式教学作为常态化的教学手段已经成为未来教学中不可或缺的一部分。

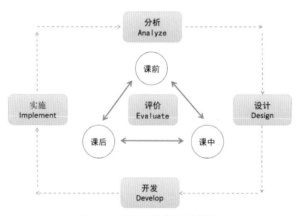

图1　ADDIE教学设计模型

因此，本文引入ADDIE教学模型，以上海杉达学院"设计可视化"系列课程为例，对课程的教学设计、教学方法、教学模式进行实践研究，并对教学效果进行评价、分析、总结，探究基于ADDIE模型的混合式教学模式的理论与实践价值。

一、课程存在问题表征

"设计可视化"系列课程为环境设计专业的必修课程之一，包括"设计可视化-1"与"设计可视化-2"，作为学习环境设计专业核心课程之前的基础类课程，起着承上启下的桥梁式作用，为后续专业核心课程的学习提供前期支持，帮助学生挖掘潜能。

"设计可视化"系列课程具有以下几个特点：第一，课程涉及的知识点较为复杂，逻辑框架建立困难，且软件工具实践操作部分内容较多；第二，课程目标聚焦于对学生设计思维和设计实践能力的培养，但这方面的能力较难训练及量化考核；第三，相关设计前沿理念和图纸可视化表达及应用技术更新较快，教学内容未紧跟时代步伐，对这方面内容涉猎较少。根据对以上课程教学特点进行分析，本课程目前存在以下几个问题。

（一）技术推陈出新，课程内容亟待重新梳理

随着信息技术与各种虚拟现实软件的推陈出新，社会和企业对具备环境空间数据分析能力、设计可视化能力的人才的需求越来越紧迫。本课程原有的教学内容和方法已不适应现在的新技术，需要重新梳理课程内容；此外，授课对象为刚结束基础手绘类课程学习的大二学生，其对计算机辅助实操类专业课程的学习缺乏经验，且存在与后续专业核心课程内容的学习脱节的现象。

（二）课堂形式与教学方法受限，学生能力提升困难

本课程具有理论性与实践性的双重特性，需要处理复杂的设计数据及信息并进行图纸表达，对学生动手操作能力和应用能力要求较高。单一的以教师为主的理论讲授法和线下教学的形式已不适应当前学生的学习需求，不利于学习形式的多样化拓展，较难实现知识内化和能力提升，亟须引入创新的课堂形式和教学方法。

（三）传统课堂时间空间受限，师生缺乏互动交流

传统课堂以教师的单向信息传播为主，缺乏师生、生生互动交流，对学生而言，课下缺少与老师和同学沟通的平台，遇到问题时往往选择自行解决；对教师而言，学生的学习情况较难跟踪、学习数据较难收集，不利于教师对下一次授课内容及时做出调整。这种时空受限、缺乏交流的状态使得师生之间信息不对称，易造成误解，直接导致教学效果不理想。

二、研究对象与研究方法

（一）研究对象

上海杉达学院2019年环境设计专业共招学生61人，2020年招生60人。以2020级学生为实验组，2019级为对照组开展为期两年的教学实践研究。

（二）研究方法

1. ADDIE模型应用的前期准备

成立ADDIE模型教学团队，由本课程负责人任组长，挑选教龄大于5年、对教学设计及模型构建与应用有一定经验的教师为团队成员。通过文献研究和模拟演绎法构建基于ADDIE模型的"设计可视化"系列课程混合式教学设计框架，同时通过计算机检索万方、中国知网（CNKI）、维普中文科技期刊等数据库，了解ADDIE模型的由来、现状、应用与发展，给本研究的实施提供理论依据。

2. 基于ADDIE模型的"设计可视化"系列课程混合式教学模式

（1）分析阶段。

分析阶段是ADDIE模型设计的基础，且混合式教学的学情分析也是教学模式建立的要点。本文将依据ADDIE理论，从学习者需求、教学内容、学习目标要求、教学环境四个方面进行分析。

①学习者需求分析。

学习者需求分析是教学设计的前提，也是构成教学设计过程不可缺少的因素[2]。本文采用问卷调查法收集学习者的需求数据并进行分析，研究学生对于采用设计专业软件进行学习的态度以及焦虑程度等。通过问卷星发放调查问卷，共收回有效问卷114份，得出以下结论。第一，8.21%的学生对利用软件学习具有较高的积极性，79.1%的学生对利用软件学习具有一般的积极性，12.69%的学生对利用软件学习的积极性很低。第二，72.93%的学生对利用软件学习感到十分焦虑，23.30%的学生的焦虑程度较低，3.77%的学生没有焦虑感。使学生感到焦虑的主要原因是：课程涉及的数学知识较多，教程内容演示较为晦涩，课程内容不易理解和记忆。

②教学内容分析。

本课程现有教材以软件基础知识介绍为主，重视理论知识，实操部分演示效果不佳，理论知识与实践操作不能有机结合，不符合学生学情特点，难以培养符合企业岗位需求的学生。因此，需要根据学生学习特点、学校实训设备和教师知识与技能水平，对现有课程内容进行重构，使其适合实操类课程的项目化教学。按照前期分析、设计推演、成果校验这一设计推进流程，开展基于工作过程的设计教学案例，贯彻"在学中做，在做中学"的教育理念。因混合式教学的特殊性，本课程不设教材，教学内容采用自编讲义、慕课视频、在线课程平台资源库等，构建多平台多元素融合的混合式教学体系。

③学习目标要求分析。

"设计可视化"系列课程是面向环境设计专业大二学生的专业基础课，通过本课程的学习，学生应达到如下目标。

a. 知识探究。理解功能分析、MAPPING、数据爬取、空间结构及功能呈现等设计可视化理论知识，了解设计内

容与其他学科的关联性，系统掌握可视化图纸的设计思路及图解呈现方法。

b.能力提升。具备对室内、建筑、景观等多种类型设计项目进行前期分析、设计推演、成果校验与图纸表现的能力，激发自身在课堂内外自主探索新知、创造性思考与解决实际问题的潜能。

c.价值引领。了解多学科交叉融合对本学科发展的意义、空间数字化技术与设计可视化对于新时期社会发展的意义，意识到在相关学科领域跟踪、发展新理论与新技术的重要性，增强课程学习动力。

d.人格养成。形成严谨科学的研究作风、认真负责的工匠精神，增强时代责任感与使命感，提升审美素养，精进专业知识，树立促进社会发展和献身国家经济建设的远大理想。

④教学环境分析。

混合式教学不同于单一的教学模式，对教学环境的要求不局限于对教室、教具等的要求，更重要的是要具有较好的课堂信息化环境[3]。目前，本课程教学以多媒体投屏展示、机房电脑实操演示为主，多媒体教室可提供常用的课件制作、多屏互动、展台软件、课堂评价、PPT演示助手、快速批注等工具。同时，为了便于混合式教学的操作，在"智慧树"教学平台可实现师生互动、生生互动的教学形式。混合式教学环境旨在把网络课堂的大数据、互联网等优势与传统课堂的学习优势相结合，不是两种教学方式的简单叠加，而是一种以"学生主体，教师主导"为契合点的智慧化、引导式教学过程。总之，对于应用性与实践性较强的本课程，混合式课程教学模式的构建，适当调整线上与线下教学比例，对教学内容进行重构，采取多样化的教学方法等，都对教学效果的提升意义重大。

（2）设计阶段。

在分析阶段得出结论的基础上，分析课程存在的问题并提出混合式教学设计思路。在保证先修课程的延续性的同时，加强与后续专业核心课程的联系，拟对教学内容进行重新梳理，分为3个主要模块：a.前期分析，解读环境、功能、受众等对设计方案的影响；b.设计推演，呈现设计概念与逻辑思维；c.成果校验，验证设计的合理性。针对混合式教学模式的要求，将3个模块又细分为12个子模块，其中线上学习模块5个。课程总课时为64课时，其中线上学习为24课时，占总课时的37.5%。

①在保留传统图纸表达内容的基础上增加前沿性和高阶性的内容，如数据爬取、可视化表达、虚拟仿真效果表现等课程内容。紧紧围绕社会对大数据人才的需求，结合环境设计专业本身的特点，更新教学内容，与时俱进地培养学生的学习兴趣。

②增加实践模块课程内容，如景观/建筑类型学分析、功能分析等，增强学生分析、解决问题的能力；教学内容按照设计过程前期分析、设计推演、成果校验三段式推进程序进行设计，加强学生逻辑思维能力的训练。

③设置需要团队协作、师生交流的课程内容模块，加强师生、生生之间的互动。以团队形式开展对实际项目的空间虚拟展示、图纸表达效果等全过程的整体策划与应对，在此过程中，学生从相互孤立的传统设计执行者的身份，转变为发挥各自所长、共同协作的策划者和创造者的身份，激发学习兴趣与动力，培养沟通能力与团队协作精神。

结合本课程的具体特点，确定了面向具备环境空间数据分析处理能力、地理空间分析处理能力、设计图纸可视化能力的人才培养目标的混合式课程内容体系。具体课程内容安排如图2所示。

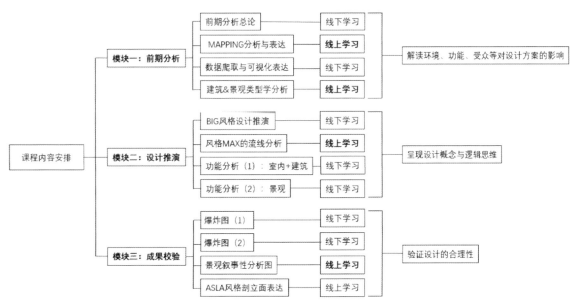

图2　课程内容体系框架

（3）开发阶段。

开发阶段主要是在设计的基础上开发混合式教学的配套资源[4]。线上课程开发以"智慧树"教学平台为依托，选

用拥有完备课程内容和测试题目的慕课课程作为翻转课堂线上学习部分的教学内容。在混合式教学过程中，突出"主题+项目"式的教学方法与过程展示，课程平台上大量展示近5年完成的实际案例、实训图片及优秀学生作业。其中优秀学生作业的内容不仅包括最终的设计成果展示，还有实训过程记录、项目案例包等。还要建立并持续维护在线教学资料案例库、竞赛获奖作品数据库、教学指导性文件、在线测试与评价系统等。

此外，设计案例与实训项目依据设计行业热点问题随时更新。例如，在2020年的课程教学过程中，通过"智慧树"教学平台向学生展示图片、视频材料，帮助学生更好地理解设计行业在后疫情时代发生的变化，凸显和注重相关知识点的创新性和前沿性；通过对美丽乡村视角下的村民活动中心进行设计，培养学生的社会责任感和使命感。

（4）实施阶段。

实施阶段要保证前期的课程内容得以有效落实，并及时评估学习者的反应。根据混合式教学的特点，在教学进度的安排方面，秉持以学生为中心、以学生能力发展为目标的教学理念，充分利用线上线下优质教学资源，在课前、课中和课后三个阶段实施混合式教学，建立由基本知识、创新设计和综合实践三个层次组成的课程内容结构，以此构建基于ADDIE模型的混合式教学体系。混合式教学设计及实施过程见表1。

表1 混合式教学设计及实施过程

教学环节	教师活动	学生活动	教学效果亮点
课前	①发布在线学习任务。②随时开展生生、师生之间的交流。③了解学情，规划线下课堂的教学内容和进度安排	①学习慕课、教学视频和课件教程等内容，完成课前单元测验。②在线开展生生、师生之间的交流讨论	①方便收集学习数据，有助于教师提前规划线下课堂教学内容。②学生提前学习理论知识点，在线下课堂中有更多时间进行讨论交流和实践训练
课中	①对共性问题重点讲解。②组织学生进行汇报讨论、作品展示，开展师生、生生互评	①分小组进行项目实践。②汇报、讨论，开展师生、生生互动交流	有利于加深学生对知识的理解，提升团队协作、探究、解决问题的能力
课后	①在线交流、答疑与反思。②通过"智慧树"教学平台发布课后反思与作业任务。③反思总结，调整下一步教学活动	①对课中作业进行反思。②线上作业展示	①有助于教师判断和分析学生的学习情况，避免学生在团队协作过程中"浑水摸鱼"。②可验证学生是否达到了学习目标，为教学安排提供参考

在课程评价方面，根据OBE理念，将课程目标和学生毕业要求作为课程考核评价方式和内容的制定依据，与混合式教学方法相配套，科学评定课程学习成绩。课程考核评价方式及分值构成如图3所示。

①课堂汇报或讨论，占10%，包含线上平台签到、线下考勤和课堂汇报或讨论参与次数与质量。

②阶段性平时作业，占25%，线上部分包括讨论及发帖次数、线上课程学习进度与完成度、单元知识掌握程度以及线上测验完成度与正确性等，线下部分为平时课后作业的完成质量等。

③团队实践合作项目，占25%，包含PPT汇报文件制作质量以及演讲演示效果、小组团队作品质量、反映学生思辨能力的PBL成绩等。

④大作业任务（学生提交设计作品，校内教师+企业导师评价打分），占40%，主要考查学生对课程知识的深度理解和迁移能力，对学生分析问题、解决问题的能力以及创造性思维能力进行评价。

■ 课堂汇报或讨论 ■ 阶段性平时作业 ■ 团队实践合作项目 ■ 大作业任务

图3 课程考核评价方式及分值构成

三、结果反馈

（一）教学效果问卷调查数据分析

对实施了基于 ADDIE 模型的混合式教学模式的 2020 级学生（共 60 人）进行问卷调查（问卷星匿名调查），反馈结果表明，实施此教学模式取得了较好的教学效果。87% 的学生对教学改革非常满意或满意，认为基于 ADDIE 模型的混合式教学模式明显提高了自己的学习兴趣，改变了自己的认知模式与学习习惯，主观能动性有效增强；95% 的学生认为课堂互动相比单纯的线下授课有所增加，使自己敢于质询和提问，并积极表达自己的观点，有利于知识的深度掌握，如图 4、图 5、图 6 所示。同行教师及督导听课后普遍反馈教学方法新颖，教学模式设置合理，对学生能力的提升有很大帮助，对教学的良性发展有促进作用。

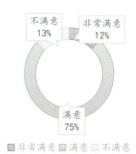

图 4　学生总体评价

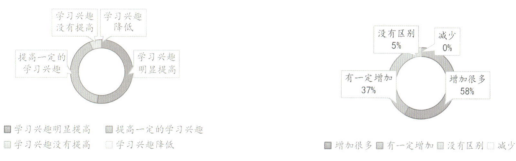

图 5　混合式教学模式对学习兴趣的影响评价　　　　**图 6　课堂互动情况评价**

（二）期末考试成绩对比分析

利用 SPSS 软件，对对照组的 2019 级两个教学班与实验组的 2020 级两个教学班进行期末考试成绩箱型统计分析。分析结果表明，2020 级两个教学班的期末考试平均成绩较 2019 级要高，两个班的平均成绩都提高到 80 分以上；高分学生增多，高于 90 分的学生显著增加，低分学生减少，没有低于 65 分的学生。总体而言，通过基于 ADDIE 模型的混合式教学模式的实施，2020 级学生的总成绩得到了显著提高，专业知识的掌握与内化程度较 2019 级更好，如图 7 所示。

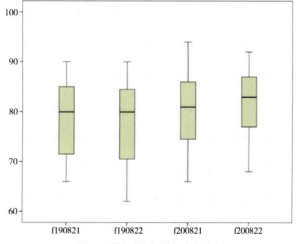

图 7　期末考试成绩对比分析

此分析研究的不足之处在于，期末考试成绩对比分析结果的科学性受到样本数量和其他因素的交叉影响。由于样本数量与研究时间有限，未能充分研究 ADDIE 模型与混合式教学对学生期末成绩产生的影响。后续研究将随着开课轮次的增加，扩大样本容量，采用更科学的分析方法和更高效度的测量标准。此外，还应考虑其他影响因素，如教师指导、学习者个体差异等因素，从而深入研究基于 ADDIE 模型的混合式教学与学生成绩之间的因果关系，进一步验证此教学模式的科学性。

四、结论与讨论

基于 ADDIE 模型进行混合式教学法应用研究，形成了相对完整的课程框架体系，不仅拓展了课程的学习形式，对课程内容进行了重组，还优化了教学方法、考核形式等。与传统教学模式相比，基于 ADDIE 模型的混合式教学更能发挥学生在学习中的主体地位，且加强了师生之间的交流互动，教学效果良好。

但是，在教学研究过程中仍有一些问题值得探讨和反思：①教师要花费更多的时间和精力进行前期模型构建与教学过程设计，且研究计划往往需要提前设置好，在实施过程中会有很多突发状况，导致研究结果出现偏差，客观上增加了工作量，对教师个人专业素养要求也更高。②学生在之前的学习生涯中未接触过这种类型的学习方式，不适应这种教学模式，因此在教学实施的过程中应随时观察学生是否能够适应。③针对教师精力有限的难点，同侪互评不失为一种形成性评价的较好策略[5]。如何通过学习者之间相互给予评分或反馈来改善学习成效？在多轮评价中，同侪互评与教师评价如何配合？在最终成绩中，如何确定同侪评分与教师评分的所占比例？教师评价如何弥补学习者对同侪互评信度的质疑？这些问题亟待后续进一步研究[6]。

总之，在这种教学模式影响下，学生有更好的选择度与更高的参与度，逐渐从被动学习转变为主动学习，有助于促进学生隐性知识与显性知识的协调。但是，由于教学活动的复杂性和评价结果的不确定性，基于 ADDIE 模型的混合式教学模式还需得到进一步的实践与研究。

参考文献：

[1] 高鹤文，罗斯丹，梁海音．基于 ADDIE 模型的"微观经济学"课程智慧课堂设计效果分析[J]．通化师范学院学报，2021，42(07)：127-130．

[2] 姚炜．基于 ADDIE 模型的《塑料成型工艺与模具设计》课程混合式教学研究[J]．模具工业，2019，45(11)：79-84．

[3] 秦晓亚，李亚楠．线上线下混合式教学模式在《景观设计》课程中的应用[J]．设计，2020，33(15)：110-112．

[4] 姜涛．基于 ADDIE 模型的艺术设计专业微课教学设计探究[J]．艺术科技，2017，30(01)：3-4+27．

[5] 马志强，王雪娇，龙琴琴．基于同侪互评的在线学习评价研究综述[J]．远程教育杂志，2014，32(04)：86-92．

[6] 韩琳琳．同侪互评在《建筑工程制图与识图》课程评价中的应用研究[J]．价值工程，2018，37(17)：298-299．

作者简介：

刘雅婷（1988—），女，汉族，湖南长沙人，硕士，上海杉达学院，讲师。研究方向：环境设计教育与研究，人居环境设计与研究。

樊灵燕（1982—），女，汉族，上海人，硕士，上海杉达学院，副教授。研究方向：环境设计教育与研究，人居环境设计与研究。

以创意赓续文化血脉——2022年中国文创产品设计述评

吴文越　张心雨

（中国人民大学　北京　100872）

> **摘要**：文化兴则国运兴，文化强则民族强。文化创意产品凭借其在精神承载方面的优势，已然成为文化继承、创新与传播、弘扬的优秀路径。2022年，文化创意产业持续发展，本文以我国相关文化政策开篇，分析文创设计机构、企业、各大赛事中的优秀设计作品，以及2022年文化创意设计相关的学术交流活动及学术文章发表情况。最终认为，我国文创产品目前存在的不足大致可概括为设计同质化严重、情感内涵缺失、后期宣传力度不足三个方面，并针对此现象提出了相应的改进策略。
>
> **关键词**：设计；文化创意；文创产品；文化强国；中华传统文化

2022年，习近平总书记在二十大报告中指出，推进文化自信自强，铸就社会主义文化新辉煌，将我国的文化发展推向了新的高度。

我国文化创意产业持续发展。国家对坚定文化自信与建设文化强国的重视、国人对中华民族认同感和自豪感的增强，以及广大优秀设计师们的执着探索，使得市场上涌现出了大量的优秀文创产品。这些产品有的以纹样承载文化内涵，有的对传统文物造型进行符合时代要求的设计创新，让更多人看到中华文化、了解中华文化、爱上中华文化。

一、背景

党的十九届五中全会审议通过的《中共中央关于制定国民经济和社会发展第十四个五年规划和二〇三五年远景目标的建议》明确提出，到2035年建成文化强国。这意味着，在全面建设社会主义现代化国家的征程中，在不断推进物质文明建设的过程中，精神文明建设亦是新时代国家建设的重点，是国家建设不可或缺的组成部分。党的十九届六中全会指出，要建设社会主义文化强国，激发全民族文化创新创造活力，更好构筑中国精神、中国价值、中国力量，巩固全党全国各族人民团结奋斗的共同思想基础。文化是人民在历史中创造的物质财富及精神财富的总和，它是一个国家的软实力，是一个国家和民族的灵魂。文化兴则国运兴，文化强则民族强。只有不断推进精神文明与物质文明共同发展，才能实现中华民族伟大复兴中国梦。

在此方针指引下，我国文化事业、文化产业日益兴盛。2022年，中共中央办公厅、国务院办公厅印发了《"十四五"文化发展规划》（下文简称《规划》），明确指出文化是国家和民族之魂，也是国家治理之魂[1]。没有社会主义文化繁荣发展，就没有社会主义现代化。同时，《规划》中提出了目标任务：文化事业和文化产业更加繁荣，公共文化服务体系、文化产业体系、全媒体传播体系和文化遗产保护传承利用体系更加健全，文化创新创造活力显著提升，人民精神文化生活日益丰富[2]。现如今，博物馆、展览馆、美术馆、公共图书馆等向公众免费开放；同时，私人以及企业举办的艺术展览也越来越多，对弘扬中华优秀传统文化、提升人民的精神文化素养、推进精神文明建设起到了不可磨灭的作用。

随着党和国家对于文化发展的重视，文化创意产业已然成为经济发展的重要抓手，具有巨大的发展潜力与广阔的市场前景。设计师在设计文创产品的过程中，应不断探索设计语言与设计策略，通过对文化的解读与剖析及情感的融入，实现对文化与设计的创新和重构。文创设计，即文化创意设计，通过对设计对象内涵的解读，将无形的文化内化于有形的、可视化的载体中，形成一种既保有文化的核心价值，又符合市场需求、符合大众审美的文化创意产品。按照产品类型，文创产品可以分为大通产品、文化IP衍生品、地方工艺品、特色物转化的文创产品、定制类创意产品以及虚拟文创产品；根据开发形式，文创产品可以分为一体型文创产品、IP衍生型文创产品以及独立开发的文创产品[3]。这些承载着社会文化内涵和设计师审美情感的产品，在流通过程中能够引发公众的情感共鸣，从而实现对文化的弘扬。中国特色社会主义文化根植于中国特色社会主义伟大实践，通过文化实践创造，赓续文化血脉，推动文化强国建设进程。

二、学术交流

（一）学术交流活动

除设计实践类大赛，2022年有关文化创意设计的学术交流活动也十分活跃。

响应国家"建设文化强国"的政策，2022年11月5日，清华大学新闻与传播学院和清华大学文化创意发展研

究院举办了 2022 清华文创论坛。本届论坛以"文创发展与文化强国建设"为主题，邀请政府、企业界、学术界的嘉宾共同探讨文化强国建设过程中的文化产业转型升级与文化高质量发展。清华大学党委副书记、文创院管理委员会主任向波涛在开幕词中说，通过文化引领、创意赋能与公众参与，可以激发整个民族文化创新创造活力，向世界展示更青春、更创意、更人文的中国。蔡萍在致辞中说，发展文化产业是促进物质生活和精神生活协调发展的重要纽带，是弘扬社会主义核心价值观、提升社会文明程度的重要载体，是促进全民族创新创造活力的重要手段，是增强中华文明传播力、影响力的重要渠道[4]。

中华文化是两岸同胞心灵的根脉和归属，也是两岸同胞共同推动两岸关系和平发展的精神源泉。2022 年 6 月 26 日，2022 两岸文化创意产业高校研究联盟夏季论坛在杭州举行，此次论坛以创意沟通两岸文化，赋能两岸文化创意产业发展。2022 年 9 月，湖北工业大学主办了"文创交融，携手未来——2022 年鄂台高校文化创意交流活动"，为两岸的文化交流贡献了力量。

除国内交流外，我国也积极同世界各国进行文化交流。2022 年 11 月，"2022 非遗国潮国际学术研讨会"顺利召开，向各国展示了中国文化。与会者们在英雄战斗过的地方探讨优秀传统文化与当下热点，并邀请了来自美国、瑞典等五个国家的学者共同探讨非物质文化遗产的创新型转化与创造性发展。2022 年 12 月 3 日至 4 日，上海交大 – 南加州大学文化创意产业学院主办的第五届全球文化创意产业合作与发展国际会议在上海举行。本次大会以"科艺向善与文化价值"为主题，探索新时代中国文化创意产业的价值以及挑战和机遇，探讨当今世界科技的进步所带来的相应文化创意产业的革新、交叉学科背景下产学研发展的新趋势，以及如何在新科技新文创环境中培养具备文化自觉的文创人才。在此次学术论坛中，各与会嘉宾共同探索文创人才创新培养模式，促进文创教育的繁荣发展。

文化创意相关的学术交流活动日益频繁，国际化会议也日趋增多，跨文化交流有利于中华文化走出国门，面向世界。这同时也说明，我国优秀设计师和学者正努力为世界文化创意产业的发展积极贡献中国智慧与中国力量。

（二）学术文章发表

在中国知网以高级检索方式进行检索，检索主题为"文创设计 + 文创产品设计"，得出以下结论：2022 年发表的学术期刊共 1078 篇，较 2021 年增加 171 篇，较 2020 年增加 254 篇。其中北大核心期刊 169 篇，CSSCI 38 篇，AMI 16 篇。同年发表的相关主题学位论文共 379 篇，378 篇为硕士学位论文，1 篇为博士学位论文。另外有学术会议论文 14 篇（其中国际会议 2 篇）和发表于报纸上的评论性文章 21 篇。数据显示，检索出的学术文章主题除文创产品设计、文创产品以及文创设计外，较多为旅游文创产品以及博物馆文创产品。由此可见，各旅游景区以及博物馆已然成为文创产品的诞生地。然而，在发表的期刊文章中，多半是关于文创产品设计的背景、过程以及结论分析，且有关传统元素的直接应用这类不符合优秀文创设计原则的文章依然存在。同时，在数字化时代背景之下，契合时代主题的创新类研究文章更是少之又少。因此，我国文创设计在学术研究领域仍具有很大的发展以及探究空间，在文章内容上仍需涉及更多理论研究。

三、设计作品及文创设计现状分析

（一）优秀文创品牌及其产品设计分析

随着国家对文化产业发展的日益重视，我国文创品牌如雨后春笋般不断涌现，覆盖行业囊括了创意生活、广告传媒、文化旅游、非遗及 IP 开发等。2022 年 12 月 2 日，德本咨询、eNet 研究院、《互联网周刊》联合发布了"2022 新文创 TOP50"榜单，遴选出了 2022 年中国新文创（以 IP 构建为核心的文化生产方式）领域中的代表性企业，包括腾讯、阿里巴巴、故宫文创、字节跳动、百度、国博文创、泡泡玛特、敦煌文创、哔哩哔哩、国图文创等。这些企业开拓创新，不断探索文化创意发展路径，探索文化与设计语言的契合，创造出了成千上万件承载文化内涵的文创作品，并获得了消费者的广泛关注与好评。

北京故宫作为明清两朝的皇家宫殿，在历史上具有不可磨灭的地位。千百年来，紫禁城在人们心中为庄严肃穆之所在。故宫文创始创于 2008 年，作为中国博物馆文创设计的先驱，其成立以来，依托丰富的文物藏品资源，推出了几乎囊括生活方方面面的文创产品，并受到了社会各界的广泛关注。2022 年 8 月，故宫携手中国建设银行推出了"故宫瑞兽"系列产品（图 1），采用两只瑞兽形象创造出了三款文创产品，分别为以锦鲤为原型的"锦鲤平安扣"和"锦鲤平安福守"，以及以麒麟为原型的"麒麟平安锁"。在与建行合作的第四年，故宫博物院的"故宫瑞兽"系列文创设计摒弃了前三季直接取用瑞兽主体形象的做法，而是将其纹样提取后与载体进行巧妙结合，并配以古法拉丝等传统工艺，更加体现设计者的巧思，且找到了文创设计应有的设计方向。

2022 年最火的文创设计作品之一为甘肃省博物馆的"绿马"玩偶（图 2）。该玩偶以甘肃省博物馆的镇馆之宝——铜奔马为原型，其圆圆的眼睛与洁白的牙齿，形态憨态可掬，令人过目不忘。同时，"绿马"谐音"绿码"，在疫情严峻之时，更是抓住了其产品内涵与消费者生活之间的契合点。据统计，此玩偶刚推出时销售额便突破 70 万元，全

年共卖出8万件,总销售额近800万元。"绿马"的设计不同于以往文创设计的元素叠加及拼贴,其活化文物,以"丑萌"出圈,在为博物馆带来经济效益的同时,宣传了文物形象。

图1 "故宫瑞兽"系列产品

图2 甘肃省博物馆的"绿马"玩偶

2022年河南卫视春晚舞蹈节目《唐宫夜宴》以其震撼的视觉效果获得国内外观众的一致好评。河南卫视随即打造IP"唐小妹"(图3),联合著名潮玩品牌泡泡玛特,携手推出了唐宫夜宴舞乐笙平系列盲盒(图4),又联合百度推出了数字藏品。从春晚到IP创立,河南卫视的一系列举动使得更多人认识到唐朝乐舞,化古开今,以生动的形象讲述了唐朝故事。

图3 "唐小妹"

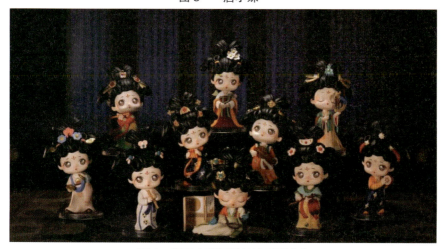

图4 唐宫夜宴舞乐笙平系列盲盒

这些品牌的优秀设计师们以中华优秀传统文化为创作根基,积极探索,敢于创新,设计出了众多以国人所熟知的文化故事、经典文物等为原型的文化创意产品,不仅为企业创造了可观的经济效益,同时实现了对传统文化的传承与弘扬。尤其是善于运用与时代语言相结合的设计形式,吸引了更多的年轻人关注传统文化,爱上传统文化。

（二）设计比赛中的获奖作品分析

2022年，各大文创设计赛事可谓百花争艳，从综合类赛事中的文创设计类比赛，到各大博物馆、博物院主办的文创设计大赛，再到各地方政府、高校等设立的比赛，遴选出了成千上万件优秀的文创设计作品。这些作品在设计理念、设计手法、设计材料等方面都独具匠心，体现出了设计师们的奇思妙想。

1. 靳埭强设计奖

靳埭强设计奖自1999年创办以来，一直面向全球华人青年，其秉持传承、弘扬、推广中华传统文化的核心价值观，备受设计界瞩目，为大众提供了众多具有巧思的优秀设计作品。2022年，靳埭强大赛委员会共收到来自欧洲、美国、日本、中国等多地作品共10106件。值得关注的是，本年度靳埭强设计奖首次增设了6个文创设计大奖，充分体现出文创设计近年来地位的提升，文创设计日益成为受人关注的设计领域。专业组本年度设有未来设计大师奖、金奖、银奖、铜奖、文创设计大奖、优秀奖以及入围奖等奖项。其中，文创设计大奖获奖作品共2件，优秀奖获奖作品含文创设计类5件，入围奖获奖作品含文创设计类3件。学生组设有未来设计大师奖、金奖、银奖、铜奖、刘晓翔评审奖、詹火德评审奖、最佳包装设计奖、文创设计大奖、优秀奖以及入围奖等奖项。其中，文创设计大奖获奖作品共2件，优秀奖获奖作品含文创设计类3件，入围奖获奖作品含文创设计类23件。

专业组获奖作品《艺术家文创周边》（图5）由北京智力有限工作室设计制作。这件文创作品以艺术家张宇飞创作的"伤痛"主题系列作品及其过往作品为创作灵感与起点，进行文创周边衍生，其内容包括耳环、胸针与新年日历。设计师们找到了"耳环穿透皮肤、胸针刺破服装、日历在撕掉内页的过程中被慢慢销毁"与张宇飞作品中缝纫fakeface娃娃从而对其进行"破坏"之间的相关性。同时，在此次创作中，周边所用到的所有元素全部提取自张宇飞过往的艺术作品，其具体做法不同于过往的艺术家周边开发——将原作品视为"神圣不可侵犯"，在创作中采取类似"贴图的形式"，而是艺术家全然让出自己的作品，从而使得设计师的发挥空间最大化。然而这种做法导致了最终创作出的设计作品与艺术家本心的背离，同时也从更高的层面体现了对于作品的"破坏"，再次呼应了艺术作品的主题。

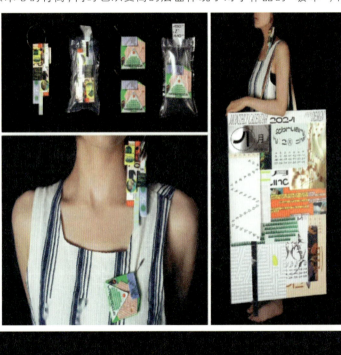

图5 《艺术家文创周边》

学生组获奖作品《闻花戏鼓》（图6）以"新中式"的视觉表达方式对我国著名地方戏曲剧种花鼓戏进行了文创衍生设计。传统民俗文化与复古衬线字体，加上现代化的设计表现形式，使得整件设计作品呈现出一种既传统又新奇怪诞的视觉感受。作为传统的民间小戏，花鼓戏的受众集中于中老年群体，《闻花戏鼓》通过现代化的视觉创新表现，能够在一定程度上吸引年轻人了解花鼓戏。设计师将传统与创新相融合，从而促进了传统文化的传承与弘扬。

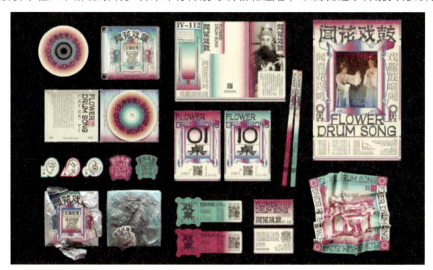

图6 《闻花戏鼓》

2. 2022年"这礼是成都"文创产品设计大赛

"这礼是成都"文化创意产品设计大赛由成都博物馆主办，旨在以文物激发创意，以历史点亮灵感，通过创意设计，为博物馆中的历史文物赋能。征稿期间，成都博物馆共收到了投稿作品2641件，最终评选出获奖作品104件，其中，学生组产品类金奖、银奖、铜奖各1名；学生组平面类银奖、铜奖各1名；专业组金奖1名，银奖2名，铜奖3名；网络投票最佳人气奖3名；优秀作品奖90名。

学生组平面类银奖作品《节气陶俑》提取了成都博物馆中的陶俑形象，进行扁平化线性处理，并以十二节气的创意绘制作为其服饰纹样，成品应用于食品包装上。然而，陶俑与十二节气的结合在设计中略显生硬，难以从情感上打动受众，且设计出的插图直接应用于产品的包装印刷上，这种"贴图"形式明显缺乏创新性。

学生组平面类铜奖作品《遇见生活，遇见有趣》也选择对陶俑形象进行创新。不同于前一作品，设计者绘制出六种不同的陶俑形象，赋予其现代化的服饰造型与动作，并将其与成都方言相结合。通过对传统文物的再创新，设计者不仅使得文物形象更具现代化特征，更加鲜活生动，同时还通过图形传达的方式，使得方言含义不言而明，以更加直白的视觉方式促进了成都方言的传播，不仅容易引起成都本地人民的情感共鸣，且在形式上较前一作品更具创新性。

3. 2022"设计激活世遗"国际文创大赛

2022"设计激活世遗"国际文创大赛由开平市人民政府主办，本次大赛共评定7类奖项，共产生59名获奖者/团队。其中，一等奖金箱奖金奖1名，二等奖金箱奖银奖3名，三等奖金箱奖铜奖6名，优秀入围奖20名。另新增优秀实践奖29名。

一等奖获奖作品《如烟如雨》为平面插画设计，其设计灵感来源于民国时期的建筑文化与香烟文化。创作者在绘制过程中提取了开平的碉楼、骑楼等时代特色建筑，对建筑造型进行再创造，对其形象进行丰盈与创新，从而形成新的特色图案；再结合民国时期的香烟文化，提取香烟包装上的特色纹样与图案，对其进行重构。然而，开平碉楼与民国时期香烟文化的相关性仍然需要创作者进行考究，目前看来略显生硬。

相较于《如烟如雨》，二等奖获奖作品——来自广州美术学院设计团队的《开平碉楼记》书籍设计，将同样以视觉造型呈现的碉楼建筑与书籍装帧相结合，更显设计师的巧思。此作品的设计灵感来源于人们平日里所使用的折扇，慢慢展开的是融入书籍中的民族情感、历史文化，通过翻开书页，人们逐步走进开平碉楼背后的世界。该作品共分为三部分，分别为"万物皆有源""物各有千秋""碉楼实照录"。从内部来看，书籍中插画与文字交错相排；从外部来看，独特的书籍装帧方式使得其更像一个微型的"书籍雕塑"，从而使得阅读者从视觉、触觉等方面感受开平碉楼的历史感，使得"碉楼"永存。

4. 2022北京高校数字文创设计创新大赛

随着数字化时代的到来，数字技术在各设计领域的应用日益广泛。不同于上述设计竞赛，由北京印刷学院主办的2022北京高校数字文创设计创新大赛秉承"以赛促教学科研、以赛促创新融合"的宗旨，围绕数字文创设计领域的创新发展进行作品征集。其主要征集方向包括文博数字文创产品、数字IP形象设计开发以及其他数字艺术设计。大

赛共征集了来自全国各地高校师生及企业的836件数字文创作品，最终评选出获奖作品一等奖10件、二等奖15件、三等奖25件以及优秀奖26件。

（三）当前文创设计的不足与改进策略

1. 当前文创设计的不足

事实上，我国文化创意设计发展起步较其他国家相对较晚，且尚处于雏形阶段[6]。根据上文所列举的获奖作品不难看出，当前文化创意产品设计仍然存在许多不足。从开发者的角度来讲，系统化、产业化的生产模式还未成熟定型；从消费者的角度来看，大众对于文创设计的定义还未形成清晰的认知。多方因素混杂在一起，导致当前我国文创设计良莠不齐，出现了设计同质化严重、情感内涵缺失等问题。同时，在设计作品成型后的宣传阶段也存在推广力度小、公众认同感差等现象。

（1）设计同质化严重，创新性设计作品匮乏。

由上文可得知，故宫文创作为目前国内起步较早且影响力较大的文创设计品牌，自诞生以来便成为各企业争相模仿的对象。例如，2013年故宫文创推出"萌系"产品后，各品牌也相继推出类似产品。除此之外，目前市场上文创设计的产品形式也十分单一。当我们出入各大景区、博物院及各大高校的纪念品商店时，映入眼帘的文创纪念品种类大同小异，且缺乏创新，大部分产品只是单纯将纹样、图案印刷在各种载体如手机壳、雨伞、笔记本之上。这种设计同质化的现象不仅使得消费者易产生审美疲劳，同时阻碍了文创设计的创新，致使其发展缓慢。

（2）情感内涵缺失，难以引起公众共鸣。

随着现代科学技术的发展，人们愈发重视精神层面的满足，情感化设计也逐渐成为越来越多设计师关注的领域。唐纳德·A.诺曼最早在其著作《设计心理学》中提出情感化设计这一概念，他指出"认知赋予事物意义，情感赋予事物价值"[7]。情感化设计着眼于受众群体的情感需求和精神需求，能够帮助他们探索自我，为其生活赋予意义。McCarthy等认为情感是产品让消费者体验服务的要素，需包括整体的情感、广泛的社会环境和民族性的文化环境等[6]。由此可见，注入情感的文创产品更加能够引起公众的共鸣，满足其精神需求，刺激购买欲望，从而实现文创产品的文化传播作用。然而，现在市面上许多文创产品单纯进行纹样叠加、堆积，而并未考虑其纹样背后的文化内涵，从而导致此类文创产品呈现"生搬硬套"的违和感，并缺少产品趣味性，难以引起公众的情感共鸣，也无法激发购买欲望。

（3）推广力度小，削弱了文化宣传的效果。

纵览如今国内大大小小的设计展览，文创设计一般仅作为其他设计的小分支穿插于其余产品设计中。同时，拥有广泛文化资源的各大博物馆、博物院设计出的成型作品，也几乎仅在馆内周边纪念品商店进行售卖，而并未做大力宣传。这就导致了文化资源利用率低，许多优秀的设计作品不能被广大群众看到，极大削弱了文化创意产品的价值和意义。

2. 当前文创设计的改进策略

由上文可知，当前我国文创产品仍然存在较大问题，具体体现在设计形式单一，产品同质化严重，并缺乏创新性，且设计师在设计过程中对应用元素的文化内涵并未进行深入探究，从而造成产品的文化内涵缺失，难以引起公众共鸣，削弱了文创产品现实意义的实现效果。针对目前存在的现象，对我国文创设计的发展提出以下几点改进策略。

（1）推陈出新，设计具有创新性的文创产品。

创新是文创产品的核心竞争力，因此，设计师在设计过程中要以创新为首要理念，设计出使大众眼前一亮的产品。例如上文提到的甘肃省博物馆的"绿马"玩偶，其摒弃了大部分产品所采用的"贴图"形式，推陈出新，赋予传统文物以时代特征，收获了广大消费者的喜爱，从而促进了文物的价值传播，也为甘肃博物馆赢得了更多的社会关注。

（2）从文化内涵出发，创作情感导向的文创产品。

文化内涵是文创产品的生命，是文创产品的根与魂，无法承载并传播文化的产品不能被称为文化创意产品。在产品的创意过程中，设计师要始终围绕其选取元素的文化内涵，将文化作为设计的主心骨，以文化感染人，以情感打动人。

（3）加大宣传推广力度，发挥文化创意产品的最大价值。

各博物院应发挥其坐拥大量文化资源的优势，秉持"走出去"的原则，将创作出的优秀设计作品进行广泛传播与售卖。各文化创意企业以及赛事主办方也应做好设计后的宣传、展览以及售卖工作，使承载文化内涵的创意产品被更多人看到，并融入公众的生活中，潜移默化地传播文化力量。

四、结语

文化创意产品依托中华优秀传统文化，在我国的政策支持下正在逐步完善并迅速发展。各大文创设计机构及企业也积极探索，虽有所不足，但为国人喜闻乐见的设计作品也如雨后春笋般层出不穷。设计者们将中华文化内化于创意产品之中并以各种方式传递出来，制作出涵盖生活各个方面的文化创意产品，潜移默化地传播民族文化，从而增强文

化认同，坚定文化自信。对文化创意产品设计的研究与实践能够促使新时代设计师们不断思考，正视并补足当下文创设计的缺陷，创作出具有创新性的、情感化的文创产品，为提升文化认同和民族自信、促进文化强国建设不断献力。

参考文献：

[1] 新华社. 中共中央办公厅 国务院办公厅印发《"十四五"文化发展规划》[J]. 中国对外经济贸易文告，2022(50):3-20.
[2] 杨彤彤，王春娟. 推进国家治理现代化的文化路径探析[J]. 理论界，2020(02):66-72.
[3] 温暖·生活家. 文创设计有哪些分类 有创意的文创产品设计[EB/OL]. https://www.maigoo.com/goomai/230423.html.
[4] 新闻学院. 2022清华文创论坛成功举办[EB/OL].（2022-11-11）. https://www.tsinghua.edu.cn/info/1177/99763.htm.
[5] 新华社. 中共中央办公厅 国务院办公厅印发《关于推进实施国家文化数字化战略的意见》[J]. 电子政务，2022(6):F0002.
[6] 周屹，韩甜甜. 情感设计因素下的文创产品创新设计[J]. 湖南包装，2023，38(01):64-67+85.
[7] 唐纳德·A. 诺曼. 设计心理学[M]. 梅琼，译. 北京：中信出版社，2003.

作者简介：

吴文越（1971.01—），女，汉族，上海人，博士，中国人民大学艺术学院，副教授。

张心雨（1999.02—），女，汉族，山东烟台人，中国人民大学艺术学院硕士研究生在读。

城市遗产的语境研究——以澳门葡京酒店为例

郑亮　陈以乐

（澳门科技大学人文艺术学院　澳门　999078）

摘要：城市特色文化的存续与现代化发展改造之间的矛盾是一直以来备受关注的议题。如何在城市遗产背景下提取建筑语境，在城市发展改造中对其加以保留，使城市特色文化延续不断是值得关注的问题。本文以澳门葡京酒店为例，对其历史文化、建筑形态、装饰元素、民俗文化等因素所构成的建筑语境进行分析和归纳。葡京酒店作为澳门中葡文化交融的代表性建筑，其建筑语境是澳门城市特色文化的缩影，对其进行研究不仅可以为澳门城市文化建筑的建设提供参考和依据，也可以为建筑语境的相关研究提供方法上的借鉴。

关键词：城市遗产；建筑语境；澳门葡京酒店；澳门

随着城市的现代化发展，城市中代表传统文化的事物日益减少[1]。同时，作为商业繁荣和人口集中的城区，其新陈代谢和改造更新是必要的[2]。城市遗产包含文物古迹、历史街区和对城市发展建设具有积极作用的历史遗产[3]，建筑作为城市遗产中重要的一部分，对城市风貌和城市特色的塑造具有重要的作用。

目前对于城市遗产的研究，主要是从宏观、中观、微观三个层面进行探讨。在宏观层面，有学者从日常生活的角度提出日常性城市遗产的概念[4]，以及从有限理性的角度提出城市遗产保护的行为机制，强调城市遗产保护的动态过程[5]，也有学者从整体规划、历史风貌、管理制度等方面归纳城市遗产保护的策略[6]。在中观层面，有学者对广州骑楼建筑这一建筑类型的历史、文化和经济价值进行分析，提出整体和局部、活化利用、多元参与等三项原则[7]。在微观层面，有学者分析了美国城市遗产保护的足迹，认为建筑本体是城市遗产保护的第一阶段，其空间形态、设计风格、装饰艺术等对于城市遗产的保护同样具有重要性[8]，或是从语境的角度分析城市遗产中的建筑语境[9]。

语境是建筑中重要且常用的概念，其定义常常模棱两可，达勒奥卢认为语境是与建筑、艺术、视觉、哲学等息息相关的元素，按照特有的设计原则可以增强语境的能力[10]。因此，对于城市遗产中具有积极作用的建筑研究，建筑语境的概念尤为贴切。目前关于建筑语境的研究，多从时代背景[11,12]、建筑风格[13]、主观感受[14]出发，但对于建筑单体而言，前者过于宽泛，中者缺乏对建筑独特性的体现，后者难以形成客观系统的体系。亦有学者研究单一元素对建筑语境的影响[15]，将元素作为符号拼贴在室内空间中，但简单的加法逻辑不能涵盖建筑语境的本质和内涵。

综上所述，本文以澳门著名的标志性建筑物——澳门葡京酒店为研究对象，对其历史文化、建筑形态、装饰元素、民俗文化等四方面的建筑语境进行解析，归纳建筑语境的分析方法，为城市遗产中的建筑本体保护提供借鉴。

一、历史文化：澳门葡京酒店的建造历程

澳门酒店业历史悠久，是澳门重要的城市文化和经济支柱，澳门葡京酒店是澳门酒店业的代表之一。澳门葡京酒店（Hotel Lisboa Macau）于1970年落成启用，位于澳门南湾葡京路，不仅是当时澳门最大的酒店及首个五星级酒店，也是澳门综合性度假酒店的鼻祖[16]。澳门葡京酒店的英语名称"Lisboa"是葡萄牙里斯本的意思，由于当时华人习惯称呼里斯本为"葡京"，因此中文名沿用葡京的叫法。澳门葡京酒店多年来不断扩建，其发展历程如表1所示。酒店由三幢黄白相间的建筑物组成，包括圆筒形的葡萄牙风格主体建筑及东座、西座两幢酒店大楼，其中东、西座各有一附翼大楼与主体建筑相连，使各建筑体的空间相互通达。

表1　澳门葡京酒店发展历程

时间	发展阶段	特点
1970年	一、二期工程相继完工	①时任澳门总督嘉乐庇主持开业典礼 ②酒店、地下保龄球室、餐厅、娱乐场相继开放
1971年	第三期工程完工	①新建购物商场，以售卖国货为主 ②设立中国传统美食餐厅北京菜馆 ③新增客房数量
1977年	第四期工程完工	①新建购物商场和餐厅 ②新增客房数量，成为澳门第一个拥有一千个房间的大酒店

续表

时间	发展阶段	特点
1979年	第五期工程完工	①新建21层、17层、9层高的三座不同高度的圆形建筑物,与原有的建筑物连接相通 ②在21层高的建筑物中,顶楼建造旋转餐厅,可遥望全澳门及路环、氹仔离岛景色 ③新建会议大堂,面积约743 m^2 ④新建可停泊200辆私家车的地下停车场
1980年	定位为新城市中心区	①澳葡政府计划将新口岸地区列入"澳门新城市中心区",范围包括由葡京酒店侧至水塘处 ②葡京酒店的区位优越,成为澳门着重发展的新城市中心区域的一部分
1990年	扩建	重建及扩建西座(新翼)圆形及附翼酒店建筑物,于顶部加建筑装饰
2000年	扩建	重建酒店泳池
2002年至今	酒店灯效提升	①酒店外墙加设大型变色灯饰及霓虹灯招牌 ②面向友谊大马路一边顶层设大型屏幕,入夜从对岸的氹仔岛可清晰看到其发出的光线

澳门葡京酒店由香港建筑师甘洺负责设计。甘洺是第一代香港华人建筑师,也是香港十大建筑师之一[17]。葡京酒店的设计是20世纪70年代结构主义建筑的体现。酒店外立面的窗户在外墙上凹凸有序,使窗台形成一个个独立的模组,紧扣在外墙的垂直框架之中。垂直框架沿着圆柱形建筑形体围成一圈,形成圆筒的形状。重复而有秩序的几何体,组成了葡京酒店的主要设计语言(图1至图3)。酒店大堂的天花壁画描绘了帆船在海上遇险的情况,体现了地域文化主题酒店的特点。将特点鲜明的文化元素融入酒店的设计当中,可以让游客产生耳目一新的体验,具有很强的视觉冲击力。

图1 葡京酒店效果图(来源:《Macau and the Casino Complex》)

图2 葡京酒店1970年(来源:澳门博彩业历史资料馆)

图3 葡京酒店2022年(来源:作者拍摄)

二、建筑形态：空间形态与功能组织

　　澳门葡京酒店外立面为柔和的黄色与白色相间的华丽造型，建筑风格受美国著名现代建筑师爱德华·斯通（Edward Durell Stone）建于1962年的联邦储蓄银行大楼（Perpetual Savings and Loan）的影响（图4（a））。爱德华·斯通通过现代视角重新审视历史上的古典、摩尔和伊斯兰建筑风格，于20世纪60年代初开始推广新形式主义建筑风格，该风格的特点是将玻璃外皮的高层建筑完全包裹在由重复形态单元组成的穿孔混凝土屏风中。而葡京酒店在借鉴此风格之余，还结合了典型的葡式建筑色彩，是对葡萄牙殖民时期巴洛克式建筑的全新诠释。葡京酒店为12层的圆柱形建筑，其顶部搭配圆锥形的构筑物，整体形式与中式宝塔相仿，哈拉尔·布鲁宁称其为爱德华时代的婚礼蛋糕，而澳门民间则常称其为一个巨大的鸟笼（图4（b））。葡京酒店如同勒·柯布西耶的朗香教堂一般，具有丰富的形象结构，给人朦胧诗般的观感。葡京酒店的建筑风格也影响了印度孟买建于1972年的尼赫鲁中心天文塔（图4（c））。

（a）联邦储蓄银行大楼（1962年建成）　　（b）葡京酒店（1970年建成）　　（c）孟买尼赫鲁中心天文塔（1972年建成）

图4　同时期建筑风格比较

　　作为澳门重要的旅游景点，葡京酒店不断扩建，从建成至今规模扩大了四倍，是澳门中葡文化交融的典范。葡京酒店第五期工程于1979年10月竣工，占地2万平方英尺（1平方英尺＝0.09平方米），投资建造费达7000余万元，图纸依旧由香港建筑师甘洺设计。扩建后的建筑主体为一座21层高的圆形建筑物，并与另外两座9层、17层高的建筑物连接成曲尺形向内伸长（图5）。三座不同高度的新酒店与原有的建筑物连接相通，在21层高的建筑物中，顶楼建造旋转餐厅，可遥望澳门半岛及氹仔、路环离岛的景色。其20楼为餐厅的厨房，19楼则为旋转餐厅机房。建筑物大楼地下设立50多个商场及一间咖啡室（图6），以及一个可用于多种用途的会议大堂，面积约8000平方英尺，可容纳500～600人，一间设在一楼的中式饭店，占地6000平方英尺，可容纳500人一起开办宴会（图7）。其余的建筑面积建为酒店客房，使该酒店增加了460个豪华客房，即将酒店当时拥有的600个客房增至1060个。

　　1980年，澳葡政府计划将新口岸地区列入"澳门新城市中心区"，范围包括由葡京酒店侧至水塘处，范围较广，新城市计划的草图则由葡萄牙里斯本寄回，经由葡萄牙来澳门的两名工程专家金宝和纪乐敲定，并得到了葡京酒店和时任澳门总督的授权开展图纸的修改。可见，葡京酒店的区位优越，是澳门着重发展的新城市中心区域的一部分。

图5　葡京酒店区位（来源：作者拍摄）

图6 葡京酒店地下层平面图（来源：自绘）

图7 葡京酒店地上层平面图（来源：自绘）

三、装饰元素：材质、色彩与尺度

装饰元素包括材质、色彩以及不同空间尺度的装饰材料与色彩的组合关系。材质作为空间界面的主要内容，其肌理属性承担了建筑语境和意义内涵的表达功能。葡京酒店的建筑材质分为墙体材质与地面材质，天花吊顶的设计较为简单，以纯白漆面为主。葡京酒店主要的墙体材质有水晶碎石马赛克砖、大理石板砖、条纹墙布、立体马赛克砖等（图8）。不同的墙体材质营造了丰富的建筑语境：①水晶碎石马赛克砖主要铺设于厅堂的圆柱和墙面，色彩丰富，图案多样，以海洋及花卉图案为主，具有富丽堂皇、宏伟华丽的视觉效果。②大理石板砖主要铺设于廊道的墙面，以天然石材的纹理效果为建筑语境营造自然的美感。③条纹墙布主要铺设于客房的墙面，不仅具有防潮防霉的特点，也具备一定的吸音隔音的效果，夏季有利于延长室内冷空气的散发时间，阻滞室外环境所传递的热量，适合南方地区使用。④立体马赛克砖（港澳地区称为纸皮石）主要铺设于室外的墙面，是20世纪70年代最流行的建筑材料之一，施工便捷，多姿多彩，与大理石板砖相比，立体马赛克砖不易龟裂、膨胀和变形。

水晶碎石马赛克砖

大理石板砖

条纹墙布

立体马赛克砖

图8 葡京酒店主要墙体材质（图片来源：作者拍摄）

葡京酒店主要的地面材质有马赛克地砖、碎石纹水磨石、葡式碎石砖、拼花砖（图9）。地面材质的特点如下：①马赛克地砖主要铺设于厅堂，与墙体的水晶碎石马赛克砖相互呼应，色彩斑斓的马赛克砖组合成各式图案，营造了独特的建筑语境。②碎石纹水磨石主要铺设于廊道，人工碎石纹与廊道墙体大理石板砖的天然石材纹形成对比，营造了动静有致的语境。③葡式碎石砖是澳门及葡语地区常见的地面铺装材料，由黑白色的玄武岩和石灰岩组成，铺砌为各式图案，以海浪纹为主。葡京酒店室外人行道以葡式碎石砖为主要材料，具有地域文化特色。④拼花砖是在传统瓷砖铺砌的基础上添加图案拼花的瓷砖类型，让单一的瓷砖变得有层次感，通常使用地面水刀拼花处理，把各种颜色的石材和陶瓷切割成不同造型并进行拼接。拼花砖主要用于葡京酒店的廊道及室内商铺地面。

马赛克地砖

碎石纹水磨石

葡式碎石砖

拼花砖

图9 葡京酒店主要地面材质（图片来源：作者拍摄）

在色彩方面，葡京酒店的室内色彩以红、橙、黄等暖色调为主，白、灰蓝、灰、黑等中性色调为辅（图10）。利用优雅的黄色灯光，地面材质和墙体材质能让人感到葡京酒店的华丽以及温馨的气息。葡京酒店建筑墙面、地面、家具都使用了偏向暖色的红色或黄色肌理，并搭配灰色及黑色来平衡整体色彩的轻重感。室内搭配暖黄色或白色的灯光，向路过的顾客诉说着温暖的故事。室内较少使用自然采光，而是使用暖色壁灯和白色天花灯来照亮室内环境，不同于自然光的瞬息变化，这种恒定不变的室内灯光带来的是一种忘却时间的愉悦感受。

红　　　　　黄　　　　　白　　　　灰蓝　　　　灰　　　　　黑

图10　葡京酒店主要材质色彩（图片来源：作者拍摄）

建筑材质及色彩在不同的空间尺度下的比例、尺寸、粗细等组合关系可以对建筑的语境及人的心理和审美产生影响。在葡京酒店中，圆形的厅堂主要分为小、中、大等3种尺度（图11）：①在小于25 m²的小尺度中，地面与天花的色彩与形态互相呼应，白色色调具有静谧唯美的空间感受，并使空间尺度显得更大。同时在圆厅中央竖立玻璃屏风作为景观节点，提升了室内公共空间的趣味性。②在25～50 m²的中尺度中，地面材质以黑色大理石为底并用黄色大理石修饰，天花材质与地面材质的配色相反，以黄色马赛克砖为底并用黑色马赛克砖修饰，具有相互衬托的作用。黑色使得空间给人的感受更为稳重，在葡京酒店的双合式楼梯中使用，使白色的水晶吊灯更为醒目。③在大于50 m²的大尺度中，地面材质采用放射形图案的拼花砖，使得视线聚焦在放射形图案的中心。天花采用马赛克砖"绘制"了帆船海浪图画，中心为水晶吊灯，与中尺度空间的水晶吊灯一致。材质色彩在空间中央为深色、周边为浅色，是小尺度圆厅与中尺度圆厅的有机融合，使室内装饰形成完整的体系。

小尺度（< 25 m²）　　　　　　　中尺度（25～50 m²）　　　　　　大尺度（> 50 m²）

图11　不同尺度下的材质及色彩表达（图片来源：作者拍摄）

四、民俗文化：传统风水文化的认同

风水是中国传统的民俗文化之一，由于特殊的历史原因，风水文化在港澳台地区得到较为完整的保留。风水文化在港澳台的现实社会较为流行，渗透于大众的居家生活、民俗仪式、宗祠祭祀及商业活动等日常活动中，形成港澳台独有的生活文化[18]。

据《华侨报》的历史资料库记载，葡京酒店的风水格局由澳门著名的风水师陆古设计[19]，布局上依据场地周边的峦头立位定向：左青龙，右白虎，前朱雀，后玄武，中央戊巳属土。葡京酒店的造型和装饰具有丰富的风水寓意（图12）：①楼宇设计上呈鸟笼形，寓意鸟入笼中，有翅难飞。②每座建筑顶部设"万箭穿心"装饰，寓意运筹帷幄，聚而歼之。③正门处设计有"蝠鼠吊金钱"装饰，门额"葡京酒店"四字位于蝙蝠头部下方，呈现吞吐之象，寓意招财进宝，生生不息。④大门入口处的天花和地面饰面为虎口纹饰，寓意羊入虎口，海纳百川。⑤大堂的天花图案为海浪帆船图案，寓意一帆风顺，乘风破浪。⑥大堂的地面图案为八卦图，由大理石砌筑而成，卦象寓意招财进宝，化解煞气，聚拢吉祥。

①建筑鸟笼式外形　　②建筑顶部装饰　　③建筑入口倒吊蝙蝠装饰

④建筑入口虎口纹饰　　⑤大堂天花海浪帆船图案　　⑥大堂地面的八卦图案

图12 葡京酒店风水元素（图片来源：作者拍摄）

五、总结

从建筑语境的角度对城市遗产中的建筑个案进行分析，有利于充分挖掘建筑个案的特点，对于城市遗产中建筑保护的保护方向和保护重点具有重要的指导作用。葡京酒店是澳门城市遗产中重要的地标性建筑之一，对其进行充分的研究，有益于保护澳门的城市特色文化，为澳门的城市更新和未来的新城发展提供借鉴。本文以澳门葡京酒店为对象，从建筑语境的角度提取建筑的历史文化、建筑形态、装饰元素、民俗文化，丰富了建筑语境的内涵，并在研究过程中取得以下主要成果：

（1）在历史文化中，梳理葡京酒店的建造历程，对葡京酒店的新旧建筑体的组合进行归纳，同时结合历史背景和建造动因，明晰葡京酒店的历史意义和文化意义。

（2）在建筑形态中，分析得出葡京酒店建筑形态的起源与影响，对室内的功能布局的缘由进行梳理和总结。

（3）在装饰元素中，归纳葡京酒店的地面材质、墙体材质、材质色彩、空间尺度等，对由装饰元素所构成的建筑语境进行解析。

（4）在民俗文化中，根据澳门的风水文化判读葡京酒店建筑形态、装饰、铺装图案等建筑元素的设计缘由。

参考文献：

[1] 阮仪三，丁枫. 我国城市遗产保护民间力量的成长[J]. 城市建筑，2006(12)：6-7.
[2] 阮仪三. 中国历史城市遗产的保护与合理利用[J]. 住宅科技，2004(05)：3-6.
[3] 阮仪三. 留住我们的根——城市发展与城市遗产保护[J]. 城乡建设，2004(07)：8-11+4.
[4] 马荣军. 日常性城市遗产概念辨析[J]. 华中建筑，2015(01)：27-31.
[5] 张小平，闫凤英. 有限理性视角下城市遗产保护主体的行为机制——基于上海市三个案例的比较研究[J]. 城市规划，2018(07)：102-107+116.
[6] 赵立超，侯秋凤，李小春，等. 基于城市历史景观保护理念的城市遗产保护策略研究——以天水古城为例[J]. 城市住宅，2020(12)：49-51.
[7] 巫剑弘. 我国城市遗产保护——以广州市骑楼建筑为例[J]. 城市建筑，2020(03)：84-85.
[8] 刘炜. 从波士顿自由足迹看美国城市遗产保护的演进与经验[J]. 建筑学报，2015(05)：44-49.
[9] 田长青，邓世维，邓铁军. 城市遗产语境下的建筑遗产保护与利用研究——以长沙市同仁里公馆群为例[J]. 中国勘察

设计，2021(11)：46-51.

[10] TARLANO A, KELLERER W.Context spaces architectural framework[C/OL]//2004 International Symposium on Applications and the Internet Workshops.2004 Workshops.IEEE, 2004.

[11] 刘迪功.现代语境下的中式传统民间家具重塑设计[J].家具与室内装饰，2019(06)：59-61.

[12] 薛娟，向伊琳.现代化语境下传统戏剧观演空间的设计创新[J].家具与室内装饰，2021(06)：112-117.

[13] 王明艳.新中式风格语境下的发绣饰物创新设计研究[J].家具与室内装饰，2019(03)：122-123.

[14] 范伟，彭曲云.空间语境中的形与意[J].家具与室内装饰，2011(11)：48-49.

[15] 石靖敏，罗东然，徐雷，等.马头墙在室内设计语境中的应用与研究[J].家具与室内装饰，2019(03)：24-25.

[16] 梅溪.澳门葡京大酒店[J].亚太经济，1999(06)：1.

[17] 王浩娱.建筑之旅：1949年中国建筑师的移民[J].新建筑，2016(05)：24-28.

[18] 廖杨.港澳台的风水文化述论：港澳台汉族民间文化研究系列论文之二[J].广西民族研究，2000(01)：99-104.

[19] 方陆.葡京赌场风水设计[N].华侨报，1984-08-02（13）.

作者简介：

郑亮（1996—），男，汉族，广东广州人，澳门科技大学建筑学博士在读。研究方向：可持续建筑设计。

陈以乐（1996—），女，汉族，广东肇庆人，澳门科技大学建筑学博士在读。研究方向：都市设计与更新改造。

地方非物质文化遗产融入民办本科高校美育课程资源体系研究

李进　陈桐

（辽宁何氏医学院　辽宁沈阳　110163）

摘要：非物质文化遗产是中华优秀传统文化的重要组成部分。然而，在经济全球化对文化多样性的影响下，许多地方非物质文化遗产濒临消亡。将地方非物质文化遗产融入高校美育课程资源体系中，使学生成为民族优秀文化的传承者和民族未来文化的创造者，是美育教师开展教学活动中的重要任务。大学阶段是培养学生形成正确的世界观、人生观和价值观的重要时期。将当地非物质文化遗产融入民办本科高校美育课程资源体系中，有助于教师引导学生欣赏和感受中国非物质文化遗产的魅力，可以有效增强学生对中国优秀传统文化的了解，促进学生进一步探索中华文明，提高民族文化自信，培养民族精神，使中华优秀传统文化获得良好的传承和保护。

关键词：地方非物质文化遗产；民办本科高校；美育教学

基金项目：辽宁省民办教育协会关于批准教育科学"十四五"规划2024年度立项课题"民办高校在传承非遗视域下美育课程路径研究"（项目编号：LMX2024131）

一、非物质文化遗产核心概念的界定

1. 非物质文化遗产概述

非物质文化遗产（简称非遗）主要是指以口传心授的方式进行传承的、与人们的生活紧密相连并代代相传的一些传统文化，涵盖民俗活动、传统表演艺术、民间美术、节庆活动、与自然和宇宙有关的知识和实践、传统手工艺等。非遗一般都是建立在人身上的活态文化，强调人类的经验、核心技能和精神，其特点是活态流变。本研究集中探讨了辽宁地区非物质文化遗产在学校的美育课程资源中得到传承的方法和途径。

2. 非物质文化遗产现状

辽宁省省级非物质文化遗产项目多达近300项，覆盖辽宁省所有市县，分布范围十分广泛。然而，许多非物质文化遗产都没有得到科学有效的保护和传承。以列入第一批国家级非物质文化遗产名录的医巫闾山满族剪纸为例，数百年来，满族人的剪纸艺术在医巫闾山地区的北镇市、阜新市、临海市等地代代相传。在当地的很多城乡地区，有大批妇女投入剪纸活动，造就了一批技艺精湛、成果丰富的工匠，由此形成了一种家族传承体系。伴随老一代艺术家的逐渐逝去，医巫闾山满族剪纸艺术的传承者越来越少。在现代生活方式的影响下，怎样制定有效的拯救方案，对这项古老的民间艺术进行保护和传承，是我们必须面对的一个重要问题。

截至目前，中国已先后发布五批非物质文化遗产名录，辽宁省已先后发布六批非物质文化遗产名录，不同城市也发布了不同批次的非物质文化遗产名录，基本形成了三级名录的体系。而县级非物质文化遗产名录发布较少，目前迫切需要加强县级名录建设，有序推进包括民间艺术遗产在内的非物质文化遗产的整体保护工作。

3. 地方非物质文化遗产融入民办本科高校美育课程资源体系的研究意义

根据国务院发布的《关于加强文化遗产保护的通知》，教育机构应当将文化遗产的优质内容和文化遗产保护的相关知识纳入教学计划中，制定相应的教学材料，并组织学生参与学习活动，以激发学生对我国优秀传统文化的热爱。国务院办公厅在《关于加强我国非物质文化遗产保护工作的意见》中提出，将非物质文化遗产内容贯穿国民教育始终，构建非物质文化遗产课程体系和教材体系，出版非物质文化遗产通识教育读本，鼓励非物质文化遗产进校园。因此，有必要在课堂教学中最大限度地展现非物质文化遗产，将非遗文化融入大学生传统文化与爱国主义教育。教育单位和各级学校需要将具有民族精神、民族特色的优秀非物质文化遗产纳入有关教材，并开展相应教学。文化和旅游部、教育部等部门应该积极规划和推动相关政策的制定，把非物质文化遗产保护纳入国家教育系统中，把地方剪纸、年画等非物质文化遗产纳入美术教育中，让学生对我国地方非物质文化遗产有充分的了解和认识，并激发学生对非物质文化遗产的兴趣。

在美育课程资源体系中整合地方非物质文化遗产相关内容，不仅可以使课程内容更加丰富，还能在全球化的大背景下更好地突出传统文化的价值。这项措施能够让青少年有机会在美术教育环境中深入了解和接触我国的传统文化遗产，使艺术课程更好地体现地方和民族特色。在全球化的背景下，学校的美育课程旨在展示我国的传统文化，并更全

面地对我国的民族特色文化和地方艺术元素进行展示。因此，将地方非物质文化遗产有效地整合到美育课程资源体系中，不仅能丰富学生的知识储备，还能有效地激发他们对美术学习的兴趣和主动性，为其他学科的教学活动提供更多有价值的经验。

二、地方非物质文化遗产融入民办本科高校美育课程资源体系问题所在

本研究涉及以下几个方面的问题：
（1）如何将地方非物质文化遗产融入美育课程资源体系？
（2）教师在非物质文化遗产教学中如何提高专业素质？
（3）如何激发学生对地方非物质文化遗产的兴趣，使其在日常学习与实践过程中，能够自觉保护与传承地方非物质文化遗产？

三、非物质文化遗产融入美育课程资源体系的措施分析

1. 编写美育校本教材

编写专门的地方非物质文化遗产美育教材，将地方非物质文化遗产的知识和技能系统地呈现给学生，帮助学生更好地学习和掌握相关知识。将地方非物质文化遗产融入美育校本教材的编制与开发，是学校深入实施地方非物质文化遗产教育的重要推动力。针对当地学校教育目标与核心重点，精心编撰一套为当代大学生量身定制的地方非物质文化遗产美育校本教材，此举不仅可为当地丰富的非物质文化遗产资源开辟广泛的应用空间，也可以为学校美育课程的革新以及学校独特文化特质的构建奠定坚实基础。教材的编写团队应由教师和非遗传承者组成，共同进行讨论和协作，选择那些在课堂上容易展现和实践的非物质文化遗产相关知识和技能作为教材的内容。可以将教材划分为基础学习和实践学习两个部分，这样更能满足学生在不同学习阶段的需求。内容选择过程中应遵循地区、创造力、教育、知识四大原则，这四大原则不仅具有广泛的适用性和规范性，并且可以有效地激发学生对非物质文化遗产学习的兴趣，同时也可以真实地体现非物质文化遗产最本质的特征。

2. 通过非物质文化遗产提高学生的学习兴趣

兴趣是最好的老师。地方非物质文化遗产不仅融合了丰富的传统技艺，同时也展现出极高的艺术价值和实际应用价值。因此，相较于传统的美育课程，融入了非物质文化遗产的美育课程更能有效地吸引学生的注意力，并进一步激发他们的学习热情。例如，剪纸艺术是一种传统的民间艺术，在中国流行了近两千年，深受人民喜爱，只需要剪刀、纸和雕刻刀等就可以完成创作。因此，剪纸操作简单，学生接受度高，将剪纸艺术融入美育课程极其方便。同时，在开展美育课堂教学时，教师可以利用多媒体技术为学生展示相关的民间剪纸作品（图1），让学生对剪纸艺术有深入了解，并播放一些简单的剪纸教程，带领学生感受剪纸的乐趣。在欣赏和感受剪纸艺术的同时，能有效促进学生审美能力和创造力的发展。

图1　剪纸作品

3. 提升美育教师的专业能力

美育教师既是美育课程教学的主体，又是美育课程资源开发利用的主体。在与地方非物质文化遗产相关的课程教育中，美育教师的专业知识、教学能力和生活经验将直接影响学生对当地非物质文化遗产的理解。美育教师有必要积极收集和利用当地的非物质文化遗产，注重掌握当地非物质文化遗产的知识，并使用学生愿意接受的教学方法来传授知识。目前，一些学校的教师对美育课程资源了解不够，开发美育课程资源的能力较差；美育教师对非物质文化遗产的认识还很薄弱，没有形成系统的知识体系，知识非常碎片化。因此，地方非物质文化遗产在美育课程中的开发利用效率普遍较低。美育教师可以通过自学、学校培训、查阅资料、现场走访等方式，提高有关当地非物质文化遗产知识的储备，全面了解非物质文化遗产的含义，从而更好地开展教学活动，达到预期的课堂效果。

四、结语

就非物质文化遗产与美育的关系而言，前者是后者极其重要的一部分，前者的保护必须由后者完成。地方非物质文化遗产是在中国历史发展的过程中逐步形成的，它展现了中华民族的活力和创造力，蕴含着中华民族特有的思维方式、精神价值、文化思维和想象力。在研究的初期，研究团队形成了相对完整的美育目标和具体的教学内容，并通过研究找出当地非物质文化遗产与美育课程资源体系的整合点，从而有效地将地方非物质文化遗产融入美育课程资源体系。文化是民族的血脉，它影响着人们的实践活动、认识活动和思维方式，具有潜移默化、深远持久的特点。青少年是中国传统文化的传承者和推动者，他们对当地非物质文化遗产的理解和保护，直接关系到中国传统文化的发展方向。本研究将地方非物质文化遗产融入美育课程资源体系并制订有效的教育计划，可以帮助学生理解美育课程与非物质文化遗产之间的关系，从而提高教学的有效性。此外，还可以培养一批潜在的非物质文化遗产保护人，促进当地非物质文化遗产更好地发展，减少对传统文化的破坏。

参考文献：

[1] 李进. 浅析新宾满族剪纸民族文化——传承血脉之根[J]. 文化创新比较研究，2017，1(01)：123-124.

[2] 李进. 陈氏面塑的历史与工艺表现研究[J]. 大众文艺，2015(04)：41.

[3] 李进. 中国剪纸艺术的现状与发展[J]. 神州，2013(28)：242.

[4] 李进. 辽宁陈氏面塑文化的传承与保护研究[D]. 沈阳：沈阳师范大学，2016.

[5] 李进. 弘扬非遗文化工匠精神——辽宁陈氏面塑的工艺表现及活态传承研究[J]. 东方文化周刊，2023.

作者简介：

李进（1989.08—），男，汉族，辽宁省鞍山市人，博士，副研究员。研究方向：高校美育。

通讯作者：

陈桐（1987.10—），男，汉族，辽宁省葫芦岛市人，本科，中级装饰工程师，实验师。研究方向：工业设计。

数字赋能时代下黑龙江非物质文化遗产的活态传承与可持续发展

刘施 李晓慧

（黑龙江外国语学院 黑龙江 哈尔滨 150000）

摘要：中国非物质文化遗产（非遗）是我国人民智慧的结晶，是中华民族传统文化的重要组成部分。非物质文化遗产中的传统技艺、民俗等，是珍贵的民族财富，也是民族精神的重要载体。随着数字时代的到来，非物质文化遗产以其独特的优势获得了新的发展机遇，黑龙江非遗也不例外。黑龙江省非物质文化遗产资源与数字技术、现代传播媒介的融合创新，可使其在更广阔的领域内实现可持续发展。本文通过对黑龙江非遗现状及问题进行分析，提出了黑龙江非遗数字传播策略，探讨了黑龙江非遗在数字赋能下如何实现可持续发展，以期为黑龙江非物质文化遗产活态传承与可持续发展提供借鉴与参考。

关键词：数字赋能；黑龙江；非遗；传承；可持续发展

基金项目：本文系"黑龙江省省属本科高校优秀青年教师基础研究支持计划"资助，项目名称为"数字赋能时代下提升黑龙江非物质文化遗产数字藏品设计路径的研究"。项目编号：YQJH2023272

一、黑龙江非遗现状及问题分析

黑龙江省位于中国东北部，拥有丰富的自然景观和深厚的历史文化底蕴，孕育了众多独具特色的非物质文化遗产。这些文化遗产不仅体现了不同民族的生活方式、信仰和艺术创造力，也是连接过去与未来的桥梁。然而，随着社会变迁和现代化进程的加快，黑龙江的非物质文化遗产面临诸多挑战，需要深入分析其现状及存在的问题。

（一）非遗资源多样性与分布特点

黑龙江省的非物质文化遗产资源丰富多样，涵盖音乐、舞蹈、戏剧、曲艺、民间文学、传统手工艺、传统医药等多个领域。例如，赫哲族伊玛堪说唱艺术、东北二人转、满族剪纸、鄂伦春族狩猎文化、柯尔克孜族民间故事等，都是黑龙江特有的非遗代表[1]。这些文化遗产广泛分布在黑龙江全省各地，尤其在人口较少的少数民族聚居地，它们与当地生态环境、民俗习惯紧密相连，形成了独特的地域文化特色。

（二）传统传承方式面临的挑战

尽管黑龙江的非遗资源丰富，但传统传承方式日益受到冲击。首先，随着城市化进程的不断推进，许多年轻人离开乡村，导致一些传统技艺的传承群体日益缩小。其次，现代生活方式的改变使得一些传统习俗和手工艺逐渐淡出人们的生活，失去了实践和学习的土壤。最后，教育体系中对非遗教育的重视程度不够，导致年轻一代对本土文化遗产的认知度不高。此外，商业化开发可能对非遗的原真性产生影响，过度包装有时会削弱其文化内涵。

（三）非遗保护与传承的政策环境分析

在政策层面，中国政府高度重视非物质文化遗产的保护和传承。《中华人民共和国非物质文化遗产法》为非遗保护提供了法律依据，黑龙江省也出台了《黑龙江省非物质文化遗产条例》等地方性法规，旨在加强非遗的保护、保存、传承和利用。政府通过设立名录制度、开展传承人认定、举办非遗节庆活动、投资保护项目等方式，积极推动非遗的传承与发展。

二、黑龙江非遗数字传播策略

随着信息技术的发展，数字传播已经成为非物质文化遗产传承和推广的重要手段。黑龙江的非遗资源可以通过数字技术实现更广泛的传播，提高知名度和影响力，进而促进其活态传承和可持续发展。下面详细介绍三种主要的数字传播策略。

（一）利用社交媒体进行非遗故事传播

社交媒体如微信、微博、抖音、快手等已经成为现代人获取信息和分享生活的主要渠道。可以通过这些平台对黑龙江非遗进行宣传，利用短视频、图文、直播等形式，讲述非遗背后的故事，展示其独特的艺术魅力和文化内涵。例如，可以邀请非遗传承人进行现场演示，配合文字解说，让观众直观感受传统技艺的魅力。同时，可以组织线上互动活动，如非遗知识问答、创意挑战等，增加用户的参与感和归属感，提高非遗的社交传播力。

（二）开发非遗主题的数字内容产品

数字内容产品是吸引年轻一代关注非遗的有效途径，包括开发非遗相关的App、游戏、动画、虚拟现实体验等。

例如，可以设计一款以赫哲族伊玛堪为主题的手机游戏，让玩家在游戏中了解并体验这一口头传统艺术；或者利用 AR 技术，让用户通过手机镜头看到传统剪纸的制作过程，增强互动性和趣味性。这样的数字内容产品不仅能够娱乐大众，还能在潜移默化中传播非遗知识，激发公众对传统文化的兴趣。

（三）建立线上非遗展览和互动体验平台

线上展览和互动平台是非遗数字化传播的重要载体。黑龙江可以建立专门的非遗网站或小程序，集中展示各类非遗项目，包括图片、视频、音频等多种形式。同时，可以设立在线工作坊，邀请传承人进行实时教学，让观众有机会远程学习和实践传统技艺。例如，建立"黑龙江非遗云展厅"，通过 3D 建模技术重现传统村落和手工艺工坊，用户可以自由浏览，甚至参与虚拟体验。此外，平台还可以设置论坛和讨论区，鼓励用户分享自己的学习心得和创作成果，形成良好的互动社区[2]。

三、数字赋能下黑龙江省非遗文化资源与媒介的融合

在数字赋能下，黑龙江省的非物质文化遗产正通过与现代媒介的深度融合，实现跨时空的展示和传播，从而推动其活态传承和可持续发展。以下是三个关键领域的融合策略。

（一）虚拟现实技术在非遗展示中的应用

虚拟现实（VR）技术为非遗的体验式展示提供了全新的可能。通过构建三维立体的虚拟环境，观众可以身临其境地感受黑龙江非遗的魅力。例如，运用 VR 技术重现鄂伦春族的狩猎场景，让观众仿佛置身于原始森林，亲身体验狩猎文化；或者模拟赫哲族的捕鱼活动，使人们能近距离接触独特的渔猎文化。这种沉浸式的体验不仅增加了非遗的吸引力，也提高了公众的参与度和理解深度。

（二）与短视频平台合作推广非遗文化

短视频平台如抖音、快手等已成为信息传播的新阵地。黑龙江可以通过与这些平台合作，发布短小精悍、富有创意的非遗内容，以吸引年轻受众。例如，制作一系列关于东北二人转、满族剪纸等非遗项目的短视频，通过快节奏、趣味性的剪辑手法，展示非遗的艺术魅力和背后的故事。同时，可以借助平台的算法推荐，将非遗内容精准推送给感兴趣的用户，扩大传播范围。

（三）创新数字媒体艺术形式，展现非遗魅力

数字媒体艺术如数字绘画、交互艺术、数据可视化等，为非遗的创新表达提供了无限可能。黑龙江非遗可以与艺术家、设计师合作，通过这些新颖的艺术形式，将传统元素与现代审美相结合，赋予非遗新的视觉表现。例如，利用数字绘画技术重新诠释传统图案，使其更具现代感；或是通过数据可视化技术，以图表和动画的形式呈现非遗项目的传播历程和影响力。此外，还可以开发交互式数字艺术装置，让观众通过触摸、声音等互动方式与非遗作品进行对话，增强体验的互动性。

四、基于数字技术的非遗资源传播平台建设

随着数字技术的快速发展和广泛应用，黑龙江非物质文化遗产的活态传承与可持续发展迎来了新的机遇。构建一个基于数字技术的非遗资源传播平台，不仅可以加深大众对非遗的认知，还可以促进非遗的传播和共享，从而为非遗的可持续发展注入新的活力。

（一）构建云端非遗数据库和资源共享系统

为了实现对非遗资源的有效整合与利用，首先需构建一个云端非遗数据库。这一数据库应涵盖黑龙江地区各类非遗项目的详细信息，包括但不限于项目的历史背景、技艺流程、代表作品、传承人介绍等。同时，数据库还应支持多媒体内容的存储，如图片、音频、视频等，以便更生动、全面地展示非遗的魅力[3]。

在数据库建设的基础上，进一步构建资源共享系统，实现非遗资源的在线访问与共享。该系统应提供灵活的权限管理功能，确保非遗资源的合理利用与保护。同时，通过引入先进的加密技术和数据备份机制，确保非遗资源的安全性和稳定性。

（二）设计用户友好的非遗信息检索与导航功能

为了让用户能够快速、准确地找到所需的非遗资源，平台需要提供一套用户友好的信息检索与导航功能。在检索方面，平台应支持关键词搜索、模糊查询等多种检索方式，同时提供智能推荐服务，根据用户的搜索历史和偏好推荐相关非遗资源。在导航设计上，平台应提供清晰的分类目录和导航菜单，帮助用户快速浏览和定位到感兴趣的非遗项目。此外，通过引入可视化技术，如地图展示、时间线等，增强用户的浏览体验，使非遗资源的探索变得更加直观和有趣。

（三）开发移动端应用，便于随时随地访问非遗内容

在移动互联网日益普及的背景下，开发一款非遗资源移动端应用显得尤为重要。这一应用应支持 iOS 和 Android 等多种操作系统，确保覆盖广泛的用户。应用内应提供与网页端相同的功能和服务，包括非遗资源的浏览、检索、分享等。

为了提升用户体验，移动端应用还应支持个性化推荐、消息推送等功能。此外，考虑到非遗资源的特殊性，应用还应提供多语言支持，满足不同国家和地区用户的需求。

五、非遗数字化保护与传承路径探索

随着数字技术的迅猛发展和广泛应用，非物质文化遗产的传承与保护迎来了前所未有的机遇。黑龙江作为中华文化的重要发源地之一，拥有丰富的非遗资源。如何在数字赋能时代下，有效地进行非遗的数字化保护与传承，成为亟待解决的问题。

（一）制定系统性的数字化保护规划

制定系统性的数字化保护规划是非遗数字化保护的首要任务。这一规划应全面考虑黑龙江非遗的特点、分布、现状及其面临的挑战，明确数字化保护的目标、原则、重点任务和保障措施。在规划制定过程中，应坚持科学性与实用性相结合的原则，确保规划既有前瞻性，又符合实际需要。同时，要注重规划的可操作性，明确各项任务的责任主体、时间节点和考核指标，确保规划能够落地实施[4]。

（二）建立非遗传承人网络，强化在线培训与交流

非遗传承人是非遗文化的活态载体，他们的技艺和智慧是非遗传承与保护的关键。因此，建立非遗传承人网络，强化在线培训与交流，对于非遗的数字化保护与传承具有重要意义。

首先，要通过建立非遗传承人数据库，将分散在各地的传承人资源整合起来，形成非遗传承的"人才库"。同时，要利用数字技术，搭建在线培训平台，为传承人提供便捷、高效的学习渠道[5]。培训内容应涵盖非遗技艺的传承与创新、数字化保护技术的学习与应用等方面。其次，要通过建立在线交流平台，促进传承人之间的沟通与协作。这一平台应支持文字、图片、音频、视频等多种形式的交流，方便传承人分享经验、展示成果、解决问题。同时，还可以通过组织线上研讨会、工作坊等活动，为传承人提供更多交流与合作的机会。

（三）通过线上线下结合的方式，促进非遗走进日常生活

非遗文化的传承与保护的最终目的是让它走进人们的日常生活，成为人们生活的一部分。因此，通过线上线下结合的方式，促进非遗走进日常生活是非遗数字化保护与传承的重要途径。在线下方面，可以通过举办非遗展览、演示活动、体验课程等形式，让公众近距离感受非遗的魅力。同时，还可以开设非遗工作室或工作坊，让公众亲身参与非遗手工艺品的制作过程，增加对非遗文化的了解和认同。在线上方面，可以利用社交媒体、短视频平台等新媒体渠道，发布非遗相关的内容，吸引更多年轻人的关注和参与。同时，还可以开发非遗主题的互动游戏、虚拟现实体验等数字产品，让公众在娱乐中了解非遗文化。

六、结语

数字技术的融入不仅改变了非遗资源的保存方式，也促进了其与现代媒介的深度融合，创新了文化传播手段，使得静态的文化遗产得以动态展现，增强了非遗的生命力。在平台建设方面，构建基于数字技术的非遗资源传播平台已经成为关键，这些平台能够提供互动体验，提高公众参与度，从而实现非遗的活态传承。总的来说，黑龙江非遗的活态传承与可持续发展是一个系统工程，需要政府、学术界、企业和社会各方的共同努力，以数字化为工具，以文化为核心，共同守护这份珍贵的文化遗产，使其在新的时代中焕发新的活力。

参考文献：

[1] 傅拉宇. 非物质文化遗产传承与保护研究[D]. 兰州：西北民族大学，2021.
[2] 董妍. 基于文化生态学视角下的黑龙江皮影戏研究[D]. 哈尔滨：哈尔滨音乐学院，2023.
[3] 曾涛. 黑龙江非遗漆艺传承路径研究[J]. 黑龙江工业学院学报（综合版），2022，22(12)：148-152.
[4] 文小瑞，闫克元，闫红. 非遗赋能"舞"兴龙江——汉台区龙江街道办事处乡村全民艺术普及案例[J]. 百花，2024(01)：114-115.
[5] 林康馨. 传承与再创造：非遗舞蹈聚英书院九莲灯的文化实践研究[D]. 北京：北京舞蹈学院，2023.

作者简介：

刘施（1981.11—），男，汉族，黑龙江哈尔滨人，学士，高级工艺美术师。研究方向：影视动画。
李晓慧（1982.6—），女，汉族，黑龙江哈尔滨人，硕士，副教授。研究方向：数字媒体艺术。

青岛市地铁公共空间艺术设计的促进研究

李业笑

（青岛恒星科技学院　山东青岛　266100）

> **摘要**：青岛地铁是服务于中国山东省青岛市的城市轨道交通，地铁公共空间艺术设计是美化空间环境、提升空间形象的重要手段。未来，青岛地铁公共空间艺术设计如何适应时代的变革具有一定挑战。本文探索基于人们社交心理与行为模式变化的地铁公共空间艺术设计的未来发展方向，促进青岛市地铁公共空间艺术设计，避免千篇一律，做到可持续发展，对后期青岛市地铁公共空间艺术设计与创作具有一定的促进与指导意义。
>
> **关键词**：艺术设计；青岛地铁；公共空间

建地铁就是建城市，地铁的建设关乎城市发展与民生福祉，地铁对于一个城市的意义已经得到了广泛的认可[1]。但是，在很多层面上，"建地铁"被狭义地理解为硬核"搬砖"，主要强调它作为城市公共交通基础设施的意义，而忽略了它作为一个城市最繁忙的公共空间的人文意义。地铁公共空间艺术设计伴随着现代绘画、雕塑和建筑以及当代轨道交通公共空间发展而带来的城市文化新需求，已经成为当代城市文化的重要载体[2]，代表了艺术与城市、大众、社会等关系的一种新的发展方向。未来，青岛地铁公共空间艺术设计该如何更好地发展是我们要深思的问题。

一、青岛市地铁公共空间艺术设计的发展现状

地铁公共空间是交通系统的重要组成部分，青岛地铁旅客周转量、旅客货运量较大，地铁承载着城市活动、功能、形象等诸多职能，再加上对人流集散的要求，更需要结合时代背景，应对"人"的新需求，对地铁公共空间艺术设计进行改革与创新[3]。

公共空间艺术设计是指公共空间的艺术创造和相应环境的艺术设计。地铁空间具有开放的特点，属于公共空间，地铁公共空间艺术设计要以特定的环境为主题展开，与环境装饰相结合，创造出统一的环境氛围，为乘客带来美好的环境体验。地铁公共空间艺术设计的主题通常包括历史、风俗、人物（古代名人或普通人）、产品（文物）、城市地标景观或建筑、地块特征（如周边景区）等。人们对于地铁公共空间艺术设计的第一印象就是种类太少。只有在几个重点站点或者换乘站点才能看到一些具有装饰性的设计，而在一般的地铁站点公共空间中除了对墙体进行艺术设计外，很少见到对其他公共区域进行艺术设计。地铁车站内部公共空间的设施种类有很多，经调查发现，在这些设施当中，休息座椅、零售机、捐赠箱、引导牌等存在一些艺术化的设计，其中零售机有很浓的商业设计味。地铁车站内公共空间艺术设计整体还是以艺术墙和部分公共艺术品为主，且大多位于站厅层，但由于乘客的停留区域基本在站台层，因此，站厅层公共空间的艺术设计及艺术品很难与乘客产生互动。

二、青岛市地铁公共空间艺术设计存在的问题

通过对青岛地铁公共空间环境的实地调查，笔者分析了青岛地铁的发展现状，并探讨了地铁公共空间艺术设计中存在的问题。

（一）地铁站空间总体设计方面

1. 出入口

调查发现，如今青岛地铁的出入口主要分为两种设计形式，即有顶盖与无顶盖设计，其中多数为有顶盖设计。屋顶设计是一种由绿色钢框架结构和钢化玻璃拼接而成的"机车"设计风格。虽然它反映了现代建筑的特点，但受现代公共艺术和地铁建筑的功能性影响，显得与周围环境不协调，整体建模也很突兀。此外，青岛是一个沿海城市，在雨季或台风来临时，暴露的出入口设计会导致车站涌水，侵蚀车站内的建筑结构和空间装饰；且车站内大面积铺设大理石地板，车站涌水会导致道路湿滑，存在安全风险。

2. 车站大厅

车站大厅公共空间艺术设计相对简单，大部分的地铁站都进行了现代化的综合改造。公共空间的墙壁大多采用白色的铝板进行装饰，有的安装了广告牌，融合了国际美学，但缺乏基于地域文化的创新设计。

3. 站台

通往地下的走廊与站台之间没有设计缓冲空间，使得巨大的客流难以疏散，假期和高峰时段拥堵现象较为严重。

由于地下站台空间狭窄、交通拥挤、秩序混乱，容易造成安全问题。在站台上设置的导轨板与整个空间不兼容，不能集成到整体设计中。地下站台的路面主要由轻钢、铜板、铝塑板、钢化玻璃、大理石等材料构成，在站台上方的强烈灯光的照射下，给人带来一种冰冷感，加剧了乘客的孤独感，导致公共空间缺乏人文关怀。

（二）公众情感的缺失

突如其来的疫情对进入地铁公共空间的人的心理产生了一定的影响，主要表现在负面情绪、回避行为和负面认知三个方面。人的负面情绪主要表现为紧张、焦虑、痛苦、无助等。在人流密集的地方，尤其是在封闭的空间中，人们会感觉到没有安全感，觉得自己处于危险之中。

公众情感的缺失是地铁公共空间中的一个严重问题。目前，地铁公共空间设计的千篇一律也在一定程度上加剧了乘客在公共空间中的冷漠态度。

（三）忽视了人类对公共空间的情感需求

部分地铁站缺乏艺术和人文元素，显得单调乏味[4]。在疫情期间，大众的心理较为脆弱，需要一些优秀的文学作品或青岛的地域文化来安抚内心。地铁站公共空间的设计容易忽视人类的情感需求，这是未来需要解决的关键问题。

（四）青岛地铁公共空间艺术设计的可持续发展

疫情导致了交通运输过程中的心理变化，导致了行为的改变，公众的安全和健康意识急剧提高，对地铁的发展和稳定运行提出了更高的要求。为了应对这一问题，作为青岛地铁的重要组成部分和关键节点，地铁站公共空间的设计应积极响应"人"的新需求，结合社会背景，在心理因素、行为模式和空间环境的互动和影响下，构建更人性化的空间环境[5]。从本质上说，这也是对城市空间设计实践"健康城市"概念的一种回应。在空间设计和公共健康的关系得到认可的背景下，这是从人性化的角度对公共空间设计的思考和实践。

三、青岛市地铁公共空间艺术设计促进的对策建议

（一）地铁站出入口、大厅、站台等公共空间艺术设计策略

1. 出入口

地铁站出入口的设计应该符合地铁站的功能要求，遵循简单、安全的设计原则，整体设计应突出人性化的理念；在尊重青岛市的文化和历史、符合青岛市城市总体规划的前提下，设计个性化的出入口空间。目前青岛市所有地铁站出入口的设计均采用统一风格，设计师应根据周围实际环境，高度融合区域文化，设计不同风格的出入口，反映青岛的地域特征。此外，出入口空间的设计应具有可识别性和引导性。

2. 大厅

地铁站大厅的空间设计不仅要注重艺术表达，而且要注重功能性。地铁公共空间的设计应贯彻"多位一体"的理念，对室内装饰、平面广告、艺术元素、文化标志、照明、机电管道、车站设施等进行整体设计。在设计过程中将影响车站公共空间的诸多因素都纳入设计范围，各方面相互关联，使车站公共空间与城市公共空间的内部活力相互补充。在初步设计阶段，各方面都应进一步整合，以提高车站大厅的整体设计水平[6]。地铁公共空间艺术设计应注重多种设计元素的整合，在满足交通功能的前提下，优化各方面的艺术设计，形成各方面的使用元素相互支持的空间。

3. 站台

在地铁站台的空间设计上，可采用现代建筑材料结合传统文化的形式，将当地的文化元素和符号融入站台设计中。车站内的引导标志应根据站台的整体风格进行设计。站台应预留充足的缓冲、等待及休息空间，并合理划分三个区域，以协调和控制车站的客流。在休息空间设置反映当地文化特色的展览墙，缓解人们等车时的焦虑情绪。针对车站灯光太耀眼的问题，可从"人性化"的角度进行考虑，通过灯具的创新设计营造更好的照明环境，减少局部的点光源、地面反射等眩光现象，调整广告屏幕的亮度，使公共空间的照明环境更为舒适。此外，站台的天花板装饰可以采用青岛当地的艺术设计模式，丰富灯光渲染下的地下空间的艺术氛围，为乘客提供身临其境的空间体验[7]。

（二）地铁公共空间艺术设计的可持续发展策略

1. 地铁历史保护方面

在对老旧地铁车站的维护和改造中，设计师应注意保留车站原有的艺术风格和装饰材料，以保护地面优秀建筑为出发点，而不是盲目地用新技术和新材料取代原有的车站空间设计。面对老旧车站的改造，如何在保持原有特色和实

现功能转换中取得平衡是我们要思考的问题。珍惜历史，而不是盲目地寻求创新，保护车站的历史文化，是实现地铁公共空间艺术设计可持续发展的重要内容。

2. 推动城市经济发展方面

地铁的建设和运营，不仅提升了城市居民的出行便利性，还促进了城市经济的发展。在成熟的地铁网络中，地铁站作为一个连接城市各个地区的交通空间，与人们的日常生活密切相关。可开发以地铁站为核心的综合地下空间，设计车站和周围地下空间的接口，做出充分的估计和合理的规划，形成"滚雪球"的发展模式，实现地铁站、地下商业、地面建筑和基础设施的有机结合，辐射到车站周围500米的城区。

建设地铁品牌形象，可以有效地促进地铁相关文化创意产业和城市旅游业的繁荣，为城市带来无限的活力，这对城市的整体经济发展和城市形象的塑造具有重要意义。此外，要关注地铁公共空间的"软件建设"，有意识地塑造和推广地铁品牌形象，这对消除地铁空间的"特色危机"，推动区域经济的发展和繁荣具有重要的战略意义。

3. 对社会突发事件的应对和控制方面

由于地下建筑环境封闭，灾害一旦发生，将难以进行人员疏散。因此，车站规模、通道宽度、出入口数量、楼梯和自动扶梯设计以及应急逃生系统设计对地铁空间非常重要。在重大突发公共卫生事件的背景下，设计师有必要分析旅客的心理变化及行为模式的变化，并在此基础上考虑地铁站公共空间的人性化设计，从空间形式、空间环境、空间秩序等方面有效地探索和实践地铁站设计方法和改进策略。

（三）满足乘客心理需求方面的设计策略

1. 让乘客感到安全的空间尺寸

在满足人体工程学的基础上，公共空间的陈设设计应满足人们的心理需求。疫情发生后，人们不想在公共场所进行密切接触，与陌生人保持一定距离可以增加人们的安全感，因此应增加相应的隔离设施和公共座椅。据观察，人们往往不愿意选择靠近门或人流频繁通过处的座位，而靠近窗户、墙壁的座位则广受欢迎[8]。因此，在地铁内部公共空间的设计中，应尽可能形成更多的终端，以满足人们的心理需求。设计师应在地铁公共空间中设计更多的绿色环境，形成室内小气候，让人们可以在绿色平台上休息和等待，或者利用绿色植物隔离座位，让人们更接近自然。

2. 增加健康和安全设施

为保障旅客的健康安全，地铁车站应增加消毒设施、通风口和通道，注意卫生间卫生和污水处理，合理布置暖通空调系统的管道。此外，地铁车站应设置临时设施来应对灾害和紧急情况，以确保乘客的安全。

研究表明，人们具有趋光心理，在紧急情况下，公共空间当中的照明引导会优于图文引导。根据人们的心理特点，设计师可以在地铁公共空间的设计中利用照明光源的亮度、颜色、模式等元素，合理布局引导标识系统，便于疏散人群，并使人们在疏散过程中保持稳定的情绪。

3. 突出人性化

首先，合理的流线设置和导视系统设计可以减少乘客在车站公共空间的停留时间。在设计过程中，应确保快线和慢线的结合。流线路径应尽可能短而有效，不要出现重复和交叉，通向每个功能空间的流线应保持畅通，以避免拥挤混乱。其次，设计师在地铁公共空间的艺术设计中应考虑色彩和氛围的搭配，选择能够让乘客感到轻松愉悦的颜色，让车站更加温馨，满足人们的情感需求。最后，为满足老年人、儿童、残疾人等特殊群体的需求，可以在地铁车站中提供相应设备和服务，如设置专用座位和无障碍设施等。

四、结语

地铁公共空间艺术设计的出发点和落脚点是"人"。当前设计的重要任务是积极响应"人"的新的出行需求，增加人性化设计，提高出行舒适度。

青岛地铁公共空间艺术设计要以大众需求为出发点，运用多种空间设计方法来丰富地铁公共空间的艺术形态。根据乘客的心理需求与行为模式，进行地铁公共空间艺术设计，为人们带来安全感、舒适感。可持续发展的设计理念能体现社会温度，满足人们对健康出行及美好生活的需求。希望本文能为青岛地铁公共空间设计及规划提供新方法、新思路，从而增强地铁公共空间的艺术魅力，满足人们的情感需求，创造宜人的公共空间环境。

参考文献：

[1] 安家成. 基于地域性的地铁站空间优化设计策略研究——以青岛市地铁站为例[J]. 城市建筑, 2020, 17(25): 136-139.

[2] 金晓丹. 小议城市环境艺术设计中公共设施艺术化[J]. 美与时代（上），2011(11):93-95.
[3] 孙婷，张羽洁. 公共艺术赋能城市建设与文化发展：第五届国际公共艺术奖颁奖典礼暨国际公共艺术论坛综述[J]. 公共艺术，2022(01):6-19.
[4] 章莉莉. 当前中国地铁公共空间设计管理的价值取向[C]// 邹其昌. 设计学研究·2013. 北京：人民出版社，2014.
[5] 李丽华，全利，蔡晓艳. 后疫情时期轨道交通站点设施设计的应对策略[J]. 包装工程，2020，41(18):313-317+325.
[6] 张子轩，郑一诺，季岚. 基于防疫需求的大学校园景观公共设施设计研究[J]. 轻工科技，2021，37(04):142-144.
[7] 陈蕾. 轨道交通车站内公共服务设施优化设计研究[D]. 苏州：苏州大学，2017.
[8] 李裕民. 后疫情时期城市轨道交通风险防控对策研究[J]. 铁道警察学院学报，2020，30(04):25-29.

作者简介：

李业笑（1992.05—），女，汉族，山东日照人，硕士研究生，青岛恒星科技学院，讲师。研究方向：公共空间设计。

元宇宙背景下非遗文化数字 IP 创新发展研究

刘凡

（河南科技职业大学　河南周口　466000）

摘要：元宇宙背景下，数字艺术的表现形式和呈现途径越来越多元化，涵盖 AI 数字绘画、数字 IP、数字藏品、数字人、虚拟现实数字影像、数字游戏、数字互动装置等。传统非遗文化拥有厚重的文化积淀，是元宇宙时代数字 IP 设计源源不断的创作源泉。因此，非遗文化与数字 IP 的结合能够在数字化背景下迸发出新的生命力。本文主要探讨非遗文化在元宇宙背景下的发展，借助区块链等数字化技术，为我国非遗文化的数字 IP 化发展开辟全新的载体与途径，以助力非遗文化的保护、传播与传承。

关键词：数字艺术；数字 IP；非遗文化；元宇宙

数字 IP 是近年来随着数字技术的发展而兴起的一种新的文化表达方式。它通过将传统文化元素与数字技术相结合，实现了文化内容的数字化创新和传承。数字 IP 的发展涉及多个领域，包括文学、艺术、影视、游戏等，同时受到政策、市场、技术等多种因素的影响。未来，随着数字技术的不断发展，数字 IP 将迎来新的发展机遇。

一、元宇宙背景下非遗文化数字 IP 的发展

非物质文化遗产是一个民族的宝贵财富，代表了一个国家深厚的历史文化积淀，也是国家文化产业和文化事业发展的重要基础。随着数字化时代的到来，非遗文化数字化成为非遗文化行业的发展趋势，也是国家层面大力支持的非遗文化发展方向。非遗承载着丰富的文化内涵，拥有大量可发掘的资源，蕴含着丰富的情感寄托，保留着人们共同的民族记忆，非遗 IP 能够与数字技术和现代生活相融合，可塑造性强，极易引发话题，与其他类型 IP 相比，具有强大的优势。

目前，学术界对于数字 IP 的研究，主要呈现在博物馆数字 IP、数字漫画 IP、数字绘本 IP、游戏 IP、虚拟人 IP、IP 视觉设计、IP 文创产品开发等方面。统观中国知网关于数字 IP 的研究论文，发现数字 IP 的实践研究略滞后于理论研究，且研究主题集中于较为具体化的文化 IP 类型。总体而言，现在对非遗文化数字 IP 的创新发展缺乏在数字背景和元宇宙背景下的分析，且大多止步于概述性理论研究，较少进行实践层面的细化研究。

二、元宇宙背景下非遗文化数字 IP 的创新实践

在元宇宙背景下，非遗文化数字 IP 化的渠道更加多元。下面列举两个案例，对非遗文化数字 IP 的创新实践进行介绍。

（一）京剧数字 IP 的实践案例

京剧是中国传统戏曲的代表之一，也是国家级非物质文化遗产。随着数字化技术的发展，京剧数字 IP 成为一种新型的文化产业，人们通过数字化技术对京剧进行保护、传承和推广。

京剧作为中国国粹，在非遗数字 IP 建设中能够发掘和利用的资源较多。在视觉艺术呈现方面，京剧的脸谱有十分突出的特点，且不同颜色的脸谱代表不同的人物性格，因此，可将京剧脸谱元素与数字艺术和创意设计相结合，开发出具有非遗特色的新型文化产品，如数字绘画、动画、游戏等。京剧作为一门综合性艺术，具有独特的舞台表演特性，可结合数字化手段，对京剧表演进行数字化采集和存储，包括演员表演、音乐、服装、道具等元素的数字化信息，进一步通过虚拟现实（VR）和增强现实（AR）技术，为观众提供沉浸式的京剧体验，让观众能够身临其境地感受京剧的魅力。除此之外，京剧数字 IP 的打造需将传统文化与现代审美相结合，既要保持京剧的传统韵味，又要符合现代人的审美需求和文化消费习惯，从而吸引更多的年轻观众和消费群体。京剧数字 IP 可以与其他产业进行跨界合作，例如与游戏、动漫、时尚设计等领域进行合作，共同开发出具有创新性的文化产品。同时也可以探索新的商业模式，例如通过众筹、共享经济等方式，引入更多的社会资源参与到京剧数字 IP 的开发和推广中。京剧数字 IP 开发路径如图 1 所示。

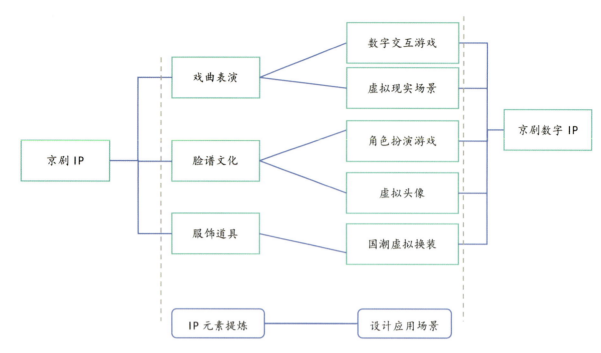

图 1　京剧数字 IP 开发路径

（二）"十二花神"数字 IP 的实践案例

十二花神源于中国古代的花朝节，象征着劳动人民对美好生活的向往和追求。在时代快速发展的今天，这种承载人们精神寄托的 IP 产品，更加符合人们的心理需求，能赢得消费者的青睐。

十二花神来源于中国民间传说。数千年来，中国人的生活中少不了以花作为装饰，"花文化"根植于中国人的心中，具有较为深厚的情感基础。在中国传说中，百花各有其司花之神，也各拥有一段美丽的故事，而历代文人墨客玩味和吟咏百花，弄出了许多趣闻轶事，从而造就出十二个月的花神。笔者所进行的数字 IP 实践就是以十二花神为原型进行 IP 吉祥物设计，创作交互式故事情节，将它们融入元宇宙的虚拟世界中，为数字 IP 的创新发展探索新的可能性。在艺术表现形式上，吉祥物可设计为二维形式和三维形式，见图 2 和图 3。

在元宇宙中，基于花卉的形态和特征构建十二花神虚拟形象，可以创造每个花神的数字孪生和虚拟化身。借助区块链等技术，依托数字化平台，这些数字孪生和虚拟化身可以为观众提供沉浸式的体验。通过穿戴虚拟现实设备，观众可以与这些虚拟化身进行互动，感受到它们的存在和情感。

图 2　十二花神之九月菊花二维形象图

图 3　十二花神之一月梅花三维形象图

在实践过程中，基于十二花神的情感属性等特征，利用区块链技术将十二花神数字 IP 转化为数字藏品。通过购买和持有这些数字藏品，观众可以拥有十二花神数字 IP 的所有权和收藏权。根据十二花神与十二个月的本质联系，可以赋予这些虚拟形象以具体的数字化生命特征，如姓名、年龄、性格、月度吉祥语等属性，以增强其与观众之间的情感联结。同时，在元宇宙中，可以建立以十二花神为主题的互动平台和社区，观众可以在这些平台上分享自己的体验、感受、创作内容等。通过社区建设，可以增强观众的参与感和归属感，推动十二花神数字 IP 的传播和发展。在数字 IP 的跨界合作和创新应用方面，可与其他领域的艺术家、设计师、技术公司等合作，将十二花神数字 IP 应用到

不同的领域中，如游戏、影视、音乐、时尚等。通过跨界合作和创新应用，可以拓展十二花神数字IP的受众群体，推动其在元宇宙中的发展。

三、非遗文化数字IP的创新发展策略

（一）深入挖掘非遗文化内涵，助力非遗文化数字IP多元融合

非遗文化内容是非遗文化数字IP开发的重要基础，需要对其进行深入挖掘，了解其历史、传承和发展过程，以把握其独特的文化内涵和价值，为数字IP的创新发展提供更广阔的思路和空间。笔者通过市场调研发现，目前市场上非遗类数字藏品的主要卖点都来自非遗项目本身，而藏品本身的内容创新性不足，使非遗类数字藏品在与潮玩类、游戏动漫类数字藏品的竞争中难以获得优势。因此，在实际的市场运作中，非遗文化的数字IP开发通常会结合其他文化元素，如凤翔泥塑与十二生肖结合，剪纸艺术与"福"文化结合等。数字技术和传统文化的多元融合，使非遗文化在新时代网络化的话语体系背景下重塑文化内涵，与现代青年产生情感联结，由此激发出生生不息的生命力。

（二）注重作品设计创新，多元化展现数字IP形态

数字IP的创新发展过程中，在深挖非遗文化内涵的同时，可以结合不同类型文化的特性，采用多元化的表现形式，如动画、交互游戏、虚拟现实、交互装置等，将非遗文化的数字IP作品融入其中，让观众能够更直观、深入地了解和体验非遗文化。

作品的设计创新通常来源于内容的构思设计，而除却内容的创新外，形式创新也是决定作品最终呈现效果的关键要素。结合不同非遗文化的特性，选择合适的呈现方式，能达到较为完美的视听效果。例如，对于戏曲类非遗文化，可利用数字技术为体验者创造一个沉浸式的交互体验空间，让他们能够深入感受戏曲艺术的魅力。通过虚拟现实技术，观众可以身临其境地体验戏曲的表演场景，甚至可以与演员进行互动。此外，将戏曲人物、故事等元素融入数字动画中，可创新地展现戏曲艺术。在视觉传播方面，可通过社交媒体平台传播戏曲艺术，吸引更多年轻人的关注和参与。例如，以短视频、直播等形式展现戏曲表演内容，在抖音、微博等平台上进行传播。

（三）线上线下联动，赋能数字IP衍生价值

在现实应用层面，非遗文化数字IP的系列产品应当拓展应用场景和展示渠道。非遗文化数字IP产品通常以虚拟视觉艺术的形式呈现，因此，线上呈现的方式更为常见，例如平面宣传海报、动画视频、虚拟形象、卡通头像、潮玩角色、数字游戏、数字交互等。将虚拟角色构建为现实可见的形象，能够形成粉丝效应，满足人们的情感需求。目前，此类现实化应用场景的发展正如火如荼，如迪斯尼乐园、动漫主题公园等。但在数量和内容上，具有中国特色的非遗文化数字IP的现实场景延展应用较为匮乏。

在元宇宙背景下，探索创新的商业模式，将非遗文化与商业相结合，实现非遗文化的商业价值。例如，可以通过数字IP授权、合作开发等方式，将非遗文化元素融入产品设计中，开发出具有非遗特色的新型文化产品。数字藏品是可公开交易的虚拟作品，在作品本质特性上，非遗文化数字IP十分符合数字藏品的传播特性。因此，在数字藏品交易平台上逐渐出现许多非遗主题的数字IP作品，如二十四节气插画等。针对这些数字藏品的艺术内容，连接线下实体，既能拓宽非遗文化数字IP的应用场景，又能进一步传播非遗文化，对非遗文化的传承和发展具有积极的影响。

（四）全面拓展新媒体推广渠道，加强国际传播

随着传媒技术的不断发展，新媒体已深入人们的生活。中国互联网络信息中心2023年8月20日在北京发布《第52次中国互联网发展状况统计报告》，报告显示，截至2023年6月，我国网民规模达10.79亿人，即时通信用户、网络视频用户、短视频用户规模分别达10.47亿人、10.44亿人和10.26亿人。由此可见，中国的互联网普及率极高，互联网用户中的短视频用户占比达95%。短视频平台的兴起也为非遗文化提供了新的展示窗口和传播途径，使得非遗的活态性和实践性得以在更广阔的舞台上展现，激发了社会各界对非遗文化数字IP的关注和参与。此外，还可以利用社交媒体平台，如微博、微信等与观众开展互动，了解大众的需求和反馈，不断改进和优化推广内容。

非遗App的开发是传播非遗文化的有效途径，可以让更多的人了解和体验非遗文化，推动非遗文化的传承和发展。例如，故宫博物院推出了《每日故宫》《故宫展览》《韩熙载夜宴图》等App，供用户了解故宫的历史和文化。此外，非遗小程序的应用更加方便用户的搜索与使用，其有文字、视频、音频等各种展现形式，能够更方便地将技艺、音乐、舞蹈等非物质文化遗产内容展示给用户，并提供相关的交互和体验功能。

（五）完善行业监管机制，助力数字版权生态系统的构建

元宇宙背景下，非遗文化数字IP基于区块链的数字版权管理服务的应用研究具有巨大的潜在价值，但在实操层面仍然面临一些挑战，如版权认证标志统一问题、账户信息的安全性问题、难以实时交互的延时问题、算力资源浪费

问题等。数字版权生态系统是一个复杂的系统，需要完善的行业监管机制来保障其健康、有序发展。

首先，需要建立统一的行业标准，制定统一的数字版权行业标准和规范，包括版权保护、交易规则、服务流程等各个方面，以确保行业的规范化发展。其次，要加强对数字版权市场的监管力度，打击侵权行为和不良竞争行为，维护市场的公平、公正和透明。最后，鼓励和支持数字版权产业的技术创新，推广和应用新的技术和模式，提高版权保护的效率和水平。

要保障数字版权领域的长期发展，加强数字版权领域的人才培养刻不容缓。数字版权人才包括技术人才和管理人才等，其素质和能力均需要得到进一步提高。此外，可通过加强国际数字版权领域的交流与合作，借鉴国际先进经验和技术，来推动中国数字版权产业的国际化发展。

四、结语

在元宇宙背景下，非遗文化数字IP化的渠道更加多元，但同时也面临一些挑战。为了更好地保护和传承非遗文化，同时为其注入新的生命力和活力，需要采取一系列措施。①需要深入挖掘非遗文化内涵，助力非遗文化数字IP多元融合，提炼其核心元素和文化内涵，并运用多元化的表现形式和现代科技手段，将非遗文化与数字IP进行融合创新。②注重作品设计创新，多元化展现数字IP形态，一方面在数字IP的设计中注重创新，结合非遗的特色和现代审美，创造出具有独特魅力的作品，另一方面通过多元化的展现方式，如虚拟现实、增强现实等，让观众能够更加深入地了解和体验非遗文化。③线上线下联动，线上通过新媒体平台进行推广和传播，如社交媒体、网络直播、短视频等，提高数字IP的知名度和影响力；在线下通过实体展览、演出等方式将数字IP转化为实际商业价值。④加强与国际文化机构的合作，推动非遗文化的国际传播。⑤完善行业监管机制，助力数字版权生态系统的构建。唯有如此，才能让非遗文化在元宇宙背景下焕发出新的生机和活力。

参考文献：

[1] 向勇. 文化产业导论[M]. 北京：北京大学出版社，2015.

[2] 向勇，白晓晴. 新常态下文化产业IP开发的受众定位和价值演进[J]. 北京大学学报（哲学社会科学版），2017，54(01)：123-132.

[3] 程武，李清. IP热潮的背后与泛娱乐思维下的未来电影[J]. 当代电影，2015(09)：17-22.

[4] 龚岚淇，许蔚蔚，鲁炎. 文化IP产业链视角下非遗数字藏品发展探析[J]. 中国商论，2023(16)：98-102.

[5] 中国互联网络信息中心. 第52次中国互联网络发展状况统计报告[R/OL]. (2023-08-28). https://www.cnnic.cn/n4/2023/0828/c88-10829.html.

[6] 聂静. 基于区块链的数字出版版权保护[J]. 出版发行研究，2017(09)：33-36.

作者简介：

刘凡（1993.10—），女，汉族，河南泌阳人，讲师。研究方向：数字媒体艺术。

交互设计视域下现代展示空间设计探究

裴瑶

（内蒙古鸿德文理学院　内蒙古呼和浩特市　010000）

摘要： 在信息化时代背景下，科学技术的不断革新使现代展示技术展现出了全新的面貌。其中，交互技术、多媒体技术等新型技术手段被广泛应用到展示空间设计中。为了进一步提高现代展示空间设计效果，要注重合理引入交互设计。本文通过对展示空间设计现状进行分析，探究展示空间设计中的主要交互方式与应用原则，进一步展现出交互设计在展示空间设计中的价值。研究表明，将交互设计应用到现代展示空间设计中具有很大的优势，可以提升参观者的认知效率，提高空间展示的表现力，并突破时间与空间的限制。

关键词： 交互设计；现代展示空间；设计

在信息化时代背景下，展示空间设计必须打破以往的展示方式，让参观人员能够积极主动地融入展览活动中，准确获取展览的主题信息，防止出现"走马观花式"的观展[1]。所以，将交互技术引入现代展示空间设计中具有十分重要的意义。

交互设计是一种界定、设计人造系统行为的设计。信息技术以及计算机硬件的不断发展为交互设计提供了良好的发展平台，交互设计慢慢被应用到展览展示当中。交互设计为展览带来的互动展示是社会互动的独特形式[2]。一般来说，交互设计明确了两个及以上互动主体之间交流的内容与方式，使之通过协作，实现既定的目标。在实际进行交互设计时，可以基于产品的显示界面或者行为等，使产品与使用者之间建立紧密的联系，更好地满足使用者的需求，达成相应的目标。简而言之，交互设计实质上是将一系列的交流与互动，以文字、音频以及图片等形式表现出来，从交流的内容、方式以及规则等不同维度进行统一设计[3]。为了有效推动交互设计在现代展示空间设计中的应用，本文重点分析了现代展示空间设计现状，指出了现代展示空间设计中的主要交互方式与应用原则，提出了在展示空间设计中引入交互设计的优势与价值，以期为推动我国展示空间设计不断发展提供帮助。

一、展示空间设计现状分析

在体验经济时代的背景下，人们对休闲娱乐、艺术欣赏以及主题探究等展示空间的基本要求越来越高[4]。人们不仅要求展示空间具备基本的展示功能，同时还希望能够与其建立情感上的共鸣，获得更好的体验，从而满足自身精神层面的需求。所以，在众多社会文化活动当中，拥有显著教育属性的展示活动成为大众关注的焦点。现代交互设计发展迅速，多种多样的设计思维对现有的展示空间设计产生了非常大的影响。在进行现代展示空间设计时，要注重陈列主体和受众之间的互动交流，促使两者在认知、情感等方面产生有效的互动[5]。

随着现代设计领域的不断发展，产生了许多新型的设计理念，如情感设计、交互设计以及绿色设计等，这些都在潜移默化中改变了关于现代展示空间的设计思维与方式。在信息化时代背景下，展示空间设计应当积极创新，改进以往的展示方式，吸引参观者充分融入展览活动中，准确获取展览主题信息，防止出现"走马观花式"的观展。交互设计可以充分调动参观者的视觉、听觉、嗅觉以及触觉等多种感官，因此被广泛应用到现代展示空间设计当中，成为现代展示空间设计创新的重要突破点。

二、现代展示空间设计中的主要交互形式

展示空间的重要功能便是将组委方的信息与理念等准确传达给观众，而将交互设计引入现代展示空间设计中，有助于提高信息传达的效果。传统展示空间设计过程中，展示信息只能够单方向地传达给参观者，表现出较强的被动性，交互设计则鼓励参观者融入其中[6]。所以，在现代展示空间设计过程中，应当将参观者的交互行为当成设计关键点，只有参观者充分融入展示活动中，才能够达成互动行为。当下，越来越多的交互设计开始被应用到展示空间设计中，如VR技术、语言识别技术以及眼动跟踪技术等。一般来说，应用到现代展示空间设计中的交互设计主要包含以下几种。

（一）体感交互

体感交互一般表现为参观人员在不利用相关控制设备的情况下，基于身体动作来控制系统的交互方式。体感交互不单单能够通过肢体动作来实现，声音也是其实现交互的重要介质[7]。体感交互技术的出现使人们能够便捷、高效地和相关设备或环境开展互动，为参观人员带来良好的体验感。传统展示空间设计过程中，通常将视觉作为设计的核心。然而，随着参观人员的需求越来越多样化，还需要在设计中融入触觉、嗅觉等不同感官体验，让参观人员产生身临其

境的感觉。

在德国门德尔松故居博物馆中有一个十分有趣的交互装置《Effektorium》，如图1所示，参观人员通过触摸屏或者手势等与设备进行交互，可充分体验到当指挥家的乐趣。该交互装置包含1个数字乐谱与13个扬声器，每个扬声器代表不同的乐器，而数字乐谱中包含门德尔松创作的不同作品。参观人员在查看电子记事本之后，可依照自身需求与喜好选择曲目，同时通过摆动导体指挥棒实现对节奏的控制。参观人员能够通过该交互装置指挥虚拟管弦乐队，一方面可以切身体验到成为一名音乐家的乐趣与自豪感，另一方面能够更加深入地领悟门德尔松乐曲的精髓。得益于该交互装置，门德尔松故居博物馆被人们评为精致的音乐博物馆。

图1　《Effektorium》交互装置

（二）语音交互

语音交互是参观者通过"对话"的形式和展品进行交流互动，该交互方式十分简便、流畅与高效，然而在实际进行语音交互时，还是存在较多的问题[8]。首先是交互设施只能够按照系统设定来回应，并不具备人类的智慧；其次是语言交流具有较强的随机性，无法让机器做到灵活应变。在实际开展语音交互设计时，需要格外注意以下几个方面：第一，语音输入，通过语音传感器获取音频信号以后，基于相应的语音软件实现语音信号向数字信号的转变，达成语言输入目标；第二，语音识别，一般来说，语音识别是基于特征挖掘、模式匹配以及模型练习等技术实现的；第三，语音合成，在该环节中对整合好的文本信息进行二次加工，使其成为人们能够听见的声音信息。语音交互表现出良好的发展趋势，图2所示为美国著名艺术家创作的展示作品《Evoke》，是一个十分成功的语音交互设计案例。创作人员在约克大教堂外侧设置了一个大型的投影仪，同时在教堂前方安装了语音传感器，当人们在教堂前方发出声音之后，投影仪便会将不同的图像投影到教堂外立面上。人们的交谈声、脚步声以及音乐声等都能够通过传感器转化为图像，由于不同声音的音色具有较大差异，不同声音传输到系统后在教堂外立面上展现的图像也是各不相同的。此外，声音的高低、节奏等均会改变图像形式与内容。

图2　语音交互设计案例《Evoke》

（三）数据交互

数据交互是指参观人员在与展品进行交互时，是以数字、数值等为介质进行的交互[9]。该交互方式主要涵盖直接输入、选择性输入以及信息读入。直接输入是借助电子设施的按键、触摸屏等将相关信息导入系统中，要求输入的信息具有较高的精准性；选择性输入通常建立在菜单选项的基础之上，既可以导入菜单序号，也能够直接选取相关内容，不仅可以有效提高信息输入的精准性，同时也不需要参观人员记忆较多内容；信息读入一般是采用相关设备识别二维码、磁卡等，并读取其中包含的相关信息。现在越来越多的博物馆、展览馆等开始应用数据交互方式，

比如图 3 所示的《漂流数字》便是一个十分成功的数据交互设计案例。在该交互装置中，设计了一个长 10 米、宽 3 米的特殊界面，包含各种数字信息的投影从界面上缓缓流过，参观人员可以随机选择一个数字和装置进行互动，不同的数字会给予不一样的信息反馈，从而为参观人员带来奇特的感受。

图 3 《漂流数字》交互装置

三、展示空间设计中交互设计运用原则

（一）秉承交互方式的一致性原则

交互方式是落实交互行为的重要架构与方式，不仅是彰显展示主题的关键模板,同时还是对主题的提取与精炼[10]。交互方式的一致性主要表现为设计人员采取的交互设计逻辑结构和展示主题保持一致，换言之，针对不一样的展示主题，需要匹配相对应的交互方式，从而更好地彰显展示主题。不同的交互方式可为参观人员带来多样化的体验。交互设计师大多围绕展示内容进行交互设计，根据展示主题来构建整个展示空间，从而为参观人员打造情境化的展示效果。设计师要合理规划交互行为，基于隐喻、提喻等手段实现主题内容的可视化。

比如，在 2022 年的迪拜世博会上，英国以"诗亭"为主题构建了一个高度为 20 米的锥形展馆，该展馆的外围是由多个从中心点向外延射的板条构成的。参观人员在展馆的"喉舌"位置任意说出一个词语，之后走到展馆的中心位置，算法模型会依照该词语创作出相应的诗歌，并在 LED 显示屏上展现出来。"诗亭"象征"人工智能与空间领域领先的专业知识"，和世博会主题"沟通思想，创造未来"相契合，此外，其外形设计、选材等充分体现了设计的中心思想。

（二）遵守视听风格的一致性原则

在进行展示空间设计时，应用交互设计的最终目标是精准体现展示空间主题。所以，在实际设计过程中需要确保交互装置外观、视听类型等和展示主题相统一，防止和展示主题产生矛盾。

2021 年我国举办的花卉博览会上，许多展示空间的设计都运用了数字虚拟技术，为参观人员带来沉浸式的交互体验，推动了"科技＋文化"的有效结合。花博会世纪馆东馆共包含 3 个展区，所有展区中展现出来的花草均是通过数字技术实现的。在"盛放"展区中设置了一个能够 360°旋转、直径达到 2 米的 LED 球，利用裸眼 3D 技术将不同花卉盛开的景象展现出来。此外，在 LED 球的附近还设置了外观为"花瓣"与"花萼"的投影墙与交互设备，参观人员用手触摸交互设备时，便会产生鲜花烟火秀。在花卉博览会上引入各种高科技手段，一方面有效提高了花卉展览的意境感与科技感，另一方面可以让参观人员在互动交流中学习到更多的花卉知识。

四、展示空间设计中运用交互设计的优势

（一）提升参观者的认知效率

现代科学技术水平不断提高，人们的生活水平也得到了极大改善，以往"灌输式"地罗列展品显然不能够契合现代参观者的需求。哈罗德·加芬克尔（Harold Garfinkel）是美国十分有名的社会学家，其针对人类交互行为开展了大量的研究工作，提出人和人、人和动物之间的互动是人类获取知识、提高认知水平的重要途径。将交互设计应用到现代展示空间设计中，可以有效改变以往一成不变的展示方式。依托多媒体技术、网络技术等可以生动形象地表达展示主题，且不同互动方式使得参观人员从之前的被动接受发展为主动感受，参观人员的主观能动性得到充分激发，能够全面融入展示空间中，同时准确获取各种关于展示空间的信息。

（二）提高展示空间的表现力

将交互设计应用到现代展示空间设计中，可使展示设计从以往的"以产品为中心"发展为"以观众为中心"。通过各个感官去获取外界信息是人们掌握新知识的主要方式，而多感官交互体验设计有助于调动参观人员的各个感官，为参观人员带来与众不同的感受。此外，需要注重参观人员在展示空间中的体验感，采取不一样的体验模式或者优化传统体验模式，可以使参观人员得到更好的体验，从而主动给予回应。多感官交互体验设计是一种十分重要的交互设计方式，改变了以视觉为核心的传统展示空间设计手法，更加注重契合参观人员的不同感官需求，进而有效提高展示空间的表现力。

基于参观人员的感官体验进行展示空间设计，进一步丰富了参观人员获取信息的途径，更好地展现出展示空间的信息传达功能。在进行现代展示空间交互设计时，引入虚拟现实技术、眼动跟踪技术等技术，能够为参观人员提供较为真实的展示效果，使得参观人员在没有肢体接触的情况下获得良好的沉浸式体验。

（三）突破时间与空间的限制

从本质上看，展示空间是一个三维空间，拥有较为明显的时空特性。在现代科学技术快速发展的背景下，将现代科技手段应用到有限的实体空间当中，参观人员在某一特定空间中便可以感受到世界的千变万化，不再受到时间与空间的约束。随着现代交互技术的不断发展，越来越多的展示空间设计开始引入交互设计。在判断一个展览是否成功时，既要从参观人员能否详细、深入地获取展品信息方面进行考察，还需要确认参观人员有无自觉主动地进行分享和传播。

五、结语

综上所述，展示空间作为一个向大众传递信息与理念的公共空间，在信息传达上具有特定的本质要求。而在现代展示空间设计中引入交互设计有效地契合了这些要求。现阶段全息影像技术、数字技术等快速发展，有效推动了展示空间和交互设计的紧密结合。这一方面使得交互设计拥有更为丰富的文化内涵，另一方面颠覆了传统展示空间设计方式，实现了展示空间信息的广泛传播。将交互设计运用到现代展示空间设计中，加强了参观人员和展品、环境等的交流，构建了双向互动的观展方式，可更好地满足参观人员的情感需求，具有可观的发展前景。

参考文献：

[1] 李女仙. 民俗博物馆展示设计的叙事特征与空间建构——以新会陈皮文化体验馆为例 [J]. 装饰, 2017(08): 132-133.

[2] 郭晓燕, 高锐涛, 汪隽. 新媒体展示设计中的交互设计方法探索 [J]. 包装工程, 2016, 37(08): 166-169.

[3] 周橙旻, KANER Jake, 梁爽, 等. 基于交互技术的家具展示创新设计探讨 [J]. 包装工程, 2015, 36(14): 18-22.

[4] 薛娟, 王越. 交互体验在展示空间设计中的创新应用研究 [J]. 家具与室内装饰, 2021(08): 120-125.

[5] 秦佳, 于海洋. 交互式展示空间设计——交互方式变革下的科技与艺术融合探索 [J]. 艺术评论, 2017(10): 173-176.

[6] 于健. 新媒体构建下的展示空间叙述语言的变化 [J]. 上海纺织科技, 2019, 47(04): 67-68.

[7] 赵岩. 基于实体交互和数字媒体技术的展示空间设计研究 [J]. 科技资讯, 2022, 20(07): 28-30.

[8] 任光培, 胡林辉. 交互演绎趋势下视觉隐喻与展示空间设计的耦合发展 [J]. 中国博物馆, 2020(03): 38-42.

[9] 牟婷. 大数据与数字媒体融合下的博物馆空间展示探索 [J]. 东南文化, 2022(S1): 82-84.

[10] 邵俊翔. 交互影像在公共空间展示设计中的应用与实践 [J]. 工业建筑, 2022, 52(04): 308-309.

作者简介：

裴瑶（1992.09—），女，蒙古族，内蒙古呼和浩特人，硕士，助教。研究方向：视觉传达设计与信息可视化。

环球游憩奖对游憩学科与产业的发展意义

李国强[1]　孟乔[1]　刘魏欣[2]

（1.成都时代文丛文化传播有限公司　四川成都　610000；2.四川聚落人居文化技术研究院　四川成都　610000）

摘要：现代化城市建设要求城市空间具备更多功能。环球游憩奖由环球游憩网和北美游憩环境协会等合作机构联合设立，对完善学科评价体系、指引发展方向、树立学术标杆、扶持技术创新等具有重要作用，从而推动理论转化为实践、改善生活质量、形成良好氛围、推动人才发展、加强交流合作。

关键词：环球游憩奖；游憩学科；游憩产业；城市建设

2023年6月13日，环球游憩奖（GRA AWARDS）2022—2023获奖名单公布。经过初审、复审、终审三轮评审，评审专家组评选出年度奖项408项，其中概念设计组评选出年度金、银、铜奖100项，优秀奖、入围奖289项，导师奖15项；工程项目组评选出年度最佳开放空间景观奖1项，最佳美学空间建筑奖1项，最佳建筑装饰设计奖1项，年度艺术大奖1项。

作为由环球游憩网和北美游憩环境协会等合作机构联合设立的一项全球性奖项，环球游憩奖旨在表彰在游憩与旅游领域做出杰出贡献的个人、组织和项目，从而联合全球设计创意机构、环境保护组织或人居环境观察者，创造出种类多样的促进健康生活的美好环境、游憩活动及游乐产品。自2021年设立以来，环球游憩奖已经成为游憩与旅游领域最高荣誉之一。获得环球游憩奖的个人或组织，不仅在游憩与旅游领域取得了卓越的成就，更为该领域的发展做出了重要贡献。

现代化城市建设对城市空间提出了更高的要求。1933年8月，国际现代建筑协会（CIAM）第四次会议通过了关于城市规划理论和方法的纲领性文件《城市规划大纲》（后来被称作《雅典宪章》），该文件提出"居住、工作、游憩、交通"是城市四大功能，城市规划的目的就是保证这四大功能活动的正常进行。

随着社会生产力的发展和生产效率的持续提高，人们的闲暇时间越来越多。1930年，经济学家约翰·梅纳德·凯恩斯在他的文章《我们孙辈的经济可能性》中预言，21世纪，人们每周只需要工作15个小时。凯恩斯写道："这是人类自被缔造以来，第一次面临真实、永恒的困境，即如何打发休闲时光。"他指出："游憩是休闲时最为普遍的方式。"

游憩领域包括的内容极为广泛，涉及文旅、景观、建筑、艺术等学科和产业。在此背景下，环球游憩奖基于改善"游憩"环境而发起，是游憩领域在国际上最权威的专业奖项之一，近年来受到了越来越多的关注。日益繁荣的休闲游憩产业体现了人们对美好生活的向往从物质需求向精神需求转变。

从学科发展的角度看，环球游憩奖对游憩学科完善评价体系、指引发展方向、树立学术标杆、扶持技术创新等方面具有重要作用。

随着我国社会经济的发展，各种各样的学术、技术、艺术类奖项如雨后春笋般涌现，但其中一些奖项的含金量不高，还有一些奖项只是昙花一现。产生这两种现象的原因都是奖项的设置、评选和产生不能按照既定章程有规律地进行。因此，许多专家学者都提出要完善学术评审机制，排除"非学术"因素，使各类奖项，尤其是国际级、国家级的奖项能得到学界认可。在游憩领域，就有不少学者表示，由于近年来市场价值观念的负面影响，"学术人情化""学术经济化"渗透到评奖过程中，人为干预、利益驱动、暗箱操作等违规操作在评奖中时有发生，导致了不公正的评奖结果，引起了各界的关注及批评。有学者甚至认为，部分学术评奖正在走向"异化"，成为学风不正、学术腐败的新源头和生长点。而环球游憩奖的诞生和发展，最主要的目的就是完善游憩学科的评价体系，营造公平、公正、公开的学术评价环境。

与此同时，由于游憩学科的内容丰富，涉及旅游、酒店、会展、体育、文化等多个领域，时代特性强，因此，环球游憩奖不仅要求被评成果具有较强的实用性，能够提高游憩学科水平，还要求其能够为游憩学科的未来发展指明方向，对游憩领域的革新产生积极影响。许多获奖成果都对游憩学科的发展产生了深远影响。

环球游憩奖的评选以优秀成果为代表，树立学科相关领域的学术标杆。学科的发展需要鲜明的旗帜，这其中，由有关部门、科研管理机构和学术社团等设立的不同层次、不同种类的奖项覆盖人文社会科学、自然科学的各个研究领域，其所针对的学科领域、学者群体不尽相同，在学术界有着不同程度的影响力，遵循科学规律、长期运行的奖项都在各个学科内产生了权威性的指引作用。作为获奖个人而言，也能够获得来自政府、企业和社会各界的关注和认可，提高知名度和影响力，从而获得更多的资源和支持。

此外，游憩学科的特性决定了其需要以客观实际为导向，真正解决学科发展中存在的问题，而环球游憩奖至今已

经历数年的发展，有力推动了游憩领域工作向前迈进。对于游憩学科而言，思想、理念、技术创新是其发展的不竭动力。面对日益激烈的学术竞争，环球游憩奖让从事相关学科的教师、学生和科研人员都不断思考游憩学科要想实现长远发展需要依靠什么，在具体的学科方向上应该制定什么样的发展战略。

对于产业发展而言，环球游憩奖也具有重要的价值，体现在推动理论转化为实践、改善生活质量、形成良好氛围、推动人才发展、加强交流合作五个方面。

当前，国内外学者对于游憩学科到游憩产业的创新成果转化力度不足，与行业实际需求的接轨程度不高，难以发明新技术、解决实际问题。在此情形下，通过成果评选奖励，能够为游憩学科和产业之间的融合建立一道桥梁，使前者介入客观实践，打破科研壁垒，用更全面准确的评价体系来指导理论成果转化为实实在在的科学、技术、经济、社会、文化价值，真正地将创新成果落实到市场，从而带动地区的经济、社会、文化快速发展。

从服务社会发展方面看，环球游憩奖的许多成果被广泛应用于实际生活中，如大量的公园景观设计、艺术馆设计、红色主题科普馆设计等，为人们提供了休闲和放松的场所，使人们的生活质量提升，得到了大众的一致好评。与此同时，环球游憩奖涉及的许多成果依托最前沿的互联网技术，将公众的现实需求作为基础，为游憩产业提供了全新的发展思路，并为相关技术研究提供了重要依据。无论从哪个角度来说，环球游憩奖都使游憩产业与改善公众生活质量之间建立了更紧密的联系。

环球游憩奖的参赛单位除了众多高校以外，还有大量的文化传播公司、规划设计公司等，为产业的发展带来了新的视角，能够在游憩产业内形成尊重知识、尊重科学、依靠科学的良好气氛，激励游憩产业工作者努力奋斗，从创新角度来思考产业变革问题，提高所处产业的科技创新能力。值得关注的是，近年来，许多游憩产业从业单位都在贯彻尊重知识、尊重人才的方针，鼓励自主创新，促进科学研究、技术开发与经济、社会发展密切结合，促进科技成果商品化和产业化，加速科教兴国和可持续发展战略的实施。无疑，环球游憩奖为产业的创新变革铸造了良好的平台。

人才的发展需要更多的支撑政策和奖励机制，众多知名机构联合设立环球游憩奖的初衷也是为了更好地推进游憩领域人才的发展。2013 年，全球游憩相关产业占 GDP 的比重已经超过 9.5%，对就业的贡献率超过 10%。而我国开设游憩相关专业的高校仅十余所，相关研究基本从 20 世纪 90 年代开始，游憩相关产业占我国 GDP 比重不超过 5%。对比可知，我国游憩相关学科、科研、产业的发展严重滞后，存在着较大的发展空间。目前，我国进入了高质量发展阶段，而高质量发展需要高质量人才，游憩产业的相对落后呼吁更多高质量的游憩领域人才投身于产业建设中，这也是环球游憩奖越来越受到关注的原因之一。

游憩产业是一个全球性的产业，需要各国之间加强交流与合作。环球游憩奖的设立，为各国游憩领域的交流与合作提供了一个重要的平台。环球游憩奖的评选和表彰可以帮助游憩领域相关从业人员相互了解、学习和借鉴，加强合作和交流，共同推动游憩产业的发展。

参考文献：

[1] 江西网络广播电视台. 2021 GRA AWARDS 环球游憩奖颁奖典礼在成都举行[EB/OL].(2021-07-07). http://cn.chinadaily.com.cn/a/202107/07/WS60e52049a3101e7ce9758862.html.
[2] 赵明，邹芳芳. 我国游憩研究的现状与游憩学科建构的设想[J]. 莆田学院学报，2008(04)：30-34.
[3] 王庆生. 世界游憩产业发展的现代特征[J]. 中州大学学报，2005(01)：26-29.

作者简介：

李国强 (1995.10—)，男，汉族，四川合江人，本科，工程师。研究方向：游憩产业发展。
孟乔（1991.11—），男，汉族，四川仪陇人，本科。研究方向：游憩产业发展。
刘魏欣 (1998.04—)，女，汉族，四川宜宾人，本科，工程师。研究方向：环境设计。

基于环境艺术设计专业的课程思政教学开展设计与研究

李静

（湖北商贸学院　湖北武汉　430079）

> **摘要**：课程思政既是一种现象级别的文化理念，又是一项重大的社会实践。环境艺术设计专业的学生由于在学习过程中更侧重职业技能训练，对思政类课程的投入相对较少，课程思政的介入则是构建学生价值观的重要途径。新时代环境下，艺术设计类专业要想在多学科交叉、差异化环境中取得发展，就必须充分将课程思政教育融入课堂教学，提高学生的社会责任感以及专业核心竞争力。本文立足于环境艺术设计专业视角，从本专业课程思政的开展难点、开展意义、开展原则出发，结合实际教学过程中的课程思政案例切入点进行分析，探索新人文环境下的环境艺术设计专业与思想政治教育融合的新途径。
>
> **关键词**：环境艺术设计；课程思政；设计教育

　　高校实施思政教育是一项系统工程，高校应从各个维度帮助青年学生建立人生价值观，把德育工作贯穿于教育教学的全过程、各环节。时代大步前进的背景下，课程思政是一种全新的教育观念与实践。[1]环境艺术设计专业立足于智能化、现代化、未来化的学科背景，其研究内容涉及自然环境、绿色生态、人口老龄化、水电能源、乡村振兴等重大社会议题。这些议题所涉及的人文意义、历史意义等与课程思政的教育意义是一致的。将二者有机结合，有利于构建多元化的课程体系，促进学生全方位、多方面协调发展。

一、环境艺术设计专业课程思政的开展难点

　　在"课程思政"的理念提出之前，我国的大学生思想政治教育主要包括两个方面：一是思想政治通识课与形势政策课；二是校园文化建设、学生党团组织内部建设等日常生活思想教育。但实践证明，这种思想政治教育模式形成了自己的"孤岛"，与专业课、思政理论课、通识教育课相互分离。课程思政的出现则对高校的思政教育进行了融合与补充，形成"围合"的新格局。但由于课程思政的理念相对较新，在开展过程中发现了许多问题，以下从两个层面出发进行探讨。

（一）本专业教师方面

　　当前，高校课程思政建设的理论和实践体系还存在着广度和深度不够的问题。首先，一些教师在教学设计过程中把思政教学看作思政老师的工作，而将环境艺术设计的教学工作仅仅看作知识与技能的传授。从这一点可以看出，目前本专业教师对"课程思政"的理解尚处于初级阶段，这与新时期我国"立德树人"的目标存在着很大的距离。其次，一些教师不知道怎样把思政的要素有机地与环境艺术设计专业结合在一起，勉强地生搬硬套、牵强附会，最终使"课程"和"思政"的构建走上一条形式化的道路。在高校教师对课程思政认知不足、实践能力欠缺的情况下，产生了一种"牵强教育模式"。学生不但对本专业内容的接受性较差，也容易对思政教育产生消极抵抗情绪，很难应对创新课程的要求与挑战。

（二）本专业学生方面

　　在"互联网+"的时代背景下，学生的价值观念培育更容易受到多方文化冲击。一方面，环境艺术设计专业的学生由于其专业的特殊性，更容易接触到西方价值观，例如利己主义、实用主义、享乐主义等。另一方面，由于环境艺术设计专业的学生更多地将精力放在专业技能训练上，文化课内容容易被忽视。此外，在传统教育背景下，思政教育被学生视作"副科目"[2]，并未受到学生的重视。

　　在受到外来文化冲击和自身不重视思政教育的情况下，大学生对思想政治教育的认同感较少。而对思政教育的忽视可能会引发一些状况。比如部分学生虽然获得了职业生涯的成功，但是职业操守与职业道德的缺失仍然给他们的成长和社会带来了不利的影响。

二、环境艺术设计专业课程思政的开展意义

（一）有助于塑造学生的健全人格

　　由于环境艺术设计专业的特殊性，在专业实践中会涉及施工。但随着设计行业的发展，部分设计师存在道德失范、

损害顾客利益的情况。在项目施工过程中，由于施工技术上的不规范，造成结构和材料的损坏，对施工场地的安全造成了很大的威胁。高校通过开展课程思政教育，可以帮助环境艺术设计专业的学生树立正确的价值观、人生观、设计思维，提升学生的职业素养和职业道德，扭转设计行业的不良风气。

（二）有助于推动教师能力成长

"教"与"学"是双向奔赴的过程。在实际的教学过程中，获得能力提升的不只是本专业的学生，高校教师也获得了能力的成长。把课程思政的教学理念与环境艺术设计专业的课程相结合，可以实现单一的知识传播向系统化、综合性的知识传播的转变，教师也可以通过课堂上知识的传授实现知识的升华。[3]通过这种方式，不仅学生可以获得全面的发展，高校教师也能在教学中获得思维的升华。随着课程思政教学的深化，教师在教学能力、科研水平等方面不断提高，教师"教书育人"的职业责任感、使命感也不断增强，教师的师德、师风、综合素质都得到了进一步的提高。

（三）有助于推动本专业教学进步

从学生方面看，相较于对专业课的深入学习，本专业学生其他文化课基础相对薄弱。特别是经过多年的艺术教育与专业培训，学生对专业课程的投入和热情比通识课程要高。为此，高校必须转变传统的单一教学模式，将思想政治教育融入本专业课程作为一种新的教学手段，从而弥补本专业学生思政通识教育的不足。可寓教于乐，寻找合适的切入点，将课程思政融入本专业课程中。

从教学方面看，由于环境艺术设计专业知识体系、价值体系的特殊性，本专业的师生在长期的相互交流中形成了特有的行为习惯，从而形成了特有的教学模式。在教学过程中，大都采用"小班制"，学生相对较少，与教师更容易形成"围合示范"的教学场景。教师在教学中从实际项目出发，启发学生进行设计，使学生与教师之间能够更有效地进行交流。将课程思政融合其中，可以更有力地推动本专业课程建设。

三、环境艺术设计专业课程思政的开展原则

（一）目标和建设过程应具有一致性

高层次的人才培养应该是结合了专业素质教育和文化素质教育的综合素质教育。课程思政建设要以"立德树人"这一总体目标为指导，才能保证本专业的发展方向。以"一致性"为指导，在环境艺术设计专业的教学过程中，既要把马克思主义的基本原理与方法应用于知识讲授，又要把中国优秀传统历史文化、中国特色社会主义理论体系等精华内容与本专业课程有机结合起来，形成有针对性的课程思政教学。

尽管课程思政已经成为高校开展大学生思想政治工作的一个重要途径，但它的建设过程还存在着"流于表面"的问题。部分教师对思想政治教育的认识太过狭窄，将课堂教学与教学实践、教学思维等环节分割开来，使"课程思政"变成了形式上的"课堂政治"，缺乏系统的培养计划必然会影响教师的教学效果。教师需通过"润思政于无声"的方式，将本专业的前沿设计与配套的思政内容相结合。

（二）应具有协调性

一方面，课程思政建设的主力军应是一线教师，这就要求教师不断提升自己的思政教育能力，使自己的专业教学能力与思想政治教育能力具有匹配性与协调性。另一方面，教育方式中的隐性教育与显性教育应相互协调。显性教育可以由本专业课程内容与常规的中国特色社会主义理论体系、新时代学生的责任、民族认同感与自豪感、中华民族文化自信、正确的世界观和价值观等方面的教育组成。对于这些基础理论，教师应毫无保留地进行传授。而隐性教育则是将德育工作进行隐性处理。在预先设定的教学情境中，"不着痕迹"地让年轻的大学生接受预先设定的思政教育内容，并将其内化为自身行为准则。把显性的"直白"与隐性的"温润"相结合，力争在环境艺术设计专业课程教学中，教师与学生从单一的"知识的共识"上升到"价值的一致"。

（三）应具有适应性

课程思政的开展不能"生搬硬套"地写进教案中。教师应明晰本专业的课程内容应处于主体位置，将课程思政作为课堂的"润滑油"，帮助学生在学习知识的同时正确认识世界。在专业教学中不能把思政要素硬塞进去，要结合课程教学内容进行创新。"课程思政"中的思政要素涉及国家、社会、个人三个层面。例如，在教授"景观植物学"时，可以将"我国的植物资源种类约占全球十分之一"的知识点融入，通过介绍我国植物资源排名世界前三，是不可多得的世界植物资源库，将大国情怀隐性地融入专业课程教育，可提升学生们的民族自豪感与国家认同感。

四、环境艺术设计专业课程思政的融合实现

环境艺术设计课程侧重于设计与实践，更注重培养学生的创新与应用能力，因此，本专业课程应该由开放型向综合能力型发展，与课程思政体系紧密联系，实现智育、德育、美育的有机统一，优化现有的教学体系。

（一）课程思政与本专业课程融合方向

1."古为今用"的融合

我国拥有悠久历史，我国古代匠人所拥有的设计造诣是绝大多数国家所缺失的。"古为今用"是将传统文化观念与现代设计实例相结合，运用古人的设计智慧，启发学生进行设计实践。同时，对传统设计思想和方法与现代设计思想和方法进行比较，使学生了解中华文化的发展。现在越来越多的国外设计师在设计时热衷于加入中国文化元素，例如丹麦设计师汉斯借鉴明式家具文化设计出了"中国椅"，得到了广泛好评。通过类似案例的讲解，可增强学生对中国文化的认同感，建立民族文化自信。

2."地域文化"的融合

设计师贝聿铭在设计苏州博物馆时，充分考虑苏州的本土文化，形成具有历史文脉主义的新现代主义风格，并获得了国际上的一致认可。在教授课程时，教师可从分析具有地区特色的历史建筑、文化资源出发，引导学生了解各个地区的优秀人物事迹。例如，可通过研究具有代表性的延安、南昌等地区的景观设计，穿插讲授新中国成立背后的历史故事。教师可以传统文化为基础，结合当地的文化、历史特征，提出设计问题，并让学生自行研究、分析，引导学生对历史文化建立正确认知。

3."外为中用"的融合

在学生学习相关设计类课程时，教师可通过对国外相关优秀设计案例的讲解，引导学生正确认识与吸收外来文化成果，使学生认识到"艺术设计在某种意义上是政治的反射"，能够正确分析国外的设计文化、设计现象，真正做到文化自信。

（二）课程思政与本专业课程融合案例

根据对本专业课程的理解，现将部分课程教学内容与课程思政的融合进行简单的梳理，如表1所示。

表1 课程思政与本专业课程融合切入点分析

课程教学内容	课程思政切入点设计
设计实践方向	①生态环境类 可结合习总书记有关环境治理的讲话"绿水青山就是金山银山"等，提升学生的绿色生态环保意识，可讲述日本的核废水排放事件，引导学生形成正确的生态道德观 ②建筑构筑类 可以结合中国的名胜古迹、景区公园等典型案例以及《园冶》等书籍进行讲解，以"家园情怀""工匠精神""法治意识"等为思政切入点 ③乡村振兴类 可从我国的脱贫攻坚战入手，分析乡村振兴景观设计的典型案例，引导学生对社会主义核心价值观、人文情怀建立正确认识
设计理论方向	①传统文化类 可从我国"传统装饰""民间工艺""传统建筑""古典园林"等切入 ②工匠精神类 可从我国传统的"天人合一""道器合一"等思想切入 ③设计伦理类 可从设计操守以及设计责任出发，例如可讲述美国设计师厄尔与通用汽车公司总裁斯隆开创的有计划废止制度，该制度以利益和市场至上，带来了资源浪费和环境污染等问题

五、结语

课程思政既是一种现象级别的文化理念，又是一项重大的社会实践。设计教育问题是一个复杂的问题，因此，环

境艺术设计专业课程的思政教育的探究，既是一个观察、归纳与推理的实践过程，也是一个反思、批判和重构的过程。

环境艺术设计专业课程思政教育的开展应该以中国文化软实力为核心，弘扬中华民族精神，充分利用本专业优势，将伦理责任、传统文化、匠人精神与教学内容结合。在环境艺术设计课程中融入思想政治教育，是本专业加强内驱力、寻求新发展的一种创新型的做法；同时也可以使学生敢于承担新时代背景下优秀文化的建设、传承和发展的使命，向"优秀的中国设计"目标踏实迈进。

参考文献：

[1] 洪源. 立德树人视域下"课程思政"改革路径探索[J]. 智库时代，2019(47)：230-231.

[2] 曹天彦. 高校设计学专业课程思政教学的窘境及破解路径[J]. 西部素质教育，2021，7(24)：28-30.

[3] 朱小军. 课程思政融合下的展示设计教学改革与实践[J]. 高教学刊，2019(26)：148-150.

作者简介：

李静（1995.07—），女，汉族，河北邯郸人，艺术设计硕士，助教。研究方向：公共空间环境。

智媒时代非遗影像口语传播特点研究

沙德芳

(华南农业大学珠江学院　广东广州　510900)

摘要：智媒时代，在数字媒体生态的影响下，非遗影像口语传播除了记录和解读非遗文化、增强艺术表现力和感染力、促进文化交流和传承、发挥教育和启示作用外，还扮演着多个重要角色。非遗文化通过一代又一代人的口头传授和示范得以延续，口语传播能够捕捉到这些活态性的元素，展现非遗文化的动态传承过程，使观众能够真实地感受到非遗文化的生命力。非遗影像中传承人的讲解、演示和讲述，使观众可以挖掘非遗文化的内涵，深入了解非遗文化的历史渊源、技艺特点和价值意义，提升观众对非遗文化的认知和理解，增强对非遗文化的兴趣和热爱。近年来，VR、AR等数字技术的突破，使参观和体验"非遗"展览的时空限制被打破。智媒化的口语传播有助于非遗影像的创新和多样化表达。结合不同的口语表达形式和影像技术手段，可创作丰富多样的非遗影像作品，展现非遗文化的独特魅力。

关键词：智媒；非遗影像；口语传播；语言特点

基金项目：2023年校级课程思政项目"讲中国故事，承传媒之责——'播音主持概论'思政教学研究"

2006年12月1日开始实施的《国家级非物质文化遗产保护与管理暂行办法》提出了我国非物质文化遗产（下文简称非遗）保护的十六字方针，即"保护为主、抢救第一、合理利用、传承发展"。2021年底，中国列入联合国教科文组织非物质文化遗产名录的项目共计42项，总数位居世界第一，非遗传承面临着紧迫性、共享性、发展性局面。本文对非遗影像口语传播的特点进行研究，直观展现非遗文化的原生状态，通过口语传播不同形式的话语样态，增强观众的参与感和体验感。非遗影像制作和传播过程中应注重口语传播的运用和创新，口语传播能更好地展现非遗文化的魅力与价值。

非遗影像与口语传播在智媒时代实现了深度融合。非遗影像通过视觉、听觉等多种感官方式传递非遗文化的信息，口语传播则通过讲解、对话等形式对影像内容进行解读和补充。两者相互补充、相互促进，形成了推动非遗文化传播和发展的合力。这种深度融合不仅丰富了非遗文化的传播形式，也提高了非遗文化的传播效果，使非遗文化更加深入人心。

一、非遗影像中的口语传播要素分析

当今社会，信息已经成为重要的社会资源之一。大众传播媒介也应承担起传承、保护和发展非物质文化遗产的历史使命。借助大众传播媒介对非物质文化遗产进行影像化的表达和传播，既有利于鼓励大众参与非遗的传承和保护工作，又有利于增强大众对文化艺术的理解和热情。同时，文化遗产进入大众媒介的视野，能丰富媒介传播内容，促进媒介发展。

（一）口语传播的文化认同

非遗影像以记录传承人口述史、教学、实践等方式开展非遗抢救性保护工作，相关口语记录也成为回溯历史的重要材料之一。口语传播在非遗影像中直观地展现非遗文化的原生状态。非遗文化的传承往往依赖于口头传授和示范，这些口头表达形式在影像中得以保留和再现，展现非遗项目与人的关系，记录非遗传承人的生活、工作和学习情况，传递出非遗文化的独特韵味和深厚内涵。传承人通过影像讲述自己的故事，表达自己的情感，增强人们对非遗文化的认同感和归属感。例如，我国的《传承》系列纪录片通过专业的拍摄和深入的记录，生动地展现了中国传统文化的厚重和魅力。

（二）口语传播的叙事结构

非遗影像的口语传播有自述与他述两种形式，一般表现为独白、解说和旁白三种叙事结构。非遗影像往往淡化了解说词，强化非遗传承人的自述。当下的非遗影像多以短视频的形式拍摄，与传统的长篇幅纪录片不同的是，它们在拍摄手法上多采用第一人称的视角，通过传承人的自述，过程性地展现非遗技艺，语言平实质朴，一般采用日常对话的形式，以短句为主，有的甚至使用方言。例如，"云游四川·非遗影像展"中的短视频作品大多是以非遗传承人自述的形式呈现的。非遗影像常用的另外一种口语传播方式为他述，即解说和旁白等，通过讲述故事的方式传播信息、表达情感、传递价值观。第三人称叙事具有很强的生动性、形象性和感染力，通过精心设计的语调和语气，为观众制造悬念，提供引导，使观众产生共鸣，同时通过使用与内容风格相符的音效和音乐，营造出恰当的氛围，

进一步吸引观众的注意力。有的非遗影像采用第一人称和第三人称相结合的方式，更注重主客关联，体现内容的真实性和客观性。

（三）口语传播的数字化进程

通过运用大数据、云计算、人工智能等先进技术，非遗影像的传播在效率、精度与互动性等方面得以提升。例如，2024年春晚的西安分会场就展现了现实与科技的结合，节目《山河诗长安》通过增强现实（AR）技术，将动画电影《长安三万里》中的"李白"直接"邀"至现场，与现场观众对诗、共舞，使演员与虚拟元素进行交互，不仅提升了节目的艺术表现力和观赏性，也让古今对话成为可能。数字技术在保护和传承非遗文化、弘扬民族精神、坚定文化自信、促进文化交流和互鉴、推动文化产业和经济发展方面发挥着重要作用。过去"非遗"的记录以书面文本的形式为主，辅以图画以及图形。当摄像技术兴起以后，"非遗"记录的方式发生了本质的变化。而VR、AR等新兴数字技术的包装展示，从根本上颠覆了人们对非遗的刻板印象，"非遗"与旅游、影视、教育等不同领域进行融合，拓宽了非遗文化的传播渠道。

二、非遗影像口语传播特点分析

影像记录能够保存非遗技艺的原始形态，通过非遗传承人的讲解和解读来实现对传统技艺的传承。语言是文化交流的桥梁，语言工具能促进不同文化之间的交流和互鉴，非遗影像中的口语传播具有弘扬文化、传递价值观的重要作用。口语传播能直观地展现非遗文化的原生状态，传达出其深刻的文化内涵和社会价值，引导观众思考并产生共鸣。这对于传承和弘扬优秀文化、提升社会道德水平都具有积极的影响。如今，口语传播还扩展到了网络直播、智能语音等新的形式，这使得口语传播更加便捷、高效。

（一）口语传播的规范性和准确性

数字化背景下，非遗影像的传播形式、场域、媒介和主体均发生改变，线上传播能够覆盖更广泛的受众，突破地域限制，让更多人了解和接触非遗文化。融媒体环境使得信息传播呈现多样化特征，口语传播的规范性也受到了一定影响，尤其是网络化用语导致原本的口语传播出现歧义，口语传播公信力减弱。非遗影像中口语传播的规范性和准确性直接影响一门技艺的正确传递，因此，在最终呈现完整的影像内容前，需要经过前期走访调查、中期考察订正、后期资料整理，以修正口述人的记忆偏差以及转述中出现的错误和缺失。坚持口语传播规范性，强化口语传播能力，清晰、准确的解说能帮助观众更好地理解主题和内容。对于涉及专业知识或复杂情节的内容，应以通俗易懂的语言进行解释，使观众能够轻松掌握关键信息。

（二）口语传播的主观性和客观性

认知语言学认为语言的"主观性"（subjectivity）是语言的一种特性，即在话语中多多少少含有"自我"的表现成分，说话人在说出一段话的同时表明自己对这段话的立场、态度和感情，在话语中留下自我的印记。在非遗影像中被访者现身说法，在自我语境中表现为场景式独白，传承人可以通过独白的形式讲述自己的故事、技艺传承的历程等，使观众深入了解非遗文化的内涵和价值。另外，非遗影像中口语传播的"客观性"（objectivity）表现为多渠道获取信息，带着批判性和警惕性思维选择信息源，利用多种口语传播形式，如解说、访谈、对话等，丰富非遗影像的表现手法，尽可能完整、详尽地展现非遗文化。在非遗影像中，观众可以与传承人进行互动，提出问题、分享感受，这种互动能够增强观众的参与感和体验感。解说可以帮助观众了解非遗项目的基本信息和背景知识，访谈可以深入挖掘传承人在技艺传承中的心路历程，对话可以展现非遗文化在现实生活中的应用和价值，最终增强观众对非遗文化的认同感。从文化表征、媒介表意的系统中挖掘非遗文化内核，多维度、立体化地还原了历史事件的全貌。

（三）口语传播的艺术性和感染力

口语传播有助于增强非遗影像的艺术表现力和感染力。非遗文化中的口语表达往往具有丰富的情感色彩和生动的表达方式，这些元素通过影像的方式呈现，能够使观众更加深入地理解非遗文化的内涵。非遗影像中口语传播的运用不是片面地将文本转化为声音，而是追求声音与图像、内容与形式、听觉与视觉的完美结合，展现镜头的魅力、故事的魅力和思想情感的魅力。针对不同受众群体，口语传播的内容和形式也需要有所调整。对于儿童和青少年，应使用更加生动、有趣的语言和表达方式，结合动画、游戏等元素，吸引他们的注意力并激发观看兴趣；而对于成年人和专业人士，则需注重深度和专业性，使用更加严谨、精准的语言阐释非遗文化的内涵和价值。非遗影像中的口语传播还能够塑造人物形象，通过人物描述、情感表达以及音效处理等方式，让观众更加直观地了解传承人的性格、思想和行为，从而对传承人有更加深入的认识。

（四）口语传播的观赏性和教育性

非遗影像中的声音包括人声、音响、音效、音乐等，这些是口语传播艺术表现形式的基本要素。非遗影像创作者应以生动且富有感染力的语言介绍非遗文化，在真实记录的基础上，融入艺术元素和创意，使内容更具观赏性和艺术性。对于非遗项目的介绍，如历史背景、技艺特点等，要用通俗易懂、引人入胜的语言进行表达，使观众能够轻松理解并产生浓厚兴趣。口语传播应注重情感表达，讲述者可通过语气、肢体语言和情感投入等手段，传递出非遗文化的深厚内涵和情感价值，引起观众的共鸣。口语传播与影像画面的结合应恰到好处，影像画面成为展示非遗文化的重要载体，口语传播则是解释和补充画面的重要手段。两者相互协调、相互补充，共同构建出一个完整、生动的非遗影像作品。例如在非遗题材纪录片《中国手作》中，旁白采用男中音的音色，对非遗技艺进行解说，对传承人进行介绍，表现了内容的庄重感和历史的沉淀感；在展示非遗技艺制作过程时，解释每个步骤的意义和难点，配合相应的画面展示，使观众更加深入地了解技艺的精髓。精准生动的口语内容、影像画面的协调配合、多样化的口语传播形式，共同体现了非遗影像的观赏性和教育性，从而更好地传承和弘扬非遗文化。

（五）口语传播的创造性和互动性

非遗影像和口语传播在智媒时代的互动是紧密而深入的。智媒技术为两者的结合提供了强大的支持，它使非遗文化的传播更加生动、真实、高效。很多短视频制作者尝试将现代元素和口语传播技巧融入传统非遗文化中，创造出新颖、有趣的表达方式，使非遗影像更具时代感和吸引力。通过直播平台、社交媒体等渠道，观众可以实时观看非遗影像、参与口语传播活动，并与传播者进行互动交流。这种实时的互动不仅增强了观众的参与感和体验感，也促进了非遗文化的传播和推广。在博物馆、文化展览馆等场所，可通过影像播放、互动体验等方式，展示非遗技艺及其背后的故事。这种方式能够带给观众更直观、生动的感受，增强观众对非遗文化的认知和兴趣。例如，运用现代科技手段对传承人的自述进行录制、编辑和混音，使声音更加清晰、悦耳；或者结合流行音乐、电影剪辑手法等，对非遗影像进行创意性的呈现，使观众感受到非遗文化的魅力。

三、结语

媒介化社会的格局已然形成。口语传播在非遗影像中扮演着至关重要的角色，它不仅是记录和传承非遗文化的重要手段，还能够增强非遗影像的艺术表现力和感染力。随着技术的不断进步和创新，口语传播在非遗影像中的应用将会更加多样化和丰富化，真实地再现非遗文化的原生状态，直观体现非遗文化的独特韵味和深厚内涵。在非遗影像的制作和传播过程中，充分重视口语传播的运用和创新，能为非遗文化的传承和发展注入新的活力和动力。

参考文献：

[1] 穆童. 当代国际"非遗"影像发展新趋势[J]. 四川戏剧, 2022(11): 133-136.

[2] 周明强. 现代汉语话语标记研究的回顾与前瞻[J]. 浙江外国语学院学报, 2015(04): 38-46.

[3] 巩晓亮. 有声的中国：口语传播学的使命与建构逻辑[J]. 传媒, 2024(04): 19-21.

[4] 王珍, 薛寒雯. 口语传播在融媒体时代的创新发展探索——推荐《中国口语传播研究（2022）》[J] 新闻记者, 2023(11): 97.

[5] 刘广宇. "非遗影像学的理论与实践"专题主持人语[J]. 民族艺术, 2024(01): 17-18.

[6] 刘广宇. 非遗影像：传统、定义及论题域[J]. 民族艺术, 2024(01): 18-25.

[7] 王蕾, 孙洪宇. 中华文化"活化"传播的体验式创新——以《非遗里的中国》为例[J]. 中国广播电视学刊, 2024(02): 114-118.

[8] 潘毅敏. 口语美学视角下的纪录片配音研究[D]. 兰州：西北师范大学, 2017.

[9] 王媛. 社交媒体时代口语传播的交互性研究[M]. 广州：暨南大学出版社, 2019.

[10] 周沛君, 熊亚茹, 刘昕蕊. 对话理论视阈下电商直播的口语传播策略研究[J]. 国际公关, 2023(24): 146-148.

作者简介：

沙德芳（1995.01—），女，汉族，山西晋中人，硕士研究生，讲师。研究方向：新闻与口语传播。

环艺专业与思政深度融合实践途径探索

刘魏欣[1]　李国强[2]　孟乔[2]

（1.四川聚落人居文化技术研究院　四川成都　610000；2.成都时代文丛文化传播有限公司　四川成都　610000）

摘要：思政教育是现代教学的重要方向。环艺专业与思政的深度融合有助于学生形成绿色意识、科学思维和社会责任感，提升综合素质和创新能力。应当在环艺专业的课程设置中融入思政教育内容，开展与思政相关的实践项目，鼓励学生参与社会实践活动。

关键词：环艺专业；思政教育；教学实践；社会实践

环境问题已经成为当今世界面临的重大挑战之一，而环艺专业作为与环境密切相关的专业，其学生应当具备环境保护意识和可持续发展的观念。同时，全面推进高校课程思政建设是深入贯彻落习近平总书记关于教育的重要论述以及全国教育大会精神的重要举措。通过专业课程与思政教育的深度融合，可以引导学生形成绿色意识、科学思维和社会责任感，从而更加注重环境保护以及与之相关的道德、伦理等方面的问题。

环艺专业的学生在实践中不仅仅需要关注艺术创作本身，还应当考虑作品对环境和社会的影响。环艺专业是一门多学科交叉的综合性专业，将其与思政教育进行深度融合，可以帮助学生深入思考和认识环境问题的本质，引导他们运用环保材料、设计节能环保的作品，推动环境友好型艺术的发展。此外，环艺专业与思政的深度融合也有助于提升学生的综合素质和创新能力。环艺专业的学生在思政教育中能够接触到多元、复杂的社会问题，并从思政的角度进行分析和思考。这将有助于学生更好地理解专业知识，为创新性地解决问题提供更全面的视角。不仅如此，思政教育能够帮助环艺专业的学生形成正确的世界观、人生观和价值观，通过学习思政课程，学生可以接触到各种思想流派和学说，了解不同的价值观念和社会伦理。在环艺专业课程中加入思政元素有助于培养学生的社会责任感和公民意识，引导学生关注社会问题，认识到自己的社会角色，并激发学生为环境保护贡献自己的力量，推动环境友好型艺术的发展。因此，思政教育对于培养具有高尚情操和综合素质的环艺专业人才有着重要的促进作用。

一、在环艺专业的课程设置中融入思政教育内容

在环艺专业的课程设置中，融入思政教育内容是非常重要的，因为思政教育旨在培养学生的思想道德素养和社会责任感，环艺专业则注重培养学生的艺术创造力和环境意识，将思政教育与环艺专业相结合，可以使学生在艺术实践中积极担当社会责任，以艺术的方式传递社会正能量。

在课程设计上，可以增设一门名为"艺术与社会责任"的必修课。这门课程旨在引导学生关注社会热点问题，通过艺术表达来传递思想和价值观。课程内容应包括社会问题分析和解决方法、公益创作和社区参与等。通过学习这门课程，学生将了解到艺术与社会的密切关系，培养关注社会问题的意识和解决问题的能力。另外，在专业课程中可以加入一些与环保、可持续发展相关的内容。例如，在美术课程中可以引导学生创作环保题材的作品，鼓励使用可回收材料进行艺术创作。教师在教授专业设计课程的过程中，可以和学生一同探讨如何将环保理念融入产品设计过程，提倡绿色设计。通过这些课程，学生可以深入了解环境保护的重要性，并且在实践中体验到环境意识对他们专业发展的影响。不仅如此，还可以邀请一些与环保、社会责任相关的专家或者社会组织来开设讲座和工作坊。这样的活动可以为学生提供更多的机会，使其了解真实的社会问题，并与社会组织合作解决问题。例如，可以邀请环保人士分享自己在环境保护方面的经验和故事，激励学生积极参与环境保护行动。同时，教师在评价方式上可以采用综合评价的方法，将思政教育内容纳入学生评价体系。除了对学生的艺术创造力和专业能力进行评价外，还应该考核学生在社会责任和环境意识方面的表现。这样可以激励学生在思政教育内容上付出更多的努力，使他们在实现专业能力发展的同时具备强烈的社会责任感。

总而言之，在环艺专业的课程设置中融入思政教育内容，可以帮助学生树立正确的价值观，培养他们的社会责任感和在艺术实践中积极传递正能量的能力。通过这种方式，我们可以培养出更多对社会问题有独特见解并能用艺术进行表达的环艺专业人才，为社会的可持续发展贡献自己的力量。

二、开展与思政相关的实践项目，将环境保护和社会责任纳入其中

可以开展一项名为"艺术创造绿色未来"的实践项目，将艺术创作与环境保护相结合，提高学生的环境保护意识和社会责任感，以艺术的方式传递环保理念。

在项目启动阶段，可以组织一次主题研讨会，邀请环保专家、艺术家和相关领域的专业人士来分享他们对环境保

护和社会责任的理解和经验。这将帮助学生深入了解项目的背景和目标，并激发他们的参与热情。接着，学生自由组队并选择一个具体的环境问题进行调研和分析，例如，塑料污染、气候变化或者资源浪费等。通过调研，学生将更加深入地了解环境问题的产生原因和影响，进而确定自己的艺术创作方向。学生们也可以运用自己的艺术技能和想象力，创作与环境保护相关的艺术作品。他们可以通过绘画、摄影、雕塑、装置艺术等形式，表达对环境问题的思考和关注，例如，可以创作关于可持续能源的绘画作品，或者用废弃材料制作装置艺术作品。这些艺术作品将成为他们与社会互动的媒介，通过艺术的力量传递绿色理念。之后，学生们可以通过组织展览、艺术活动和社区参与等方式，将他们的艺术作品呈现给公众。例如，在校园或社区内举办艺术展览，邀请师生和社区居民前来参观和交流。不仅如此，还可以组织座谈会、讲座或者工作坊，与社区居民分享环保知识、讨论解决方案。通过这样的实践活动，学生将能够更深入地了解社会问题，并与社会进行积极互动，培养社会责任感。最后，在项目总结阶段，可以组织一次项目展示和评选活动。学生们可以汇报他们的调研成果和艺术作品，并分享他们参与社区活动的体验和感悟。

通过这样一个实践项目，学生不仅用艺术创作传递了环保理念，还通过参与社区活动将这些理念付诸实践。这个项目将使学生深刻认识到自己在环境保护和社会发展中的重要性，并为未来的艺术实践奠定坚实的基础。

三、鼓励学生参与社会实践活动，将思政理念与实际行动相结合

参与社会实践活动不仅能够丰富学生的专业经验，还可以让他们感受到思政教育的力量和影响。学校可以积极组织并鼓励学生参与各类社会实践活动。例如，组织参观考察活动，让学生亲身体验社会现实，了解社会问题。同时，可以与社会组织合作，开展公益志愿服务活动。学生可以参与环境保护活动、扶贫帮困行动等，通过实际行动为社会做出贡献，并通过这些经历深刻感悟到思政理念的价值。此外，还可以与社会组织、企业等建立合作关系，为学生提供参与实践活动的机会。例如，与环保组织合作，让学生参与环境保护项目，并通过艺术创作表达对环境问题的关注。学校还可以与设计公司合作，让学生参与社会责任设计项目，通过设计创新解决社会问题。这样的合作关系将为学生提供更广阔的实践平台，使他们能够将思政理念融入实际行动中。同时，在评价体系上，学校可以增加社会实践活动的加分项或者奖励机制，这将进一步激励学生积极参与社会实践活动。通过评价体系的引导，学生将认识到参与社会实践活动的重要性，并且明确自己在实践中应该发挥的作用和应该承担的责任。

将思政教育理念与环境保护、社会责任相结合，能够激发学生对社会问题的关注，并通过艺术创作和实践行动传递正能量。在实践中，学生们可以深入了解社会问题，并通过艺术的表达影响身边的人。他们不仅展现出专业的艺术技能，更体现出扎根社会、服务大众的责任感。在未来，应继续探索环艺专业与思政深度融合的实践途径，不断拓宽学生的视野和思考空间。同时，也需加强与社会组织、企业以及相关领域的合作，提供更多优质的实践平台和资源支持。通过这样的实践途径，可以培养出更多具有社会责任感和艺术创造力的环艺专业人才，他们将以独特的视角和创意，为社会的可持续发展贡献自己的力量。

参考文献：

[1] 刘加纯．环艺手绘课程思政教学设计策略与实践［J］．艺术教育，2023(12)：281-284.
[2] 彭艳洁．高职院校环境艺术设计专业课程思政教学探析——以《家居与别墅装饰设计》课程为例［J］．才智，2023(23)：52-55.
[3] 李想．环境艺术设计专业课程思政教育理念研究——以环艺方案设计课程为例［J］．天南，2023(3)：159-161.
[4] 胡明玥．OBE理念下鄂西南建筑文化融入地方高校环艺专业课程思政路径研究［J］．大学：教学与教育，2023(6)：74-77.

作者简介：

刘魏欣(1998.04—)，女，汉族，四川宜宾人，本科，工程师。研究方向：环境设计。

李国强(1995.10—)，男，汉族，四川合江人，本科，工程师。研究方向：游憩产业发展。

孟乔（1991.11—），男，汉族，四川仪陇人，本科。研究方向：游憩产业发展。

数字媒体艺术专业美育思政融合数字化育人实践路径

孙丽娜

(北京邮电大学世纪学院　北京　102101)

摘要：本文聚焦于数字媒体艺术专业中美育思政融合数字化育人模式的应用及其成效。通过实施"四对接"策略，本文旨在解决创新教学模式、人才培养模式以及核心要素融合创新的发展问题。通过课程建设实践，强调创新性与示范性，特别是结合区域文化以服务地方经济，并在实践教学中整合美育与思政教育。项目制学习的应用，使学生在任务驱动的教学环境中，显著提高了审美鉴赏力和创新实践能力。本文提出了教学模式创新、人才培养目标的动态调整、跨学科教学的深入实施、教育技术的集成应用、教师专业成长的重视、学生创新能力的培养，以及教育评价体系的全面改革等一系列措施。这些措施的目标是构建一个全面而完善的教学模式，以培养具有创新精神的专业人才，并推动教育实践的深层次改革。

关键词：美育思政；数字化育人；数字媒体艺术

一、数字媒体艺术专业美育思政融合数字化育人目标

在我国网络信息技术和数字技术快速发展的时代背景下，数字媒体艺术专业是数字时代艺术教育的创新实践。高校数字媒体艺术专业的专业定位和人才培养目标，是根据教育部高等学校教学指导委员会编写的《普通高等学校本科专业类教学质量国家标准（下）》中的"动画、数字媒体艺术、数字媒体技术专业教学质量国家标准"制定的。数字媒体艺术主要涉及艺术学与工学等学科门类，涉及的主干学科有影视学、美术学、设计学、计算机科学与技术，并且和音乐与舞蹈学、信息与通信工程、网络工程、艺术学理论、传播学等学科密切相关[1]。数字媒体艺术专业本身就具有"数字化育人"的形式与内容特征，在美育思政融合数字化育人实践中，数字媒体艺术专业教育、教学模式的创新具有学科优势。

美育是以培养学生的审美为目标的教育活动。数字媒体艺术专业属于设计类专业，主要研究利用媒体技术、信息技术等数字技术进行艺术设计和创作。对该专业学生的美术技能有专业考核要求，因此该专业学生具有基本的审美素养和创造美的能力。数字媒体艺术专业美育思政融合数字化育人的建设理念是基于2016年习近平总书记在全国高校思想政治工作会议上的讲话"把思想政治工作贯穿教育教学全过程，实现全程育人、全方位育人"而提出的，即将专业课程蕴含的美育思政融合数字化育人元素，将美育、思想政治教育、数字化教育的教育功能融入教学的各个环节。习近平总书记在全国教育大会上的讲话指出："要努力构建德智体美劳全面培养的教育体系，形成更高水平的人才培养体系。"[2]教育部印发《关于切实加强新时代高等学校美育工作的意见》指出，美育工作应有据可循、有规可依，为构建德智体美劳全面培养的教育体系，形成更高水平的人才培养体系提供重要保障。[3]《教育部关于全面实施学校美育浸润行动的通知》提出，以数字技术赋能学校美育，依托国家智慧教育公共服务平台和地方平台，开发教育教学、展演展示、互动体验等优质美育数字教育资源，持续更新上线美育精品课程和教学成果。促进数字技术与中华优秀传统文化的融合，探索运用云展览、数字文博、虚拟演出、全息技术等促进中华文明的传承创新。[4]数字媒体艺术专业美育思政融合数字化育人教学实践是对教学理念和教学模式的创新，教师在专业课教学过程中渗透社会主义核心价值观，借助课堂渠道落实"立德树人"根本任务，最终完成专业课"课程思政"、美育和数字育人融合的人才培养的共同任务和目标。

数字媒体艺术专业作为一个融合了艺术创意、技术应用与数字工具使用的跨学科专业，其教学实践路径在美育思政融合数字化育人模式下展现出独特的特点。在这样的教育框架下，课程通过设计思维和设计方法论的探讨激发学生的创新思维能力，通过项目编创和参与专业竞赛等实践方式，全面提升学生的专业素养，培养学生的职业道德，提升学生审美与创造美的能力，使其认识社会责任，创造社会价值。[5]

二、美育思政融合数字化育人"四对接"实践策略

数字媒体艺术专业美育思政融合数字化育人教学实践，以"立德"为核心，致力于培养德才兼备的人才。课程深入挖掘"审美和人文素养"，通过德育元素的融入提升学生审美与创造美的能力。教学中强调价值引领，整合社会主义核心价值观，塑造学生正确的"三观"。在数字化时代背景下，本专业就业和应用领域主要基于数字平台，互联网技术尤其是"互联网+教育"模式的快速发展，使数字化教学成为专业建设的关键。针对专业特性及人才培养要求，教学团队创新性地构建了"四对接"育人体系，紧密结合美育思政与数字化育人实践。

（一）对接行业，构建课程实践

鉴于学生就业需求，教学团队在企业岗位调研中梳理了企业用人需求。根据国家数字媒体艺术专业教学标准、专业人才培养方案，结合各类型全国大学生设计竞赛大纲，教学团队以企业需求结合学情分析，开展课程实践设计。课程实践设计思路如图1所示。

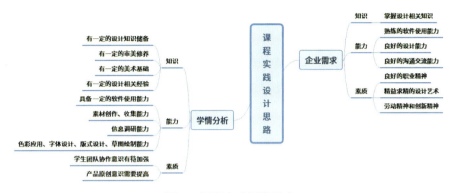

图1 课程实践设计思路

（二）对接需求，确定实践教学目标

针对最新的企业用人需求，根据专业人才培养方案和课程标准，教学团队确定出课程实践教学目标，如图2所示。

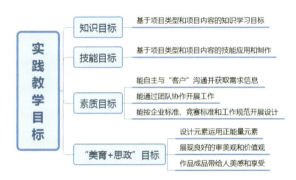

图2 课程实践教学目标

（三）对接岗位，构建实践内容

课程实践有三个教学模块。根据企业对设计师的需求，教学团队构建了实践内容和顺序。根据各个项目类型的特征，设定了项目制作流程，把项目设计工作的核心环节融入9个任务实践教学中，在实验室教学中结合智慧树在线教育平台和微信等网络交流工具，采用"练、学、思、拓"能力训练模式开展教学。具体如图3至图5所示。

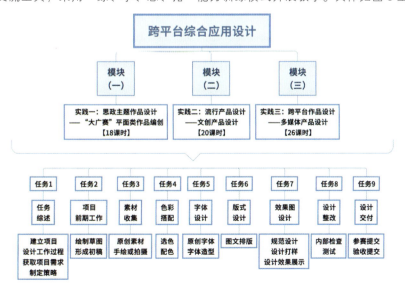

图3 课程实践教学内容设计示例

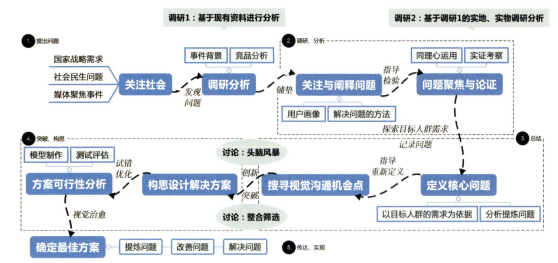

图 4　课程实践项目"任务 1"执行流程示例

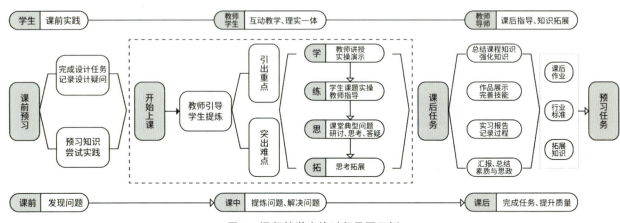

图 5　课程教学实施过程导图示例

（四）对接学情，制定实践教学策略

1. 根据岗位需求，设计实践教学情境

综合应用先修课程内容，设计课程实践教学情境。课程实践采用以"真实工作任务"为基础的教学起点，将"项目设计过程"作为教学的主线。课程内容的构建以"任务需求"为导向，确保知识点的传授由基础逐步过渡到高级，技能训练由简单逐步提升至复杂。教学模式采用双线并行策略，即一方面通过引入客户参与项目，另一方面通过教师的引导和学生的主动学习，共同激发学生的学习热情，提升学生的参与度。

为了提升育人工作的质量和效率，课程实施了"师生企"三方协同的教学机制。具体而言，该机制涉及教师的专业指导、学生的积极探索以及企业实践的紧密结合，旨在为学生提供一个多维度、互动性强的学习环境。通过这种协同合作的教学模式，学生能够在真实的工作场景中应用所学知识，培养解决实际问题的能力，从而更好地适应未来的职业发展需求。引入艺术导师培养学生设计美感，将专业能力、沟通能力上存在差异的学生混搭分组，尝试互助互学；引进需求方评价机制，强调设计作品质量。同时，为学生明确"强思想、提审美、增素养、参竞赛、出作品"的五项培养目标。为落实全程育人，教学团队从设计作品验收、过程把控、学习提高三个方面实施考核。为保障有序、高效的教学，教学团队从五个方面为教学实施提供支撑：录制"软件操作短视频"，制定"设计类技能竞赛评分标准"，编写"工作记录手册"，依托学校党、团支部活动建立"思政资源库"，在校企合作模式下建立"教学案例资源库"和"数字资源库"。

2. 调研学时学情，完善教学方法

为提升学生学习主动性，本教学团队实施了融合工作任务与能力培养的教学策略，如图 6 所示。该策略整合了"练习、学习、思考、拓展"（练、学、思、拓）的能力训练模式，通过实践导向法，促进学生深入理解专业知识，培养关键技能（图 7）。教学中，将复杂概念图形化、教学信息视频化，借助学生讨论与教师引导进行知识传递。用实操演示替代知识灌输，从个体制作转变为团队合作，采用"做中学、学中做"的方法，在理论与实践相结合的教学环境中，增强学生的自学、知识拓展和创新能力，实现"学生中心、德才兼备"的教育目标。

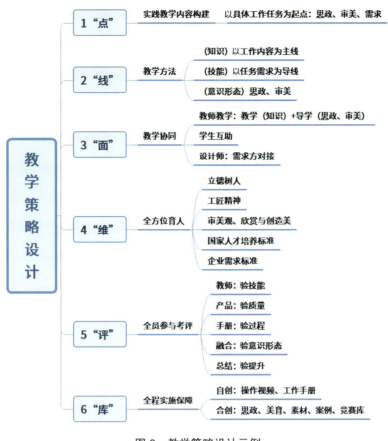

图 6 教学策略设计示例

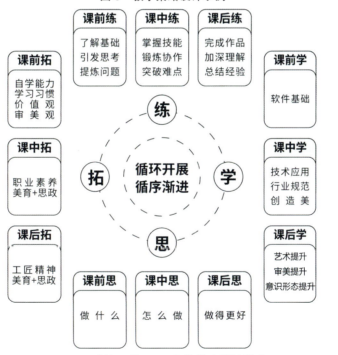

图 7 "练、学、思、拓"能力训练模式

3. 依托专业优势，结合信息化平台辅助实践教学

教学团队借助科研优势，开发了教材、课件、视频和案例等教学资源。通过智慧树等在线教育平台，实施了资料分发、作业提交、在线互动等教学活动。课程设计突出了美育与课程思政的融合，追求内容美、形式美与实效美的和谐统一。内容上融入了传统文化与社会主义核心价值观；形式上采用趣味性与渗透性相结合的教学手段；实效上实现了美育、思政与专业知识的结合。通过实训项目、创新基地和校企合作，建立了立体化教学体系。教学成果的积累，彰显了课程建设的显著成效。

三、美育思政融合数字化育人实施成效

（一）提升学生创作能力与学习积极性

美育与思政教育的融合，结合数字化育人策略，在提升学生的创作能力和学习积极性方面取得了显著成效。在课程实施过程中，学生在众多专业竞赛中荣获了84项奖项，例如"第十五届中国好创意暨全国数字艺术设计大赛"和"北京市大学生动漫设计竞赛"，充分证明了学生在创作力方面的重大进步。这些竞赛活动不仅极大地提升了学生的学习热情，而且为学生提供了一个展示其创新思维和专业技能的宝贵机会。

具体来说，通过参与这些高级别竞赛，学生得以将课堂上的理论知识与实际创作相结合，进一步锻炼和提升自身的专业技能。同时，竞赛的挑战性和竞争性也激发了学生的进取心，培养了学生的团队合作精神，促进了学生综合素质的全面发展。

此外，学生的获奖成绩也是对教学团队教学方法和课程设置的肯定。这表明，将美育与思政教育相结合，并融入数字化教学手段，能够有效提高学生的创新能力和学习动力，为学生的个性化发展和专业成长提供有力支持。

（二）教学模式可复制与推广

美育与思政教育融合的数字化育人模式在实施过程中展现了其可复制性与推广价值。教学团队的课程、课件和教材等多次获评北京市教委"优质本科课程"和"优质本科教材课件"，标志着教学团队设计的教学模式已获得业界的广泛认可，为其他学校提供了值得借鉴的范例。此外，教学团队在学术期刊上发表的论文以及在教学研究领域取得的奖项，进一步巩固了其教学模式的权威性，并为教学模式的广泛传播奠定了坚实的基础。

本教学模式的成功复制与推广，不仅证实了其在提升教育质量和效果方面的有效性，也体现了教育创新对于推动高等教育发展的重要贡献。通过这种方式，北京邮电大学世纪学院不仅提升了自身教学品牌的影响力，也为整个高等教育领域的教学改革和发展提供了新的思路和方法。

（三）师生实践与研究成果

美育与思政教育融合数字化育人模式的实施，在师生的实践活动和学术研究成果方面取得了显著成效。学生所创作的杰出实践作品不仅被纳入教学案例之中，极大地丰富了教学资源，而且充分展现了师生在实践教学领域的积极参与和创新精神。

这些实践与研究成果的产出，不仅促进了教学方法的革新和教学内容的丰富，而且加强了教学团队对专业教学实践的深入理解和掌握。通过将理论与实践紧密结合，师生共同推动了教学与学术研究的相互促进和共同发展，进一步提升了教学团队的研究能力和专业水平，同时也为学术界提供了宝贵的教学改革经验和实践案例。

（四）教学团队的深入研讨

在美育与思政教育融合的数字化育人模式实施过程中，教学团队所开展的深入研讨活动，已成为推动课程发展和教学方法创新的关键动力。通过对学生实践成果和教师教研成果的细致分析与讨论，教学团队成员展现出了对课程建设和教学策略改进的高度积极性和专业投入。

研讨过程中，团队成员积极识别教学实践中遇到的问题，共同探索创新教学策略，并对课程的未来发展方向进行规划。这种集体智慧的结晶不仅促进了教学内容与方法的持续优化，而且加强了教学团队的凝聚力和协作能力。这些成效共同推动了专业教学的持续改进和学生的全面发展。

四、美育思政融合数字化育人实践的总结与展望

（一）美育思政融合数字化育人课程建设要解决的问题

美育思政融合数字化育人课程建设是数字时代发展背景下高校数字媒体艺术专业课程创新教育模式的实践、创新和发展，需要解决以下问题。

1. 创新型教学与人才培养模式的实践路径

需要明确数字时代背景下高校数字媒体艺术专业人才培养理念，确定人才培养新目标，探索"以美育人"融入"思政"和数字化育人，探索融合的教育创新型人才培养模式路径，从而进一步研究理论与实践教学改革。

2. 美育思政融合数字化育人核心要素的创新发展

研究美育思政融合数字化育人、教师、学习、教育管理这四个核心要素。研究四方面核心要素的创新发展理论，进而对数字时代背景下高校数字媒体艺术专业课程以美育人，思政教育、数字化教育融合的教学路径，实践教学进行探索。

（二）美育思政融合数字化育人课程建设的创新性和示范性

课程实践的立足点是美育思政融合数字化育人教学设计与实践，课程实践的主要创新性和示范性是专业课程立足"以美育人"并融入"思政"和数字化育人元素后，人才培养的应用、实践、发展价值。

1. 服务区域经济与文化传播

课程设计立足于美育思政融合数字化育人的教学需求，强调教育对于服务地方经济和传播地方文化的重要性。例如，结合北京邮电大学世纪学院的地理优势，课程实践中融入了对北京延庆区旅游资源的创意设计，不仅服务了地方经济，也展现了中国丰富的自然资源和文化特色。

2. 实践教学中的美育思政融合

课程鼓励学生在毕业设计等实践环节中体现美育思政融合的理念。通过创新的数字媒体形式，如移动端H5广告设计，讲述中国故事，弘扬中国精神，激发学生的爱国情感和创新意识。

3. 任务驱动与学生能力培养

采用项目制学习方法，将具体工作任务与能力训练相结合，鼓励学生在完成设计项目的过程中独立思考和挖掘选题。这种方法不仅提升了学生的审美和创造能力，也加深了他们对美育思政融合数字化育人元素的理解。

综上所述，教学团队以学生为中心，以成果为导向，构建了一套完善的美育思政融合数字化育人应用实践教学模式。通过这种模式，课程建设取得了显著的教学成效，为培养具有创新能力的数字媒体艺术专业人才奠定了坚实的基础。未来，课程建设将继续探索教育模式的深化改革之路，以适应数字时代学科交叉融合背景下的教育需求。

参考文献：

[1] 教育部高等学校教学指导委员会. 普通高等学校本科专业类教学质量国家标准（下）[M]. 北京：高等教育出版社，2018.

[2] 董洪亮，赵婀娜，张烁，等. 习近平总书记在全国教育大会上的重要讲话引起强烈反响：全力推动新时代教育工作迈上新台阶[N]. 人民日报，2018-09-12（2）.

[3] 落实全国教育大会精神，推进新时代高校美育工作——教育部印发《关于切实加强新时代高等学校美育工作的意见》[EB/OL].（2019-04-11）. http://www.moe.gov.cn/jyb_xwfb/gzdt_gzdt/s5987/201904/t20190411_377509.html.

[4] 教育部关于全面实施学校美育浸润行动的通知[EB/OL].（2023-12-22）. http://www.moe.gov.cn/srcsite/A17/moe_794/moe_628/202401/t20240102_1097467.html.

[5] 孙丽娜. "网络媒体作品设计"课程教学与"课程思政"实践路径的探索与实践[J]. 北京印刷学院学报，2020，8（10）：85-87.

作者简介：

孙丽娜（1981.11—），女，汉族，吉林人，硕士研究生，副教授。研究方向：数字媒体艺术。

大足石刻艺术特征与文化背景研究

黄东[1] 陈苊苊[2]

（1. 河北美术学院 河北石家庄 050700；2. 成都艺术职业大学 四川成都 611400）

摘要：大足石刻位于重庆市大足区，在众多的摩崖造像雕刻作品中，大足石刻呈现出独特的艺术特色。大足石刻造像艺术以宝顶山、南山、北山、石门山、石篆山这五山为代表，而其中以宝顶山造像的规模最为庞大。大足石刻蕴含着丰富的文化与历史内涵，通过这些精美绝伦的石刻造像作品可以看到当时社会政治、经济、文化等的基本特点。大足石刻的特征表现不同于同一时期的其他石刻艺术作品，与唐代之前的石刻艺术作品有着明显的差别。从大足石刻造像特点的变化，人们可以清晰地看到历史、文化、艺术的发展。大足石刻造像独特的内容具有潜移默化的教化作用，大足石刻被称作石窟艺术世俗化、生活化的集大成之作，为我们现在对石窟造像的研究提供了典型范例。

关键词：艺术学理论；大足石刻；艺术特征；文化背景

基金项目：四川省教育厅高等学校人文社会科学重点研究基地巴渝民间艺术研究中心青年项目"大足石刻艺术特征与文化背景研究"（项目编号：BYMY22C10）

一、大足石刻的文化背景分析

（一）大足石刻地域环境分析

大足宝顶山石刻是极有构思的一处造像区，位于大足县城东北方向十多千米的地方，石刻内容大量采用人们生活的景象，将许多佛教教义演化为人们真实的生活写照，通俗浅显地表达了佛家思想，具有教化世人的功能。宝顶山石刻的中心布局主要由大佛湾与小佛湾组成，石刻造像分布密集，巧夺天工，所有的石刻造像都依山而建，顺着山脉的走势建造而成。"蜀道之难，难于上青天"是唐代诗人李白对于当时巴蜀地势环境的描述。重庆大足位于青藏高原与长江中下游平原之间的过渡地带，加上大足地区多山岭、溪流，道路比较崎岖，来往的只有一些商队，并不会受到战火的侵扰。大足宝顶山石刻能够保存下来，险峻的地势起到了重要的作用。

大足地区气候温暖潮湿，多降水，多大雾。造像崖壁多为砂岩，这种岩石质地松软，非常有利于石刻的开凿。石刻造像在大足地区的大规模修建离不开当地特殊的地质条件。胡焕庸在《四川地理》中提到："四川地区主要属于构造盆地，四川盆地内部是白垩纪的地层构造，且内部的岩层大多是砂岩和页岩。"砂岩和页岩的硬度适中，有利于石刻造像的大规模建造。

大足石刻的产生与修建与其所处的地理位置息息相关。我们知道嘉陵江与峡江航道是宋代非常重要的交通干道，而大足地区正处于两者的夹角之中，来往人流量巨大，交通也十分便利。这促使各地的能工巧匠在大足这个地区聚集，为大足石刻的修建奠定了人才方面的重要基础。同时，这里是交通要塞，对宋代经济发展有着举足轻重的作用，逐渐成为重要的经济区域。巴蜀地区民风淳朴、民众衣食富足，百姓愿意出资修建大量的石刻造像来祈福驱灾。

（二）大足石刻历史环境分析

大足石刻造像始建于初唐，历经唐末、五代，兴盛于两宋，余绪绵延至明清，历时千余载，是中国石窟艺术史上的最后一座丰碑，也是世界石窟艺术中公元9世纪末至13世纪中叶间最为辉煌壮丽的一页。北山石刻主要开凿于唐代末期到宋代初期，内容集中反映了佛教的各种教义和教规，佛像雕刻精美、线条流畅、造型生动。南山石刻主要是道教石刻，这里保存了大量的道教造像和碑刻，反映了中国古代道教文化的精髓。石门山石刻和石篆山石刻则以其独特的儒家风格著称。石门山石刻中保存的许多儒家经典和人物雕像，如孔子、孟子、颜回等，展示了儒家思想的广泛传播和深远影响。石篆山石刻更是独具匠心，将道、释、儒三家思想融合，在一系列人物肖像中展现了当时社会的多样性和复杂性。宝顶山石刻则更多地体现了佛教与道教的结合，反映了佛道两家在当时的和谐共处和互相影响。比起早期北方石窟，大足石刻呈现出淳朴的生活气息，来源于生活实践的艺术处理手法使大足石刻造像表现出强烈的世俗化倾向。

目前专家学者推断赵智凤为宝顶山石刻的开创者，在笔者看来缺乏可靠的依据。笔者认为，赵智凤为弘扬佛法而在宝顶山开凿以大、小佛湾为主体，造像近万尊的佛教密宗道场，如此声势浩大之事，关于他本人的记述却寥寥无几，这绝非偶然，而是故意为之。释放出一个开凿者的人名，而淡化他的个人事迹，这是一种双隐效果，既隐去真正的开凿者，又对民间符号赵智凤语焉不详，从而使得宝顶山石刻这一伟大的精神文明工程蒙上了一层神秘色彩。经研究推测，大足宝顶山石刻不是民间工程，而是皇家工程；"赵智凤"这个名字不是一个具体的人，而是一个虚拟的工程代号。如果将赵智凤认作开创者，而将宝顶山石刻判定为地域性文化现象，则严重低估了大足宝顶山石刻的文化内涵和

艺术价值。摸清宝顶山石刻的创始人，不只是追求历史人物的真实性，更是对宝顶山石刻的成因、工程性质、内容、艺术风格、背景文化寻根究底，这对增强大足石刻这一世界文化遗产的影响力和传播力有着重要作用，并有还原历史、推动现实的意义。对宝顶山石刻开凿者的重考，可还原宝顶山石刻的本来面目，也可以丰富大足石刻的内涵，探究其深层价值，向世界讲述大足石刻的精彩故事。

（三）大足石刻人文环境分析

不难看出，我国各大石窟艺术景观基本上都出现在当时社会、政治、经济、文化、宗教十分活跃的地区。而大足石刻所处的巴蜀地区，在政治、文化、经济等方面，在晚唐之前并不处于全国的核心地位，不具备大规模开凿石窟的基础条件，虽然也断断续续出现了一些石窟，如安岳石窟、夹江千佛岩石窟等，但是跟当时的龙门石窟相比，那就属于"小巫见大巫"了。到8世纪中叶以后，中国历史进入了动荡时期，在755年（即唐天宝十四年）爆发的"安史之乱"几乎摧毁了李唐政权，给社会、经济带来了无法估量的损失。唐玄宗在残余部队的保护下经过重重阻碍仓皇逃到蜀地，加上后面北方战事频繁，使得当时的经济、政治重心一再向南迁移。于是北方中原地区逐渐失去了大规模修凿石窟的基本条件，导致北方石窟艺术逐渐衰落。与此相反，蜀中地区的石窟艺术却迎来了一场"春雨"。随着帝王入蜀，很多文人雅士、高僧大德以及能工巧匠相随而至，这使得蜀中地区的社会、政治、经济、文化都活跃了起来，为蜀中地区的文化艺术注入了新鲜的血液，也为之后的石窟造像艺术的崛起奠定了坚实的基础。

正所谓经济基础决定上层建筑，大足地区的经济繁荣发展对社会的推动作用是不容小觑的。在宋朝，四川的农耕经济不仅得到了大力的发展，衍生出的商业经济也在逐渐壮大，经济的强盛使得人们在精神层面的需求不断提升，给大足石刻的建造奠定了一定的经济基础。

二、大足石刻的艺术特征

（一）造像柔和之美

早在公元前3世纪孔雀王朝阿育王时期，印度就派遣了许多传教士前往各国推广佛教，使佛教逐渐发展成为世界性的宗教。佛教造像也始于印度，在佛教的传播过程中，随着各个地域风土人情的不同，逐渐演变出了新的造像风格。而宋代时期的大足石刻造像，把佛教的基本教义与中国儒家的伦理、理学的心性及道教的学说融为一体，博采兼收，具有"中国风格"和传统文化内涵。其中宝顶山石刻造像展现了一种柔和之美。

大足宝顶山石刻不同于其他地区的石窟艺术，其突破了一些宗教约束，使造像更加人性化，反映了当时宗教艺术的世俗化，不仅有各阶层人物形象，还有众多的社会生活场面。其他地区的石窟造像一般表现出威严、宏伟的风格特点，而宝顶山石刻的世俗化特征赋予了石刻造像不一样的意蕴与内涵，展现出了不同于一般佛教造像的美，那就是柔和之美。传统的佛教造像多为庄严肃穆的形象，会带给民众一种压迫感；而南宋时期大足宝顶山石刻中的佛教造像带给人一种随和、亲近的感觉。宝顶山佛教造像虽然动作比较单一，却不会让人觉得枯燥无味，因为其面部总是有一种含蓄的微笑，让庄严的佛像变得可敬可亲。这种柔和的微笑使得整座造像都灵动了起来，富有柔和之美的脸部造型，使佛像整体呈现出情感的流动，见图1。

图1　大足宝顶山石刻

（二）雕刻图文并茂

大足石刻开凿于唐、宋时期，保存了大量的儒、释、道三家的造像，其造像规模宏大、雕刻精美、寓意深刻，对大足石刻的保护和研究具有重要意义。大足宝顶山石刻把"图"与"文"精妙地结合在一起，而惟妙惟肖的立体造像与富于哲理的宗教教义相结合的现象在石窟艺术中是十分少见的，这也成了大足石刻的一大艺术特点，见图2。其中，宝顶山的大佛湾石刻造像内容丰富，图文并茂，几乎涵盖了密宗佛教的所有经典教义，是大足石刻中规模最大、艺术价值最高的石刻，更难能可贵的是它保存得相当完好，而且造像题材无一重复，彼此间既有教义上的内在联系，又有形式上的衔接，是一个有机的整体。石刻艺术的精美绝伦与佛教文化的博大精深融于一体，让宝顶山不仅成为石窟艺术的集大成之地，也成为我国佛教圣地之一。

图2　笔者于2021年4月13日在大足宝顶山石刻拍摄

大足地区作为古代东西方文化交流的重要枢纽，各种文化在这里汇聚、碰撞、交融，推动了大足石窟艺术的繁荣与发展。延续千年的大足宝顶山石刻在不断的建设中产生了新的题材和艺术形式，形成了具有中华民族特色的石窟艺术和文化。大足宝顶山石窟艺术集雕塑和绘画于一体，雕塑艺术是大足石刻的重要艺术形式之一，在石窟艺术中起着主导作用，无论是"柔和美"还是"世俗性"，都受到了中国传统文化的影响。绘画在石窟艺术中有着非常丰富的主题和内容，大足石刻将中国传统绘画中的人物、山水、花鸟融入其中，具有鲜明的民俗特色。在传统佛教造像的基础上，匠人们将雕塑与中国传统绘画相结合，运用线条造型技法，创造出风格各异、生动多姿的石刻艺术品。此外，宝顶山石刻的铭文通常以背景的形式出现，主要记录生活故事，这些文本是探究和分析南宋时期中国社会习俗的重要依据。

（三）"世俗化"色彩浓郁

比起早期北方石窟，大足石刻呈现出淳朴的生活气息，来源于生活实践的艺术处理手法使大足造像表现出强烈的世俗化倾向。通过这些世俗化的造像，人们能够窥见当时社会的繁荣与多样，感受到宋代民风民俗的独特魅力。宝顶山的石刻造像流露出浓郁的世俗生活气息，我们不仅可以看到佛教教义宣传的哲学思想，也可以看到社会风貌、人情世态和世俗情怀，见图3。

大足石刻以其浓厚的世俗信仰、纯朴的生活气息，在石窟艺术中独树一帜，把石窟艺术生活化推到了空前的境地。其在内容取舍和表现手法方面，都力求与世俗生活及审美情趣紧密结合。大足石刻的人物形象文静温和，衣饰华丽，身少裸露；形体上力求美而不妖，丽而不娇。与其他石窟艺术相比，大足石刻虽然诞生较晚，但在吸收、改造外来文化与融合三教义理方面，显示出超乎前代的成熟。在宝顶山石刻造像当中，无论是佛、菩萨，还是罗汉、金刚，以及各种侍者像，都颇似现实中各类人物的真实写照。特别是宝顶山摩崖造像所反映的社会生活情景之广泛，几乎应有尽有，颇似公元十二世纪至十三世纪中叶间（宋代）的一座民间风俗画廊，王公大臣、官绅士庶、渔樵耕读，各类人物皆栩栩如生，呼之欲出。宝顶山石刻造像从内容到形式都体现了鲜明的民族化、世俗化特征，对儒家孝道思想的尊崇，对世俗市井生活的渲染，使之成为具有浓郁中国传统文化特质的艺术宝库，标志着源于印度的石窟艺术至此完成了中国化的进程。

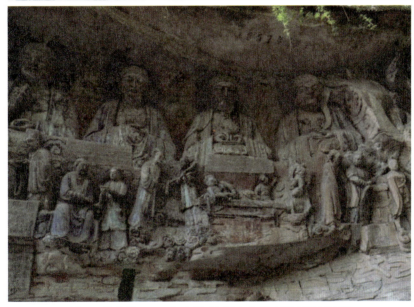

图 3　笔者于 2021 年 4 月 13 日在大足宝顶山石刻拍摄

三、结语

通过对大足石刻艺术特征及文化背景的分析可知，我国各大石窟艺术的形成都离不开特定的人文自然环境、大众审美需求以及特定艺术符号的影响。大足宝顶山石刻蕴藏着丰富的内涵，通过对这些精美绝伦的石刻作品进行研究，我们可以看到当时南宋社会的政治、经济、文化、艺术等特征。大足石刻造像因雕刻精美、线条细腻、题材多样、内容丰富等特点而闻名于世，更是以世俗化的特色在中国石窟艺术中独领风骚。同时，大足地区这些石刻造像所呈现出来的实物形象和文字记载，对中国石窟艺术的传承、创新与发展都有巨大贡献，有着不可替代的价值。大足石刻被誉为石窟艺术史上最后的丰碑，具有其他石窟艺术不可替代的文化研究价值。我们应合理借助高科技手段，使得大足石刻的保护、传承、发展、创新呈现一种良性的循环，让大足石刻永葆生机。

参考文献：

[1] 重庆大足石刻艺术博物馆，重庆市社会科学院大足石刻艺术研究所. 大足石刻铭文录[M]. 重庆：重庆出版社，1999.
[2] 黎方银. 大足石刻[M]. 西安：三秦出版社，2004.
[3] 方李莉，李修建. 艺术人类学[M]. 北京：生活·读书·新知三联书店，2013.
[4] 祝穆. 方舆胜览[M]. 施和金，校. 北京：中华书局，2003.
[5] 刘长久，胡文和. 四川石刻造像艺术概述[J]. 社会科学研究，1985(06)：68-73.

[6] 宋朗秋. 大足石刻分期述论[J]. 敦煌研究, 1996(03): 64-75+184-185.

[7] 方珂. 唐宋时期的四川历史地理环境与大足石刻的形成[J]. 长江文明, 2011(01): 40-49.

[8] 郭晶. 大足宝顶山大佛湾石刻世俗化审美特征及成因研究[D]. 重庆：西南大学, 2013.

[9] 曾繁燕. 大足石刻观音造像世俗化图像学研究[D]. 重庆：西南大学, 2013.

[10] 谭宏. 大足石刻造像中的艺术人类学解读[J]. 民族艺术研究, 2013, 26(01): 67-73.

[11] 李静杰. 大足宝顶山南宋石刻造像组合分析[C]// 大足石刻研究院. 2014年大足学国际学术研讨会论文集. 重庆：重庆出版社, 2014: 38.

作者简介：

黄东（1996.03—），男，汉族，重庆人，硕士研究生。研究方向：艺术学理论、艺术史。

陈芃芃（1997.03—），女，汉族，成都人，硕士研究生。研究方向：艺术史、少数民族艺术。

职业技能鉴定与产业发展的有效衔接——以游憩规划师为例

孟乔[1]　李国强[1]　刘魏欣[2]　吴肖[3]　黄玉珍[1]　张倩[1]

（1.成都时代文丛文化传播有限公司　四川成都　610000；2.四川聚落人居文化技术研究院　四川成都　610000；3.成都游憩环境技术研究院　四川成都　610000）

> **摘要**：切实推行职业技能等级制度有效取代了水平评价类技能人员职业资格，全面促进了游憩产业的转型升级，同时，围绕着游憩行业衍生出一批以游憩规划师为典型代表的新兴职业，对经济社会可持续发展具有重要作用。为此，本文以游憩行业社会群体的认知缺失、学科建设体系不完善等瓶颈因素为切入点，探求职业技能鉴定和游憩产业发展有效衔接的重要渠道，最后以多方参与主体一同推行游憩规划师职业技能鉴定、转变社会各界人士对游憩行业的观念和认知、健全完善游憩学科体系为落脚点，提出了具体的可行性建议。
>
> **关键词**：职业技能鉴定；产业发展；有效衔接；游憩规划师

2019年12月30日，国务院常务会议研究决定：按照"先立后破、一进一退"原则，逐步取消水平评价类技能人员职业资格，推行职业技能等级制度。因此，实行职业技能鉴定对经济社会高质量发展和产业结构转型升级具有重要现实意义。现阶段，我国游憩行业高速发展，社会群体对休闲游憩的需求与日俱增，围绕着游憩行业衍生的产业大量涌现，比如特色休闲游憩小镇建设、游憩休闲产品研发、现代游憩商业街建设、文化街区游憩领域圈打造、城市游憩空间规划等，加之各类游憩设施建设层出不穷，使得游憩产业逐渐成为新时期经济发展的重要产业支柱之一。由此，游憩产业衍生出一批新兴职业，这其中的典型代表就是游憩规划师[1]。

现阶段，游憩产业人才培养模式的构建逐渐受到参与主体的高度重视。但从目前发展现状来看，历史机遇和严峻考验并存，高校缺乏相关专业，学科体系不健全，社会各界人士对游憩行业缺乏专业认知，致使游憩行业人才缺失，这是遏制游憩产业规范化、标准化及系统化发展的瓶颈因素。鉴于此，本文以游憩规划师为例，探求职业技能鉴定与产业发展的有效衔接机制，以期为相关人士提供一些可行性建议。

一、游憩产业发展瓶颈因素分析

笔者根据大量文献及自身实践经验总结出以下结论：现阶段，游憩产业发展主要瓶颈因素主要集中在社会群体的认知缺失、学科建设体系（人才培养）不完善两方面。

当前，游憩产业发展研究主要集中在城市空间规划、风景园林、旅游研究等单一学科领域，并大多以湿地、森林、滨水区、城市等空间载体为基础进行研究。众所周知，游憩产业发展应以"人才"为立足点，但从该产业目前发展现状来看，我国只有极少部分高校开设了森林资源保护与游憩专业，而从内涵式发展的角度分析，此专业与游憩产业实际需求未能有效契合，涉及领域不全，为游憩行业培养创新型人才更是无从谈起。在此背景下，游憩行业相关专家提出，未来10年，我国游憩行业专业人才会达到8万人以上；未来20年，产业链上下游从业人员会达到30万人左右，怎么培养人才是要解决的根本首要问题[2]。随着职业技能鉴定与游憩产业发展不断融合，在国家政策科学引导下，职业技能等级制度正逐渐盛行。

游憩行为无处不在，比如公园散步、商业街购物、在生态区感受大自然气息等，这些行为会潜移默化地影响人们的行为举止和心理感知。但社会群体对游憩行为没有足够的认知，致使游憩产业发展与社会群体多元化需求存在脱节现象，从而不能对其准确定位。

二、职业技能鉴定与产业发展的有效衔接策略

（一）多方参与主体共同推行游憩规划师职业技能鉴定

游憩行业人才缺失是遏制游憩产业规范化发展的瓶颈，因此，行业龙头研究机构应联合游憩企业、游憩智库专家学者力量，共同推行游憩规划师职业技能鉴定，力求通过职业等级认定，吸引相关专业人才投身游憩行业，进而推动整个产业发展。当前，我国首家游憩研究院——成都游憩环境技术研究院已成立，在行业龙头研究机构的创新引领下，我国游憩产业整体呈现欣欣向荣的景象，城市环城游憩带、森林游憩养生产业、游憩文化体验区、游憩商业区、大型游憩园等的建设步伐持续加快。特别是在乡村振兴、城乡一体化战略的驱动下，城郊接合区游憩产业质量不断攀升，逐渐成为都市人群向往之地。

此外，可推动游憩产业与高等院校、相关科研机构、行业协会、学术组织、高新技术企业、政府部门及智库机构

深度融合，进一步发挥游憩行业相关专家学者在游憩智库建设、学术研究、课题交流、项目合作、学科建设、专业设置中的重要作用，并利用其资源优势，与高等院校、政府、企事业单位开展全面合作，构建创新融合机制，切实推动游憩产业高效化、科学化及系统化发展。同时，要充分发挥人才优势，迎合时代发展潮流，利用多种措施面向社会各界正式发出邀请，邀请游憩相关行业专家加盟"全国游憩环境专家智库"，并以此为契机，按照以点带面、局部改造的原则，以相关社会组织、科研院校、企业为载体，积极开展游憩规划师职业技能等级评价活动。比如，为促进游憩产业高质量发展，成都游憩环境技术研究院建立了职业技能鉴定中心，对从事游憩行业的人员实施职业技能等级鉴定，这种创新性的做法无疑对我国游憩行业高质量发展具有积极作用，也为相关附属产业的转型升级提供了更多可能性。

（二）转变社会各界人士对游憩行业的观念和认知

现阶段，大众群体对自然环境的需求愈发强烈，推动了休憩产业的转型升级[3]。简而言之，当前我国人民已从物质追求转向精神追求，虽然我国游憩产业还处于初级发展阶段，但在经济社会中发挥着至关重要的作用。城市建设进程持续加快，人们对游憩行业的认识也在悄然发生变化，"内涵式"的发展需求使得转变社会各界人士对游憩行业的观念和认知成为关注的焦点[4]。笔者建议，应重点聚焦游憩规划设计，以培养创新实践型游憩规划师为根本出发点，将其纳入城乡空间规划，比如城市控制性详细规划、区域环境规划、生态园林规划（绿地规划）、新农村规划等。从某种意义上讲，游憩行业规划设计是一项系统、全面的工作任务，不可能一蹴而就。而随着国家"五位一体"总体布局的持续推进，游憩行业势必成为人民生活中不可或缺的一部分，简而言之，人们期待的美好生活场景与游憩环境质量息息相关，这也是游憩行业可持续发展的内在价值需求。

（三）健全完善游憩学科体系

随着人们消费水平不断提升，我国游憩产业蓬勃发展，但高校游憩学科体系不健全现象愈发凸显。为推动我国高校游憩学科体系建设，成都游憩环境技术研究院联合华中科技大学，创新性地进行该学科体系的优化完善。在此背景下，建议将游憩学科纳入"十四五"规划教材建设中，并积极鼓励行业龙头研究机构会同高校积极开展游憩学科课题研究，做好游憩学科体系建设。对于人才培养体系而言，国内游憩行业人才培养机制和认定标准无法实现有效衔接，因此，要保证游憩产业规范化、科学化及系统化发展，需做好游憩领域专业人才培养工作。鉴于此，建立游憩行业人才培养体系是当前需要考虑的重点，应培养一批包括游憩规划师在内的游憩行业优秀人才，推动游憩产业高质量发展。在此基础上，建立规范的运作机制，开展多元化模式评价，结合游憩产业现状及对人才培养的本质要求，积极拓展以游憩规划师为首的游憩行业人才培养渠道，实现游憩规划师职业技能鉴定与产业发展的有效衔接。

三、结语

综上所述，在国家政策的引导下，技能水平评价主体将由政府转为企业和第三方机构，从而推动全新的职业技能等级制度的建立，这对于职业技能鉴定与游憩产业发展深度融合具有积极作用。遏制游憩产业发展的的瓶颈因素主要集中在社会群体的认知缺失、学科建设体系不完善（人才培养）两方面。因此，本文以职业技能鉴定与产业发展的有效衔接为基本出发点，提出了具体的可行性建议。

参考文献：

[1] 王思杰. 城市游憩视角下北京二道绿隔郊野公园布局优化研究[D]. 北京：北京林业大学，2019.

[2] 良财经. 环球游憩奖专访：丁万鑫——城乡规划应重视游憩规划专项设计[EB/OL].（2020-12-20）. https://m.sohu.com/a/437431976_460123.

[3] 程勇辉，袁金明. 环城游憩带理论下乡村旅游的产业定位和发展研究——以光明村旅游区域为例[J]. 区域治理，2019(38): 251-253.

[4] 刘兵. 试论城镇化背景下乡村居民游憩行为与需求建议——以成都市郊县乡村为例[J]. 新西部，2020(Z5): 68-69+72.

作者简介：

孟乔（1991.11—），男，汉族，四川仪陇人，本科。研究方向：游憩产业发展。

李国强（1995.10—），男，汉族，四川合江人，本科，工程师。研究方向：游憩产业发展。

刘魏欣（1998.04—），女，汉族，四川宜宾人，本科，工程师。研究方向：环境设计。

吴肖（1995.08—），女，汉族，四川南充人，本科。研究方向：艺术设计。

黄玉珍（1998.04—），女，汉族，四川荣县人，本科。研究方向：职业技能和产业发展。

张倩（2001.03—），女，汉族，四川资阳人，本科。研究方向：物流产业发展。

AIGC 在传统龙纹图案设计中的应用与思考

田雪棠

（北华航天工业学院　河北廊坊　065000）

摘要：本文介绍了 AIGC（AI-generated content，人工智能生成内容）技术当前发展概况以及核心技术与文生图之间的关系，此技术为创意人员提供了前所未有的灵活性和效率；验证了当前 AIGC 在理解和再现文化深度方面的限制，并对 AI 在未来视觉设计流程中的潜在可能性进行了探讨，提出了未来以 AI 设计、人类判断为核心的 AI 全程参与的新视觉设计流程。本文强调深化 AIGC 对特定文化知识理解的必要性，以提高其在传统图案设计中的应用价值和文化敏感性。

关键词：AIGC（人工智能生成内容）；传统龙纹图案；设计创新；视觉设计流程

基金项目：河北省应用技术大学研究会课题，课题名称为"'年'文化装饰图案设计研究"（项目编号：JY2019036）

2022 年，AIGC 在技术上实现了全面突破，其在社会上获得的广泛认可使其成为技术界和产业界的研究焦点。随着基于 AIGC 技术的 Midjourney、Stable Diffusion 和 DALL·E2 等软件的推出，AI 在艺术领域的应用日益深入。特别是 ChatGPT 的发布，展现了 AIGC 在文本生成和对话系统中的技术性突破。中国龙文化具有深远的历史背景和文化意义，面对如此丰富多样的图案形象，AI 技术是否能有效完成文化符号的创作是本文研究的重点。本文展望了 AIGC 全程参与的视觉设计流程的发展方向，以期为未来 AIGC 在艺术和设计领域的应用提供理论和实践指导。

一、AIGC 技术概述

AIGC 技术的核心在于数据合成，它标志着人工智能未来发展的趋势，其通过以下几种关键技术，展示了在人工智能领域的潜力。

①生成算法：这是构成 AIGC 核心的算法，例如生成对抗网络（GAN）、变分自编码器（VAE）和自回归模型（如 Transformer），这些算法使得 AIGC 能够在无须直接编程的情况下创造出新内容，从而极大地增强了 AI 的自主创新能力。[1]

②预训练模型：预训练模型指融合了几种深度学习算法的模型，比如 Transformer、Flow-Based Model、Diffusion Model 等（图 1），这些模型能够捕捉丰富的语言、图像或音频模式，并通过微调，针对特定任务进行优化。预训练模型引发了 AIGC 技术能力的质变。[1]

③多模态：多模态技术是指能够处理和理解多种形式数据的技术。例如，AIGC 可以从带有猫的图像中理解"猫"这一概念，并能够生成描述该图片的文本或根据文本描述再创造图片。这种技术的实现，不仅提高了数据处理的灵活性，也加深了模型对数据之间关联性的理解。

图 1　AIGC 技术积累融合[1]

在这些技术的支持下，语言文字、图形图像、影音视频等多模态的模型层出不穷。DALL·E 是由 OpenAI 开发的根据文本描述生成图像的 AI 模型，其可以生成高质量图像，并支持多国语言，因而成为在艺术和设计领域广受欢迎的工具。Midjourney 主要探索人工智能在艺术创作中的应用，功能更加全面且操作简单，在各大社交媒体上得到广泛认可。Stable Diffusion 由 Stability AI 等开发，是一个基于深度学习的文本到图像的模型。因其对公众开源[2]，所以迅速成为开源社区和创意专业人士广泛使用的工具，并且它的精准度有较大的提升，非常适合结合已有手绘草稿，

通过 Stable Diffusion 进行 3D 建模设计。

至此，人工智能成为全球范围内热议的话题。一方面，技术成熟度的提升使得它们更加易用，吸引了更多非专业用户的试用和传播。另一方面，一些引人注目的作品也让大众看到了更多的可能性。比如，游戏设计师 Jason Allen 运用 AI 绘制的作品《太空歌剧院》获得了美国科罗拉多州博览会中"数字艺术/数字摄影处理"项目比赛的第一名。[3] 随着这些模型的不断进化，AIGC 技术未来会对创意行业产生更加重大的影响。

二、AIGC 在传统龙纹图案上的设计实践

每到中国农历新年之前，各大网站都会以生肖为主题开展设计大赛，比如每年一届的中国高校生肖设计大赛[4]、全球吉庆生肖设计大赛等。2024 年恰好是甲辰龙年，笔者通过设计微信红包封面，深度使用了 Midjourney 的文生图创作功能，设计了几款风格完全不同的龙纹图案。对于没有研究过龙纹的设计师来讲，画一条龙的难度确实不小，那么 AI 到底能画出怎样的龙呢？

（一）Midjourney 设计过程

Midjourney 完全可以胜任不同风格的创作。笔者的此次文生图创作共进行了 3 天，全部由 Midjourney 完成，共设计了 5 款 AI 红包封面（图 2）。同时进行的还有一套设计，是通过 AI 提供创意，笔者手绘完成的，由于反复修改图案，整个创作过程大约持续了 2 个星期，且绘画技法较为简单。从效率上讲，AI 绘图明显优于人工手绘，大大节省了创作时间。

图 2　基于 Midjourney 创作的龙年红包封面（右下角最后一款为笔者手绘设计）

与此同时，AIGC 技术的应用揭示了 AI 对特定文化符号理解的局限性。小红书上 AIGC 生成的龙图案和笔者印象中的中国传统文化里的龙形象差别甚大（图 3）。那么，是不是 AI 在处理具有复杂文化背景和深厚历史意义的设计元素时有所欠缺？为了弄清这个问题，笔者对 AI 画的是不是中国龙进行了深入的研究。

图 3　小红书上 AIGC 生成的龙图案红包

（二）龙纹图案分析

首先我们要知道什么是中国龙纹图案，然后才能判断 AI 绘制的龙图案是不是基于中国文化的设计。笔者根据研究，总结出了中国传统龙纹图案的特征。

（1）宋代以后，龙的形象已形成明确的设计范式。

在我国古代，画师、手工艺者以角似鹿，头似驼，眼似兔，项似蛇，腹似蜃，鳞似鱼，爪似鹰，掌似虎，耳似牛（宋代《尔雅翼》）为核心，创作出自己心目中的龙形象。另外，宋代郭若虚的《图画见闻志》卷一"叙制作楷模"中也有描述："画龙者，折出三停，自首至膊、膊至腰、腰至尾也；分成九似，角似鹿、头似驼、眼似鬼（笔者认为此处有待考证，是否为原作者郭若虚笔误，因为在中国龙为祥瑞之物，似鬼似乎无法说通）、项似蛇、腹似蜃、鳞似鱼、爪似鹰、掌似虎、耳似牛。"[5] 当然，也有"龙生九子"的传说，但"九子不成龙，各有所好"[6]，所以九子的形象并不能代表龙的形象。图4展示了我国古代龙纹图案（从左至右依次为：宋，玉龙首柄洗纹饰拓片；元，蓝釉白龙纹折沿盘；元，青花云龙纹梅瓶；明成化，斗彩海水云龙纹天字盖罐；清康熙，白地矾红彩加金云龙纹油槌瓶），可以看出，龙的动态和细节虽然各有不同，但龙的结构基本保持一致。笔者对清康熙填漆戗金云龙纹葵瓣式盘上的龙纹进行了解析，如图5所示。

图4　我国古代龙纹图案

图5　龙纹解析

（2）宋代之前，龙的形象各有不同、互相影响，但并未形成统一范式。

西汉《说苑·辨物》中记载："神龙能为高，能为下，能为大，能为小，能为幽，能为明，能为短，能为长。"《易经·说卦传》中有"震为雷，为龙"的说法，《山海经·海内东经》中也有"雷泽中有雷神，龙身而人头，鼓其腹则雷。在吴西"的记载。有学者认为龙是中国第一个雷神形象[7]，也有学者认为龙是上天入地、来往于神界和凡间的通灵神兽[8]。唐代术士杨筠松所著《龙经》里写道："夔龙为群龙之主，饮食有节，不游浊土，不饮浊泉，所谓饮于清、游于清者。"[9] 王充《论衡·龙虚篇第二十二》中有"马首蛇尾"的描述[5]。可以发现，宋代之前，关于龙的形象有各种各样的记录，并未形成统一的描述。

图6展示了从新石器时期到隋唐时期的龙纹样。根据这些龙纹形象,笔者将宋代之前不同时期的龙纹特征概括如下。

①原始社会时期,虽然许多部落都崇拜龙,但各部落图腾中龙的形象并不相同,各有各的特点。比如内蒙古出土的红山文化玉龙和山西襄汾陶寺遗址出土的彩绘龙纹陶盘,龙都为蛇形,但头部差别很大(图6上左1、2)。

②夏商周至春秋战国,饕餮纹兴盛,被学者论证为早期龙纹,"左右两侧都是侧视的龙纹形象,组合起来构成了正视的兽面纹形象"[10]。商周青铜器中,龙形象规整且纹样排布非常具有规律和对称性,有眉、眼、鼻、躯干、尾;圆眼,身体有双头多身、单头双身、有角、无角,是抽象化的龙纹[11]。

③秦汉至隋唐时期,受"四灵"文化影响,龙纹多以组合的形式出现,比如龙凤呈祥、二龙戏珠等组合纹样。龙的造型特征似水、似云,更加飘逸,身体更绵延修长,有腾云驾雾之感。这也许和当时的神仙思想及追求祥瑞的心理有关。

图6　从新石器时期到隋唐时期的龙纹样(故宫博物院藏,笔者根据网络资料整理)

综上所述,按照中国各个时期不同龙纹的特征,笔者总结出如下的关键词,作为后续文生图设计的基础。宋以后的龙:角似鹿、头似驼、眼似兔、项似蛇、腹似蜃、鳞似鱼、爪似鹰、掌似虎、耳似牛;显赫、富贵、华丽、精致、威严、震慑。宋以前的龙:动感、腾飞、抽象、优美、动物躯体、肌肉明显、形态多样。

(三)传统龙纹再生成

为了使Midjourney生成准确且具有吸引力的图像,创建有效的生成口令是非常关键的。一般情况下,更具体的描述通常能导致更精确的图像输出,指定颜色、风格、场景、情感或动作等细节可以帮助模型更好地理解预期的视觉效果。比如,使用"雾中的古老森林"比单纯的"森林"能更好地传达期望的视觉风格和情绪。

为了达到最佳的生成效果,笔者按照"具体的目标形象+情感+细节描述+环境和背景+文化和艺术风格"这样的公式设计口令。口令内容如下。

(1)表达中国清代风格的龙纹的口令:设计一条中国清代风格的龙,龙的脸部形象为正面,整体龙身是黄色的,背景是海水的纹样,纹样为蓝色,平面图形风格。

英文口令为:Create a design of a Qing dynasty-style dragon, facing forward, with a yellow body. The background should be a blue ocean wave pattern, in a flat graphic style.

(2)表达中国元代风格的龙纹的口令:设计一条中国元代风格的威严的龙,龙为侧面腾飞的样式,整体龙身是蓝色的,背景有一些零散的云纹元素,云纹为蓝色,平面图形风格。

英文口令为:Design a majestic Yuan dynasty-style dragon in side profile, soaring. The dragon should be blue with a background featuring scattered blue cloud patterns, in a flat graphic style.

(3)表达中国宋代风格的龙纹的口令:设计一条中国宋代风格的龙,整体呈奔跑状,头和身体的比例大约为1:8,很长,曲线造型,灵动飘逸,龙为灰色,平面图形风格。

英文口令为:Design a Song dynasty-style dragon, running forward with a long, curved body, head-to-body ratio of 1:8. The dragon should be grey, in a flat graphic style.

(4)表达中国汉代风格的龙纹的口令:设计一个属于中国汉代四灵纹的龙纹图案,龙向侧面腾飞,腿部有肌肉,龙身呈S形弯曲。纹样呈汉代画像砖风格,平面图案整体呈深灰色,刻在一块石砖的表面,背景为砖的颜色,没有其他装饰元素。

英文口令为:Design a Han dynasty-style "Four Spirits" dragon motif. The dragon, muscular in its legs, is in a side profile, soaring with an S-shaped body. It's styled like Han dynasty relief bricks, a flat pattern in dark grey, carved on a stone brick surface. The background is the color of the brick, with no additional decorative elements.

（5）表达中国唐代风格的龙纹的口令：设计一个属于中国唐代的龙纹图案，这条龙昂首挺胸，姿态优雅，线条流畅优美，颜色为绿色，背景有云纹元素点缀，云纹为绿色，背景为白色，平面图案。

英文口令为：Design a Tang dynasty-style dragon pattern. The dragon poses proudly with an elegant, flowing silhouette in green. The white background features green cloud motifs, in a flat graphic style.

（6）表达中国战国时期风格的龙纹的口令：设计一个属于中国战国时期的龙纹图案，这条龙造型简洁抽象，身体蜷曲，和卷草纹融合在一起，龙的颜色为黄色，背景为白色，没有其他元素，平面图案。

英文口令为：Design a Warring States period dragon pattern. The design features a simple, abstract dragon with a coiled body, intertwined with scroll patterns. It's a flat graphic in yellow on a white background, with no other elements.

图 7 为 Midjourney 生成龙纹的结果，图 8 为龙纹放大后的图像，可以看出，这些龙的形象没有因为朝代的不同而表现出大的区别。

（a）清代风格的龙纹　　　　（b）元代风格的龙纹　　　　（c）宋代风格的龙纹

（d）汉代风格的龙纹　　　　（e）唐代风格的龙纹　　　　（f）战国时期的龙纹

图 7　Midjourney 生成龙纹结果

图 8　龙纹放大图像

从当前的结果来看，Midjourney 对于中国龙纹图案的理解还十分有限，想要生成宋代之前的不同风格的龙纹图案非常困难。另外，笔者在有关宋代风格的龙纹的口令中，加入了头身比例为 1∶8 的描述，龙形的身材比例就有所进步。而如果不加任何限定细节的描述词，Midjourney 就会根据现有的模型设计一个常见的画面（图 9）。

图 9　Midjourney 最容易出现的龙形象设计

三、AIGC 技术对传统视觉设计流程的影响

　　AIGC 会不会对未来的视觉设计流程产生影响？答案是肯定的。"AI 设计、人类判断"应该会成为未来设计的主要发展方向。

　　当下视觉设计流程[12]与未来 AIGC 设计流程对比如图 10 所示。现在 AI 已经能够参与到设计过程中，虽然其表现还不够完美，但反复修改和试错的过程会在未来大幅减少。"根据 6pen 预测，未来五年 10%～30% 的图片内容由 AI 参与生成，有望创造超过 600 亿元的市场规模。"[1] 未来的设计效率将大幅提升，具体表现在以下三个方面。

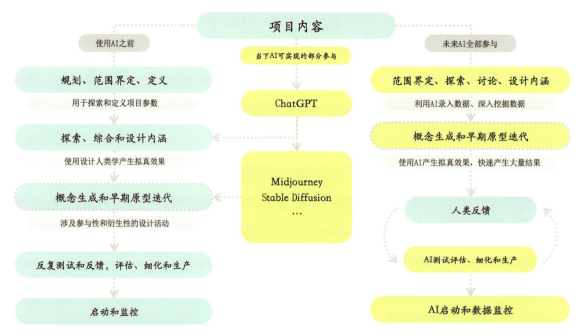

图 10　当下视觉设计流程与未来 AIGC 设计流程对比（笔者绘制）

1. 概念生成和早期的原型迭代

　　以往在设计前期会进行大量数据探索，比如项目定义、规划、数据支持，再进行设计内涵的探讨，最后形成概念。而未来 AI 参与的设计流程将把这 3 步合并为 2 步，即直接进行数据筛选后，生成大量的概念初稿，供设计师选择，进而确定设计内涵。

　　这一步骤减少了传统手工绘制花费的时间，允许设计师快速探索和评估不同的设计方案，从而加速创意发散过程。AIGC 系统还可以根据预设的评价标准对生成的设计方案进行排名，设计师依据这些排名和个人专业判断选择最佳方案，进一步利用 AIGC 工具进行方案的细节优化和调整（依赖于 AI 的合成数据技术精准度）。

2. 测试评估与反馈

　　设计师基于选定的方案，指导 AIGC 系统进行特定的图案调整（现有 Midjourney 已增加这个功能），系统根据反馈进行迭代优化，最终完成既符合设计要求又具有个性化特征的设计成品。

3. 启动和数据监控

设计师在方案发布后，可利用 AI 检测网络评价数据，根据反馈数据优化设计方案，以便于以后打造更符合市场趋势的设计作品。

需要注意的是，设计师在运用 AIGC 技术时应深入考虑如何合理利用这一工具，既发挥其在创意和效率上的优势，又确保设计作品的文化真实性和原创性。这要求设计师不仅要掌握 AIGC 技术的操作技巧，还要深化对传统文化和设计原则的理解，以指导 AIGC 技术更贴切地服务于图案设计的传承与创新。

四、AIGC 技术应用的思考与展望

AIGC 技术在传统图案设计领域的应用，揭示了其在加速创作流程、促进设计创新以及提供个性化设计方案方面的显著价值。然而，对于涉及深厚文化底蕴和复杂象征意义的传统图案而言，AIGC 技术目前还未能充分理解和准确再现其文化精髓，往往只能生成缺乏明确文化特征的图案作品。这一现象凸显了 AIGC 在深度学习文化符号和意义上所面临的挑战，同时也提示了未来技术发展的重要方向——加强对特定文化知识的学习和理解，以实现更为精准和深入的文化图案创作。因此，未来文化学者、艺术历史专家或设计专家应更多地参与其中，对数据的准确性和相关性进行审核和验证，这也许是让 AI 可以在文化上走得更远的路径之一。

AIGC 技术在图案设计领域的应用潜力巨大，尤其是在文化遗产保护、创新设计教育等方面。通过进一步优化算法和提升技术的文化敏感性，AIGC 有望成为传承和创新传统图案的强大工具。在版权完善的情况下，未来可让 AI 深度学习各个朝代不同的文物图像，追求精准地还原纹样本身。笔者认为 AIGC 技术将在尊重和传承人类多元文化的基础上，为传统图案设计开辟更加广阔的创新空间。

参考文献：

[1] 腾讯研究院. AIGC 发展趋势报告 2023：迎接人工智能的下一个时代 [R/OL]. (2023-02-01). https://www.xdyanbao.com/doc/89295gjekp?userid=57555079&bd_vid=8707681563064796551.
[2] High-Resolution Image Synthesis with Latent Diffusion Models[EB/OL]. https://github.com/Stability-AI/stablediffusion.
[3] AI 绘画作品获大奖？AI 绘画到底是福还是祸？[EB/OL]. (2022-10-13). https://zhuanlan.zhihu.com/p/573106043.
[4] 中国高校生肖设计大赛组委会. 2024 中国高校生肖设计大展 [EB/OL]. (2023-05-27). https://www.shejijingsai.com/2023/05/942260.html.
[5] 刘晓峰. 古代世界的龙 [J/OL]. 紫禁城，2024（2）：36-57. https://www.dpm.org.cn/explode/others/262458.html.
[6] 龙生九子. https://baike.baidu.com/item.
[7] 何星亮. 苍龙腾空 [M]. 西安：陕西人民出版社，2008.
[8] 刘宗迪. 龙年，被苍龙群星照临的华夏时间 [J/OL]. 紫禁城，2024（2）：58-73. https://www.dpm.org.cn/explode/others/262459.html.
[9] 野崎诚近. 凡俗心愿 [M]. 郑灵芝，译. 北京：九州出版社，2018.
[10] 陈鹏宇. 古文字"龙"与商周青铜器的龙纹 [J/OL]. 紫禁城，2024（2）：74-87. https://www.dpm.org.cn/explode/others/262460.html.
[11] 孙征，聂瑞辰. 龙纹的流变 [J]. 装饰，2001(2):62-63.
[12] 贝拉·马丁，布鲁斯·汉宁顿. 通用设计方法 [M]. 初晓华，译. 北京：中央编译出版社，2013.

作者简介：

田雪棠（1989.05—），女，汉族，黑龙江人，讲师，清华美院硕士研究生毕业，现任职于北华航天工业学院。研究方向：视觉设计、文创产品设计。

融合文化环境下的超级 IP 文化符号塑造模式分析

陈东

(广州吉占开物文化科技有限公司　广东广州　510000)

摘要：融合文化概念提出后，媒介融合趋势愈发明显，超级 IP 文化符号作为媒介融合后的产物有着不可忽视的衍生价值、传播价值。本文结合融合文化和超级 IP 文化符号塑造的关系，以及超级 IP 文化符号的塑造思路、塑造模式的特殊性，对现阶段各领域塑造 IP 形象的基本模式展开分析。通过本文研究可知，可突出品牌价值、文化内涵的 IP 形象应具有较强的情感性和互动性，同时符合 IP 市场需求，能够产生巨大的商业、文化传播价值。

关键词：融合文化；超级 IP；文化符号；IP 形象

融合文化背景下，媒介环境更为复杂，媒介技术、媒介权力、媒介经济在相互作用下改变着多领域的发展场景。超级 IP 文化符号是新时期媒介传播的重要载体，其本质属于 IP 媒介形象，可代表品牌文化内涵、产品核心品质。只有掌握融合文化环境下超级 IP 文化符号的塑造模式，才能发挥 IP 媒介形象的商业、文化价值，使其服务于各领域，优化品牌 IP、产品 IP 的运营流程。

一、融合文化和超级 IP 文化符号塑造的关系

融合文化的本质不仅是互联网、多媒体时代下媒介传播技术的融合，同样包含媒介权力和媒介经济的融合。融合文化背景下，媒介环境更为复杂，同时会以超级 IP 文化符号为载体，产生更多参与性文化、集中智慧、跨媒体叙事现象。在此基础上塑造超级 IP 文化符号时，需要根据融合文化的内涵，做好 IP 设计中媒介权力的融合工作[1]。其中媒介权力可视为 IP 品牌塑造方、IP 粉丝社群产生的互动机制，此种互动会扩大超级 IP 文化符号的塑造空间，使得超级 IP 文化符号的外在形象、内涵特征更为丰富。可以说，融合文化是塑造超级 IP 文化符号的基础环境，在分析超级 IP 媒介形象的塑造方法时，需要考虑融合文化背景下媒介传播、设计的根本需求。

二、超级 IP 文化符号的塑造思路

塑造超级 IP 文化符号时，IP 的核心内容会成为融合文化背景下媒介传播的主要内容，传播渠道包括电视、书籍、互联网等。受众群体多渠道地获得超级 IP 文化符号信息后，会通过不同渠道的互动机制进行反馈，便于 IP 塑造方调整、创新 IP 媒介形象设计。在此期间，超级 IP 文化符号的受众会处于被动接收状态，其反馈对 IP 形象的塑造无法起到非常明显的积极作用。

而随着互联网技术的成熟，网络平台中信息传播的及时性对超级 IP 文化符号的塑造产生了不可忽视的影响。网络平台运营期间，信息传播非常便捷，媒介信息将不再受时间、空间的限制。超级 IP 文化符号的塑造模式和粉丝群体、其他媒介权力息息相关，受众喜好会直接影响 IP 媒介形象的塑造[2]。

除此之外，超级 IP 文化符号塑造过程中粉丝群体会对品牌 IP 形象产生不可忽视的作用，所以部分粉丝会对 IP 媒介形象产生创作热情，对 IP 核心内容进行再创作，并以音频、图片、视频、文字等形式进行传播，使原有超级 IP 文化符号衍生出新特性。基于此，融合文化背景下，超级 IP 文化符号传播越广泛，普通受众、粉丝群体对其塑造模式的影响越大。

三、超级 IP 文化符号塑造模式的特殊性

(一)粉丝基数会影响 IP 品牌跨媒介生产

超级 IP 文化符号塑造期间，IP 产品的粉丝具有分布广、基数大等特点，在针对原创文化产品、原创品牌孵化超级 IP 形象时，品牌本身会有一定的粉丝基础、受众群体。而粉丝基数的大小及其属性都会影响 IP 塑造时对原创文化产品核心内容的提取。不仅如此，部分 IP 产品的粉丝群体会自发地对 IP 品牌形象进行二次创作，并通过多渠道传播，进一步增强 IP 品牌的曝光率。融合文化环境下，IP 品牌方在积极探究超级 IP 文化符号的塑造时，粉丝群体和受众需求、品牌核心内容是 IP 形象的重要影响因素，应将各类影响因素渗透到 IP 文化符号的塑造模式中，夯实 IP 品牌跨媒介领域进行再生产的基础。

（二）粉丝群体会影响超级 IP 文化符号塑造

塑造超级 IP 文化符号时，IP 品牌、IP 产品的粉丝群体会因喜爱品牌而产生占有欲，且粉丝群体组成较为复杂，塑造 IP 形象时不仅需要利用文化符号突出品牌核心内容，还应考虑 IP 文化符号的受欢迎程度。部分原 IP 粉丝会出现抵制 IP 文化符号塑造的行为，甚至产生舆论问题[3]。究其原因，主要是融合文化环境下，粉丝自身的负面情绪可能会影响 IP 形象的塑造。

（三）新旧 IP 媒介相互融合相互影响

融合文化环境下，超级 IP 文化符号的传播媒介更为多样，且媒介之间会相互作用，此外，在超级 IP 文化符号塑造过程中，新旧媒介会相互融合、相互影响，旧媒介不会在新媒介产生后彻底消失。正是由于多元化的媒介环境，相关企业在塑造超级 IP 形象时，可以通过多种渠道采集受众信息，分析市场数据，更具针对性地塑造具有魅力、影响力的超级 IP 文化符号。在此过程中，各个媒介领域的联系性会增强，产生较为复杂的关系网，使超级 IP 文化符号塑造模式中，IP 产品的媒介形象更为丰富。

四、融合文化环境下的超级 IP 文化符号塑造模式

（一）掌握品牌核心内容，合理塑造 IP 形象

在现有的超级 IP 文化符号塑造模式中，粉丝会产生非常强的能动作用。粉丝群体虽然会产生极大的创造力和影响力，但却具有不可控性。所以在塑造 IP 形象时，需要掌握 IP 品牌核心内容，更合理地塑造 IP 形象，避免盲目追求粉丝反馈。塑造超级 IP 文化符号时，在考虑粉丝群体对品牌核心内容的解读、创作的基础上，还应考虑 IP 品牌传播过程中后续的创作，以及 IP 文化符号的魅力提升，避免因盲目听取粉丝反馈而导致超级 IP 文化符号失去原有的活力，影响其对普通受众的吸引力。IP 形象本身的设计应抓住品牌核心内容，并以增强品牌魅力为方向，有针对性地提取出市场反馈的信息、灵感[4]。

下面以广州市公安局交通警察支队（简称广州交警）的 IP 设计案例为例进行介绍。广州交警是全国交通管理制度的先行者，有着"对党忠诚、服务人民、执法公正、纪律严明"的精神风貌，"智慧服务"的宗旨是广州交警的灵魂所在。从需求方咨询 IP 孵化相关事宜，到双方产生合作共识并希望把广州交警 IP 形象用好、用活，广州交警 IP 设计成为全国各界乃至国际之典范。设计过程中，设计师首先对品牌核心形象进行了重塑与升级（创作过程包括定位策略、角色设计、品牌符号、立体化标准、图库设计、衍生品开发、VIS 手册等），之后的研究偏向品牌运营策略，采用跨界联名等方式，多方位进行宣发推广。在设计广州交警路战队 IP 家族时（图 1），交警 IP 品牌化设计是结合交警不同职能，立体塑造每位家族成员的个性和形象，且 IP 形象符合时代潮流，贴近群众。此外，要树立广州交警在全国乃至世界范围内的领先、创新、暖心的品牌识别性，传递交警形象的核心价值，就需要进行实地调研，比如了解"鹰眼系统"和"125"战略等，以此确定 IP 创作核心定位。

图 1　广州交警路战队 IP 家族塑造示意图

因此，可以智慧交警为定位，将 IP 形象统称为"路战队"家族。塑造"路队长"的 IP 形象时，运用国际通用的交通管理经典元素，强烈的视觉符号——红绿灯、独树一帜的警服配色、如同钢铁侠一样的机器人造型、带有显示屏的智能头盔，呼应"智慧交警"的品牌形象未来定位。各个设计元素的融合可代表广州交警的全新形象，体现交通管理进入数字化时代的变化。

（二）顺应媒介融合趋势，突出 IP 形象的情感特征

在融合文化环境下，超级 IP 文化符号的塑造需要顺应媒介融合趋势，同时突出 IP 形象的情感特征。"流量"是新时期 IP 生存的基础，要在品牌建设中获取更多流量，就需要利用超级 IP 文化符号的吸引力，积累更多普通受众和

粉丝群体。在塑造超级 IP 文化符号的过程中，不仅应满足受众的物质需求，还应挖掘超级 IP 形象可提供的精神价值、情感体验[5]。因此，塑造超级 IP 文化符号时，还应结合品牌特点，丰富 IP 形象设计中的情感元素。下面以中国体育彩票的 IP 形象设计为例进行介绍。

中国体育彩票的 IP 定位是符合"公益、公信、健康、乐观、进取"的品牌形象。超级 IP 文化符号应是一个新颖、独特、富有创造力、易于识别的品牌形象。品牌形象还应具有可塑性，可以设计不同的表情、动作，使之更生动，具有较强的亲和力，能得到受众的认可和喜爱。根据中国体育彩票的 IP 定位，塑造超级 IP 文化符号时，可按照中国体育彩票传递的新公益观，以及"彩票"产品本身具有的幸运属性，以幸运星符号为基础进行联想与设计，最终产生一个"超幸运星仔"的核心形象，是一个可以连接未来、传递快乐和爱、酷爱运动的乐善能量生命体。

如图 2 所示，中国体育彩票的 IP 形象是"超幸运星仔"——乐小星。乐小星这一 IP 形象具有三个重要特征：①头部为五角星，五角星可以呈现出发光、冒气等反映特别情绪的状态，也可拆卸下来作为工具，代表未来有多种延展的可能。②身体颜色具有多变性，可随心情或应用场景变化，常态下为白色。③胸前的发光体 logo 是类似"胎记"一样的存在，也是乐小星进行乐善能量收集和输出的主要场地，进行能量反应时发光体会产生酷炫的动态效果。这种符号化、标志化的形象，看似简单，但体彩要素突出，便于记忆和传播，且 IP 形象生动，能够带给受众丰富的视觉体验。在色彩意象上，IP 角色采用白色作为主体色，因为体彩的五色是重要品牌基因，必须突出呈现，而以大面积的白色为底色，再点缀五色就很醒目和协调。在更深层次的解读下，白色其实也是体彩的第六个颜色，具有包容性和多元性，寓意着在未来可以与全国各地乃至全球的文化自由融合，这是中国古人的留白智慧和人文精神。留白是一种生活态度，是指用心去感受这个世界的美好，从社会福祉的角度追求无我、追求真善美和利他的正能量。

图 2　中国体育彩票超级 IP 文化符号形象设计

（三）结合产业受众特征，灵活塑造 IP 魅力

随着融合文化环境下媒介技术的日益强大，媒介融合渠道、形式更为多样。在塑造超级 IP 文化符号时，需要结合产业受众特征，灵活塑造 IP 魅力。

（1）强大的数字技术会改变超级 IP 形象的传播渠道，使其以网络为主要传播媒介，并以文字、图片、音频、视频、动画等形式传播。在构建 IP 文化符号的基础上，IP 形象的文化底蕴、情感特征都应具有丰富的内核。对此，相关企业需要考虑较为复杂的媒介环境，合理利用媒介技术，挖掘媒介产业、消费者特征，有针对性地塑造 IP 魅力，传播

超级IP文化符号。

（2）IP价值内核是保障其传播效果的基础，在塑造超级IP文化符号时，应避免IP同质化，可根据产业特征，将文化元素融入IP形象设计中，将其打造为具有独特底蕴的IP文化符号。同时，注重产业文化、IP品牌内核的有效契合，使其相互作用，丰富IP形象，实现双赢。下面以红砖美术馆的超级IP文化符号为例进行介绍。

定位红砖美术馆IP品牌形象时了解到，红砖美术馆位于红砖国际艺术生态园内。该生态园建设初期提出，要以中国标准为核心，创立具有中国气质、国际影响力的艺术和建筑展览，逐步成为具有国际影响力的艺术机构，从而利用国际化的文化艺术交流平台，坚定中国文化自信、创造中国当代园林、创造国际文化品牌。

构建红砖美术馆的IP战略时确定了以下原则：IP要具有独立人格和世界观，与美术馆是价值连带关系而非从属关系，并且可作为当代艺术的精神符号。最终以"奇思妙逗，逗无止境"的理念，打造了一个具有艺术性的超级IP文化符号。该文化符号已经在中国当代艺术新地标——北京红砖美术馆落地，如图3所示。

图3 红砖美术馆超级IP文化符号

IP形象"逗号逗"是红砖美术馆品牌IP系统的主角，是逗星人的精神领袖。它拥有精密的大脑、洞察一切的"逗号眼球"，四肢犹如水母的触角，偶尔喜欢悬浮于空中，组成了极具记忆度的"逗星人肢体"。它拥有与人类不一样的身体构造，没有骨骼支撑，没有外露的嘴巴、鼻子、耳朵、毛发，它的身体可以千变万化，它的一切情感都可以通过其大眼眶中变幻莫测的符号来表达。主色调为黑白的"逗号逗"有很多有趣的动作和表情延展，可增强互动性，达到情感的交流，丰富了观众对逗号世界的想象。逗星人有着不同的外形，却拥有同一个特征——逗号眼球。在逗号星系的宇宙里，它代表着生命的节奏、脑洞的衍生与对未知的探索。其设计理念为：逗号代表停顿，句号代表终结；逗号代表过程，句号代表结果，每一个人都在追求成功的路上不停努力着，我们都在为实现梦想而努力前行。

该IP形象的文化内涵符合红砖美术馆的品牌特征，核心内容为："以不同的角度、不同的视野去发现生活中美

好的事情，万物皆在逗趣中滋生。"在 IP 设计中，不同的纹样、配色可以演绎不同的内容与主题，衍生出雨伞、手机壳、T 恤、钥匙扣等一系列 IP 产品，如图 4 所示。

图 4　红砖美术馆品牌 IP 系列示意图

五、结语

综上所述，融合文化环境下，超级 IP 文化符号的塑造与设计已经初步形成固定模式。根据现阶段 IP 文化符号塑造路径可知，IP 形象产生时粉丝文化、形象内核、互动性和情感性是影响其传播效果的重要因素。因此，为增强超级 IP 文化符号的品牌魅力，相关人员还需多维度地探究 IP 文化符号的价值内核，同时结合品牌特点、内涵，灵活地打造品牌 IP 形象；同时积极与粉丝群体互动交流，挖掘 IP 衍生物，丰富超级 IP 文化符号。

参考文献：

[1] 张钰雪, 吴骞. 非物质文化遗产符号构建影视 IP 形象设计研究 [J]. 艺术与设计：理论版, 2020(03)：12-18.
[2] 吴畅畅. 符号生产与情感共鸣——IP 生态下的视频文化 [J]. 上海艺术评论, 2020(06)：21-27.
[3] 程华栋. "冰墩墩"破圈：体育文创 IP 的价值裂变 [J]. 中国广告, 2022(01)：33-35.
[4] 冯一, 李敬师, 王丽梅. 品牌设计下的表情符号 IP 化应用研究 [J]. 包装工程, 2022(02)：6-8.
[5] 李怡倩, 肖永亮. 基于普米族的 IP 人物形象产品设计研究 [J]. 工业工程设计, 2021(07)：25-29.

作者简介：

陈东（1978.03—），男，汉族，湖北应城人，总经理。研究方向：平面艺术设计。

园林景观设计中的空间构成与视觉体验研究

李国强[1]　刘魏欣[2]

（1.成都游憩环境技术研究院　四川成都　611700；2.四川聚落人居文化技术研究院　四川成都　611700）

摘要：本文概述了园林景观设计的基本原则与要素，分析了空间构成与视觉体验的相互关系，并提出了优化策略。通过对地形、植被等元素的精心布局，创造具有层次感和序列性的空间结构，以满足视觉审美需求。本文强调了空间布局、视觉焦点等的优化对提升景观品质的重要性，为园林景观设计提供了有益的理论参考和实践指导。

关键词：园林景观设计；空间构成；视觉体验

随着人们生活品质的提升，园林景观设计日益受到关注。作为连接自然与人文的桥梁，园林景观设计在塑造城市风貌、提升居民生活质量方面发挥着重要作用。其中，空间构成与视觉体验作为景观设计的核心要素，对于营造宜人的景观环境具有重要意义。本文旨在深入剖析空间构成与视觉体验在园林景观设计中的应用，探讨如何通过优化空间布局和视觉焦点来提升景观的审美价值和文化内涵。

一、园林景观设计基础理论概述

（一）园林景观设计的原则与要素

在原则方面，园林景观设计需遵循整体性、功能性、生态性、文化性和艺术性等多重原则。整体性强调景观设计的全局观念，注重空间布局的整体协调与统一；功能性则要求设计必须满足使用需求，实现空间的合理利用；生态性关注人与自然的和谐共生，倡导生态环保的设计手法；文化性强调设计的地域特色与文化内涵，以传承与发扬传统文化；艺术性则追求形式与内容的完美融合，提升景观的审美价值[1]。在要素方面，园林景观设计涉及地形、水体、植物、建筑、小品等多个方面。地形作为景观设计的基础，其起伏变化直接影响着空间形态与视觉效果；水体作为景观设计的灵魂元素，通过巧妙的布局与形态设计，能够营造出宁静、灵动或壮阔的景观氛围；植物作为景观设计的重要构成，其种类、形态、色彩等特性对空间氛围的营造起着至关重要的作用；建筑作为景观的硬质元素，其风格、体量、色彩等需与整体环境相协调，共同构成和谐的景观画面；小品作为景观的点睛之笔，其设计需精致而富有创意，能够提升景观的趣味性与文化内涵。

（二）园林景观设计的发展历程与趋势

园林景观设计的发展历程与趋势，是理解其基础理论的重要维度。从发展历程来看，园林景观设计经历了由简单到复杂、由单一到多元的演变过程。古代园林设计注重自然与人文的融合，追求"天人合一"的哲学境界；随着工业文明的兴起，现代园林设计开始强调功能性与实用性，注重空间的划分与布局；而到了当代，随着人们对生态环境和审美需求的不断提升，园林景观设计逐渐转向生态化、艺术化和个性化的方向[2]。在发展趋势方面，未来园林景观设计将更加注重生态可持续性和人文关怀。随着全球环境问题的日益严峻，生态设计理念在园林景观设计中的应用将更加广泛，如雨水花园、生态绿墙等生态技术的运用将更加普遍。同时，随着人们对生活品质的追求，园林景观设计将更加注重人文关怀，强调空间的人性化、情感化和文化性，以满足人们的精神需求。此外，数字化与智能化也将成为园林景观设计的重要趋势。通过运用先进的数字技术，设计师可以更加精准地模拟和分析景观空间，提高设计的科学性和效率。同时，智能化技术的应用也将为园林景观设计带来更多的可能性，如智能灌溉系统、智能照明系统等，将使得园林景观设计更加智能化和便捷化。

二、空间构成与视觉体验的相互关系研究

园林景观设计中的空间构成与视觉体验之间存在着密切的相互关系，这种关系在景观设计的实践中扮演着至关重要的角色。从空间构成的角度来看，通过对地形、植被、水体等自然元素的精心布局与组织，可形成具有层次感和序列性的空间结构，这种结构不仅影响着空间的物理属性，如大小、形状、比例等，更通过其内在的逻辑与秩序，引导着人们的视线流动与视觉感知[3]。视觉体验作为人们感知空间的主要方式，直接受到空间构成的影响。通过视觉，人们能够感知到空间的深远、开阔或封闭，体验到景观的韵律、节奏与变化。空间构成中的每一个元素、每一根线条、每一种色彩，都在无声中影响着人们的视觉感知，从而塑造出不同的空间氛围与情感体验。同时，

视觉体验也对空间构成产生着反作用。人们的视觉偏好、审美需求以及情感共鸣，都会在一定程度上影响空间构成的设计与调整，设计师在创作过程中，需要不断地通过视觉反馈来优化空间构成，使其更加符合人们的感知需求与审美期待。

三、园林景观设计中的空间构成与视觉体验优化策略

（一）空间布局与视觉焦点的优化

在空间布局的优化上，首先需对整体空间进行逻辑性的组织，通过明确的功能分区，确保各区域间的衔接自然且流畅，形成连贯的空间序列。同时，利用地形、植被等自然元素，创造出多样化的空间形态，以满足不同功能需求与审美体验。此外，注重空间的开放性与私密性的平衡，通过巧妙的空间划分，营造出既开放又私密的空间氛围。在视觉焦点的优化方面，需注重景观元素的布局与组合。通过精心选择具有标志性或独特性的景观元素，如雕塑、特色构筑物等，并将其置于关键位置，形成强烈的视觉冲击力。同时，利用色彩、光影等视觉要素，营造出具有层次感和对比度的视觉效果，进一步突出视觉焦点。此外，在空间布局与视觉焦点的结合上，应注重视线的引导与聚焦，通过合理的景观布置与视角设置，引导人们的视线自然流转于各个空间之间，最终聚焦于关键景观元素，这种视线的引导不仅有助于增强空间的纵深感与立体感，还能使人们更好地领略园林景观的韵味与魅力。

（二）空间尺度与视觉感知的优化

在园林景观设计领域，空间尺度与视觉感知的协同优化是营造富有层次感和深度感的景观体验的关键所在，这种优化不仅涉及空间布局的整体规划，更在于对细节之处的精准把控，以实现对视觉感知的精细引导。在空间尺度的优化上，需注重空间的比例与尺度感。通过合理的空间划分，形成不同尺度的空间序列，使景观在视觉上呈现出丰富的层次变化。同时，利用不同尺度的景观元素，如大型乔木、小型花卉等，进行巧妙的组合与配置，创造出丰富而和谐的视觉效果。视觉感知的优化则依赖于对空间尺度的精准把握与运用，通过调整景观元素的尺寸、形态和色彩等视觉属性，可以引导观众的视线流动，形成特定的视觉焦点和视觉路径[4]。例如，利用透视原理，通过远近、高低、虚实等对比手法，营造出深远的空间感；或者通过色彩的搭配与变化，增强空间的动态感与活力。在空间尺度与视觉感知的结合上需注重空间的整体性与连贯性，精心设计的空间序列与景观节奏，使观众在行进过程中能够感受到空间的变化与延续，从而增强对景观的整体认知与体验。

（三）空间界面与视觉层次的优化

空间界面与视觉层次的优化是提升景观品质与视觉体验的关键环节。优化空间界面，旨在通过界定空间的边界与形态，创造出既连续又富有变化的空间感；而视觉层次的优化，则侧重于通过设计手法引导视线流转，营造出丰富的视觉感受。在空间界面的优化上，需注重界面的连续性与变化性。连续性确保空间的流畅与整体感，通过运用相似的材质、色彩或纹理，使界面在视觉上呈现出连贯的效果；变化性则赋予空间以动态与活力，通过界面的转折、凹凸或开合，形成丰富的空间形态与层次变化。视觉层次的优化则依赖于对空间界面的精准把控与巧妙运用。通过调整界面的高度、宽度和形态，可以营造出不同的景深与透视效果，从而引导观众的视线在空间中穿梭与停留。同时，利用界面的虚实对比与光影变化，创造出深远的空间感与光影交错的视觉效果，使景观在视觉上更具层次与深度。在空间界面与视觉层次的结合上，需注重两者的相互呼应与协同作用，通过界面的形态变化与材质选择，引导视线的流动与聚焦，形成特定的视觉层次与焦点。同时，利用视觉层次的丰富变化，强化界面的空间感与立体感，使两者在视觉上形成和谐统一的整体。

（四）植物景观与视觉体验的优化

植物景观与视觉体验的优化相辅相成，共同营造出生动而富有层次的景观效果。优化植物景观，不仅在于选择适当的植物种类与配置方式，更在于通过精心的布局与设计，创造出符合人眼视觉特性与心理感知的和谐景观。在植物景观的优化上，需注重植物的形态、色彩与季相变化，通过选择具有独特形态或色彩的植物，以及利用植物的季相变化，可以形成丰富的视觉效果。同时，注重植物与硬质景观的协调与呼应，使植物景观与整体环境相融合，形成统一而和谐的景观效果。视觉体验的优化则依赖于植物景观的巧妙设计与布局，通过利用植物的遮挡与引导作用，可以创造出深远的空间感与丰富的视觉层次[5]。例如，利用高大乔木形成视觉焦点，或利用低矮灌木与地被植物引导视线流转，使景观在视觉上更具吸引力与感染力。在植物景观与视觉体验的结合上，应注重植物景观的动态变化与视觉感知的连续，选择具有季相变化的植物，使景观在不同季节呈现出不同的风貌，为观众带来丰富的视觉体验，同时利用植物的形态与色彩变化，形成连续的视觉序列，使观众在行进过程中能够感受到景观的韵律与节奏。

四、结语

园林景观设计中的空间构成与视觉体验研究是一个复杂而富有挑战性的课题,通过本文的探讨,能够认识到空间构成与视觉体验在景观设计中的重要性,以及它们之间的相互关系。优化空间布局和视觉焦点,不仅有助于提升景观的审美价值,更能增强景观的文化内涵和人文关怀。未来,随着科技的进步和人们审美观念的变化,园林景观设计将不断创新和发展,为人们创造更加美好的生活环境。

参考文献:

[1] 彭轩. 园林景观设计中的水景设计[J]. 中国住宅设施,2023(11):34-36.
[2] 宋亮华,张丹. 现代园林景观设计中的花境设计[J]. 园艺与种苗,2023,43(8):25-27.
[3] 郭挺,王月峰. 园林景观设计中水景设计方法[J]. 现代园艺,2022,45(8):62-64.
[4] 吴敏,彭理,王琪玲,等. 现代园艺技术和园林景观设计的结合[J]. 吉林蔬菜,2024(1):343.
[5] 陈晨. 建筑设计与园林景观设计的融合分析[J]. 工程建设与设计,2023(2):16-18.

作者简介:

李国强(1995.10—),男,汉族,四川合江人,本科,工程师。研究方向:游憩产业发展。
刘魏欣(1998.04—),女,汉族,四川宜宾人,本科,工程师。研究方向:环境设计。

当代园林景观设计中的艺术性与功能性融合研究

刘魏欣[1]　李国强[2]

（1. 四川聚落人居文化技术研究院　四川成都　611700；2. 成都游憩环境技术研究院　四川成都　611700）

摘要：本文分析了艺术性在空间布局、植物配置、水体设计以及设施小品等方面的体现，同时阐述了功能性在优化空间布局、改善生态环境、支持休闲活动以及体现文化价值等方面的作用。在此基础上，提出了艺术性与功能性融合的策略，并结合实践应用进行了详细阐述。本文旨在为当代园林景观设计提供理论支持和实践指导，推动艺术性与功能性的和谐统一。

关键词：当代园林；景观设计；艺术性；功能性

随着城市化进程的加速，人们对园林景观的需求日益增长，对艺术性与功能性的要求也越来越高。当代园林景观设计不再仅仅满足于视觉上的美观，更强调空间的实用性和满足人们的精神文化需求。因此，如何实现艺术性与功能性的融合，成为园林景观设计领域亟待解决的问题。本文旨在通过深入研究和探讨，为当代园林景观设计提供新的思路和方法，促进园林景观的可持续发展。

一、园林景观设计中的艺术性

当代园林景观设计中的艺术性，是设计师在营造空间环境时，通过创新手法和审美视角，将自然与人文元素融合，从而创造出富有艺术感染力的景观作品。园林景观的艺术性体现在对形态、色彩、材质等元素的精心运用上。设计师通过巧妙地布局和组合，使园林中的山水、植物、建筑等元素相互呼应，形成和谐统一的画面，同时，运用丰富的色彩搭配和材质变化，营造出丰富多彩的视觉体验。此外，园林景观的艺术性还体现在对空间氛围的营造上。设计师通过光影、声音等设计手法，创造出或宁静或活泼或浪漫的空间氛围，使游客在欣赏景观的同时，能够感受到心灵的触动。园林景观设计中的艺术性，不仅是对美的追求，更是对人与自然和谐共生理念的体现。设计师通过艺术化的手法，将自然元素与人文情感相融合，使园林成为人们与自然对话、感受生命韵律的重要场所[1]。因此，在当代园林景观设计中，注重艺术性的表达与提升，是设计师追求创新、满足人们审美需求的重要方向。

二、园林景观设计中的功能性

当代园林景观设计中的功能性，是设计过程中至关重要的考量因素，涉及园林空间的实用性和满足人们各种需求的能力。功能性在园林景观设计中的体现，主要反映在空间布局的优化、生态环境的改善、休闲活动的支持以及文化价值的体现等多个方面。在空间布局上，园林景观的功能性表现为对空间使用效率的精准把控。设计师通过合理的空间划分，确保各功能区的合理布局与相互衔接，使园林空间既能满足人们的基本活动需求，又能实现景观的观赏价值[2]。同时，流线设计的优化也有助于提高空间使用的便捷性和舒适性。生态环境的改善是园林景观设计功能性的重要体现。设计师通过运用生态设计理念和方法，选择适宜的植物种类和配置方式，营造出具有良好生态环境的园林空间，不仅具有净化空气、调节气候等生态功能，还能为人们提供亲近自然、放松身心的场所。支持休闲活动也是园林景观设计中功能性的重要方面。设计师通过创造多样化的休闲空间，如草坪、步道、广场等，为人们提供丰富的休闲活动选择，不仅能满足人们的基本休闲需求，还能通过设计手法引导人们进行文化交流、健身运动等更高层次的活动[3]。此外，体现文化价值也是园林景观设计中功能性的重要内容。设计师通过深入挖掘地域文化和历史文脉，将文化元素融入园林景观设计之中，使园林空间成为传承和展示文化的重要载体，不仅能丰富园林景观的内涵，也能提升其社会价值和历史意义。

三、艺术性与功能性融合策略的实践应用

（一）空间布局中的艺术性与功能性融合

设计师在规划空间布局时，不仅需考虑空间的实用功能，还需注重其艺术表现，实现二者之间的和谐统一。首先，设计师需对园林空间进行细致的功能分析，确定各功能区的具体需求，如通行、停留、观景等。在该过程中，功能性是首要考虑的因素，应确保空间布局能满足人们的基本活动需求。随后，在功能布局的基础上，设计师开始融入艺术性的考量，通过运用形式美的法则，如对比、韵律、平衡等，对空间进行划分与组合，创造出富有节奏感和层次感的

景观效果。同时，注重空间的比例与尺度，使之与人的视觉感受相协调，营造出舒适宜人的空间氛围。在细节处理上，设计师需关注空间的开合与虚实变化，巧妙地设置景观节点、引导视线、创造景观层次，使空间在保持功能性的同时，也具备丰富的艺术表现力。此外，利用地形、水体、植物等自然元素，以及小品、构筑物等人工元素，进行空间的点缀与装饰，进一步增强空间的艺术效果。在融合艺术性与功能性的过程中，设计师还需注重空间与环境的整体协调，对周围环境进行深入分析，提取地域特色与文化元素，将其融入空间布局中，使园林空间成为地域文化的载体和表达。

（二）植物配置中的艺术性与功能性融合

实现植物配置中的艺术性与功能性融合需要设计师在充分了解场地条件与植物特性的基础上，运用形式美的法则进行巧妙的组合与搭配，并充分考虑植物的功能性作用与文化内涵。首先，设计师需对园林场地进行详细的调研与分析，明确场地的气候、土壤等环境条件，以及植物的生态习性，这是实现植物配置艺术性与功能性融合的基础。在植物选择方面，设计师需注重植物的观赏价值与生态功能。选择具有形态美、色彩美、季相变化丰富的植物种类，同时考虑其耐旱、耐阴、抗病虫害等生态特性，既能满足景观的艺术性需求，又能确保植物的健康成长。在植物配置方面，设计师需运用形式美的法则，如对比、韵律、呼应等，对植物进行巧妙的组合与搭配，通过高低错落、疏密有致的布局方式，营造出层次丰富、变化多样的植物景观。同时，设计师应注重植物与硬质景观的协调与呼应，使植物配置与整体园林风格相统一。在功能性方面，设计师应充分考虑植物对空间营造、微气候调节等方面的作用，利用植物的围合、遮挡等特性，营造私密、半私密或开放的空间氛围，通过合理配置乔、灌、草等植物，形成绿荫覆盖、通风透气的良好环境，改善园林空间的微气候。此外，设计师还应注重植物的文化内涵与象征意义，选择具有地域特色或文化寓意的植物种类，通过植物配置表达特定的主题或情感，既能提升园林景观的文化内涵，又能增强游客的情感共鸣。

（三）水体设计中的艺术性与功能性融合

实现水体设计中的艺术性与功能性融合需要设计师在深入分析场地环境和使用者需求的基础上，注重水体的形态美与动态美设计，同时充分考虑水体的生态功能与实用功能。首先，设计师需对园林场地进行深入分析，明确水体的类型、规模及所在位置。在此基础上，综合考虑场地的气候、地形等环境因素，以及使用者的需求，为水体设计提供科学依据。在艺术性方面，设计师需注重水体的形态美与动态美，通过运用曲线、直线等几何形态，创造出形态各异、富有变化的水体景观[4]，同时，利用水的流动性，结合喷泉、瀑布等水景设施，营造出动感十足、引人入胜的水体景观。此外，设计师还应注重水体与周围环境的协调与呼应，使水体景观与整体园林风格相得益彰。在功能性方面，设计师应充分考虑水体的生态功能与实用功能，通过合理设计水体的循环系统与净化系统，确保水体的水质清洁、生态平衡，同时，利用水体的降温、增湿等特性，调节园林空间的微气候，提高环境的舒适度。此外，设计师还应注重水体的安全性与便利性，确保使用者在观赏水体景观的同时，能够安全、便捷地参与相关活动。在融合艺术性与功能性的过程中，设计师应注重创新与实践的结合，通过尝试新的设计理念、技术手段和材料应用，不断探索水体设计的可能性与边界。同时，设计师应结合具体项目的实际情况，灵活调整设计方案，确保艺术性与功能性的完美融合。

（四）设施与小品设计中的艺术性与功能性融合

实现设施与小品设计中的艺术性与功能性融合需要设计师在明确功能需求的基础上，注重设施与小品的艺术造型与细节处理，同时考虑可持续性与环保性。设计师应对园林空间进行细致分析，明确设施与小品的功能需求与布局位置，包括对休闲座椅、照明设施、信息标识等基础设施的考虑，以及对雕塑、装饰物等景观小品的规划。在艺术性方面，设计师应注重设施与小品的造型设计与材料选择，通过运用流畅的线条、和谐的色彩以及独特的材质，创造出具有视觉吸引力的设施与小品[5]。同时，设计师还应关注设施与小品的细节处理，如雕刻、纹理等，以提升其艺术表现力。在功能性方面，设计师应确保设施与小品满足使用需求。例如，休闲座椅应提供舒适的坐靠体验；照明设施应确保游客夜间行走的安全与便利；信息标识应清晰易懂，方便游客了解园林信息。

为实现艺术性与功能性的融合，设计师可以采取以下具体手法：一是将艺术元素融入功能设计中，如在座椅设计中加入曲线造型或装饰图案，既提升美观度，又保证实用性；二是通过材质对比或色彩搭配来强化设施与小品的视觉效果，同时保持其功能性不受影响；三是结合园林主题或文化特色进行设施与小品的设计，使其既符合整体风格，又具备独特韵味。此外，设计师还应关注设施与小品的可持续性与环保性，在选择材料时，优先考虑环保、可回收的材料；在设计过程中，注重节能、节水的理念，以减少对环境的影响。

四、结语

当代园林景观设计中的艺术性与功能性融合，是实现园林空间多功能化和文化内涵提升的重要途径，不仅能够提升园林景观的视觉效果，更能满足人们的实际需求和精神追求。未来，随着科技的不断进步和人们审美观念的不断变化，园林景观设计将面临更多的挑战和机遇，期待更多的设计师能够不断探索和创新，推动当代园林景观设计向更高水平迈进。

参考文献：

[1] 高燕青. 当代园林景观绿化设计未来发展趋势探究[J]. 中国住宅设施，2023(10)：55-57.
[2] 黄海波. 当代城市园林景观设计现状及深化策略[J]. 佛山陶瓷，2023，33(2)：170-172.
[3] 张作梅. 当代城市园林景观设计风格的多样性与差异性[J]. 区域治理，2022(20)：213-216.
[4] 张红. 浅析当代城市园林景观设计现状及深化策略[J]. 数字化用户，2024(28)：231-232.
[5] 官睿梓. 中外古典园林设计在当代造景艺术中的运用研究[J]. 艺术科技，2022，35(18)：212-214.

作者简介：

刘魏欣(1998.04—)，女，汉族，四川宜宾人，本科，工程师。研究方向：环境设计。
李国强(1995.10—)，男，汉族，四川合江人，本科，工程师。研究方向：游憩产业发展。

新媒体艺术对传统艺术形式的挑战与重塑

姜海晨

（中国农业银行股份有限公司南京栖霞支行　江苏南京　210046）

摘要：随着新媒体技术的迅猛发展，艺术的表达形式经历了深刻的变革。新媒体艺术不仅仅是传统艺术的延续，更是对其进行挑战与重塑的过程。本文将分析新媒体艺术如何在理念、创作手法和传播方式上影响传统艺术形式，并探讨其对当代艺术生态的影响。通过案例研究和理论分析，我们期望能够揭示新媒体艺术与传统艺术的复杂关系，以及未来艺术发展的潜在路径。

关键词：新媒体艺术；传统艺术；挑战；重塑；当代艺术

20 世纪末以来，数字化和网络化浪潮改变了人们的生活方式，进而影响了艺术创作与欣赏的方式。在这一背景下，新媒体艺术应运而生，成为一种新的艺术表现形式。本文分析新媒体艺术与传统艺术的相互作用，讨论这一主题的现实和理论价值；探索在全球化和信息化的背景下，艺术形式的多样性与文化的交融如何促进艺术的发展。在这一过程中，艺术家不仅是文化的传承者，更是文化创新的引领者，他们通过新媒体艺术形式探索传统艺术的新可能性。

一、新媒体艺术的定义与特征

（一）定义

新媒体艺术的定义起源于对传统艺术形态的反思和技术的不断发展。20 世纪 60 年代，当时一些先锋艺术家开始尝试将新技术融入艺术创作中，探索艺术与科学、技术之间的关系。早期的实验艺术，特别是计算机艺术和视频艺术，为新媒体艺术的形成奠定了基础。

新媒体艺术不仅包括计算机生成的图像和声音，还涵盖数字视频、虚拟现实、增强现实、互动装置等多种形式。它代表了在信息技术迅猛发展的时代，艺术创作与技术结合所产生的新生事物。新媒体艺术的本质是以数字技术为基础，通过创新的媒介和形式，重新定义艺术的边界与表达方式。

新媒体艺术与传统艺术之间存在着复杂的关系。一方面，新媒体艺术是在传统艺术的基础上发展而来的，它承袭了艺术创作的某些基本理念，如表达情感、传递信息等。另一方面，新媒体艺术在技术、形式和观念上对传统艺术提出了挑战并进行了重新定义。

传统艺术通常强调材料的物质性和艺术家的手工技艺，而新媒体艺术更关注数字技术的应用与观众的互动体验。通过这种互动，观众不仅是被动的欣赏者，更是作品意义的共同创造者。这种转变促使艺术家重新思考艺术创作的过程，使艺术的定义更加多元化和开放。

（二）特征

交互性：交互性是新媒体艺术的一个核心特征。相对于传统艺术形式，新媒体艺术作品往往需要观众的参与才能完整呈现。例如，许多互动装置艺术要求观众通过触摸、声音或运动等方式来影响作品的表现。这种交互不仅增强了观众的参与感，也使得每次观展体验都独一无二。以德国艺术家克里斯托夫·查尔斯·史密斯的作品《变换的房间》为例，该作品通过传感器捕捉观众的动作，并根据观众的位置和行为动态改变视觉效果。这种交互方式让观众不仅仅是旁观者，更是作品的共创者，展示了艺术的多样性和动态性。

多元性：新媒体艺术的多元性体现在其媒介、形式和文化背景的广泛融合上。它可以是数字绘画、视频艺术、虚拟现实、增强现实、音频艺术等多种形式的结合。新媒体艺术作品常常跨越多个艺术领域，模糊了艺术类别之间的界限。例如，艺术家多丽丝·萨尔斯的作品《数字歌声》结合了音乐、视频和表演艺术，观众可以通过参与演出影响作品的进程。这种多元化的表现形式不仅给艺术创作带来了更多可能性，也推动了不同文化和艺术形式之间的交流与融合。

瞬时性：瞬时性是新媒体艺术的另一个重要特征。由于技术基础的快速变化，新媒体艺术能够迅速响应社会和技术的变化。这种特性使得新媒体艺术作品能够在短时间内产生影响，形成独特的文化现象。例如，社交媒体上的实时艺术创作和传播，使艺术家能够即时分享他们的创作过程和作品。这种瞬时性不仅打破了传统艺术创作的周期性，也让艺术作品能够在瞬息万变的社会环境中获得新的生命。许多艺术家通过社交媒体与观众互动，迅速传播其艺术观点和社会议题，展示了新媒体艺术的即时性和影响力。

二、新媒体艺术对传统艺术形式的挑战

随着新媒体技术的迅猛发展，传统艺术形式面临着前所未有的挑战。这些挑战主要体现在观念、技术、传播方式、社会和文化等多个层面。新媒体艺术不仅改变了艺术的定义和表现形式，还深刻影响了艺术创作的过程和观众的艺术体验。

（一）观念上的挑战

新媒体艺术在观念上对传统艺术提出了颠覆性的挑战。传统艺术往往强调形式和技巧的传承，艺术的价值主要体现在其历史、文化和美学的深厚内涵上。然而，新媒体艺术通过多样化的表现手法和跨界的创作理念，使得艺术的定义变得更加宽泛。艺术不再仅仅是物质形态的呈现，而是观念和体验的交互。正如艺术家玛莎·罗斯勒所言："艺术的真正价值在于它所传达的思想和社会意义，而非单纯的视觉美感。"

这种观念的转变不仅影响了艺术家的创作思维，也改变了观众对艺术的期待。观众不再满足于被动欣赏，而是希望参与到艺术创作和互动中。例如，在许多互动装置艺术作品中，观众的参与直接影响作品的呈现，传统的艺术欣赏模式被重新定义。

（二）技术上的挑战

技术的进步是新媒体艺术得以发展的根本动力。数字技术、虚拟现实和人工智能等新兴技术不仅为艺术创作提供了新的工具和媒介，还改变了传统艺术的创作方法和材料。以数字绘画为例，艺术家可以使用软件进行创作，这不仅打破了传统绘画对材料的依赖，也使得艺术创作的过程变得更加灵活和多样。例如，著名艺术家大卫·霍克尼通过iPad创作的数字画作，展现了新媒体技术在艺术创作中的应用。他通过对比传统油画与数字绘画的差异，探讨了技术如何改变艺术家的创作方式和观众的观看体验。数字艺术的即时性和可复制性使得作品能够迅速传播，而这一点在传统艺术中是难以实现的。

（三）传播方式上的挑战

新媒体艺术的传播方式同样对传统艺术构成了挑战。传统艺术往往依赖于画廊、博物馆等实体空间进行展示，而新媒体艺术则借助互联网和社交媒体迅速传播。社交媒体平台如Instagram、TikTok等，使得艺术作品可以在全球范围内迅速传播，观众可以随时随地欣赏和分享艺术作品。

这种传播方式的变化不仅改变了观众的观看习惯，也重塑了艺术市场的格局。艺术作品不再仅仅是高价收藏的对象，而是成为可供公众讨论和分享的文化产品。许多艺术家通过社交媒体建立个人品牌，直接与观众互动，这种新型的艺术传播方式为传统艺术的推广提供了新的可能性，但也让其面临着商业化和浅薄化的风险。

（四）社会和文化方面的挑战

新媒体艺术不仅在技术和传播方式上挑战传统艺术，还在社会和文化层面引发了深刻的反思。在全球化和信息化的背景下，艺术作品的内容和形式受到多种文化的影响，传统艺术如何在其本土文化的基础上吸纳外来元素成为一个重要问题。新媒体艺术往往以更加多元和开放的态度面对这些挑战，传统艺术则需要在保持自身文化特色的同时，灵活应对外部文化的冲击。例如，部分艺术家通过对传统艺术形式的解构与重组，创造出新媒体艺术作品，这不仅是一种对传统的挑战，更是一种文化的再生。这种现象促使传统艺术在与新媒体艺术的碰撞中，探索自身的定位与未来的发展方向。

三、新媒体艺术对传统艺术的重塑

新媒体艺术对传统艺术的重塑涉及多个维度，包括形式、内容、观念、传播方式、市场结构和文化身份等。通过这些多元化的重塑，新媒体艺术不仅对传统艺术形式形成了挑战，更为其注入了新的生命力与活力。

（一）形式上的重塑

媒介的多样化：新媒体艺术的兴起，使得艺术的表现媒介得到了极大的拓展，从传统的绘画、雕塑等媒介演变为视频艺术、数字影像、交互装置等新型媒介。艺术家利用这些媒介，可以在作品中融入更多的科技元素，通过虚拟现实（VR）和增强现实（AR）技术，为观众提供沉浸式的体验。例如，艺术家可以通过VR技术将传统的中国山水画转化为可互动的三维空间，观众不仅可以"观看"艺术作品，还可以"进入"作品，体验其空间与意境。

展览方式的创新：新媒体艺术打破了传统艺术展览的静态模式，强调互动性和参与感。在某些新媒体艺术展中，观众不仅是被动的欣赏者，更是积极参与者。通过互动装置，观众的动作、声音甚至情感都会影响作品的呈现方式。这种互动性使得艺术作品不仅是视觉的享受，更成为观众情感表达与社交互动的媒介。例如，某些装置艺术作品要求观众通过身体动作来激活作品，使每位观众的体验都独一无二。

多媒体表现：新媒体艺术常常采用多种媒介的结合，如声音、影像、文字等，形成一种综合性的艺术表现。这种多媒体的表现形式，允许艺术家在作品中呈现更复杂的主题与情感。例如，一些新媒体作品将视频、音乐和现场表演相结合，创造出一种虚实交融的艺术体验，观众在这样的作品中能够感受到多重文化和情感的交织。

（二）内容上的重塑

主题的拓展：新媒体艺术的内容主题更加多元，涉及社会、政治、环境、技术等多个方面。艺术家通过新媒体平台表达对当代社会问题的关注，例如，通过数据可视化艺术，艺术家能够直观地呈现气候变化的数据，唤起观众对环境保护的关注。这种主题的拓展，不仅反映了社会现实，也引发了观众对生活的重新思考。

观念的更新：新媒体艺术挑战了传统艺术的观念，推动艺术从单纯的美学追求转向更广泛的社会参与。艺术家通过作品探索人类与科技、人与社会之间的关系，许多新媒体艺术作品探讨了身份、记忆、虚拟现实等概念。例如，艺术家可能利用人工智能技术生成艺术作品，从而引发了对创作主体性的讨论，挑战了"艺术家"的传统定义。

文化身份的再构：新媒体艺术还为文化身份的再构提供了新的视角。许多艺术家通过新媒体技术重新审视和表达自身文化身份，借助数字技术打破传统文化的边界。通过对传统文化元素的数字化再创作，艺术家不仅保留了文化的根基，还赋予其新的表现形式，促进了文化的多样性和包容性。例如，一些艺术家将传统民俗与现代数字技术结合，创作出具有当代意义的艺术作品，促进了文化传承与创新。

（三）传播方式的重塑

社交媒体的崛起：新媒体艺术的传播方式也发生了根本性变化，社交媒体平台成为艺术作品传播的重要渠道。艺术家通过 Instagram、YouTube 等社交平台直接与观众互动，缩短了艺术与观众之间的距离。这种新型传播方式使得艺术作品能够迅速传播，吸引更多观众的关注，打破了传统艺术市场的界限。

在线展览与虚拟空间：随着技术的发展，在线展览成为新媒体艺术传播的重要方式。艺术机构和画廊通过虚拟展览，将作品展示在全球观众面前，打破了时间和空间的限制。例如，一些知名的博物馆通过在线展览平台，展示其珍贵的艺术作品，使得观众能够随时随地欣赏。这种在线展览的模式成为艺术作品展示和传播的重要途径。

互动性与参与感：新媒体艺术作品的传播不仅仅是展示，还强调观众的互动与参与。通过数字技术，观众可以参与到作品的创作和传播中，使得艺术作品不仅是静态的艺术品，更是动态的文化交流。例如，许多新媒体艺术作品要求观众通过触摸、声音或社交媒体分享来影响作品的呈现。这种互动性增强了观众的参与感，使得艺术作品在传播中不断变化和发展。

（四）文化融合与创新

跨文化的交流与碰撞：新媒体艺术的全球化特性促进了不同文化之间的交流与融合。艺术家通过新媒体平台，能够与世界各地的其他艺术家和观众分享创作理念与作品，推动了艺术的多样性和包容性。这种跨文化的艺术交流，不仅丰富了艺术作品的内容与形式，也促进了不同文化之间的相互理解与尊重。

对传统艺术的再创造：新媒体艺术通过对传统艺术的再创造，为其注入了新的活力。艺术家在创作过程中，借助数字技术对传统艺术进行再加工，使其在保留原有文化价值的同时，融入现代的艺术语境。这种再创造不仅丰富了传统艺术的表现方式，也为其注入了现代的文化内涵。

促进文化身份的认同：新媒体艺术能够促进文化身份的认同，许多艺术家通过数字技术表达自身文化的独特性。例如，艺术家在作品中融合传统文化元素与现代技术，使其作品既体现了文化传承，又展现了创新思维。这种文化认同的建立，不仅增强了艺术作品的文化深度，也为观众提供了更丰富的文化体验。

四、对未来的展望

（一）新媒体艺术的发展趋势

在当今数字化时代，新媒体艺术正处于快速发展之中，其未来的发展趋势主要受到科技进步、社会变革和文化交融等多重因素的影响。首先，技术的不断创新将推动新媒体艺术的形式与内容持续演变。随着人工智能、虚拟现实（VR）、增强现实（AR）以及区块链等新兴技术的不断进步，艺术家们将在创作过程中使用更为丰富的工具与平台。例如，AI 艺术生成技术的应用，不仅提升了创作的效率，还为艺术家提供了新的灵感来源。艺术家通过算法生成的图像，能够探索出超越人类感知的艺术形式。

此外，VR 与 AR 技术的结合将为观众提供全新的沉浸式体验。观众可以通过虚拟现实设备与艺术作品进行互动，不再是简单的旁观者，而是成为艺术体验的一部分。这种新型的艺术展览形式，将打破传统展览的空间局限，使得观众在与艺术作品的互动中，形成更加深刻的情感连接和理解。

其次，随着社交媒体和在线平台的普及，新媒体艺术将更加趋向于多样化与全球化。艺术作品不仅仅是展览中的

实体，越来越多的艺术家将通过网络创作与传播作品。网络艺术展览的兴起，使得艺术不再被局限于特定的地点，任何人都能在全球范围内观看和参与。这一趋势将推动艺术的普及化，使得更多的声音与文化背景能够在艺术领域中获得展示的机会。

（二）传统艺术的应对策略

面对新媒体艺术的挑战，传统艺术必须找到适应与转型的路径。首先，传统艺术的从业者需要积极拥抱新媒体技术，将其融入创作过程中。这并不意味着放弃传统技艺，而是要在尊重与继承传统的基础上，利用现代技术进行创新。比如，传统的水墨画艺术家可以尝试将数字工具引入其创作过程，通过数字化手段拓展表现形式，形成"数字水墨"等新型艺术形态。

其次，跨界合作将成为传统艺术发展的重要策略。传统艺术家与新媒体艺术家、科技公司、设计师合作，能够激发新的创意火花，创造出更具感染力的艺术作品。例如，音乐、舞蹈和视觉艺术的结合，不仅丰富了艺术的表现手法，也提升了观众的参与感和互动体验。

最后，传统艺术家应加强对市场与观众需求的敏锐把握。随着艺术市场的商业化，传统艺术家必须意识到艺术品不仅是文化的载体，也是经济活动的一部分。艺术家和机构应通过市场调研了解观众的偏好与需求，进行相应的调整与创新，以保持艺术作品的活力与吸引力。

五、结语

新媒体艺术的崛起对传统艺术形式的挑战与重塑，既是技术进步的必然结果，也是文化交融的深刻体现。在这一过程中，新媒体艺术不仅扩展了艺术的表现形式，更重新定义了艺术的内涵与价值。观众从被动欣赏者转变为参与者，推动了艺术体验的多样化和个性化。同时，传统艺术在面临新媒体艺术的冲击时，必须积极探索与创新，以保持其文化根基与现代生命力。

通过对新媒体艺术与传统艺术的深入分析，我们看到，二者并非对立，而是可以在碰撞与融合中共同发展。未来，传统艺术有望通过数字技术的应用、跨界合作的探索以及市场需求的灵活应对，实现自身的转型与重生。艺术家在这一变革浪潮中，既是文化的传承者，也是创新的实践者，他们将不断拓展艺术的边界，拓展人类的感知与表达。

因此，面对未来的艺术生态，我们需要以开放的心态迎接新媒体艺术带来的机遇与挑战，致力于构建一个多元包容的艺术环境。在这一过程中，文化的传承与创新同等重要，只有在传统与现代的交融中，艺术才能焕发出更持久的生命力。

参考文献：

[1] 魏琦. 图像、观念与传统——媒介学考察下的艺术变迁史[D]. 北京：中央美术学院，2017：15-17.
[2] Rees A L.A history of experimental film and video[M]. London:Bloomsbury Publishing, 2019.
[3] 刘世文. 新媒体艺术对传统艺术表达方式的革新探究[N]. 大河美术报，2024.
[4] 张馨月. 新媒体艺术的接受研究[D]. 沈阳：鲁迅美术学院，2021：9-14.
[5] 石英. 新媒体艺术的发展与传播研究[J]. 大众文艺，2021(23)：121-123.
[6] 赵炎. 历史脉络与理论视角——新媒体艺术之路[J]. 美术，2024(6)：6-14.
[7] 顾亚奇，王琳琳. 具身、交互与创造力：认知传播视域下AI艺术的实践逻辑[J]. 中州学刊，2023(1)：170-176.
[8] 唐纳德•诺曼. 情感化设计[M]. 付秋芳，程三，译. 北京：电子工业出版社，2005.

作者简介：

姜海晨（1998.02—），男，汉族，江苏南京人，硕士研究生，艺术评论者。研究方向：艺术品投资与资产管理、艺术金融实践与创新等。

第七部分
指导老师

侯秀如　北海艺术设计学院

任职于北海艺术设计学院。
研究专长：环境设计。
学术成果：
2017年《绿色设计在家居中的应用》，发表于《中国科技博览》；
2017年《室内家居空间陈设艺术研究》，发表于《西江文艺》；
2018年《地域性历史文化在桂林孔明台酒店建筑及景观设计中的应用研究》。
艺术经历：
2016年荣获曲阜师范大学"优秀毕业生"称号；
2017年荣获第17届"中南星奖"设计艺术大赛二等奖；
2019年荣获2019"芳华杯"商业空间设计大赛优秀指导教师奖；
2020年荣获环艺2017级北海学习成果展优秀指导教师奖。

蒋辉平　北海艺术设计学院

任北海艺术设计学院设备与信息处副主任。
研究专长：现代油画创作与教学研究。
湖南省油画学会会员、北海市美协会员。
学术成果：
2016年主持课题"艺术教育专业'素描'教学方法探索"（项目编号：BYJG201609），已经结题；
2020年主持省级本科教改课题"工作室模式下本科美术类复合型人才培养研究"（项目编号：2020JGA368），在研。
艺术经历：
2013年作品《守望NO.1》入选北京美协第十二届新人新作展（北京）；
2014年作品《海巡》入选第二届北京文学艺术品展示会（北京中华世纪坛）；
2019年作品《港湾·修葺》入选庆祝中华人民共和国成立70周年——广西新时代人物画创作作品展（广西南宁）。

宁淑琴　北海艺术设计学院

任职于北海艺术设计学院。
研究专长：空间艺术研究。
学术成果：
2018年主持省级中青年课题"基于北海市疍家文化的餐饮空间设计研究"；
2017年论文《传统莲花纹样的装饰作用》发表于《明日风尚》。

孙丽娜　北京邮电大学世纪学院

艺术学硕士，任职于北京邮电大学世纪学院艺术与传媒学院。
研究专长：数字媒体艺术。
学术成果：
编写教材《网页设计技术》《Photoshop图像处理》《从零开始：InDesign CC 2019设计基础+商业设计实战》等；
发表论文《儿童教育网站情趣化设计表现》《交互体验情趣设计在儿童艺术启蒙中的研究》《"光之诗人"英葛·摩利尔的灯具设计》《儿童安全教育网站受众分析》《浅谈视觉引导在儿童安全教育网站中的应用》《穿出创意与时尚：北京地区创意T恤市场调研》《"坚而后论工拙"理念与新媒体网站设计关系初探》等。
艺术经历：
曾获选北京高校"优质本科课程"和"优质本科教材课件"；
曾获得第二届全国高校数字创意教学技能大赛三等奖。

汤静　电子科技大学成都学院

任职于电子科技大学成都学院。
研究专长：西南地区非物质文化遗产。
学术成果：参与国家艺术基金"千年古瑶"虚实共生文化推广及国家社科基金数字化背景下西南地区明清、民国道教水陆画的抢救、整理与研究，参编专著一本，申请专利三项，发表论文数篇，斩获国内外奖项十余项。

黄春霞　福建师范大学协和学院

任职于福建师范大学协和学院。
研究专长：艺术学、动画、综合材料。
曾获"福建师范大学协和学院第五届优秀教育工作者"荣誉称号、福建师范大学协和学院"文化产业系优秀教职工"荣誉称号及"福建师范大学 2016—2017 年度网络教育、函授教育优秀教师"荣誉称号。
学术成果：
主持省级课题一项，参与省级课题五项，主持院级课题一项，主持院级教育教学改革一项；
发表论文若干篇，并参与多本教材编写。
艺术经历：创作作品曾获中国美术学院崇立艺术基金及学院奖，并被福建省海峡民间艺术馆、福州画院展出。

刘光磊　广东技术师范大学

教授，硕士研究生导师，任职于广东技术师范大学。
研究专长：广播电视与新媒体艺术。
学术成果：
2001 年《网络传播导论》，独立完成，36 万字，经济日报出版社出版；
2016 年《网络广告学》，独立完成，28 万字，东北林业大学出版社出版；
2001 年《我国新闻媒体网站的现状与发展出路》，发表于《新闻与传播研究》；
2020 年《论〈国家宝藏〉节目的"纪录式综艺"结构》，发表于《新媒体研究》；
2019 年《纪录电影〈港珠澳大桥〉聚焦中国桥梁人》，发表于《卫星电视与宽带多媒体》。
艺术经历：
专著《网络传播导论》于 2002 年获浙江省哲学社会科学优秀成果奖，并于 2003 年获浙江省传播学会一等奖；
专著《宁波近代报刊史论》于 2002 年获浙江省教育厅科研成果二等奖，并于 2003 年获宁波市政府哲学社会科学成果三等奖。

吴雪霏　广东农工商职业技术学院

1994 年出生于广东；
2017 年毕业于湖南工业大学，获艺术学学士学位；
2019 年毕业于广东技术师范大学，获教育硕士学位。
硕士研究生，现任职于广东农工商职业技术学院艺术与设计学院。
研究专长：平面广告设计。

金枝　广西科技大学

高级工艺美术师，专硕导师，任职于广西科技大学。
研究专长：服装结构、服装设计、民族刺绣研究。
主要教授服装设计与工程、服装与服饰设计等专业课程，曾指导培养多届中职骨干教师的技师考证。
学术成果：
主持教育部规划课题"广西三江侗族刺绣服饰艺术及其应用研究"（18YJAZH037）；
主持省教育厅级课题"服装结构制版方法的比较研究"（桂教社科 SK13LX253）、"西南地区女大学生体型测量与使用版型研究"（桂教科研 YB2014205）。
主要参与并获得省级教学成果奖两项：
"造型设计基础课程教学整合模式的构建研究与实践"（广西壮族自治区 2017 年一等等次，排名第六）；
"基于应用型人才培养的西部地区高校服装专业校企协同创新实践模式构建"（广西壮族自治区 2019 年二等等次，排名第四）。

陈静　广西民族大学

硕士，任职于广西民族大学。
研究专长：乡土景观。
学术成果：
办公区外景手绘效果图入编普通高等院校艺术设计类"十三五"规划教材《手绘效果图快速表现技法》；
公园手绘效果图入编普通高等院校艺术设计类"十三五"规划教材《手绘效果图快速表现技法》；
论文《风景区文化建筑设计研究》和作品《白石画院建筑设计》发表于《价值九载》（中国建筑工业出版社）；
论文《立体绿化的美学意义》发表于《明日风尚》。
艺术经历：
曾获得第二届全国高校数字创意教学技能大赛三等奖；
获选北京高校"优质本科课程"和"优质本科教材课件"；
作品《画院建筑设计》获得第一届广西建筑与规划专业教学成果联展二等奖。

邓雁　广西民族大学

广西南宁人，任职于广西民族大学，环境设计教研室教师。
研究专长：西南民族传统建筑与环境艺术设计。
本科毕业于广西民族大学艺术学院，获学士学位；
硕士毕业于广西艺术学院建筑艺术学院，获艺术学硕士学位。
艺术经历：
2018 年获第一届广西人居环境设计学年奖优秀指导教师奖；
2019 年获第四届中建杯西部 5+2 环境艺术设计双年展优秀指导教师奖；
作品《侗寨清晨》入选民族高校美术教育 60 年成果回顾展，于中华世纪坛展览；
指导学生作品获 2016 年第二届中国 – 东盟建筑空间设计教育高峰论坛暨教学成果大赛景观设计类二等奖。

戴碧锋　广州航海学院

副教授，高级工艺美术师，高级室内建筑师，高级景观设计师，任职于广州航海学院艺术设计学院。
研究专长：环境设计。
工程评标专家；
中国室内设计学会会员；
广东数码艺术研究会理事；
国际商业美术家协会广东区专家委员；
广东高校第八批"千百十"工程人才培养对象；
学院环境设计学科带头人、系主任、学术委员；
肇庆市人大立法咨询专家（城乡建设与管理领域）。

李喻军　广州美术学院

教授,硕士研究生导师,曾任广州美术学院版画系副主任、广州美术学院造型艺术学院实验室主任、广东省出版者协会装帧艺委会副主任,中国美术家协会会员。
研究专长:插画、综合绘画。
作品多次参加全国美术展览并获奖。
作品被中国美术馆、中国对外展览公司、西安美术学院、广东美术馆及私人收藏。
学术成果:
2002 年《现代展示艺术设计》,湖南科技出版社出版;
2003 年《装帧之旅》,合著,江西美术出版社出版;
2006 年《书籍装帧整体设计》,主编,贵州教育出版社出版;
2009 年《版式设计》,编著,湖南美术出版社出版;
2014 年《李喻军书法作品年历》,广州岭南美术出版社出版。
主要论文:
《信息设计与工业设计》《宋体字的中国文化特征》《成 城 诚——关于中国环境设计思想中的一个潜在的核心》《概念书籍装帧意义》。

夏艺　桂林航天工业学院

广西师范大学美术学硕士研究生,现任职于桂林航天工业学院传媒与艺术设计学院。
研究专长:室内外设计、视觉传达方向。
学术成果:
参与《漓江湿地植物与湿地植被》的编写,该书于 2016 年 6 月在科学出版社出版;
参与由中国水利水电出版社出版的《漓江流域水陆交错带生态修复理论与技术》的编写,主要编写最后一章关于漓江修复造景的部分,并绘制造景设计图;
以第一作者于《艺术科技》2019 第 1 期发表论文《环艺专业景观设计课程教学内容研究》;
以第一作者于《明日风尚》2018 年第 11 期发表论文《环境设计专业课程体系现存的问题与不足》;
以第一作者于 2015 年 4 月在《中国园艺文摘》发表论文《旧州靖西海菜花保护区生态景观设计研究》;
以第二作者于 2015 年 1 月在《湿地科学》发表论文《桂林漓江湿地植被种类组成及其区系成分》。

王巍衡　桂林理工大学

硕士研究生导师,任职于桂林理工大学,工艺美术教研室副主任。
研究专长:漆画艺术。
中国美术家协会会员、广西美术家协会会员、广西美术家协会漆画艺术委员会秘书长。
学术成果:
2014 年参与广西厅局级项目"基于漓江流域以桂柳古运河为代表的历史文化题材美术创作引导研究",已结题;
2017 年参与广西中青年教师基础能力提升项目两项——"广西'壮族三月三'非物质文化遗产的漆画表现传承研究""漆艺在广西钦州陶装饰上的应用研究",已结题;
2017 年参与地厅级教改项目"'文化+'趋势下广西数字动漫'双创'人才培养模式研究与实践",已结题。
代表作品:
《呼唤》《呐喊》《银冬》《吟咏系列》《对话系列——五》。

王铁军　东北师范大学美术学院

教授,博士研究生、硕士研究生导师,任职于东北师范大学美术学院。
研究专长:环境艺术设计。
学术成果:
2005 年《简约带来的视觉享受与心理体验》发表于《美术大观》;
2005 年《铸造辉煌憧憬未来》发表于《中国雕塑年鉴》;
2007 年《百年故事茶坊》入围中国室内设计大赛。
艺术经历:
2005 年荣获中国环艺设计学年奖活动最佳组织奖,国家级,中国建筑学会室内设计分会教育委员会中国环艺设计学年奖组委会;
2005 年荣获第三届中国环艺设计学年奖最佳指导教师奖,国家级,中国建筑学会室内设计分会教育委员会。

张颖　黑龙江八一农垦大学

硕士研究生，任职于黑龙江八一农垦大学工程学院。
研究专长：创新方法应用。
学术成果：
2010年《基于QFD理论的MP4人性化设计》，发表于《黑龙江八一农垦大学学报》；
2010年《用QFD与TRIZ理论指导学生设计实践》，发表于《机电产品开发与创新》；
2014年《大庆高校学生公寓家具现状调研及分析》，发表于《现代装饰》；
2014年《试论研究性教学在"产品设计"课程中的实施》，发表于《机电产品开发与创新》；
2016年《基于TRIZ理论的产品创新设计》，发表于《科技创新与品牌》；
2020年《An exact fourier series method for vibration analysis of elastically connected laminated composite double beam system with elastic constraints》，发表于《Mechanics of advanced materials and structures》。

赵爱丽　黑龙江八一农垦大学

毕业于江南大学，硕士，任职于黑龙江八一农垦大学。
研究专长：文创设计研究、汽车外观设计研究。
北京大学访问学者、哈尔滨市工业设计协会秘书长。
学术成果：
曾获得多项设计奖、6项指导教师奖；
发表学术论文10余篇；
参编《2019中国文化产业发展年报》；
编写专著1本；
主持或参与学术项目8项。

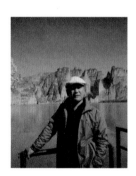

王灵毅　湖北美术学院

1972年生于陕西。
教授，硕士研究生导师，现任湖北美术学院设计系副主任。
研究专长：传统物质文化与当代设计。
中国美术学院高级访问学者、湖北美术家协会会员、湖北美术学院教学工作委员会委员、中国包装联合会设计委员会委员、全国大学生广告节学院奖评委、九一创作协会会员。
学术成果：
2014年主持湖北省教育厅2014年度人文社会科学研究项目"楚剧艺术的美学特征研究"；
2015年至今参与湖北省社会科学基金重点项目"中国工艺美术全集湖北卷编撰"；
2019年获湖北省"荆楚好老师"荣誉称号。
代表作品：
《语言暴力，看不见的伤痕》《同在蓝天下》《座》《影·桥》等。

王楠楠　吉林师范大学

教授，硕士研究生导师，任职于吉林师范大学美术学院。
研究专长：艺术设计。
科研项目：
吉林省哲学社会科学项目"吉林省旅游工艺品开发策略研究"；
吉林省教育厅"十一五"规划项目"东北民间图形造型语言比较研究"。
主要论文：
《人民日报（理论版）》发表论文《发展中国特色设计文化——构建中国本土化设计教育体系》；
《艺术工作》发表论文《论传统纹样教学发展与中国本土化设计教育体系的形成》；
《美苑》发表论文《东北地区民间美术图形创作的现状与发展》；
《美术大观》发表论文《东北地区民间图形创作环境与特色工艺品开发》；
《美术大观》发表论文《国内高校图形纹样设计教学中存在的几个问题》。

彭鑫　江苏农林职业技术学院

任职于江苏农林职业技术学院。
研究专长：视觉传达设计。
南京枫鸣梓悠创意设计有限公司创意总监、句容盛世古德创意设计有限公司设计总监。
学术成果：
出版专著《视觉传达中的造型要素研究》；
"十三五"规划教材4部、作品集2部、学术论文3篇、发明专利2项。
艺术经历：
第二届中国大学生设计大赛指导教师奖；
第三届江苏省大学生艺术展演特等奖指导教师奖；
第四届江苏省大学生艺术展演最佳指导教师奖；
"中国营造"2015全国环境艺术设计双年展最佳指导教师奖；
第六届全国高校数字艺术设计大赛优秀指导教师奖、教师组二等奖。

郑钢　江西师范大学

教授，硕士生导师，任职于江西师范大学美术学院。
研究专长：平面设计、书法。
江西省平面设计委员会执行委员；
江西省高校平面设计与动漫工程技术研究中心学术委员会委员；
中国工艺美术学会会员、中国美术家协会江西分会会员、中国书法家协会江西分会会员；
1997年安徽师大江西师大硕士研究生课程学习班结业；
1985年江西师范大学美术系毕业；
1986年进入中央工艺美术学院进修。
学术成果：
《设计色彩》《平面构成艺术》《色彩构成艺术》《中国书法鉴赏大辞典》《招贴设计》。

柴英杰　兰州理工大学

毕业于兰州理工大学，硕士生导师，副教授，现任职于兰州理工大学，从事工业设计教学工作近20年。
研究专长：设计审美原理研究。
学术成果：
针对设计思维、设计美学进行研究，独著专著两部；
以第一作者发表论文20多篇，其中多篇被EI或ISTP检索。
艺术经历：
相关的研究有五项成果获奖，其中一项被评为甘肃省第十二届社会科学优秀成果奖，一项被评为甘肃省第十三届社会科学优秀成果奖，一项被评为甘肃高校社科成果奖，两项被评为甘肃省高等学校优秀教学成果奖；
获得艺术类设计奖项多项，其中一项为国家级奖项，多项为省厅级奖项；
获得专利多项；
主持并完成国家社科艺术项目一项。

李月竹　辽宁大学

在读博士，任职于辽宁大学文学院。
研究专长：艺术设计。
艺术经历：
2020年AACA第四届国际环保公益设计大赛，《破茧成蝶》《合化》荣获银奖；
2020年首届"中国·东方"文化创意大赛，《春晓》系列作品荣获银奖；
2020年CADA国际概念艺术设计奖，《共生》系列作品荣获铜奖；
2020年国潮文化设计奖，荣获优秀指导教师奖；
2020年CADA国际概念艺术设计奖·中国赛区，荣获"优秀指导教师"荣誉称号；
2020年第二届创新未来设计大赛，荣获"优秀指导教师"荣誉称号。

白新蕾　鲁迅美术学院

毕业于中国美术学院，硕士研究生，任职于鲁迅美术学院，从事视觉传达设计专业的教学、科研与设计实践工作。
研究专长：空间形式语言。
学术成果：
主持参与多项省市级科研课题，作为校外导师参与创新创业教育课程建设项目，科研方面获得优秀学术成果奖、优秀学术论文等多项奖励；
出版书籍《形态认知与空间构成》《设计调研分析》《室内设计原理》《小物件大设计》。

胡舒晗　鲁迅美术学院

毕业于英国拉夫堡大学，硕士，任职于鲁迅美术学院。
研究专长：插画、文字与版式。
辽宁百千万人才、国际AType会员、亚洲设计联盟会员、辽宁美术协会会员。
学术成果：
2020年启动教育部科研课题"基于互联网手机阅读下的连环画视觉设计研究"。
艺术经历：
2017年荣获第三届中国国际大学生设计双年展优秀指导教师奖；
2017年荣获纸上无间创意艺术展优秀指导教师奖，指导多位学生在比赛中获金奖、铜奖、优秀奖；
2019年获海峡两岸国际艺术展优秀指导教师奖；
在学术科研上有较强的研究能力，多次参加国际级展览，入围韩国釜山（ECO）国际艺术节亚洲设计大赛、中国平面设计学会CGDA及第三届环亚杯中日设计交流展教师组金奖。

李雪松　鲁迅美术学院

副教授，硕士生导师，任职于鲁迅美术学院工业设计学院。
研究专长：产品设计。
中国共产党党员，纪检监察员，工业设计学院教工党支部书记，工业设计实验教学中心副主任。
现为辽宁省美术家协会会员、美国GOLDSHIELD APEC亚太区分公司合盾化工（上海）有限公司设计总监。
学术成果：
发表核心期刊论文4篇、美国CPCI-S（原ISTP）检索论文2篇；
参与编写"十二五"普通高等教育国家级规划教材、国家级实验教学中心精品课程规划教材《工业设计教程》一书。
艺术经历：
2016年设计作品《Portable TPR Car-rescue-track》荣获2016德国红点设计概念奖红点奖；
2017年设计作品《Portable TPR Car-rescue-track》获意大利A' Design Award国际设计大赛银奖；
2017年设计作品《Disappeared Umbrella》获意大利A' Design Award国际设计大赛铜奖。

胡逸卿　南京工程学院

南京艺术学院文学硕士，现任职于南京工程学院，讲师。
研究专长：视觉传达设计、设计学。
学术成果：
参与南京工程学院高等教育研究一般项目1项；
参与江苏高校哲学社会科学研究项目2项；
参与江苏省高等教育教改立项研究课题重点课题1项（项目号：2019JSJG046，排名4/9）；
任现职以来共发表学术论文8篇（含教研论文1篇），其中一篇被CSSCI来源期刊收录；
参编教材1部（排名6/6，8万字）。
艺术经历：
获国家级设计大赛专业组一等奖一项（设计作品《mira化妆品品牌包装设计》获得中国包装创意设计大赛专业组一等奖）、二等奖两项，省级艺术设计比赛优秀奖一项，省级美术设计作品展入选两项。

吕宗礼　青岛农业大学

毕业于鲁迅美术学院，硕士，现任职于青岛农业大学动漫与传媒学院。
研究专长：数字媒体艺术。
学术成果：
参与"农业虚拟现实科技创新服务平台构建研究"，省部级课题；
主持"'新文创'助力青岛城市文化建设的路径研究"，地厅级课题；
主持"乡村振兴背景下山东特色农产品包装设计研究"，地厅级课题；
主持"基于协同创新理念的'工作坊'实践教学模式在设计类专业的应用研究"，校级课题。
艺术经历：
第九届 Hiiibrand 国际品牌标志设计大赛铜奖；
波兰卢布林 IPBL 第四届国际海报双年展一等奖；
第十届法国 Poster for Tomorrow 国际海报节 TOP100；
2017 年山东省大学生工业设计大赛暨第八届齐鲁工业设计大赛优秀指导教师奖。

杨辉　山东圣翰财贸职业学院

任职于山东圣翰财贸职业学院。
研究专长：工业设计。
艺术经历：
2018 年第二届"国青杯"全国高校艺术设计作品展评一等奖；
2019 年艺境杯·第二届两岸当代美术设计年度奖银奖；
2019 年"视宴奖"未来视觉文化设计大赛银奖；
2019 年"视宴奖"未来视觉文化设计大赛优秀指导教师（证书、奖杯）；
2019 年第十三届创意中国设计大赛优秀指导教师（证书）；
2019 年"视宴奖"未来视觉文化设计大赛统一组织学生参赛，学校获最佳组织单位奖（证书、奖杯）。

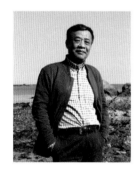

李仲信　山东艺术学院

教授，硕士生导师，任职于山东艺术学院。
研究专长：城市景观设计。
1985 年毕业于景德镇陶瓷学院美术系；
1988 年至 1990 年在上海同济大学建筑与城市规划学院研修；
1991 年至 1998 年在加拿大里贾纳大学做访问学者。
山东省优秀研究生指导教师、全国艺术科学规划办专家库评审专家、中国林产工业协会传统木制品专业委员会常务理事、山东省社科联"社会科学优秀成果"评审专家、山东省建设工程评标专家。
学术成果：
出版《城镇绿地景观设计研究》《山东传统民居村落》等 6 部专著，在国内外学术期刊发表论文 30 余篇。
艺术经历：
曾获全国建筑工程装饰奖、美国佩蒂特特里亚农国际美术与设计艺术节金奖、山东高校优秀科研成果奖等国内外奖项多项。

徐江华　上海工程技术大学

武汉理工大学设计学博士，现任上海工程技术大学工业设计系主任，副教授，航空宇航科学与技术硕士生导师，设计学硕士生导师。
研究专长：智能产品可持续设计、航空装备设计、飞机客舱舒适性设计。
第十三届（2017）光华龙腾奖·中国设计业青年百人榜。
2017 年入选首届中国设计权利榜。
上海市紧缺艺术人才，同济大学上海国际创新研究院高水平研究员。
中国工业设计协会会员、中国航空学会会员、江西青年美术家协会常务理事、江西省通航研究院高级顾问。
学术成果：
出版《飞行器创意设计》《航空产品经典设计解析》《梦飞行——航空器创意设计与绘制》《航空航天概论》《太空生存》等著作 7 部；
发表学术论文近 30 篇；
已申请、授权发明专利 6 项、实用新型专利 7 项与外观专利 20 余项。
艺术经历：
设计作品获 2016 "世界之星"包装设计奖、2014 美国 IDEA 工业设计奖，入选第十二届全国美展，获第十四届江西省美术作品展览一等奖等。

周月麟　深圳大学

中共党员，副教授，高级工程师，硕士生导师，任职于深圳大学艺术设计学院。
研究专长：项目策划与品牌包装设计及建筑与环境规划设计。
绿色建筑咨询高级工程师、国际注册高级绿色建筑工程师。
中国包装联合会设计委员会全国委员、深圳市包装行业协会常委、深圳市专家工作委员会专家。
2017年被列入《中华名人录》"卓越华人"行列。
学术成果：
2002年论文《现代社会发展中的城市规划与设计》发表于《深圳大学学报》；
2003年论文《品牌的价值构造与策划设计》发表于《装饰》；
2006年品牌设计作品《龙岗文化中心》获得中国品牌形象设计奖；
2007年作品入选首尔–亚洲平面海报三年展；
2007年《龙岗文化中心形象设计》获第八届鹏城金秋社区文化艺术节平面设计项目银奖。

刘森水　首都师范大学科德学院

任职于首都师范大学科德学院。
研究专长：写意油画。
艺术经历：
2011年入选吉林艺术学院艺术节写生展；
2012年入选盛世伟业激扬青春长春青年喜迎十八大美术作品展；
2013年入选吉林艺术学院第十七届艺术节研究生写生展；
2014年入选第五届中国高校美术学年展；
2017年白盒子画廊个展。

何如利　四川文化艺术学院

副教授，任职于四川文化艺术学院。
研究专长：品牌设计、包装设计、展示设计、文创设计等。
视觉传达设计专业骨干教师、四川平面设计师协会会员、四川省土木建筑学会世界遗产工作委员会会员。
学术成果：
主持和参与国家级、省部级及校级科研教改项目多项；
发表多篇学术论文，多幅作品荣获各种奖项并刊登于书籍杂志上。

侯杰　四川文化艺术学院

任职于四川文化艺术学院。
研究专长：图形图像手工印刷与符号学。
DRAW TOGETHER数绘合作艺术家、绵阳俊霖文化艺术广场有限公司项目经理。
学术成果：
《纳米TiO_2光催化材料的制备及其在棉织物中的应用》，发表于北大核心刊物；
《视觉信息艺术化理论探究》，独著；
《广告设计理论与实践研究》，副主编。
艺术经历：
2017年参加韩国IEDCC Award生态纹样设计大赛，获得"优秀指导教师"称号；
2017年参加中国人生科学学会主办的"国青杯"艺术展评大赛，获得教师组一等奖；
2020年参加中共绵阳市委宣传部主办的"绵阳市讲文明树新风"公益广告创作征集活动，荣获平面类二等奖；
2020年参加创新未来设计大赛主委会主办的第二届创新未来设计大赛，荣获"优秀指导教师"称号。

张琳珊　绥化学院

2009年毕业于大连工业大学设计艺术学专业，硕士研究生，现任职于绥化学院艺术设计学院。
研究专长：传统纹饰、包装设计。
学术成果：
主持黑龙江省哲学社会科学项目和其他省级项目，成功申报国家实用新型专利2项；
主编全国高等教育美术与设计专业"十二五"规划教材等；
在相关中文核心期刊上发表数篇专业论文。
艺术经历：
2020年参加创新未来设计大赛主委会主办的第二届创新未来设计大赛，荣获"优秀指导教师"称号。

张海林　天津师范大学

毕业于天津美术学院。
天津师范大学教授，硕士生导师，环境设计专业建设人，环境设计系主任。
研究专长：公共环境设计、会展设计、家居装饰风水设计、视觉形象设计。
中国建筑学会会员、中国硬笔书法协会会员。
天津百名青年杰出设计人才、中国数字艺术设计专家委员会委员、中国数字艺术设计工程师专业技术资格认证专家委员会专家、天津市装饰设计协会专家委员、天津市包装技术协会专家委员会委员。
学术成果：
出版专著及教材3部，包括《城市空间元素——公共环境设施设计》《手绘表现技法教程——工业设计篇》《家庭装修全接触系列丛书——餐厅篇》。
艺术经历：
参加国庆60周年天津彩车设计制作展演工作，获得天津市政府办公厅表彰；
作品《郑州书香苑住宅室内设计》获得2013中国建筑与艺术"青年设计师奖"专业组铜奖。

王刚　武汉理工大学

武汉理工大学艺术与设计学院副教授，环境设计系副主任，硕士生导师，博士研究生。
研究专长：环境设计、艺术设计、绘画。
现为中国室内装饰协会会员、中国美术研究院会员、中国建筑学会室内设计分会会员、中国工艺美术学会书画研究会会员、湖北省工艺美术学会理事、湖北省美学学会会员。
学术成果：
主持纵向课题：湖北省教育厅人文社科基金项目一项、湖北省教育规划项目一项、中央高校自主创新项目两项、学校教学研究项目一项；
参与纵向课题：国家级教育规划项目一项、省部级项目两项；
主持及参与横向课题二十余项；
竞赛获奖十余项，二十多件作品在全国各类期刊和展览中发表，并多次获奖。
艺术经历：
曾获第八届中国艺术节全国工艺美术精粹展银奖、铜奖，中国室内装饰协会全国第四届室内设计大赛银奖，中国民族文化创新成果奖一等奖，湖北高校第五届美术与设计大展金奖，中国展示空间设计人赛华中赛区铜奖等奖项。

康捷　西安美术学院

1980年特招陕西省独立师服兵役。
1988年毕业于西安美术学院工艺系。
现任职于西安美术学院设计艺术学院，副教授，硕士研究生导师，主要从事博物馆展示设计、环境景观设计、购物空间展示设计、光构成、设计表现技法、大型会展策划设计及毕业设计等艺术与科技专业课程的教学与研究。
学术成果：
陕西省科技厅"一带一路西安城中村改造研究——基于唐代长安城市规划为例"项目成功结题。
艺术经历：
获得第六届"中国营造"2019全国环境艺术设计双年展最佳指导教师奖。

张乐　西北大学

2011年毕业于西安美术学院，获得博士学位。现任职于西北大学艺术学院，讲师，研究生导师。
研究专长：装饰艺术、宗教美术。
学术成果：
就职于西北大学艺术学院后，致力于艺术教学及美术学研究工作。近年来多次赴东南亚10国及印度进行实地考察，调查当地印度教艺术的遗存情况。其间共发表相关学术论文十余篇。
主持并完成西北大学人才项目一项、教育部人文社科青年项目一项、西安市社科一般项目一项。

何雨清　长江大学

毕业于中国地质大学（武汉），硕士，现任职于长江大学，湖北省学院空间艺术研究院研究员。
研究专长：生态景观设计、乡村规划与设计、视觉艺术、非遗创新。
2019年就读于University of Malaya艺术哲学专业（博士）。
中国建筑文化研究会风景园林委员会（ACSCLA）委员、世界华人美术教育协会委员、社会美育联盟委员。
学术成果：
2019年，《The differences between Chinese and western education》，发表于《Journal of Advances in Education Research》；
2018年，《古典元素在茶楼设计中的应用——以成都宽和茶馆为例》，发表于《福建茶叶》。
艺术经历：
2018年作品《物·心之隙》获得由湖北省教育厅、湖北省文化和旅游厅主办的第三届"学院空间"青年美术作品展览设计类优秀奖；
2019年获得中国社会美育联盟"优秀学员"称号。

李舒迪　长江师范学院

毕业于哈尔滨工业大学，硕士研究生，现任职于长江师范学院，网络与新媒体专业教师。
研究专长：可视化设计、新媒体研究。
学术成果：
参与专利"一种网页浏览器历史记录页面跳转关系的可视化方法及装置"；
发表论文《在线游戏艺术设计的教学模式探索》。
艺术经历：
多次指导学生在全国大学生广告艺术大赛中获奖。

温泉　郑州轻工业大学易斯顿美术学院

毕业于河南工业大学，工学硕士，现任职于郑州轻工业大学易斯顿美术学院。
研究专长：公共建筑及室内空间设计。
学术成果：
2016年，《多维角度下的传统聚落的人居环境阐释——以赣北地区传统聚落为例》，发表于《西部人居环境学刊》；
2016年，《浅谈郑州航空港经济实验区对郑汴一体化的促进作用》，发表于《建筑知识》；
2016年，《多学科视角下的中国传统聚落人居环境研究——以赣北地区传统聚落为例》，发表于《中外建筑》；
2018年，《适老化住宅规划设计策略研究》，发表于《居舍》；
参与河南省教育厅人文社会科学研究一般项目"乡村振兴战略下郑州市田园综合体建设模式研究"；
参与河南省教育厅人文社会科学研究一般项目"幼有所育背景下郑州市社区托育中心空间模式与设计策略研究"（项目编号：2021-ZDJH-429）；
主持2018年度郑州市社科联调研课题"基于医养理念下的郑州市社区养老设施建筑空间研究"，已结项。
主持2018年度河南省社科联调研课题"河南省新建社区的适老化设计策略研究"（编号：SKL-2018-490），获一等奖。

陈天翼　中国美术学院

本科毕业于清华大学,硕士毕业于浙江大学,现任职于中国美术学院。
研究专长:创意编程、人工智能。
学术成果:
目前在中国美术学院创新设计学院开设了国内首个面向全院所有学生的编程类基础课程"数字基础",主要讲授基于 Python 语言的 Processing 创意编程。

白雪　武汉科技大学

副教授,硕士生导师,任职于武汉科技大学艺术与设计学院。
研究专长:文创产品设计、数字媒体设计。
学术成果:
《网络广告学》,武汉大学出版社,2010 年 4 月,ISBN 978-7-3070-7622-8,副主编;
《字体与版式设计》,安徽美术出版社,2018 年 9 月,ISBN 978-7-5398-8510-0,主编;
《传统文化元素的现代视觉设计研究》,中国纺织出版社,2020 年 10 月,ISBN 978-7-5180-6532-5,独撰。
教研项目:
"高等院校美育中美术类通识课程体系研究",校级,项目负责人,2019X027;
"适应社会需求的视觉传达设计专业数字媒体教学模块研究",校级,项目负责人,2012X89;
"基于设计学类教学质量国家标准视角下的研讨课程群建设研究",校级,排序第四,2018Z003。

赵宇　四川美术学院

教授,硕士生导师,任职于四川美术学院。
研究专长:环境艺术设计。
住房和城乡建设部评审专家、中国建筑装饰协会设计委员会委员、重庆市建设工程勘察设计专家咨询委员会专家、重庆市住建委专家、重庆市设计下乡专家。
学术成果:
论文《用艺术与乡土重塑乡村公共空间活力——以重庆市大足区和平村公共空间建设为例》发表于《美术大观》2020 年第 3 期;
论文《设计为民艺术下乡——重庆石柱县中益乡脱贫服务之乡村环境设计》发表于《中国艺术》2020 年第 2 期;
著作《聚——艺术设计学科产教合作创新性人才培养模式实践》由中国建设工业出版社出版(2018 年)。
艺术经历:
2018 年获得中国装饰协会设计品牌榜"教育突出贡献人物"称号;
2018 年承担国家艺术基金展演项目"重拾营造——传统村落民居营造工艺作品展";
2018 年作品《中国乡村院落的自主保护与发展——重庆市农村人居环境改善示范片的设计实践》入选"为中国而设计"第八届全国环境艺术设计大展。

高渤　南开大学滨海学院

任职于南开大学滨海学院。
研究专长:无障碍环境设计、无障碍产品设计。
天津市美学学会会员、中国流行色协会会员。
学术成果:
2008 年参与完成天津市自然科学基金资助国际合作项目"残疾人多功能护理床无障碍设计研究";
2009 年发表论文《Meaning and design expectation of telemedicine》;
2015 年发表论文《体验型无障碍设施设计研究——以轮椅乘坐者的感官体验设计为例》;
2018 年发表论文《浅谈传统榫卯构建联合结构与现代儿童家具造型设计》;
2016 年 12 月参编教材《景观设计实例教程》,华中科技大学出版社;
2019 年 9 月主编教材《人机工程学》,中国民族文化出版社;
2017 年参与完成教育部中国智慧教育督导"十三五"重点课题"教师教学能力发展研究"总课题组"网络时代下高校环境设计专业应用型人才培养的探索与实践"。

高峻　山东师范大学美术学院

山东师范大学美术学院副教授，摄影与新媒体艺术、艺术设计方向硕士研究生导师。
研究专长：动漫设计、新媒体制作。
清华大学美术学院信息艺术设计系高级访问学者。
中国电影剪辑学会会员、中国高校影视学会会员、山东省电影家协会会员、山东省摄影家协会会员；
学术成果：
长期承担数字媒体艺术与动漫创作等方面的教学及研究工作，承担多项国家级与省部级科研项目；
在专业期刊发表学术论文数十篇，出版著作多部；
作品在国家级和省部级专业比赛中数次获奖，指导学生在国家级大创赛、大广赛等比赛中获奖，个人多次获得优秀指导教师奖。

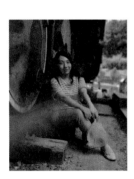

高清云　枣庄学院

任职于枣庄学院。
研究专长：动画与数字媒体艺术。
学术成果：
主持山东省社科规划研究青年课题"基于数字化复原技术下鲁东夷文化石器的保护与再现路径研究"；
主持四川省社会科学重点研究基地四川动漫研究中心资助项目"'互联网+'时代下动漫游戏对中学生的非智力因素影响研究"；
主持枣庄市社科联应用研究课题"人工智能时代鲁南成语典故的视觉转化与开发路径研究"；
参与课题：山东省艺术科学重点课题青年项目"媒介融合视角下枣庄柳琴戏戏曲动画创作与文化传承研究"、枣庄市社科联应用研究课题"非遗再生视角下鲁南山花皮影的数字化创新传承研究""乡村文化传承视角下枣庄齐村砂陶文化研究""枣庄红色文化基因图谱研究"。
艺术经历：
"青年荣耀·中华美育情"第二届全国高校美育成果展演大赛教师组一等奖；
第二届"国青杯"全国高校艺术设计作品展评教师组二等奖。

邓进　广西师范大学

副教授，硕士生导师，任职于广西师范大学设计学院。
研究专长：艺术传播、影视艺术与文化。
学术成果：
出版动画专业教材4部：《动画色彩》（辽宁美术出版社）、《角色造型》（北京大学出版社）、《角色建模案例教程》（北京大学出版社）、《Premiere Pro2.0影视后期制作》（北京大学出版社）；
发表多篇核心论文：《中国当代影视作品的社会负面影响》《From elite-oriented to mass-oriented: The significance and crisis on Chinese movie art of higher education's shifting focus》《电视文化传播对中国当前农村文化生态的影响》《对我国高校动画专业课程考核模式的思考》《中国儿童动漫出版物的价值导向与现状研究》《新世纪中国动漫文化传播价值迷失的成因与策略研究》《Value and strategy of anime elements in the propaganda of COVID-19 epidemic situation based on computer vision assisted systems》等；
出版动画类著作2部：《动画大师沃尔特·迪斯尼》（辽宁美术出版社）与《动画大师手冢治虫》（辽宁美术出版社）。

熊斌　杭州市畅达艺术设计有限公司

毕业于湖南工业大学包装设计艺术学院，现任职于杭州市畅达艺术设计有限公司，高级讲师。
研究专长：平面设计、动画设计、墙绘设计。
艺术经历：
2013年成立墨之艺术墙绘工作室；
2014年就职于鼎点设计工作室；
2015年毕业于湖南工业大学并加入畅达设计工作室；
2017年任职于湘北女子职业学校；
2019年畅达设计工作室更名为畅达艺术设计有限公司，担任平面和动画方向高级讲师。

侯婷　南开大学滨海学院

任职于南开大学滨海学院。
研究专长：环境设计、产品设计。
从教以来主持并参与多项省部级、国家级课题的研究，出版艺术设计类教材多部，发表论文及作品十余篇，持有多项设计专利，指导学生获得多项省部级、国家级奖项。
天津市城市艺术研究会会员、天津市政协书画艺术研究会会员、天津市美学学会会员。
学术成果：
《Photoshop CS6 实训教程》，2015 年，华中科技大学出版社出版；
《景观设计实例教程》，2016 年，华中科技大学出版社出版；
《室内设计实例教程》，2018 年，华中科技大学出版社出版。
艺术经历：
2019 年 9 月，画作《飞云楼》入选由中国民主同盟中央委员会举办的"壮丽 70 年奋进新时代——中国民主同盟庆祝中华人民共和国成立 70 周年美术作品展"，于浙江赛丽美术馆展出。

马官正　南京信息工程大学

讲师。
学术成果：
《基于触点的服务设计方法探究》发表于《科学与信息化》2019 年 3 月第 610 期；
《基于用户接触点的高校新生入学服务设计》发表于《设计》2019 年 4 月第 310 期；
《游戏化思维在睡眠类 APP 设计中的应用》发表于《大众文艺》2019 年 4 月第 457 期。
艺术经历：
首届江苏省动漫数媒及制作技能大赛本科组三等奖；
2019 北京国际设计周设计马拉松金奖；
2019 美国斯坦福设计奖亚洲赛区最佳选择奖；
2019 "未来契约"青年社会设计大赛铜奖。

宁绍强　广西师范大学

1987 年毕业于广西艺术学院美术系染织专业；
1997 年无锡轻工大学（现江南大学）研究生班结业；
2001 年清华大学美术学院、德国斯图加特设计学院造型基础 WORKSHOP 结业；
2002 年清华大学美术学院、德国达姆施塔特应用技术大学产品设计教学高级研究班结业。
教授，硕士生导师，任职于广西师范大学，广西艺术设计虚拟仿真实验中心负责人，广西特色产业艺术设计应用研究团队首席教授，广西师范大学教学名师。
研究专长：工业设计、产品设计。
学术成果：
主持和参与国家级、省部级项目 20 余项。撰写学术论文 60 多篇，发表在专业学术刊物上，其中国际会议论文 20 篇，ISTP、EI 收录 9 篇。出版个人专著 3 部、画集 3 部，合著著作 4 部，参编教材 2 部，组织编写教材 4 部，主审国家级教材 2 部。获广西壮族自治区教学成果奖二等奖 2 项、校级特等奖 1 项、"八桂天工奖"金奖 2 项、国家专利 2 项。主编教材《建筑设计表现技法》获广西高等学校优秀教材三等奖。

尚金凯　天津城建大学城市艺术学院

1989 年毕业于天津美术学院。
任职于天津城建大学城市艺术学院，教授，硕士生导师，创建"城市艺术"特色学科，创办天津城建大学城市艺术学院，发起并成立天津市一级协会天津市城市艺术研究会，担任天津市城市艺术研究会会长、天津市美术家协会理事、天津市城市规划学会理事、天津市城市规划学会公共艺术艺委会副主任、中国建筑师学会室内设计分会理事、天津环境装饰协会理事、天津包装协会理事、天津工业设计协会理事、天津会展行业协会理事等。
研究专长：城市艺术设计及理论。
学术成果：
出版艺术设计类专著及教材十余部，主持完成天津市历史街区保护与活力提升改造项目，主持完成多项省部级科研项目，绘画作品多次入选国家级、省部级展览并获奖。
艺术经历：
2004 年被授予"全国百名优秀室内建筑师"荣誉称号；
2009 年获"室内设计 20 年杰出设计师"称号。

吴艨　河南工业大学

2008年本科毕业于中国美术学院工艺美术设计专业；
2012年硕士毕业于米兰布雷拉美术学院视觉艺术系；
现任职于河南工业大学设计艺术学院。
研究专长：视觉材料、品牌包装设计、展示设计、文创产品设计。
学术成果：
期刊论文《论结构与重组在文创设计中的运用新思路》；
期刊论文《浅谈交互设计时代平面设计艺术的情感架构》；
期刊论文《浅析西方现代设计思潮对现代橱窗设计的影响》；
参与"设计学类专业导师工作室教学模式改革研究与实践"项目，已结项，河南省高等教育教学成果一等奖；
主持"协同创新语境下大漆工艺技术在中原文化创意产业中的应用与开发研究"项目，立项。

张武志　广东科学技术职业学院

毕业于北京工商大学，现任职于广东科学技术职业学院艺术设计学院，艺术设计专业主任，硕士，高级广告设计师。
研究专长：字体设计。
教育部高职院校艺术设计类专业教指委委员、中国大学生广告艺术节学院奖评委、首届和第二届珠海市"PI杯"印刷创意设计大赛评委。
学术成果：
主持省级以上科研课题项目3项，主编和参编教材4本。
艺术经历：
个人作品曾入选"印象·中国"第三届全国青年美术与设计艺术双年展、全球华人平面设计大赛、首届广东美术与设计教师作品双年展、《中国新锐设计师年鉴2012—2013》、《中国创意设计年鉴2014—2015》、珠海市广告创意设计大赛、第十六届釜山国际ECO艺术节、第三届中国明信片文化创意设计大赛暨"生肖有礼"生肖图案华人设计师原创作品大赛、北京国际设计周"水墨与纹藏——国际视觉设计特色作品展"；
荣获教育部高职院校艺术设计类专业教指委毕业设计奖优秀指导老师、中国大学生广告艺术节学院奖金奖指导老师、中国设计大师奖优秀指导老师、方正字体设计大赛优秀指导老师、全国大学生广告艺术大赛优秀指导老师等称号。

赵艳　辽宁科技大学

副教授，任职于辽宁科技大学。
研究专长：视觉传播。
辽宁科技大学第五届"名师示范课"主讲教师。
艺术经历：
曾获得校级教学质量优秀奖、院级教学质量优秀奖多次；
曾获得校级多媒体课件大赛二等奖，辽宁省教育软件大赛高教组二等奖、三等奖；
曾获得全国多媒体课件大赛一等奖、三等奖、优秀奖、校级优秀教案大赛一等奖、三等奖；
曾获得校级课堂教学大赛一等奖、辽宁省第三届高校艺术教育科研论文三等奖；
曾获得校级教学改革与教学建设成果二等奖、三等奖；
曾获得首届考试方式方法改革试点课程优秀成果一等奖；
指导学生参与大学生创新创业训练省级项目3项；
获靳埭强全球华人设计大奖银奖、全国公共机构节能宣传大赛二等奖。

赵璐　鲁迅美术学院

鲁迅美术学院中英数字媒体（数字媒体）艺术学院院长，英国索尔福德大学媒体与艺术学院教授。
清华大学美术学院视觉传达设计系毕业并获博士学位，赴德国斯图加特国立美术学院联合培养。
现任全国艺术专业学位研究生教育指导委员会委员、人民美术出版社艺术教育专家委员会副主任委员。

张儒赫　鲁迅美术学院

中央美术学院设计学院，本科；
伦敦艺术大学切尔西艺术与设计学院，硕士研究生。
任职于鲁迅美术学院中英数字媒体（数字媒体）艺术学院。
中国图象图形学学会会员。
学术成果：
在《美术大观》上发表论文《大数据思维语境下的信息维度与信息设计研究》（中文核心）（第一作者）；
在《美术大观》上发表论文《由"本原"到"本真"——浅析本真思想在信息设计中的应用》（中文核心）（第一作者）。

孙艺嘉　鲁迅美术学院

河南大学，本科；
云南艺术学院，硕士研究生。
获巴黎 INTUIT 艺术学院结业证。
学术成果：
在《艺术品鉴》《河南教育》《西江文艺》发表论文共三篇。

王梦遥　鲁迅美术学院

鲁迅美术学院，本科；
鲁迅美术学院，硕士研究生。
任职于鲁迅美术学院中英数字媒体（数字媒体）艺术学院。
美国 Alfred University 访问学者。

尹妙璐　鲁迅美术学院

鲁迅美术学院，本科；
鲁迅美术学院，硕士研究生。
任职于鲁迅美术学院中英数字媒体（数字媒体）艺术学院。

孙海旻　鲁迅美术学院

鲁迅美术学院，本科；
伦敦艺术大学切尔西艺术与设计学院，硕士研究生。
学术成果：
《动态影像艺术中的身体叙事——新媒体艺术的个体情感表达》发表于《美术文献》2019年第7期。

张超　鲁迅美术学院

鲁迅美术学院，本科；
鲁迅美术学院，硕士研究生。
任职于鲁迅美术学院中英数字媒体（数字媒体）艺术学院。

薛舒阳　鲁迅美术学院

鲁迅美术学院，硕士研究生。
任职于鲁迅美术学院中英数字媒体（数字媒体）艺术学院。
学术成果：
《媒介融合下视觉艺术的创新》发表于《艺术工作》2019年第4期。

张新盟　首都师范大学科德学院

北京工笔画协会会员，中国画院画家。
2006年毕业于石河子大学，2007年在北京大学进修学习，师从李爱国先生，2009年考入首都师范大学美术学院，师从董仲恂先生，2012年获得硕士学位。
现任职于首都师范大学科德学院。
研究专长：绘画。
学术成果：
作品《家园》《春生》《高原情》等入选新疆生产建设兵团成立50周年美术作品展；
作品《净土》《秋晓》等入选北京市第八届、第九届新人新作展；
《乙平房》入选新疆石河子大学并校20周年庆典，《盛装》入选新疆石河子大学70周年校庆邀请展。

马澜　天津工业大学

副教授，硕士生导师，任职于天津工业大学艺术学院环境设计系。
研究专长：建筑史、室内设计。
曾主持多项室内外大型设计项目。
学术成果：
主编《室内设计》，"十三五"高等院校艺术设计精品教材；
主编《室内外手绘表现技法》，"十二五"部委级规划教材；
主编《产品设计规划》，"十二五"高等院校规划教材；
主编《居住空间设计》《钢笔画技法》等多部教材；
主持"设计表现技法"课程教学改革项目；
在核心刊物发表《室内设计课程的"主题"教学实践》《视觉空间的意境》《浅析室内设计》《品牌服装终端卖场设计》
等多篇论文。

王斐　北京印刷学院

北京印刷学院，硕士研究生。
任职于北京印刷学院。
互动媒体设计师 Adobe 国际认证 UI/UX 界面设计师。
学术成果：
出版《网页配色黄金罗盘》《网页设计 Photoshop，Dreamweaver，Flash 三合一宝典》《版式设计与创意》等著作多部。
艺术经历：
荣获先进教育工作者、优秀指导教师、优秀班主任、优秀共产党员、学生最喜爱的教师等荣誉称号。

孟春荣　内蒙古工业大学

环境设计研究所所长，教授，硕士生导师。
学术成果：
《艺术百家》期刊发表蒙元风格设计作品 2 套；
发表论文 20 篇，其中专业期刊《艺术百家》发表论文 1 篇，《建筑学报》发表论文 1 篇，《新建筑》发表论文 1 篇；
国家自然基金项目 1 项、自治区级基金项目 4 项；
出版教材 1 部；
实用新型专利 1 项、外观专利 4 项。
艺术经历：
自治区级作品设计二等奖、自治区级论文二等奖。

王靓　吉林师范大学

学术成果：
2015 年参与国家艺术基金项目；
2017 年发表《基于中华文化场所感营造的孔子学院环境建设策略探究》于《新美术》；
2017 年发表《世界遗产文化景观现状及发展趋势》于《艺术科技》；
2016 年发表《圣·阿列克谢耶夫教堂建筑环境视觉分析》于《工业设计》。
艺术经历：
2019 年数字艺术大赛优秀指导教师；
2019 年"国青杯"优秀指导教师；
2019 年吉祥艺术设计大赛优秀指导教师；
2019 年"泰山杯"优秀指导教师；
2019 年大学生创新创业项目省级项目指导教师。

王群　广东石油化工学院

湖南大学，本科。
三级教授，教授级高级工程师。
学术成果：
主编国家、行业、团体标准4项；
中国发明专利授权数十项；
发表论文十余篇，出版专著2部。
艺术经历：
2015—2016年度十大最具影响力设计师（医疗空间类）；
2017年全国十佳医院室内设计师；
2018年获"中国医院建设匠心奖"。

吴慧霞　北海艺术设计学院

讲师。
任职于北海艺术设计学院。

岳广鹏　鲁迅美术学院

讲师，博士生导师，硕士生导师。
互动媒体设计师、Adobe国际认证UI/UX界面设计师。
学术成果：
作品《蝼蛄多功能工程车》《变色龙井下指挥车》《蜂巢模块化无人机》；
2018年作品《磁悬浮灯》获得外观设计专利。
艺术经历：
2009年作品入选第十一届全国美展；
2014年指导作品《扫描机器人》获得辽宁省普通本科大学生工业设计大赛一等奖；
2015年获得A'Design银奖。

刘仁　鲁迅美术学院

博士，副教授，硕士生导师，现任鲁迅美术学院视觉传达设计学院副院长、视觉传达设计学院第一党支部书记。
研究专长：视觉设计、品牌设计。
担任《中国大学生美术作品年鉴》编委、全国大中学生海洋文化创意设计大赛评委、2020全国青年电影海报设计大赛评委。
韩国KECD现代设计协会会员、辽宁省美术家协会会员、大连平面设计协会会员。
学术成果：
论文《基于城市形象载体的城市品牌形象塑造研究》《城市标识设计研究》《城市品牌形象定位下的城市标志设计研究》发表于《美术大观》，其他10余篇论文发表于《艺术教育》等核心刊物；
出版专著《城市品牌视觉形象设计研究》。
艺术经历：
第1届济州设计大展中海报《济州印象》获特等奖；
第11届大韩民国国际设计实验大展获会长奖；
第37届大韩民国庆尚北道设计大奖赛海报《coke》获铜奖；
作品《Passion》入选第五届国际海报展——秘鲁国际海报展。

裴瑶　内蒙古鸿德文理学院

任职于内蒙古鸿德文理学院艺术设计系。
研究专长：视觉传达与信息可视化设计。
学术成果：
2022年参与《广告设计基础与实践》编写工作，担任第一副主编；
2023年《应用型课程在交互视域下的设计探究——以展示设计为例》，发表于《鸿德高教研究》。
艺术经历：
2023年荣获"艺蕴中国·全国艺术教育创新成果展"优秀指导教师称号；
2023年荣获内蒙古自治区第七届大学生艺术展优秀指导教师称号；
2023年荣获内蒙古自治区第八届高校廉洁教育活动优秀指导教师称号。

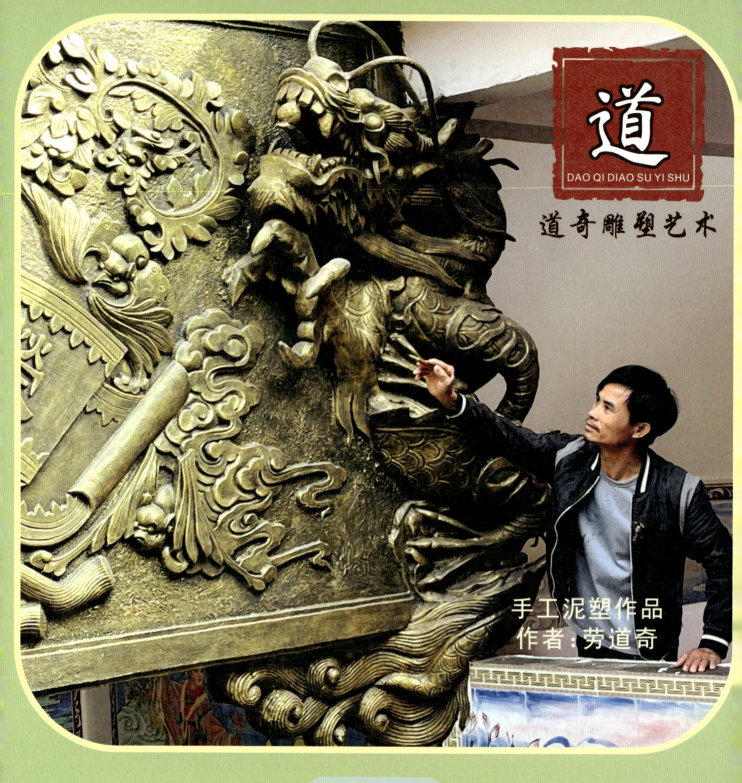

道

DAO QI DIAO SU YI SHU

道奇雕塑艺术

手工泥塑作品
作者：劳道奇

中国古建

传统手工艺术

非物质文化传承

30多年的手工泥塑、古建

湛江市道奇雕塑艺术有限公司

游憩工程师®

成都游憩环境技术研究院职业技能鉴定中心

欢迎报考我院职业技能等级证书　028-62406016

发 现 好 设 计

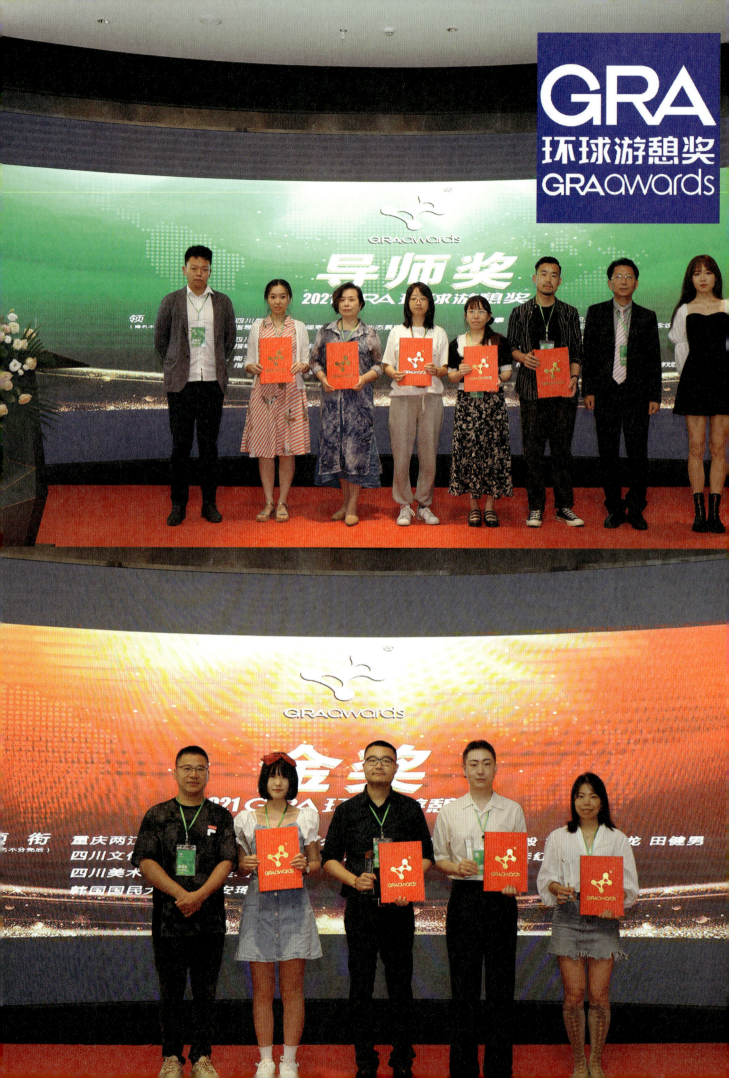

RETRI 游憩

游 乐 中 国 好 风 景

RETRI® 游憩®
WWW.RECREATIONCHINA.CN 环球游憩网

成都·重庆·北京

胡人设计　让未来更美好
HOOREN.

成都·重庆·北京

成都游憩环境技术研究院开放性课题研究成果展示

人文与游憩环境专家研讨会暨
黄河奖® 颁奖典礼

会议主题：生态环境·人文环境·艺术与民俗·可持续发展

主办单位：成都游憩环境技术研究院

中国·成都

会议详情：www.uuuucn.com 咨询电话：028-62406016

游憩规划师®

成都游憩环境技术研究院职业技能鉴定中心
欢迎报考我院职业技能等级证书 028-62406016

成都游憩环境技术研究院开放性课题研究成果展示

创意与游憩环境专家研讨会暨

中原奖® 颁奖典礼

会议主题： 文化创意·生态环境·乡村振兴·可持续发展

主办单位：成都游憩环境技术研究院

中国·成都

会议详情：www.uuuucn.com　咨询电话：028-62406016

GRAawards

「文旅·景观·建筑·艺术」

www.graawards.cn　为未来设计

主编简介

胡勇

安岳人，硕士，副教授，教育部环境艺术设计专门指导委员会委员，华中科技大学出版社艺术学科建设特聘专家、全国中文核心期刊《中国南方果树》评审专家、《设计界》杂志编委。近5年，主持科研项目8项，其中省部级科研课题4项，在学术刊物发表论文20余篇，学术著作6部，拥有专利10余项，完成城市各类园林绿地及观光休闲农业规划项目近20项。

谢倩

湖南怀化人，广州美术学院讲师，设计学博士。发表论文十余篇，其中1篇SCI来源期刊，4篇CSSCI来源期刊，合著《建筑大师作品现象学分析》，主持省级、校级教研、科研课题4项；参与国家社会科学基金项目1项；参与广东省教研、科研课题5项。目前专注于文旅融合下创新空间的营造策略、城市文化记忆空间的重塑、城乡融合下乡村文化遗产的保护与利用研究。

唐铭崧

广西宜州人，河池学院美术与设计学院环境设计教师，艺术学硕士，广西环境艺术设计行业协会人居环境教育专业委员会委员。著有《环境艺术设计方法及实践应用研究》，参编教材1部，在《电影文学》《流行色》等刊物发表论文二十余篇。目前主要从事桂西北民族元素应用、现代人居环境设计的教学与研究工作。

刘魏欣

四川宜宾人，四川聚落人居文化技术研究院项目总监。担任多个国内外大赛专家评委工作，完成多项城市各类园林绿地及观光休闲农业规划项目。目前主要从事园林景观规划设计工作。

吴肖

四川南充人，成都游憩环境技术研究院助理研究员，目前主要负责文化艺术创意产品的研发与设计工作。